艺术的故事

[英] E.H. 贡布里希　著

［英］E.H. 贡布里希 著

艺术的故事

THE STORY OF ART

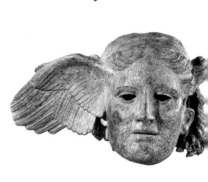

范景中 译
杨成凯 校译

广西美术出版社

《艺术的故事》用朴素的语言重新讲述美术发展史，让人能够看出它是怎样前后连贯；帮助读者鉴赏艺术作品，给读者一些启示。本书还有一个略为远大的目标，即把书中论及的作品跟它们的历史背景结合起来，期望由此而触及大师的艺术目标。

图书在版编目（CIP）数据

艺术的故事 /（英）贡布里希著；范景中译. —南宁：
广西美术出版社，2008.4（2022.5重印）
ISBN 978-7-80746-372-6

Ⅰ.艺… Ⅱ.①贡… ②范… Ⅲ.艺术史—世界 Ⅳ.①J110.9

中国版本图书馆CIP数据核字（2008）第018733号

Original title: The Story of Art

First published in 2008. Reprinted in 2009, 2011 (twice), 2012, 2014 (twice), 2015, 2016, 2017, 2018, 2019 (twice), 2020, 2021, 2022.

艺术的故事（第16版）

著　　　者：［英］E.H.贡布里希
译　　　者：范景中
校　　　译：杨成凯
策 划 编 辑：冯　波
责 任 编 辑：冯　波　韦丽华
助 理 编 辑：苏昕童
审　　　读：肖丽新　陈小英
封 面 设 计：陈　凌
排 版 制 作：李　冰
责 任 印 制：王翠琴　莫明杰
出 版 发 行：广西美术出版社
地　　　址：南宁市望园路9号（邮编：530023）
网　　　址：www.gxmscbs.com
印　　　刷：中华商务联合印刷（广东）有限公司
开　　　本：787 mm × 1092 mm　1/16
印　　　张：44.625
字　　　数：600千字
审 图 号：GS（2022）2884号
出 版 日 期：2008年4月第1版第1次印刷
　　　　　　2022年5月第1版第15次印刷
书　　　号：ISBN 978-7-80746-372-6/J·882
定　　　价：280.00元

目　录

中译本前言　1986年6月

获悉范景中先生不辞辛劳翻译我的《艺术的故事》，为之欣快，而接受他的邀约为中文本作一短序，则更加愉悦，因为从学生时代我就赞赏中国的艺术和文明。那时我甚至试图学会汉语，可是很快发现，一个欧洲人想掌握中国书法的奥秘，识别中国画上的草书题跋，需要多年的工夫。我灰心丧气，打消了这种念头，然而对中国艺术传统的浓厚兴趣却依然未减。

论地理，欧洲跟中国遥相暌隔，然而艺术史家和文明史家知道，这地域的悬远未尝阻碍东西方之间必要的相互接触。跟今天的常情相比，古人大概比我们要坚毅，要大胆，商人、工匠、民间歌手或木偶戏班在某天决定动身起程，就会加入商旅队伍，漫游丝绸之路，穿过草原和沙漠，骑马甚或步行走上数月，甚至数年之久，去寻求工作和赢利的机会。

威尼斯的马可·波罗就是其中的一员，13世纪末，他跟父亲和叔父一起旅行，远至北京，归乡后讲述了他的故事。然而我们不能忘记，他的故事能流传至今，多少还是出于偶然，因为它是马可·波罗被囚禁在意大利监狱时，由一位狱友记录下来，从而才留给后世的。一定还有许许多多游历者的名字和奇遇，寂然失传了。

通过上述方式和其他方式，中国文明的成果传进西方文化，其中有些发明产生了深远的影响——我们都听说过丝绸、造纸、印刷、火药和指南针，它们对西方世界的技术发展起了重大的作用。

然而这种影响并不都是单方面的。我记得看过一些文章，说1300年前后比萨市首先发明眼镜以后，仅仅过了两代，这种改善视力的有用器具就传入中国。举出这一事实，是因为我相信：经历了若干世纪，西方艺术和东方艺术之间一定也有许许多多的接触出于我们通常的习惯认识之外。

我在本书第五章中简述过，在所谓希腊化时期，雕刻家的风格和方法为亚洲许多国家所用，佛教艺术明显地受到这一传统的影响。尤其是把人体饰以丰富、流动的衣褶的艺术手法，就大大得益于希腊范例。

我相信到处流动的工匠也把一些绘画方法带到亚洲，我们在敦煌和其他地方发现了他们的作品。他们从希腊和罗马绘画中学会了一些表示光线和大气的方法，并把那些技巧纳入自己的技术范围。读者看一看本书第72图，就会注意到它跟中国的风景画有某些相似之处，然而我并不想让人们相信这是些简单的问题，或者相信对于这些艺术的接触大家的看法相同。

然而，毫无疑问的是，早在汉代，就有一些装饰艺术母题从欧洲传入中国，特别是葡萄叶饰及葡萄饰，还有莲花饰，这些花卉涡卷饰已被中国工匠改造后用在了银制品和陶制品上。

这些有趣的现象，有一部分我在某些文章中有所论述，但在本书涉及的不多。本

书的主体意在向读者介绍西方艺术的历程和发展。看着西方激动人心的故事，读者心头无疑会涌起西方艺术传统和远东艺术传统之间的本质差异何在的想法。

我们看到，西方艺术史上有许多时期，尤其是本书第三、第四两章论述的希腊艺术兴起时，以及欧洲从乔托时代以来（第十章及以下），一直是努力追求创新。艺术家似乎在急不可待地超越他们的前辈和师长，他们还经常运用科学知识——例如透视法的发现（第十二章）——去改善模仿自然的技术。于是，西方艺术的故事就是无休无止的实验的故事，就是追求前所未见的新颖和独创效果的故事。

我认为中国的情境跟西方大不相同。伟大的艺术家所创立的传统即使经常被更动或改进，也还是受人尊崇。中国的艺术有更多的时间去追求雅致和微妙，因为公众并不那么急于要求看到出人意表的新奇之作。然而，东西方两种传统在各自的道路上，无疑都创造了我们不能不为之永怀谢意的价值。

初版前言 1950年

本书打算奉献给那些想对一个陌生而迷人的领域略知门径的读者。它可以向初学者展示事实状况，而不让细枝末节干扰思路；可以帮助初学者充实学力，以便把目标更高的著作中一页页不计其数的姓名、时期和风格理出清楚的头绪，为参考更专门的书籍打下基础。编写本书时，我首先想到的对象是刚刚独自发现了艺术世界的少年读者。然而我一向认为给年轻人看的书无须有别于给成年人看的书，只是给年轻人看的书不能不考虑那些苛求的批评家的指摘，稍有奢谈术语或装腔作势的形迹，他们便马上有所觉察，而且深恶痛绝。我根据经验知道，一旦书中存在上述弊病，读者以后终生都会对一切艺术论著心存怀疑。我真心地努力避开此类魔障，坚持用浅显易懂的语言，即使书中的讲法听起来像是随意闲谈的外行话也在所不惜。尽管如此，我并没有回避难以理解的问题，因此我希望读者切勿误会，不要因为我决定尽量少用美术史家的习语行文，就以为我有什么向他"垂教"的意思。有些人滥用"科学的"语言，不是意在启发读者，而是要读者对他们肃然起敬，难道不正是他们高高在上、坐在云端向我们"垂教"吗？

除了决定少用术语，在编写本书时，我还试图遵循一些更为具体的律己准则；恪守那些准则使我身为作者倍感艰难，但读者阅读起来可能轻松一些。我所遵循的第一条准则是，凡是我没有给出插图的作品概不论述，我不想让本书蜕化为罗列名单之作，那些名单对于不知道相关作品的人简直毫无意义，对于知者又是多余。这条准则直接限制了我所能论述的艺术家和艺术作品的范围，不能超出本书将要收入的插图的数目。这就迫使我倍加严格地斟酌哪些要讲，哪些不讲。随之而来的是我的第二条准则，我只能在本书中论述真正的艺术作品，排除一切只作为一种趣味或时尚的标本

看待才可能有些意思的作品。做出这个决定就需要牺牲相当可观的文学趣味。要知道赞美比批评枯燥得多，而书中收入一些怪模怪样引人发笑的东西本来也可以调剂一下精神。然而要是那样，读者就有充足的理由质问，既然本书只讲艺术而不讲非艺术〔non—art〕，那么为什么我已经看出某作品令人厌恶还要让它在书中占一席位，特别是，如果收入它就要遗漏一件真正杰作的话。因此，尽管我没有宣称本书附图的作品都是代表最高水平的十全十美之作，但的确曾尽力要排除一切我认为没有独特价值的作品。

第三条准则也要求一些自我克制。我发誓在选择作品时不被个人的独家观念所诱惑，以免人所共知的杰作被我个人偏爱的作品排挤出去。本书的意图毕竟不仅仅是哀辑一些美丽的作品，而是为那些在一个新领域中寻求门径的人而撰。对于他们，那些似乎"陈旧"的示例具有人们所熟悉的模样，可以用作受人欢迎的路标。而且，最负盛名之作实际上往往用许多标准衡量都是最伟大的作品。如果本书能够帮助读者用新眼光去观赏它们，那就证明这样做更有裨益，比我收录一些不大出名的杰作而忽视它们要好。

尽管如此，本书只能略而不论的杰作和名家的数目之多仍然足以惊人。不妨坦白地说，书中实在没有余地，无法收容印度艺术和伊特拉斯坎艺术〔Etruscan art〕，无法收容奎尔恰〔Quercia〕、西尼奥雷利〔Signorelli〕和卡尔帕奇奥〔Carpaccio〕等艺术家，还有彼得·菲舍尔〔Peter Vischer〕、布劳韦尔〔Brouwer〕、特博尔希〔Terborch〕、卡纳莱托〔Canaletto〕、柯罗〔Corot〕和其他许多恰是我深感兴趣的艺术家。如果把那些内容收进去，本书的篇幅恐怕就要增加一两倍，我认为那也会伤及本书之为初级艺术指南的价值。在这令人惋惜的删略过程中，我还遵循另一条准则：在取舍举棋不定时，我总是愿意论述我曾目睹原貌而不是仅见于照片中的作品。本来我想绝对遵循这一准则，可是我不想因此而使读者蒙受无辜的损失，因为艺术爱好者一生时常受到出人意料的限制，不能随意遨游。况且我的最终准则还是不要任何绝对的准则，有时就是自食其言，留下把柄让读者作一笑乐。

以上就是我采用的消极的准则。我的积极目标在本书中是一目了然的。本书用朴素的语言重新讲述美术发展史，让人能够看出它是怎样前后连贯；帮助读者鉴赏艺术作品，不是诉之于热情奔放的叙述去实现目标，而是给读者一些启示，说明艺术家可能怀有的创作意图。这种做法至少应该有助于消除那些最常产生误会的根源，防止跟艺术作品的寓意毫不沾边的评论。此外，本书还有一个略为远大的目标，即把书中论及的作品跟它们的历史背景结合起来，期望由此而触及大师的艺术目标。每一代人都有反对先辈准则的地方；每一件艺术作品对当代产生影响之处都不仅仅是作品中已做之事，还有它搁置不为之事。年轻的莫扎特来到巴黎以后，写信给他父亲说，他注意到那里的时髦交响曲都用一个快速的终曲做结尾，于是他决定在最后一个乐章用一个缓慢的序曲让听众大吃一惊。这是一个小小的例子，然而它却表明了历史的艺术鉴赏必须遵循的方向。渴望独出心裁也许不是艺术家的最高贵或最本质的要素，但是完

全没有这种要求的艺术家却是绝无仅有。鉴赏这种有意识的独出心裁，往往也就打开了理解往昔艺术的最易行的坦途。我试图用艺术目标的不断变化当作叙事的主线，试图说明每一件作品是怎样通过求同或求异而跟以前的作品联系在一起的。为了相互比较，我甚至不避烦冗地提到其前的一些作品，那些作品能够表明艺术家已经跟前人拉开了多大的距离。使用这种写法有一个毛病，但愿本书已经克服，可是不能不予以说明，这个毛病就是把艺术的不断变化天真地误解为持续不断的进步。每一个艺术家都确然觉得自己已经超越了上一代人，而且在他看来，他所取得的进展前所未有。我们不能体会艺术家在观看自己的作品时内心的解放感和胜利感，也就难以理解艺术作品。但是我们必须认识到，在一个方面有什么所得或进步，都必然要在另一个方面有所缺失，而且这种主观的进步观念无论有多么重要，也不等同于客观的艺术价值的提高。抽象地讲，这一切听起来可能有些难懂，我希望本书能给读者解释清楚。

还要说明一下本书分配给各种艺术形式的篇幅。在某些人看来，绘画跟雕塑和建筑相比，似乎受到了过分的偏重。造成这种情况的一个因素是，不要说跟宏伟的建筑物相比，就是跟圆雕相比，绘画在插图中的失真之处也是较少的。况且我根本无意跟现有的许多讲建筑风格史的杰作争胜。不过，本书所讲的美术发展史省却建筑方面的背景就无从谈起。虽然我不得不限于每个时期都只讲一两座建筑物的风格，可我还是在各章中把建筑的例子放在显著的地位，力图以此恢复内容的平衡，顾全建筑方面。这样做可以使读者对每一个时期都有协调的知识，并且把它看成一个整体。

在每一章，我都从有关时期中挑选一幅表现艺术家生活和社会的典型图画当作结尾的补白图案。它们组成了一个独立的小系列，揭示艺术家和他的观众的社会地位是在变化之中。那些图画即使艺术价值不高，也能使我们在脑海中对过去的艺术作品面世时的环境形成一个具体的画面。

本书得以写出，有赖于伊丽莎白·西尼尔［Elizabeth Senior］的热情鼓励，她在伦敦遭到空袭时蒙难早逝，这是所有相识者的不幸。我也感谢利奥波德·埃特林格博士［Dr.Leopold Ettlinger］、伊迪丝·霍夫曼博士［Dr.Edith Hoffmann］、奥托·库尔兹博士［Dr.Otto Kurz］、奥利弗·雷尼尔夫人［Mrs Olive Renier］、埃德娜·斯威特曼夫人［Mrs Edna Sweetmann］，感谢我的妻子和儿子理查德［Richard］，他们给予我许多有益的建议和帮助，并且感谢费顿出版社［Phaidon Press］为本书出版所做的工作。

第十二版前言

从一开始，本书就计划兼用语言和图画二者来讲述艺术的故事，尽可能让读者在读书时，面前就是文中所讲的图例，不必另翻他页。为了达到这个目的，费顿出版社的创办人贝拉·霍罗威茨博士［Dr.Bela Horovitz］和路德维希·戈德沙伊先生

［Mr Ludwig Goldscheider］在1949年采用了打破常规的巧妙方式，让我在这里添上一段文字，在那里增加一幅插图，这些往事现在还珍藏在我的记忆之中。当时若干星期紧张合作的结果无疑证实了这种做法是正确的，但是最终的均衡却是那么微妙，以致保持了原来的设计就不能指望做什么重大的改动。只有最后几章在第十一版稍有修改，加上了一篇后记，而本书主要部分仍然原封未动。出版者决定以更为符合现代印刷方式的面貌更新本书，这带来了新的机会，但也提出了新的问题。《艺术的故事》问世已久，熟悉它版面的人为数之多，已远远超过我当初的设想。连那12版别种文字的版本也大都模仿本书最初的设计。在这种情况下，我看把读者可能要查找的段落或图画删去就不恰当。一个人从架子上拿下一本书来，发现自己本来指望会在书中找到的东西却不在这一版中，没有比这更叫人恼火的了。所以，虽然我欢迎得此机会去放大书中所讨论的一些作品的图版，并增用一些彩色图版，可是我丝毫未做删节，只是由于技术方面或其他不得已的情况，才更换了少数的几例。另一方面，由于有可能趁机论述和图示更多的作品，这就既提供了一个可以利用的机会，又产生了一个要加以抵制的诱惑。如果把本书增订成一部巨册，显然就要破坏本书的性质，达不到预期的目的。最后，我决定增加14个例子，我认为它们不仅自身有趣——哪一件艺术品没有趣呢——而且阐述了一些能够丰富论证系统的新论点。毕竟是书中的论证使本书成为艺术的故事，而不是一部艺术品选集。如果书中的图片无须读者分心寻找，而本书仍旧可以阅读，还仍旧为人喜爱，那么这是得益于埃尔温·布莱克尔先生［Mr Elwyn Blacker］、I.格雷夫博士［Dr.I. Grafe］和基思·罗伯茨先生［Mr Keith Roberts］给予的多方面的帮助。

E. H. G.　1971年11月

第十三版前言

本版比第十二版增加了很多彩色图版，然而正文（参考文献除外）未加改动。另一个新特点是第656页到第663页的编年图表。在广阔的历史全景上看到若干路标的所在，能帮助读者消除一种不顾往昔只注重新近发展的透视错觉。年表就是这样促使人们认识美术发展史的时间尺度，这就跟我三十多年以前写作本书一样，都是为了达到同一个目的。这里我仍然可以请读者参看第8页上初版前言的开场白。

E. H. G.　1977年7月

第十四版前言

"书籍自有命运。"当年首作此论的罗马诗人绝对不会想到他的诗句会连续若干世纪递相抄录,两千多年以后还能出现在我们图书馆的书架上。以此衡量,本书还是个后生小辈。尽管如此,当年写作时,我也不可能想到本书将来的生命会像现在一样。就英文本刊行的情况而言,现已逐版记载在扉页背面。对本书所做的部分更改,已见述于第十二版和第十三版的前言。

那些更改维持不变,但是论述艺术书籍的一节已再次根据最新资料补订。为了适应工艺发展和人心所向的变化,以前的黑白插图已有多幅改为彩色版。此外,我还增加一节论述"新发现",简述近年考古学的成果,提醒读者往昔史实经常有修正,有意外的充实。

E. H. G. 1984年3月

第十五版前言

悲观主义者有时告诉我们,在这个电视时代,人们已经没有读书习惯,特别是学生,他们总是耐不下心来通读全书,从中得到乐趣。我跟其他作者一样,非常希望悲观主义者说错了。我欣然获见本书第十五版问世,它新增了一部分彩色图版,修订并重排了参考文献和索引,改善了编年表和两幅地图。但是,借此我觉得有必要再次强调:本书意在让人当作一个故事来欣赏,而非用作教材,更不打算成为一部参考著作。不错,这个故事现在有了新发展,超过我第一版的停笔之处,但若要充分理解新写的情节,非得依据前面所讲的故事不可。我仍然希望读者愿意从这个故事的开端读起。

E. H. G. 1989年3月

第十六版前言

当我坐下来为这一最新版本加写序言时,内心充满了惊奇和感谢。惊奇是因为我清清楚楚地记得当初撰写本书时毫无奢望;感谢是因为一代又一代的读者——我能不能冒昧地说是遍布世界各地呢——必定觉得本书颇宜用作艺术遗产的入门书而越来越多地向别人推荐。当然,我也感谢出版者,他们随时满足读者的需要,精心地更新和增订本书。

　　这次更动是应费顿出版社的现任主管理查德·施拉格曼［Richard Schlagman］之请，他希望恢复最初的准则，让读者在阅读文字的时候，眼前就有插图。他也希望提高插图的质量并增大尺寸，如有可能，也增加数量。当然，要增加插图的数量有严格的限制，因为一旦篇幅过长不能用作入门读物，就违背本书的原意了。

　　尽管如此，但愿读者能欢迎这些增补，尤其是那些折叠的插图，其中之一，图155和图156，能够使我展示并讨论根特祭坛画的整个画面。其他的一些添加之处将弥补先前版本的罅漏，特别是正文述及而插图阙如的那些地方，例如图38的取自《亡灵书》的埃及神祇，图40的阿克纳顿王的家庭肖像，图186的展示罗马圣彼得大教堂最初设计的纪念章，图217的科雷乔画于帕尔马主教堂圆顶的湿壁画，以及图269的弗兰斯·哈尔斯所画的军人群像。

　　为了使所述作品的背景或上下文更为明朗，还增补了另外一些插图：图53的德尔菲驭者的全身像，图114的达勒姆主教堂，图126的沙特尔主教堂北侧翼廊大门，图128的斯特拉斯堡主教堂南侧翼廊大门。有些插图的更替纯粹出于技术的原因，有些则是为了放大局部，对此，这里无须多作解释。但是我必须说明为什么尽管决意不让艺术家的人数超出控制，还是又收进了八位：在第一版的前言中，我提到了非常赞赏却不能写入书中的画家之一柯罗。这个缺憾一直让我耿耿于怀，终致后悔，希望这次改变主意能有益于某些艺术问题的讨论。

　　除此之外，新收的艺术家都限于论述20世纪的章节，我从本书的德文版中补入两位德国表现主义的大师：一位是凯绥·珂勒惠支，她对东欧的“社会主义现实主义”产生了巨大的影响；另一位是埃米尔·诺尔德，他强有力地运用了一种新的版画语言。他们的作品见于图368—369。图380和图382的作者布朗库西和尼科尔森，图388、图389的德·基里科和马格里特，分别为了加强对抽象主义和超现实主义的讨论。最后，作为拒斥各种风格标签而更受欢迎的20世纪艺术家的一个例证，我增入图399的作者莫兰迪。

　　我希望这些增补能使艺术发展的脉络较之先前版本的讲述要连贯一些，因而也更容易理解一些，因为这一点仍旧是本书的首要目标。如果说，本书已经在艺术爱好者和学生中找到许多朋友，原因只能是它让他们看到了艺术的故事如何一以贯之。记住一串名字和日期既困难又厌烦，而记住一个故事，只要我们了解剧中每个成员所扮演的角色，以及在一代与一代之间和一个片断与一个片断之间各个日期如何标明了时间的推移，就轻而易举了。

　　我曾在本书中多次提及，在艺术中某一方面的任何所得都可能导致其他方面的所失。无疑，这也适用于本次的新版，但是我真诚地希望所得远胜于所失。

　　最后，感谢眼光敏锐的编辑博纳德·多德［Bernard Dod］，他全心全意地关注着新版本的制作。

<div align="right">E. H. G.　1994年12月</div>

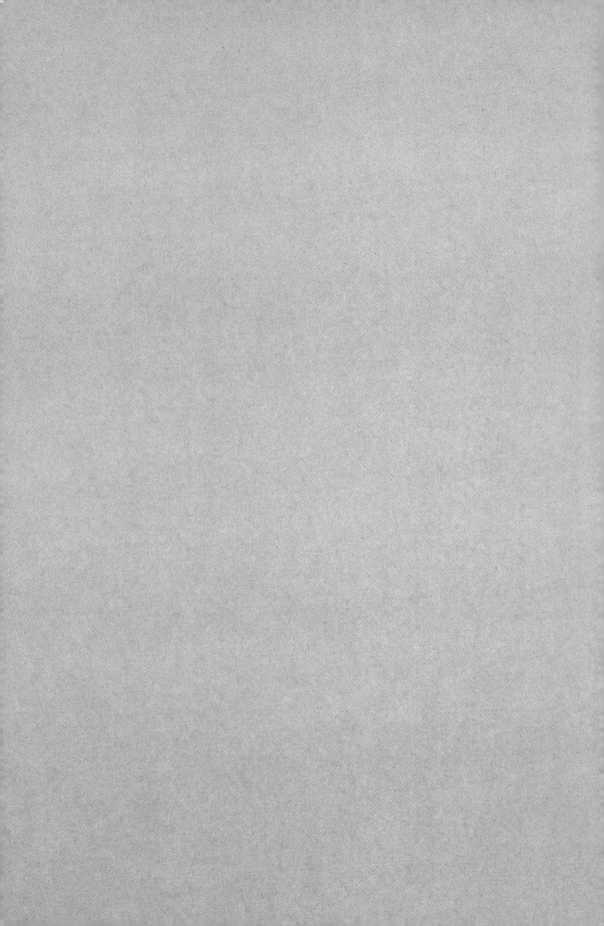

导 论
论艺术和艺术家

没有**艺术**这回事，只有艺术家而已。所谓的艺术家，从前是用有色土在洞窟的石壁上大略画个野牛形状，现在是购买颜料，为招贴板设计广告画。过去也好，现在也好，艺术家还做其他许多工作。只要我们牢牢记住，艺术这个名称用于不同时期和不同地方，所指的事物会大不相同，只要我们心中明白根本没有大写的**艺术**其物，那么把上述工作统统叫作艺术倒也无妨。事实上，大写的**艺术**已经成为叫人害怕的怪物和为人膜拜的偶像。要是你说一个艺术家刚刚完成的作品可能自有其妙，然而却不是**艺术**，那就会把他挖苦得无地自容。如果一个人正在欣赏绘画，你说他喜爱的画并非**艺术**，而是别的什么东西，那也会让他不知所措。

实际上，我认为喜爱一件雕塑或者喜爱一幅绘画都有正当的理由。有人欣赏一幅风景画是因为让他想起自己的家乡，有人喜爱一幅肖像画是因为让他想起一位朋友。这都没有不当之处。我们看一幅画，难免回想起许许多多东西，牵动自己的爱憎之情。只要它们有助于我们欣赏眼前看到的作品，大可听之任之，不必多虑。只是由于想起不相干的事情而产生了偏见，由于不喜欢爬山而对一幅壮丽的高山图下意识地掉头不顾，我们才应该扪心自问，到底是什么原因引起了我们的厌恶，破坏了本来会在画中享受到的乐趣。确实**有**一些站不住脚的理由，会使人厌恶一件艺术作品。

大多数人喜欢在画上看到一些在现实中也爱看的东西，这是非常自然的倾向。我们都喜爱自然美，都对把自然美保留在作品中的艺术家感激不尽。我们有这种趣味，艺术家也不负所望。伟大的佛兰德斯画家鲁本斯给他的小男孩作素描（图1），一定为他的美貌感到得意。他希望我们也赞赏这个孩子。然而，如果我们由于爱好美丽动人的题材，就反对较为平淡的作品，那么这种

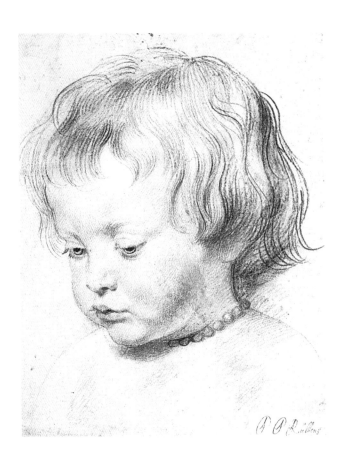

1
鲁本斯
画家之子
尼古拉斯

约1620年
黑、红粉笔，纸本
25.2 cm × 20.3 cm
Albertina Vienna

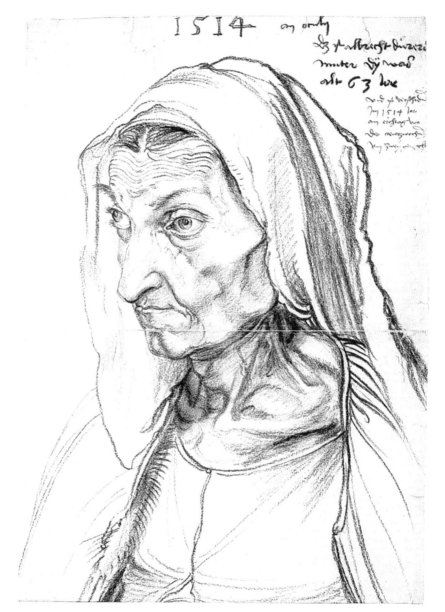

2
丢勒
画家之母肖像

1514年
黑粉笔，纸本
42.1 cm × 30.3 cm
Kupferstichkabinett,
Staatliche Museen,
Berlin

偏见就很容易变成绊脚石。伟大的德国画家阿尔布雷希特·丢勒画他母亲时（图2），必然像鲁本斯对待自己的圆头圆脑的孩子一样，也是充满了真挚的爱。他这幅画稿如此真实地表现老人饱经忧患的桑榆晚景，也许会使我们感到震惊，望而却步。可是，如果我们能够抑制一见之下的不快之感，也许能大有收获，因为丢

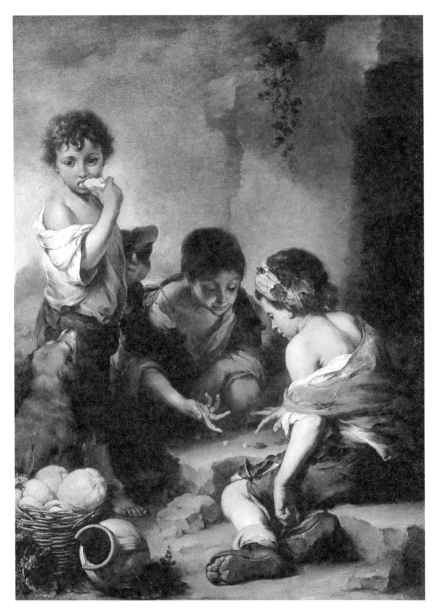

3
穆里略
街头流浪儿
约1670—1675年
画布油画，
146 cm × 108 cm
Alte Pinakothek,
Munich

4
皮特尔·德·霍赫
削苹果妇人的室内图
1663年
画布油画，
70.5 cm × 54.3 cm
Wallace Collection,
London

勒的素描栩栩如生，堪称杰作。事实上，我们很快就会领悟，一幅画的美丽与否其实不在于它的题材。我不知道西班牙画家穆里略［Murillo］喜欢画的破衣烂衫的小孩子们（图3）是不是长相确实漂亮，但是，一经画家挥笔画出，他们的确具有巨大的魅力。反之，大多数人会认为皮特尔·德·霍赫［Pieter de Hooch］绝妙

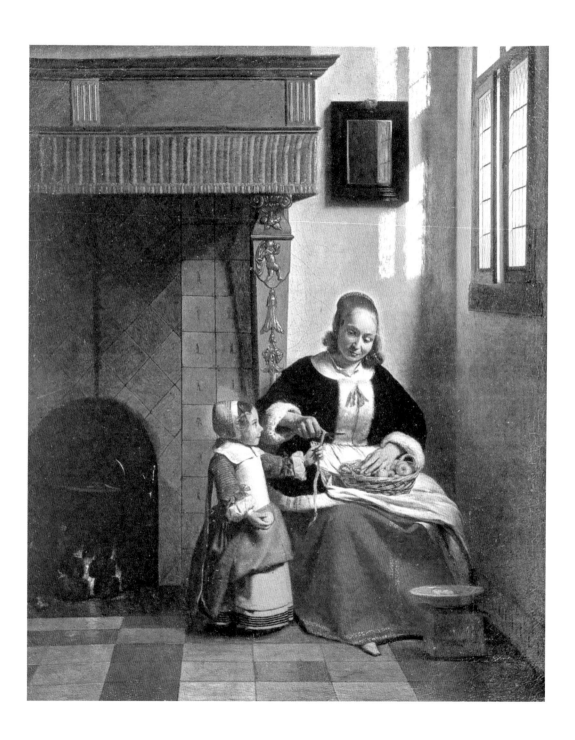

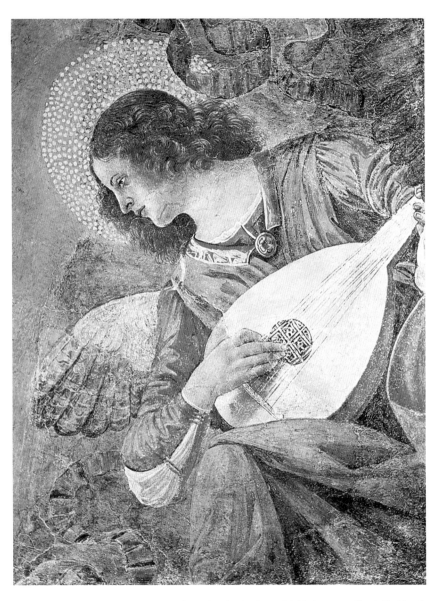

5
梅洛左·达·福尔利
天使
约1480年
湿壁画局部
Pinacoteca, Vatican

的荷兰内景画中的孩子相貌平庸（图4），尽管如此，作品依然引人入胜。

　　谈起美来，麻烦的是对于某物美不美，鉴赏的趣味大不相同。图5和图6都是15世纪的作品，画的都是手弹弦琴的天使。相比之下，很多人会喜欢意大利画家梅洛佐·达·福尔利［Melozzo da Forlì］优雅妩媚的动人作品（图5），而不大欢迎同代北方画家

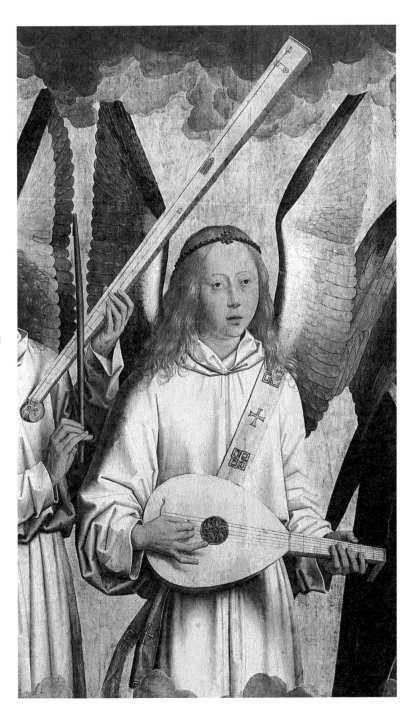

6
梅姆林
天使

约1490年
祭坛画局部；木板油画
Koninklijk Museum
voor Schone Kunsten,
Antwerp

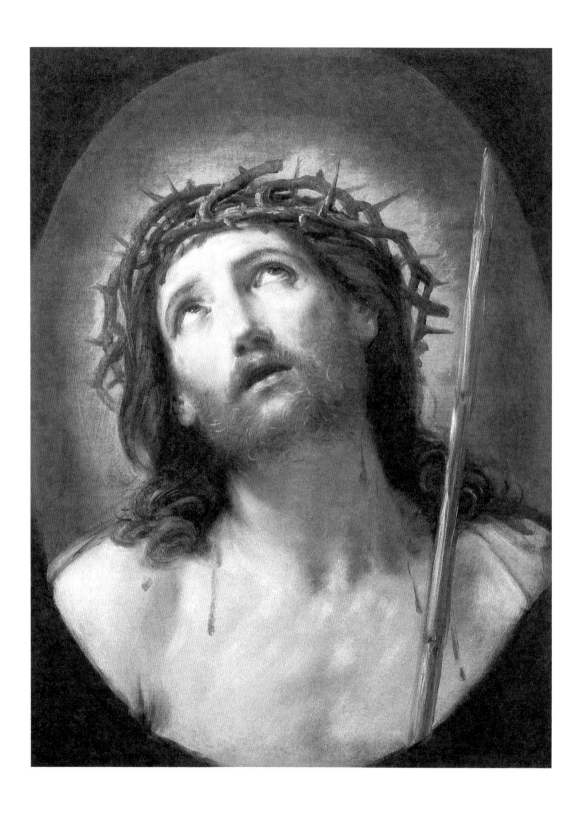

7
圭多·雷尼
荆冠基督像
约1639—1640年
画布油画，
62 cm × 48 cm
Louvre, Paris

8
托斯卡纳画师
基督头像
约1175—1225年
耶稣受难像局部；
木板蛋胶画
Uffizi, Florence

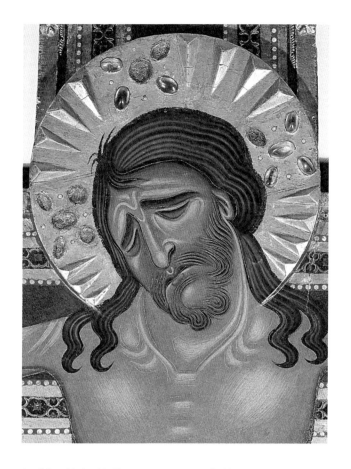

汉斯·梅姆林［Hans Memling］的那一幅（图6）。我自己则二者都爱。要想发现梅姆林画的天使的内在之美，也许要多花一点时间，然而，只要我们不再介意天使的动作略欠灵巧，就会发现他的无限可爱。

美是这种情况，艺术表现也是如此。事实上，左右我们对一幅画爱憎之情的往往是画上某个人物的表现方法。有些人喜欢自己容易理解因而也能深深为其所动的表现形式。17世纪意大利画家圭多·雷尼画十字架上的基督的面部（图7），无疑希望人们从他的脸上看出基督遇难的全部痛苦和全部光荣。其后的世纪，很多人从这样一幅救世主画像中汲取了力量和安慰。它表现的感情如此强烈，如此明显，以至于在路边的简陋神龛和边远的农舍都可以见到它的摹本，而那里的人们对艺术却并无所知。尽

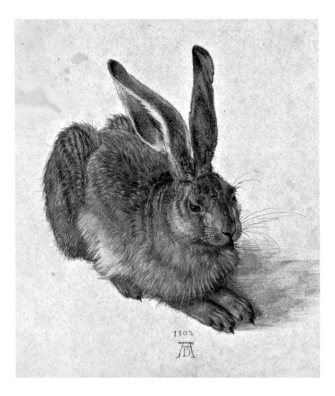

9
丢勒
野兔

1502年
水彩和水粉，纸本
25 cm × 22.5 cm
Albertina，Vienna

管我们很喜欢内在感情如此强烈的表现，但不应该因此就对表现方法也许较难理解的作品不屑一顾。中世纪意大利托斯卡纳画师［Tuscan master］画耶稣受难图（图8）对耶稣受难的感受之深，一定不亚于雷尼，然而我们必须首先学会理解他的绘画手法，然后才能了解他的感情。在逐渐理解了互不相同的绘画语言以后，我们甚至可能更喜爱表现方法不像雷尼的画那么明显的艺术作品。有些人比较喜欢言辞简短、姿势不多、留有余意让人猜测的人，同样，也有些人喜爱留有余意让他们去猜测和推想的绘画或雕塑。在比较"原始"的时期，艺术家不像现在这样精通表现人物的面容和姿态，然而看到他们依然是那样努力表现自己想传达的感情，往往更加动人心弦。

　　不过，刚刚接触艺术的人还常常遇到另一种困难。他们乐于赞扬艺术家表现自己所见事物的技艺，最喜欢看起来"逼真"的绘画。我绝不否认这是一个重要的考虑因素。忠实摹写视觉世界的耐心和技艺确实值得赞扬。以往的伟大艺术家已经奉献出巨

大的劳动，创作了精心记录每一个细节的作品。丢勒的水彩画稿《野兔》［Hare］（图9）就是体现这种耐心的最著名的一个实例。但是谁能说由于细部描绘较少，伦勃朗的素描《大象》［Elephant］（图10）就必然相形见绌呢？伦勃朗不愧为奇才，寥寥的几道粉笔线条就使我们感到大象的皮肤皱襞重重。

　　但是，对于那些喜欢绘画看起来"真实"的人，主要还不是粗略的画风触犯了他们。他们更反感的是他们认为画得不正确的作品，特别是年代距今较近的作品，因为此时的艺术家"本来应该更加高明一些"。讨论现代艺术时，我们依然能够听到人们抱怨它们歪曲自然，其实被指责的地方并非不可思议。看过迪士尼［Disney］动画片的人，或者看过连环漫画的人，对其中的奥秘无不了如指掌。他们知道，在这里或那里改动一下，歪曲一下，不按照眼睛看见的样子去描绘事物有时倒是正确的。米老鼠看起来并不跟真老鼠惟妙惟肖，可是没有人给报纸写信对鼠尾的长短愤慨不平。进入迪士尼魔幻世界的人不会为大写的**艺术**担忧，他们看动画片跟看现代绘画展览不同，未尝带有看画展时习以为常的偏见。然而，如果一个现代艺术家别出心裁地作画，就很容易被看成是画不出好东西来的蹩脚货。可是，不管对现代艺术家的

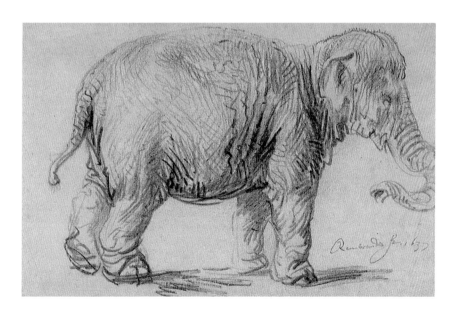

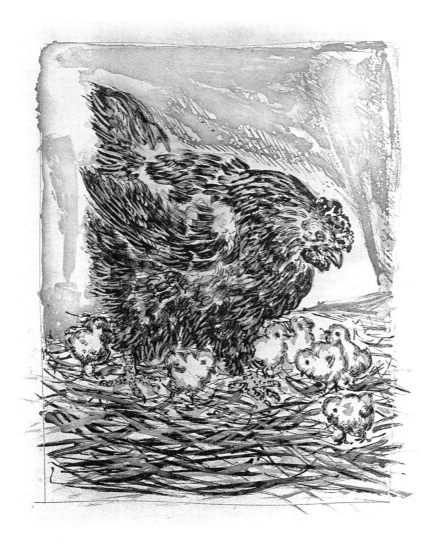

11

毕加索

母鸡和小鸡

1941—1942年
蚀刻画，
36 cm × 28 cm
布丰《自然史》插图

看法如何，我们都可以毫无保留地相信他们有足够的知识，完全能够画得"正确"。如果他们不那样画，原因可能跟瓦尔特·迪士尼一样。图11是著名的现代派艺术运动先驱者毕加索为《博物志》［*Natural History*］画的一幅插图。他画的母鸡和毛茸茸的小鸡十分逗人，的确无可挑剔。但是在画一只小公鸡时（图12），毕加索就不满足于仅仅描摹公鸡的外形，他想画出它的争强好斗、它的粗野无礼和它的愚蠢无知。换句话说，他使用了漫画手法。然而这是一幅多么令人信服的漫画啊！

12
毕加索
小公鸡
1938年
炭条，纸本
76 cm × 55 cm
Private collection

　　所以，如果我们看到一幅画画得不够正确，不要忘记有两个问题应该反躬自问：一个问题是，艺术家是否无端地更改了他所看见的事物的外形。本书下文讲述的艺术故事，就想让人们对艺术家进行更改的道理有较多的了解。另一个问题是，除非已经证明我们的看法正确而画家不对，否则就不能指责一幅画画得不正确。我们都容易急不可待地做出结论，说"事物看起来并非如此"。我们有个很奇怪的习惯念头，总是认为自然应该永远跟我们司空见惯的图画一样。不久前的一项惊人发现就是个很好的例

13

热里科
埃普瑟姆赛马
1821年
画布油画,
92 cm × 122.5 cm
Louvre, Paris

证。世世代代的人都看见过奔马,参加过赛马和打猎,欣赏过表现纵马冲锋陷阵或者追随猎狗驱驰的绘画作品和体育图片,可是人们似乎都没有注意到马在奔跑中"实际显现出"的样子。绘画作品和体育图片通常把它们画成四蹄齐伸,腾空飞奔,例如19世纪伟大的法国画家热里科﹝Théodore Géricault﹞再现的《埃普瑟姆赛马》﹝Horse-racing at Epsom﹞(图13),此画问世后大约五十年,照相机已经相当完善,足以快拍飞驰的奔马,所拍的照片证明,画家和他们的观众以往都弄错了,没有一匹马奔跑的方式符合我们认为非常"自然"的样子。马的四蹄离地时,腿是交替移动,为下一次起步作准备(图14)。我们稍加考虑就会明白,若非如此,马就难以前进。可是,当画家开始运用这个新发现按照实际模样去画奔马,人人都指责他们的画看起来不对头。

　　当然这是个极端的例子,但是类似的谬误绝不像人们所认为的那样罕见。我们都倾向于把传统的形状或颜色当作不二法门。孩子们往往以为天上的群星必然是五角星的形状,虽然它们并非如此。坚持画中的天必湛蓝、草必青青的人就跟那些小孩子相差

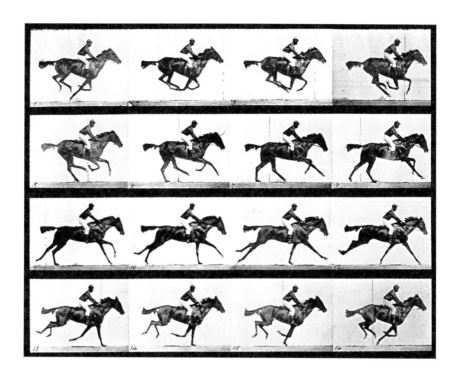

14
麦布利基
奔驰的马

1872年
连续摄影
Kingston-upon-Thames
Museum

无多，他们只要看到画面上出现了别的颜色就义愤填膺。可是，如果我们能把过去听说的什么青草蓝天之类的话统统置之脑后，好像从其他星球上起航探险刚刚飘临此地，初次面对眼前的世界，就能发现世间万物大可具有出人意料的颜色。有时画家会觉得自己分明是在进行这种探险航行。他们想重新观看世界，把肉色粉红、苹果非黄则红之类公认的观念和偏见完全抛开。那些先入之见当然不易排除，可是一旦艺术家摆脱出来，就能创作出最振奋人心的作品。正是这些艺术家教会了我们从大自然中看到从未梦见的崭新之美。追随他们，效法他们，哪怕我们仅仅凭窗向外一瞥，也会有激荡人心的奇异感受。

欣赏伟大的艺术作品，最大的障碍就是不肯摈弃陋习和偏见。画家用我们未曾想到的方式去画人尽熟悉的题材往往会遭到责难，然而最振振有词的指责也不过是它看起来不对头而已。我们越是看到一个故事经常用艺术形式表现，就越是坚信它必须永远依样画葫芦地重复下去。特别是涉及《圣经》题材，情绪就更加容易激昂。我们都知道《圣经》中根本没有告诉我们耶稣的外

15
卡拉瓦乔
圣马太像

1602年
祭坛画；画布油画，
223 cm × 183 cm
已毁；
原藏 Kaiser–Friedrich
Museum, Berlin

16
卡拉瓦乔
圣马太像

1602年
祭坛画；画布油画，
296.5 cm × 195 cm
Church of S. Luigi
dei Francesi, Rome

貌如何，上帝本身也不是人的形状，也知道那些我们已经习以为
常的形象是出于往昔艺术家的创造，虽然明知如此，还是有人认
为背离传统的形象就是亵渎神明。

　　事实上，往往是捧读《圣经》最虔诚、最专心的艺术家才试
图在脑海中构思神圣事迹的全新画面。他们努力抛开以往看到的
一切绘画，开动脑筋想象小救世主躺在牲口槽里、牧羊人前来礼
拜他的时候，想象一个渔夫开始宣讲福音的时候，场面必定会是

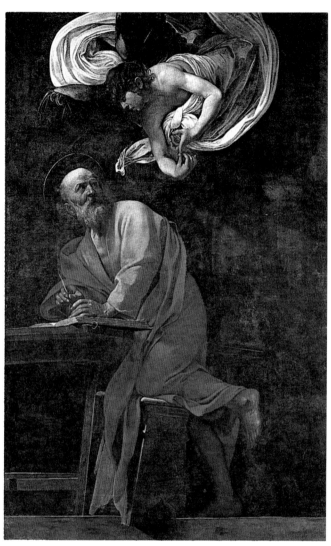

什么样子。一个伟大的艺术家如此竭力用崭新的眼光细读古老的经文，使不动脑子的人感到震惊和愤怒，这种事情是屡屡发生的。激起这种"公愤"的一个典型例子，是卡拉瓦乔惹出的乱子。卡拉瓦乔是一位有大胆革新精神的意大利艺术家，从事艺术活动的时间在公元1600年左右。当时他受命给罗马一座教堂的祭坛画一幅圣马太像。马太应该画成正在撰写福音，为了表示福音是上帝的圣谕，还要画一个天使为马太的写作赋予超凡入圣的灵感。卡拉瓦乔当时是个坚定不屈、富于想象的青年艺术家，他苦苦地思索那个年迈的贫苦劳动者，一个小税务员，突然不得不坐下来写书时，场面必然会是什么景象。于是他把圣马太（图15）画成这么一副样子：秃顶，赤着泥脚，笨拙地抓着一个大本子，由于不习惯于写作而感到紧张，焦灼地皱起眉头。在圣马太旁边，他画了一个年轻的天使，仿佛刚从天外飞来，像老师教小孩子一样，温柔地把着这位劳动者的手。卡拉瓦乔把作品交给预定要在祭坛上安放它的教堂，人们认为画像对圣徒有失敬意，十分愤慨。画像未被采用，卡拉瓦乔不得不重画一幅。这一次他不再冒险了，完全遵从人们对于天使和圣徒外表的传统要求（图16）。因为卡拉瓦乔惨淡经营力图画得生动有趣，所以第二幅画仍然不失为一幅佳作。但是我们觉得它不像第一幅画那样忠直而诚挚。

　　这个故事表明人们没有道理地厌恶、批评艺术作品会造成什么危害。更重要的是，它让我们明确地认识到我们所谓的"艺术作品"并不是什么神秘行动的产物，而是一些人为另一些人制作的东西。当一幅画被装入玻璃画框、挂到墙上以后，它就显得远不可及了。在我们的博物馆里，展品理所当然地禁止触摸。但在当初，艺术品制作出来却是供人摩挲把玩的，它们被论价买卖，引起争论，也引起烦恼。我们还要记住，艺术品的每一特点都出诸艺术家的某一决定：他可能殚精竭虑，再三修改画面；他可能面对背景中的一棵树举笔不定，反复犹豫是把它留下还是涂掉；他也可能偶然着笔，给日照中的云彩抹出意外的光辉，为这神来之笔感到得意；他还可能在某个买主的力请之下，不得不把某些人物画入画面。因为今天我们的博物馆和美术馆陈列的绘画和雕像当初大都不是有意作为**艺术**来展出的，它们是为特定的场合和特定的目的而创作，当艺术家着手工作时，那些条件都在他的考虑之中。

　　不过，我们圈外人通常为之焦虑的美和表现的观念，艺术家却很少谈起。当然情况也不一直如此，但是过去已有好多世纪是这样，现在也还是这样。部分原因在于：艺术家往往腼腆怕羞，说"美"这类大话觉得不好意思。谈到"表现他们的感情"，以及类似的讲法，更会觉得装模作样。他们把这些看作理所当然，讨论起来也没有益处。这是一个因素，似乎还是一个重要的因素。然而还有另一个原因。据我看，艺术家日常为之发愁的事情当中，那些观念远远不像圈外人猜想的这么举足轻重。艺术家设计画面、画速写或者考虑他的画是否已经完工，困扰他的问题难以用语言传达。他也许要说他发愁的是画得"合适"〔right〕与否。于是，我们只有弄懂他用"合适"这个谦抑的小字眼寓意何在，才能开始明白艺术家的实际追求。

　　我认为，我们只要借助于自己的体验，就能够理解这一点。当然我们完全不是艺术家，可能从来没有尝试画一幅画，也许连这种想法都没有。但是，这不意味着我们面临的问题跟艺术家生涯中的问题毫无相似之处。事实上，即使我使用的方式极为简单，也很想证明难得有什么人会跟这类问题毫不沾边。搭配一束花时，要掺杂、调换颜色，这里添一些，那里去一点儿，凡是

做过这种事的人，都会有一种斟酌形状和颜色的奇妙感受，但又无法准确地讲述自己到底在追求什么样的和谐。我们只是觉得，这里加一点红色，花束就焕然改观，或者觉得那片蓝色本身还不错，可配上其他颜色便不"协调"，而偶然来上一簇绿叶，似乎它又显得"合适"起来。"不要再动它了，"我们喊道，"现在十全十美了。"我承认，并不是人人都这么仔细地摆弄花束，但是几乎人人都有力求"合适"的事情。它也许仅仅是给某件衣服配上一条合适的带子，或者不过是操心某种搭配是否合适，譬如考虑盘子里的布丁和奶油的比例调配得是否得当。然而，无论它们多么微不足道，我们都会觉得增一分或者减一分能破坏平衡，其中只有一种关系才是理所当然的。

一个人为鲜花、为衣服或者为食物这样费心推敲，我们会说他琐碎不堪，因为那些事情不值得如此耗神。但是，有些在日常生活中也许是坏习惯因而常常遭到压制或掩盖的事情，在艺术世界里却恢复了应有的地位。在事关协调形状或者调配颜色时，艺术家永远要极端"琐碎"，或者更恰当地说，要极端地挑剔。他有可能看出我们简直无法察觉的色调和质地的差异。而且，他的工作比我们日常生活体验的事情要远为复杂。他所要平衡的绝不止两三种颜色、外形或味道，他的画布上有几百种色调和形状必须加以平衡，直到看起来"合适"为止。一块绿色可能突然显得黄了些，因为它离一块强烈的蓝色太近——他可能觉得画面上出现了一个刺耳的音符，一切都被破坏了。他必须从头再来。他可能为此苦恼不堪，也可能苦思冥想彻夜不眠，或者整天伫立在画前想办法，在这里那里刚添上一笔颜色就又把它抹去，尽管你我根本看不出二者之间有什么差异。然而，一旦他获得成功，我们就都觉得他达到的境界已经非常合适，无法再做些微的更动——那是我们这个很不完美的世界中的一个完美的典范。

以拉斐尔的圣母像名作之一《草地上的圣母》［The Virgin in the Meadow］（图17）为例。毫无疑问，它既美丽又动人。其中的人物画得令人赞叹不已，圣母俯看两个孩子的表情尤其难以忘怀。但是，如果看一看拉斐尔为这幅画所作的速写稿［sketches］（图18），我们就开始省悟，原来这还不是他最花费心力的地方，在他心目中，这些地方都不成问题。他反复尝试，力求取得

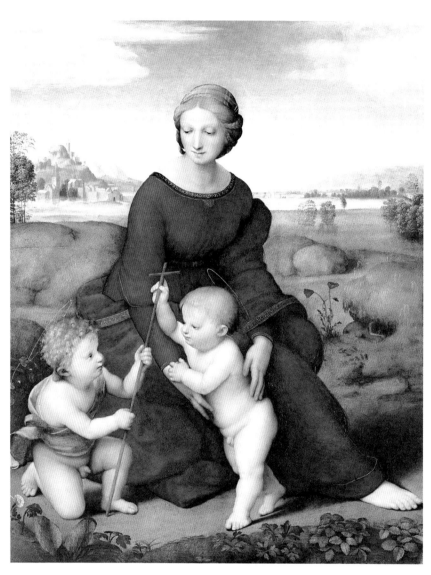

17
拉斐尔
草地上的圣母
1505—1506年
木板油画，
113 cm × 88 cm
Kunsthistorisches
Museum, Vienna

的乃是人物之间的合适的平衡和使整个画面极端和谐的合适关
系。在左角的速写稿中，他想让圣婴一面回头仰望着母亲，一面
走开。他试画了圣母头部的几个不同姿势，以便跟圣婴的活动相
呼应。然后，他决定让圣婴转个方向仰望母亲。他又试验另一种
方式，这一次加上了小约翰，但是让圣婴的脸转向画外，而不去
看小约翰。后来他又作了另一次尝试，并且显然急躁起来，用好
几个不同的姿势试画圣婴的头部，在他的速写簿，这样的画页有

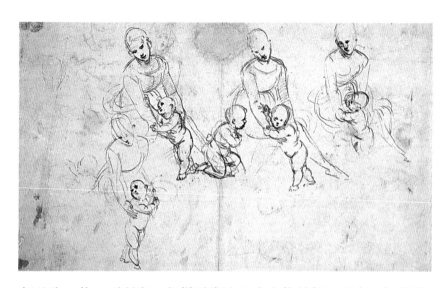

18
拉斐尔
为《草地上的圣母》
所画的4次草图
1505—1506年
速写本的一页；蘸水笔
和墨水，纸本
36.2 cm × 24.5 cm
Albertina, Vienna

好几张，他一再研究，怎样平衡这三个人物最好。现在，如果我们回过头来再看最后的完成作品，就会发现拉斐尔确实把画安排得合适了。画面上的形象各得其所，最终获得的姿态与和谐那么自然，那么不费力气，我们几乎察觉不出他为了和谐劳费过这么一番苦心。而恰恰是这种和谐使圣母的美更美，使孩子们的可爱更可爱。

看到一位艺术家如此奋力地追求合适的平衡，实在是件引人入胜的事。但是，如果我们问他为什么要这样画、那样改，他也许无法回答。他并不墨守任何成规，只是摸索道路前进。某些时期，确实有一些艺术家或批评家曾经想方设法总结他们的艺术法则，然而关于那些法则，事实总是证明，低手庸才循规蹈矩却一无所获，而艺术大师离经叛道反倒求得一种前所未闻的新和谐。伟大的英国画家乔舒亚·雷诺兹爵士在皇家美术学院［Royal Academy］向学生们演讲，说蓝色不应该画在前景，应该留给远处的背景，留给地平线上缥缈消逝的山丘。据说他的对手盖恩斯巴勒当时就想证明这些学院规则往往都是无稽之谈，他画出了名作《蓝衣少年》［Blue Boy］，画中的少年身穿蓝衣在暖褐色背景的衬托下，赫然挺立在画面前景的中央。

事实上根本不可能规定这种规则，因为人们永远不能预知艺术家可能要达到什么效果。艺术家甚至可能需要一个尖锐刺耳的

音符，如果正好觉得那样做合适的话。因为没有任何规则能告诉我们一幅画或一个雕像什么时候才算合适，大抵也就不可能用语言来准确解释什么才是一件伟大的艺术作品。然而这并不意味着任何作品都不分上下，也不意味着人们不能讨论趣味问题。即使没有其他益处，这种讨论毕竟还能促使我们去看作品，而作品看得多了，就会发现以前忽视的地方，渐而久之，见识就能增长，对历代艺术家所追求的和谐就能体会。体会越深，就越能欣赏，这一点毕竟不容忽略。古老的格言说，趣味问题讲不清。这样说也许不错，不过，却不能抹杀趣味可以培养。这又是一个人人都有体验的问题，可以通过平凡的事情加以验证。不常喝茶的人也许会觉得一种混合茶跟另一种混合茶，喝起来完全一样。但是，如果他们有闲情有意愿也有机会去品味其中的细微差异，就有可能成为地道的"鉴赏家"［connoisseurs］，就能准确地辨别出他们所喜爱的品种与混合，而且这方面的知识越丰富，也就越有助于他们品尝和享受最精美的混合茶。

当然，艺术趣味跟饮食趣味相比，不知要复杂多少倍。它还不光是发现各种细微滋味的问题，而是更严肃、更重要的问题。艺术大师毕竟把自己的一切都奉献给了作品，备尝艰辛，呕心沥血，他们至少有权要求我们设法弄清他们所追求的是什么。

理解艺术永无止境，总有新的东西尚待发现。面对伟大的艺术作品，似乎每看一次都是一种面貌，好像跟活生生的人一样莫测高深，难以预知。它是一个自有其独特法则和奇异经历的动人世界，谁也无从彻底了解，因为谁也没有臻于此境。我们要想欣赏艺术，也许最重要的是，必须具备清晰的头脑，随时捕捉它的每个暗示，感受它的每种潜藏的和谐，特别要排除冗长的浮夸辞令和现成空话的干扰。由于一知半解而自命不凡，就远远不如对艺术一无所知。误入歧途的危险确实存在。例如有这样的人，他们听到我在本章试图阐述的一些简单论点，知道有些伟大作品丝毫看不出明显的表现之美和正确的素描技法，于是就陶醉于这点知识当中，竟至故作姿态，只喜欢画得既不美又不正确的作品。他们总是害怕一旦承认自己喜欢那种似乎过于明显悦目或动人的作品，就会被认为是无知之辈。于是他们冒充行家，失去了真正的艺术享受，而把自己内心感觉有些厌恶的东西也说成是"妙趣

横生"。我不想对这一类误解承担责任。我宁愿人家完全不相信我的话，也不想让人家这样不加批评地盲从。

以下各章将要讨论艺术史，即建筑史、绘画史和雕塑史。我认为对这些历史有所了解，可以帮助我们理解为什么艺术家要使用某种特殊的创作方式，或者为什么要造成某种特定的艺术效果。毕竟，这是一条很好的途径，能磨锐我们识别艺术作品特性的眼力，从而提高我们分辨细微差异的感受力。通过艺术作品本身来学会怎样欣赏艺术作品，这大概是一条必由之路。然而没有一条道路没有偏差。我们常常看到有人手持展品目录，闲步走过画廊，每停在一幅画前，就急忙去找它的号码。他们翻书查阅，一旦找到了作品的标题或名字，就又向前走去。其实他们还不如待在家里，因为这简直没有看画，不过查了查目录而已。这是一种脑力的"短路现象"，根本不是欣赏作品。

对艺术史已经有所了解的人往往会掉入类似的陷阱。他们看到一件作品，不是止步观看，而是搜肠刮肚去寻找合适的标签。也许，他们听说过伦勃朗享名于 *chiaroscuro*——这是表示明暗对照法的意大利术语——于是一见伦勃朗的画就很在行地点点头，含糊其词地念叨一句"绝妙的*chiaroscuro*"，然后漫步走向下一幅画。我要直言不讳地指出这种一知半解和摆行家架子的危险，因为，我们都很难抗得住这种诱惑，而像本书这样的著作又能使它的诱惑变本加厉。我想帮助读者打开眼界，不想帮助读者解放唇舌。妙趣横生地谈论艺术不是什么难事，因为评论家使用的词语已经泛滥无归，毫无精确性了。但是，用崭新的眼光去观看一幅画，深入画中去探险发现，却是远为困难而又远为有益的工作。人们在这种旅行中，可能会带回什么收获，则是无法预料的。

———————————————

1

奇特的起源
史前期和原始民族；古代美洲

我们对艺术的起源跟对语言的产生一样不甚了了。如果艺术是指建庙筑屋、绘画雕塑或编织图案这类工作，全世界就没有一个民族没有艺术。不过，如果我们所说的艺术是指一些精美的奢侈品，摆在博物馆和博览会上供人欣赏的展品或专供高级客厅陈设的华贵装饰，那就必须理解艺术的这种含义是近世的发展，以往众多伟大的建筑家、画家或雕塑家做梦也不会想到。考虑一下建筑的情况，最能领会今昔对于艺术理解的这种差别。我们都知道世间有漂亮的建筑物，其中有一些还是当之无愧的艺术品。但是世界上很难找到一座建筑物没有特定的建造目的。把建筑物用作礼拜和娱乐的场所或用作居室的人，首先是以实用的标准对它们加以评价。然而与此同时，他们可能喜欢也可能不喜欢某座建筑物的设计或结构比例，也可能赞赏优秀的建筑家为把建筑物建造得既实用又"合适"而花费的心血。过去对绘画和雕塑往往也是这种态度。它们不是仅仅被当作纯粹的艺术作品，而是被当作有明确用途的东西。不知道盖房是为了满足什么要求，人们就难以对房屋做出恰当的评定。同样，如果我们完全不了解过去艺术必须服务的目的，也就很难理解过去的艺术。我们上溯历史走得越远，艺术必须为之服务的目的就越明确，也越奇特。我们离开城镇到乡村去，最好离开文明化的国家到生活方式跟我们远祖相近的民族中去，就能看到那里的艺术目的跟过去一样明确，一样奇特。我们称那些人为"原始人"倒不是因为他们比我们单纯——其实他们的思考过程往往比我们复杂——而是因为他们比较接近人类起源的状况。在原始人中，就实用而言，建筑和制像［image-making］之间没有区别。他们建造茅屋是为了遮身避雨、挡风防晒，为了躲避操纵自然现象的神灵；制像则是为了保护他们免遭其他超自然力量的危害。他们把超自然力量看得跟大

自然的力量一样实有其物。换句话说，他们制作绘画和雕塑用来行施法术 [magic]。

除非我们能设法体会原始民族的心理，弄清楚到底是什么经历使他们不把绘画当作美好的东西去观赏，却当作富有威力的东西去使用，否则我们就不能指望会理解艺术的奇特的起源。我认为那种心理实际上不难体会。只要我们不想欺骗自己，愿意看看我们身上是不是也还保持着某些"原始"的东西，就足以解决问题。暂且不讲冰河时代 [Ice Age]，就从我们自身开始。假设从今天的报纸上得到一张自己心爱的冠军的照片，我们愿意拿一根针戳去他的眼睛吗？我们能像在报纸上别的地方戳个窟窿一样无动于衷吗？我看不会。无论我清醒的头脑怎样明了我对相片的所作所为无伤于我的朋友或英雄，我还是对损坏相片隐然感到心有抵触。不知在哪里仍然存有一种荒唐的心理，觉得对相片的所作所为就是对本人的所作所为。于是，如果我没有讲错，这种古怪、荒唐的思想直到原子能时代的今天，甚至在我们当中实际也还没有消除，难怪在所谓原始民族中间几乎普遍存在这种思想了。世界各地的巫师、巫婆尝试用这种方式行施法术——他们制成仇敌的人像，把那个倒霉偶像当胸刺穿或者烧掉，指望仇人会因此遭殃。英国在盖伊·福克斯节 [Guy Fawkes Day] 烧盖伊像也是这种迷信的残余。原始人对什么是实物、什么是图画往往更不清楚。有一次，一位欧洲艺术家在非洲的乡村画了一些牛的素描，当地居民很难过地说："如果你把它们随身带走，我们靠什么过日子呢？"

这些古怪思想很重要，它们可以帮助我们理解现存的最古老的画。那些画的古老程度足以跟人类技艺的任何一种遗迹相比。可是，19世纪在西班牙和法国南部的穴壁和岩石上最初发现它们时（图19、图20），考古学家起初不相信如此生动逼真的动物图竟会出自冰河时代的人之手。在当地，进而又发现了简陋的石头工具和骨头工具，人们才逐渐肯定洞中的野牛、长毛象和驯鹿图确实为远古人刻画或绘制；远古人捕捉的就是那些动物，所以对它们如此熟悉。我们走进那些岩洞，穿过又低又窄的通道，一直深深地进入幽暗的山腹，向导的手电筒突然一闪，照亮了一头公牛的图像，这确实是一种奇异的体验。显然，要是仅仅为了装饰这么一个不便出入的地方，谁也不会一直爬进那么可怕的地下深

19
野牛
约公元
前15000—前10000年
洞窟壁画
Altamira, Spain

20
马
约公元
前15000—前10000年
洞窟壁画
Lascaux, France

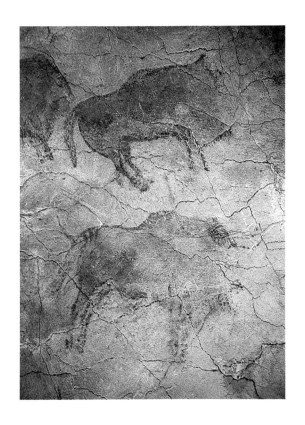

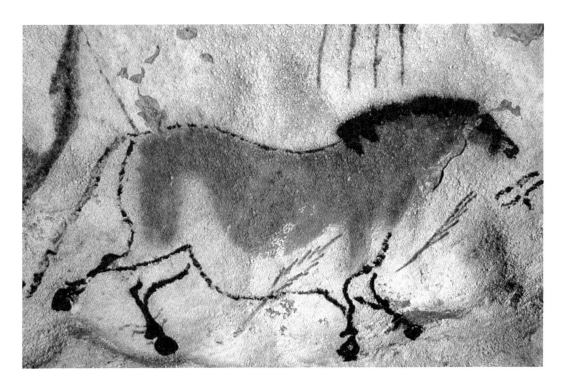

21

法国拉斯科
山洞

约公元
前15000—前10000年

处。而且，那些画除了拉斯科洞窟［the cave of Lascaux］的一些（图21），很少有清清楚楚地分布在洞顶和洞壁上的。相反，它们有时是一个紧接一个地绘制或刻画，没有什么明显的顺序。对于这些现象，最合情理的解释仍然是：这就是对图画威力的普遍信仰所留下的最悠久的古迹，换句话说，就是原始狩猎者认为，只要他们画个猎物——大概再用他们的长矛或石斧痛打一番——真正的野兽也就俯首就擒了。

当然这只是猜想。但是现代还保留着古代风俗的原始部落，对艺术的使用很能为这个猜测作证。不错，就我所知，我们现在看不到任何人还在试图一模一样地行施这种法术，但是对于原始部落，艺术大都也还是跟人们对图像具有法术作用的看法息息相关。至今还有些只使用石器工具的原始部落出于行施法术的目的，在岩石上刻画动物图形。还有一些部落有固定的节日，届时人们打扮成动物，模仿动物的动作跳神圣的舞蹈。他们也相信这种方法会莫名其妙地赋予他们力量去制服猎物。有时，他们甚至相信某些动物通过某个神话跟他们联系在一起，相信整个部落是狼族，是乌鸦族，或者是青蛙族。这些事情听起来真是奇怪，但是我们绝不能忘记，即使这些想法，也并不像人们可能想象的那样，已经完全跟我们的时代绝缘。罗马人相信罗慕洛［Romulus］

和勒莫［Remus］曾被一只母狼哺育，他们还在罗马神圣的卡匹托山［Capitol］竖立了母狼的铜像。就是现在，也还有一只活母狼豢养在卡匹托山台阶旁边的笼子里。虽然伦敦特拉法加广场［Trafalgar square］没有豢养活狮子——但是不列颠之狮一直保留在政治卡通当中，生气盎然。当然那是一种纹章或卡通的象征手法，跟部落人对图腾（他们称自己的动物亲属为图腾）所持的极为严肃认真的态度之间还有重大的区别。因为部落人有时好像生活在一种梦幻的世界，他们在那个世界能够既是人，同时又是动物。许多部落有特殊的仪式，在仪式上要戴上制成动物模样的面具。而一旦戴上面具，他们似乎就觉得自己已经转化，变成了乌鸦或熊了。这倒很像孩子们扮演海盗和侦探，一直玩得入了迷，不知道游戏和现实的界限了。但是对于孩子们来说，周围总是成年人的世界，成年人会告诉他们"别这么吵闹"，或者"快到睡觉的时候了"。对于原始部落来说，不存在这样一个另外的世界来破坏他们的幻觉，因为部落的全体成员都参加舞蹈和仪式，扮演着他们异想天开的把戏。他们都从前辈身上知道那些活动有什么重大意义，深深地沉溺在里面，以致没有什么机会跳到圈外，用批判的眼光看一看自己的行动。我们大家都有自己认为是天经地义的信仰，跟"原始人"对待他们信仰的态度一般无二。所以别人要是不问起来，我们甚至感觉不到自己还有那些信仰。

这一切也许看起来跟艺术没有什么关系，事实上它们对于艺术却有多方面的影响。艺术家的许多作品就打算在这些古怪仪式中使用，重要的也就不是雕塑或绘画在我们看来美不美，而是它能不能"发挥作用"，也就是说，它能不能实施所需要的法术。况且，艺术家是为本部落的人工作，本部落的人完全清楚每一种形状或每一种颜色代表什么意思。他们期望于艺术家的不是去改变那些东西，而是运用他们的全部技艺和全部知识去完成他们的工作。

我们不必远求就能想到类似的事情。国旗不能被看成一块颜色美观的布，不能由制作者随心所欲地径自更改；结婚戒指也不能被当作一件首饰，不是我们认为怎样适宜就怎样佩戴或调换。可是，即使我们生活中已规定好的礼仪和习惯，也还是给趣味和技艺留下一定的选择和活动的余地。我们来考虑一下圣诞树。它的主要特征已由习俗确定。事实上，家家户户都有自己的传统和自己的嗜好，不能违背，否则圣诞树看着就不合适。尽管如此，

22

毛利人酋长
房子上过梁雕刻
19世纪初期
木雕，32 cm × 82 cm
Museum of Mankind,
London

到了布置圣诞树的重要时刻，仍然留有许多地方需要拿主意：这个树枝要不要点支蜡烛？树顶上的金银亮片够了没有？这颗星星是否显得太大或这一边是否装饰过多？对于局外人，大概这一切行动显得相当古怪，他可能认为没有金银亮片圣诞树就会好看得多。但是在我们这些知道其意义的人看来，按照我们的观念装饰圣诞树，就是一件大事了。

原始艺术作品就是按照这种预先确定的方式办事的，可是仍然给艺术家留有表现自己气质的余地。有些部落的工匠掌握的技术确实惊人。谈起原始艺术，我们绝不应该忘记这个字眼并不意味着艺术家对技艺仅仅具有原始的知识。相反，许多地处偏僻的部落在雕塑、编篮、制革，甚至在金属制品［metalwork］方面，都已练出真正惊人的技艺。如果我们知道那些工作使用的是多么简陋的工具，就不能不感到惊讶，原始工匠通过几百年的专业磨炼对技术是那么有耐心，有把握。例如，新西兰的毛利人［Maoris］在木刻方面就能做出地地道道的奇迹（图22）。当然，一件东西难于制作不一定就能说明它是一件艺术品。不然，制作玻璃瓶里航船模型的人就要跻身于最伟大的艺术家行列了。但是，这些部落人的技术水平足以证明，不要以为他们的作品看起来不顺眼就认为他们的手艺不过如此。他们的作品与我们的不同不是由于技艺，而是由于观念。从一开始就认识这一点十分重要，因为整个艺术发展史不是技术熟练程度的发展史，而是观念和要求的变化史。日益增多的证据说明在一定条件下部落艺术家的作品完全能够正确地表现自然，跟西方大师的最精巧的

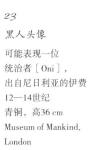

23

黑人头像

可能表现一位
统治者［Oni］，
出自尼日利亚的伊费
12—14世纪
青铜，高36 cm
Museum of Mankind,
London

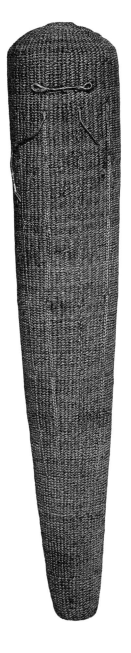

作品相比毫不逊色。几十年前在尼日利亚
［Nigeria］发现了一些青铜头像（图23），
简直想象不到它们竟然那样逼真。看来铜像
已有数百年之久，没有任何证据表明当地艺
术家的技艺是跟外地人学来的。

　　既然如此，究竟是什么原因使部落艺
术品看起来那么生疏呢？我们又应该考虑自
身和我们都能做到的实验了。拿一张纸，在
上面随便涂抹出一张脸来，画一个圆圈表示
头，画一竖道当鼻子，画一横道当嘴巴。然
后看看这个没有眼睛的涂鸦［doodle］，它
是不是显得不胜悲伤？那可怜的家伙看不见
东西呀。我们觉得非"给它眼睛"不可——
而当画了两个点，它终于能看我们，又是多
么大的宽慰！在我们看来，这一切纯属笑
谈，但是当地人看却并非如此。在木头柱子
上刻出简单面孔以后，他们就觉得柱子完全
变化了，似乎已经变成了代表法力的标志。
一旦有眼看东西，也就没有必要再让它更
像真人。图24是波利尼西亚［Polynesia］的
"战神"像，名叫奥罗［Oro］。波利尼西亚
人本来是杰出的雕刻手，可是他们显然觉得
没必要让它具有正确的人形。我们看见的一
切不过是块缠着草编的木头，仅仅用草辫大
略地表示出了眼睛和手臂。但是，一旦我们
注意到它们，它们就足以使柱子显出具有神
秘力量的样子。至此，我们还没有真正进入
艺术领域，然而涂鸦的实验却可能给我们更
多的教益。现在我们用各种可能的方式来改变我们涂抹出的面孔
形状，先改变眼睛的样子，从点改成十字或别的什么形状，使它
一点也不像真眼睛。再把鼻子画成圆圈，把嘴画成涡卷形。只要
它们的相对位置大致照旧，就不会有什么影响。于是，在土著艺
术家看来，这一发现可能大有意义。因为这教会他用自己最喜欢

24
战神奥罗像
出自塔希提
18世纪
用草编在木头上编成，
长66 cm
Museum of Mankind,
London

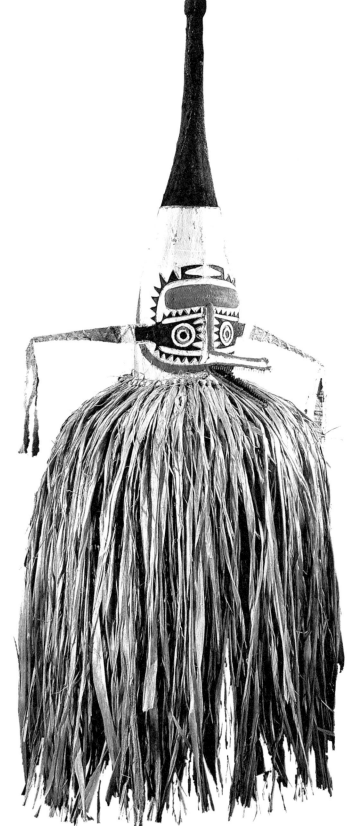

25
仪礼面具
出自新几内亚的
巴布湾地区
约1880年
木头、树皮和植物纤维
高152.4 cm
Museum of Mankind,
London

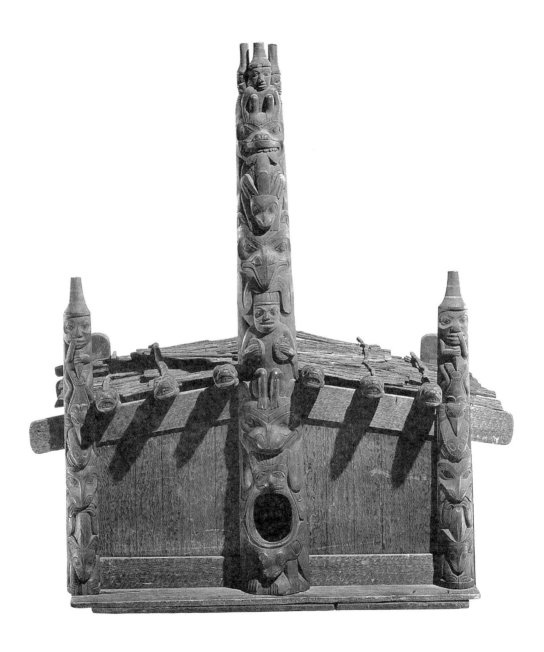

和最顺手的形状去构成人物或面孔。结果或许不大像实物，但它能保持一种图案［pattern］的统一与和谐，我们最初的涂鸦就缺少这一点。图25是新几内亚的一个面具。这个面具可能不好看，不过也不打算让它好看——它是准备用在仪式上，让村里的小伙子装扮成幽灵去吓唬女人和小孩的。然而，无论我们眼中的这个"幽灵"多么古怪、多么可憎，艺术家的手法总还有叫人满意的地方，他是用几何图形组成了这副面孔。

世界上有些地方的原始艺术家已经创立了一套套精细的方法，用这种装饰性的样式去表现神话中的各种人物和图腾。例如北美印第安人的艺术家既相当敏锐地观察自然形状，又无视我们所谓的事物的真实外形。他们是猎人，当然对鹰嘴和河狸耳朵的形状了如指掌，比我们清楚得多。但是他们认为只要一个形状特征就足够了。一个面具上有个鹰嘴就是一只鹰。图26是北美印第安海达部落［Haida］一个酋长的房屋模型，前面有三根所谓图腾柱［totem poles］。我们只能看出它是乱七八糟的一堆难看的面具，而土著人却能看出这个柱子画出了他们部落的一个古老的传说。也许在我们看来，这个传说本身就跟它的表现方法一样，离奇怪诞，支离破碎。土著人的看法却跟我们不同，对此，我们应该没有什么奇怪的了。

往昔，格威斯·康镇［Gwais Kun］有一年轻人，天天在床上睡懒觉。岳母说他，他羞愧出走。其时湖中有妖，专吃人吃鲸鱼。他立意除妖。有神鸟相助，他取树干做捕机，上吊两小儿做诱饵。妖被杀。他披妖皮捉鱼，定时放鱼到挑剌的岳母家台阶。岳母见之得意，想自己是巫婆，法力无边。年轻人讲出真相，她羞愧以死。

这个故事中的所有人物都刻画在中间的柱子上。入口下面的面具是妖怪平常吃掉的鲸鱼，入口上面的大面具是妖怪，其上的人形是倒霉的岳母，在她的上面带有喙的面具是帮助英雄的神鸟，再往上才是英雄本人，他身披妖怪皮，带着捕获的鱼。顶端的人物是英雄用作诱饵的孩子。

我们很容易把这样的作品当作一时异想天开的产物，但在制作它的人看来，却是一件庄严的工作。土著人使用原始工具雕刻出这些巨大的柱子需要年头，有时全村的男人都要帮着干，因为

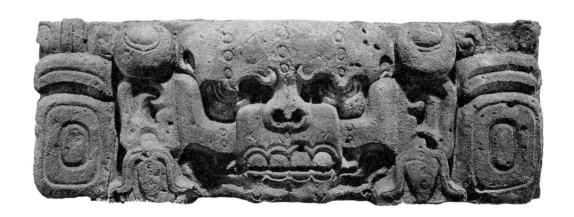

那是有权有势的酋长房舍的标志和荣耀。

　　如果不加解释，我们就无从理解倾注了这么多深情和劳动的雕刻品到底表示什么意思。原始艺术往往如此。我们看图28那种面具也许觉得巧妙诙谐，可它的寓意却恰恰不是好玩。它表示一个吃人的山鬼，满面血污。尽管我们也许不理解它的意思，但仍然能欣赏它周到细致地把自然的形状改变为一个协调的图案的手法。还有很多此类的艺术作品，就产生于艺术的这种奇特起源时期，我们也许永远也不知道它们的寓意何在，然而却仍然能够赞赏它们。古代美洲的伟大文明留给我们的一切就是它们的"艺术"。我给这个词加上引号，倒不是由于那些神秘的建筑和图像缺乏美感，其中有些颇有魅力，而是由于我们不应该用这样的观念去对待它们，以为制作它们的目的是开心或是装饰。在当今洪都拉斯的科潘［Copan］遗址有一个祭坛，上面有个可怕的死神头部的雕刻（图27），它使我们想起那些民族过去由于神圣仪式的需要，竟然骇人听闻地以活人献祭。不管对于这种雕刻的精确意义所知如何之少，发现那些作品并且试图探赜索隐的学者已经做出令人感动的努力，告诉了我们许多东西，足以让我们把它们跟其他原始的文化作品相比。诚然，那些人不是通常所理解的原始人。当16世纪西班牙和葡萄牙征服者抵达美洲，墨西哥的阿兹特克人［Aztecs］和秘鲁的印加人［Incas］正在治理着强大的帝国。我们还知道其前若干世纪，中美洲的玛雅人［Mayas］也已建成巨大的城市，创立了一套丝毫也不原始的文字和历法制度。正

27
死神头像
玛雅人祭坛上的石头，发现于洪都拉斯的科潘
约500—600年
37 cm × 104 cm
Museum of Mankind,
London

28
伊努伊特的
舞蹈面具
出自阿拉斯加
约1880年
木头着色，
37 cm × 25.5 cm
Museum für Völkerkunde,
Staatliche Museen, Berlin

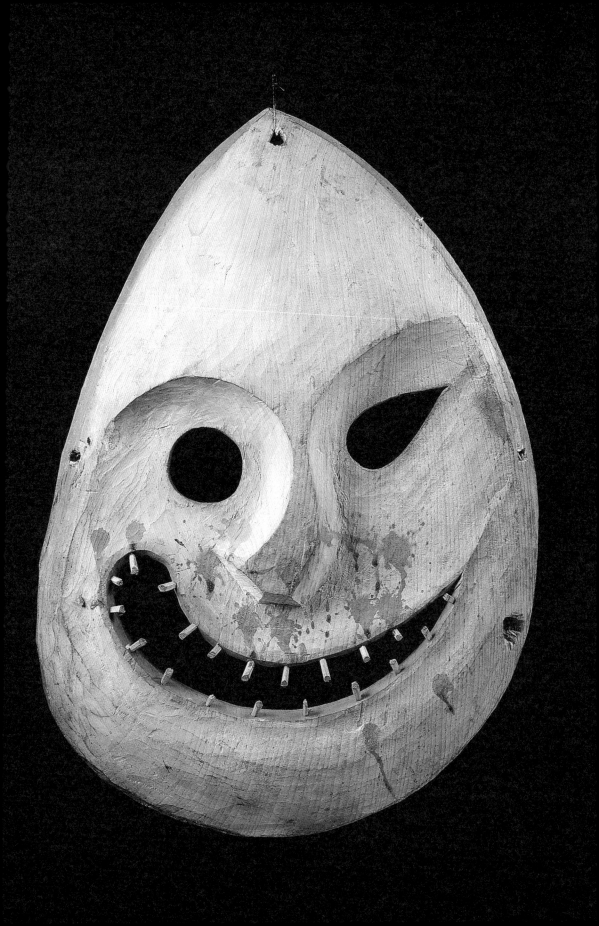

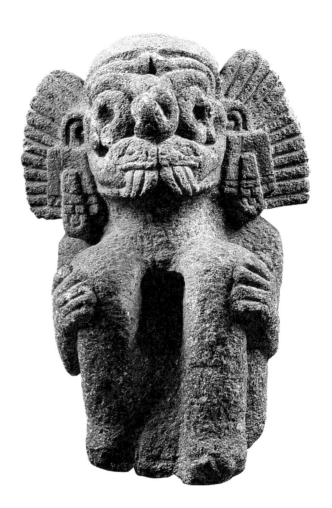

29
独眼人状容器
发现于秘鲁的
奇卡那流域
约250—550年
黏土，高29 cm
The Art Institute
of Chicago

30
阿兹特克的雨神
特拉劳克
14—15世纪
石头，高40 cm
Museum für Völkerkunde,
Staatliche Museen, Berlin

如尼日利亚的黑人那样，在哥伦布到达之前，美洲人就已经完全可以栩栩如生地描绘人的面孔了。而古代秘鲁人喜欢把一些容器制作成人头形状，酷肖自然，令人惊叹（图29）。如果说那些文明中的大多数作品，在我们看来都显得生疏而不自然，其原因就在于它们要表达的观念。

图30是墨西哥的一个雕刻，据认为制作于阿兹特克时代，它是当地被征服之前最后一个时代。学者认为它代表雨神，名叫特拉劳克［Tlaloc］。在热带地区，雨经常是人们生死攸关之物，没有雨水，庄稼会颗粒无收，人们会死于饥馑。这就难怪雷雨之神在他们的心里是狰狞强悍的凶神恶煞。在他们想象之中，天空的闪电好像巨蛇，所以不少美洲民族认为响尾蛇是强悍的神物。如果我们对特拉劳克的形象细加审视，就可看出它的嘴是由两个响尾蛇的头面对面，大毒牙从嘴里伸出来，鼻子也像是绞在一起的蛇身，大概连它的眼睛也可以看作是盘绕起来的蛇。我们现在看到，以指定的形状"构成"人面的观念跟我们逼真的雕刻的观念，其间可以有多么大的距离。对于他们有时采用这种做法的原因，也略有所知了。用体现闪电力量的神蛇躯体组成雨神像，自然很相宜。如果我们设法体会一下制作这些奇怪的偶像出于什么心理，就有可能开始理解早期文明的制像不仅跟法术和宗教有关，而且也是最初的文字形式。在古代墨西哥艺术中，神蛇不光是响尾蛇像，还能引申为闪电的标记，于是成了一个字，由它能记下雷雨，或许还能召唤雷雨。我们对这些神秘的起源所知有限。但是，如果我们想理解艺术的故事，那么有时想一想书画同源自有益处。

澳大利亚土著人在岩石上画作为图腾标记的负鼠图

2

追求永恒的艺术

埃及，美索不达米亚，克里特

地球上处处都有某种形式的艺术。不过艺术的故事作为一种持续不断的奋斗过程，其历史却并不始于法国南部的洞穴，也不始于北美的印第安人。那些奇特的起源时期跟我们今天之间，没有一个直接的传统能把它们联系起来。但是，我们今天的艺术，不管是哪一所房屋或者哪一张招贴画，跟大约五千年前尼罗河流域的艺术之间，却有一个直接联系的传统，从师傅传给弟子，再从弟子传给爱好者或模仿者。我们下面就将看到希腊艺匠去跟埃及人求学，而我们又都是希腊人的弟子，于是，埃及的艺术对我们就无比重要。

众所周知，埃及是金字塔之国（图31），它的岩石之山像饱经风霜的里程碑一样，遥遥地矗立在历史的地平线上。不管看起来多么遥远、多么神秘，还是向我们诉说了许多自身旧事。它们告诉我们，一个国家被彻底地组织起来，所以有可能在一个孤家寡人的有生之年垒起那些大山；它们告诉我们，国王有钱有势，能够强迫成千上万的劳动者和奴隶为他们年复一年地辛苦劳动，开采石头，拉到工地，然后再用最原始的方法去搬动建造，直到坟墓里能收葬国王为止。没有一个国王，也没有一个民族，仅仅为了树碑立传就下这么大的本钱，找这么大的麻烦。事实上，我们知道金字塔在那些国王及其臣民眼里自有其实际意义。国王被认为是掌握权力统治臣民的神人，在他离开人间以后，就又升天归位，金字塔高耸入云，大概会帮助他飞升。不管如何，金字塔总还能保持他的金身不坏。因为埃及人相信，如果灵魂要在冥界继续生存，就不能不保留遗体。他们之所以想方设法防止尸体腐烂，在身上涂药处理，再用布条缠起来，原因就在这里。垒起金字塔是为了保存国王的木乃伊，人们把国王的遗体装入石棺，放进这座巨大石山的墓室中央，还在周围写满符咒，帮助他走向另一个世界。

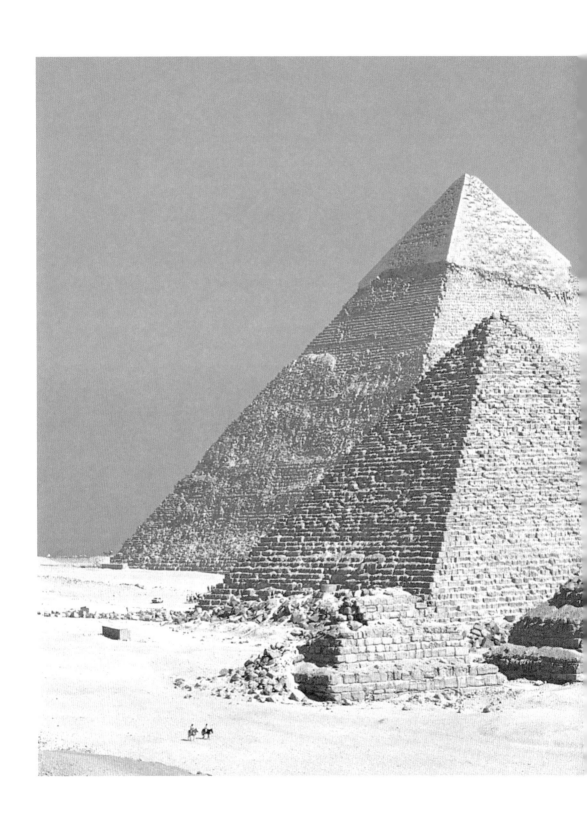

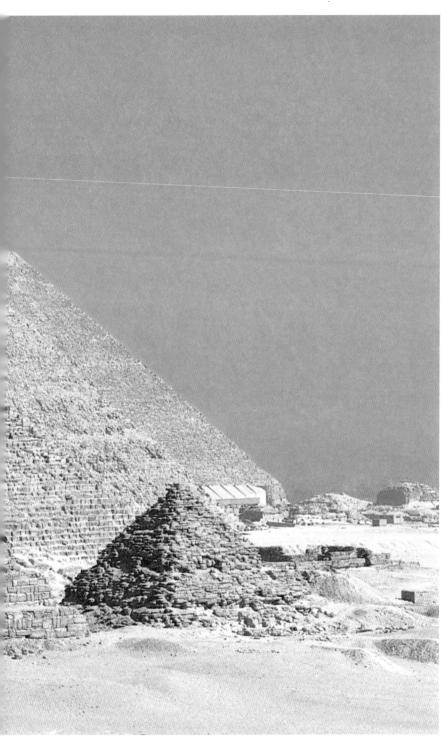

31
吉萨金字塔
约公元
前2613—前2563年

但是，除了这些最古老的人类建筑遗迹，还有其他事情能说明古老的信仰在艺术史上所起的作用。埃及人认为只保留遗体还不够。如果国王的肖像也被保留下来，那么就能加倍地保证他会永远生存下去。于是他们叫雕刻家用坚硬的花岗岩雕成国王的头像，放到无人可见的坟墓，在那里施行它的符咒以帮助国王的灵魂寄生于雕像，借助雕像永世长存。在埃及，雕刻家一词当初本义就是"使人生存的人"。

起初这些礼仪专门用于国王，但是不久王室宗亲就在国王墓地的周围整整齐齐地修起了一排排较小的陵墓。渐渐地，自尊自重的人个个都给自己在冥界作准备，叫人修一座昂贵的陵墓以便放置自己的木乃伊和肖像，让灵魂安居在那里，享受供给死者的食品和饮料。金字塔时代（即"旧王朝"的第四王朝）的早期肖像，有一部分可以归入埃及艺术的最佳之列（图32）。它们又庄重又朴素，使人难以忘怀。我们看到雕刻家没有试图讨好命他制像的人，没有试图保留他们一时的风姿。他只关心基本的东西，次要的细节一概略去。也许正是由于雕刻家把注意力完全集中于人头的基本形状，所以那些肖像今天还是如此动人。尽管有如几何图形一样刻板，它们却并不原始，不同于第一章论及的土著人面具（见47页、51页，图25、图28），也不像尼日利亚艺术家的逼真的自然主义肖像（见45页，图23）。对自然的观察跟总体的匀整，这二者相互兼顾，达到了合理的平衡，以至肖像给我们的印象既真实又古老而悠久。

几何形式的规整和对自然的犀利观察，将二者结合起来乃是一切埃及艺术的特点。我们从墓室墙壁装饰的浮雕和绘画中可以很好地考察这一点。不错，"装饰"［adorned］这个词可能很难用于这种艺术，因为除了死者的灵魂，它无意给别人观看。事实上，那些作品也不想让人欣赏，它们也是意在"使人生存"。在残忍的上古时期曾经有个惯例，有权有势的人物死后，让他的仆役和奴隶陪葬。牺牲他们为的是让死者能带着一批合适的随从进入冥界。后来，这些恐怖行为不是被认为太残忍，就是被认为太奢侈，于是艺术就来帮忙，用图像代替活生生的仆役，奉献给有权势的大人物。在埃及陵墓中发现的图画和模型就跟这种想法有关，为的是让灵魂在另一个世界有得力的伙伴。

32
男子头像
约公元
前2551—前2528年
出自吉萨的一座墓室；
石灰石，高27.8 cm
Kunsthistorisches
Museum, Vienna

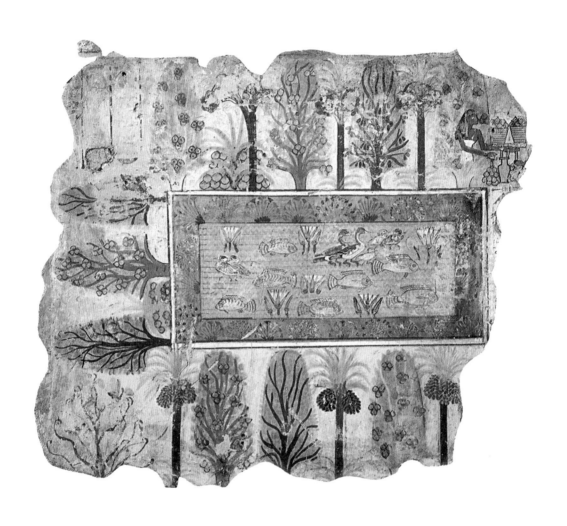

这些浮雕和壁画给我们提供了极为生动的生活画面，跟几千年前埃及的实际生活情况一样。可是，第一次观看它们时，大概会觉得茫茫然不可理解。原因是，在表现现实生活方面，埃及画家的方式跟我们大不相同。这可能跟他们的绘画必须为另一种目的服务有关。当时最紧要的不是好看不好看，而是完整不完整。艺术家的任务是要尽可能清楚、尽可能持久地把一切事物都保留下来，所以他们不打算把自然描绘成从偶然碰上的角度看到的样子。他们是根据记忆作画，所遵循的一些严格规则使他们能把要进入画面的一切东西都绝对清楚地表现出来。事实上，他们

33

内巴蒙花园

约公元前1400年
出自底比斯的一座墓
室壁画，
64 cm × 74.2 cm
British Museum, London

的做法很像画地图，不像作画。图33是个简单的例子，可用作说明。画中绘着一个有池塘的花园，如果叫我们来画这么一个母题［motif］，可能不知从哪个角度去表现才好。树木的形状和特点只有从侧面才能看得清楚，而池塘的形状却只有从上面才能看见。埃及人处理这个问题时内心没有任何不安，他们会径直把池塘画成从上面看、把树木画成从侧面看的样子，然而池塘里的鱼禽若从上面看则很难辨认，所以就把它们画成侧面图。

从这样简单的一幅画里，我们很容易看出艺术家的作画过程，小孩就经常使用类似的方法。但是埃及人的方法［Egyptian methods］一以贯之，远远不是小孩所能比拟的。无论哪一个事物，他们都从它最具有特性的角度去表现。图34是用这种想法表现的人体效果。头部从侧面最容易看清楚，他们就从侧面表现。可是，如果我们想起人的眼睛来，就想到它从正面看见的样子，因此，一只正面的眼睛就给放到侧面的脸上。躯体上半部是肩膀和胸膛，从前面看最好，那样我们就能看见胳膊怎样跟躯体接合，而一旦活动起来，胳膊和腿从侧面看要清楚得多。那些作品里的埃及人之所以看起来如此奇特地扁平而扭曲，原因就在这里。此外，埃及艺术家发现，想象出哪一只脚的外侧视图都不容易。他们喜欢从大脚趾向上的清楚的轮廓线，这样，两只脚都从内踝那一面看，浮雕上的人像看起来就仿佛有两只左脚。千万不要设想埃及艺术家认为人看起来就是那个样子，他们不过是遵循着一条规则，以便把重要的东西都纳入一个人的形状之中。这样严格遵守规则大概跟他们想施行法术有关。因为一个人的手臂被"短缩"或"切去"时，他怎么能拿起或接过奉献给死者的

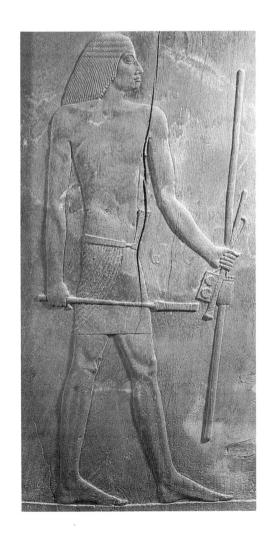

34
赫亚尔肖像
采自赫亚尔墓室的
一扇木门
约公元
前2778—前2723年
木头，高115 cm
Egyptian Museum, Cairo

必需品呢？

　　这里跟其他各处的情况一样，埃及艺术不是立足于艺术家在一个特定的时刻所能看到的东西，而是立足于他所知道的一个人或一个场面所具有的东西。他以自己学到和知道的形状去构成作品，非常近似于部落艺术家用他所能掌握的形状去构成人物形象。艺术家表现的不只是他对形式和外貌的知识，还有他对所画之物的意义的知识。这样，埃及人所画的主人就比他的仆役大，甚至也比他的妻子大。

　　我们一旦掌握了这些规则和程式，也就懂得了记述埃及人历代生活情况的图画所使用的语言。图35就可以使我们很好地了解在一位埃及要人的墓室墙壁上的一般布置状况，他是大约公元前1900年"中王国"时期的人。刻辞是象形文字，确切地告诉了我们死者是谁，他一生获得过什么头衔和荣誉。我们看到他名叫克努姆赫特普［Khnumhotep］，是东沙漠地区的行政长官、美那特·库孚［Menat Khufu］的领主、国王的挚友、王室的相识、祭

35
克努姆赫特普
墓室壁画

约公元前1900年
发现于贝尼哈桑；
仿自原作，发表于
Karl Lepsius,
Denkmäler, 1842

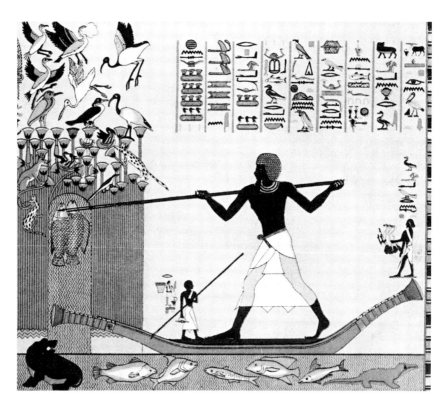

36
第35图的局部

司的监督、荷拉思神［Horus］的祭司、阿努比斯神［Anubis］的
祭司、全部神圣秘密的主管，给人印象最深的，他还是所有服装
行头的执掌者［Master of all the Tunics］。在左边，我们可以看见
他正在用一种飞镖打野禽，陪同他的是妻子克提［Kheti］和侍妾
杰特［Jat］。还有他的一个儿子，尽管在画中位置很小，却有着
边防指挥的头衔。在下边的饰带上，我们可以看见渔人正听从他
们的长官曼图赫特普［Mentuhotep］的指挥拉一大网鱼。在门上
边，又看见了克努姆赫特普，这一次他用网捕捉水禽。理解了埃
及艺术家的表现手法以后，我们就很容易看出他们捕捉的方式：
捕禽者坐在一片芦苇后面隐藏起来，抓着一根绳子，绳子连着张
开的捕网（网是从上面看），水禽落在食饵上以后，就拉绳收网
裹住水禽。克努姆赫特普背后是他的大儿子纳科特［Nacht］和
兼管修墓的司库。在右边，可以看见这个被称为"鱼富禽足，热
爱狩猎女神"的克努姆赫特普正在叉鱼（图36）。我们再次看到
埃及艺术家的程式，他把水提升到芦苇丛中，留出空间让我们看
到鱼。刻辞说："在纸草之河，在水禽之塘，在水泽，在清溪，
泛独木之舟，以双股叉刺三十鱼；捉获河马之时日，其乐兮何

极！"下边是个挺逗人的小插曲，一个人掉到水里，正被同伴打
捞上来。环绕着大门的刻辞记录着应该给死者贡献祭品的日子，
还有对神的祈祷词。

　　我们习惯了这些埃及图画之后，对于它们不真实的地方，
就不会感到别扭，就像我们不会计较照片没有色彩一样，甚至还
认识到埃及手法的巨大优越性。在那些图画中，没有一样东西是
偶然为之，没有一样东西可以移易位置。拿一支铅笔，试着临摹
这种"原始的"埃及素描是大有益处的。我们画出来的总有些笨
拙，不匀称，歪歪扭扭——至少我个人如此。埃及人对每一个细
节都有强烈的秩序感，以致略加变动就显得全盘大乱。埃及艺术
家作画时先在墙上画直线网络，非常小心地沿着那些直线分布每
个形象。可是这一几何式的秩序感，丝毫没有妨碍他以惊人的准
确性精细入微地观察自然。每一只鸟和每一条鱼都画得那么真
实，今天的动物学家仍然能够辨认出它的种类。我们看看克努姆

37
胶树群鸟
第35图的局部
仿自原作，尼纳·麦
克费尔逊·戴维斯画

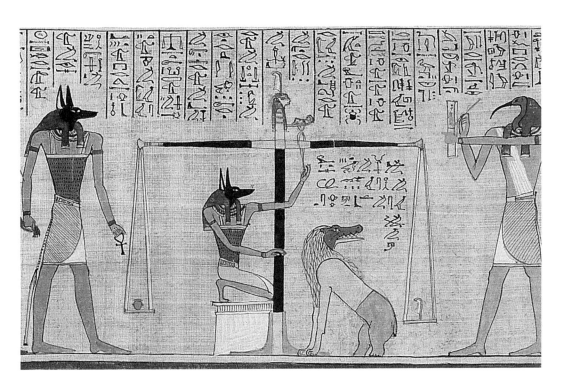

38
有豺头的死神阿
努比斯正监督称
量死者的心脏，
有灵鸟头的神使
在右边记录结果
约公元前1285年
选自埃及《亡灵书》，
画于纸莎草上，放于死
者墓室；高39.8 cm
British Museum, London

赫特普捕网旁的那棵树上的小鸟（图37），就可以知道，指导着艺术家的并不仅仅是他的丰富的知识，还有他构成图案的眼光。

埃及艺术最伟大的特色之一就是，所有的雕像、绘画和建筑形式仿佛都遵循着同一条法则，各得其所。如果一个民族的全部创造物都服从于一个法则，我们就把这一法则叫作"风格"［style］。很难用语言说明一种风格是由什么构成的，但是用眼睛去看就容易得多。支配全部埃及艺术的规则使每一件作品的效果都稳定、质朴而和谐。

埃及风格包括的这一套严格法则，每个艺术家都必须从很小就开始学习。坐着的雕像必须把双手放在膝盖上；男人的皮肤必须涂得比女人的颜色深；每一位埃及神的外形都有严格的规定——太阳神荷拉思必须是一只鹰，或者要有一个鹰头，死神阿努比斯必须是一只豺，或者要有一个豺头（图38）。每个艺术家还得练出一手优美的字体，能把象形文字的图形和符号清楚无误地刻在石头上。他一旦掌握了全部的规则，也就结束

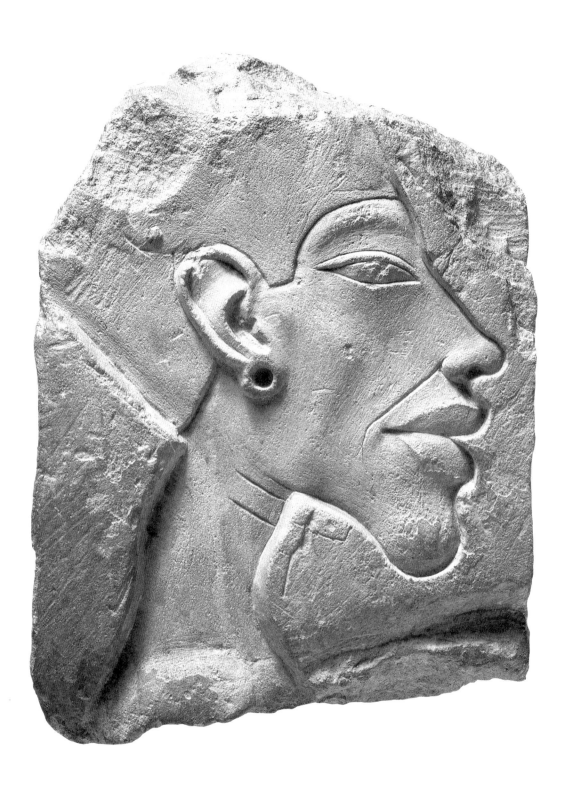

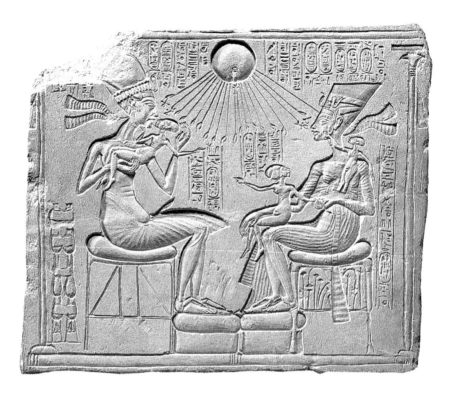

40
阿克纳顿和妮菲尔
提提抱着孩子
约公元前1345年
石灰石祭坛浮雕，
32.5 cm × 39 cm
Ägyptisches Museum,
Staatliche Museen,
Berlin

39
阿米诺菲斯四世像
（即阿克纳顿）
约公元前1360年
石灰石浮雕，高14 cm
Ägyptisches Museum,
Staatliche Museen,
Berlin

了学徒生涯。谁也不要求他别出心裁，谁也不要求他"创新"
［be "original"］。相反，要是他制作的雕像最接近人们所倍加
赞赏的往日名作，大概就会被看成至高无上的艺术家了。于是，
在三千多年里，埃及艺术几乎没有什么变化。金字塔时代认为美
好的东西，千年之后，照样被认为超群出众。不错，有新样式出
现，也有新题材要求艺术家去表现，但是他们再现人和自然的方
法，本质上还是一如既往。

　　只有一个人曾经动摇过埃及风格的铁门槛。他是第十八王
朝的一个国王。埃及在遭到严重入侵之后建立了"新王国"，
第十八王朝就在"新王国"时期，国王叫阿米诺菲斯四世
［Amenophis Ⅳ］，是个异端派，他打破了许多有古老传统的
神圣习俗，不愿对他民族中的许多怪模怪样的神顶礼膜拜。在
他看来，只有一个神至高无上，名叫阿顿［Aten］。他崇拜阿
顿，将其表现为太阳形状。他仿照神的名字把自己叫作阿克纳顿
［Akhnaten］，还把自己的宫廷迁到其他神的祭司的势力范围以
外，现称泰尔−埃尔−阿玛尔那［Tell-el-Amarna］的地方。

　　他叫人画的像新颖别致，在当时一定惊世骇俗。画中完全摈

除了其前的法老所表现的那种神圣、刻板的尊严气派。他给画成正跟妻子妮菲尔提提［Nefertiti］在一起（图40），他们抱着孩子，沐浴在赐福的阳光之下。有一些肖像把他表现得很难看（图39）——大概他要艺术家画出他的全部人身缺陷，要不然，也许是他坚信他这个先知无比重要，所以坚持要逼真的肖像。阿克纳顿的继任者是图坦卡门［Tutankhamun］，他的陵墓和宝藏发现于1922年。其中有一些作品仍然是阿顿教的那种新风格——特别是国王宝座靠背上的像（图42），表现了国王和王后的恬静的闲居生活。国王坐在椅子上，那种姿态可能已使严肃的埃及保守派愤愤然——按照埃及人的眼光，简直是懒洋洋的；妻子把手温柔地放在他的肩膀上，个子丝毫不比他矮；而太阳神则表现成金球，正在伸手向他们赐福。

　　第十八王朝的这一艺术改革，国王推行起来较为容易，可能是因为他可以引证一些外国作品，那些作品比起埃及作品来，远不是那么严格生硬。海外的克里特岛［Crete］上居住着一个天才的民族，他们的艺术家喜欢表现快速的运动。19世纪末他们在克诺索斯［Knossos］建造的王宫被发掘出来时，人们简直不能相信早在公元前2000年到公元前1000年之间竟然已产生了那样自在优雅的风格。希腊本土也发现了风格相同的作品。在迈锡尼［Mycenae］发现的一把短剑（图41）显示出一种运动感和流动的线条，它必定给埃及工匠留下深刻的印象，正是在那个时期，埃及工匠已获准可以抛弃原来的神圣规则。

　　但是埃及艺术的这一新趋向并没有持续很长时间。在图坦卡门朝代，过去的信条就已经恢复了，面向外界的窗户再次关闭。其前已经持续了一千多年的埃及风格又继续维持了一千多年，埃

42
图坦卡门和妻子
约公元前1330年
局部，金和着色的木头
图坦卡门墓室的宝座
Egyptian Museum, Cairo

41
短剑
约公元前1600年
发现于迈锡尼；
青铜嵌金、银和乌银
长23.8 cm
National Archaeological
Museum, Athens

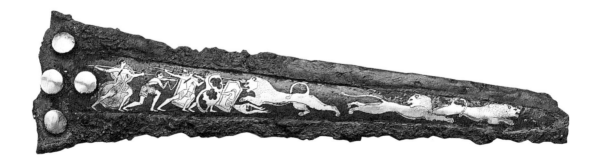

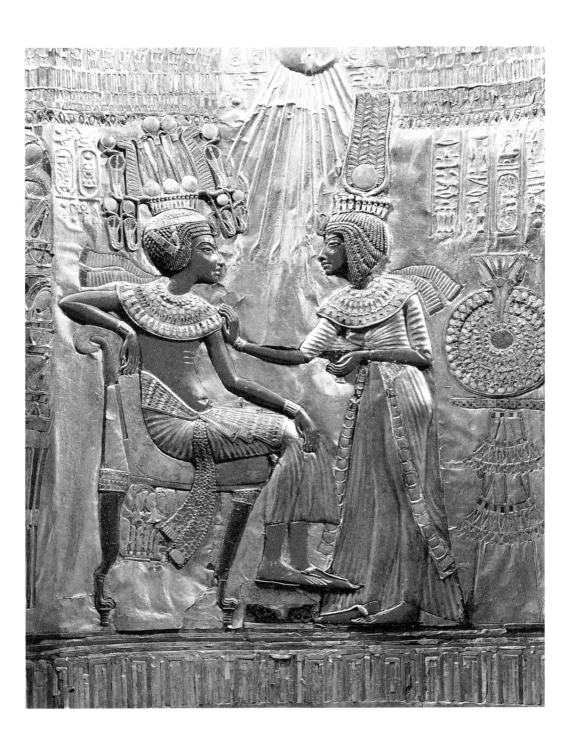

43
竖琴残部
约公元前2600年
发现于乌尔；
木制，嵌金
British Museum, London

及人无疑还相信它要永恒存在。我们博物馆里现有的许多埃及艺术品都制作于这一后期阶段，埃及的庙宇和宫殿之类的建筑也几乎都在这一时期建造。它们表现了新主题，完成了新任务，却没有给艺术增添任何崭新的成就。

当然，埃及当时仅仅是持续了几千年之久的近东伟大强盛的帝国之一。我们从《圣经》得知，小小的巴勒斯坦［Palestine］就处在尼罗河畔的埃及王国跟巴比伦和亚述帝国之间，后二者在幼发拉底河和底格里斯河两河流域发展起来。希腊人称两河流域为美索不达米亚。美索不达米亚的艺术对我们来说，不像埃及艺术那样有名。这至少有一部分是偶然的因素。那些河谷地区没有采石场，大部分建筑用砖建成，天长日久，就风化销蚀为尘土了。那里连石雕也比较罕见。然而流传下来的早期艺术作品之所以较少，并非只能这样解释，恐怕主要原因还是在于：他们跟埃及人的宗教信仰不同，并不认为如果灵魂要继续生存就非保存人的尸体和肖像不可。在远古时期，一个叫苏美尔［Sumerians］的民族建都乌尔［Ur］统治这个地区时，国王还是用他的一家人和奴隶等等去陪葬，为的是在另一个世界不缺少随从。那个时期的一些墓葬已经被发现，我们现在可以在大英博物馆［British Museum］观看那些上古暴君的某些家庭财物。我们可以看到伴随原始的迷信和残酷而来的是怎样精美的艺术技巧。例如，在一座陵墓中有架竖琴，上面装饰着传说中的动物（图43）。它们的大致形状和布局看起来都很像我们的纹章动物，因为苏美尔人爱好对称和精确。我们还不能确知那些传说中的动物的具体寓意何在，却几乎可以断言，它们必定是当时神话中的某些形象；而那些我们看着很像是出自儿童读物的场

44
纳拉姆辛王
纪念碑

约公元前2270年
发现于苏萨；
石头，高200 cm
Louvre, Paris

面，也必定有十分神圣、十分严肃的意蕴。

虽然没有人叫美索不达米亚的艺术家去装饰陵墓的墙壁，但他们还是以另外一种方式，确保图像能帮助官高爵显者永生不灭。从很早开始，美索不达米亚的国王就习惯于竖碑勒石纪念他们的辉煌战绩，记述他们所打败的部落和获得的战利品。图44就是这样一个浮雕，表现的是国王践踏着被戮之敌的尸体，直视其他求饶的败兵。大概竖立这些纪念碑的用意还不仅仅是为保证那些战绩可以长久记忆犹新。至少在上古时期，信奉图像威力的早期观念可能还在影响那些竖碑的人，他们大概认为，只要他们的国王在匍匐于地的敌人颈项上踏上一只脚的图像恒远存在，被打败的部落就永世不得翻身。

后来，这种纪念碑就发展为国王征战的完整编年史画了。

45

亚述军队
围攻要塞

约公元
前883—前859年
局部，雪花石膏浮雕
出自尼姆鲁德的阿苏
尔纳齐拉普利王宫
British Museum, London

现存最为完好的编年史作品还是出自较后的年代，公元前 9 世纪的亚述国王阿苏尔纳齐拉普利二世［King Asurnasirpal Ⅱ］统治的时期，他比《圣经》上的所罗门王稍晚。从浮雕上我们看到一个布置周密的战役的全部情节，图45展示的细节包括军队用攻城器攻击要塞，守兵跌落，还有塔楼上一妇人空然地哀泣。那些场面的表现方式跟埃及人的方法很相近，但也许不那么整齐，不那么刻板。人们观赏时，觉得仿佛是在观看两千年前的一部新闻纪录片，一切都是那么真实、那么可信。然而我们看得更仔细些，就会发现一件怪事：在恐怖的战争中，到处都是死伤人员，其中却没有一个是亚述人。在早期年代，鼓吹和宣传的艺术［art of propaganda］竟已相当先进了。但是我们对于亚述人不妨稍微宽容一些，也许本书中屡有所见的那种古老的迷信思想还在他们的头脑里作祟，使他们相信，一幅画不仅仅是一幅画，还有某种超乎图画本身的东西。可能就是这个缘故，他们不肯描绘受伤的亚述人。无论情况如何，当时兴起的传统持续了很长时间。在所有赞美昔日军事领袖的纪念碑上，打仗简直轻而易举：只要你一露面，敌人就像稻草、麸皮一样迎风溃散。

埃及工匠正在制
作狮身人面金像

约公元前1380年
仿自底比斯一座
墓室中的壁画
British Museum, London

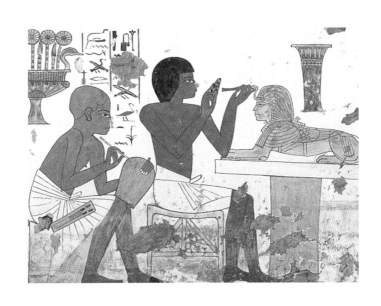

3

伟大的觉醒
希腊，公元前7世纪至公元前5世纪

在那些广阔的绿洲之地，太阳无情地燃烧着，只有得到河水灌溉的土地才能出产粮食。正是在那里，在东方暴君的统治下，产生了最早的艺术风格。那些风格一直延续了几千年之久，几乎毫无变化。然而东地中海的大大小小的岛屿，还有希腊和小亚细亚各半岛港湾纷呈的海滨，虽毗邻东方帝国，却享有海洋的温和气候，条件就大不相同了。它们不由一个君主独霸，而是敢于历险的水手的栖身之家，是海盗头子的藏身之处。海盗头子们出没各地，通过做买卖和海上劫掠，在他们的堡垒和港城积蓄起巨大的财富。那些地区的主要中心起初是克里特岛，岛上的国王相当有钱有势，能够派使团出使埃及，他们的艺术甚至还影响了埃及（见68页）。

没有人确知到底是什么人统治着克里特岛；希腊本土也曾仿制过他们的艺术品，特别是在迈锡尼。近来发现一些证据，证明岛上的居民可能讲的是一种早期的希腊语。后来，在公元前1000年左右，一些好战的部落崛起，从欧洲冲进崎岖的希腊半岛和小亚细亚海岸，战败了原来的居民。只有叙述那些战事的诗歌还保存下来一些材料，谈到旷日持久的战争毁掉的艺术作品的辉煌和美丽，那些诗歌就是荷马史诗，而新来的人中就有史书所说的希腊各部落。

新来的部落统治了希腊以后，最初几个世纪的艺术看起来相当粗糙、相当原始，根本没有克里特风格那种快活的动作，其生硬程度比起埃及人来似乎有过之而无不及。他们的陶器是用简单的几何图案［geometric patterns］装饰，在应当表现一个场景的地方，场景本身也成了严格图案的一部分。例如图46表现的是悼念死者，死者躺在灵床上，左右两旁恸哭的妇女在哀悼仪式中举手向头，这几乎是原始社会的普遍习惯。

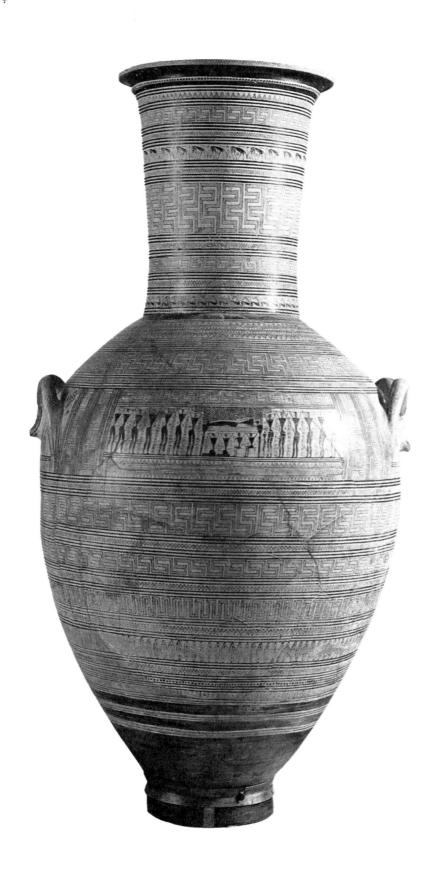

希腊人早期采用的建筑风格，看来就有这种简单朴素、布局清楚的性质，而且说来也怪，这种建筑风格还保留在我们今天的城镇和乡村。图50这座希腊神庙，采用的风格以多立安部落［Doric tribe］命名，简朴的斯巴达人就属于多立安部落。它确实没有任何不必要的东西，至少没有一处是我们看不出或者想不出它的用处。这种神庙最早用木头建造，不过是一种有墙的小屋以备放置神像而已，四周有结实的立柱支撑着屋顶。公元前600年左右，希腊人开始用石头仿造这些简单的建筑物，木头立柱换成石头圆柱，承载着坚固的石头大梁。大梁名叫额枋［architrave］，圆柱上架着的整个结构通称檐部［entablature］。上面一部分还有原来木结构的样子，似乎小梁都向外露着梁头。梁头通常有三道切口做标记，希腊语叫 triglyph［三槽板］，意思是"三道切口"。梁与梁之间的空隙叫作间板［metope］。早期神庙非常明显地模仿木头结构，整体的简朴与和谐令人惊异。要是建筑师使用简单的方柱或圆柱，神庙可能会显得笨重。于是，他们就细心地处理圆柱的外形，使中部略粗，顶端渐细，结果圆柱就像具有弹性一样，仿佛屋顶的重量使它们略有压缩，却没有压得它们走了形，好像具有了生命，轻松地负载着施加给它们的压力。虽然有一些神庙宏伟壮观，但不像埃及建筑物那样庞大，人们感觉它们是由人所建又为人所用的建筑。事实上，希腊统治者没有那样神圣，他们未曾迫使也无力迫使全民族给他们个人当牛做马。希腊各部落定居在各个小都市和港镇之中，小团体之间常有对抗和摩擦，但是哪一个也未曾成功地对其余各部落发号施令。

那些希腊城邦，阿提卡地区［Attica］的雅典城在艺术史上最为有名，最为重要，远远超过其他各地。特别是，整个艺术史上最伟大、最惊人的革命就在雅典开花结果。我们很难说这一革命始于何时何地——也许在公元前6世纪希腊建起第一批石头神庙的时期。我们知道在那之前，古老的东方帝国的艺术家曾致力追求一种特殊的完美，他们力图亦步亦趋地仿效前辈的艺术作品，严格遵守他们学到的神圣规则。希腊艺术家开始雕制石像，是继承埃及人和亚述人的旧业干下去的。图47表明他们是在研究并且模仿埃及的样板，向他们学习怎样制作青年男子立像，怎样标出躯体的分界和把躯体连成一体的各部分肌肉。但是，图47也表明

不管公式多么好，艺术家已经不满足于步步恪守，开始探索自己的路子了。他显然有意弄清膝盖实际看起来是什么样子。大概他干得不大成功，雕刻的膝盖比埃及的样板更难叫人信服。不过，关键是他已决定要自己看一看，不去沿袭陈规旧例，不再学习一个现成的公式去表现人体。于是，希腊雕刻家人人都想知道他应该怎样去再现个别的人体。埃及人曾经以知识作为他们的艺术基础，而希腊人开始使用他们的眼睛。这场革命一旦发轫，就无法遏止。雕刻家们在作坊里试验表现人物形象的新想法和新方式，而每一项革新又被别人急不可待地接过去使用，再加上自己的创见。这个人发现怎样凿出躯干；那个人发现只要双脚不都牢牢地放在底座上，雕像看起来就会生气大增；另外一个人又发现他能使面孔呈现出活力，只要简单地让嘴向上翘起使它似乎在微笑就行。当然埃及人的方法有许多地方更为保险，希腊艺术家的实验有时也会不见成效：那微笑看起来也许像无可奈何的苦笑，那比较随便的站立姿势可能使人感觉装模作样。但是希腊艺术家不会轻易就被困难吓倒，他们已经起程上路，这条路是没有回头之处的。

　　画家也照此办理。虽然除了希腊作家的记述，我们对画家的创作所知无几，但是许多希腊画家比雕刻家更名重当时，了解这一点很重要。要想对希腊绘画的真面目略有所知，唯一的途径就是去看陶器上的图画。那些彩绘的容器一般叫作花瓶［vase］，然而往往打算用来盛酒或盛油，而不是插花。当时在雅典，绘制花瓶已经成为重要行业，作坊里雇用的普通画匠跟其他艺术家一样，急于把最新的发现用于他们的产品。在公元前6世纪埃克斯卡亚斯［Exekias］署名的一只早期花瓶上，还能看到埃及方法的痕迹（图48）。我们看到荷马史诗提到的两个英雄阿喀琉斯［Achilles］和埃阿斯［Ajax］正在帐篷里下棋，仍旧严格地用侧面像表现，眼睛看起来仿佛是正面像，但是身体已经不再是埃及样式了，手臂也没有摆布得那么明显，那么生硬。画家显然力图想象出两个人面对面时看起来的样子。他已敢于只画出阿喀琉斯左手的一小部分，把其余部分隐藏到肩膀后面；他已不再认为只要他知道场面上确有其物就非画出来不可。一旦这一古老的规则被打破，一旦艺术家开始信赖自己看到的情况，一场真正的山崩巨变就爆发了。画家们有一项压倒一切的伟大发现，即发现了短

47
阿格斯的波利米德斯
克利俄比斯和拜吞兄弟
约公元前615—前590年，大理石，高218 cm和216 cm
Archaeological Museum, Delphi

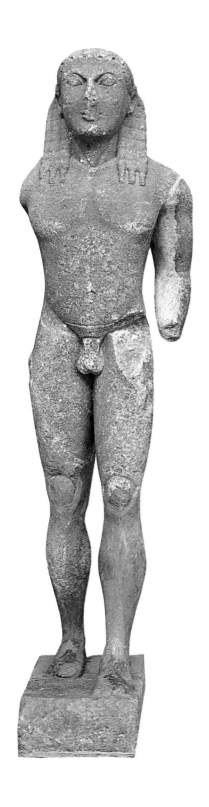
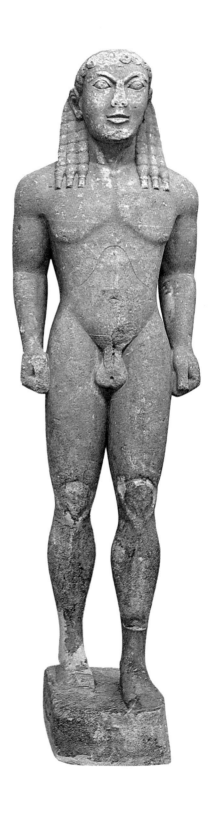

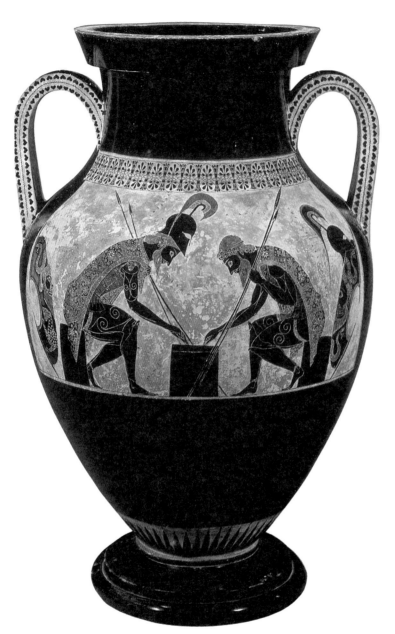

48
阿喀琉斯和
埃阿斯对弈
约公元前540年
黑像式花瓶，有埃克斯
卡亚斯的署名；
高61 cm
Museo Etrusco, Vatican

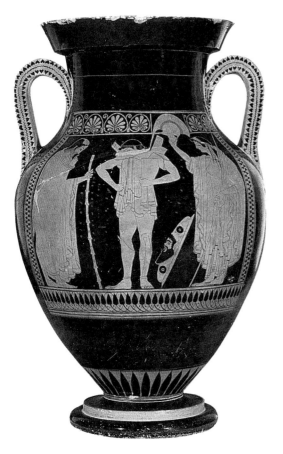

49
辞行出征的战士
约公元
前510—前500年
红像式花瓶，有尤西米德斯的署名；
高60 cm
Staatliche
Antikensammlungen
und Glyptothek, Munich

缩法［foreshortening］。大概比公元前500年稍早一些，艺术家破天荒第一次胆敢把一只脚画成从正面看的样子，这真是艺术史上震撼人心的时刻。在流传到今天的几千件埃及和亚述的作品中，上述情况根本没有出现。尤西米德斯［Euthymedes］署名的一只希腊花瓶（图49）能够表现出艺术家是怎样骄傲地运用这一发现。我们从图中看到一个青年武士正披挂准备出征，他的父母站在两旁协助他，可能还指教他，他们仍用生硬的侧面像表现。站在中间的青年的头部也表现为侧面像，我们能够看出画家把侧面的头安到一个正面的身体上遇到很大的困难。右脚仍然用"保险"的方法画，但是左脚已经透视缩短——五个脚趾好像一排五个小圆圈。对这样一个微末细节大讲特讲也许显得过分，可实际上它却意味着古老的艺术已经死亡而被埋葬，意味着艺术家的目标已不再是把所有的东西都用最一目了然的形式画入图中，而是着眼于看物体时的角度。就在青年的脚旁，艺术家表现出他的意图所在。他所画的青年的盾牌不是我们头脑中可能出现的那种圆形，而是从侧面看去靠墙而立的样子。

　　然而，从这幅画和前面一幅画上，我们也看出埃及艺术的教导没有被轻易地摒弃。希腊艺术家仍然力求把人物的轮廓尽量画清楚，力求在不破坏人物外形的范围内，把他们的人体知识尽量表现在画中。他们仍然喜爱坚实的轮廓和平衡的构图。绝不想把自己对自然偶然一瞥的印象原封不动地描摹下来。古老的公式，那种在几千年中建立起来的人体类型，仍然是他们的创作起点，

只是他们不再处处把它奉为圣典。

　　希腊艺术的伟大革命，自然的形状和短缩法的发现，产生在人类历史上无与伦比、处处震撼人心的时代，就在那个时代，希腊各城市的居民开始怀疑关于神祇的古老遗教和传说，开始毫无成见地去探索事物的本性；就是在那个时代，我们今天所说的科学连同哲学第一次在人们中间觉醒，戏剧也开始从酒神节的庆祝仪式中发展起来。然而，我们不要以为那时的艺术家属于城市的知识阶层。那些治理着城市、把时间花费在市场上进行无穷争论的富有人士，甚或还有诗人和哲学家，大都看不起雕塑家和画家，认为他们是下等人。艺术家是用双手工作，而且是为生计工作。他们坐在铸造场里，一身汗污，一身尘土，就像普通的苦力一样卖力气，所以他们不被看作上流社会的成员。尽管如此，他们在城市生活中的地位却大大地超过埃及和亚述的工匠，因为大部分希腊城市，特别是雅典城，都是民主政体，普通劳动者虽然遭到有钱的势利小人的蔑视，但却可以承担一定的市政管理工作。

　　在雅典的民主政体达到最高程度的年代，希腊艺术发展到了顶峰。雅典人击溃波斯人的入侵之后，在伯里克利［Pericles］的领导下，开始重建被波斯人毁掉的家园。坐落在雅典圣石卫城上的一些神庙，在公元前480年遭到波斯人的火焚和洗劫，夷为平地。这时他们计划用大理石空前壮丽、空前高贵地重建那些神庙（图50）。伯里克利完全不是势利小人，古代作家的记载表明，他对当时的艺术家是平等相待的。他把设计神庙的工作交给建筑师伊克底努［Iktinos］，把制作神像和负责装饰神庙的工作交给雕刻家菲狄亚斯［Pheidias］。

　　菲狄亚斯的蜚声之作已不存世。然而设法想象一下它们是什么样子并非没有意义，因为我们很容易忘记希腊艺术那时还在为什么目的服务。我们从《圣经》中读到先知们如何痛斥偶像崇拜，然而对那些话却很少产生什么更具体的想法。其中有许多段落跟下面引自《耶利米书》［Jeremiah］（第十章，第3—5节）的一段相似：

　　众民的风俗是虚空的；他们在树林中用斧子砍伐一棵树，匠人用手工造成偶像。他们用金银装饰他；用钉子和锤子钉稳，使

50
伊克底努
雅典卫城帕特侬神庙
公元前447—前432年
多立安式神庙

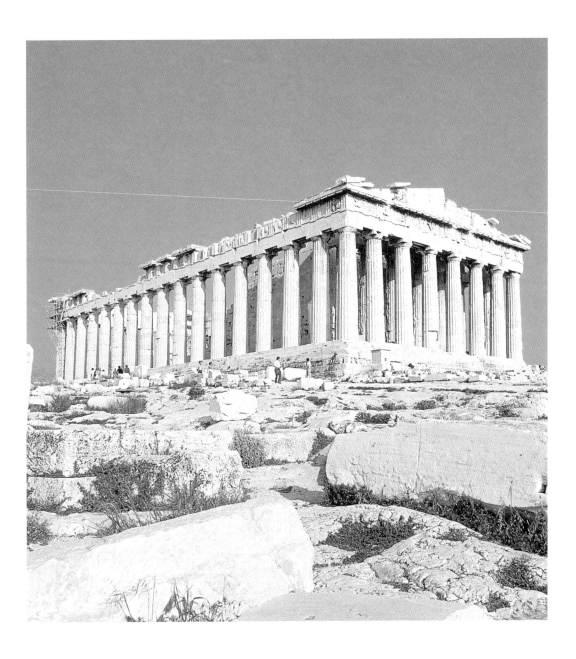

他不动摇。他好像棕树一样直立着，是旋成的，不能说话，不能行走，必须有人抬着。你们不要怕他；他不能降祸，也无力降福。

耶利米所指的是美索不达米亚的偶像，是用木头和贵重金属制作的。但是他的话几乎可以原封不动地用于其后相距不过一两百年的菲狄亚斯的作品。我们在大型博物馆中沿着古希腊白色大理石雕像行列走过去时，往往忘记它们中间就有《圣经》中所说的那些偶像：人们在它们面前祈祷过，在古怪的咒语声中给它们上过供，成千上万的礼拜者可能曾心怀希望和恐惧走近它们——像先知所说的那样，不知道那些塑像和雕像是否真的是神灵本身。事实上，古代的著名雕像几乎全遭毁灭，这恰恰就是因为在基督教得势以后，砸碎一切异教神像成了信仰基督教的一种义务。我们博物馆里的雕刻品，绝大部分只是罗马时代的复制品，用作旅行者和收藏者的纪念品，或者用作花园或公共浴室的装饰品。我们不能不感谢这些复制品，因为它们至少能使我们对希腊艺术的杰作有个模糊的印象。但是，除非我们能够运用自己的想象力，否则那些拙劣的仿制品也有很大的害处。一个普遍的看法是，希腊艺术缺少生气，冷漠乏味，希腊雕刻的白垩色外形和毫无表情的面容使人想起过去素描课上的石膏像。造成这种看法应由拙劣的仿制品担负主要的责任。例如帕拉斯·雅典娜［Pallas Athene］巨像，原是菲狄亚斯给帕特侬神庙［Parthenon］中安放雅典娜的神龛制作的，罗马复制品（图51）就难以给人深刻印象。我们不得不求助于古代的描写，设法想象出它是什么样子：一个庞大的木头像，高度约有36英尺（11米），像棵大树那么高，外面完全裹着贵重材料——黄金的甲胄和衣服，象牙的皮肤，盾牌和甲胄的其他部分还涂着大量强烈耀眼的色彩，不要忘记那眼睛，它用彩色宝石制作；女神的金盔上有一些半狮半鹫的怪兽［griffons］，盾牌里面盘着一条巨蛇，它的眼睛无疑也是由光彩夺目的宝石制成。人们走进神庙，骤然面对面站在这个庞大的雕像前，一定是一番令人敬畏、不可思议的奇景。它的某些特点无疑有一些地方近乎原始、近乎野蛮，使这样一个偶像仍然跟先知耶利米宣教反对的古代迷信有关。但是，把神祇看作是附在雕像上的可怕的守护神的原始思想，已经退居次要地位。在菲狄

51

帕特侬神庙的
雅典娜像

约公元
前447—前432年
罗马时代的大理石摹品，原作为菲狄亚斯用木头、黄金和象牙所作，高104 cm
National Archaeological Museum, Athens

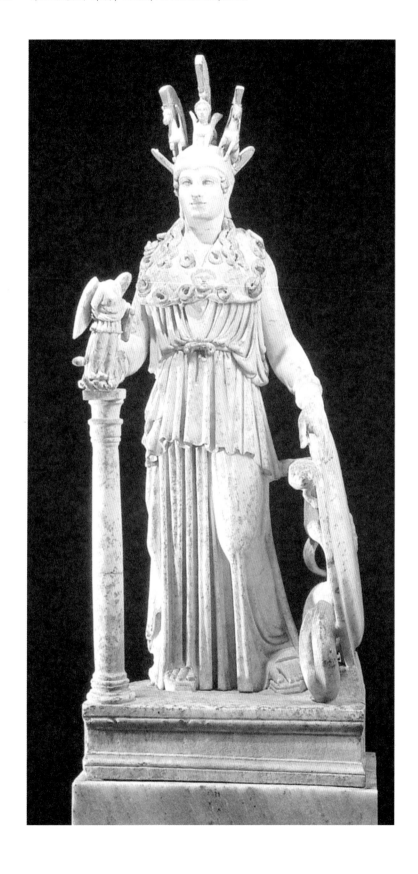

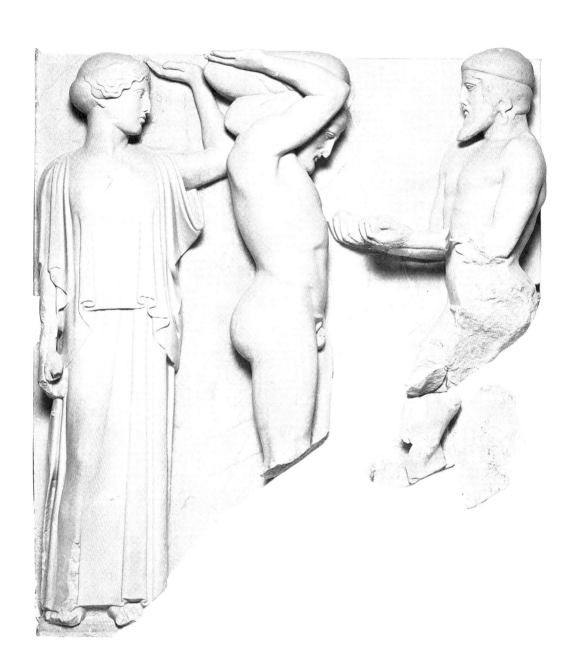

亚斯眼中，在他制作的雕像中，帕拉斯·雅典娜不仅仅是个守护神的偶像。从全部记载中我们知道，菲狄亚斯的雕像具有一种高贵的气质，使人们对神祇的性质和意义有了大不相同的认识。菲狄亚斯的雅典娜好像一个伟大的人物，她的美丽比她的法力更具有威力。当时人们认识到，菲狄亚斯的艺术已将对于神明的新概念给予了希腊人民。

菲狄亚斯的两件伟大作品，他的雅典娜雕像和著名的奥林匹亚的宙斯雕像，已不可复得，然而当初安放雕像的神庙还在，神庙中还有一些菲狄亚斯时期制作的装饰保留下来。奥林匹亚的神庙建成较早，在公元前470年前后动工，公元前457年以前完工。额枋上面的间板之中，表现的是赫丘利［Hercules］的事迹。图52是其中的一段故事，赫丘利正受命去取赫斯珀里得斯［Hesperides］的苹果。这件差事连赫丘利也办不了，或者说不愿办。他恳求肩负着天穹的阿特拉斯［Atlas］替他做，阿特拉斯答应了，但要求赫丘利在他离开的时候替他承担重负。这块浮雕展现的是，阿特拉斯拿着金苹果回到赫丘利身边，赫丘利绷紧身体立在他的重负之下。处处给他帮忙的帮手、那位机灵的雅典娜，已在他肩上放了个垫子为他减轻负担；她的右手本来是握着一根金属长矛的。整个故事表现得十分简明。我们觉得艺术家还是比较喜欢表现笔直站立的人物，或正面或侧面。雅典娜正对着我们，唯有她的头偏转，朝着赫丘利。从这些形象中不难看出，支配埃及艺术的规则所产生的影响还迁延未消。但是我们感觉希腊雕刻之所以能那么伟大、那么肃穆和有力，也正是由于没有违背古老的规则，因为那些规则已经不再是束缚艺术家手脚的桎梏。古老的观念十分注重表现人体结构（它仿佛是人体的主要链条，帮助我们了解人体怎样连接在一起），它激励艺术家去探索骨骼和肌肉的解剖学，去构成一个令人信服的人体，即使在衣饰飘拂之下也还是历历在目。事实上，希腊艺术家使用衣饰标出人体的主要分界，这类手法仍然表明他们是多么注重艺术形式的知识。正是严格地循规蹈矩和寓变化于规矩之中二者所达到的平衡，使得希腊艺术在后来各世纪里博得了那么多的赞美。也正是因为这一点，艺术家才一再回顾希腊艺术杰作，去寻求指导，寻求灵感。

希腊艺术家频频受雇制作的作品类型，可能已经帮助他们

52

背负苍穹的
赫丘利

约公元
前470—前460年
大理石残块，出自奥林匹亚的宙斯神庙
高156 cm
Archaeological Museum,
Olympia

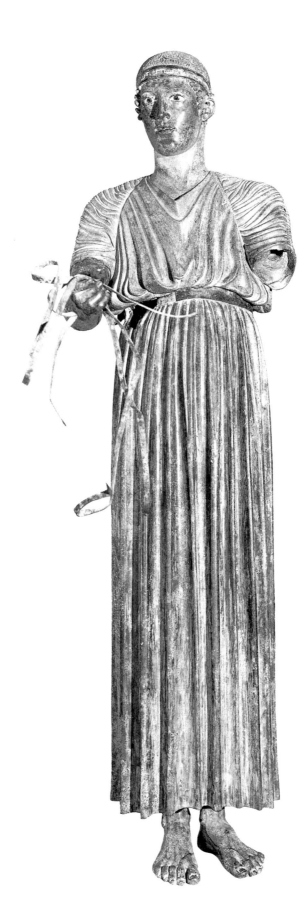

53
驭者像
约公元前475年
发现于德尔菲；
青铜，高180 cm
Archaeological Museum,
Delphi

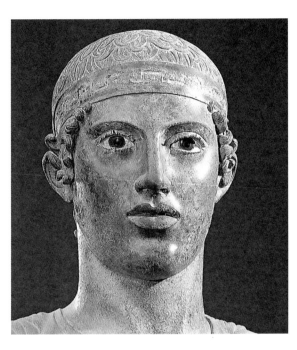

54
图53的局部

充分掌握了人体动态的知识。像奥林匹亚那样一座神庙，四面都放着奉献给神祇的夺标运动员的雕像。这种习俗在我们看来，可能相当奇怪，因为无论我们的夺标者如何大受欢迎，我们都不会期望他们由于最近比赛获得冠军而画下肖像献给教堂以示感谢。但是希腊人的盛大运动会（奥林匹亚竞技自然是其中最著名的一个），有些地方跟现代的比赛大不相同，它们跟民族的宗教信仰和仪式的联系大为紧密。参加运动会的人员并不是运动员——不论指业余的还是职业的——而是希腊名门贵族的成员，竞赛中的胜利者则被敬畏地看作是获得了神祇的不可战胜的法力庇护。举行竞赛本来就是要了解上苍把胜利之福恩赐给谁。正是为了纪念，大概也是为了永保那些上天加恩的灵迹，胜利者才委托当时最负盛名的艺术家制作自己的雕像。

在奥林匹亚已发掘出许许多多安放著名雕像的底座，但是雕像本身却无影无踪。它们大都是青铜制品，大概在中世纪金属稀罕时被销熔了。只是在德尔菲［Delphi］发现了其中的一个，是个马车驭者像（图53），头部见图54。这个头像很令人惊讶，它跟仅仅看过复制品的人对希腊艺术常常形成的一般印象完全不同——大理石雕像的眼睛往往显得空虚无神，青铜头像的眼睛则是空的。这个头像，眼睛却是用彩色的宝石制作，跟当时的通例一样；头发、眼睛和嘴唇都略微涂金，使整个面孔具有富丽、热情的效果。然而这样一个头像看起来却既不浮华也不俗气。我们可以看出，艺术家不是力图仿制一张有缺陷的真实面孔，而是根据他对人体形状的知识去造型。我们不知道这个驭者雕像是不是个很好的真容像［likeness］——按照我们通常对于"真容"一词的理解，大概它根本不是"真容"，但它是个令人信服的人像，

又朴素又美丽，令人赞叹。

像这种作品，古希腊作家根本就没有提起，这提醒我们，那些运动员雕像中最负盛名之作的失传是何等的损失，例如可能跟菲狄亚斯同代的雅典雕刻家米龙［Myron］的《掷铁饼者》［Discobolos］即是一例。《掷铁饼者》已发现了多种复制品，我们至少可以有个一般的印象，知道它是什么样子（图55）。雕像表现的青年运动员恰好处于要掷出沉重铁饼的一刹那：他向下屈身，往后摆动手臂，准备使出最大的力气；紧接着，他就要旋转一周，以转体动作来加强投掷的力量，将铁饼飞掷出手。雕像的姿势看起来是那么真实，以至现代运动员拿它当样板，试图跟它学习地道的希腊式铁饼投掷法。然而事实表明这件事不像他们想的那么容易。他们忘记了米龙的雕像不是从体育影片中选出的一张"快照"，而是一件希腊艺术作品。实际上，如果我们仔细地看一下，就会发现米龙的作品达到这一惊人的运动效果主要还是得力于改造古老的艺术手法。站在雕像前面，仅仅考虑它的轮廓线，我们马上就发觉它跟埃及艺术传统的关系。正像埃及画家那样，米龙让我们看到躯干的正面图，双腿和双臂的侧面图；跟埃及画家一样，他也是从最能显示各部位特征的角度来组成一个男子人体像。但在他的手中，古老陈旧的公式变成了一种完全不同的东西，他不是把各种视像拼在一起构成一个姿势僵硬、不能令人信服的人像，而是请模特儿实际做一个相近的姿势，然后加以修改，使它看起来像一个可信的动态人体。至于它跟真实的掷铁饼动作是否完全一致，则无关紧要，重要的是，就像那时的画家征服了空间一样，米龙征服了运动。

在流传到今天的全部希腊原作中，帕特侬神庙的雕刻大概是以最惊人的方式反映出这一新的自由。帕特侬神庙（图50）的建成比奥林匹亚神庙大约要晚二十年，在那么一段短短的时间，艺术家已经能够更为轻松自如地解决艺术表现要令人信服这个问题了。我们不知道神庙中的装饰品出于哪些雕刻家之手。不过既然菲狄亚斯制作了神龛里的雅典娜雕像，看来他的作坊可能也供应了其余的雕刻作品。

图56和图57是神庙长长的建筑带花［band］或饰带［frieze］的断片，饰带高高地环绕着建筑物内部，表现的是一年一度的女

55

掷铁饼者

约公元前450年
罗马时代的大理石摹品，原作为米龙制作的青铜像，高155 cm
Museo Nazionale
Romano, Rome

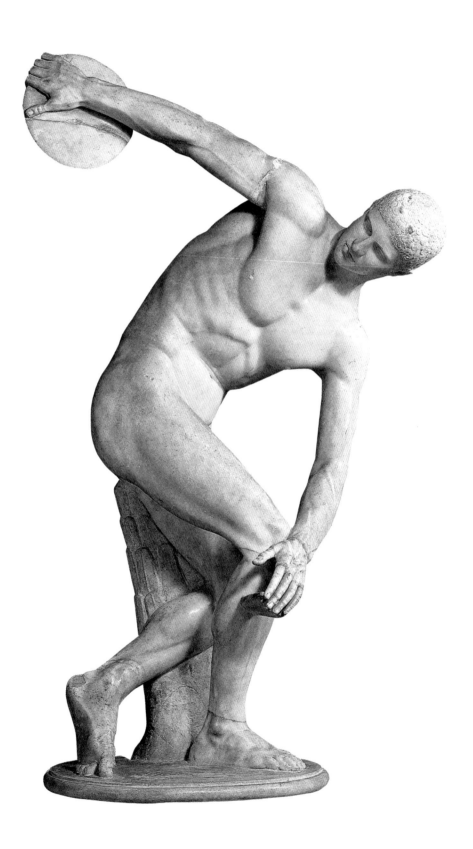

56
驭者
约公元前440年
帕特侬神庙大理石
饰带局部
British Museum, London

57
马和骑者
约公元前440年
帕特侬神庙大理石
饰带局部
British Museum, London

神雅典娜节的隆重的游行队伍。节日总有竞赛和体育表演,其中有一项危险的技艺是驾驶马车,在四匹马飞驰之中跳上跳下。图56展示的就是这项表演。开始也许很难在这个断片中看出头绪,因为浮雕损坏十分严重,不仅表皮已有部分脱落,色彩也全部掉光,当初使用颜色大概是让形象鲜明地凸显于浓色的背景之上。在我们看来,美好的大理石颜色和纹理那么奇妙,我们绝不会用颜色去覆盖,而希腊人甚至用对比强烈的红色和蓝色去涂刷神庙。不过,无论希腊雕刻原作今天残存的部分多么少,我们还是不要去想念那已散失的部分,这样就可以完全陶醉于已有的发现而不心怀遗憾。在断片上,我们首先看到的是马匹,四匹马一匹排在一匹后面。马的头和腿保存得相当完好,足以使我们领略艺术家的娴熟技巧:他尽力表现出马的骨肉结构,但是整个外观却不显得生硬死板。我们马上想到人物形象必然也是如此。从残

存的痕迹我们未尝不能想象出人物的活动如何自在，身上的肌肉
表现得多么清楚。短缩法已不再是艺术家的重大难题了。拿着盾
牌的手臂，还有那头盔上抖动着的翎毛和被风吹动张起的斗篷，
都表现得轻松自如。但是这些新发现不是样样都使艺术家忘乎所
以，"刹不住车"。无论他是多么欣赏自己征服空间和运动的胜
利，也没有让人感觉到他急于卖弄技能。尽管这些成组的人马那
样生动活泼，它们还是跟沿神庙墙壁排列的庄严队伍配置得十分
相称。艺术家仍然保留了布局的才智，希腊艺术的这种才智来自
埃及人，来自伟大的觉醒时期之前在几何图案方面的训练。正是
这种可靠的技艺，保证了帕特侬神庙饰带的每一细部都是那样清
晰，那样"合适"。

　　这个伟大时代的希腊作品，件件都显示出在布列形象方面具
有这种智慧和技巧，然而希腊人当年却别有所重。他们要求这种
自由地表现人体形象的种种姿势和动态的新发现，能够反映出人
物的内心世界。伟大的哲学家苏格拉底曾学习过雕刻，他的一个
门徒告诉我们，苏格拉底就是这样敦促艺术家的。艺术家应该准
确地观察"感情支配人体动态"的方式，从而表现出"心灵的活
动"。

　　彩绘花瓶的工匠当时还是努力追摹这些新发现，而一些伟大
的艺术家虽然做出了重大发现却无作品传世。图58表现的是尤利
西斯［Ulysses］故事中动人的一幕：这位英雄在外十九年之后，
拿着拐杖、包袱和饭碗，化装成叫花子回到家里，他的老乳母给
他洗脚，发现他的脚上有熟悉的伤疤，认出他来。艺术家作画根
据的本子想必跟我们从荷马史诗读到的故事略有出入（荷马史诗
中的乳母名字跟花瓶上的题字不同，猪倌欧迈俄斯［Eumaios］
也不在场）。大概他是看过上演那一场面的戏剧，因为我们知道
希腊作家创造戏剧艺术也是在那一世纪。可是我们无须追究准确
的原文就能看出正在发生一桩戏剧性的动人的事情，因为乳母和
这位英雄正在交换的眼色，向我们传达的丰富含义几乎胜过言
辞。希腊艺术家确实已经掌握了必要的技巧，得以表达出人与人
之间的某种内在感情。

　　这种能让我们在人体姿势中看出"心灵的活动"的技巧，把
图59那样简单的一座墓碑造就成伟大的艺术作品。这件浮雕把安

58
老乳母认出
尤利西斯
公元前5世纪
红像式花瓶；
高20.5 cm
Museo Archeologico
Nazionale, Chiusi

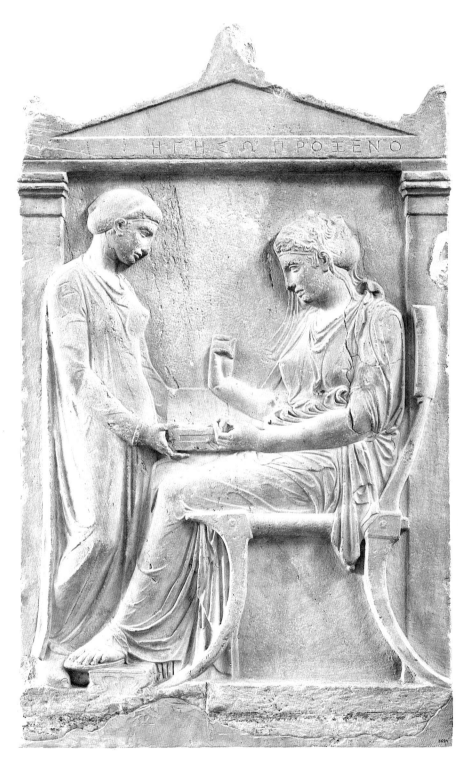

59
赫格索墓碑
约公元前400年
大理石，高147 cm
National Archaeological
Museum, Athens

葬在墓石下面的赫格索［Hegeso］表现得栩栩如生，一个侍女站
在她面前，递给她一个盒子，她好像正从盒子里挑选一件首饰。
我们不妨把这个宁静的场面跟表现图坦卡门坐在宝座上、他的妻
子为他整理衣领（见69页，图42）的埃及作品相比。埃及那件作
品的轮廓也是出奇地清楚，但是相当生硬，相当不自然，尽管它
还是创作于埃及艺术的一个特殊时期。希腊这件浮雕已经完全摆
脱了那些十分别扭的束缚，然而仍然保持着布局的清楚和美妙，
它去掉了几何形式的棱角，变得自由自在。上半部由两个女人的
手臂构成弧线围拢成边框，座椅的曲线也有相应的配合，赫格
索美丽的手毫不费力地形成注意力的中心，衣服贴着体形飘拂而
下，显得如此沉静——这一切相互结合产生了如此单纯的和谐，
也只有到了公元前5世纪，这样的希腊艺术才诞生于人间。

希腊雕刻家
的作坊

约公元前480年
红像式古瓮的下部；
左面：青铜熔炉，墙上
挂有几幅速写；右面：
一人在制作雕像，雕像
的头放在地上；
直径30.5 cm
Antikensammlung,
Staatliche Museen,
Berlin

4

美的王国
希腊和希腊化世界，公元前4世纪至公元1世纪

　　艺术走向自由的伟大觉醒，大约发生在公元前520年到公元前420年的百年之间。到公元前5世纪临近结束时，艺术家已经充分意识到自己具备的力量和技巧了，当时公众也是如此。虽然艺术家仍然被看作工匠，大概还受势利小人的鄙视，但是已经有越来越多的人开始赏识他们作品本身的诱人之处，不再是仅仅赏识它们有宗教作用或政治作用了。人们相互比较各艺术"流派"的高下短长，也就是说，比较不同城市艺匠的相互有别的艺术手法、风格和传统。艺术流派之间有比较有竞争，无疑刺激着艺术家发挥更大的干劲，促进了希腊艺术的丰富多彩，使得我们赞不绝口。在建筑方面，各种风格开始同时并行。帕特侬神庙已用多立安风格建成（见83页，图50），后来的卫城建筑却启用了所谓爱奥尼亚［Ionic］风格。那种神庙的建筑原则跟多立安风格的神庙一般无二，然而整体外形不同，别有个性。它的圆柱远远不是那么粗壮强劲，好像是细长的竿子，柱头亦即柱帽不是朴实无华的上方下圆形状，侧面已有富丽的卷涡纹［volutes］，似乎也在显示那一部分的作用是架起托着屋顶的大梁。这类在局部精工细作的建筑给人以无限优雅、无限轻松的整体印象。最能充分体现这种爱奥尼亚风格的一座建筑叫厄瑞克特翁神庙［Erechtheion］（图60）。

　　优雅、轻松的性质也是那个时期雕刻和绘画的特征，它起步于菲狄亚斯身后的一代。这个时期，雅典正在跟斯巴达人浴血苦战，战争毁灭了雅典乃至整个希腊的繁荣昌盛。在公元前408年一段短暂的和平时期，雅典卫城的胜利女神小神庙增建了石栏，栏上的雕刻和装饰表现出趣味正转向纤美和精致，这也明显地反映在爱奥尼亚的风格上。虽然石栏雕刻破损十分严重，但我还是愿意用其中的一个形象作插图（图61），让大家看到尽管这个

60

雅典卫城的厄瑞
克特翁神庙
约公元
前420—前405年
爱奥尼亚式神庙

61

胜利女神
公元前408年
出自雅典胜利女神
庙栏杆浮雕
大理石，高106 cm
Acropolis Museum,
Athens

残坏的雕像少头缺手，然而它有多么美丽。这是一个少女形象，是胜利女神之一，她在路上正弯腰系一只松开的便鞋。这一骤然停步刻画得多么迷人，薄薄的衣饰下垂，裹住美丽的躯体，又是多么柔和，多么华丽！我们从作品中可以看出艺术家已经能够随心所欲，在动态表现和短缩法方面毫不为难了。艺术家对这种轻松自在和艺术妙技大概已有所意识。而创作帕特侬神庙饰带（见92—93页，图56、图57）的那位艺术家，似乎对自己的艺术或者正在制作的东西就不过多地考虑。他知道他的任务只是表现一列队伍，于是下苦功尽其所能把它表现得又清晰又令人满意。他几乎没有想到自己是个伟大的艺术家，几千年后，老老少少都还会谈论他。胜利女神庙的石栏大概表明艺术家的态度已有所转变。这位艺术家为自己的巨大能力而自豪，他也有理由自豪。这样，在公元前4世纪，看待艺术的态度已渐渐地改变了。菲狄亚斯的神像当初是因为体现神祇而闻名整个希腊，公元前4世纪神庙的雕像则由于艺术品本身之美而博得声望。当时希腊有文化的人谈

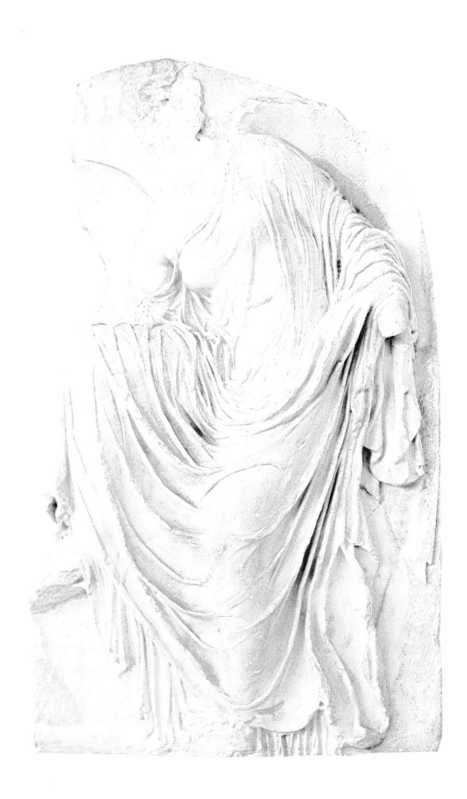

62
波拉克西特列斯
赫耳墨斯和
小狄俄尼索斯

约公元前340年
大理石，高213 cm
Archaeological Museum,
Olympia

论起绘画和雕像来，就像谈论诗歌和戏剧一样，或者赞扬它们的美好，或者批评它们的形式和构思。

公元前4世纪最伟大的艺术家是波拉克西特列斯［Praxiteles］，他之所以闻名于世，首先是由于他作品的魅力，由于他创作出了悦目妩媚的特性。他最受欢迎的作品是表现富于青春活力的爱神阿芙罗狄蒂［Aphroditē］漫步入浴，许多诗篇为它高唱赞歌。但是作品已经失传。19世纪在奥林匹亚发现了一件雕刻，许多人认为是他的原作。不过我们还不敢确信。它也许只是仿照青

63
图62的局部

铜雕像精确制作的大理石复制品。雕像表现的是赫耳墨斯［Hermes］把小狄俄尼索斯［Dionysus］抱在手臂中逗弄的情景（图62、图63）。我们回过头去再看第79页上图47，就能发现希腊艺术在两百年间已有多大的进展。在《赫耳墨斯和小狄俄尼索斯》中，生硬的痕迹一扫而光，这位神祇站在我们面前，姿势很随便，却无损他的尊严。可是，如果想一下波拉克西特列斯是怎样达到了这一效果，我们就开始认识到，即使在那个时代，古代艺术的教诲也没有被抛到九霄云外，波拉克西特列斯也是小心翼翼地把身体的接合部位表示出来，以便我们尽可能清楚地理解身体的活动。他能够成功地达到自己的目的，又不使雕像显得生硬死板；他能够显示出柔软的皮肤下肌肉和骨骼的隆起与活动，同时能够让人感受到一个活生生的人体的全部优美之处。然而我们都应该了解，波拉克西特列斯和其他希腊艺术家是通过知识达到这一美的境界的。世上没有一个真人的人体能像希腊雕像那样对称、匀整和美丽。人们往往以为艺术家的所作所为就是观察许许多多模特儿，然后把他们不喜欢的地方全部略去，也就是说，艺术家是从仔细

64
观景楼的阿波罗
约公元前350年
罗马时代据希腊原作
的大理石摹品，
高224 cm
Museo Pio Clementino,
Vatican

地模仿一个真人的外形开始，然后再加以美化，把他们认为不符合完美人体理想的地方和特点统统去掉；他们说希腊艺术家把自然给予"理想化"［idealizing］，他们认为那跟摄影师的工作相仿，给肖像修修版，把小毛病去掉。但是经过修版的相片和理想化的雕像通常都缺少个性，缺少活力。有那么多东西被略去、被删除，留下来的不过是模特儿的一个模糊无力的影像而已。实际上，希腊人的做法恰恰相反。在那几百年里，我们所评论的这些艺术家都想给古老的程式化的人体外壳注入越来越多的生命。到了波拉

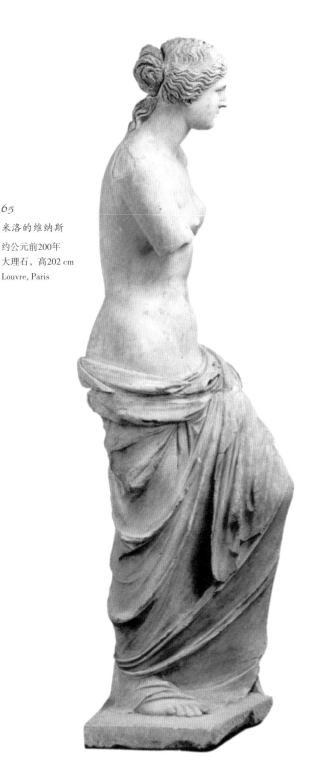

65
米洛的维纳斯
约公元前200年
大理石，高202 cm
Louvre, Paris

克西特列斯的时代，他们的方法终于开花结果，完全成熟。在熟练的雕刻家手下，古老的人物形式已经开始活动、开始呼吸，他们像真人一样站在我们面前，然而却像是从另一个更为美好的世界降临的人。事实上，他们之所以像是来自另一世界，倒不是因为希腊人比别人健康，比别人美丽——那样想毫无道理——而是因为当时的艺术已经达到那样一种境界，类型化的形象和个别化的形象之间取得了一种新的巧妙的平衡。

被后世誉为表现了最完美人体形式的卓越的古典艺术作品，有许多是公元前4世纪中叶制作的雕像的复制品或变体。《观景楼的阿波罗》［The Apollo Belvedere］（图64）表现了一个男人体型的理想模式，他以一种动人的姿势站在我们面前，伸直手臂持弓，头部侧转，仿佛正目送射出的飞箭。古老的图式要求身体的每一部分都采用最能显示部位特征的形象，我们不难看出这件雕像对此隐隐约约还有所反映。在几个著名的古典维纳斯雕像中，大概《米洛的维纳斯》［Venus of Milo］最负盛名（图65）（因发现于米洛斯岛［Melos］故名）。它可能属于一组维纳斯和丘比特［Cupid］的

群像，那组群像制作时期稍晚，但依然使用了波拉克西特列斯的成果和方法。雕像呈侧面而立（维纳斯正把手臂伸向丘比特），我们可以再次欣赏艺术家塑造美丽人体时所显示出的那种明晰和简洁，他毫不粗糙、毫不模糊地标示出身体的各个主要部分。

让一个一般的图式化形象越来越栩栩如生，直到大理石表面似乎具有生命、呼吸起来为止，以此方法创造美当然有一个毛病。这种方式并非不能创造出使人信服的人的类型，但是从此入手能够再现一个实实在在的人吗？说来也许奇怪，事实上直到公元前4世纪很晚的时候，希腊才出现了我们现在所谓的肖像这种观念。我们确实听说过在那之前制作的肖像（见89—90页，图54），但是那些肖像大概并不肖似本人。一个将军的肖像与随便哪一个戴盔持棒的漂亮战士的像相比，没有什么差别，艺术家从来不去表现将军的具体鼻子、前额皱纹和个人表情。此外，还有一件我们尚未讨论过的怪事：我们已经看过的作品中，希腊艺术家一直避免让头像具有特殊的表情。这件事真是越想越令人惊奇，因为我们在一张纸上随便画个简单的面孔而不给它特别的（通常是滑稽的）表情，简直是不可能的。公元前5世纪希腊雕刻和绘画的头像当然不是显得发呆或茫然，就此而言不能说没有表情，但是他们的面貌似乎从未表现出任何强烈的感情。那些艺匠是用人体及其动作来表现苏格拉底所说的"心灵的活动"（见94—95页，图58），因为他们面部的变化会歪曲和破坏头部的简单的规则性。

波拉克西特列斯身后的一代，将近公元前4世纪末，这个限制逐渐被解除，艺术家发现了既能赋予面貌生气又不破坏其美的两全之策。不仅如此，他们还懂得怎样捕捉个别人的心理活动和某个面孔的特殊之处，懂得怎样制作出我们今天所理解的肖像。在亚历山大大帝时期，人们开始讨论这一新的肖像艺术。当时的一位作者打趣那些阿谀奉承者的讨厌伎俩，说他们看见主子的肖像总是大声赞美它酷肖其人。亚历山大大帝本人比较喜欢让他的宫廷雕刻家莱西波斯［Lysippus］给他制作肖像。莱西波斯是当时最有名的艺术家，他忠实于自然，使当时的人们吃惊。据认为，他的亚历山大肖像还保留在一个不太忠实的仿制品中（图66），它反映出从德尔菲的马车驭者像时期以后，甚至从仅仅比莱西波斯

66
亚历山大大帝像
约公元
前325—前300年
据莱西波斯原作的
大理石摹品，
高41 cm
Archaeological
Museum, Istanbul

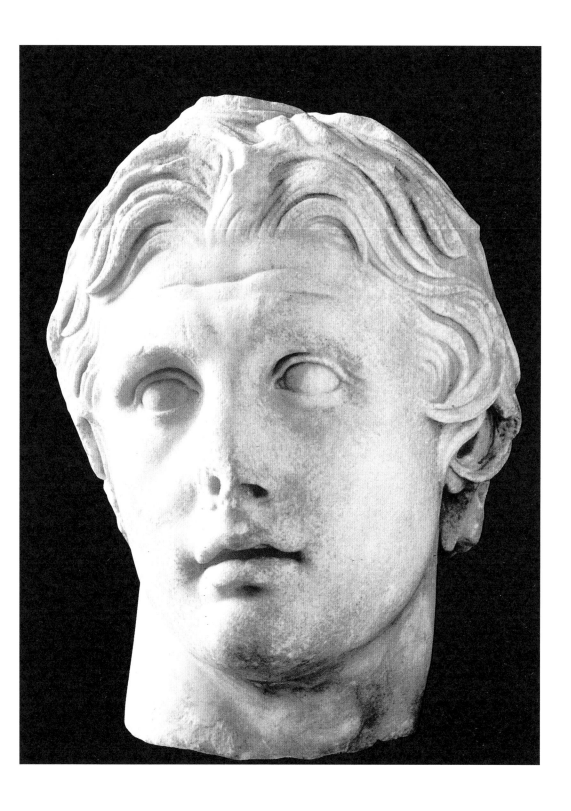

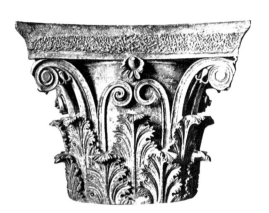

早一代的波拉克西特列斯时期以后，艺术又发生了多么大的变化。当然，所有的古代肖像都有一个共同的麻烦：我们实际上无法判断它们逼真与否。事实上，在这方面我们远不如前面故事里所说的那些阿谀奉承者。我们要是能看到亚历山大大帝的一张快相，很可能发现它完全不像那个胸像。莱西波斯的雕像可能更像个神，而不像亚细亚征服者亚历山大本人。但是我们只能说：亚历山大其人有一种不止不息的精神，有无限的天才，但由于获得成功而骄纵，像他那样的人有可能看起来像那个胸像，眉毛上扬，表情生动。

67
科林斯柱头
约公元前300年
Archaeological Museum,
Epidaurus

68
帕加蒙的
宙斯祭坛
约公元
前164—前156年
大理石
Pergamon-museum,
Staatliche Museen,
Berlin

亚历山大帝国的奠基对希腊艺术是件了不起的大事，因为希腊艺术原来仅仅在几个小城市内很有影响，现在得以发展成为几乎半个世界的图画语言了。这种发展必然影响希腊艺术的性质。我们大都不把这后一时期的艺术叫作希腊艺术［Greek art］，而把它叫作希腊化艺术［Hellenistic art］，因为亚历山大的继承者在东方国土上建立的一些帝国通常就以此为名。那些帝国的富庶的首府是埃及的亚历山大里亚［Alexandria］、叙利亚的安提俄克［Antioch］和小亚细亚的帕加蒙［Pergamon］，那里对艺术家另有要求，跟他们在希腊所习惯的要求不同。即使在建筑方面，刚劲、简朴的多立安风格和轻松、优雅的爱奥尼亚风格也还不能使人满足。公元前4世纪初期发明的一种新型的柱式更受欢迎，它以富有的商业城市科林斯［Corinth］的名字命名（图67）。所谓的科林斯风格，是在爱奥尼亚式的卷涡纹上增加叶饰以美化柱头［capital］，而且一般都有更多更华丽的花饰遍布建筑物各处。这种华丽的样式跟东方新兴城市广泛兴建的豪华建筑物正相适合。那些建筑物很少有保存到今天的，但在那个时期以后的年代里遗留下来的东西还能给我们一个壮丽、辉煌的印象。希腊艺术的风格和发明创造，当时是按照东方王国的标准应用于东方王国

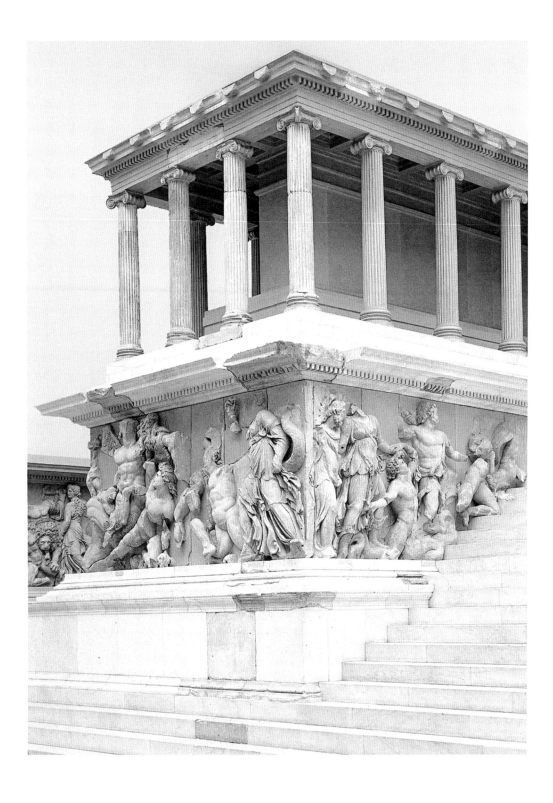

的传统之中。

我说过，在希腊化时代整个希腊艺术必然要经受一次变革，那种变革在当时的一些最有名的雕刻作品中就能看到。其中有一件是大约公元前170年建起的帕加蒙城的祭坛（图68），祭坛上的浮雕群像表现诸神跟巨人战斗。作品十分壮观，但是我们要想从中寻找早期希腊雕刻的和谐与精致之处，则是徒劳。艺术家显然是追求强烈的戏剧效果。战斗进行得激烈凶猛，笨拙的巨人被胜利的诸神打倒，他们痛苦、狂乱地向上看着。每个形象都富有狂乱剧烈的动作和颤动飘扬的衣饰。为了使效果更加强烈，浮雕不再平伏于墙壁上，而是处在激战之中的一批近乎独立雕像［free-standing］的人物，他们似乎要拥向祭坛的台阶，就毫不顾及自己应该待在什么地方。希腊化艺术喜欢这样狂暴强烈的作品：它想动人，它也确实动人。

在后世享有盛誉的古典雕刻作品，有一些就创作于希腊化时期。1506年发现《拉奥孔》［Laocoön］群像时（图69），艺术家和艺术爱好者对于它的悲剧性效果大为折服。它表现的是一个恐怖场面，维吉尔［Virgil］在史诗《埃涅阿斯纪》［Aeneid］中也描写过那个景象：特洛伊城祭司拉奥孔警告他的同胞不要收下藏有希腊士兵的木马。诸神看到他们毁灭特洛伊的计划遭到挫折，就派两条巨蛇从海里游出把这位祭司和他的两个不幸的儿子缠住憋死。这是叙述奥林匹亚诸神残酷无情地加害可怜的凡人的故事之一，这些故事在希腊和拉丁神话中经常出现。人们很想知道这个故事是怎样感动了那些希腊艺术家，从而设想出一组动人的群像。在这个场面，无辜的受害者因为讲真理而遭难，艺术家是不是想叫我们感受到这种恐怖？抑或主要是想炫耀一下他们的本领，能够表现出人与兽之间进行惊惧而且有些耸人听闻的战斗？他们当然有理由为自己的技艺而自豪。用躯干和手臂的肌肉来表达出绝望挣扎中的努力与痛苦，祭司脸上悲痛的表情，两个男孩子枉然的扭动，以及把整个骚乱和动作凝结成一个永恒的群像的手法，从一开始就激起一片赞扬之声。但我有时不免怀疑这是一种投人所好的艺术，用来迎合那些喜欢恐怖格斗场面的公众。为此责备艺术家大概是错误的，事实可能是，到了希腊化时期，艺术已经大大失去了它自古以来跟法术和宗教的联系，艺术家变得

69

罗得岛的哈格桑德罗斯、阿提诺多罗斯和波利多罗斯

拉奥孔父子

约公元
前175—前50年
大理石，高242 cm
Museo Pio Clementino,
Vatican

单纯为技术而技术了。怎样去表现一个戏剧性的争斗，表现它的一切活动、表情和紧张，这种工作恰恰是对一个艺术家气概的考验。至于拉奥孔厄运的是非曲直，艺术家可能根本未曾予以考虑。

就在这个时期，在这种气氛中，有钱的人开始收购艺术品，复制不能到手的名作，付出巨款收进能够买来的作品。作家开始喜爱艺术，着手撰述艺术家的生平，搜罗他们的趣闻逸事，编写导游手册。古代最有名的艺术大师中有许多是画家而不是雕刻家，对于他们的作品，除了那些流传到今天的古典艺术著作述及的片断，我们一无所知。我们知道那些画家也是关心特殊的技术问题，并不关心他们的艺术怎样为宗教目的服务。我们听说过一些艺术大师，他们专门画日常生活题材，他们画理发店或舞台场面，但是那些绘画都没有流传下来。我们要想对古代绘画特点有个概念，只有去看在庞贝［Pompeii］和其他地方发现的装饰性的壁画和镶嵌画［mosaic］。庞贝是一座富有的城镇，公元79年被维苏威火山的灰烬埋葬于地下。城里几乎每一座房屋和别墅的墙上都有画，画着柱子和远景，还模仿着带框的画和舞台场面。这些作品自然不都是杰作，然而看到一座无名小城中竟有那么多艺术作品，仍然是令人惊讶的。如果我们现在的海滨游览胜地有一处被后世发掘，就很难给人如此出奇的印象。庞贝和附近城市例如赫库兰尼姆［Herculaneum］和斯塔比亚［Stabiae］的室内装饰家，显然放手使用希腊化时期伟大艺术家的发明创造。在许多平庸的作品中，我们有时会发现像图70那么美丽优雅的形象，它表现一位时序女神

［Hours］采花，就像是在跳舞一样。我们还能看到另一幅画中的农牧神［faun］，他的头部细节描绘精微（图71），使我们了解到当时的艺术家处理表情的技术造诣和熟练程度。

　　在这些装饰性的壁画中，几乎各种绘画类型都有所发现。例如两个柠檬和一杯水之类的漂亮的静物画［still life］，以及动物画，甚至还有风景画［landscape painting］。这大概是希腊化时期最大的革新。古老的东方艺术不用风景，除非用作人类生活或军事战役的场景。对菲狄亚斯时期或波拉克西特列斯时期的希腊艺术来说，众目所瞩的主要题材仍然是人。到了希腊化时期，特俄克里托斯［Theocritus］之类的诗人发现了牧人淳朴生活的魅力，这样，艺术家也试图为世故的城市居民呈现出田园生活的乐趣。这类画描绘的不是具体村舍或风景胜地的实际景象，而是把田园小诗场面中形形色色的东西收集在一起：牧人和牛群，简单的神龛，远处的别墅和山峰，等等（图72）。在这些画中，每一件

72
风景
公元1世纪
壁画
Villa Albani, Rome

东西都安排得讨人喜欢，每一场景都表现出各自的胜境。我们确实感觉自己是在观看一个恬静的景象。但是，这只是我们乍看之际的印象，其实它们远非那么真实可信。如果我们来提一些刁钻的问题，或者试图画一张各部位置图，很快就会发现那根本无法处理。我们不知道神龛和别墅之间应该有多大的距离，也不知道桥梁离神龛的远近。事实上，连希腊化时期的艺术家也还不懂我们所说的透视法则。我们大家上学时都画过那条无人不知的白杨大道，它逐渐后退向远方的消失点隐去。然而在那个时期这还不是一种标准画法。当时艺术家是把远处的东西画得小，把近处的东西或重要的东西画得大，可是远去的物体有规律地缩小这条法则，也就是我们可以用来表现一个视觉景象的固定的框架，古典时代还没有采用。事实上，又过了一千多年它才被运用起来。所以，连最后期、最自由和最大胆的古代艺术作品至少也还保留着我们在叙述埃及绘画时所讨论过的原则的影响。在那条原则的支配下，即使在这里，对单个物体轮廓特征的知识，仍然跟眼睛所见的实际印象同样举足轻重。我们早就认识到，艺术作品的这个性质不应被当成缺陷，被遗憾、被鄙视，因为任何一种风格都有可能达到艺术的完美境界。希腊人冲破早期东方艺术的禁律，走上发现之路，给传统的世界形象增添了越来越多得自于观察的特征。但是他们的作品看起来绝不像一面反映出大自然任何奇特角落的镜子，而是永远带有标志着创造者睿智的印记。

希腊雕刻家
在工作

公元前1世纪
希腊化时代的宝石；
1.3 cm × 1.2 cm
Metropolitan Museum
of Art, New York

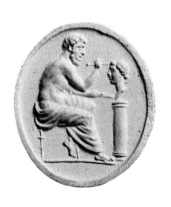

5

天下的征服者
罗马人，佛教徒，犹太人和基督教徒，1至4世纪

　　我们已经看到罗马城镇庞贝有希腊化艺术的许多反映。因为当罗马人征服天下，在那些希腊化王国的废墟上建立起自己的帝国时，艺术多少还保持了原状。在罗马工作的艺术家大都是希腊人，罗马收藏家大都购买希腊艺匠的作品或复制品。尽管如此，罗马成为世界霸主时，艺术还是有了一定的变化。艺术家已经接受新的任务，必须根据实际情况修改他们的创作方法。罗马人最突出的成就大概是土木工程。大家都知道他们的道路、输水道、公共浴场，即使那些建筑沦为废墟现在也都还感人至深。人们在罗马漫步于巨大的柱列之间，觉得自己就像个蚂蚁一样。事实上，正是那些古迹废墟使后世很难忘记"宏伟即罗马"［the grandeur that was Rome］这句话。

　　罗马建筑中最出名的也许是一座圆形竞技场，它称为 *Colosseum*（图73）。那是典型的罗马建筑，引起后世的高度赞美。它基本上是实用性的建筑结构，有三层拱，一层压一层地承载着巨大圆形剧场内部的座席。但是在那些拱的前面，罗马建筑师放上了一种希腊形式的隔断。事实上，希腊神庙所用的三种建筑风格，这里都用上了。底层是多立安风格的变形——甚至还保留了间板和三槽板；第二层是爱奥尼亚式；第三层和第四层是科林斯式半柱。罗马结构跟希腊形式或"柱式"［orders］的这种相互结合，对后来的建筑师有巨大的影响。如果我们在自己的城市里四处看看，很容易看到受这种影响的建筑。

　　罗马的建筑创作中，大概再没有比凯旋门［triumphal arches］给人的印象更为持久的了。罗马人在意大利、法国（图74）、北非和亚洲到处建立凯旋门，遍布帝国。希腊建筑通常是由相同的单元组成，就连罗马的圆形大剧场也不例外。但是凯旋门却用柱式做界框并突出了中央的巨大入口，两侧辅以比较狭窄

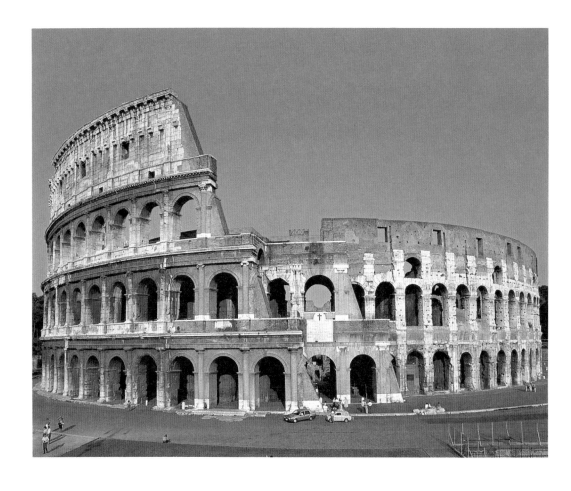

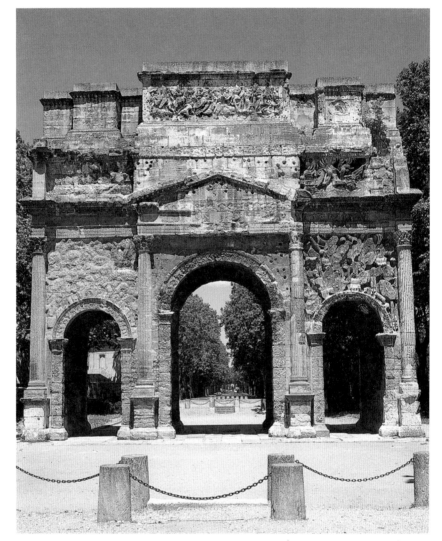

73
罗马圆形大剧场
约公元80年

74
泰比里厄斯
凯旋门
奥朗日，法国南部
约公元14—37年

的入口。这种安排用在建筑结构中，很像音乐中使用的和弦。

　　然而罗马建筑最重要的特点是拱［arch］的使用。虽然这项技术希腊建筑师可能早已发现，但是它在希腊建筑中却几乎没有发挥什么作用。用一块块楔形石头拼成拱形是一种相当困难的工程技术。一旦掌握了这项技艺，建筑者就能用它组成越来越大胆的设计。他可以用拱横跨桥梁或输水道的墩柱，他甚至可以用这个方法拼成拱状屋顶。通过各种技术设计，罗马人逐渐对起拱技艺十分精通。那些建筑物中最奇妙的一座就是*Pantheon*，即万神庙。

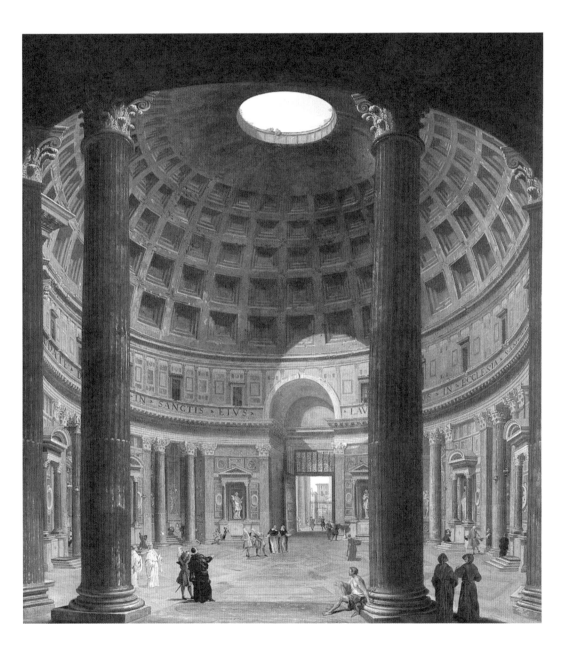

75
罗马万神庙内景
约公元130年
G. P. 潘尼尼绘
Statens Museum for
Kunst, Copenhagen

它是唯一的一座过去一直用作礼拜堂的古罗马神庙——早期基督教时代把它改成教堂，所以一直不让沦为废墟。万神庙内部（图75）是一个巨大的圆厅，有拱状屋顶，顶部有一个圆形开口，从开口可以看到天空。此外没有别的窗户，但是整个大厅可以从上面接收充足而均匀的光线。在我知道的建筑物中，几乎没有一个能像它这样给人如此沉静的和谐印象。里面完全没有沉闷的感觉。巨大的屋顶穹隆仿佛自由地在你头顶盘旋，好像第二个天穹。

　　罗马人的典型做法是从希腊建筑中取其所好，然后按照自己的需要加以运用，各个领域都是如此。他们的一项主要需求就是惟妙惟肖的肖像。在罗马的早期宗教中肖像发挥过一定的作用，送葬队列携带先人的蜡像已经成了习惯。几乎可以肯定，罗马人的做法跟我们从古埃及知道的用真容

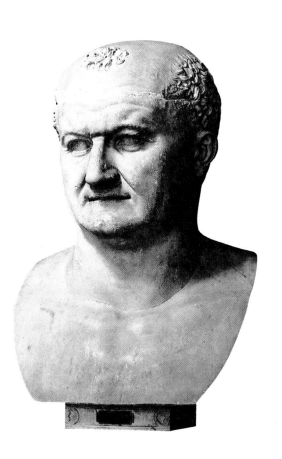

76
维斯佩申皇帝像
约公元70年
大理石，高135 cm
Museo Archeologico
Nazionale, Naples

像保存灵魂的信仰有关。后来，当罗马成为帝国时，皇帝的胸像还是得到宗教性的敬畏。我们知道每一个罗马人都得在皇帝的胸像前烧香表示自己的赤诚忠心；我们还知道基督教徒就是因为不肯服从这项要求而开始遭受迫害。奇怪的是，尽管当时肖像有这么严肃的含义，罗马人却依然允许他们的艺术家把肖像制作得比希腊人所曾尝试制作的一切肖像更为真实而不加美化。大概他们有时用石膏套取死者的面型，所以对于人的头部结构和面貌有惊人的了解。无论怎样说，我们都很熟悉庞培［Pompey］、奥古斯都［Augustus］、泰特斯［Titus］或尼禄［Nero］，几乎就像是在银幕上见过他们的面孔一样。图76是维斯佩申［Vespasian］的胸像，它丝毫没有讨好之处——根本无意于把他表现为神，他的形象有如富有的银行家或航运公司老板。尽管如此，罗马肖像却毫无猥琐之处。艺术家设法成功地实现了既逼真又不平凡。

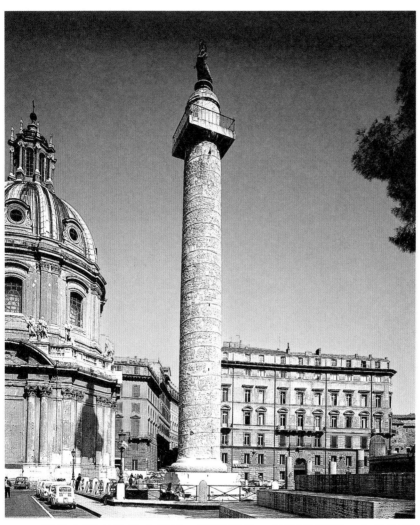

77
罗马的图拉真
纪功柱
约公元114年

78
图77的局部；上方为
攻陷城池，中部为大
战达吉亚人，下部为
士兵在寨外刈麦

　　罗马人还交给艺术家另一项新任务，从而复兴了一个我们从上古东方了解的风尚（见72页，图45）。罗马人也想宣扬自己的胜利，报道战事的经过。例如，图拉真［Trajan］竖立了一根巨大的石柱（图77），用图画历述他在达吉亚［Dacia］（现在的罗马尼亚）作战和获胜的历程。我们在石柱上看到罗马军队集粮、征战和胜利的场面（图78）。希腊艺术几百年来的技法和成就都被用于这些战功记事作品。但是罗马人着眼于准确地表现全部细节和清楚地叙事，以使后方的人对战役的神奇有深刻印象，这就使艺术的性质颇有改变。艺术的主要目标已经不再是和谐、优美和戏剧性

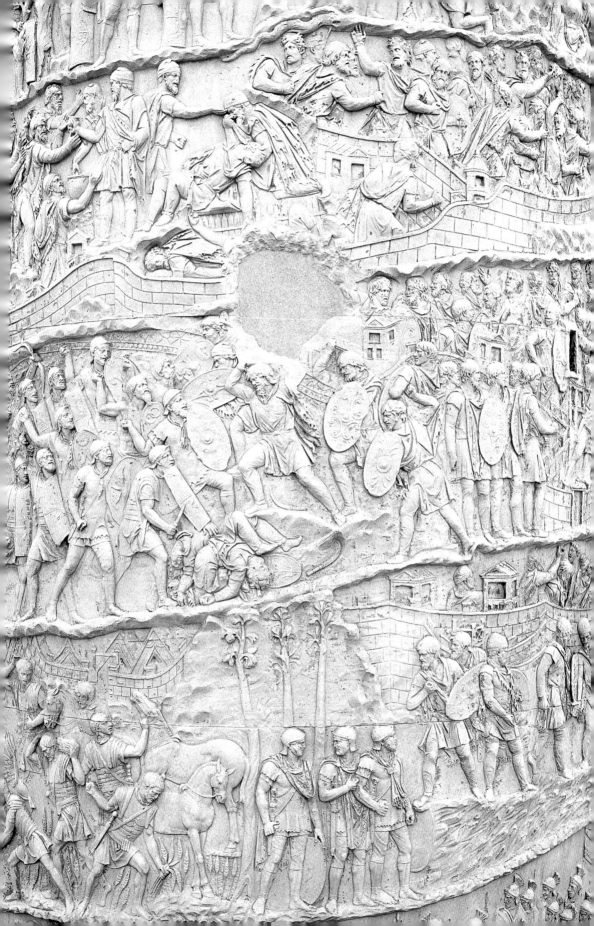

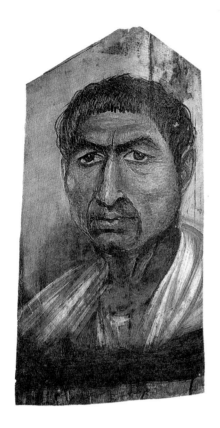

79
男子肖像
约公元100年
发现于埃及哈瓦拉的
木乃伊；
画于热蜡之上，
33 cm × 17.2 cm
British Museum, London

80

乔达摩（佛陀）
出家
约公元2世纪
发现于巴基斯坦
的洛里延坦盖
（古代的犍陀罗）；
黑色片岩，
48 cm × 54 cm
Indian Museum, Calcutta

的表现。罗马人是讲求实际的民族，对幻想的东西不大感兴趣。可是他们用图画叙述英雄业绩的方法，却被证明对宗教大有裨益，当时各种宗教已经跟蔓延扩张的帝国有了接触。

在公元后几百年中，希腊化艺术和罗马艺术已经完全取代了东方王国的艺术，甚至在东方艺术原先的据点中情况也是如此。埃及人依然把死者葬为木乃伊，但是随葬的真容像已经不是埃及风格了，而是叫熟悉希腊肖像全部技法的艺术家去画（图79）。那些肖像一定是以低价请普通工匠制作的，可是它们的生动性和写实性现在仍然使我们大为惊讶。古代艺术品看起来像它们那样有生气、那样"现代化"的寥寥无几。

不只是埃及人采用新的艺术手法来为自己的宗教目的服务，甚至在遥远的印度，罗马人叙述史实和显耀英雄的方法，也被艺术家用来描绘一个以和平方式征服天下的故事，即佛陀的故事。

在希腊化影响到来之前，印度早已盛行雕刻艺术，然而却是在边境地区犍陀罗［Gandhara］首先出现了佛陀的浮雕像，以后佛教艺术就以它为样板。图80表现的是佛传中的一个插曲，叫作夜半逾城［The Great Renunciation］：

青年王子乔达摩［Gautama］要出父母的王宫到荒野当隐士。他跟自己心爱的战马建多迦［Kanthaka］说："亲爱的建多迦，今晚请再驮我跑一夜。你助我成佛后，我要拯救世界众神和众生。"只要建多迦嘴一叫、蹄一响，城里的人就惊醒，王子的出走就被发现。于是诸天王掩住马叫声，马每迈步，他们都用手垫在蹄下。

希腊和罗马艺术曾经教给人用优美的形式去想象神祇和英雄

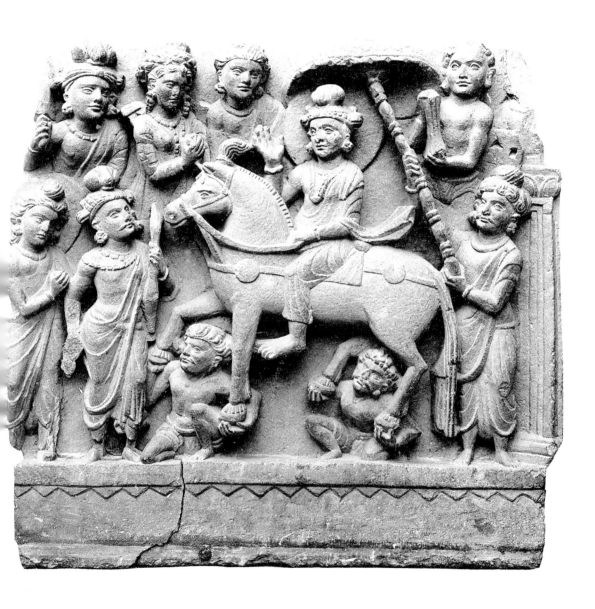

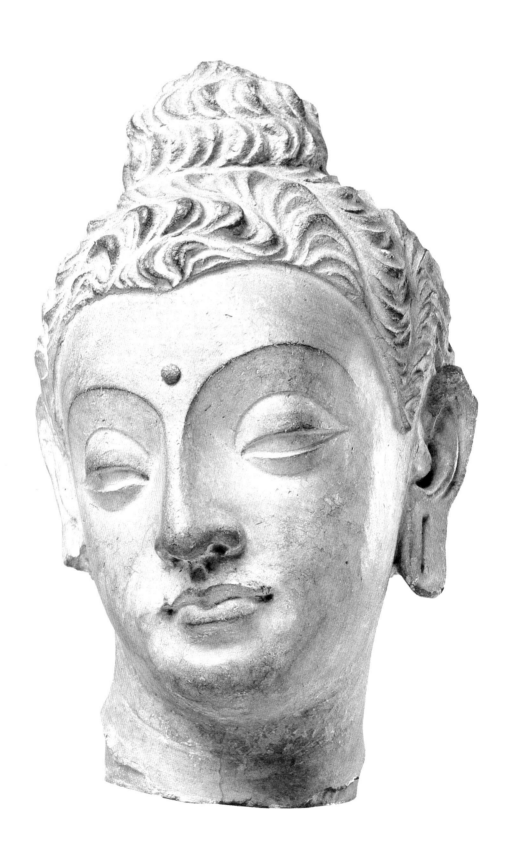

的形象，这也有助于印度人创造他们的救世主形象。表情沉静的佛陀的美丽头像，也是在犍陀罗这一边境地区制作的（图81）。

　　另一个懂得把它的神圣事迹描绘出来以教诲信徒的东方宗教是犹太人的宗教。犹太法［Jewish Law］实际上禁止制像，以避免偶像崇拜。然而聚居在东方城市的犹太人却喜欢用《旧约》故事装饰犹太教会堂的墙壁。那些画中有一幅近年发现于美索不达米亚的一个古罗马军队驻地，叫杜拉–欧罗玻斯［Dura-Europos］的小地方。这幅画无论如何都算不上伟大的艺术品，但却是公元3世纪留下的有趣的资料。它的风格看起来简陋笨拙，场面显得平板、原始，不过，这些特点本身也不是没有意思（图82）。它画的是摩西［Moses］击磐取水的故事。但与其说是《圣经》叙事的插图，还不如说是向犹太人解释《圣经》意义的图片。可能就是因此而把摩西画成高个子，站在圣幕［Holy Tabernacle］前面，我们还能认出圣幕内的七连灯台。为了表示出以色列的每一个部族都分享到圣水，艺术家画了十二条小河，每一条都流向站在帐篷前面的一个小人。艺术家的技术显然不大高明，所以他的画法简单。然而他实际上可能不大关心画得是否逼真，因为形象越逼真，就越要触犯禁止图像的圣训。他的主要意图是提醒观看的人，想起上帝显示神力的时刻。不过，这幅简陋的会堂壁画对我

81

佛陀头像

公元4—5世纪

发现于阿富汗的哈达（古代的犍陀罗）；

石灰岩，留有施色的痕迹，高29 cm

Victoria and Albert

Museum, London

82

摩西击磐取水

公元245—256年

壁画

Synagogue at

Dura-Europos, Syria

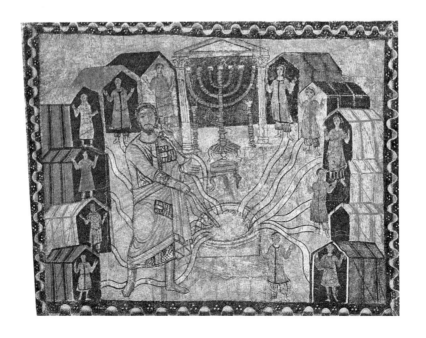

们却大有意义，因为基督教从东方蔓延过来而且也用艺术为自己服务时，跟上面类似的思想就开始影响艺术了。

在基督教艺术家最初受命表现救世主和使徒时，又是希腊艺术传统帮了他们的忙。图83是最早的基督像之一，出于公元4世纪。我们看到图中的基督不是从后来的图画中看惯的有须形象，而是显现出青春之美，高坐在圣彼得［St Peter］和圣保罗［St Paul］之间，他们二人则像庄严的希腊哲学家。特别是有一个细部，使我们想到这样一个雕像跟异教的希腊化艺术方法仍然有多么紧密的联系：为了表示出基督是高坐于上苍，雕刻家让他的脚放在由古代的天空之神高高举起的天穹上面。

基督教艺术的起源远在这个例子之前，但是最早的纪念物从不表现基督自身。杜拉的犹太人在他们的会堂里描绘《旧约》中的场面时，目的不在美化会堂，而是用可以目睹其景的形式叙述神圣事迹。最初受命为基督徒葬地——罗马的地下墓室［Roman

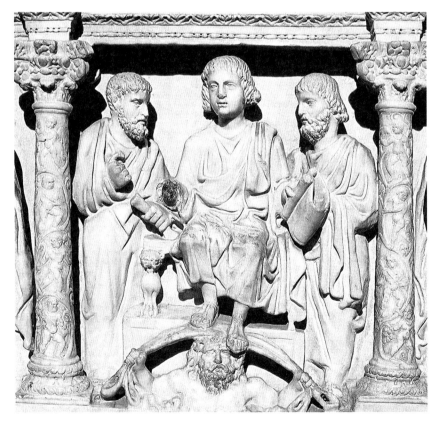

84
火窑三士
公元3世纪
壁画
Priscilla Catacomb, Rome

catacombs ］——画像的那些艺术家，也是本着同样的精神行事。例如可能是画于公元3世纪的《火窑三士》［*Three Men in the Fiery Furnace*］（图84），虽然体现了艺术家对庞贝使用的希腊化绘画技法并不陌生，很擅长用寥寥数笔就画出一个人物形象，然而同时我们也感觉到他们对那些效果和手段没有多大兴趣。那幅画的存在已经不由于它自身的美，它的目的只在于给出一个例证，让虔诚的信徒想起上帝的慈悲和威力。我们在《圣经》中读到（《但以理书》第三章），尼布甲尼撒王［King Nebuchadnezzar］治下有三个犹太大官，当国王的巨大金像竖立在巴比伦省的杜拉平原时，发出了约定的信号，他们却不肯俯伏敬拜。跟画那些画时的许许多多基督教徒的遭遇一样，他们三人也不得不因抗命而受到处罚。他们"穿着裤子、内袍、外衣和别的衣服"被扔到熊熊的火窑之中。可是，看呀，火对他们的身体毫无作用，"头发也没有烧焦，衣裳也没有变色"，上帝已"差遣使者救护倚靠他的仆人"。

我们只要想象一下《拉奥孔》群像（见110页，图69）的作者根据这样一个题材会有何创作，就能认识到艺术在当时的方向已经不同了。画家在墓室中不想用场面的戏剧性来使画面动人。为了表现出百折不挠和救苦救难的事例来劝勉和鼓励人们，只要身穿波斯服装的三个人、烈火和鸽子——象征神的拯救——都能被辨认出来就足够了。与主题无直接关系的东西最好不画进去。力

85
出自阿夫罗底西亚
斯的官吏肖像
约公元400年
大理石，高176 cm
Archaeological Museum,
Istanbul

求简单清楚的思想又一次开始压倒忠实描摹的思想。不过艺术家力图把故事叙述得尽可能简明，这种劲头也还是令人感动的。画中的三个人是正面图，看着观众，举起双手祈祷，似乎表明人类已经另有关心之事，开始超出尘世之美。

　　我们不仅仅在罗马帝国衰亡时期的宗教作品中才能觉察到兴趣已有这种转移。当时的艺术家似乎已经没有什么人还注重希腊艺术往日引以为荣的精美与和谐。雕刻家不再有耐性用凿子去雕刻大理石，不再雕刻得那么精巧、那么有趣味，而当初那本是希腊工匠引以为豪之处。像作那幅墓室画的作者一样，他们使用较简单易行的方法去对付，例如使用可标出面部和人体的主要特征的手工钻之类的手段。人们常说古代艺术在那些年代里衰退了。在战争、叛乱和入侵的大骚乱之中，往昔盛世的许多艺术秘诀无疑真的失传了。但是我们已经看到全部问题还不仅仅是这一技术失传，关键是那个时期的艺术家对希腊化时期单纯的技术精湛似乎已经不再心满意足，他们试图获得新的效果。当时，特别是公元4世纪和5世纪，有一些肖像大概最能清楚地表明艺术家的目标是什么（图85）。那些肖像在波拉克西特列斯时期的希腊人看来，就会显得粗野鄙陋。事实上，用任何普通的标准去衡量，肖像的头部都不美观。而罗马人已经习惯于维斯佩申之类十分逼真的肖像（见121页，图76），也会认为那些肖像缺乏技艺，不加重视。可是在我们看来，它们似乎自有其生命力，由于面貌坚实有力，在眼睛四周和前额皱纹之类特征上下过功夫，表情就显得非常强烈。它们表现了那样的人，他们目睹并且最后承认了基督教的兴起，而这也就意味着古代世界的终止。

一位绘葬仪肖像的画家在他的作坊里坐在画箱和画架旁

约公元100年
克里米亚出土的石棺上的画

6

十字路口
罗马和拜占庭，5至13世纪

公元311年，君士坦丁大帝［Emperor Constantine］确立了基督教会［Christian Church］在国家中的权力，其时，教会本身面临着一些巨大的问题。当初基督教遭受迫害的时候，不需要而且事实上也不可能建筑公共礼拜场所。就是确曾用作教堂和集会厅的房屋，也是又小又不显眼。可是，一旦基督教会掌握了王国中的最大权势，跟艺术的整个关系就不能不予以重新考虑。礼拜场所不能仿造古代神庙的形式，因为二者的功用截然不同。古代神庙的内部通常只有一个小小的神龛放置神像，祭典游行和献祭在外面举行。而教会不然，它要给全体会众安排地方，用来集会，进行礼拜仪式，要让神父站在高台上做弥撒，或传教布道。于是教堂没有用异教神庙为模型，而是仿造大型会堂的形式。那种大型会堂在古典时代名叫"巴西利卡"［basilicas］，意思近乎"王宫"。这种建筑本来用作室内市场和公开法庭，主要由长方形大殿构成，沿着两条长边有些比较狭窄、低矮的分隔间，由一排柱子把它们跟大殿隔开。里面尽头处经常是一个半圆形的高台（或半圆形后殿［apse］），会议主持人或者法官就坐在台上。君士坦丁大帝的母亲建立了这样一个巴西利卡做教堂，于是巴西利卡一词就成为这类教堂的名称。半圆形后堂即后殿被当作主祭坛［high altar］，为礼拜者所瞩目。设置着祭坛的地方，从此叫作唱诗班席［choir］。中央主殿是会众集会之处，后来叫作中殿［nave］，此词原意是"船"［ship］。两边较低矮的分隔间叫作侧廊［side-aisle］，意思是"翼"［wings］。在大多数巴西利卡中，高起的中殿简单地用木板覆盖，可以看见楼厢的梁。侧廊通常是平顶。把中殿跟侧廊隔开的柱子往往装饰得很华丽。最早的巴西利卡至今已没有一座能够保持原状，不过，尽管在一千五百年的时间中进行过改建和翻新，我们还是能够大致了解那些建筑

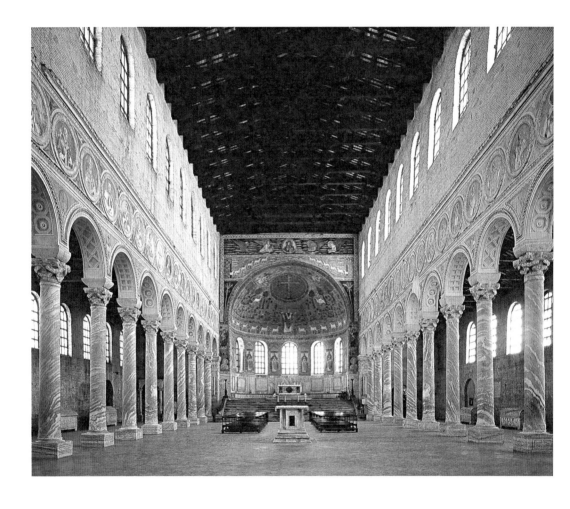

物当初的一般面貌（图86）。

　　这样，怎样装饰巴西利卡教堂就成了困难而庄重的问题，因为事关图像和它在宗教中的用途，于是，引起了十分猛烈的争论。早期基督教徒几乎一致同意下述观点：上帝的所在，绝对不可摆上雕像。雕像跟《圣经》里谴责过的木石偶像和异教偶像太相像了。在祭坛放置上帝或使徒雕像，简直是匪夷所思。那些刚刚经过改造接受了新宗教信仰的可怜的异教徒，要是在教堂里看到那样的雕像，他们怎么能领会旧信仰和新教旨之间的区别呢？他们很容易认为那样一个代表上帝的雕像，就跟菲狄亚斯制作的代表宙斯的雕像一样。这样一来，要他们掌握唯一的全知全能而无法窥见的上帝（人类就是按照上帝形象所造）传下的圣训，就更加困难了。但是，尽管所有虔诚的基督教徒都反对大型逼真的雕像，可他们对绘画的看法却有很大的差别。有些人认为绘画有用，因为绘画有助于提醒教徒想起他们已经接受的教义，保证神圣事迹被牢记不忘。采取这种观点的主力是罗马帝国西部的拉丁教会。6世纪末的格列高利大教皇［Pope Gregory the Great］就采用这种方针。他提醒那些反对一切绘画的人们注意，许多基督教徒不识字，为了教导他们，图像就跟给孩子们看连环画一样有用处。他说："文章对识字者之作用，与绘画对文盲之作用，同功并运。"

86
拉韦纳克拉塞的圣
阿波利奈尔教堂
约公元530年
基督教初期的巴西利
卡式教堂

　　这样伟大的权威人士出面支持绘画，这在艺术史上极为重要。每逢有人攻击教堂中的图像，他的话就要被一再地援引。然而，以这种方式得到承认的艺术类型，显然是一种大受限制的艺术。如果要为格列高利的目的服务，就必须把故事讲得尽可能地简明，凡是有可能分散对神圣主旨注意力的，就应该省略。一开始，艺术家还是使用在罗马艺术中发展成功的叙事方式，但是慢慢地就越来越注重事物的核心精义所在。图87就是一幅自始至终贯彻那种艺术原则的作品。它出于拉韦纳［Ravenna］的一所巴西利卡教堂，作于公元500年左右，那时拉韦纳是意大利东海岸的一个巨大的海港，也是首府所在地。这幅作品图解的是福音书中的故事，基督用五个饼和两条鱼给五千人吃了一顿饱饭。要是换一个希腊化时期的艺术家，就可能抓住这个机会用欢快而富有戏剧性的场面画出一大群人来。然而当时这位艺匠却选择了迥然不

同的手法，他的作品不是用灵巧的笔触画成，而是用石块或玻璃块精心拼成镶嵌画，材料的颜色浓重，使布满镶嵌画的教堂内部显得辉煌肃穆。这种讲述故事的方式使观看者感到：神圣的奇迹正展现在眼前。背景用金黄色的玻璃碎片铺成，但金色背景上表现的却绝非自然界或现实的场面。平静安详的基督形象占据着画面的中心，他不是我们所熟悉的有胡须的基督形象，而是像早期基督教徒所想象的那样，是一位长头发的年轻人。他穿着紫色长袍，向两边伸出手臂祝福，站着的两个使徒正递给他饼和鱼，以便实现奇迹。他们拿着食物，手被遮在后面，跟那时臣民带着礼品向君王进贡的习惯方式一样。事实上，这个场面看起来就像神圣的仪式。我们看出，艺术家赋予他所表现的事情重大的意义。在他看来，那不仅仅是几百年前在巴勒斯坦发生的一桩神妙奇迹而已，而是基督永恒力量的象征和标志，这种力量就体现在教会之中。这就说明，或者有助于说明，基督为什么坚定地直视着观看画的人：基督要喂养的人就是这些观看者本人。

　　乍一看，这样一幅画显得相当生硬死板，完全看不到希腊艺术引以为荣、罗马时代固守不变的那种表现运动和表情的绝技。人物完全用正面图来画，几乎要使我们联想到一些儿童画。然而艺术家对希腊艺术必定已经相当熟悉，完全知道怎样使斗篷披在身体上，通过衣褶还能看出人体的主要连接部位；懂得怎样把不同色调的石块拼合进镶嵌画，表现出肌肤的颜色和岩石的颜色；他标出地面上的阴影，而且轻而易举地运用了短缩法。如果我们认为这幅画相当原始，那必定是艺术家力求简单所造成的印象。由于基督教强调清楚显明，于是埃及人表现一切物体都以清楚为重的思想又强有力地抬头了。但是艺术家这次新尝试所使用的却不是原始艺术的简单形状，而是从希腊绘画艺术发展出来的形式。这样，中世纪基督教的艺术就变成原始手法和精细手法稀奇古怪的混合。我们曾看到的公元前500年左右在希腊觉醒了的观察自然的能力，在公元后500年左右就又被投入到沉睡之中。艺术家不再用现实检验他们的公式，不再企图对怎样表现人体和怎样造成景深错觉做出新发现。然而，过去的发现并没有丢失。希腊和罗马的艺术提供了一大批人物形象，有站着的，有坐着的，有躬身的，还有倒下的。这些类型在讲述故事时都能派上用场，于是

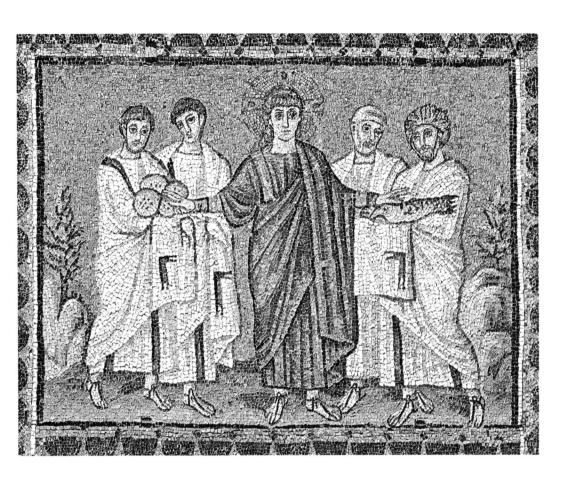

艺术家苦心临摹，并且根据不断更新的环境加以修改。不过使用目的毕竟截然不同，所以画面上很少明显地暴露出它们有古典艺术的源头，也就不足为奇了。

事实证明，艺术在教堂的正当用途这个问题，对整个欧洲历史有重大意义。因为这是罗马帝国东部讲希腊语的地区——都城设在拜占庭，或称君士坦丁堡——拒绝接受拉丁教会教皇领导的原则问题之一。东方教会有一派反对一切有宗教性质的图像，叫作反圣像崇拜者［iconoclasts］，也叫偶像破坏者［image-smashers］。公元745年，他们占了上风，禁止了东方教会中的一切宗教艺术。但是对立的一方比他们更不以格列高利教皇的看法为重，他们认为图像不只是有用，简直就是神圣。他们试图立

论的根据，跟偶像破坏者的论据同样微妙，"如果说上帝大慈大悲，决定让自己以基督的人形展现在凡人的眼里，"他们辩论说，"为什么他就不会同时也愿意把自身显现为一些眼睛可见的图像呢？我们不是像异教徒那样崇拜图像自身。我们是通过或超越图像来崇拜上帝和圣徒。"无论我们对这一抗辩的逻辑有什么看法，它对艺术史的重要性都是不可估量的。因为这一派教徒在受了一个世纪的压迫以后重新掌权时，教堂里的绘画就再也不能仅仅当作给不识字的人使用的图解了。它们被看作是超自然的另一世界的神秘的反映。于是东方教会就不能再让艺术家依照个人的想象随意创作了。无疑，不是随便哪一幅美丽的画，只要画着一个母亲带着孩子，就能获准成为上帝之母［Mother of God］的真实神像或"圣像"［icon］，真正能获得承认的，只有那些根据古老的传统尊之为神圣的典范类型。

这样，拜占庭就开始坚持遵循传统，几乎跟埃及人的要求那样严格。但是这个问题有两个方面：一方面，由于要求画神像的艺术家严格遵照古代的模式，拜占庭教会就帮忙在衣饰、面貌和姿势的形式中，保存下希腊艺术的观念和成就。如果我们看一幅拜占庭的祭坛画圣母像，如图88，一下子可能会觉得跟希腊艺术的成就相去很远。其实，衣服上的褶皱裹着身体并且绕肘绕膝辐射的方法，标出阴影以塑造脸部和手部的方法，甚至还有圣母宝座的弯曲，不掌握希腊和希腊化的技术就画不出来。尽管有些生硬，拜占庭艺术还是比后来一段时期的西方艺术要接近自然。另一方面，强调传统，要求沿用获准的方式来表现基督或圣母，这就使得拜占庭艺术家难以发挥个人的才能。不过，这种守旧性只是逐渐发展起来的，把那时的艺术家想象为毫无活动余地也不正确。事实上，正是当时的艺术家把早期基督教艺术的简单图解改为大套大套的大型庄严的图像，让它们统摄着拜占庭教堂的内部。当我们观看中世纪巴尔干半岛各国和意大利的希腊艺术家制作的镶嵌画，就会看到这个东方帝国实际上成功地复兴了古代东方艺术的宏伟性和庄严性，成功地用它赞美了基督和他的威力。图89就能使我们认识到这种艺术是多么感人。图中展示出西西里的蒙雷阿勒［Monreale］教堂的后殿，由拜占庭工匠在1190年之前不久装饰。因为西西里岛本身属于西方拉丁教会，所以从窗

88
弯曲宝座上的
圣母和圣婴
约1280年
祭坛画，可能画于君
士坦丁堡；
木板蛋胶画，
81.5 cm × 49 cm
National Gallary of Art
（Mellon Collection），
Washington, DC

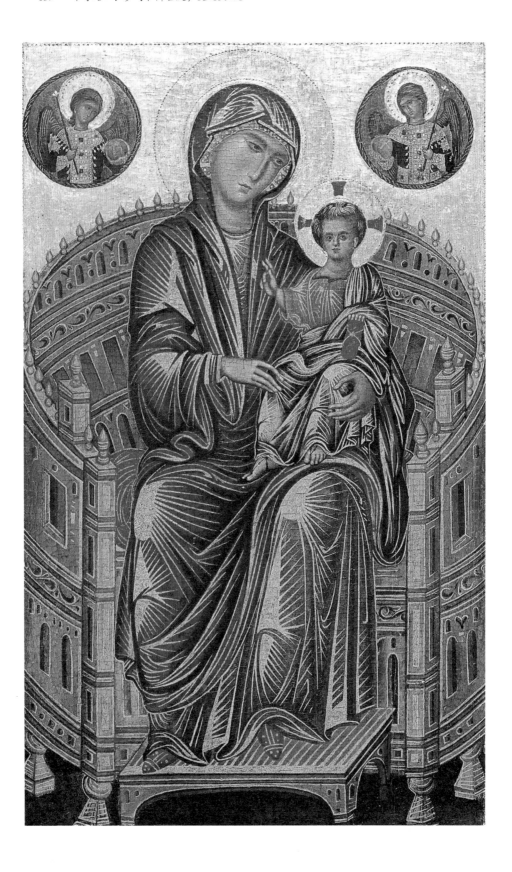

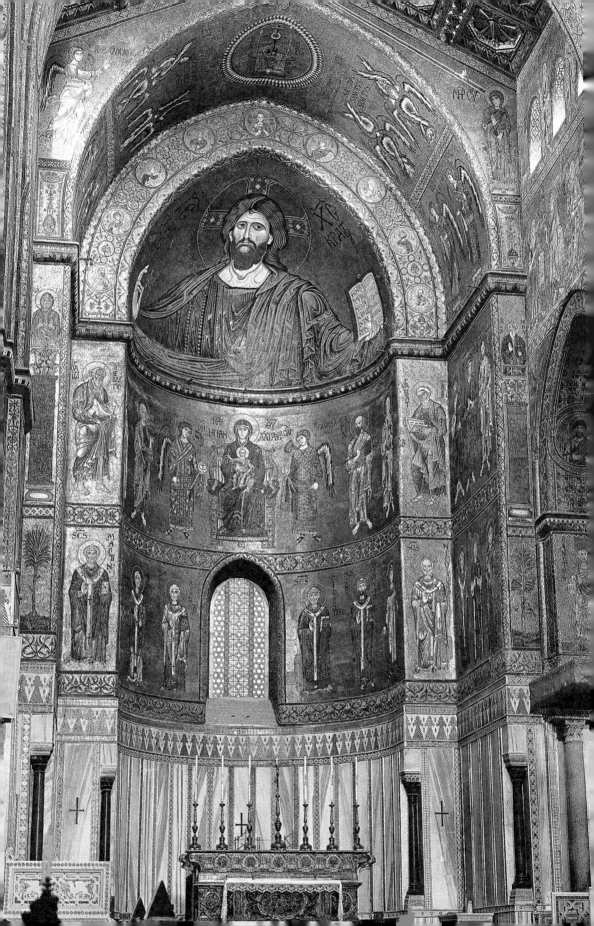

户两边排列的圣徒中，我们发现了最早的圣托马斯·贝克特［St Thomas Becket］画像，大约在其前二十年他被谋杀，当时消息已经传遍欧洲。但是，除了选择所画的圣徒这一点，艺术家还是恪守他们本地的拜占庭传统。信徒们聚集在这座教堂，将会发现自己面对面地朝向基督的庄严形象；基督俨然是个宇宙的统治者，举起右手正在祝福。下面是圣母，端坐在王位上像个女皇，旁边是两位大天使和圣徒们的庄严行列。

这样的图像在金光微微闪烁的墙上俯视着我们，似乎是对圣道［Holy Truth］的极其完美的象征，以至使人感到永远无须离开它们。这样，在东方教会控制下的所有国家，它们一直保持着统治势力。俄罗斯人的神圣图像或"圣像"，至今仍然反映着拜占庭艺术家的这些伟大创造。

89
宇宙的主宰基督，
圣母、圣婴和圣徒
约1190年
镶嵌画
Cathedral of Monreale,
Sicily

拜占庭的反偶像崇
拜者正在刷掉一幅
基督像
约公元900年
出自拜占庭写本
《克鲁道诗篇》
State History Museum,
Moscow

7

向东瞻望
伊斯兰教国家，中国，2至13世纪

　　在返回西方世界、继续讲述欧洲艺术的故事之前，我们至少要看一眼在那动荡混乱的几百年里，世界上其他地方出现了什么情况。图像问题严重地纠缠着西方世界的心神，看看另外两大宗教对图像问题有什么反应就饶有趣味。公元7世纪和8世纪，势如破竹地克服了一切障碍的中东宗教，即波斯、美索不达米亚、埃及、北非和西班牙等地的伊斯兰征服者的宗教，对待图像问题比基督教的做法更为严厉。在那里制像是犯禁的，可艺术本身却没有这么容易被压制下去。由于不准表现人物，东方的工匠就放纵想象去摆弄各种图案和各种形状。他们制作出最精细的花边装饰，人称阿拉伯式图案［arabesques］。我们走过阿尔罕布拉宫［Alhambra］的庭院和大厅（图90），欣赏那些千变万化的装饰图案，感受之深，令人难以忘怀。通过东方地毯（图91），甚至伊斯兰领域以外的世界也熟悉了他们的发明创造。我们可以把那些精细的设计和丰富的配色最终归功于穆罕默德，是他驱使艺术家的心灵离开现实世界的事物进入线条和色彩的梦幻世界。后来从伊斯兰教分化出来的宗派不那么严格地理解对制像的禁令，只要跟宗教无关，他们就允许画人物和插图。从14世纪开始的波斯人，后来还有伊斯兰教徒（莫卧儿）统治下的印度人，他们为传奇、历史和神话所画的插图表明，在那些国家，以前的教规把艺术家限制在设计图案的天地，却使艺术家获得了多么大的收益。15世纪波斯传奇写本中的一幅花园月夜景色（图92），就是那种妙技的最好例证。它看起来像是一块活现在仙境世界里的地毯。它跟拜占庭艺术一样不现实，或许更不现实。画中没有短缩法，也没有设法显示明暗色调和人体结构。人物和植物看起来仿佛是从彩色纸上剪下，布置在书页上组成了一幅完美的图案。然而正是由此，跟艺术家为了使人产生现实感而作出的图画相比，这张

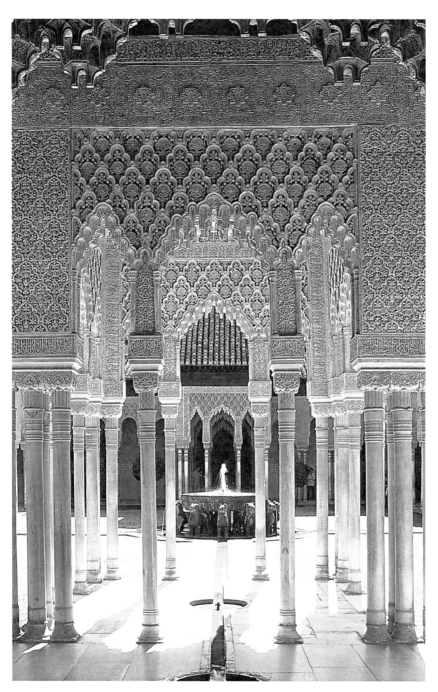

90
西班牙格兰纳达
的阿尔罕布拉宫
的狮子院
1377年
伊斯兰宫殿

91
波斯地毯
17世纪
Victoria and Albert
Museum, London

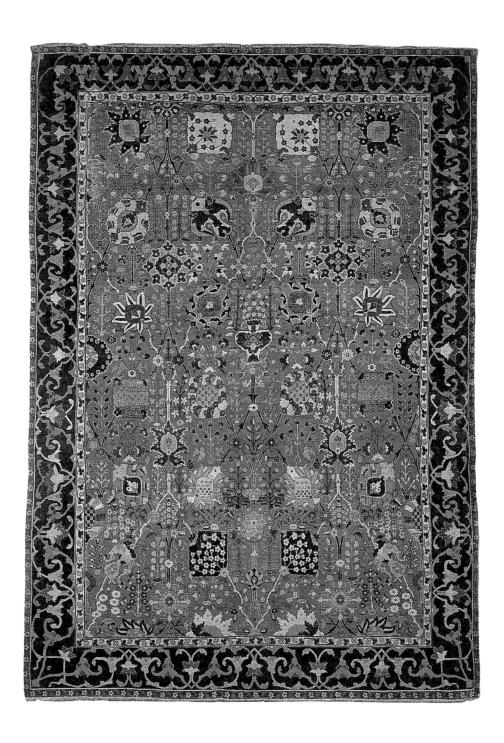

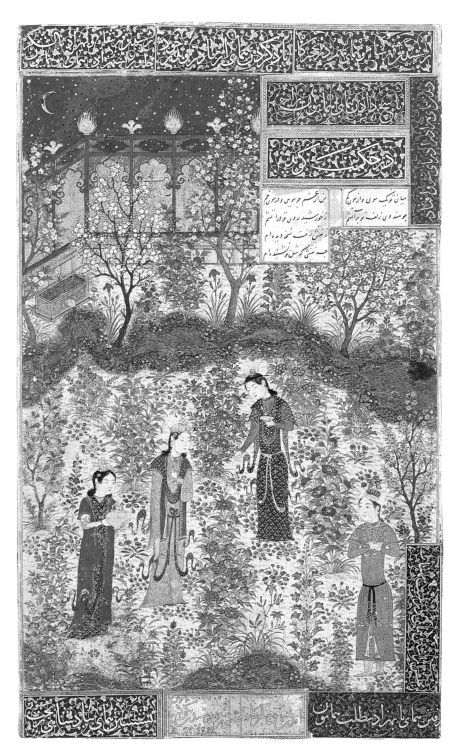

92
波斯王子胡美在
花园与中国公主
胡马雍相会

约1430—1440年
波斯传奇故事写本
的细密画
Musée des Arts
Décoratifs, Paris

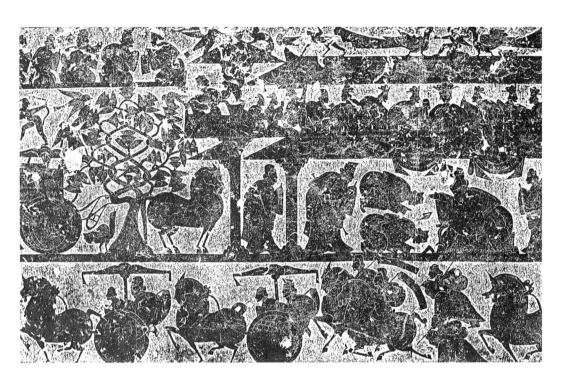

93
朝觐图
约公元150年
中国山东武梁祠
画像石拓片

插图更为适合原书。看这样的画页几乎跟看正文一样，我们可以从两臂交叉站在右边角落的男主角，看到向他走去的女主角，而一旦鼓舞起我们的想象力，神游这个月照下的仙境园，就切不可让思绪奔放无羁。

宗教对艺术的冲击在中国更为强烈。中国人很早就精通铸造青铜器的艺术，古代神庙使用的青铜器有一些可以追溯到公元前1000年间，有些人说还要早。然而除此以外，我们对中国艺术的起源所知有限。关于中国绘画和雕塑的记载却没这么早。公元开始前后的几个世纪里，中国人的葬礼习俗跟埃及人多少有些相似，他们的墓室跟埃及墓室一样，有许多描绘得很生动的场面，反映出那些古老的年代里他们的生活和民俗（图93）。我们所谓的典型的中国艺术在那时已经获得很大的发展。中国艺术家不像埃及人那么喜欢有棱角的生硬形状，而是比较喜欢弯曲的弧线。要画飞跃的马时，似乎把它用许多圆形组合起来。我们可以看到中国雕刻也是这样，好像是在回环旋转，却又不失坚固和稳定的

感觉（图94）。

　　中国有些伟大的贤哲对于艺术的价值观似乎跟格列高利大教皇所坚持的看法相似。他们把艺术看成一种工具，可以提醒人们回忆过去黄金盛世的美德典范。现存最早的中国画卷有一卷是根据儒家思想选集的贞妇淑女，据说原本出自公元4世纪的画家顾恺之的手笔。这里选的插图（图95），画着一个丈夫无端地责怪妻子，它具有为我们所称道的中国艺术的全部高贵和优雅之处。画中的姿势和布置十分清楚，人们对一幅阐明事理的图画所可期待的能事已尽。此外，它也表明中国艺术家已经掌握了表现运动的复杂艺术。这幅中国早期作品丝毫没有生硬之处，因为画中特别喜欢使用起伏的线条，这就赋予了整个画面一种运动感。

　　可是，对于中国艺术的最重要的推动力恐怕来自另一个宗教佛教的影响。佛界的僧侣和居士经常被再现为非常逼真的雕像 （图96）。我们在耳朵、嘴唇和面颊的外形上又一次看到弧

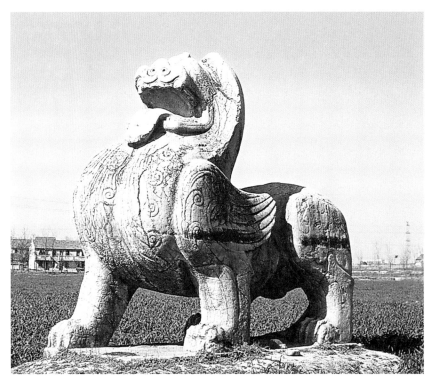

94
辟邪
约公元523年
梁吴平忠侯萧景墓辟
邪，中国江苏省南京
市甘家巷花林村

95

责妻

约公元400年

绢本手卷局部，可能摹

自顾恺之的作品

British Museum, London

线轮廓，但是它们非但没有歪曲真实的形状，反而把各部分融为一体。我们感觉这样一件作品并不芜杂无序，而是每个部位各得其所地构成了整体效果，甚至在这样一个真实可信的面部描绘之中，原始面具（见51页，图28）的古老原则也发挥了作用。

　　佛教不仅通过给予艺术家新任务对中国艺术产生影响，它还带来了对待绘画的崭新态度，即十分尊重艺术家的成就，在古希腊和文艺复兴时期以前的欧洲，都还没有出现过这种情况。中国人最先不认为作画卑微下贱，他们把画家跟富有灵感的诗人同等看待。东方的宗教教导说，没有比正确的参悟更为重要的了。参悟就是连续几个小时沉思默想某个神圣至理，心里确定一个观念以后抓住不放，从各个方面去反复观察。这是东方人的精神训练，他们过去一直重视这种训练，超过了我们西方人对运动或体育训练的重视程度。一些和尚整天静坐参悟某个词语，心里反复考虑，倾听着神圣的词语出现之前和之后的一片静寂。另一些和尚则参悟自然界的事物，参悟我们可能从中悟出什么道理，例如参悟水，它是多么平凡、多么柔顺，又能冲蚀坚硬的磐石，它是多么清澈、多么凉爽、多么静心澄虑，给干旱的田野带来了生命，或者参悟山，它是多么坚强、多么气派，然而又多么宽厚，任随树木生长于其上。恐怕正是因为这个缘故，中国的宗教艺术才较少用来叙述关于佛教和中国贤哲的传说，较少宣讲某种具体的教义——跟中世纪使用的基督教艺术不同——而是用艺术去辅助参悟。虔诚的艺术家开始以毕恭毕敬的态度画山水，不是想进行什么个别的教导，也不是仅仅当作装饰品，而是给深思提供材料。他们的画是画在绢本卷轴上，保存在珍贵的匣椟中，只有相当安静时，才打开来观看和玩味，很像是人们打开一本诗集对一首好诗再三地吟诵咏叹。这就是中国12世纪和13世纪的最伟大的风景画所蕴含的意图。我们不易再去体会那种心情，因为我们是浮躁的西方人，对那种参悟的功夫缺乏耐心和了解——我想我们在这方面的欠缺之甚绝不亚于中国古人在体育训练技术方面的欠缺。但是，如果长时间地仔细观看图97那样一幅画，大概就会开始对他们的创作精神和高尚目的有所觉察。当然我们绝不能指望那是描绘真实景色的图画和描绘风景胜地的图片。中国艺术家不到户外去面对母题坐下来画速写，他们竟用一种参悟和凝神的奇

97

马远

对月图

约1200年

立轴，绢本，

149.7 cm × 78.2 cm

台北故宫博物院

怪方式来学习艺术，这样，他们就不从研究大自然入手，而是从研究名家的作品入手，首先学会"怎样画松"、"怎样画石"、"怎样画云"。只是在全面掌握了这种技巧以后，他们才去游历和凝视自然之美，以便体会山水的意境。当他们云游归来，就尝试重新体会那些情调，把他们的松树、山石和云彩的意象组织起来，很像一位诗人把他在散步时心中涌现的形象贯穿在一起。那些中国大师的抱负是掌握运笔用墨的功夫，使得自己能够趁着灵感所至，及时写下心目中盘旋的奇观。他们常常是在同一个绢本上写几行诗，画一幅画。所以，在画中寻求细节，然后再把它们跟现实世界进行比较的做法，在中国人看来是幼稚浅薄的，他们

98
传为高克恭
雨山图
约1300年
立轴，纸本，水墨
122.1 cm × 81.1 cm
台北故宫博物院

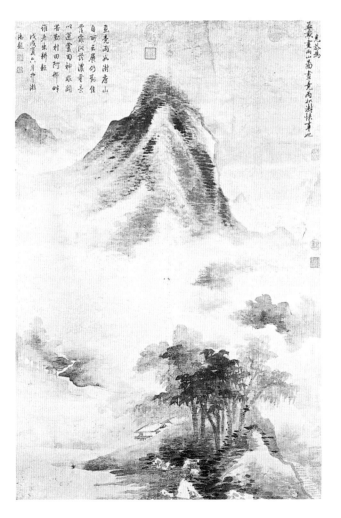

是在画中找到流露出艺术家激情的迹象。我们可能难于欣赏那些最大胆的作品，例如图98，仅仅有一些朦朦胧胧的山峰形状从云中显露出来。但是，一旦我们尝试立足于画家的地位，体验一下他对巍峨的山峰想必已产生过的肃然心情，至少也能隐约感觉到中国人在艺术方面最重视的是什么。把同样的技术和凝神的方法，如果用在较为熟悉的题材中，我们就比较容易欣赏了。一片池塘中三条游鱼的画（图99），使人体会到艺术家在研究他的简单题材时一定进行过细心的观察，体会到他在抽笔作画时处理手法的轻松和娴熟。我们再次看到中国艺术家是如何喜爱优美的曲线，如何使用它们来表现运动的效果。那些形状似乎没有组成任何明显的对称图案，它们不像波斯

细密画那样平均分布。然而我们觉得艺术家还是蛮有把握地平衡了画面。这样一幅画可以久久地欣赏而不厌烦，我们大可体验一下。

　　这种有节制的中国艺术只是审慎地选取几个简单的大自然母题，自有某种妙处。但是，不言而喻，这种作画方法也有危险。随着时间的推移，可以用来画竹或画凹凸山石的笔法〔brushstroke〕，几乎每一种都有传统的根基和名目，而且前人的作品博得了无比巨大的普遍赞美，艺术家就越来越不敢依靠自己的灵感了。在以后的若干世纪里，在中国和日本（日本采用了中国的观念），绘画的标准一直很高，但是艺术越来越像是高雅、复杂的游戏，因为有许许多多步骤大家早已熟知，也就大大失去了对它的兴味。只是在18世纪跟西方艺术成就有了新的接触以后，日本艺术家才敢把东方的画法运用于新题材之中。后面将要看到那些新实验开始传到西方时，对西方也是多么富有成效。

99
传为刘寀
藻鱼图
约1068—1085年
册页，绢本，水墨着色，
22.2 cm × 22.8 cm
Philadelphia
Museum of Art

日本童子画竹图
19世纪初期
秀信的木板版画
13 cm × 18.1 cm

8

西方美术的融合
欧洲，6至11世纪

　　我们已把西方的艺术故事讲到君士坦丁时代，讲到艺术有所变化的那几个世纪，当时由于格列高利大教皇觉得图像有益于向凡夫俗子传授圣训，艺术就不能不向他的看法靠拢。跟在这个早期基督教时代后面接踵而来的，也就是罗马帝国崩溃以后的时期，一般贬之为黑暗时期［Dark Ages］。我们说那些年代黑暗，部分是想说明那几个世纪里的迁徙、战乱和动荡频繁，人民陷于黑暗之中，得不到什么知识的指导。然而也还隐含别的意思：当时古代社会已经衰落，欧洲国家即将出现我们今天看到的大致面貌，那几个世纪恰值新旧交替之际，既混乱又迷惑人，以至我们自己对它们也所知甚微。当然那个时期没有确定的界限，但是我们为了方便，可以说它持续了将近五百年——大约从公元500年到公元1000年。五百年是很长的一段时间，足以发生巨大变化，事实上也的确发生了巨大变化。然而最引人兴趣的是，在那些岁月里看不到明确而统一的风格，而是许许多多不同的风格相互抵触，只是在时期行将结束时，各种风格才开始融合。对黑暗时期的历史有所了解的人看来，这是不足为奇的。因为它不仅是个黑暗时期，还是个杂乱时期，不同的民族和不同的阶层存有巨大的差异。那五个世纪里，特别是在修士院和修女院，一直有男男女女喜爱学问和艺术，极为赞赏图书馆和珍宝库中保存下来的古代社会的作品。有时这些博学多识的僧侣或教士在君王的宫廷中地位很高，有权力、有影响，试图复兴他们所欣赏的各类艺术。但是他们的努力往往由于北方的武装入侵者发动新的战争和侵略而毫无成效，因为北方入侵者的艺术观点迥然不同。北方的条顿［Teutonic］各部落，包括哥特人［Goths］、汪达尔人［Vandals］、撒克逊人［Saxons］、丹麦人和维金人［Vikings］，横扫欧洲，到处袭击和掠夺，被那些尊重希腊和罗

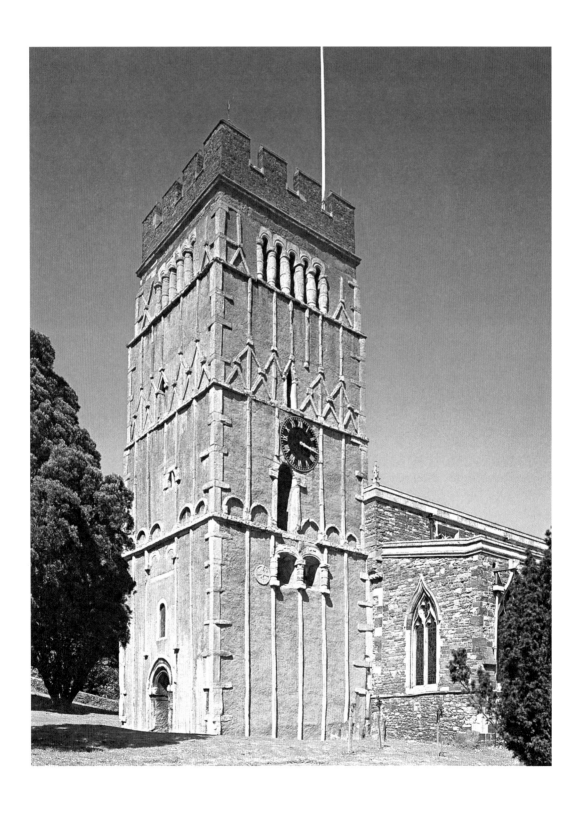

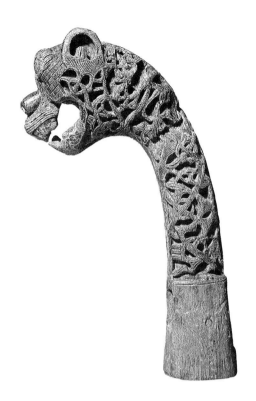

101
龙头
约公元820年
发现于挪威；
奥斯贝尔格的木雕
高51 cm
Universitetets
Oldsaksamling, Oslo

100
北安普敦郡厄尔斯
巴顿的万圣教堂
约1000年
一座模仿木造建筑结
构的撒克逊塔楼

马文学艺术成就的人看作野蛮人。在某种意义上，他们确实是野蛮人，但这并不等于说他们没有美感、没有自己的艺术。他们有擅长制作精细金属品的技术工匠，有可以跟新西兰的毛利人（见44页，图22）媲美的优秀木刻手。他们喜爱复杂的图案，包括盘绕回旋的龙体，神秘地交错出没的鸟。我们还不能确知那些图案在7世纪时起源于什么地方，表示什么意思。但是那些条顿部族对于艺术的认识也未必不跟别处的原始部落相似。我们有理由认为他们也是把那样的图像看作行施法术、驱除妖魔的手段。维金人的雪橇和船只上所刻的龙形，就让人很好地认识到他们艺术的性质（图101）。人们大可认为那些可怕的巨兽头部并不纯粹是无害的装饰品。事实上，我们知道在挪威的维金人中有条法规，要求船长返回本土港口之前，去掉那些图像，"以免吓坏陆地的精灵"。

爱尔兰的克尔特人［Celtic］和英格兰的撒克逊人的僧侣和传教士，试图把那些北方工匠的传统技术运用于基督教艺术所从事的工作。他们仿照当地工匠使用的木结构去用石头建造教堂和尖顶（图100）。不过，在他们获得的成果之中，最惊人的不朽工作还是英国和爱尔兰在7世纪和8世纪的一些写本。图103是诺森伯里亚［Northumbria］王国著名的《林迪斯法恩福音书》［Lindisfarne

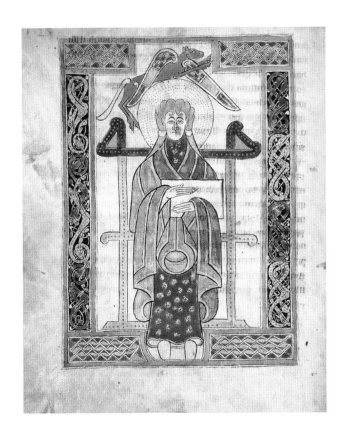

102

圣路加像

约公元750年

选自福音书写本

Stiftsbibliothek,

St Gallen

Gospels] 中的一页，创作时期已近公元700年。它画的是十字架，由盘旋的龙或蛇构成极为复杂的花边组成，配上更为复杂的图案背景。尝试着从这种卷曲纠结、令人眼花缭乱的迷宫中找到头绪，追随着交织的躯体构成盘涡，真是令人兴奋。可是当看到结果并不混乱，各种图案呼应一致，构成了设计和色彩的多样统一，就越发出人意料。人们很难想象怎么能设想出这么一种图式，怎么有这么大的耐心和毅力去完成它。它证明了——如果还需要证明的话——采用这一本地传统的艺术家确实既有技能又有手法。

观看英国和爱尔兰的插图写本，看一看那些艺术家如何表现人物形象，会更加令人惊讶。因为，那些形象不大像是人物，倒像是由人的形状组成的奇特图案（图102）。人们可以看出艺术家使用了他在《圣经》古本中发现的某个实例，按照他的爱好进行了改造。他把衣褶改得像是交织的饰带，把绺绺头发甚至还有耳朵改成了涡卷形，把整个面孔改成了呆板的面具。他笔下的福音书作者和圣徒形象几乎跟原始偶像那样生硬那样古怪。它们表现出成长于本地艺术传统的艺术家，难以适应基督教书籍的新

103

《林迪斯法恩福音书》中的一页

约公元698年

British Library, London

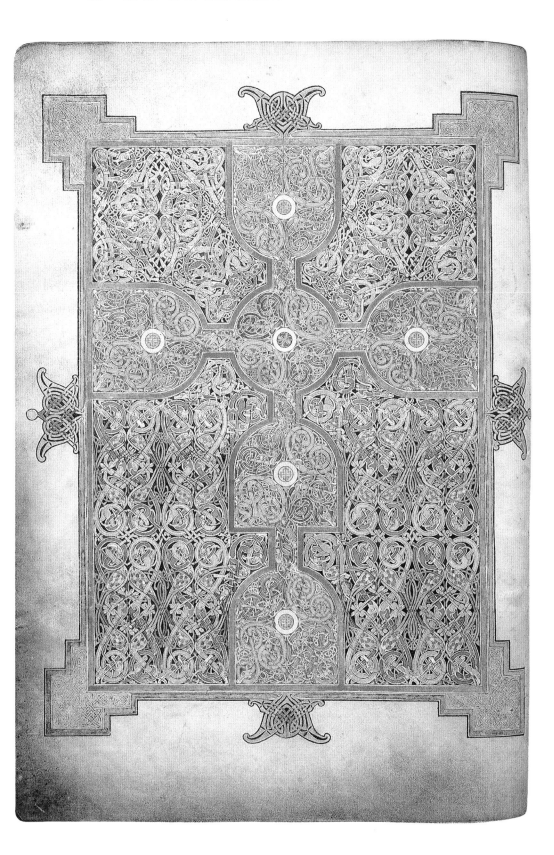

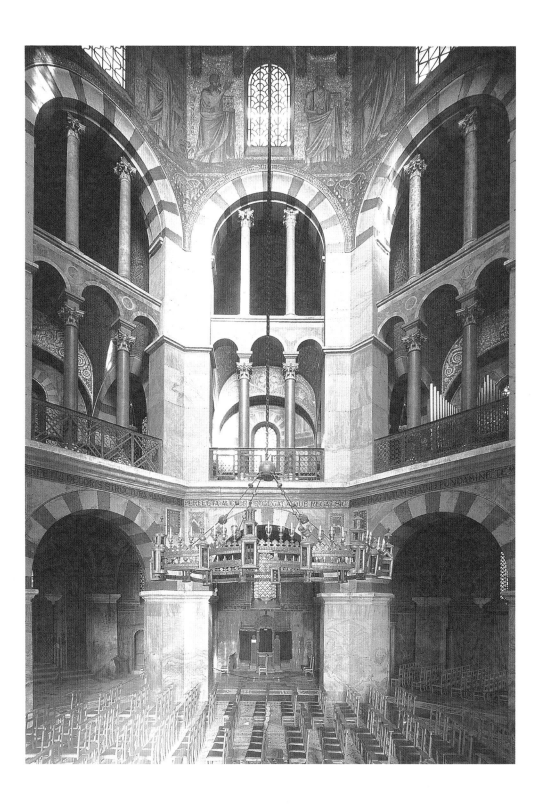

要求。可是，如果认为他们的图画除粗糙之外一无所有，那就错
了。本地艺术家的手和眼是训练有素的，他们能够在书页上画出
美丽的图案，这帮助他们给西方艺术带来了新成分。没有这种新
成分，西方艺术可能会沿着类似于拜占庭艺术的方向一直发展下
去。然而，正由于古典传统和本地艺术家的爱好二者相互抵触，
一些崭新的东西才开始在西欧发展起来。

但是，古典艺术成就的知识绝不是完全失传。自认为是罗马
皇帝继承人的查理曼［Charlemagne］王朝，就急切地复兴了罗马
的技艺传统。大约公元800年，查理曼在亚琛［Aachen］的宫廷所
在地建起一座教堂（图104），相当接近大约三百年前在拉韦纳建
造的一所著名的教堂。

我们现代的观念是一个艺术家必须"创新"，前面已经看
到，过去大多数民族绝对没有这种看法。埃及、中国或拜占庭的
名家会对这种要求迷惑不解。中世纪西欧艺术家也不会理解为什
么老路子那么适用，还应该创造新方法设计教堂，设计圣餐杯，
或者表现宗教故事。虔诚的供养人若向他的守护圣徒的圣物奉献
一座新神龛，他不仅竭其财力采办最珍贵的材料，还会给艺术家
找一个著名的古老样板，说明圣徒的事迹应该怎样正确地加以表
现。艺术家对这种委托方式也不会感觉不便，因为他还是有足够
的余地来表现自己到底是个高手，还是个笨伯。

如果想一下我们自己怎样对待音乐，大概就能很好地理解这
种态度了。如果要请一位音乐家在婚礼上演出，我们不会期待他
为那个场合创作新乐曲，这就跟中世纪的主顾请人画耶稣诞生图
［Nativity］不指望有新发明一样。我们会提出自己需要什么类型
的乐曲，请得起多大规模的乐队或合唱队。至于是绝妙地演出一
支古典名曲，还是搞得乱七八糟，那是音乐家的事。正如两个同
样伟大的音乐家对同一乐曲的理解可以大不相同一样，两个伟大
的中世纪艺匠也可以就同一主题甚至同一个古代的样板，创作出
大不相同的艺术作品。下面有个例证可以说明这一点：图105展现
的一页出自查理曼王朝的一本《圣经》，画的是圣马太正在写福音
书［Gospel book］的景象。希腊和罗马书籍习惯把作者的肖像放在
扉页上，这幅描绘福音书作者埋头写作的画一定极为忠实地模仿
了那一类肖像。圣徒身上衣褶裹体的外袍用了最好的古典样式，

105
圣马太像
约公元800年
选自福音书写本，
可能画于亚琛
Kunsthistorisches
Museum, Vienna

头部用富有层次的光线和色彩造型，种种方式都使我们确信这位中世纪艺术家全神贯注，要准确而出色地描摹一个有名的样板。

9世纪另一个写本（图106）的画家大概面对的是同一个或者十分近似的出于早期基督教时代的古老范本。我们可以比较一下他们的手，左手放在诵经台上拿着用兽角制的墨水瓶，右手握着笔；我们可以再比较一下他们的脚，甚至绕着膝盖的衣褶。描绘图105的艺术家已经尽其所能去忠实模仿原作，而图106的艺术家一定是根据不同的理解来作画。大概他不想把福音书作者画得像任何一个安详的老学究，平静地坐在书房里。在他看来，圣马太受到了灵感的激励，正在写下神谕。他要描绘的是人类历史上极为重要、极为动人的事件，而且在那个埋头写作的人物形象上，他成功地表达出了自己的一些敬畏和激动的心情。他把圣徒画成睁大着两只凸眼，长着一双大手，这不完全是由于笨拙和无知，而是想赋予人物全神贯注的样子。正是衣饰和背景的画法，显示出是在心情极度振奋中挥笔画成的。产生这种印象，我认为部分原因在于，艺术家显然十分喜悦地抓住一切机会去画弯曲的线条和曲折的衣褶。他所根据的原作可能已经有这样处理的倾向，但是它之所以正投这位中世纪艺术家的所好，却恐怕是因为引动他想起了标志着北方艺术最大成就的交错盘旋的饰带和线条。我们

106
圣马太像
约公元830年
选自福音书写本，
可能画于兰斯
Bibliothèque municipale,
Épernay

看到，这样的画中出现了中世纪的一种新风格，于是艺术领域就可能发生古代东方艺术和古典时代艺术都未曾出现的事情：埃及人大画他们**知道**［*knew*］确实存在的东西，希腊人大画他们**看见**［*saw*］的东西；而在中世纪，艺术家还懂得在画中表现他**感觉**［*felt*］到的东西。

不牢记这个创作意图就不能公正地对待任何中世纪的艺术作品。因为中世纪的艺术家不是一心一意要创作自然的真实写照，也不是要创造优美的东西——他们是要忠实地向教友表述宗教故事的内容和要旨。在这一方面，他们可能比绝大多数年代较早和较晚的

107
基督为使徒洗足
约1000年
选自奥托三世的
《福音书》
Bayerische Staatsbiblio-
thek, Munich

艺术家更为成功。图107出自一百多年以后公元1000年左右德国的一部福音书，是插图本，或者叫作"泥金"［illuminated］写本。它画的是《约翰福音》（第十三章，第8—9节）讲的一件事情，基督在最后的晚餐之后正给门徒洗脚：

　　彼得说："你永不可洗我的脚。"耶稣说："我若不洗你，你就与我无分了。"西门彼得说："主啊，不但我的脚，连手和头也要洗。"

　　艺术家所注重的只是这个争论。他看到没有必要去画事件发生的房间，那只能分散人们对事件中心含义的注意力。他宁可把主要人物形象置于一片平板而辉煌的金色底子之前，在这样的金色底子上，讲话者的姿势会像庄严的铭刻一样鲜明突出：圣彼得的乞求动作，基督的平静施教的姿势，右边的一个门徒正在脱下靸鞋，另一个则端来水盆，其他人簇拥在圣彼得身后。大家的眼睛都直瞪着画面中心，这就使我们感到那里发生了什么重大的事情。即使水盆不那么圆，即使画家不得不把圣彼得的腿向上扳，把膝盖向前提一些使他的一只脚能清清楚楚地放在水中，这又有

什么关系呢？他关心的是表达这个神圣谦抑的要义，而这一点他也确实表达了出来。

回顾一下前人表现洗脚的场面很有意思，那是公元前5世纪的希腊花瓶（见95页，图58）。正是在希腊发现了表达"心灵的活动"的艺术，而且不管中世纪艺术家对这一目标的理解有多大的差异，没有那份遗产，基督教就绝不可能利用图画来为自己服务。

108
堕落后的亚当和
夏娃
约1015年
希尔德斯海姆主教堂
青铜大门上的浮雕

我们记得格列高利大教皇的教导，"文章对识字者之作用，与绘画对文盲之作用，同功并运"（见135页）。追求清晰的目标不仅表现在插图之中，而且表现在雕刻之中，例如公元1000年后不久，为德国希尔德斯海姆〔Hildesheim〕教堂定制的青铜门上的嵌板（图108），表现的是上帝正走向堕落后的亚当和夏娃。浮雕中没有一样东西不是故事所必需的。然而由于它集中表现重要的东西，于是人物形象在简单的背景之中更加清楚地显现出来，而且我们几乎能够完全理解他们姿势的含义：上帝指着亚当，亚当指着夏娃，夏娃指着地上的蛇。罪过的转移和罪恶的起源表达得那么有力，那么清楚。以至形象的比例可能不大正确，按照我们的标准，亚当和夏娃的躯体也不优美，这些情况，我们也就不再介意了。

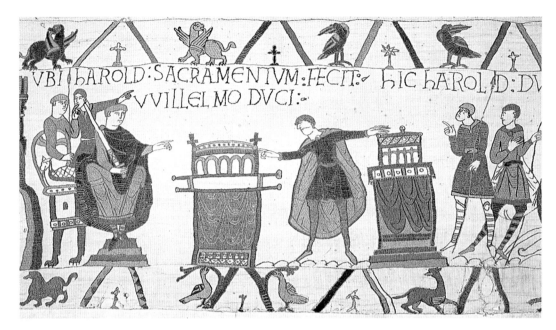

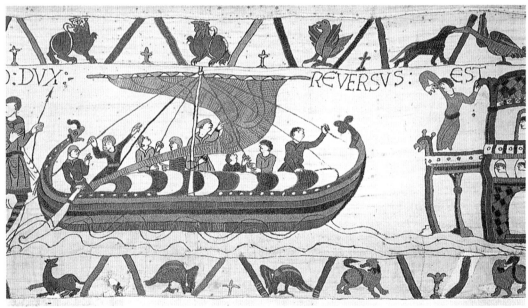

不过，我们也不必设想那个时期一切艺术都仅仅为宗教思想服务。中世纪兴建的不只是教堂，还有城堡，拥有城堡的贵族和封建君主有时也雇用艺术家。我们讲到较早的中世纪艺术，有忽略这些艺术作品的倾向，原因很简单：城堡往往早被摧毁，而教堂却依然如故。跟私人住宅的装饰品相比，宗教艺术大都受到更特殊的重视和更仔细的照顾。私人住宅的装饰过时以后，就被拆去，被扔掉——跟现在的情况一般无二。然而还算幸运，这类作

109, 110
贝叶花毯
约1080年
英王哈罗德向诺曼底的
威廉公爵宣誓效忠，然
后归航英格兰；
绒呢，高50 cm
Musée de la
Tapisserie, Bayeux

品有一件杰作流传了下来，因为它保存在一所教堂里，这就是著名的贝叶花毯［Bayeux Tapestry］，它描绘的是诺曼底公爵威廉征服英格兰的故事。我们不知道这个花毯的准确制作时间，但是学者们大都认为，当花毯制作时，图中描绘的场面应该还留在当时人的记忆之中，应该是在公元1080年前后。花毯所表现的内容就像我们在古代东方艺术和罗马艺术中所看到的编年史画（例如图拉真纪功柱，见123页，图78）—— 一场战役和胜利的经过。它把故事讲述得十分生动。根据画上的题词，我们在图109上看到哈罗德［Harold］怎样向威廉［William］宣誓，图110上他怎样返回英格兰。这种讲述故事的方式再清楚不过了——威廉坐在宝座上，注视着哈罗德怎样把手放在圣物上宣誓效忠——正是这个誓言给了威廉借口，使他有权对英格兰提出领土要求。我特别喜欢第二个场面站在瞭望台上的那个人，哈罗德的船正从远处驶来，他把手放在眼睛上面向它窥测。手臂和手指看起来确实很古怪，而且故事里的所有人都是奇怪的小侏儒，不像亚述或者罗马年代的史画作者画得那么令人信服。这个时期的中世纪艺术家没有样板可供仿效，画起来很像小孩子。要嘲笑他很容易，要做他所做的事情就不那么简单了。他叙述重大史实的手段那么经济，那么集中于他所注重的东西，而且最终效果还是比我们的新闻和电视的现实主义报道更使人难以忘怀。

鲁菲利乌斯修士
在写字母R

13世纪
选自一部泥金写本
Fondation Martin
Bodmer, Geneva

9

战斗的教会
12世纪

日期是不可或缺的挂钩，历史事件的花锦就挂在这个挂钩上。因为人人都知道1066这个年份，我们就可以拿它做合适的挂钩。撒克逊时期的完整建筑物在英国已不复存，1066年以前的教堂迄今屹立在欧洲的也极其少见。但是诺曼底人登陆英国以后带来了一种新的建筑，是他们那一代人在诺曼底［Normandy］等地发展形成的风格。英国新兴的封建统治者是主教和贵族，不久就开始兴建修道院和大教堂来维护他们的权力。建筑所使用的那种风格在英国称为诺曼底风格［Norman style］，在欧洲大陆称为罗马式风格［Romanesque style］。从诺曼底人侵入开始，那种风格兴旺了一百多年。

一座教堂对那个时期的人意味着什么，今天很难想象，只有在一些乡间的古老村落，我们还能窥见教堂的重要性。教堂过去往往是它周围一带唯一的一座石头建筑物，是方圆若干公里内唯一高大的建筑物，它的尖顶是所有从远处过来的人辨向定位的标志。每逢礼拜日和进行宗教仪式，全镇的居民都可能到教堂聚会，那高耸的建筑和它的绘画与雕刻，跟那些居民简陋原始的房舍必定有天渊之别。自然，公众都关心教堂建筑，为它们的装饰自豪。即使从经济方面考虑，建筑一所大教堂要用好多年，也必定改变全镇的面貌。开采和运输石头，搭起合适的脚手架，雇用一些流动工匠，工匠又带来远方的传闻，在那遥远的年代，这一切的一切真是件了不起的大事。

那黑暗时期根本没有抹去人们对最初的巴西利卡式教堂和罗马人已经使用过的建筑样式的记忆。教堂的设计图通常跟以前相同——当中是中殿，它导向后殿或唱诗班席，旁边有两道或四道侧廊。这种简单的平面布局有时由于增添了附加物而丰富起来。有些建筑师喜欢把教堂建成十字形，于是在唱诗班席和中殿之间

添上了所谓的十字形耳堂〔transept〕。不过这些诺曼底式教堂或
罗马式教堂给人的一般印象还是跟古老的巴西利卡式教堂大不相
同。最早的巴西利卡式教堂，是用古典的柱子承载着平直的"檐
部"。在罗马式和诺曼底式教堂，我们一般看到的是圆拱形结
构坐落于厚实的窗间壁〔pier〕。教堂内内外外都给人坚实有力
的印象。它们的装饰很少，连窗户都不多，只有牢固的墙壁和尖
塔，令人回想起中世纪的堡垒要塞（图111）。教会建立的这些庞
大甚至挑战姿态的岩石建筑，耸立在刚刚从异教生活方式转变过
来的农民、武士的土地上，似乎表明这就是战斗的教会〔Church
Militant〕的信念——也就是说，在人世间跟黑暗势力战斗，直到
最后审判之日的胜利黎明到来为止，乃是教会的使命（图112）。

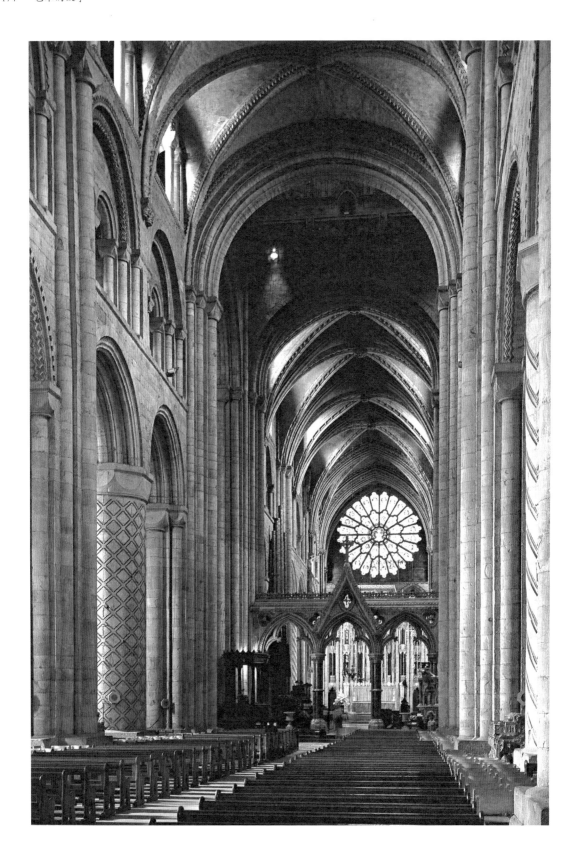

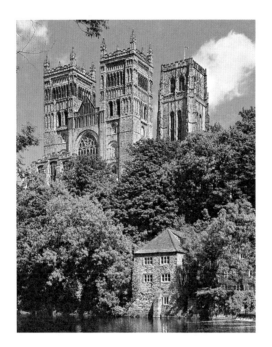

113，114
达勒姆主教堂的
中殿和西翼正面
1093—1128年
诺曼底式主教堂

　　当时有一个跟建筑教堂有关的问题，优秀的建筑师都十分关心，就是给那些感人至深的石头建筑建造出色的石头屋顶。巴西利卡式教堂通用的木制屋顶缺乏尊严，而且容易失火。罗马艺术曾给巨大的建筑物建造拱顶，使用过大量的技术和计算方法，但那些知识大都已经失传。于是在11世纪和12世纪就不断地进行实验。用拱顶横跨主殿的整个宽度，可不是件小事。看来，最简单的办法是像人们在河上架桥跨越距离一样，在两边建起巨大的支柱，用来承载桥梁般的拱。但是，人们很快发现，拱顶必须联结得十分牢固才能免于坍塌，需用的石头也十分沉重。要想承担那么大的重量，就必须把墙壁和立柱建造得更为坚固有力。这样，建造那些早期的"筒形"拱顶［"tunnel"-vault］没有大堆大堆的石头就根本办不到。

　　因此诺曼底的建筑师开始实验一种不同的方法。他们发现实际没必要把整个屋顶建造得那样沉重，只要用一些坚固的拱横跨那段距离，再用一些较轻的材料填充其间的空隙就足够了。他们还发现，要做到这一点，最好的方法是在柱子之间搭起一些交叉的拱或"肋"［rib］，然后再把其间的三角形空隙填满。这个方法很快就改革了建筑方法，起源可以追溯到诺曼底式的达勒姆主教堂［Durham Cathedral］（图114）。然而在威廉征服英国后不久，为这座教堂的巨大内部设计出第一个"肋式拱顶"［rib-

vault］（图113）的建筑师，恐怕没有意识到它的技术发展前途。

在法国，罗马式风格的教堂开始用雕刻品装饰，不过"装饰"［decorate］在这里又是很容易引起误会的词，因为教堂里的一切东西都有明确的功用，都表达跟教会的圣训有关的明确思想。12世纪晚期在法国南部阿尔勒［Arles］建造的圣特罗菲米教堂［St-Trophime］的门廊就是这种风格最完整的实例之一（图115）。其外形使人想起罗马凯旋门（见119页，图74）的原理，在门楣上面的空间——叫作檐饰内的弓形面［tympanum］（图116）——我们看到荣光环绕的基督，周围是四个福音书作者的象征物。狮子表示圣马可，天使表示圣马太，公牛表示圣路加，鹰表示圣约翰，这些象征都来自《圣经》。我们在《旧约》里读过以西结所见的幻境（《以西结书》，第一章，第4—12节），他描写上帝的宝座由四个生物共擎，一个长着人头，一个长着狮子头，一个长着公牛头，一个长着鹰头。

基督教神学家认为上帝宝座的负载者代表了四个福音书作者，这样的景象做题材适合用在教堂的入口处。在下面的门楣

116
荣光环绕的基督
图115的局部

上，我们看到坐着的十二使徒，还能够看出基督左边有一排带着镣铐的裸体人像——他们是亡魂，被拖向地狱；在基督右边，我们看到受祝福者，他们面向基督，沉浸在永恒的福乐之中。这些雕刻的下面，是板直的圣者形象，个个都佩有自己的标志，提醒信徒当自己的灵魂面临最后审判时他们是能够为己说情的人。这样，教会关于我们人世生活最终去向的教义，就表现在教堂大门的这些雕刻上。它们长期保留在人们心里，比传教士说教的言辞更有力量。中世纪晚期的法国诗人弗朗索瓦·维龙［François Villon］为他母亲所写的动人诗篇描写过这种效果：

老妇龙钟且清贫，
茫茫从不识经文。
教堂是我参拜地，
图画横墙似梦痕。
天国鸣琴响环佩，
地狱沸水走恶魂，

看罢欣喜复惊心！

　　我们绝对不能指望这样的雕刻像古典作品那样自然、优雅和明快。由于它们极为肃穆，给人的印象就更为深刻，要一眼看出它们表现的内容也更为容易，跟建筑物的宏伟气势也更相呼应。

　　教堂内部的细微之处也都如此精心设计，以便符合它的用途和教旨。图117是约在1110年为格洛斯特主教堂［Gloucester Cathedral］制作的烛台。盘曲在一起构成烛台的怪物和龙使我们回想起黑暗时期的作品（见159页，图101；见161页，图103），但是，现在已给予这些离奇的外形较为明确的意义。绕着它的顶部有一条拉丁文刻辞，大意是："此光明承载者乃美德之物——以其光明弘扬教义，使人不被邪恶引进黑暗。"事实上一旦我们的眼睛看透这一团杂乱奇异的怪物，就不仅再次发现（环绕着当中的球状物）代表教义的福音书作者的象征，还能发现一些裸体人物。那些人物像拉奥孔父子们一样（见110页，图69）也遭到蛇和怪物的袭击，但是他们却不在绝望地挣扎，"闪耀在黑暗

117

格洛斯特烛台
约1104—1113年
青铜镀金，高58.4 cm
Victoria and Albert
Museum, London

赖纳·凡·许
洗礼盘
1107—1118年
黄铜，高87 cm
Church of St
Barthélemy, Liège

之中的光明"能够使他们成功地战胜邪恶的力量。

比利时的列日城［Liège］一座教堂有个洗礼盘，大约制于1113年，也是神学家参与向艺术家进言的一个例证（图118）。它是黄铜制品，中部有一个基督接受洗礼的浮雕，这个题材用于洗礼盘最合适不过。上面的拉丁文刻辞说明了每个形象的意义，例如，从两个在约旦河［River Jordan］边等候迎接基督的人物上面，我们读到"Angelis ministrantes"［侍奉天使］。然而还不仅仅是由刻辞表现出每一个细部的重大意义，连整个洗礼盘都带有这样的重大意义。甚至驮着洗礼盘的公牛也不是仅仅在那里装点或美化盘子。我们在《圣经》（《历代志下》，第四章）上看到，所罗门王雇用了一个来自腓尼基的推罗［Tyre］的灵巧工匠，精于铸造黄铜制品。《圣经》描述了他为耶路撒冷的神庙制作的器物：

又铸一个铜海，样式是圆的。径十肘……有十二只铜牛驮海。三只向北，三只向西，三只向南，三只向东。海在牛上，牛尾向内。

列日的这位艺术家是又一位黄铜铸造家，在所罗门时代之后两千多年，要求他牢记于心的，正是那个神圣的样板。

　　这位艺术家用来表现基督、天使和圣约翰的形象看起来比希
尔德斯海姆主教堂青铜门上的形象（见167页，图108）更自然，
也更镇静、更庄严。我们记得12世纪是十字军［Crusades］东征的
世纪，跟拜占庭艺术的接触自然比以前频繁，而且12世纪许多艺
术家都在力图模仿和赶超东方教会庄严的圣像（见139—140页，
图88、图89）。

　　事实上，在更为接近东方艺术理想这方面，欧洲艺术的哪个时
代也比不上此时罗马式风格的鼎盛时代。我们已经看到阿尔勒的雕
像的僵硬而庄严的安排方式（图115、图116），同样，12世纪的许

多泥金写本里也有这种精神。例如，图119的《圣母领报》〔Annunciation〕，它看起来跟一件埃及浮雕一样僵硬而死板。圣母是正面像，似乎由于惊愕而抬起双手，圣灵〔Holy Spirit〕之鸽突然从天上降落到她头上。天使是半侧面，伸出右手的姿势是中世纪艺术表示讲话的手势。如果我们指望这样一幅画会有生动描绘的现实场面，可能会大失所望。但是，如果我们再一次想起艺术家本来就不注重摹写自然的形状，而是注重怎样安排传统的神圣象征物，也就是他在图解神秘的《圣母领报》时所需要的一切，那么对于画面上缺少画家本来无意画出的东西，也就不再理会了。

我们必须认识到，一旦艺术家最终彻底放弃把事物表现成我们眼见的样子，他们的面前将会展现多么伟大的前景。图120是一所德国修道院历书的一页，标出十月份中主要纪念的圣者节日，但是跟我们的历书不同，它既用文字又用图解来做说明。我们在画面当中的拱形下看到神父圣威廉马若斯〔St Willimarus〕和拿着主教牧杖的圣加尔〔St Gall〕，以及圣加尔的一个随从，他扛着这位漫游各地的传教士的行李。上边和下边的古怪图画是十月份要纪念的两起遇难殉教的故事。后来艺术又重新转向对自然作巨细无遗的描绘时，这样残酷的场面往往要不厌其详地画出许多恐怖细节，而我们的这位艺术家却能摒弃这一切。圣格伦〔St Gereon〕和他随从的头被割下扔到井里，为了使

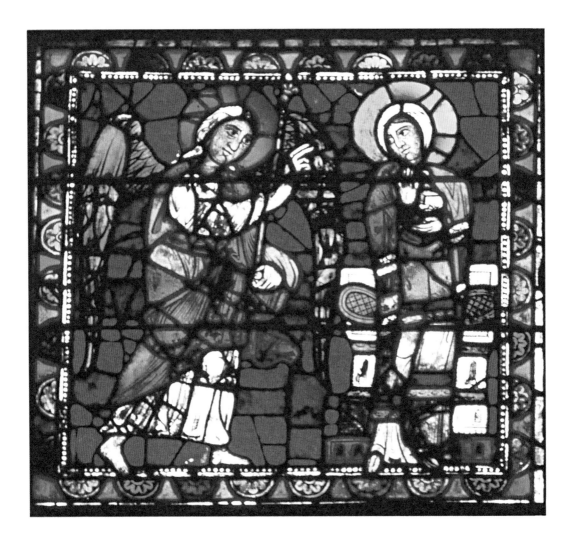

我们想起他们，他安排了一批被割掉头的躯干，整齐地在图中绕井一周。根据传说，圣乌尔苏拉［St Ursula］和她的一万一千名贞女遭到异教徒的大屠杀，我们看到她端坐在宝座上，被她的信徒团团围住。一个手执弓箭的丑陋野蛮人和一个手挥长剑的男人都放在框外，对着框内的圣者。从这张画页我们能直接了解故事的内容，不用非在心里把故事形象化不可。既然艺术家可以不用任何空间错觉，也不用任何戏剧性的动作，而只用纯粹装饰性的方法来安排人物和形状，绘画的确就倾向于变成一种使用图画的书写形式了；不过，这种向更为单纯的再现手法的恢复，倒给了中世纪艺术家一种新的自由，去放手实验更复杂的构图形式（"构图"一词是composition，即放在一起之意）。没有那些方法，教会的教义就绝不能转化成可以目睹的形式。

形状如此，色彩也是这样。因为艺术家不再感到非得研究和模仿自然界的实际色调层次，他们也就可以随意选择自己所喜欢的某种颜色去作图解。他们的金饰作品是灿烂的金色和闪亮的蓝色，他们的泥金本插图是浓丽的彩色，他们的彩色玻璃窗［stained glass windows］是鲜明的红色和浓重的绿色（图121），这一切都表明艺匠很好地发挥了不受自然束缚这一做法的长处。正是由于摆脱了模仿自然的束缚，获得了自由，他们才能传达出超自然的观念。

10

胜利的教会
13世纪

　　我们刚刚把罗马帝国时期的艺术跟拜占庭的艺术，甚至还跟古代东方的艺术进行了比较。不过西欧有一点总是跟东方大相径庭。东方的风格持续了几千年，似乎没有理由要它们改变。西方就绝不理解这种固定性，西方是不断地探求新的处理方法和新的观念，永不停息。罗马式风格的流行，连12世纪都没有过去。用庄严的新方式建造教堂拱顶和配置雕像方面，艺术家还谈不上已经成功，就出现了一种崭新的思想，让诺曼底和罗马式教堂都显得笨拙过时了。这种新思想产生于法国北部，那就是哥特式风格的原理。开始，人们或许认为它主要是一项技术发明，但实际效果远远不止于此。那项发明是把交叉拱建造教堂拱顶的方法发展得更为统一、更为有效，大大超过了诺曼底建筑师当初的设想。如果立柱真的足以承载拱顶中的那些拱，而在拱与拱之间夹上的石头仅仅是填料，那么在立柱之间建造巨大的墙壁实际上全都多余。建起一种石头支架把整个建筑连在一起不是办不到，只要有修长的立柱和细细的"肋"就足够了，其间的任何东西都可以省去，支架不会有倒塌的危险。没有必要用沉重的石头墙壁——人们可以安上大窗户来代替它。于是，当时建筑师的理想就变成使用酷似我们今天建造温室的方式来建造教堂。只是他们还没有钢架和铁梁，只好用石头做材料，这就需要进行大量的细致计算。倘若计算没有差错，就有可能建成一种新式的教堂，一种世间从来没有见过的石头和玻璃的建筑物。这就是建筑哥特式教堂的主导思想，12世纪后半叶产生于法国北部。

　　当然，只有交叉"肋"这一原理还不足以构成哥特式建筑的革新风格，还需要许多别的技术发明才有可能实现这桩奇迹。例如罗马式风格的圆拱就不符合哥特式建筑者的需要，其原因是，如果我们受命用半圆拱横跨在两根立柱之间，那就只能有一种做

122
巴黎圣母院
1163—1250年
可以看出十字形和飞
扶垛的鸟瞰图

123
罗贝尔·德·吕札什
亚眠主教堂的中殿
约1218—1247年
哥特式教堂内部

法：拱顶总是受限于一个具体的高度，不能高也不能低，如果想要它高一些，就不得不让拱陡峭一些。在这种情况下，最好的办法是取消圆拱，改用把两段接在一起的方法，这就是尖拱的设想。尖拱的巨大优越性是可以随意变化，按照结构需要，或者建造得平坦些，或者建造得尖峭些。

还有一件事情需要考虑。拱顶沉重的石块既向下面施加压力，又向侧面施加压力，很像一张拉开的弓。从这方面的效果看，尖拱比起圆拱来也是一种改进。尽管如此，立柱自身却不足以经受这种向外的压力，还有必要使用一个强大的支架来维持整个结构的形状。在起拱的侧廊中，这一点不难做到，可以在外面建造扶垛［buttress］，但是那高高的中殿应该怎么办呢？这就必须跨过侧廊屋顶从外面去维持它的形状。为了做到这一点，建筑者不得不创用了"飞扶垛"［flying buttress］，这样，哥特式拱顶的整个支架（图122）就最终告成了。一座哥特式教堂似乎是悬在细长的石头支架之间，好像自行车轮子一样，由纤细的辐条固定形状，承载着其上的重量。二者都是由于平均地分配了重力，从而能够减少结构所需要的材料，却不危及整体的坚固性。

不过，要是认为这些教堂主要是工程方面的业绩，那就错了。艺术家力求使我们感到而且欣赏他们的设计所表现的胆量。看一座多立安式神庙（见83页，图50），我们能够感觉到承载水平屋顶的一排圆柱的功用。而站在一座哥特式主教堂内部（图123），我们就能领会把高耸的拱顶固定下来的推力和拉力之间复杂的相互作用。在这里，没有无门无窗的墙壁，也没有粗大的立柱。整个内部全由细长的柱身和拱肋编织组成，它们的网状结构覆盖着拱顶，又沿着中殿的墙壁下来，由一束束石柱组成的立柱收敛在一起，连窗户上也布满了这种交织的线条，称为花饰窗格［tracery］（图124）。

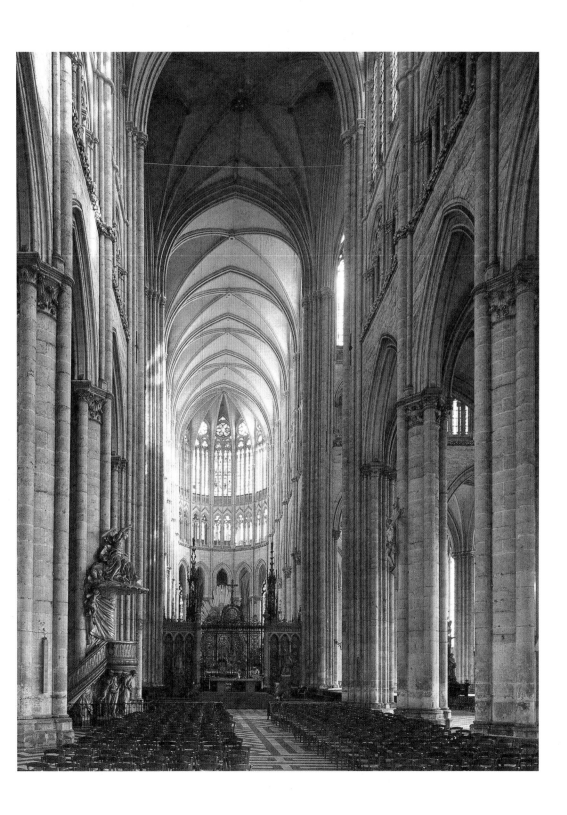

124
巴黎圣徒小教堂
1248年
哥特式教堂窗户

　　12世纪晚期和13世纪早期建造的巨大的主教堂［cathedral］
（即主教自己的教堂，cathedra的意思是主教的宝座）大都设想
得十分大胆、十分宏伟，以致完全按照原计划完工的建筑即使有
也十分稀罕。尽管如此，随着时间的推移，它们已经得到许多改
建，但是一旦进入那些教堂的宏阔的内部，巨大的空间就会让一
切世俗琐屑事物显得微不足道，依然给人留下难以忘怀的印象。
我们很难设想那些看惯了沉重、严峻的罗马式结构的人对这些建
筑物到底有什么感受。那些较古老的罗马式教堂强大有力，可能
表现出一种"战斗教会"的姿态，它提供庇护所，对抗邪恶的袭
击。而这些新式主教堂给予信徒们的印象则似乎是另一个不同的
世界。他们在布道和圣歌中必然已经听说过圣城耶路撒冷，它有

125
巴黎圣母院
1163—1250年
哥特式主教堂

珍珠的大门，无价的珠宝、纯金和透明玻璃铺成的街道（《启示录》，第二十一章）。现在那一景象已从天国降临到人间。这些主教堂的墙壁绝不冰冷可畏，而是由彩色玻璃构成，像红宝石和绿宝石一样闪耀着光辉。立柱、拱肋和花饰窗格上也金光闪烁。重拙、俗气和单调的东西一扫而光。沉浸于这些奇观的信徒，可能觉得已进一步领悟到超乎物质之上的另一王国的奥秘。

即使从远处眺望，这些神奇的建筑物也似乎是在宣告天国的荣耀。巴黎圣母院的建筑立面大概是它们之中最完美的作品（图125）。门廊和窗户的布局那么明晰、轻快，走廊的花饰窗格那么轻巧、优雅，我们简直忘记了那高大石头建筑的沉重，整个结构好像是海市蜃楼在我们面前高高耸起。

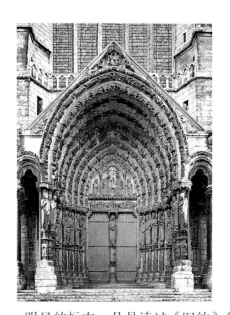

门廊两侧的雕像好像是天堂的主人，同样使人感到轻巧、飘逸。阿尔勒的罗马式建筑家让他的圣者形象看起来像坚固的立柱，稳稳地嵌在建筑的框架之中（见176页，图115）。然而建筑沙特尔［Chartres］哥特式主教堂北翼门廊（图126、图127）的艺术家则使每个人物都活了起来。他们似乎要活动，庄严地相互对望；他们的衣饰飘拂，再次被用来表现衣服裹住的躯体。每个人物都有明显的标志，凡是读过《旧约》的人应该都能辨认出他们。我们不难认出亚伯拉罕［Abraham］，这位老人把儿子以撒［Isaac］带在身边，准备把他献为燔祭。我们也能认出摩西，因为他拿着法版，上面刻着《十戒》，还有那根柱子，上面有黄铜的蛇，他用蛇治愈了以色列人的病。亚伯拉罕的另一边是撒冷王麦基洗德［Melchizedek］，我们在《圣经》（《创世纪》，第十四章，第18节）中看到他是"至高神的祭司"，他在一次战争胜利后"带着饼和酒"去迎接亚伯拉罕，因而在中世纪神学中，称他为执掌圣礼［the sacrament］的神父的典范，这就是为什么要用一只圣餐杯和神父香炉当作他的标志的原因。这样，聚集在伟大的哥特式主教堂门廊中的人物形象，几乎个个都用一个标志清楚地表示出来，使得它的意义和教旨能够被信徒理解和体会。集中在一起，它们就体现了教会的教义，像上一章讨论过的那些作品一样完整。可是我们感到哥特式雕刻家是用一种新精神对待他的工作。在他看来，雕像不仅仅象征神圣并且庄严地提示道德的真理，他还觉得，每一个人物想必都是一个真正的独立形象，它的姿态和它的那种美都跟相邻者有别，而且个个都富有独特的尊严。

　　沙特尔的主教堂大体上还属于12世纪晚期的作品。1200年以后，在法国及其邻国，在英国、西班牙和德国的莱茵兰

126
沙特尔主教堂北侧翼廊的大门
1194年

127
麦基洗德、亚伯拉罕和摩西
1194年
图126的局部

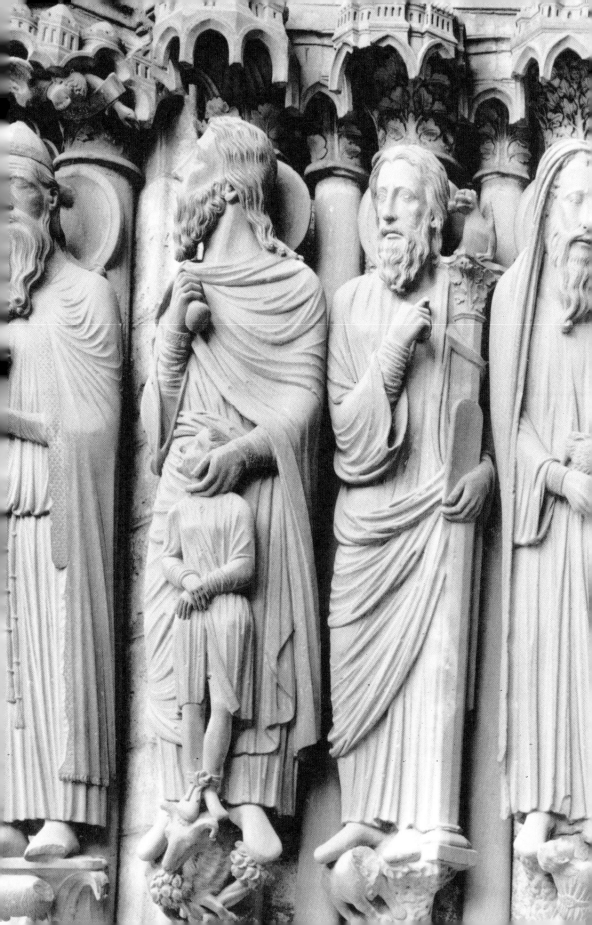

128
斯特拉斯堡主教堂
南侧翼廊的大门
约1230年

［Rhineland］，涌现出很多新的宏伟的主教堂。许多艺术家奔忙于新工地，当初他们建造过第一批此类的教堂，早已从中学到了技艺，不过，现在他们都试图去丰富前辈的成就。

图129是13世纪早期的斯特拉斯堡［Strasbourg］哥特式主教堂，它展现出哥特式雕刻家的新颖手法。雕刻的题材是《圣母安息》［*The Death of the Virgin*］。十二个使徒围在圣母的床边，抹大拉的玛丽亚［St Mary Magdalene］跪在圣母前面。基督位于正中，正抱着圣母的灵魂。我们看到艺术家还是极力保留往昔的严格的对称性。他大概事先画出那一群人的速写，绕着拱形排列出教徒的头部，让床头的两个使徒相互对应，让基督的形象处在中心。但是他已经不再满足于第181页图120的那位12世纪艺匠所喜爱的纯粹对称布局。他显然要给他的人物灌注生命。我们能够看出使徒美丽的面部有哀痛的表情，他们的眉毛上扬，目光直视。其中有三个人把手举到脸上，做出表示悲哀的传统手势。抹大拉的玛丽亚的面部和形体更富有表情，她畏缩在床边，绞着双手，艺术家成功地让她的面容跟圣母脸上的安详、幸福的表情形成对

129
圣母安息
图128的局部

比，真是神奇。衣饰也不是中世纪早期作品上那种空虚的外壳和单纯的装饰涡卷了。哥特式艺术家想要理解古代传授下来的衣饰覆体的程式。为了寻求启发，他们大概求助于残存的异教石刻作品，像罗马的墓碑和凯旋门，当时还能在法国见到一些。这样，他们重新掌握了久已失传的古代艺术手法，使躯体结构展现在衣饰褶皱之下。事实上，这位艺术家为他能掌握那种难学的技术而感到自豪。圣母的手脚和基督的手显现在衣服之下的方式，表明哥特式雕刻家感兴趣的已经不只是要表现什么，而且还有怎样表现的问题。正如希腊伟大的觉醒时期一样，他们又一次开始观察自然，但与其说这是对自然的模仿，还不如说是从自然中学习怎样使形象显得更加真实可信。然而在希腊艺术和哥特式艺术之间，在神庙艺术和教堂艺术之间，还有巨大的差异。公元前5世纪的希腊艺术家主要关心怎样构成躯体美丽的人像。而在哥特式艺术家看来，那些方法和诀窍都不过是一种手段，他要达到的目的是把宗教故事叙述得更令人感动、更令人信服。他表现宗教故事不在于故事本身，而在于其中的启示，在于使信徒可能从中汲取

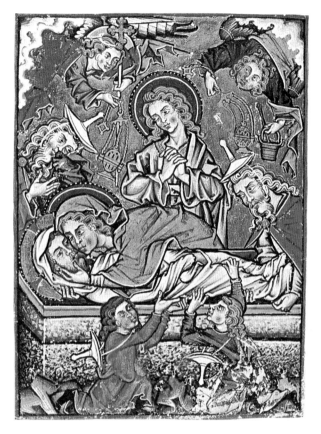

131

埋葬基督

约1250—1300年
取自博蒙特的
《诗篇》写本
Bibliothèque municipale,
Besançon

130

埃克哈特和乌塔

约1260年
取自瑙姆堡主教堂唱
诗班席的创建者群像

的安慰和教诲。对他来说，基督望着临终前圣母的姿态，显然要比肌肉的精巧刻画重要得多。

在13世纪这段时间，在企图给石头灌注生命的工作中，有些艺术家更有成就。大约1260年前后，一位雕刻家受命为德国瑙姆堡主教堂〔Naumburg Cathedral〕的创建者们造像。看到他的作品，我们简直认为他是为当时真实的骑士写照（图130）。实际上，他不大可能是为真人写照——那些创建者当时已经故去多年，他仅仅知道姓名而已。但是，他的男女雕像似乎随时都能走下台座，跟那些以自身业绩和苦难谱写史书篇章的矫健骑士和文雅淑女同行并列。

为主教堂工作是13世纪北方雕刻家的主要任务。当时北方画家最常见的任务仍然是为写本作插图，但是图解的精神已跟庄严的罗马式插图大有区别。如果把12世纪的《圣母领报》（见180页，图119）跟13世纪《祈祷诗篇》〔Psalter〕中的一页（图131）相比较，我们就知道这个变化有多大。图131画的是埋葬基督，题材和精神都跟斯特拉斯堡主教堂的浮雕（图129）相似。我

们又一次看到艺术家是多么注重表现人物的感情：圣母俯身抱住基督的尸体，圣约翰则悲痛地绞着双手。就像斯特拉斯堡主教堂的浮雕一样，我们看到艺术家下了多大苦功才把他的场面安置到一个规则的图案中去：天使们手拿香炉，在上方两角从云层中现身，仆人戴着古怪的尖帽——像中世纪犹太人所戴的帽子——抬着基督的身体。对艺术家来说，表现强烈的感情和规则地分配画面上的人物显然更为重要，压倒了使人物逼真和再现真实场面的想法。他毫不在乎地把仆人画得比圣人矮小，也根本没有向我们指明场所或背景。虽然没有附带的说明，我们也知道这里正在发生的事情。尽管艺术家的目标不是把事物表现得跟现实所见的一样，但是他对人体的知识跟斯特拉斯堡的艺匠一样，还是大大超过了12世纪细密画的画家。

正是在13世纪，艺术家有时会抛开他们的画谱［pattern book］，去表现自己感兴趣的东西，我们今天很难想象这一点有什么重大意义。我们认为一个艺术家是随身带着速写本，只要感到惬意，就坐下来写生作画。但是中世纪艺术家所受的全部训练和教育就大不相同。他起初是给艺匠当学徒，协助师傅工作，首先是按照指示，填充画面上比较次要的部分，然后才开始学习怎样表现一个使徒，怎样画圣母。他要学习怎样临摹和重新安排古书中所描绘的场面，并且把它们安置到各种画框之中。最后他对这一切会相当熟练，甚至能够画出没有现成图样可据的场面来。但是他一辈子都不会带着速写本去写生。即使他受委托表现一个特定的人物，例如表现治国的君王或某个主教，也不会作出我们称为肖像的东西来。中世纪没有我们今天所说的肖像。艺术家不过是勾画一个程式化的形象，再给他加上职务标志——给国王加上王冠和权杖，给主教加上法冠和牧杖——大概还要在下面写上姓名，以免弄错。艺术家既然能够制作瑙姆堡主教堂的创建者那样逼真的形象（图130），竟会对制作一个特定人物的肖像感到棘手，我们可能觉得奇怪。但是坐在一个人或物体前面去如实写生的想法跟他们格格不入。因而，当13世纪的艺术家偶尔确实在写生时，就非常值得一谈了。不过，他们这样做是因为没有程式化的图样可供依赖罢了，图132就是这种例外情况。它是13世纪中期英国历史学家马修·帕里斯［Matthew Paris］画的大象。那只

大象是1255年法国国王圣路易［St Louis］送给亨利三世［Henry III］的礼物，也是英国人第一次见到大象。大象旁边的侍者并不是很令人信服的肖像，但是旁边写有他的姓名亨利·德·佛罗［Henricus de Flor］。有趣的是，艺术家力求画出正确的比例。象腿之间有段拉丁文题词："依据所画人物的大小，可以想象此处所画动物的大小。"在我们看来，这只大象可能有些古怪。但是我认为，它确实表明中世纪艺术家至少在13世纪非常清楚比例之类的东西。如果他们经常忽视那些问题，绝非出于无知，而恰恰是由于他们认为那些东西无关大局。

　　在13世纪这个伟大的主教堂时代，法国是欧洲最富有、最重要的国家。巴黎大学是西方世界的学术中心。法国主教堂建筑者的观念和方法在德国和英国已被争相模仿运用，但在意大利的国土上，由于各城市正在作战，一开始并没有多少反应。

　　只是到了13世纪后半叶才有一位意大利雕刻家开始模仿法国艺匠的做法，并且研究古典雕刻方法，更令人信服地去表现自

132
马修·帕里斯
大象和侍者
约1255年
取自一部写本的素描
Parker Library, Corpus
Christi College,
Cambridge

然。这位艺术家是尼古拉·皮萨诺［Nicola Pisano］，他在巨大的
海港和贸易中心比萨工作。图133是他1260年制成的布道坛的浮雕
作品之一。一开始不大容易看出它再现的是什么题材，因为皮萨
诺遵循中世纪的做法，把几个故事合起来纳入一个框架，这样，
浮雕左角的群像是"圣母领报"，中间是"基督诞生"。圣母斜
倚在矮床上，圣约瑟蜷缩在角落里，两个仆人忙着给圣婴洗澡。
一群羊好像在旁边拥挤他们，其实那些羊属于第三个场面——天
使向牧羊人传报喜讯。这个故事被表现在右上角，在那里圣婴基
督又一次出现在马槽里。但是，尽管场面显得有些拥挤，不易
理解，雕刻家还是设法把各个事件安排到恰当的地方，并表现出
生动的细节。人们可以看出他是多么喜爱这样一些细致的观察，
如右下角的山羊正在用蹄子搔头。人们从他对头部和衣着的处理
上，又可以知道他是怎样得益于对古典雕刻和早期基督教雕刻
（见128页，图83）的研究。正像斯特拉斯堡的那位前代艺匠，或
者瑙姆堡那位大约年纪相仿的艺匠，尼古拉·皮萨诺也学会了用
古人的方法来显示衣饰之下身躯的形状，并且使人物显得既高贵
又可信。

在响应哥特式艺匠的新精神方面，意大利画家甚至比意大
利雕刻家反应得更迟钝。像威尼斯之类的意大利城市跟拜占庭帝
国接触密切，意大利工匠仍是指望君士坦丁堡给予他们灵感和指
教，而不是指望巴黎（参看23页，图8）。在13世纪，意大利教堂
还是采用"希腊手法"［Greek manner］的庄严的镶嵌画来装饰。

如此地坚持东方的保守风格也许会阻碍一切变化，而变化也
的确耽搁了很长时间。但是在13世纪将要结束时，正是由于有拜
占庭传统做坚实的基础，意大利艺术不仅能赶上北方主教堂的雕
刻家达到的艺术成就，而且还改革了整个绘画艺术。

我们绝对不能忘记，同是立意于重视自然，雕刻家的工作就
比画家要容易。运用短缩法和明暗色调造型能产生景深错觉，对
此，雕刻家无须发愁。因为他的雕像就屹立在实际的空间和实际
的光线之中，所以斯特拉斯堡或瑙姆堡的雕刻家能使作品有一定
的逼真性，而13世纪的绘画却不能与之相比。因为我们记得北方
绘画已经公开地不以制造真实感为意了，它的布局原则和叙述故
事的原则是由迥然不同的目标支配的。

133
尼古拉·皮萨诺
*圣母领报，基督诞
生和牧羊人*

1260年
比萨洗礼堂布道坛的
大理石浮雕

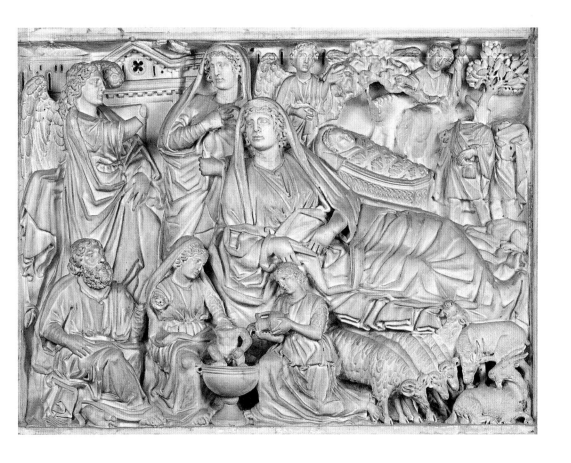

正是拜占庭艺术最终使意大利人得以跳过分隔雕刻和绘画的障碍。尽管拜占庭艺术生硬、呆板，但就保存希腊化时期画家的更多新发现而言，拜占庭艺术还是超过西方黑暗时期用图画写作的手法。我们还记得有多少希腊化艺术成就一直隐藏在图88那样冰冷、严肃的拜占庭绘画之中，那面部是怎样用明暗［light and shade］造型，那宝座和脚凳是怎样表现出对短缩法原理的正确认识。有了这一类方法，一个解开拜占庭保守主义符咒束缚的天才就能够奋勇前进，到一个新世界去探险，把哥特式雕刻家富有生命的形象转化到绘画中去。意大利艺术就出现了这样一个天才，那就是佛罗伦萨画家乔托·迪·邦多纳［Giotto di Bondone］（约1267—1337）。

按照惯例，艺术史用乔托揭开了新的一章，意大利人相信，一个崭新的艺术时代就从出现了这个伟大的画家开始。下文我们将要看到他们的看法是正确的。尽管如此，仍然不无裨益的是，要记住在实际历史中没有新篇章，也没有新开端。而且，如果我们承认，乔托的方法要大大地归功于拜占庭的艺匠，他的目标和观点要大大地归功于建筑北方主教堂的伟大雕刻家，那也丝毫无损于他的伟大。

乔托的最著名的作品是壁画［wall-painting］，或称 *fresco*［湿壁画］（这样称呼是由于必须趁着灰泥还是湿［fresh］的时候，把它们画在墙上）。在1302年和1305年之间，他用圣母和基督的生平故事为意大利北方帕多瓦［Padua］的阿雷纳小教堂［Arena Chapel］画了满墙壁画。在下面部分，他画上了北方主教堂的门廊上有时出现的象征善和恶的拟人形象。

乔托的"信德"［Faith］拟人像（图134），画的是位品格高尚的年长妇女，一手执十字架，一手持手卷。不难看出，这个高贵的形象跟哥特式雕刻家的作品有相似之处，但它不是雕像。它是给人圆雕感的一幅画。我们看到了手臂的短缩法，脸部和颈部的明暗造型，流动的衣褶中的深深阴影。像这样的东西已经有一千年之久完全不画了。乔托重新发现了在平面上创造深度错觉的艺术。

对于乔托来说，这一发现不仅自身就是一种可供夸耀的手法，而且使他得以改变了整个绘画的概念。他能够造成错觉，仿

134
乔托
信德拟人像
约1305年
湿壁画局部
Cappella dell' Arena,
Padua

佛宗教故事就在我们眼前发生，这就取代了图画写作的方法。因此再像以前那样，看看以往所画的相同的场面，把那些有悠久历史的样板修改一下另派新用途就不够了。他采用的很像是修道士推荐的做法，修道士在传道时规劝人们在读《圣经》和圣徒传奇时要在心里想象一下：木匠一家逃到埃及时，或者主被钉在十字架上时，那个景象看起来是什么样子。他不把那一切都很新颖地设想出来决不罢休：如果一个人参与了这样一件事，那么他怎样站立，怎样举动，怎样走动？而那样一个姿势或运动在我们眼中应该是什么样子？

如果我们把帕多瓦的一幅乔托的湿壁画（图135）跟13世纪的同一主题的细密画（图131）比较一下，就能很好地估计这一革新的程度。题材是对基督的尸体致哀，圣母最后一次抱住她的儿子。我们记得在细密画中，艺术家并不想把场面表现成当初可能出现的样子。他改变了人物的大小，让他们更适合于放进画页。而且，只要我们设想一下前景中的人物跟背景中的圣约翰之间的空间——他们当中还有基督和圣母——就会明白，所有这一切是怎样硬挤在一起，而艺术家又是多么不注意空间问题。正是由于同样漠视场面所在的实际处所，尼古拉·皮萨诺把不同的事件放进一个框架。乔托的方法就完全不同了，对他来说，绘画不仅仅是文字的代用品，它还好像让我们亲眼看到了真实事件的发生，跟事件在舞台上演出时一样。我们可以比较一下，细密画里的圣约翰用程式化的姿势表示悲痛，而乔托的画中，他躬身向前，向上张开手臂，是一种激情的举动。如果此处试想一下蜷缩在前景中的人物和圣约翰之间的距离，我们马上就感到他们之间留有空间，他们都能够移动。尤其是前景中的人物，他们表现出乔托的艺术各个方面都堪称前无古人（图136）。我们记得早期基督教艺术曾经恢复古老的东方观念，为了把故事讲清楚，必须把每一个人物都完全表现出来，几乎跟埃及艺术的做法一样。乔托抛弃了那些观念，他不要那样的简单方法。他让我们如此信服地看到每个人物是怎样反映出悲剧场面的哀痛之情，使我们能够感觉到缩身背对观众的人物也有同样的悲痛，尽管我们看不见他们的脸。

乔托的盛名到处流传。佛罗伦萨人为他而自豪。他们关注他的生平，叙述他聪敏机智的逸事。这也是一件新鲜事，以前还

135
乔托
哀悼基督
约1305年
湿壁画
Cappella dell' Arena,
Padua

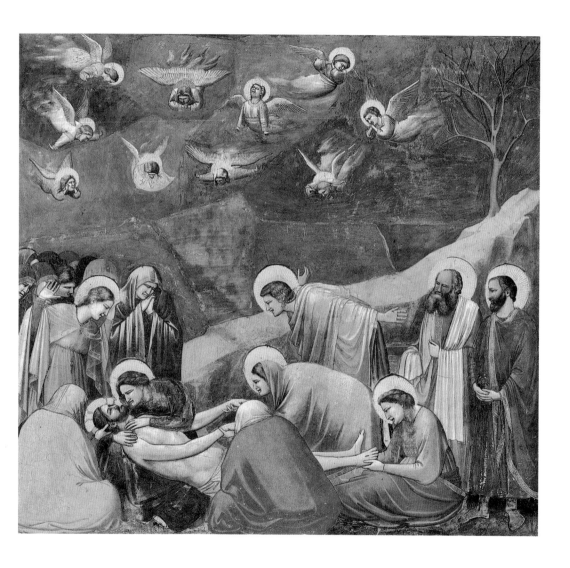

136
图135的局部

没有出现过类似的情况。当然，以前也出现过受到普遍尊重的艺匠，从一个修道院举荐到另一个修道院，由一个主教举荐给另一个主教。但是，人们一般认为没有必要把那些艺匠的姓名留传给子孙后代。人们看待他们就像我们看待一个出色的细木工或裁缝一样，甚至艺术家本人也不大关心自己的名声是好是坏。他们甚至不在作品上署名，所以我们不知道制作沙特尔、斯特拉斯堡和瑙姆堡雕刻的艺匠的姓名。毫无疑问，他们在当时受到赏识，但是他们把荣誉献给了他们为之工作的主教堂。在这一方面，佛罗伦萨画家乔托也同样揭开了艺术史上的崭新一章。从他那个时代以后，首先是在意大利，后来又在别的国家，艺术史就成了伟大艺术家的历史。

国王和他的建筑师（拿有两脚规和界尺者）观看一座主教堂的建造现场（国王奥发在圣阿尔班教堂）
约1240——1250年
马修·帕里斯的素描，取自一本圣阿尔班教堂的编年史
Trinity College, Dublin

11

朝臣和市民
14世纪

　　13世纪已是伟大的主教堂世纪，建造主教堂，几乎所有的艺术分支都有份。那项宏伟的事业一直持续到14世纪，甚至还要长些，但是它们已经不再是艺术的主要焦点。我们不能忘记那个时期世界已经发生了巨大的变化。12世纪中期，哥特式风格刚刚兴起时，欧洲还是人口稀少、农民聚居的大陆，修道院和贵族的城堡是主要的权力中心和学术中心。大主教区的宏图是建筑自己的雄伟的主教堂，那种举措是城镇居民自豪感觉醒的第一个表现。但是，一百五十年以后，城镇已经发展成富饶的商业中心，市民越来越想摆脱教会和封建领主的权力约束，连贵族也不想待在壁垒森严的采邑里严格地隐居，而是搬到城市里去过舒适、时髦的奢侈生活，在宫廷里炫耀他们的财富。如果我们还记得乔叟〔Chaucer〕的作品，记得他写的骑士和乡绅、修士和工匠，就能清楚地认识到14世纪的生活面貌。那已经不再是十字军的天下，不再是骑士风范的天下。我们看过瑙姆堡主教堂的创建者像（见194页，图130），曾经想起那个骑士世界。把时期和风格概括得太过分是危险的，永远有例外和难以概括的情况，但是，加上这条保留意见以后，我们就可以说14世纪的趣味是倾向于风雅而不是宏伟。

　　这一点也表现在当时的建筑方面。在英国，我们区分两种风格，一种是早期主教堂的纯哥特式风格，叫作早期英国式〔Early English style〕，另一种是早期样式在后来的发展，叫作盛饰式〔Decorated style〕。名称就表现出趣味的变化。14世纪的哥特式建筑者对早先主教堂的清晰的宏伟外形不再感到满足，他们喜欢在装饰和复杂的花饰窗格上显示技艺。埃克塞特主教堂〔Exeter Cathedral〕西面的窗户就是这种风格的典型例证（图137）。

　　然而，修建教堂不再是建筑家的主要任务了。城市的发展繁荣，还需要设计许多非宗教性建筑：市政大厅、行会大厅、学院、

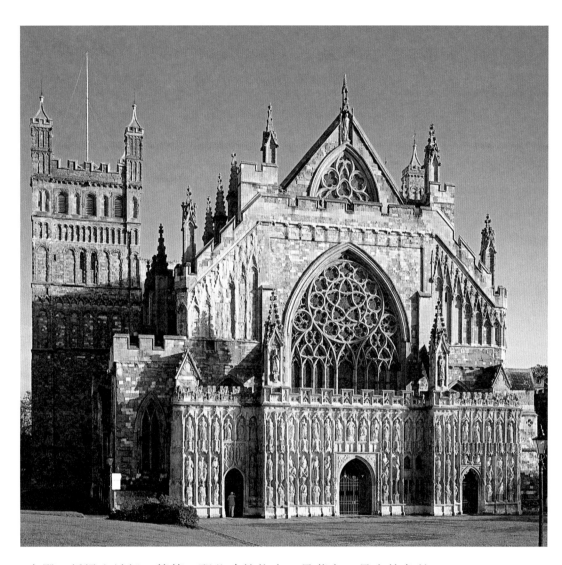

宫殿、桥梁和城门，等等。那些建筑物中，最著名、最有特色的一座是威尼斯总督宫［Doges' Palace］（图 138 ）。它动工于 14 世纪，正当威尼斯的强大和繁荣达到极点的时期。它表明，尽管哥特式风格后期的发展喜欢装饰和花饰窗格，但是仍然能够达到独特的壮丽效果。

14世纪仍然给教堂大量地制作石雕作品，不过最有特色的雕刻恐怕不是用石头，而是用贵重金属或象牙制成的小型雕刻，那是当时的工匠所擅长的手艺。图139是一个法国金匠制作的小型银

137
埃克塞特主教堂
西翼正面
约1350—1400年
盛饰式风格

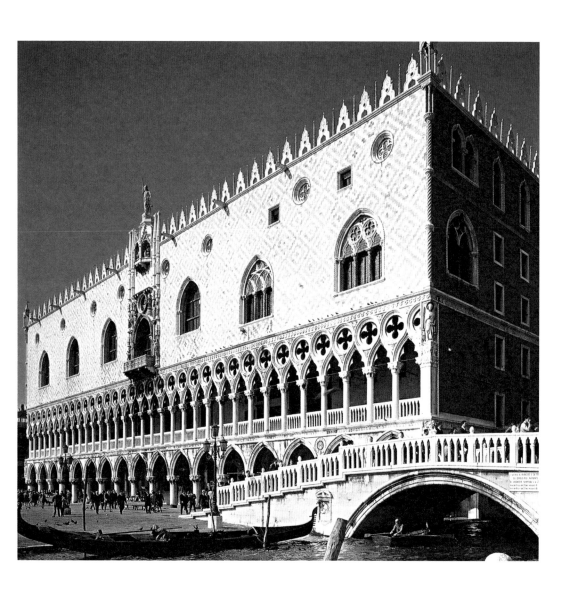

138

威尼斯总督宫

1309年开始兴建

139
圣母和圣婴
约1324—1339年
埃夫勒的若昂于
1339年奉献
镀金白银、珐琅和
贵重宝石，高69 cm
Louvre, Paris

质镀金圣母像。这种作品不是供大众礼拜，而是摆在宫廷的礼拜堂专供个人祈祷。它们跟巨大的主教堂中的雕像不同，不是打算用来庄严超然地指示一个真谛，而是唤起人们的热爱和亲切的感情。这位巴黎金匠把圣母看作一位真实的母亲，把基督看作真实的孩子，伸出手来摸母亲的脸。他小心翼翼地避免产生生硬之感。这就是他要使人物微带弯曲的原因——圣母的手臂放在自己髋部扶持着孩子，而头则歪向孩子，这样，整个身体略显倾斜地形成柔和的曲线，很像S形。这正是当时的哥特式艺术家很喜爱的母题。事实上，圣母的特殊姿势和跟她玩耍的孩子这个母题，可能都不是这位艺术家的发明创造。他不过遵照了当时的普遍风尚。他个人的贡献只在于精细地加工每一个细部，手的优美、婴儿手臂上的微细皱纹、镀金的银质和釉质的奇妙的表面，最后还有重要的一点是雕像的精确比例：玲珑小巧的头配在纤细修长的身体上。伟大的哥特式工匠制作的这些作品毫无粗率的地方。像覆盖右臂的有褶皱的衣饰，形成了优美而有韵律的线条，这种细部表现出艺术家是兢兢业业地组织作品。如果我们在博物馆里从它们旁边匆匆走过，至多不过瞥上一眼，就绝对不能给予它们公正的评价。它们制做出来是供真正的行家去鉴赏，是作为值得倾心的作品供人珍藏。

14世纪的画家喜爱优雅、精巧的细节，这一点可以在一些著名的插图写本中看出来，例如英国著名的《玛丽女王诗篇》

140
圣殿里的基督；
放鹰狩猎图
约1310年
取自《玛丽女王诗篇》
British Library, London

［*Queen Mary's Psalter*］。图140画的是基督在犹太圣殿跟博学的文士谈话。文士让基督高坐在上，基督正讲解教义的某个重点，他的姿势是中世纪艺术家用来画教师的典型姿势。犹太文士举着手，是敬畏惊诧的样子。基督的双亲也是这样，他们刚刚走进现场，惊奇地相对而视。描述这个故事的手法很不真实。艺术家显然还不知道乔托已发现了一种方法，能够把一个场面表现得栩栩如生。《圣经》告诉我们，基督那时十二岁，而画中的基督跟周围的成年人相比显得过小，而且艺术家也根本无意表现人物之间的距离。进而我们还能够看出，所有脸面多多少少都是按照一个简单的程式描绘：弯弯的眼眉，向下撇的嘴，还有卷曲的头发和胡子。更令人吃惊的是看到同一页的下面部分所添加的另一个场面，跟神圣的经文毫不相干。它的主题来自当时的日常生活：放鹰捕捉鸭子。马上的男女和他们前面的孩子看见一只鹰刚刚抓到野鸭而兴高采烈，另外两只野鸭正在飞走。艺术家画上部的场面，可能看都不看现实中的十二岁的男孩，可是他画下部场面无疑就注意过现实之中的鹰和鸭子。大概他对《圣经》的叙述过于崇敬，所以不能把对实际生活的观察加进去。他喜欢把这两件事情分开：上面是清清楚楚地用象征的方式叙述故事，使用容易理解的姿势，而且没有分散注意力的细节；画在页边上的则是现实生活的一个片断，让我们再次想起乔叟生活的世纪。正是在14世纪，艺术中的两个要素，即优雅的叙述和真实的观察，才逐渐融合在一起。没有意大利艺术的影响，大概不会那么快就出现这种情况。

在意大利，特别是在佛罗伦萨，乔托的艺术已经改变了绘

画的整个观念。古老的拜占庭方式突然显得生硬、陈旧。然而把
意大利艺术想象为跟欧洲其余部分突然分离，那就错了。相反，
乔托的观念，在阿尔卑斯山以北的国家产生了影响，而北方的哥
特式画家的理想也开始对南方的艺匠产生作用。特别是锡耶纳
［Siena］，它是托斯卡纳［Tuscan］的另一个城市，是佛罗伦
萨的强大竞争对手，北方艺术家的趣味和风气给那里留下了深刻
的印象。锡耶纳的画家不像佛罗伦萨的乔托，没有那么突然、
那么彻底地跟以前的拜占庭传统决裂。乔托同时代的锡耶纳人
当中最伟大的艺术家杜乔［Duccio］（约1255／1260—约1315／
1318）已经尝试过——并且连续不断地尝试——给古老的拜占庭
的样式灌注新的生命，而不是把它们完全抛开。图141的祭坛嵌
板画是那一派的两个较为年轻的艺匠所作，名字是西莫内·马
丁尼［Simone Martini］（1285？—1344）和利波·梅米［Lippo
Memmi］（卒于1347？）。它表现出锡耶纳的艺术吸收了多少
14世纪的理想和基调。题材是"圣母领报"——大天使加百利
［Archangel Gabriel］从天国下来向圣母致意的瞬间，我们可以
看到从他口中出来的词语是"*Ave gratia plena*"［万福，满被圣
宠者］。他左手拿着象征和平的橄榄枝，右手抬起，仿佛就要讲
话。圣母正在读书，天使的出现使她感到意外，她一面敬畏而谦逊
地退缩，一面回头看着天上来的使者。两人中间立着一个花瓶，插
着象征纯洁的白色百合花。在中间高处的尖顶拱形内，我们看到了
象征圣灵的鸽子，四面围着长着四翼的小天使。这两位艺匠跟制作
图139和图140的法国和英国同行一样，都有喜欢精巧样式和抒情基
调的嗜好。他们爱好飘动衣饰的柔和曲线与修长身躯的微妙优雅。
事实上，整幅画看起来就像一件金匠的珍贵的作品，形象从金色背
景中凸显出来，布局十分精巧，形成一个美好的图案。人们看到他
们竟能把那些形象安排到形状复杂的嵌板中去，不能不惊叹不已。
天使的双翼被装到左边尖顶拱形的边框之中，圣母的身形向后退缩
到右边尖顶拱形的掩蔽之下，而他们中间的空白由花瓶和花瓶上面
的鸽子填补。画家们已经从中世纪的传统之中学会了这种让形象适
应某种图案的技艺。我们在前面也遇到过这种场合，赞美过中世纪
艺术家把宗教故事的象征之物安排成令人满意的布局。但是我们知
道他们是忽视事物的真实形状和比例、完全不管空间距离才达到

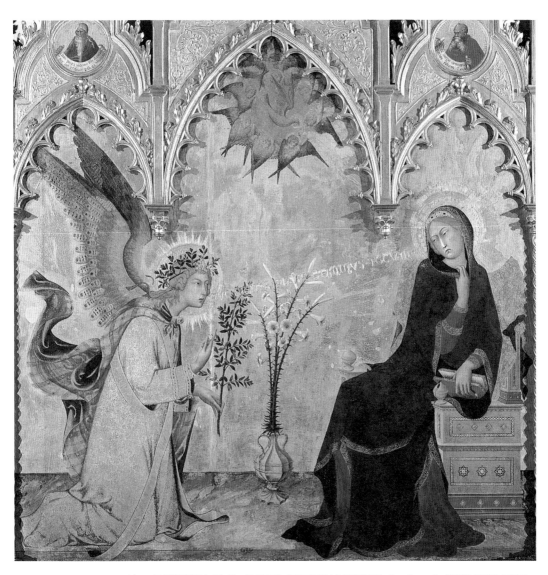

141

**西莫内·马丁尼
和利波·梅米**

圣母领报

1333年
为锡耶纳主教堂所作
的祭坛画的一部分
木板蛋胶画
Uffizi, Florence

的。而锡耶纳的艺术家已经不再使用那种方式。大概我们能够看出他们的形象有些奇怪，眼睛斜视，嘴部弯曲。然而我们只要观察几个细节，就能看出那些形象并非没有乔托的成就。花瓶是个真实的花瓶，立在真实的石头地面上，我们能够准确地说出它立在天使和圣母身旁的什么地方。圣母所坐的是条真实的长凳，越来越远地伸向背景，她拿的书不是代表一本书的象征之物，而是一本实实在在的祈祷书，光线洒在上面，书页之间有阴影，艺术家必定在他的画室里观察过一本祈祷书的样子。

乔托跟伟大的佛罗伦萨诗人但丁是同代人，但丁在《神曲》〔Divine Comedy〕中曾提到他。时隔一代之后，图141的作者西莫内·马丁尼则是当时意大利最伟大的诗人彼特拉克〔Petrarch〕的朋友。彼特拉克在今天享有盛名主要来自他为劳拉〔Laura〕写的许多十四行情诗。我们从中知道西莫内·马丁尼画过一幅劳拉肖像，为彼特拉克所珍藏。我们记得中世纪还没有出现过今天所谓的肖像画，艺术家还是满足于随便使用一个程式化的男女形象，然后在上面写上被画者的姓名。可惜西莫内·马丁尼画的劳拉肖像已经失传，我们不知道它跟真正的肖像有多大差别。不过，我们知道这位艺术家以及14世纪其他艺术家都画写生肖像，而且肖像艺术就是从那个时期发展起来的。大概西莫内·马丁尼注视自

142

小彼得·帕勒尔
自雕像
1379—1386年
Prague Cathedral

然和观察细节的方式跟这种风气有关，所以，欧洲艺术家有充分的机会去学习他的成就。如同彼特拉克本人一样，西莫内·马丁尼也在教皇的宫廷里度过多年的岁月。那时宫廷不在罗马，而在法国南部的阿维尼翁［Avignon］。法国当时是欧洲的中心，而且法国的思想和风格到处都有重大的影响。德国当时由卢森堡的一个家族统治，他们住在布拉格。布拉格的主教堂里现有一组奇妙的胸像，就是出于那一时期（1379年至1386年之间）。雕像表现的是教堂的捐助人［benefactor］，因此跟瑙姆堡主教堂创建者的雕像（见194页，图130）一样，要达到同样的目的。但是这里我们就无须怀疑，雕像肯定是真实的肖像。因为这组雕像包括同代人的胸像，其中有一个是承办此事的艺术家本人，名叫小彼得·帕勒尔［Peter Parler the Younger］（1330—1399）。很可能它是我们所知道的第一个真正的艺术家的自雕像［self-portrait］（图142）。

来自意大利和法国的艺术影响，通过一些中心更广泛地传播开来，波希米亚［Bohemia］就是一个传播中心。它的联络远达英国，当时英国的理查德二世［Richard II］跟波希米亚的安妮［Anne］成婚。英国又跟勃艮第［Burgundy］通商。在欧洲，至少是在拉丁教会那一部分，仍然是一个大整体。艺术家从一个中心走到另一个中心，观念也从一个中心传到另一个中心，谁也不会因为某项成就是"外来的"就反对它。14世纪末通过各地相互交流而兴起的风格被历史学者称为"国际式风格"［International Style］。它在英国的一个奇妙实例就是所谓威尔顿双连画［Wilton Diptych］（图143），可能是一个法国艺匠给英国国王画的。我们之所以对它感兴趣原因很多，其中有一个是它记录下一位真实的历史人物的面貌，那不是别人，正是波希米亚的安妮的不幸的丈夫——国王理查德二世。我们看到他正跪着做祈祷，而施洗约翰和王室家族的两位保护圣徒似乎把他托付给圣母。圣母站在鲜花盛开的天国的草地上，四周围着美艳四射的天使，都带着国王的标志金角白鹿。活泼的圣婴基督正俯身向前，仿佛在祝福或欢迎国王，并叫他放心，他的祈祷已经有了效验。大概在"供养人"［donors］肖像这个习俗之中还保存着一些类似于图像具有法力的古老看法，使我们想起这些信仰多么顽固，艺术还在摇篮时期我

143 下页

施洗约翰，忏悔王爱德华和圣埃德蒙把理查德二世托付给基督（威尔顿双连画）

约1395年

木板蛋胶画；每部分47.5 cm × 29.2 cm

National Gallery, London

们就见识过。这种事谁也说不定：在坎坷、动乱的生活中，供养人本人的角色就未必常保圣洁，于是他若知道跟自身有关的某物就在一个静谧的教堂或礼拜堂里——通过一个艺术家的技艺，他的肖像被安置在那里，永远伴随着圣徒和天使，而且一直不停地祈祷——谁能说他心里就不觉得有点儿放心呢？

很容易看出威尔顿双连画的艺术跟我们前面讨论过的作品有什么联系，它像那些作品一样，也喜爱美丽、流动的线条和精致、纤巧的母题。圣母触及圣婴基督小脚的方式、天使的姿势和细长的手，都让人回想起前面已经看过的形象。我们又一次看到艺术家是怎样显示他的短缩法的技艺，例如跪在嵌板左边那个天使的姿势；我们也看到他是怎样乐于使用写生画稿［studies］中的许多花朵装饰他想象中的乐园。

国际式风格的艺术家在描绘周围世界时也是这样观察事物、这样爱好精巧美好的事物。中世纪原来习惯于给历书做插图，描绘逐月变化的工作，画播种，画狩猎，画收割。一个富有的勃艮第公爵向林堡弟兄［Limbourg brothers］的作坊定制的一本祈祷书中附有历书（图144），显示出这些描绘现实生活的图画跟以往相比在生动性和观察力方面取得了多大进展，甚至可以跟图140《玛丽女王诗篇》的时代比较一下。这幅细密画［miniature］表现的是朝臣们每年春天的节庆。他们身着华丽的盛装，头戴枝叶和花朵编的花冠，骑马穿过树林。我们可以看出画家多么欣赏穿着时髦的漂亮的少女形象，多么乐于把艳丽的节日盛典全部画进书页。我们又可能想起乔叟和他笔下的香客，因为我们的艺术家也下了苦功去区分不同类型的人，技巧高超得使人仿佛听见他们在谈话。这样一幅画，大概是用放大镜画的，我们应该以同样的喜爱之情进行研究。艺术家集合在画页中的精选细节，结合成一个画面，看起来几乎像一个现实生活场面。我们说几乎像，而不是完全像，那是因为，如果注意到艺术家使用了一道树木组成的幕布遮住背景，越过树木能看见一座巨大城堡的屋顶，就会明白他给予我们的并不是一个来自现实的自然场面。他的艺术跟以前画家使用的象征式叙述故事的手法已有天渊之别，以至我们需要费番心力，才能看出其实连他也不能表现出人物活动的空间来，他造成的真实感主要还是由于他仔细观察细节。他的树木不是真实

144
林堡弟兄
五月
约1410年
取自为贝里公爵
所画的时祷书
Musée Condé, Chantilly

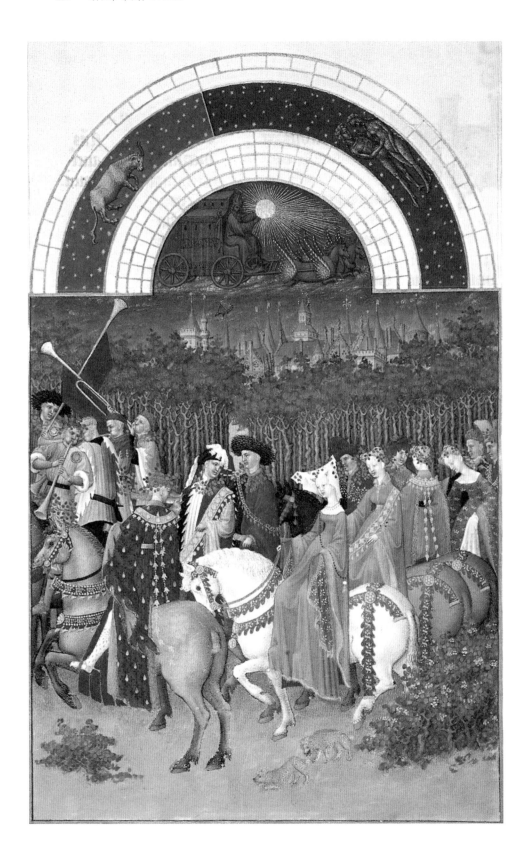

145

皮萨内洛
猴子
约1430年
取自一本速写簿
银针画于纸上，
20.6 cm × 21.7 cm
Louvre, Paris

的写生树木，而是一排象征性的树木，一棵挨着一棵，甚至人物的面部多少也还是出自同一个可爱的模式。但是他喜爱周围现实生活里的一切美好和快乐，表明他对绘画目的的看法跟中世纪早期的艺术家大不相同。兴趣已经逐渐转移，已经从以最佳方式尽可能清楚、尽可能动人地叙述宗教故事转移到以忠实的方法去表现自然的一角。我们已经看到两种理想不一定抵触。当然有可能把新掌握的关于自然的知识用于宗教艺术，像14世纪艺匠所做的那样，也像后世的艺匠将要做的那样。但是，对于艺术家来说，

现在的任务毕竟已跟过去不同。过去，学习古代表现宗教故事主要人物程式的知识，然后把它用于不断更新的组合，就是充分的训练了。现在，艺术家的工作包括了一项不同的技艺。他必须能作写生画稿，而且能把它们转绘到画上。他开始使用速写本，用来积蓄一批珍奇美丽的动植物速写。当初马修·帕里斯描绘大象（见197页，图132）还是偶然之举，可是很快就成为规矩了。图145是意大利北部艺术家皮萨内洛［Pisanello］（1397—1455？）在林堡弟兄细密画之后不过二十多年画的素描，它表明了新规矩是怎样引导艺术家以浓厚的兴趣去研究活生生的动物。观看艺术作品的大众开始根据描绘自然的技艺，根据艺术家设法画进画面中的大量引人入胜的细节，去评价艺术家的作品。可是艺术家还想更进一步。他们不再满足于新掌握的描绘自然界的花卉或动物等细节的技术。他们想探索视觉法则，想掌握足够的人体知识，像希腊人和罗马人所做的那样去构成雕刻和绘画中的人体。一旦他们的兴趣发生这种转变，中世纪的艺术实际上已告结束，我们也就来到通常所说的文艺复兴［Renaissance］。

雕刻家在工作
约1340年
安德烈亚·皮萨诺为
佛罗伦萨钟楼所作的
大理石浮雕；
高100 cm
Museo dell' Opera
del Duomo, Florence

12

征服真实
15世纪初期

　　"文艺复兴"［renaissance］一词的原意是再生或复活，从乔托时代开始在意大利萌发出了这种观念。那时人们要赞扬一个诗人或艺术家，就说他的作品像古典时期的作品那样好。人们也这样称颂乔托，说他是引起一次真正艺术复兴的大师。这也意味着他的艺术美好得像古希腊、古罗马作家所赞扬的古代大师。这种观念风行于意大利不足为奇。意大利人深深意识到，在遥远的过去，意大利人以罗马为首都，曾经是世界文明的中心，日耳曼部落的哥特人和汪达尔人入侵后，罗马帝国被打得七零八落，国家的力量和荣誉骤然衰败，现在必须复兴了。意大利人心里的复兴观念，跟"宏伟即罗马"的观念息息相关。他们满怀自豪地回顾古典时期，期待着复兴的新时期。而夹在二者中间的那段时间不过是一段伤心的插曲，是"中间时代"［the time between］。这样，由再生或复兴的观念就产生了插在中间的时期是"中世纪"［Middle Age］的观念——我们今天仍然使用这个名称。因为意大利人责怪哥特人把罗马帝国搞垮，就开始把中间时期的艺术说成哥特式，他们用哥特式来表示野蛮——与我们用汪达尔主义［vandalism］来指无故破坏美好事物十分相像。

　　我们今天明白，意大利人的观念事实上没有什么根据，充其量不过是对实际事件发展的过程进行了简单化的粗略描述。我们已经看到，哥特人的入侵跟我们现在所称的哥特式艺术的兴起之间大约隔着七百年的时间。我们也知道在黑暗时期的冲击和混乱之后艺术逐渐地复兴，而且在哥特式时期，复兴就开始发展到鼎盛阶段。大概我们能够理解为什么意大利人对于艺术的逐渐成长、开花不如生活在遥远的北方的民族敏感。我们已经看到意大利人在中世纪有一段时间落在后面，于是乔托的新成就作为伟大的发明创造，作为艺术中一切高贵、伟大东西的再生，出现在他

们面前。14世纪的意大利人认为艺术、科学和学术在古典时期兴盛过，但是那一切几乎都被北方的野蛮人破坏了，而他们则是努力复兴光荣的往昔，从而创造一个新时代。

这种自信感和希望感的强烈程度，没有一个城市能超过富有的商业城市佛罗伦萨，那是但丁和乔托所在的城市。正是在佛罗伦萨，15世纪头十年里，有一批艺术家深思熟虑地着手创造新的艺术，跟过去的观念决裂。

这批年轻的佛罗伦萨艺术家的领袖是一位建筑家，叫菲利波·布鲁内莱斯基［Filippo Brunelleschi］（1377—1446）。他受聘建成佛罗伦萨主教堂。那是一座哥特式主教堂，布鲁内莱斯基已经充分掌握了作为哥特式传统成分的技术发明，事实上，他的名声一部分是来自结构和设计中的一项成就，要是不了解哥特式起拱的方法，他就不可能做出这项成就。佛罗伦萨人希望他们的主教堂有巨大的圆顶，但是应该安放圆顶的立柱之间有很大的距离，哪一位艺术家也没有办法跨越那么大的距离。最后布鲁内莱斯基设计了一个方法完成了工作（图146）。他应聘设计新教堂或其他建筑物时，决心完全抛弃传统的风格，采用那些渴望复兴"宏伟即罗马"的人的方案。据说他到过罗马，丈量了神庙和宫殿的遗迹，画下它们的形状和装饰物件的速写。他绝对无意完全仿造古代建筑。那些建筑已经不大可能适应15世纪佛罗伦萨人的需要。他的目标是创造新的建筑类型，以便自由地运用古典建筑的形式，去创造新型的和谐与美丽。

布鲁内莱斯基的成就中当今依然令人惊叹的是，他实际上成功地实现了他的方案。在将近五百年里，欧洲和美洲的建筑家亦步亦趋地步他的后尘。我们一进入城市和乡村，就发现一些建筑物使用了古典式样，例如圆柱或三角额墙［pediment］。只是到了20世纪，建筑家才开始怀疑布鲁内莱斯基的方案，反对文艺复兴的建筑传统，正像当年他反对哥特式传统一样。但是，许多当前正在建造的房屋，甚至连没有柱子也没有类似装饰附件的房屋，在门和窗框的线脚的形状上，或者在建筑物的尺寸和比例上，都还有些地方保留着古典形式的痕迹。如果布鲁内莱斯基想创造一种新时代的建筑，那么毫无疑问他获得了成功。

图147展示的小教堂立面，是布鲁内莱斯基为佛罗伦萨的权

146
布鲁内莱斯基
佛罗伦萨主教堂
的圆顶
约1420—1436年

147
布鲁内莱斯基
佛罗伦萨的帕齐小
教堂
约1430年
文艺复兴初期教堂

148
布鲁内莱斯基
帕齐小教堂的内部
约1430年

贵帕齐〔Pazzi〕家族所建。我们立刻看出，它不但跟任何古典神庙几乎没有相同之处，而且跟哥特式建筑者使用的式样也相去甚远。布鲁内莱斯基用自己的独特方式把柱子、壁柱〔pilaster〕和拱结合在一起，以求达到一种前无古人的轻快、优雅的效果。带有古典三角墙〔gable〕或称三角额墙的门框之类的细节表明，布鲁内莱斯基对古代遗迹和罗马万神庙（见120页，图75）那样的建筑物研究得多么仔细。请比较一下拱是怎样形成的，它又是如何嵌入带有壁柱（扁平的半柱）的上面一层。当我们进入教堂内部（图148），就能更清楚地看到他对罗马式样的研究。在那光明、匀称的内部，哪一件东西也没有哥特式建筑家曾经给予高度重视的特征。其中没有高高的窗户，没有细长的立柱，只有白色的墙壁被灰色的壁柱分割开来，那些壁柱表示的是一种古典"柱式"的思想，然而它们在建筑的结构方面却没有实际功用。布鲁内莱斯基把壁柱放在那里仅仅是为了明显地表示出内部的形状和比例。

布鲁内莱斯基还不仅仅是文艺复兴式建筑的创始人，艺

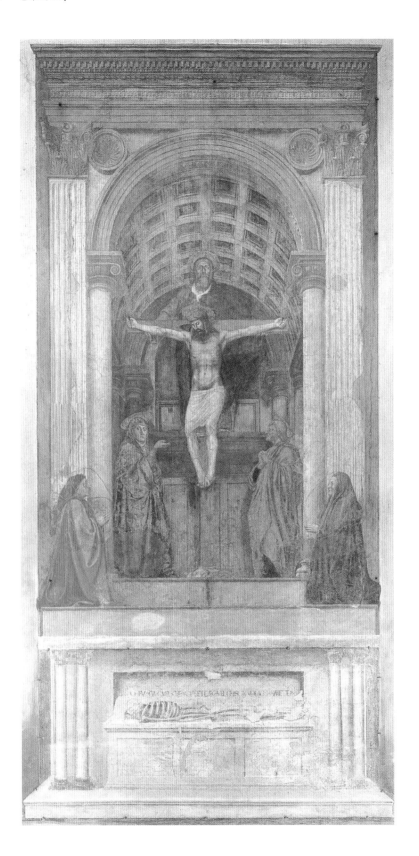

149
马萨乔
三位一体以及圣母、
圣约翰和供养人
约1425—1428年
湿壁画，
667 cm × 317 cm
Church of Sta Maria
Novella, Florence

术领域中的另一项重大发现看来也出于他手，这就是透视法
［perspective］，它同样支配着后来各个世纪的艺术。我们已经看到，
尽管希腊人通晓短缩法，希腊化时期的画家精于造成景深的错觉
感（见 114 页，图 72），但是连他们也不知道物体在离开我们远
去时体积看起来缩小是遵循什么数学法则。此前哪一个古典艺术
家也没能画出那有名的林荫大道，大道一直往后退，导向画面深处，
最后消失在地平线上。正是布鲁内莱斯基把解决这个问题的数学
方法给予艺术家，它一定在画友中间激起了极大的振奋。图 149
是第一批按照那些数学规则所画的作品之一。它是佛罗伦萨一座
教堂的壁画，画的是"三位一体"［Holy Trinity］，圣母和圣约翰
在十字架下，供养人———一位年长的商人和他的妻子——跪在外
面。画这幅画的艺术家绰号叫马萨乔［Masaccio］（1401—1428），
意思是笨拙的托马斯［clumsy Thomas］。他必定是非凡的天才，因
为我们知道他死的时候年龄还不到二十八岁，可是已经对绘画进
行了彻底的改革。改革不仅仅都在于透视法的技术手段，然而透
视手段本身刚出现时必定相当惊人。我们可以想象，这幅壁画揭
幕时好像是在墙上凿了一个洞，通过洞口人们可以窥视到里面的
一座布鲁内莱斯基风格的新型葬仪礼拜堂［burial chapel］，面对
这种景象，佛罗伦萨人该是多么惊愕。但是被这座新建筑框入其
中的人物形象简单而宏伟，大概更使他们震惊。因为当时佛罗伦
萨跟欧洲其他地方一样，国际式风格很时髦，可是，如果佛罗伦
萨人希望在这里也看到国际式风格的情调，那么他们必然大失所
望。画中没有精巧的优雅之处，有的是壮大凝重的形象；没有轻
巧流畅的曲线，倒有坚实而带棱角的形状；也没有花朵和宝石
的精致细节，却有一个凄凉的墓室，里面放着一具骸骨。虽然
马萨乔的艺术不如人们司空见惯的绘画悦目，却更为真实、更
为动人。我们可以看出马萨乔欣赏乔托的惊人的宏伟，然而他
没有模仿乔托。圣母指着被钉在十字架上的儿子所用的简单姿
势十分富于表情，十分动人，因为它是整个庄严图画中唯一的
动作。画中的人物实际看起来像雕像一样。马萨乔通过透视性
的框架安放人物，高度强调的正是这种雕像效果，而非其他。
我们觉得几乎能够触及他们，这就使他们和他们的寓意跟我们
更为接近。在文艺复兴时期的大师看来，艺术中的新方法和新

发现本身从来不是最终目标，他们总是使用那些方法和发现，使题材的含义进一步贴近我们的心灵。

布鲁内莱斯基的那一派中，最伟大的雕刻家是佛罗伦萨的多纳太罗［Donatello］（1386？—1466）。他比马萨乔大十五岁，但是寿命却长得多。图151是他较早的作品之一，受武器制造者行会委托而作，表现他们的保护圣徒圣乔治［St George］，

150
图151的局部

151
多纳太罗
圣乔治
约1415—1416年
大理石，高209 cm
Museo Nazionale
del Bargello, Florence

预定放在佛罗伦萨的奥尔·圣米凯莱教堂［Or San Michele］外面的一个壁龛里。如果回想一下巨大的哥特式主教堂外面的雕像（见191页，图127），我们就认识到多纳太罗跟过去的决裂是多么彻底。哥特式雕像排成平静、庄重的队列静候在门廊旁边，看上去很像是来自另一个世界的人物。多纳太罗的圣乔治却稳稳屹立，双脚坚定地站在地上，仿佛已经下决心寸土不让。他的面容毫无中世纪圣徒那种漠然、安详之美，而是生气勃勃、全神贯注（图150），好像是在注视着敌人的接近，估量着对手的实力。他的手按住盾牌，全身姿态紧张，带有挑战的决心。作为对青春的锐气和胆量的无可比拟的表现，这个雕像一直享有盛名。但是我们所赞美的不仅仅是多纳太罗的想象力，不仅仅是他能那么新颖、那么令人信服地想象出一个骑士般的圣徒的才能，还有他对雕刻艺术的整个态度所显示的完全新鲜的思想。尽管这座雕像有生气、有运动感，却依然轮廓清楚，坚如岩石。跟马萨乔的画一样，它向我们表明多纳太罗要用对自然的新颖、生动的观察来取代前辈那种优雅的精致。由圣徒的手和眼眉之类的细节可以看出，完全摆脱了传统样板的窠臼。它们可以证明艺术家对人体的实际特征进行了崭新的不懈的研究。15世纪初期佛罗伦萨艺匠，已经不满足沿袭中世纪艺术家传授给他们的古老程式。正像他们

多纳太罗

希律王的宴会

1423—1427年
青铜镀金，
60 cm × 60 cm
洗礼堂的洗礼盘浮雕
Siena Cathedral

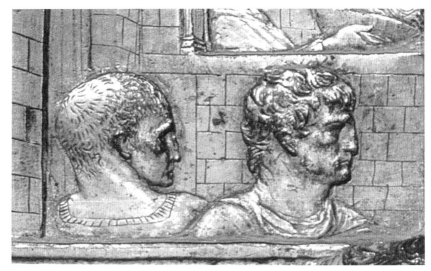

所赞美的希腊人和罗马人那样，他们也开始请模特儿或艺术伙伴
在画室或作坊里摆出所需的姿态，供他们研究人体。正是这种
新方式和新兴趣使多纳太罗的作品看上去是那么惊人的真实。

　　多纳太罗在世时享有盛名，跟一个世纪前的乔托一样，频频
受邀到别的意大利城市去给它们增添美丽和光荣。图152是他给锡
耶纳的一个洗礼盘制作的青铜浮雕，时间晚于圣乔治雕像十年左
右。跟第179页图118的中世纪洗礼盘一样，它也是图解施洗约翰
生平中的一个场面，表现的是莎乐美［Salome］公主请求国王希
律［Herod］用圣约翰的头作为她跳舞的奖赏并且如愿以偿的可怕
时刻。我们向王室的宴会厅里面看去，一直看到乐工坐廊和后面
的一部分房间及阶梯。刽子手刚走进来，跪在国王面前，手里端
着一个大盘子，里面放着圣约翰的头。国王向后退缩，恐怖地抬
起双手，孩子们哭着跑开；莎乐美的母亲怂恿了这一罪行，我们
看到此刻她正对国王说话，试图解释这一行为。宾客都在向后撤
身，她周围就空出很大一块地方。一位客人用手遮住双眼，其他
人挤在莎乐美周围，莎乐美好像刚刚停止跳舞。无须详述多纳太
罗的这件作品到底有哪些新颖的特点，它们全都是新颖的。对习
惯于哥特式艺术清楚而优雅的叙事方式的人们来说，多纳太罗这
种叙事方式的出现一定引起震动。它根本无意形成一个整齐、怡
人的图案，而是要表现骤然间乱作一团的效果。和马萨乔的人物

一样，多纳太罗的人物的动作也是粗糙、生硬的。他们的姿势很猛烈，根本无意减少故事的恐怖性。在他同时代的人看来，这个场面必定具有不可思议的活力。

透视法的新技艺进一步增强了真实感。多纳太罗一定是首先自问："圣徒的头送进大厅时，场面应当是什么样子？"他尽最大的努力去表现事情发生在其中的一座古典宫殿。而且，他选用古罗马人的形式表现背景人物。事实上我们可以清楚地看出，当时多纳太罗跟他的朋友布鲁内莱斯基一样，已经开始系统地研究罗马遗物，用来帮助自己去再生艺术。然而，要是认为对希腊和罗马艺术的研究**引起**了再生或者**引起**了"文艺复兴"，那就大错特错了。事实几乎完全相反。布鲁内莱斯基周围的艺术家非常热切地盼望艺术复兴，所以他们才求助于自然，求助于科学，求助于古代的遗物，以便实现他们的一些新目标。

文艺复兴时期的意大利艺术家独自掌握科学和古典艺术知识的局面持续了一段时间。不过，要创造一种新艺术，要它前无先例地忠实于自然，这种热烈的愿望也鼓舞着同一代的北方艺术家。

佛罗伦萨的多纳太罗一辈人已经厌倦国际哥特式风格的纤细和精致，渴望创造比较朴素生动的人物形象。无独有偶，阿尔卑斯山北边的一位雕刻家也在寻求比前辈的精巧作品要真实而率直的艺术，那位雕刻家是克劳斯·斯勒特［Claus Sluter］，1380年到1405年期间工作于第戎［Dijon］，当时第戎是富有而昌盛的勃艮第公国的首府。斯勒特最著名的作品是一组先知像，那曾是一个大十字架的底座，标示着一处朝圣圣地的水泉（图154）。先知们个个手中拿着一本大书或手卷，上面刻着他们的话，这些话曾被理解为耶稣遇难的预言，他们好像都在默念即将到来的悲剧。他们已经不是哥特式主教堂门廊两侧的庄严而生硬的人物了（见191页，图127），跟它之前作品的差异之大不亚于多纳太罗的圣乔治跟它之前作品的差异。戴头巾的人是但以理［Daniel］，光着头的老先知是以赛亚［Isaiah］。他们站在我们面前，比真人还要大，还有黄金和色彩来增添生气，看上去不大像雕像，倒像是中世纪的一出神秘剧中的动人角色，正要朗诵他们的台词。尽管有这一惊人的真实感，我们仍然不应该忽视它的艺术感，斯勒特正是带着他的艺术感创作了衣饰飘拂、姿态高贵的巨大人物。

154

克劳斯·斯勒特
先知但以理和
以赛亚

1396—1404年
取自摩西喷泉；
石灰石，
高（不包括底座）360 cm
Chartreuse de
Champmol, Dijon

可是，在北方最终征服真实的不是雕刻家。有一位艺术家的革命性发现从一开始就被认为是表现了某种崭新的东西，那是画家杨·凡·艾克［Jan van Eyck］（1390？—1441）。跟斯勒特一样，他也跟勃艮第公爵的宫廷有联系，但是他绝大部分时间是在尼德兰［Netherlands］所辖的一个地区工作，那个地区现在叫比利时。他最著名的作品是根特市［Ghent］中一件巨大的祭坛画［altarpiece］（图155、图156），包括许多场面。据说这件作品是由杨的哥哥胡贝特［Hubert］（生平不详）开始创作，而由杨完成于1432年，跟前面讲过的马萨乔和多纳太罗的伟大作品正好完成于同一时代。

这幅远方的佛兰德斯［Flanders］的教堂祭坛画与佛罗伦萨的马萨乔的湿壁画（图149）有明显的差别，虽是如此，其间依然存在一些相似之处。画面两侧都表现了祈祷的供养人和妻子（图155），画的中心都是巨大的象征图像。湿壁画是神圣的"三位一体"；祭坛画是神秘的"崇拜羔羊"，羔羊当然是基督的象征（图156）。整幅作品的构思主要根据圣约翰《启示录》中的一段话（第七章，第9节）："此后，我观看，见有许多人，没有人能数过来，是从各国各族各民各方来的，站在宝座和羔羊面前。"教会把这段经文跟万圣节庆典［Feast of All Saints］联系在一起，画中对此加以发挥。在上方，我们看到圣父，就像马萨乔画的圣父一样庄严，不过，是荣耀地坐在宝座上，像一位教皇。圣父的两侧是圣母和最早把基督称为"上帝的羔羊"的施洗约翰。

祭坛画上的人物形象众多，可以像我们的折页（图156）那样展示。庆典之日打开，呈现出鲜艳的色彩，平时合拢，看起来较为素朴（图155）。在此，画家把施洗约翰和福音书作者约翰表现为雕像，跟乔托在阿雷纳小教堂再现善与恶的拟人像的手法极为相似（见200页，图134）。我们在上方看到了"圣母领报"的熟悉场面。只要再次回观一下西莫内·马丁尼一百年前画的那幅奇妙的作品（见213页，图141），就可以对凡·艾克表现《圣经》故事所运用的全新的"实际"手法有个初步印象。

然而，凡·艾克把艺术新观念的最令人震惊的示范留给了祭坛画的内翼：堕落后的亚当与夏娃的形象。《圣经》告诉我们，只有在偷吃了知识树上的禁果之后，他们"始知自己是裸露

155
杨·凡·艾克
翼部合起的根特祭坛画
1432年
木板油画，每块板
146.2 cm × 51.4 cm
Cathedral of St Bavo, Ghent

156 折页
翼部打开的根特祭坛画

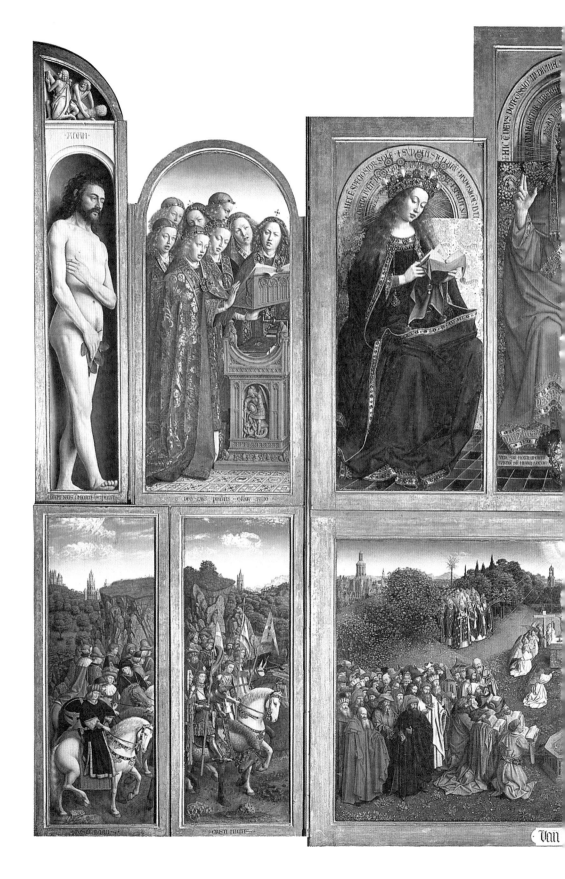

的"。尽管他们捂着无花果树叶，但看上去的确是赤裸的。可在早期意大利文艺复兴大师的作品中却没有类似的情况，那些大师从未完全抛弃过古希腊和罗马艺术的传统。我们记得，在《米洛的维纳斯》或《观景楼的阿波罗》（见104—105页，图64、图65）这类作品中，古人把人体"理想化"了。凡·艾克根本不会如此行事。他必定是面对人体模特儿，忠实地予以描绘，以至后代人对这种诚实有些震惊。这不是说画家对美缺乏眼力。显然，他从表现天国的庄严中得到乐趣，在这方面绝不亚于创作威尔顿双连画（见216—217页，图143）的上一代大师。但是，请再看看两者的不同之处，看看他研究并描绘奏乐天使身上珍奇锦缎的光泽，以及处处可见的宝石闪光所表现出的耐心和精擅，我们就会发现，在这一方面，凡·艾克弟兄没有跟国际式风格的传统完全决裂。他们还是继续遵循林堡弟兄之类的方法，而且把那些方法提高到如此完美，使得他们把中世纪的艺术观念抛在后面。林堡弟兄像同时代的其他哥特式艺匠，乐于使用观察到的一些精巧、怡人的细节去装满画面。他们自豪地显示描绘花和动物、建筑物、华丽的服装和珠宝的技艺，画一些美艳欲绝的东西使人一饱眼福。我们已经看到他们并不过多关心人物和风景的实际面貌，所以他们的素描和透视看上去不大真实。但是对凡·艾克的画就不能这样讲。他观察自然更为耐心，对细节的认识更为精确，背景中的树木和建筑物清清楚楚地表现出了这一差异。我们记得，林堡弟兄的树木相当图式化、程式化（见219页，图144）。他们的风景看起来像彩画幕布或者花毯，不像实际景色。凡·艾克的画中这一切就很不相同，我们可以看到真实的树木和真实的风景，一直向后连到地平线上的城市和城堡。岩上之草和崖上之花的画法体现出无限的耐心，这是林堡弟兄细密画上的装饰性林丛所无法比拟的。风景是这样，人物也是这样。凡·艾克似乎是那样一心一意要把每一个细节都重现在画面上，以至我们几乎能数一数马鬃和骑者服装的毛皮饰品有多少根毛。林堡弟兄细密画上的白马有些像玩具木马，凡·艾克的马在形状和姿势方面与之相近，但它具有生命，我们能够看到它眼睛中的光彩，皮肤上的褶痕。而且前者的马看上去近乎扁平，而凡·艾克的马腿用明暗造型，形状圆浑。

157
图156的局部

注意这些细微之处，并且赞扬一个伟大的艺术家有耐心去观察、描摹自然，可能显得琐屑。林堡弟兄的作品由于未曾那样忠实地描摹自然就遭受较低的评价，或者根据同样理由轻视其他的绘画作品，无疑是错误的。但是，如果我们想了解北方艺术的发展方式，就不能不赞赏凡·艾克那种无限的仔细和耐心。跟他同代的南方艺术家，布鲁内莱斯基一派的佛罗伦萨艺匠，已经发展成功一种方法，把自然再现在画面中几乎具有科学的精确性。他们先从直线透视的框架入手，运用他们的解剖〔anatomy〕知识和短缩法去构成人体。凡·艾克走的是相对的路线，他耐心地在细节上增添细节，直到整个画面变得像镜子般地反映可见世界，获得自然的真实错觉。北方艺术和意大利艺术之间的这种重大区别一直保持了很多年。有一个颇有道理的猜测是：只要以表现花朵、珠宝或织品等事物的美丽外观见长，大约就是北方的作品，很可能出自尼德兰艺术家；以鲜明的轮廓线、清晰的透视法、美丽躯体的准确知识见长，大约就是意大利的绘画。

凡·艾克为了实现自己的意图，坚持像镜子一样反映现实的全部细节，就不得不改进绘画技术。说他是油画的发明者，对此的确切理解和正确与否已经有过很多讨论，但是相对而言，具体细节究竟如何，关系不大。他这项发明不像发现透视法，透视法是某种完全新颖的东西。而他发明的是一种新配方，用来调制颜色以便画到板上。那时的画家不是买管装或者盒装的现成品，他们必须自己准备颜料〔prepare pigments〕，大都是用有色的植物或矿物制作颜料。他们用两块石头把原料磨成粉末——或者让他们的徒弟去磨——而且，在使用之前，还要加上一些液体让粉末形成糊状。虽然颜料有各种制法，但是中世纪期间，所用液体的主要配料一直是蛋，那相当适用，只是干得太快。用这种颜料制剂作画的方法叫作蛋胶画法〔Tempera〕。看来杨·凡·艾克对这种配方不满意，因为那不允许他让色彩慢慢地相互转化以求过渡柔和。如果使用油代替蛋，作画时就可以从容得多，精确得多。于是，他制成了有光泽的颜料，能够做出 glazes〔透明的色层〕，能够用尖笔在画面上点出闪闪发亮的高光〔highlight〕，获得一些高度精确的效果。这些奇迹使当时的人大为惊讶，不久以后人们普遍认为油画是最合适的工具。

158
杨·凡·艾克
阿尔诺菲尼
的订婚式
1434年
木板油画，
81.8 cm × 59.7 cm
National Gallery, London

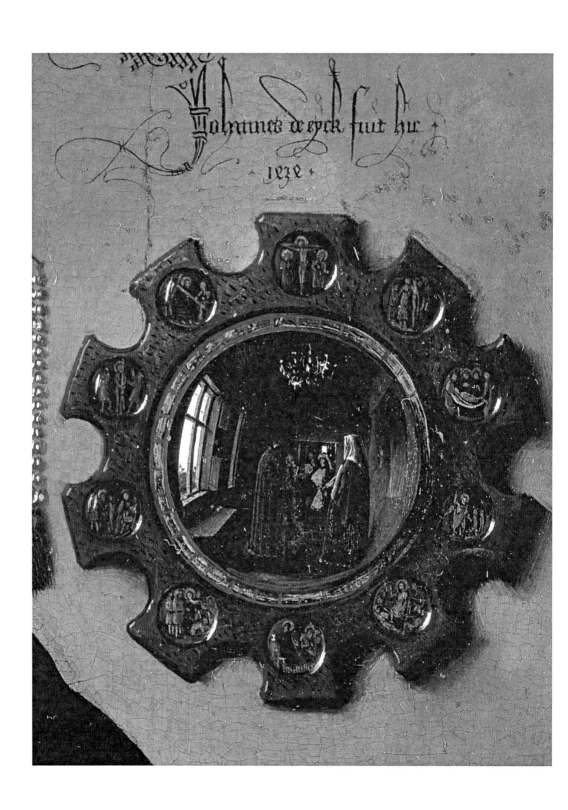

　　凡·艾克的艺术大概在肖像画中获得了最大的成功。他最著名的画像之一就是图158，画的是意大利商人乔瓦尼·阿尔诺菲尼［Giovanni Arnolfini］，这位商人因事来到尼德兰，带着新娘琼妮·德·凯娜妮［Jeanne de Chenany］。画面的独到之处，在新颖性和革新性方面不亚于意大利的多纳太罗或马萨乔的作品。仿佛是通过一种魔法，现实世界的平凡的一角突然被固定在一块油画板上。一切都在这里——地毯和拖鞋，墙上的念珠，床头的小刷子，窗台上的水果，仿佛我们能亲临阿尔诺菲尼的家拜访他似的。这幅画大概是表现他们生活中的一个重大时刻——他们的订婚。年轻女子刚刚把右手放在阿尔诺菲尼的左手，而阿尔诺菲尼也要把自己的右手放到她的手上，庄重地表示他们的结合。可能画家是被请来记录下这一重大的时刻作为见证，正如一个公证人可能被请来声明他出席了一个类似的庄严仪式一样。这可以说明艺术家为什么要在画面的明显位置写上自己的拉丁文名字"*Johannes de eyck fuit hic*"，意即杨·凡·艾克在场。房间后面的镜子让我们看见从后面反映出来的整个场面，从中我们好像还看见了这位画家兼证人的形象（图159）。我们不知道是这位意大利商人还是这位北方艺术家想出这么个主意，如此使用新式的绘画，这可以比作法律上使用的由证人正式签字承认的照片。但

是，不管是谁首先想出这个主意，无疑他很快就认识到凡·艾克的绘画新方法中蕴涵着巨大的可能性。艺术家在历史上第一次成为真正的目击者，一个不折不扣的目击者。

既然打算把现实表现为眼睛所看见的样子，凡·艾克跟马萨乔一样，不得不抛弃国际哥特式风格中赏心悦目的图案和流畅自如的曲线。在某些人看来，像威尔顿双连画（见216—217页，图143）那样的作品优美卓绝，相比之下，凡·艾克的人物形象就显得生硬、笨拙。但是在欧洲各地，当时的艺术家都在热切地追求真实性，摒弃较为陈旧的美的观念，这大概震惊了许多老一代的人。那些革新者中最激进的一位是瑞士画家康拉德·维茨

161

康拉德·维茨
捕鱼奇迹

1444年
祭坛组画之一，
木板油画，
132 cm × 154 cm
Musée d'Art et
d'Histoire, Geneva

〔Konrad Witz〕（1400？—1446？）。图161是他1444年给日内瓦的一个祭坛作的画，用来奉献给圣彼得，题材是圣彼得遇到复活以后的基督，跟《约翰福音》叙述的一样（第二十一章）。一些使徒和同伴到提比哩亚海〔the sea of Tiberias〕打鱼，毫无所获。天亮以后，耶稣站在岸边，但他们没有认出他来。耶稣告诉他们把网撒到船的右边，结果那里的鱼非常多，他们连网也拉不起来。就在那一瞬间，他们中间有一个人说"是主"，圣彼得听见这句话，"就束上一件外衣（因为他赤着身子），跳到海里，其余的门徒就在小船上"。然后他们跟耶稣一起吃了顿饭。如果请一位中世纪画家来图解这件奇迹，那么用一排程式化的波浪线条标出提比哩亚海，大概就心满意足了。但是维茨却想让日内瓦市民清清楚楚地看到基督站在海边的场面是什么样子。于是他画的不是随便哪一个湖，而是他们都认识的日内瓦湖，背景是广阔的塞利维山〔Mont Salève〕山脉。这是人人都能看到的真实风景，现在仍然存在，而且看起来仍然跟画中的样子十分相像。这大概是第一幅准确的再现图，第一幅试图绘出一个真实景象的"肖像"。在这个真实的湖上，维茨画了真实的渔人，他们不是较古老的图画中高贵的使徒，而是平民百姓中粗鲁的汉子，忙着用渔具捕鱼，正在笨拙地努力稳定船身。圣彼得看起来在水中有些手足无措，当然他应该是那个样子。只有基督本人平静、坚定地站着，他坚强的形象使人想起马萨乔伟大的湿壁画上的人物（见228页，图149）。当年日内瓦的礼拜者第一次观看新祭坛时，看到使徒们跟他们自己是一样的人，正在他们自己的湖中打鱼，而复活的耶稣，在熟悉的湖岸上神奇地现身于使徒面前，给他们帮助和安慰，那些礼拜者必定深受感动。

石匠和雕刻家在工作

约1408年
南尼·迪·班科制作的大理石雕刻的底部
Or San Michele,
Florence

13

传统和创新（一）
意大利，15世纪后期

意大利和佛兰德斯艺术家在15世纪开始时的新发现震动了整个欧洲。画家和赞助人一样，都被新观念吸引住了：艺术不仅可以用来动人地叙述宗教故事，还可以用来反映现实世界的一个侧面。这一伟大艺术革命的最直接的后果，大概就是各地的艺术家都开始试验和追求新颖、惊人的效果。勇于探索的精神支配着15世纪的艺术，标志着跟中世纪艺术的真正决裂。

决裂带来了一种结果，我们不能不首先考虑。一直到1400年左右，欧洲各地的艺术一直沿着彼此相似的路线发展。我们记得那个时期哥特式画家和雕刻家的风格叫作国际式风格，因为不管在法国和意大利，还是德国和勃艮第，那些举足轻重的艺匠的目标都极为相近。当然，整个中世纪时期国家之间的差异始终存在——我们还记得13世纪法国和意大利的差异——但是无伤大局。不仅艺术领域情况如此，就是学术界，甚至连政治方面，也都是如此。中世纪有学问的人言谈和写作都用拉丁语，教书时不大计较是在巴黎大学、帕多瓦大学，还是牛津大学。

那时的贵族都有骑士精神，他们忠于自己的国王或封建领主，但不意味着他们认为自己是某个民族或国家的战士。到中世纪末年情况逐渐改变，市民和商人生活的城市变得越来越比诸侯的城堡重要。商人们说土话，共同抵抗外来的竞争者或插足者。每个城市都为自己在工商业方面的地位和特权感到自豪，并且小心翼翼地加以保护。在中世纪，一个杰出的艺匠可能从一个建筑工地走向另一个建筑工地，也可能从一个修道院给推荐到另一个修道院，没有人费心过问他是哪国人。可是一旦城市赢得重要地位，艺术家就跟所有艺人和工匠一样被组织到行会［guild］中去。行会有许多地方类似于我们的工会，它们的任务就是保护成员们的利益和特权，确保产品占有市场。为了能够获准参加行

会，艺术家必须显示他能够达到一定的标准，显示他确实精通本行的技艺。然后才能获准开设作坊，雇用学徒，接受委托，制作祭坛画、肖像、彩色的箱柜、旗帜和纹章，等等。

同业行会和协会，通常是富有的组织，在城市管理中有发言权，除了想方设法繁荣城市，还尽最大努力美化城市。在佛罗伦萨和其他地方的行会，金匠、织匠、军械工和其他人，捐献出自己的部分资金，去建立教堂，盖起行会大厅，并且奉献祭坛和礼拜堂。在这方面，他们为艺术做了不少好事。然而，行会小心地保护着自己成员的利益，这就使外来的艺术家很难在其境内受到雇用和安家存身。只有最著名的艺术家偶尔才能冲破抵制，像当初兴建巨大的主教堂时期那样，自由地周游各地。

所有这一切都跟艺术史有关系，因为正是城市的发展，国际式风格大概就成为欧洲所见的最后一种国际性风格——至少在20世纪以前情况如此。15世纪，艺术界分成若干不同的"学校"〔school〕——在意大利、佛兰德斯和德国，几乎每个都市或小镇都有自己的"绘画学校"。"学校"这个词很容易引起误会，那时候根本没有让青年学生去上课的美术学校。如果一个男孩子决定要当画家，那么还在他年少，父亲就叫他跟城里某位第一流的画师当学徒。他通常住在画师家里，给他家里跑腿办事，而且不得不把自己锻炼得样样能干。他最初的工作之一，可能是研磨颜料，或者帮助画师准备要使用的画板或画布。渐渐地，画师就可能给他一些较小的活计，像画旗杆之类。然后，某一天画师活计太忙，就可能叫学徒帮忙完成一件主要作品的某个不要紧或不显眼的地方——把画师已经在画布上勾好轮廓的背景涂上颜色，把画面上旁观者的服装画完。如果他显露出才干，而且知道怎样亦步亦趋地模仿画师的样子，他就会逐渐得到较为重要的事做——可能是在画师监督之下按照画师的草图画整幅画。这就是15世纪的"绘画学校"。那确实是出色的学校，当今有不少画家巴不得受到那么全面的训练。当时城市里的艺匠就是这样把自己的技艺和经验传授给年青一代，这也解释了为什么那些城市的"绘画学校"能发展出那么明显的独特个性。人们能够认出一幅15世纪的绘画是出自佛罗伦萨还是出自锡耶纳，是出自第戎还是出自布鲁日，是出自科隆还是出自维也纳。

162
阿尔贝蒂
曼图亚的圣安德
烈亚教堂
约1460年
文艺复兴时期教堂

为了抓住要点综览各种各样的艺匠、"学校"和实验，我们最好返回佛罗伦萨，当时那里已经开始了伟大的艺术革命。观察一下布鲁内莱斯基、多纳太罗和马萨乔身后的一代怎样试图使用他们的发现，怎样把那些发现用于所面临的各种任务，足以令人神往。然而他们的尝试和运用并不容易实现。赞助人［patrons］委托的主要工作跟前一时期相比，毕竟没有本质上的改变，新颖的革命手法有时似乎跟传统的差事相抵触。以建筑来说，过去布鲁内莱斯基的观念是使用古典建筑形式，使用他根据罗马遗迹仿制的柱子、三角额墙和檐口。他把这些形式用来建造教堂。现在他的后继者却渴望

在这方面更进一步。图162是佛罗伦萨建筑家利昂·巴蒂斯塔·阿尔贝蒂［Leon Battista Alberti］（1404—1472）设计的一座教堂，他把立面设计成了罗马式样的巨大的凯旋门（见119页，图74）。但是，这一新方案怎样才能用于城市街道上的普通住宅？传统的住宅和府邸是不能用神庙的式样建造的。罗马时代的私人住宅一所也没有保存下来，即使保存下来，由于要求和习俗已经大大改变，也没有什么指导意义。于是，问题就是怎样在有墙有窗的传统住宅和布鲁内莱斯基传授下来的古典形式之间寻求一个折中方案。又是阿尔贝蒂发现了一个办法，这个方法的影响一直延及现在。他给富有的佛罗伦萨商人鲁切莱［Rucellai］家族建筑一座邸宅（图163），设计成了一座普通的三层建筑。它的立面跟任何古典遗迹都很少有相似之处。然而阿尔贝蒂恪守布鲁内莱斯基的方案，使用古典形式装饰立面。他不去建造柱子或半柱，而用扁平

163
阿尔贝蒂
佛罗伦萨的鲁切
莱府邸
约1460年

的壁柱和檐部组成一个网络覆盖在墙上，既体现了古典的柱式又不改变建筑的结构。不难看出阿尔贝蒂是从什么地方学到这一原理的。我们还记得罗马圆形大剧场（见118页，图73），它把各种希腊"柱式"用于不同的楼层。在这里，最低的一层也是多立安柱式的变体，而且壁柱之间也有圆拱。尽管这样一来，由于恢复罗马形式，阿尔贝蒂就把古老的城市邸宅改成现代化的面貌，然而他还是没有跟哥特式传统彻底决裂。我们只要把邸宅的窗户跟巴黎圣母院立面的窗户（见189页，图125）比较一下，就能发现一个意外的相似之处。阿尔贝蒂只是把"野蛮的"尖拱弄得圆滑些，在传统格局之中运用古典柱式的成分，从而把一个哥特式设计"翻译"成古典形式。

　　阿尔贝蒂的这一成就很是典型。15世纪佛罗伦萨的画家和雕刻家也经常发现自己的处境是必须使新方案适应旧传统。在新和旧之间，在哥特式传统和现代形式之间进行调和，是15世纪中期

164
吉伯尔蒂
基督受洗

1427年
青铜镀金，
60 cm × 60 cm
洗礼堂的洗礼盘浮雕
Siena Cathedral

许多艺匠的特点。

　　成功地调和了新成就和旧传统的佛罗伦萨艺匠之中，最伟大的是多纳太罗一代的雕刻家洛伦佐·吉伯尔蒂［Lorenzo Ghiberti］（1378—1455）。图164是他给锡耶纳的一个洗礼盘制作的浮雕，多纳太罗也曾给这个洗礼盘制作"莎乐美的舞蹈"［Dance of Salome］（见232页，图152）。对于多纳太罗的作品，我们可以说处处新颖，而吉伯尔蒂的作品乍一看远不是那么惊人。我们注意到场面的布局跟12世纪列日城那位著名的铜匠使用的布局（见179页，图118）差异不大：基督在当中，左右两侧是施洗约翰和侍奉天使，还有圣父和鸽子高高地出现在天国。连处理细节的方法，吉伯尔蒂的作品也使人联想起他的中世纪先驱们的作品——他配置衣饰皱褶时的深情关注可以使我们回想起14世纪金匠的作品，例如第210页图139的圣母像之类。可是吉伯尔蒂的浮雕自有特点，跟洗礼盘上多纳太罗的作品同样有力，同样真实。他也学会刻画每一个人物的

特点，使我们能理解每一个人物扮演的角色：美丽而谦抑的基督，他是上帝的羔羊；姿态庄重而有力的圣约翰，他是来自荒野的憔悴的先知；一群神圣的天使，他们悄然地惊喜相望。多纳太罗表现那个神圣场面使用新颖的戏剧性手法，略微打乱了其前引以为荣的清楚的布局。吉伯尔蒂则小心翼翼地保持清晰和克制，不让我们意识到实际空间，而那空间观念正是多纳太罗所追求的目标。吉伯尔蒂比较喜欢仅仅给我们一点点景深的暗示，喜欢让他的主要人物清清楚楚地突出在浅淡的背景当中。

正像吉伯尔蒂不排斥使用本世纪的新发现而仍忠实于哥特式艺术的某些观念一样，佛罗伦萨附近菲耶索莱［Fiesole］的伟大画家安杰利科修士［Fra Angelico］（1387—1455），旨在运用马萨乔的新方法去表达宗教艺术的传统观念。安杰利科是多明我会的修道士，1440年左右画于佛罗伦萨圣马可修道院的一些湿壁画属于他的最美丽的作品之列。他在每一个修道士的房间和每一条走廊的尽头都画上一个神圣的场面。当人们在静寂的古老建筑中从一个房间走到另一个房间，就能感受到当年构思作品时的某种精神。图165是他在一个房间里画的《圣母领报》。我们立刻看出透视技艺对他来说毫无困难，圣母下跪处的回廊画得跟马萨乔的著名湿壁画中的拱顶（见228页，图149）一样的真实。然而"在墙上凿个洞"显然不是安杰利科的主要意图，正像14世纪的西莫内·马丁尼那样（见213页，图141），他不过是用画面的全部美丽和简朴来呈现宗教的故事。安杰利科修士的画中没有什么运动，也没有什么真实的立体身躯的意味。但是我认为，由于谦抑，他的画面更加动人，那是一位伟大艺术家的谦抑，他有意不去炫耀任何现代性，尽管他对布鲁内莱斯基和马萨乔给艺术带来的问题深有所知。

我们可以在另一位佛罗伦萨画家保罗·乌切洛［Paolo Uccello］（1397—1475）的作品中研究那些问题的魅力和难处，他的作品保存最完好的一幅在伦敦国立美术馆［National Gallery］，描绘的是一个战争场面（图166），当初可能打算放在梅迪奇宫［Palazzo Medici］一个房间的护壁板上（覆盖墙壁下部的镶板）。梅迪奇宫是佛罗伦萨最有权势、最富有的一个商人家族的城市邸宅。画的题材取自当时仍属时论的佛罗伦萨历史事件，

165
安杰利科修士
圣母领报
约1440年
湿壁画，
187 cm × 157 cm
Museo di San
Marco, Florence

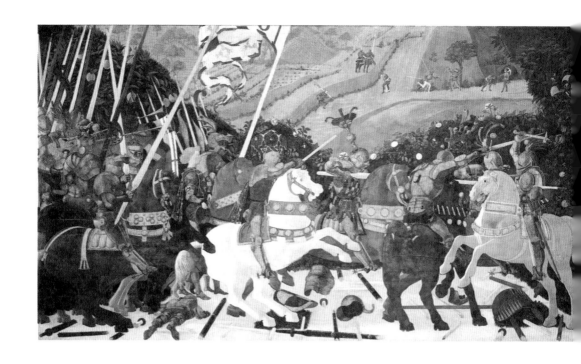

即1432年圣罗马诺［San Romano］大溃败，那是当时意大利各集团频繁内乱中的一次战斗，佛罗伦萨军队打败了他们的敌人。表面上看，这幅画可能显得中世纪的味道十足。全副甲胄的骑士手执沉重的长矛，骑着马仿佛去参加校场比武，令人想起中世纪骑士的传奇故事。表现手法乍一看也不觉得很现代化。画中的马和人看起来都有些像木偶，近似玩具，而且整个欢乐的画面显得跟实际战斗迥然不同。但是，如果问一下自己，为什么这些马看起来有点像摇木马，为什么整个场面隐隐约约使人联想起木偶戏，我们就会有意外的发现，这恰恰是因为画家十分迷恋他的技艺所具有的新效果，不遗余力地让他的人物突出在空间之中，仿佛是刻出而不是画出来的。据说透视法的发现给乌切洛的印象十分深刻，他日日夜夜地画透视缩短的物体，不断地给自己出新题目。他的画友总是说他那样全神贯注于研究，以至妻子叫他睡觉，他都难得抬头，而且还要惊叹："透视法多美妙啊！"我们可以看到，画中流露出他迷恋透视法的程度。乌切洛显然痛下苦功，用正确的短缩法描绘散落在地面上的各种各样的甲胄。他最得意的

166

乌切洛

圣罗马诺之战

约1450年
可能出自梅迪奇宫
的一个房间
木板油画，
181.6 cm × 320 cm
National Gallery, London

也许就是从马上跌倒在地上的那个武士，用短缩法画他一定极为
困难（图167），以前从来没有画过这样的形象，尽管跟其他人物
相比，武士显得稍微小了一点，我们还是不难想象它一定引起了
巨大的轰动。画面上到处都能发现一些迹象，表现出乌切洛对透
视法的兴趣和透视法支配他心神的那股魅力。甚至连地上的断矛
都布置得朝向它们共同的"消失点"。这个似乎在进行战斗的舞
台，之所以有人工造作的样子，有一部分应归因于整齐的数学布
局。如果我们从这一骑士古装表演回顾凡·艾克的骑士图（见238
页，图157）和我们曾经跟骑士图进行过比较的林堡弟兄的细密画
（见219页，图144），或许可以较清楚地看出乌切洛得益于哥特
式传统的地方，以及他怎样进行了改变。北方的凡·艾克根据观
察增添越来越多的细节，试图把物体的外表描摹得惟妙惟肖到最
细微的色调，从而改变了国际式风格的面貌。乌切洛则选择相对
的路线，通过他所热爱的透视技艺，试图构成一个真实的舞台，
让他的人物在那个舞台上有立体感、有真实感。当然，它们有立
体感毫无疑问，不过其效果却跟人们通过透视镜看到的立体画有

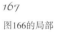

167
图166的局部

些相似。乌切洛还没有学会怎样使用光线、明暗和大气来修润严格的透视画法的刺目的轮廓。然而，如果我们站在国立美术馆的原画面前，就感觉不到哪里有不恰当的地方，因为，虽然乌切洛一心沉浸于应用几何学，但他毕竟是一位真正的艺术家。

尽管像安杰利科修士那样的一些画家能够使用新方法而不改变传统的精神，尽管乌切洛完全被新问题迷住，但是不那么有雄心的艺术家却在愉快地使用新方法，对其中的难处并不过分地烦恼。公众大概喜欢这些两全其美的艺术家。于是，为梅迪奇的城市邸宅的私人礼拜堂作壁画的任务就交给了贝诺佐·戈佐利［Benozzo Gozzoli］（约1421—1497），他是安杰利科修士的学生，可是两个人的观点显然大不相同。在礼拜堂的墙上，他满满地画上了一幅东方三博士骑马朝圣图，画中的人物带着高贵的皇家气派，正在穿过一片风光明媚的丘林（图168）。这个《圣经》故事给他机会表现美丽的服饰和豪华的装束，表现一个快乐怡人的神话世界。我们已经看到这种表现贵族娱乐盛会的爱好是怎样在勃艮第发展起来（见219页，图144），梅迪奇跟勃艮第正有密切的贸易关系。戈佐利似乎一心一意要表明，新艺术成就可以把当代生活的快乐场面描绘得更生动更有趣，我们没有理由为此责难他。那个时期的生活确实那么宛如图画，那么富于色彩，不能不感谢那些二流的艺匠，他们用作品记录下了这些赏心悦目的场面。去佛罗伦萨的人都应该到这个小礼拜堂一享观光的乐趣，那里似乎还保持着一种节日生活的情趣和兴味。

同一时期，佛罗伦萨北边和南边城市中的画家已经吸取了多纳太罗和马萨乔的新艺术的启示，甚至比佛罗伦萨人更热衷于从中汲取教益。有一位画家名叫安德烈亚·曼泰尼亚［Andrea Mantegna］（1431—1506），他最初在著名的大学城帕多瓦工作，以后在曼图亚［Mantua］领主的宫廷工作，两处都在意大利北部。在离乔托画过著名壁画的礼拜堂不远的地方，有一所帕多瓦的教堂，曼泰尼亚在里面画了一系列壁画，图解圣詹姆斯［St James］的传奇故事。第二次世界大战教堂被炸，损坏严重，曼泰尼亚的奇妙壁画大都被毁。这个损失令人痛心，因为那些壁画无疑属于有史以来最伟大的艺术作品之列。其中有一幅画的是圣詹姆斯被押赴刑场（图169）。跟乔托或多纳太罗一样，曼泰尼

168
戈佐利
三大博士到伯利恒朝圣
约1459—1463年
湿壁画局部
Chapel of the Palazzo Medici-Riccardi, Florence

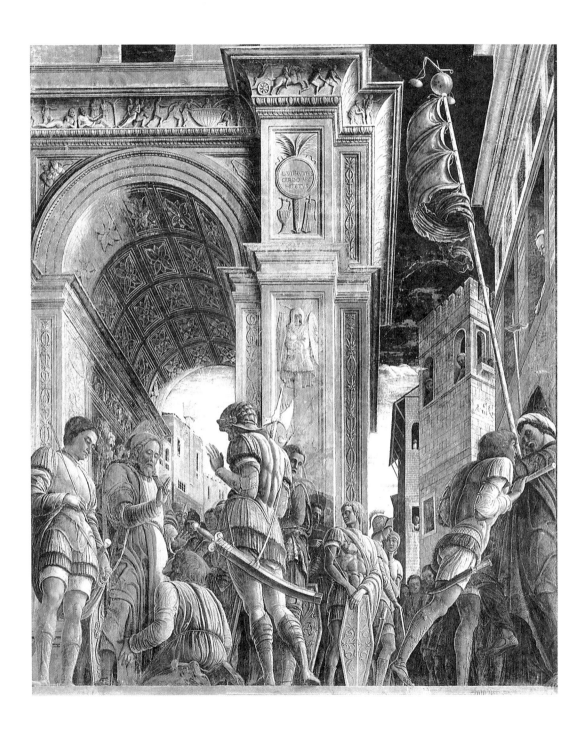

亚也是力图十分明确地设想出现实的这个场面会是什么样子，但是他用来鉴定现实的标准已经大为严格，跟乔托时代不同。乔托重视的是故事的内容含义——人们在一个特定的环境里会有怎样的举止行为。而曼泰尼亚还关心外界环境，他知道圣詹姆斯生活在罗马皇帝统治时期，很想把场面组织得跟当初实际可能发生的情况一般无二。为了达到这个目的，他专门研究了古典时期的遗迹。圣詹姆斯刚刚被押送走出的那座城门是一座罗马凯旋门，押解他的兵士都身着古罗马军队的服装和甲胄，跟我们在古典时期的真实遗物中看到的一样。不仅画中服装和装饰细节使我们联想到古代雕刻，整个场面的简朴和雄浑也流露出罗马艺术的精神。曼泰尼亚的作品和约略同期的戈佐利的佛罗伦萨壁画之间，区别之大几乎无以复加。我们看出戈佐利的快乐的盛会场面重新回到了国际哥特式风格的趣味，曼泰尼亚却沿着马萨乔的路子走下去。他的人物像马萨乔的人物那样动人，那样有雕塑感。跟马萨乔一样，他也急于使用透视法新技艺，但是不像乌切洛那样去炫耀这种法宝蕴涵的新奇效果。曼泰尼亚旨在使用透视法创造一个舞台，使他的人物好像立体实物一样在上面活动。他好像一个高明的舞台监督那样，布列人物去表达这一瞬间的意义和事件的过程。我们可以看出正在发生什么事情：押送圣詹姆斯的队伍停了一下，因为一个迫害圣徒的人已经忏悔了，跪倒在圣徒的脚下请他赐福。圣徒平静地转过身来为他祝愿。罗马士兵站在旁边看着，一个漠然处之，另一个举起手来，姿势颇有表情，好像表示出他也有所感动。圆形的拱门为这个场面加上了边框，围观的人群被卫士推回去，一片骚乱恰好被它分隔开来。

安德烈亚·曼泰尼亚在意大利北部如此运用新艺术手法的时候，佛罗伦萨以南的地区阿雷佐城［Arezzo］和乌尔比诺城［Urbino］，另一个伟大的画家皮耶罗·德拉·弗兰切斯卡［Piero della Francesca］（1416？—1492）也在从事同样的工作。跟戈佐利和曼泰尼亚的湿壁画一样，皮耶罗·德拉·弗兰切斯卡的湿壁画也作于15世纪中期稍后，大约是马萨乔身后的一代。图170是关于一个梦的著名传说，这个梦使君士坦丁大帝接受了基督教。他在跟敌人决战之前，梦见一个天使向他显示十字架说："克敌制胜以此为帜。"皮耶罗的湿壁画描绘的是战斗之

169

曼泰尼亚

圣詹姆斯在赴刑场的路上

约1455年
湿壁画；已毁；
原在Church of the
Eremitani, Padua

前皇帝营帐的夜晚场面。我们一直看到敞开的营帐里，皇帝正在卧榻上睡觉。侍卫坐在他身边，还有两个守护的士兵。这个静谧的夜晚突然被一道闪光照亮，一个天使伸手拿着十字架，从高高的天国冲下来。正如曼泰尼亚的画一样，它隐约地使我们联想起戏剧化的场面。我们看到，皮耶罗相当清楚地标示出一个舞台，没有任何东西分散我们对主要动作的注意力。他对罗马军队的衣着同样下了苦功，而且跟曼泰尼亚一样，避免使用戈佐利塞入场面中的欢乐、艳丽的细节。皮耶罗也完全掌握了透视法技艺，他用短缩法画天使形象，使用得那样大胆，让天使几乎不可辨认，特别是在小型复制品中。但是除了暗示出舞台空间的几何手法，他又增加了一个同样重要的新手法：处理光线。中世纪艺术家几乎没有注意光线，他们的平板人物形象完全没有阴影。在光线方面，马萨乔也是一位先驱者——他画的圆凸的立体人物形象，明暗造型十分生动（见228页，图149）。但是，没有一个人像皮耶罗·德拉·弗兰切斯卡那样清楚地看出这种手法蕴涵着巨大的发展前途。他这幅画中的光线，不仅有助于塑造人物形象，而且对于透视法造成景深错觉也有重大作用。前面的士兵像个黑色的剪影站在闪光照亮的营帐入口。于是我们觉得士兵跟侍卫坐着的台阶之间隔着一段距离，而侍卫的形象又在天使发出的闪光中突现出来，我们还觉得营帐是圆的，包围着一片空间。这里的光线手段不亚于短缩法和透视法的作用。然而皮耶罗还用光线和阴影创造出更大的奇迹，营造了深夜场面的神秘气氛，这个深夜，皇帝看到一个即将改变历史进程的梦境。画面的单纯和平静是如此动人，因此皮耶罗成了马萨乔的最伟大的继承者。

正当这些艺术家和别的艺术家运用佛罗伦萨一代大师的发明，佛罗伦萨艺术家却越来越感到他们的发明产生了新问题。经过最初一阵胜利的冲动，他们也许认为发现透视法和研究大自然就能解决一切困难，但其实不然。我们绝不能忘记艺术跟科学完全不同。艺术家的手段和技巧固然能够发展，艺术自身却很难说是以科学发展的方式前进。某一方面的任何发现，都会在其他地方造成新困难。我们记得中世纪画家不理解正确的素描法，然而恰恰是这个缺点使他们能够随心所欲地在画面上分布形象，形成完美的图案。12世纪插图历书（见181页，图120）或13世纪《圣

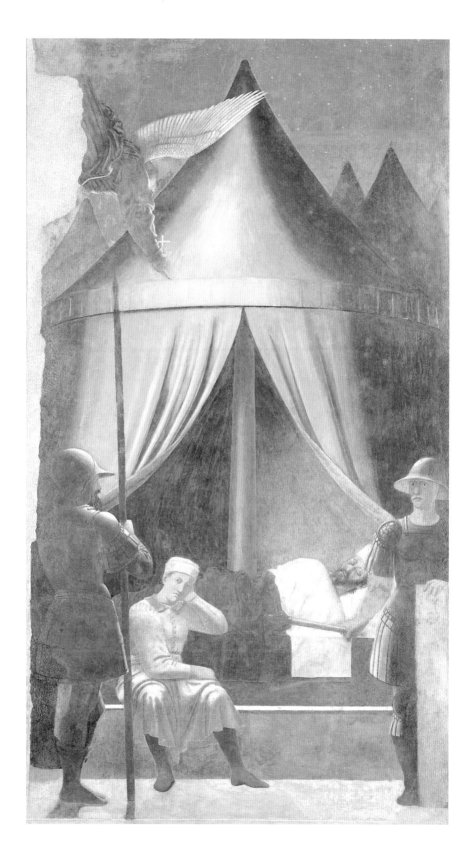

母安息》的浮雕（见193页，图129），都是那种技术的例证。甚至像西莫内·马丁尼（见213页，图141）之类的14世纪画家也还能布列人物形象，使它们在黄金背景中形成清楚的设计。等到采用了绘画得像镜子一样反映现实的新观念以后，怎样摆布人物形象的问题就再也不那么好解决了。现实中的人物不是和谐地组织在一起，也不是在浅淡的背景中鲜明地突现出来。换句话说，这里有一个危险，艺术家的新能力会把他最珍贵的天赋毁灭掉，使他无法创造一个可爱而惬意的统一体。当巨大的祭坛画和类似的任务落到艺术家身上，问题表现得尤其严重。这些画必须能从远处看到，必须适合整个教堂的建筑构架，此外，它们还必须把宗教故事用清楚动人的轮廓呈现在礼拜者的面前。15世纪后半叶，一位佛罗伦萨艺术家安东尼奥·波拉尤洛［Antonio Pollaiuolo］（1432？—1498）就试图解决这个新问题，使画面既有精确的素描又有和谐的构图，他的解决方式表现在图171中。这是企图不仅靠机智和本能，还靠明确的规则来解决上述问题的最初尝试之一。作品的尝试可能不完全成功，也不很吸引人，但是它很清楚地表现出佛罗伦萨的艺术家是多么有意识地着手解决这个问题。画的题材是圣塞巴斯提安［St Sebastian］殉教，他被绑在木桩上，六个刽子手在他四周围成一圈，组成一个很规则的尖削的三角图形。位于一侧的每个刽子手都在另一侧有个类似的形象相配。

事实上，这种布局非常清楚、非常对称，几乎过于生硬了。画家显然意识到这个毛病，试图采取一些变化。一个刽子手弯下腰调整他的弓，是正面的形象，对应的一个人则表现为背面的样子，射箭的人也是这样。画家用这个简单的方法努力调剂构图的生硬的对称性，并造成一种运动和反运动的感觉，很像一段音乐中的进行和反进行。波拉尤洛的画中，这种方法用得还有些不自然，构图看起来有些像技巧练习。我们可以设想，他画对应的人物使用的是同一个模特儿但从不同的侧面观看，我们感觉他以熟悉人体的肌肉和动作为荣，几乎忘记了这幅画的真正主题是什么。不过，他要着手解决的问题却很难说已完全成功。运用透视法的新技艺确实画出了背景中一段奇妙的托斯卡纳风光远景，然而中心主题跟背景实际上互不调和。前景圣徒殉难的小山丘没有道路通向后面的景致。人们几乎要纳闷，如果波拉尤洛把他的构

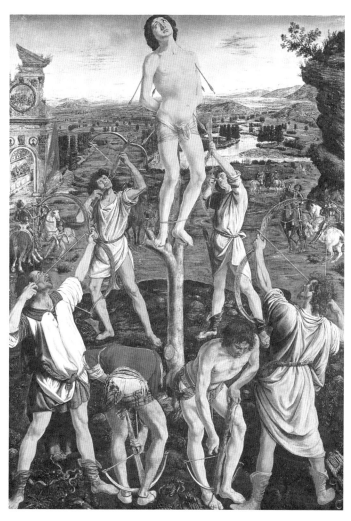

171

波拉尤洛
圣塞巴斯提安殉教
约1475年
祭坛画；木板油画，
291.5 cm × 202.6 cm
National Gallery, London

图放到浅淡或金色之类的背景是不是要更好一些。但是人们很快就明白他无法采纳那种设计，这样生动、这样真实的形象放到金色的背景看起来就会不得其所。一旦艺术走上了跟自然竞争这条路，就绝不会回头。波拉尤洛的画所表现的这类问题，15世纪的艺术家一定在画室中做过讨论，而意大利艺术在后一代到达顶峰也正是由于找到了解决这个问题的方法。

15世纪后半叶致力于解决这个问题的佛罗伦萨艺术家，有一位叫山德罗·波蒂切利［Sandro Botticelli］（1446—1510）。他最著名的画中，有一幅画的不是基督教传说，而是古典神话《维纳斯诞生》［*Birth of Venus*］（图172）。

在整个中世纪，古典诗人没有被人忘却，然而直到文艺复兴时期，意大利人那样热情地试图重新恢复罗马昔日的光荣，古典神话才在有文化的普通人民中间传播开来。那些人以为，备受赞扬的希腊人和罗马人的神话所表现的不光是快活而有趣的童话故事，他们非常信服古人的高超智慧，以至相信古典传说之中必定包含一些深邃、神秘的真理。委托波蒂切利为其乡村别墅作画的赞助人是富强的梅迪奇家族的一个成员。或是赞助者本人，或是他的一位博学的朋友，大概已经向画家讲解过他所知道的古人对维纳斯从海中出现的描绘。这些学者认为，维纳斯出世的故事是神秘的象征，

通过它，神对美的启示才传到人间。人们不难想象画家是毕恭毕敬地着手创作，用相称的方式去表现这个神话。画面描绘的活动很快就能看懂。维纳斯站在贝壳上从海中出现，在玫瑰花飘落之中，风神们飞翔着把贝壳推向岸边。维纳斯就要举步登陆的瞬间，一位季节女神或水中仙女［Nymph］拿着紫红色斗篷迎接她。在波拉尤洛失败之处，波蒂切利获得了成功，他的画确实形成一个完美和谐的图案。然而波拉尤洛可能会说，波蒂切利是牺牲了一些他当初下了那么大苦功要保留下来的成就，才取得这一效果的。诚然，波蒂切利的人物看起来立体感不那么强，画得不像波拉尤洛或马萨乔的人物那么准确，但他的构图中动作优雅，线条具有韵律，使人想起吉伯尔蒂和安杰利科修士的哥特式传统，甚至可能是14世纪的艺术——例如西莫内·马丁尼的《圣母领报》（见213页，图141）和法国金匠的圣母像（见210页，图139）之类的体态轻柔、衣饰飘落的作品。他的维纳斯是如此之美，以至我们忽略了她脖子的长度不合理，双肩是直削而下，还有她的左臂跟躯干的连接方式也很奇特。或者更恰当一点，我们应该这样说，波蒂切利为了达到轮廓线优美而更改了自然形象，增强了设计上的美丽与和谐，因而加深了她的感染力，更加使人感到这是一个无限娇柔、优美的人物，是从天国飘送到我们海边的一件礼物。

委托波蒂切利画这幅画的富商洛伦佐·迪·皮耶尔弗朗切斯科·德·梅迪奇［Lorenzo di Pierfrancesco de'Medici］还雇用过一位佛罗伦萨人，叫阿梅里戈·韦斯普奇［Amerigo Vespucci］，这个人命中注定要以自己的名字去为一块新大陆命名。正是为了给皮耶尔弗朗切斯科的商行服务，韦斯普奇才坐船到达一个新世界。现在，我们已经讲到后世历史学家所选定的中世纪的"正式的"终结时期。我们记得意大利艺术中有各种各样的转折点，都可以说成是一个新时代的开始——1300年左右乔托的新发现，1400年左右布鲁内莱斯基的新发现。但是比那些方法上的革新更重要的大概就是两个世纪里艺术的逐渐变化，这个变化易于觉察，难于描述。把前几章讨论过的中世纪的书籍插图（见195页，图131；211页，图140）跟1475年前后的一页佛罗伦萨插图（图173）比较一下，我们就能体会到使用同一种艺术形式所表现的不同的精神。并不是这位佛罗伦萨艺匠对神圣的场面缺乏敬意和虔

172

波蒂切利

维纳斯诞生

约1485年

画布蛋胶画，

172.5 cm × 278.5 cm

Uffizi, Florence

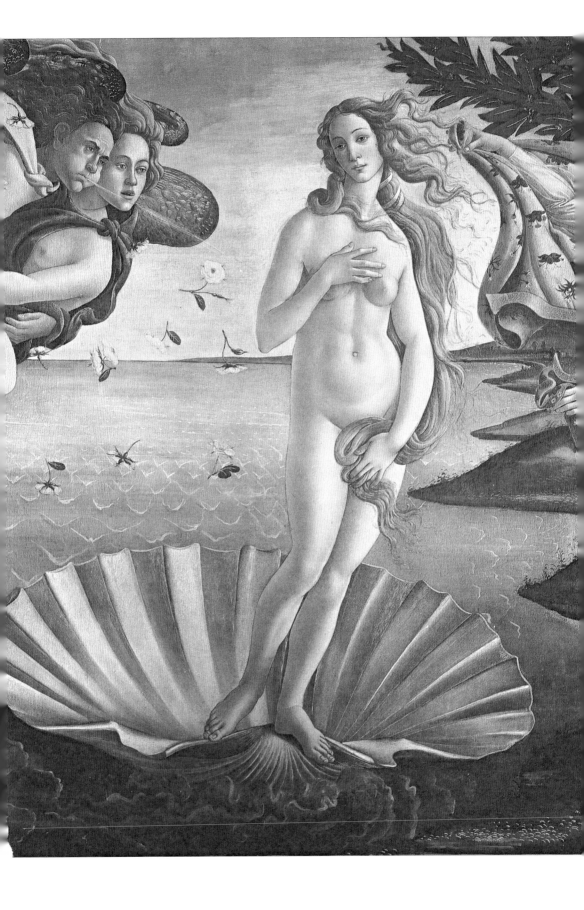

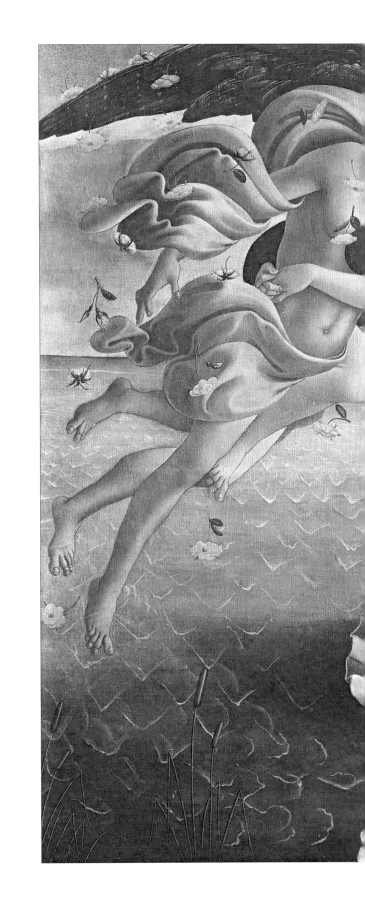

173
盖拉尔多·迪·乔瓦尼
圣母领报和但丁《神曲》中的一些场面
约1474—1476年
取自弥撒书
Museo Nazionale del
Bargello, Florence

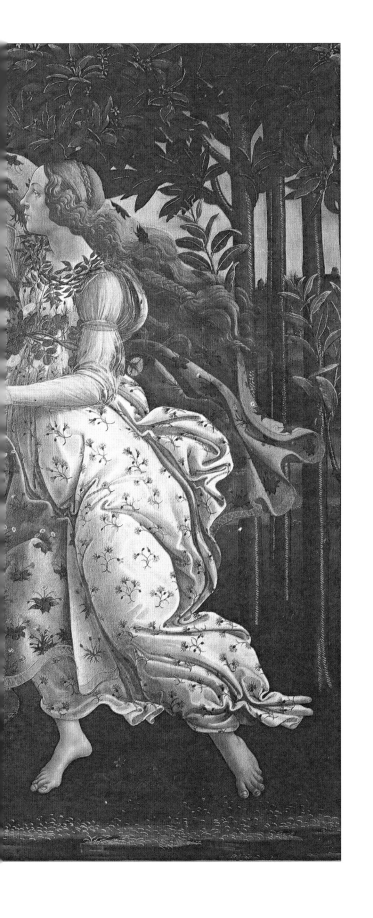

诚，而是他的艺术所获得的力量使他不可能仅仅把艺术看作传达
宗教故事含义的工具。他要用艺术的力量把画页变为财富和奢侈
的快活的展示。艺术为现实生活添加美丽和愉悦的作用，一直没
有完全被遗忘。到了我们所谓的意大利文艺复兴时期，这种作用
就日益占据主导地位了。

绘制湿壁画和
研磨颜料
约1465年
取自一幅表现命星为
水星的人职业的佛罗
伦萨版画

14

传统和创新（二）
北方各国，15世纪

　　我们已经看到，15世纪的艺术史发生了重大的变化，由于佛罗伦萨的布鲁内莱斯基一代人的发现和创新把意大利艺术提高到一个新水平，使意大利艺术走上与欧洲其他地方不同的发展道路。15世纪的北方艺术家跟意大利艺术同道相比，在目标方面差异不大，在手段和方法方面却很不相同。这种不同在北方与意大利的建筑上表现得最为明显。布鲁内莱斯基采取文艺复兴的做法，在建筑中使用古典母题，从而在佛罗伦萨终止了哥特式风格。但是意大利以外的地区，几乎一个世纪以后，艺术家才纷起效法他。而整个15世纪期间，他们还是老样子，继续发展前一世纪的哥特式风格。尽管这些建筑物的形式仍然具有尖拱和飞扶垛之类典型的哥特式建筑要素，可是时代的趣味毕竟有了巨大的变化。我们记得14世纪的建筑家喜欢使用优美的花边和丰富的装饰，还记得有盛饰式风格的埃克塞特主教堂的窗户就是用它设计（见208页，图137）。15世纪，爱好复杂花饰窗格和奇特装饰的风气有更进一步的发展。

　　图174是鲁昂［Rouen］的法院［Palace of Justice］，是法兰西哥特式风格最后阶段的实例，有时叫作火焰式风格［flamboyant style］。我们可以从中看到设计者是怎样用变化无穷的装饰来覆盖整个建筑，显然不去考虑它们在建筑结构上是否具有功能。这类建筑中有一些显示了无限的财富和创造力，宛如神话世界。然而人们却觉得，设计者已经用尽了哥特式建筑的最后潜力，迟早要往相反方向发展。事实上有迹象表明，即使没有意大利的直接影响，北方建筑家也会发展出一种比较单纯的新风格来。

　　特别是在英国，我们能够看出哥特式风格的最后阶段就有如此一些倾向在发挥作用，它叫作垂直式风格［Perpendicular］。这个名称用来表示14世纪晚期和15世纪的英国建筑特点，因为这类

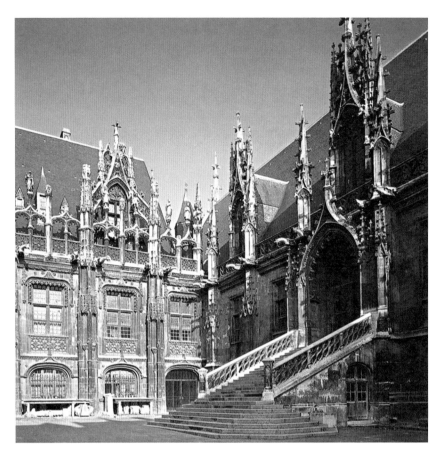

174
鲁昂法院（旧为宝
库）的庭院
1482年
火焰式哥特风格

175
剑桥国王学院的
礼拜堂
1446年
垂直式风格

建筑的装饰物上，直线要比以往"盛饰式"花饰窗格中的曲线和弧线更为常见。垂直式风格的最著名建筑是剑桥国王学院［King's College］的奇妙的礼拜堂（图175），于1446年动工兴建。它的内部形状比先前的哥特式内部要简单得多——没有侧廊，也就没有立柱和尖削的拱。整个建筑给人的印象是一座高高矗立的大厅，而不是一座中世纪的教堂。这样，虽然整体结构比巨大的主教堂要简朴，可能也要世俗些，但是哥特式工匠的想象力却获得自由，能在细部尽情发挥，尤其体现在拱顶的形式（"扇形拱顶"［fan-vault］），它的曲线和直线的奇特花边使人回想起克尔特人和诺森伯兰人的写本中出现的非凡的奇观（见161页，图103）。

在意大利以外的国家，绘画和雕刻的发展跟建筑的发展趋势有一定的类似之处，换句话说，文艺复兴在意大利已经全线获胜，但15世纪的北方仍然忠实于哥特式传统。虽然凡·艾克弟兄有伟大的发明创造，艺术实践却仍然是关乎习俗和程式，而不是关乎科学的事情。透视法的数学规则，解剖学的科学秘密，罗马

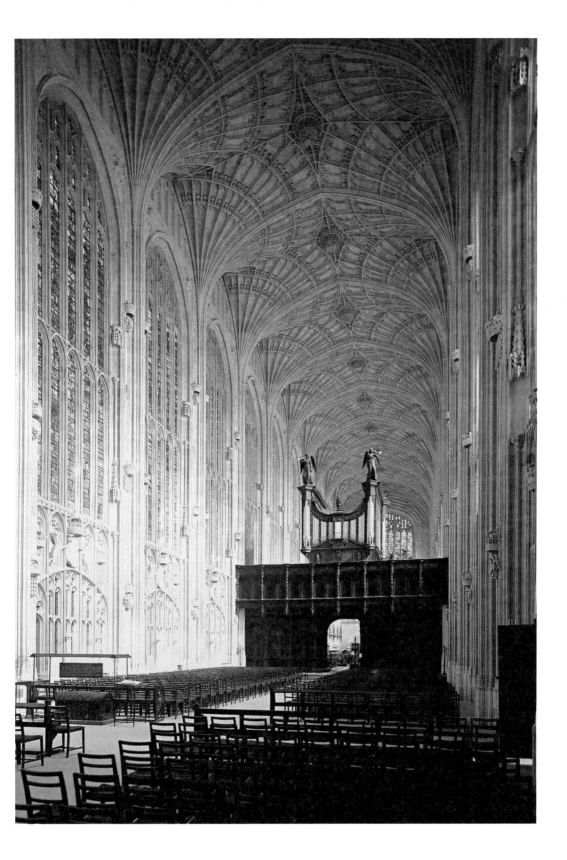

古迹的研究，还没有扰乱北方艺匠的平静心灵。因此，我们可以说他们还是"中世纪艺术家"。然而在阿尔卑斯山的南边，他们的同道已经属于"近代时期"［modern era］。尽管如此，阿尔卑斯山两边的艺术家所面临的问题却十分相似，这是令人惊奇的。在北方，凡·艾克曾经教给艺术家怎样去细心地在细节上增加细节，用辛勤的观察所得填满整个画框，使画面成为反映自然的一面镜子（见238页，图157；241页，图158）。然而，正如南方的安杰利科修士和贝诺佐·戈佐利（见253页，图165；257页，图168）曾经以14世纪的创作精神使用马萨乔的新发明一样，北方也有一些艺术家把杨·凡·艾克的发现用在较为传统化的主题上。例如，15世纪中期工作于科隆的德国画家斯特凡·洛赫纳［Stefan Lochner］（1410？—1451）就仿佛是一位北方的安杰利科修士。他的一幅可爱的画是圣母在玫瑰花荫下（图176），周围是小天使们奏乐、散花或给圣婴基督水果。显然，这位画家知道杨·凡·艾克的新方法，正如安杰利科修士知道马萨乔的新发现一样。可是在创作精神上，他的画更近于哥特式的威尔顿双连画（见216—217页，图143），而不是杨·凡·艾克。回顾先前那幅双连画，比较一下两幅作品的异同，可能饶有趣味。前面那位画家感到棘手的事，后面这位画家却已经学到手了，洛赫纳能够表现出在草地上就座的圣母身边那片空间。跟他画的人物相比，威尔顿双连画的人物显得有些扁平。洛赫纳的圣母仍然映衬着金色的背景，不过，背景前面却是一个真实的舞台，他甚至添加了两个可爱的小天使，向后掣住幕布，幕布似乎悬挂在画框上。正是洛赫纳和安杰利科修士这样的作品，首先抓住了19世纪浪漫主义批评家像拉斯金［Ruskin］和前拉斐尔派［Pre-Raphaelite Brotherhood］那些人的心灵。他们在画中看到了纯真和童心的全部魅力。他们的看法有一些道理，这些作品的确令人神往，因为对于我们来说，已经看惯了画面上的真实空间和比较正确的素描，这些画就比其前的中世纪艺匠的作品容易理解，不过它们仍然保留着过去艺匠的精神。

　　其他北方画家就更为接近贝诺佐·戈佐利。贝诺佐·戈佐利画于佛罗伦萨梅迪奇宫的湿壁画，是用国际式风格的传统精神反映出美好世界的华丽的盛会。这种做法特别适合设计花毯的作者

177
让·勒·塔韦尼埃
《查理曼大帝的征
服地》扉页画
约1460年
Bibliothèque Royale,
Brussels

178
让·富凯
法兰西国王查理七
世的司库官埃蒂安
纳·谢瓦利埃和圣
司提反
约1450年
祭坛组画之一；木板
油画，96 cm×88 cm
Gemäldegalerie,
Staatliche Museen, Berlin

和装饰珍贵的写本书页的作者。图177所示的一页大约画于15世纪中叶，跟戈佐利的湿壁画时间相仿。背景还是传统场面，画的是写本制作者把成书交给订制此书的贵族赞助人。但是画家认为单单这样一个主题相当枯燥，于是就把门厅的环境加进去，把周围发生的各种事情都给我们一一画出来。在城门后面有一帮人，显然准备去打猎——至少有一个花花公子式的人物手上架着猎鹰，而其他人好像傲慢的市民，站在周围。我们看见城门内外有货摊和商亭，商人们陈列出货物，顾客们正在观看。这是当时中世纪城市的真实写照。像这样的画绝不可能出现于一百年以前，甚至其前任何时代都不可能出现。我们不得不回到古代的埃及艺术去寻找像它这样忠实地描绘人们日常生活的图画。而且，即使是埃及人也不能这么准确、这么幽默地观察他们自己的社会。我们在《玛丽女王诗篇》（见211页，图140）中曾一窥的那种逗趣精神，在这些可爱的日常生活写照中开花结果了。北方的艺术不像意大利的艺术那样一心一意地想达到理想的和谐与美丽，而是喜爱这种日益盛行的再现生活的艺术类型。

不过，把这两个"流派"想象为不相往来、闭关自守地发展成长，就大错特错了。事实上我们知道，当时第一流的法国艺术家让·富凯［Jean Fouquet］（1420？—1480？）年轻时就访问过意大利。他曾去过罗马，1447年在那里给教皇画过像。图178是一位供养人肖像，大概是他回国后几年绘制的。跟威尔顿双连画（见216—217页，图143）一样，表现的是圣徒保护着正在跪着做祈祷的供养人。因为供养人名叫Estienne（古法语，即司提反［Stephen］），所以身边的圣徒就是他的保护圣徒司提反。圣司提反是基督教的第一位执事，因此穿着执事的长袍。他手持书

册，书上放着一块尖锐的大石头，据《圣经》说，圣司提反被人
用石头打死，所以放着这样一种象征物。如果我们返回去看威尔
顿双连画，就又一次看到在半个世纪里，艺术在表现自然方面已
经取得多么大的进展。威尔顿双连画的圣徒和供养人看起来仿佛
是从纸上剪下放到画面，让·富凯的人物看起来却像塑造而成。
双连画里丝毫没有明暗色调，而富凯使用光线的方法几乎跟皮耶
罗·德拉·弗兰切斯卡（见261页，图170）一样，雕像般的平静

的人物如同站在真实的空间，这种手法表明富凯在意大利所看到的一切已经给他留下深刻的印象。然而绘画的方式却跟意大利画家不同，他对物体（毛皮、石头、衣料和大理石）的质地和外观感兴趣，他的艺术还是得益于杨·凡·艾克的北方传统。

　　另一位到过罗马（1450年去朝圣）的伟大北方艺术家是罗吉尔·凡·德尔·韦登［Rogier van der Weyden］（1400？——1464）。对于这位大师的生平我们鲜有所闻，只知道他享有盛名，住在尼德兰南部，杨·凡·艾克曾在那里工作过。图179是一幅大型祭坛画，画的是从十字架上放下基督的场面。我们看到罗吉尔像杨·凡·艾克一样，也能忠实地描绘出每一个细部、每一根毛发和每一个针脚。尽管如此，描绘的不是真实的场面，而是在单纯的背景上把人物置于进深很浅的舞台当中。我们只要想起波拉尤洛的问题（见263页，图171），就能赞赏罗吉尔做出的决定十分明智。他也是必须画一幅从远处去看的大型祭坛画，必须把这个神圣主题展示在教堂里的信徒面前。画面必须轮廓清楚，图案惬意。罗吉尔的画符合这些要求，但看起来却不像波拉尤洛的画矫揉造作。基督的身体被转过来，正面朝向观众，成为构图的中心；哭泣的妇女们在两边形成边框。圣约翰像另一边的抹大拉的玛丽亚一样躬身向前，他徒然地想去扶住昏倒的圣母；圣母的姿势跟正在放下的基督身体的姿势相呼应。老人们的平静姿态有力地烘托着主要角色的富有表情的姿势，他们看起来真像是神秘剧［mystery play］或 *tableau vivant*［活人造型］中的一批表演者：一位演员研究中世纪的伟大作品后触发了灵感，想用自己的艺术手段加以模仿，就让这些表演者聚集起来，摆好姿势。罗吉尔用这种方法，把哥特式艺术的主要观念转化为新颖、逼真的风格，对北方艺术做出了巨大贡献。图案清楚的古老传统有很大一部分被他保存下来，否则杨·凡·艾克那些新发现的冲击，很可能让它失传。从此以后，北方艺术家就探索各自的道路，试图把艺术要满足的新要求跟艺术的古老的宗教意图协调起来。

　　15世纪后半叶最伟大的佛兰德斯画家之一胡戈·凡·德尔·格斯［Hugo van der Goes］（卒于1482年）的一幅作品，能让我们观察到这些努力获得的成果。北方早期阶段的大师，只有寥寥数人我们知道一些生平，凡·德尔·格斯就是其中的一个。

179
罗吉尔·凡·德尔·韦登
卸下圣体
约1435年
祭坛画；木板油画，
220 cm × 262 cm
Prado, Madrid

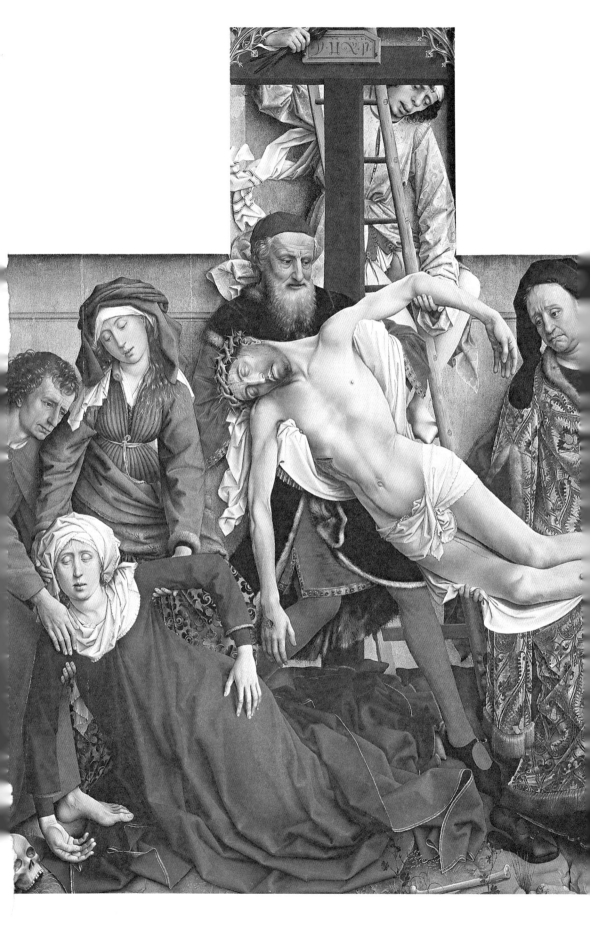

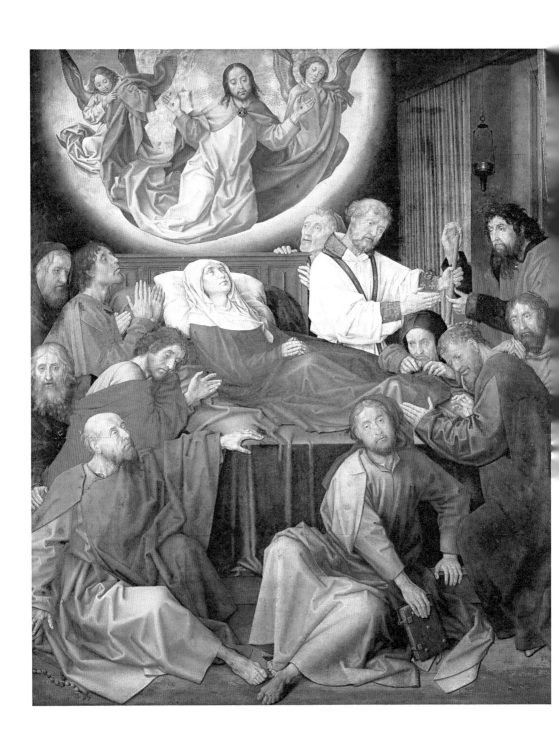

我们听说他后来自动归隐，藏身修道院里度过了一生最后的岁月，他总是感觉自己有罪，遭受着忧郁症的侵袭。他的艺术的确有些紧张严肃，因而跟杨·凡·艾克宁静的心境大不相同。图180是他画的《圣母安息》。使我们触目惊心的首先是艺术家在表现十二个使徒时采用的绝妙手法：对目击的事件他们各有不同的反应——从默默哀伤一直到感情奔放的哀悼和近乎不得体的目瞪口呆。如果我们返回去再看看斯特拉斯堡主教堂门廊上所展现的同一场面（见193页，图129），就能很好地衡量凡·德尔·格斯的成就大小。跟画家描绘的多种多样的姿势相比，先前雕刻上的使徒们就显得彼此十分相像。雕刻家把人物安排成清楚的设计是多么的容易！他根本不必费心凡·德尔·格斯所追求的短缩法和空间感，而这正是要求凡·德尔·格斯做到的，我们能够感觉到画家尽力在我们眼前呈现一个真实的场面，又不让嵌板出现没有意义的空白。前景中的两个使徒和床上面的幻影，最为清楚地表现出他是怎样努力把人物分散开来展现在我们面前。这一显而易见的苦心经营使画中的动作看起来有些歪扭，但也加强了临终圣母平静形象周围的紧张激动的气氛。挤满人的房间，只有圣母一个人能够看见张开双臂迎接她的圣子的幻象。

罗吉尔用新形式保存下来的哥特式传统，对于雕刻家和木刻家来说具有特殊的重要性。图182是一个雕刻成的祭坛，1477年（在第263页的图171波拉尤洛祭坛画的两年之后）为波兰的

180

胡戈·凡·德尔·格斯

圣母安息

约1480年

祭坛画；木板油画，
146.7 cm × 121.1 cm
Groeningemuseum,
Bruges

181

图180的局部

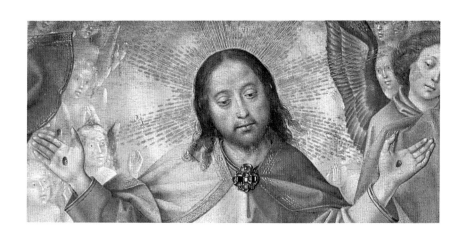

183
法伊特·施托斯
一个使徒的头部
图182的局部

182
法伊特·施托斯
克拉科夫圣母教堂
的祭坛

1477—1489年
木头着色，
高13.1 m

克拉科夫城［Gracow］制作，作者是法伊特·施托斯［Veit Stoss］，他一生大半时间住在德国的纽伦堡，1533年在那里去世，年岁很大。即使这张小小的插图，也能让人看出一个清楚的设计所具有的巨大效果。像当年那些站得远远的教会成员一样，我们也能毫无困难地看出主要场面的全部含义。中央神龛的一组人物也是表现圣母安息，身边围着十二个使徒，不过这一次圣母没有躺在床上，而是跪着祈祷。再往上去，我们看见她的灵魂被基督接到光辉四射的天堂；很高的地方，是圣父和圣子给她加冕。祭坛两翼表现圣母一生中的重大时刻，这些事件（再加上圣母加冕）即众所周知的"圣母七喜"［Seven Joys of Mary］。组画从左上方框内的"圣母领报"开始，往下是"耶稣诞生"和"博士朝拜"［Adoration of the Magi］。在右边一翼，我们看到经历了巨大悲痛之后的三个欢乐时刻——"基督复活"［Resurrection of Christ］、"基督升天"［His Ascension］和"圣灵降临"［Outpouring of the Holy Ghost at Whitsun］。每逢圣母的节日，信徒们就聚集在教堂里沉思这些故事的含义——翼部的其他侧面适合别的节日使用。但是，只有他们走近神龛，才能看到法伊特·施托斯把使徒的头和手雕刻得多么奇妙无比（图183），赞叹他的艺术的真实性和表现力。

　　15世纪中叶，德国有一项十分重大的技术发明，对艺术的进一步发展有巨大的作用，而且作用还不仅仅限于发展艺术——这就是印刷术的发明。印刷图画要比印刷书籍早几十年，上面印有圣徒像和祈祷词的小活页是供给朝圣者和个人礼拜使用的。印刷图画的方法十分简单，跟后来印刷文字的方法相同。你拿一块木头，用小刀把不应该印出来的部分统统去掉，换句话说，凡是最

后成品上应该出现空白的地方都要挖去，凡是应该出现黑色的地方都要留下，成为狭长的凸起棱线。最后看起来就跟我们今天使用的橡皮图章一样，把它印到纸上的原理实际上也没有差别：先在木板表面涂上油和煤烟制成的印刷油墨，然后把它压在纸上即可。一块版可以印很多次而不坏。印刷图画的简单技术叫作木刻〔woodcut〕。这种方法非常省钱，很快就普及开来。用一些印版印一套小型组画，汇为一册，称为木版书〔block-book〕。木刻画和木版书不久即在民间集市上出售，纸牌、幽默画和祈祷使用的印刷品也使用这种方法印制。图184是早期木版书中的一页，基督教用这种书做图画布道，它的用意是提醒信徒想到临终的时刻，而且教给他们——正如标题所说的——"善终术"〔The art of dying well〕。这幅木刻画展示的是一个虔诚信教的人临终躺在床上，身边的修道士把点燃的蜡烛放到他手里。一个天使接引他的灵魂，灵魂从他口中出来，是个小祈祷者的形象。背景中，我们看到了基督和圣徒，临终者的心灵应该转向他们。在前景，我们看到一帮魔鬼，形状极为丑恶怪诞，从他们口中出来的词句告诉我们他们说的话："我愤怒了"、"我们丢脸了"、"我目瞪口呆"、"这太不痛快了"、"我们失掉了这个灵魂"。他们千变万化的古怪举动徒劳无益。掌握善终术的人已不必畏惧地狱的魔力了。

古登堡〔Gutenberg〕做出伟大的发明、用边框把活动的字母框在一起来代替整块木版以后，木版书就被淘汰了。但是不久又发现了把印刷文字和木版插图相结合的方法，15世纪后半叶的许多书籍都有木刻画做插图。

木刻画尽管非常有用，但印刷的方式毕竟相当粗糙。不过，粗糙本身有时也确有效果。中世纪晚期通俗木刻画的性质有时候能让我们想起最美好的招贴画——它们轮廓简单，手法经济。然而那个时期伟大艺术家的雄心壮志却不在这里。他们想显示自己处理细部的技巧和观察自然的能力，因此木刻就不适用。这样，他们选择了一种效果更为精细的材料，用铜代替木头。铜版画〔engraving〕的制作原理跟木刻有些区别。木刻除了把将要印在纸上的线条保留，其他地方都要剔掉。而雕刻铜版要使用一种叫作推刀〔burin〕的特殊工具，用它刻版。这样，在金属版面刻出来的线条就能吸收表面涂上的任何颜料或印刷油墨。这时，要做

的工作是把刻好的铜版涂上油墨，然后把版面空白处擦干净。接
下来在铜版与纸之间紧紧按压，推刀刻出的线条中的油墨被压到
纸上，画就印成。换句话说，铜版跟木刻实际上阴阳相反。木刻
是把线条凸显出来，雕刻铜版是让线条凹进版内。于是，不管准
确地控制推刀、掌握线条的深度和力度有多么艰难，一旦掌握了
这种手艺，就能在铜版中获得远远超过木刻的更精致的细节和更
微妙的效果。

　　15世纪最伟大、最著名的铜版画大师之一是马丁·舍恩高尔
［Martin Schongauer］（1453？—1491），他住在莱茵河上游河畔
的科尔马［Colmar］，属于现在的阿尔萨斯地区［Alsace］。图
185是舍恩高尔的铜版画《圣诞之夜》［*The Holy Night*］，场面按
照尼德兰大师们的精神表现。跟那些大师们一样，舍恩高尔渴望
传达出场面的每一个微末细节，力图使我们感觉到他所表现的物
体的真正质地和外表。他不靠画笔和颜料，也不用油画手段，竟
然成功地达到了目的，真是奇迹。人们可以用放大镜观察他的版
画，研究他刻画碎石断砖、石缝中的花卉、攀上拱门的常春藤、

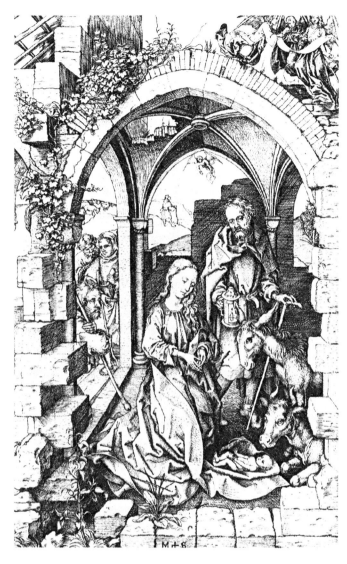

185
舍恩高尔
圣诞之夜
约1470—1473年
铜版画，
25.8 cm × 17 cm

动物的毛皮和牧人的短须下巴所使用的手法。然而我们必须予以赞扬的还不仅仅是他的耐心和技艺。即使我们不了解用推刀工作的难处，也会喜爱他的圣诞故事。圣母跪在已用作马厩的破礼拜堂正在礼拜圣婴，她把圣婴小心地放在斗篷角上；圣约瑟手拿提灯，焦急而慈祥地看着她；公牛和驴也跟着她礼拜；卑微的牧人们正要跨过门槛；背景中有一个牧人从天使那里接受了神示。在右上角，我们可以瞥见天堂的合唱队，他们在唱"人间和平颂"［Peace on Earth］。这些母题自身都深深地扎根于基督教艺术的传统之中，但是把它们结合起来分布到画页上的手法却是舍恩高尔的独出心裁。印刷的画页和祭坛画二者的构图在某些方面相

似。这两种画中，体现空间和忠实地模仿现实的做法，都绝不允许破坏构图的平衡。只有想到这个问题，才能充分欣赏舍恩高尔的成就。我们现在已明白为什么他选了一个废墟做环境——那里允许他使用破碎的砖石建筑残迹给场面加上坚固的框架，那些残迹形成一个开口，我们就从那里往里看。这个环境使他能够在主要人物身后加上一个黑色衬底，使得铜版画上不致出现任何空白和没有趣味的地方。如果我们在画页上画两条对角线，就能够看出他是多么仔细地计划他的构图：两条对角线相交在圣母头部，正是版画的真正中心。

　　木刻和铜版艺术很快传遍整个欧洲。现存有意大利的曼泰尼亚和波蒂切利手法的铜版画，还有尼德兰和法国的其他铜版画。这些版画又变成另一种手段，欧洲艺术家通过它了解了彼此的观念。在那个时期，采纳另一位艺术家的观念或构图还没有被认为是不光彩的事情，许多地位较低的艺术家用铜版画作为采集引用的画谱。我们知道印刷术的发明加速了思想的交流，否则可能就不会发生宗教改革运动。与之相仿，印制图像的技术则保证了意大利文艺复兴时期的艺术在欧洲其他地方胜利地传播。北方的中世纪艺术之所以走向终结，而且那些国家产生了一个只有最伟大的艺术家才能克服的艺术危机，其推动力有一部分就来自版画。

石匠和国王

约1464年

取自让·科隆贝为特
洛伊故事的写本所作
的插图

Kupferstichkabinett,
Staatliche Museen, Berlin

15

和谐的获得
托斯卡纳和罗马，16世纪初期

意大利艺术已讲到了波蒂切利时期的15世纪末。意大利人用一个不方便的讲法把15世纪叫作 *Quattrocento*，就是"四百"。16世纪，意大利语叫作 *Cinquecento*［五百］，其初年是意大利艺术最著名的时期，也是整个历史上最伟大的时期之一。这是莱奥纳尔多·达·芬奇和米开朗琪罗，拉斐尔和提香，科雷乔和乔尔乔内，北方的丢勒和霍尔拜因，以及其他许多著名艺术家的时代。人们有理由问为什么那些大师都在同一个时期诞生，然而此事易问不易答。人们无法解释为什么会有天才存在，试图解释天才的存在倒不如去享受天才带给我们的快乐。于是，我们要说的话就绝不可能是对所谓盛期文艺复兴［High Renaissance］这个伟大时代的全面剖析，而是去尝试搞清，使天才之花得以突然怒放的是什么环境。

我们已经看到，那种环境的出现，可以一直向前追溯到乔托时期。乔托的声誉是那么高，佛罗伦萨人把他当作骄傲，渴望他们的主教堂的尖顶由这位闻名遐迩的艺术家来设计。各城市之间互相竞争，都想把最伟大的艺术家拉来为自己服务，美化自己的建筑，创作流芳百世的作品。各城市的骄傲感激励艺术家你追我赶——这种激励在北方的封建国家还没有达到同样的程度，北方城市的独立性和乡土自豪感要差得多。接踵而来的是伟大的发现时期，意大利艺术家开始求助于数学去研究透视法则，求助于解剖学去研究人体的结构。通过那些发现，艺术家的视野扩大了。他们不再与随时接受活计、根据顾主的要求可做鞋做柜橱也可作画的工匠为伍。他们名副其实地成了艺术家，如果不去探索自然的奥秘，不去研求宇宙的深邃法则，就得不到美名和盛誉。怀有这种雄心远志的大艺术家自然要对他们的社会地位感到愤愤不平。当时的情况仍然跟古希腊时期相同。在古希腊，势利小人

可能已经看重用脑工作的诗人，但从来没有看重用手工作的艺术家。这是艺术家面临的又一个挑战和鞭策，驱使他们继续前进，做出更伟大的成就，使周围社会不得不承认他们不仅仅是兴旺的作坊中可敬的主人，而且是具有宝贵卓绝天赋的能人。这是一场艰难的斗争，胜利不是一蹴而就。社会上的世俗眼光和成见是一股股强大的势力，当时有许多人会高高兴兴地邀请一位说拉丁语、懂得各种场合巧施辞令的学者赴宴，但要把相同的礼遇扩大到画家或雕塑家，就要踌躇再三。又是由于赞助人方面对于名声的追慕，帮助艺术家打倒了那些成见。意大利有许多小宫廷迫切需要荣誉和威望。营造雄伟的建筑物，建立壮丽的陵墓，定制大套壁画，或者给一所著名教堂奉献祭坛画，被看作是一个可靠的手段，能使自己留名青史，为自己的人世生活留下可贵的纪念。由于有许多人都争抢最著名的艺术家为他们工作，于是艺术家就能讲条件了。以往是君主把自己的欢心作为恩赐给予艺术家，现在已是双方调换了角色，艺术家接受委托为他工作，是对富有的君主或当权者的赏脸。这样，艺术家常常能选择他们喜爱的差事，不再需要让自己的作品去迁就雇主的异想天开。艺术家获得了这种新权力最终是不是完全造福于艺术，还难以断言。但是无论怎样，最初还是起了一种解放的作用，释放出大量被压抑的创作才能。艺术家终于获得了自由。

这种变化产生的影响在哪一个领域也不像在建筑方面表现得明显。自布鲁内莱斯基（见224页）时代以来，建筑家就必须具有一部分古典学者的知识。他必须了解古代"柱式"的规则，了解多立安、爱奥尼亚和科林斯圆柱与檐部的正确比例和尺寸。他必须丈量古代建筑遗迹，必须钻研威特鲁威［Vitruvius］之类古典作者的写本——那些人编辑了希腊和罗马建筑师的规矩，书中包含许多艰难晦涩的段落，需要文艺复兴学者发挥聪明才智去研究理解。赞助人的要求和艺术家理想之间的抵触，其他领域都不像在建筑方面表现得那么明显。有学识的艺术家实际渴望的是建造神庙和凯旋门，可接到的要求却是修建城市邸宅和教堂。我们已经看到这个本质的冲突是如何使像阿尔贝蒂那样的艺术家去折中处理问题（见250页，图163），他把古代的"柱式"和近代的城市邸宅结合成一体。但是文艺复兴建筑家的实际愿望仍然是设计

186

卡拉多索
新圣彼得教堂建造
纪念章，显示出
布拉曼特的巨大圆
顶设计方案

1506年
青铜，直径5.6 cm
British Museum, London

建筑物时不考虑它的用途，单纯追求建筑物的比例美、内部的宽阔和整体的雄伟壮丽。他们渴望的是在注重一座普通建筑物的实际需要时无法获得的那种完美的对称性和规整性。他们当中居然有人找到了一个强有力的赞助人情愿牺牲传统，无视利害，修建一座压倒世界七大奇迹的富丽堂皇的建筑物来博得美名，那真是个难得的时机。只有看到这一层，我们才能理解为什么1506年教皇尤利乌斯二世［Pope Julius II］要做出决定，把传说圣彼得下葬之处的那座历史悠久的巴西利卡式圣彼得教堂拆毁，无视教堂建筑的古老传统，无视宗教仪式的实际需要，以新方式建新教堂。他把任务委派给多纳托·布拉曼特［Donato Bramante］（1444—1514），这是个热情拥护新风格的斗士。他设计的建筑现在保存完好的很少，其中有一座就能显示出布拉曼特既吸取古典建筑的观念和标准又不盲目地生搬硬套，达到了理想的境界（图187）。这是一座礼拜堂，他称之为Tempietto［小神殿］，本来应该在它四周环绕着同一风格的回廊。它本身是个小亭子，是矗立在台阶

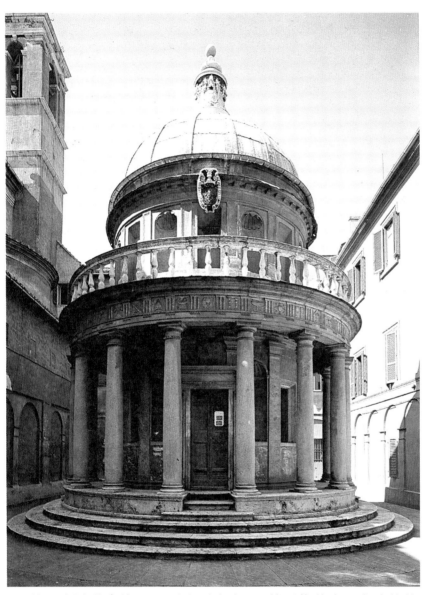

187
布拉曼特
罗马的蒙托里奥的
圣彼得教堂院内的
小神庙

1502年
文艺复兴盛期的礼拜堂

上的一座圆形建筑，上面冠以圆顶，四外环绕着多立安式的柱廊。檐口顶部的栏杆给整个建筑增添了一种明快优雅的格调。礼拜堂本身小巧的结构和装饰性的柱廊保持着一种和谐，其完美程度可以跟古典时期的任何一座神庙相比。

　　当时教皇就把设计新圣彼得教堂的任务交给了这位艺术家，不言而喻，教堂要修成基督教世界的真正奇迹。按照西方的传统，

这类教堂应该是一个长方形的大厅，礼拜者面向东，望着做弥撒的主祭坛，但布拉曼特决意不理睬这个有一千年历史的老传统。

为了追求无愧于其地、舍此莫属的一种整齐与和谐，他设计了一座四方的教堂，一些礼拜堂对称地排列在巨大的十字形大厅周围。我们从卡拉多索〔Caradosso〕制作的新圣彼得教堂建造纪念章（图186）上得知，大厅要盖上巨大的圆顶，圆顶安放在巨大的拱上。据说布拉曼特打算把最巨大的古罗马圆形大剧场（见118页，图73）（它高耸的遗迹仍能给予游客深刻的印象）跟古罗马万神庙（见120页，图75）的效果结合起来。对古人艺术的赞赏和创造空前大业的宏图，一时压倒了对利害和悠久传统的考虑。但是布拉曼特的圣彼得教堂计划注定不能实现。巨大的建筑靡费了大量钱财，使得教皇在筹集足够的资金时，加速了危机的到来，最后引起了宗教改革〔Reformation〕。正是由于教皇推销赎罪券换取捐助来修建圣彼得教堂，促使路德〔Luther〕在德国发表了第一次公开抗议书。即使在天主教内部，也越来越反对布拉曼特的计划。建筑工程还没有充分进行，建造圆形教堂的计划就被放弃了。我们今天所看到的圣彼得教堂除了规模巨大，跟原来的计划已没有什么相同之处。

促使布拉曼特制订圣彼得教堂计划的勇于进取精神，是盛期文艺复兴的特点，那个时期在1500年前后，产生了一大批世界上最伟大的艺术家。那些伟大艺术家的心中，似乎没有办不到的事情，他们有时的确做出看来毫无可能办到的事情，其原因可能就在这里。又是佛罗伦萨诞生了这个伟大时代的一些杰出天才。自1300年前后的乔托时期和1400年前后的马萨乔时期以来，佛罗伦萨艺术家已经形成了他们特别自豪的传统，一切有鉴赏眼光的人都能够认识他们的杰出之处。我们将看到几乎一切最伟大的艺术家都是在这样一种牢固树立的传统之中成长起来，因此我们不应该忘记那些比较卑微的艺术家，伟大的艺术家正是在他们的作坊里学会了自己的基本手艺。

莱奥纳尔多·达·芬奇〔Leonardo da Vinci〕（1452—1519）在这些著名艺术家当中年纪最大，出生在托斯卡纳的一个村庄。他曾在佛罗伦萨一个第一流的作坊里当过学徒，作坊的主人是画家兼雕刻家安德烈亚·德尔·韦罗基奥〔Andrea del Verrocchio〕

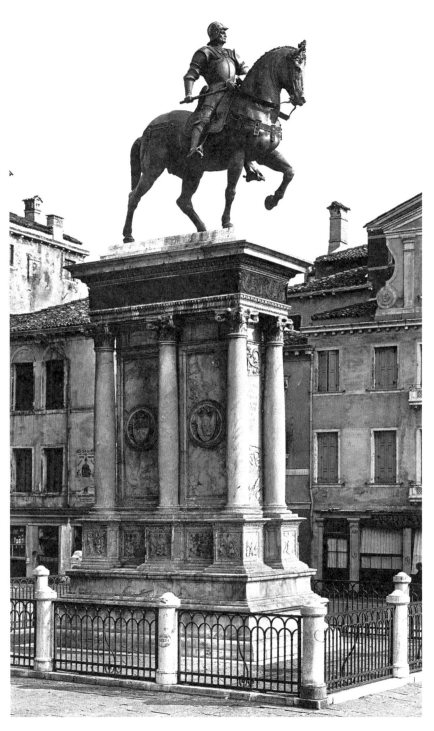

188
韦罗基奥
**巴尔托洛梅奥・科
莱奥尼像**

1479年
青铜,
马和骑者高395 cm
Campo di SS. Giovanni e
Paolo, Venice

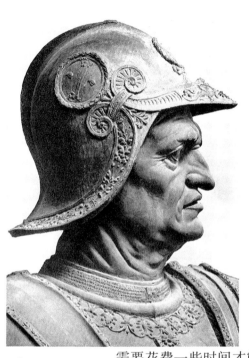

189
图188的局部

（1435—1488）。韦罗基奥的名气非常大，甚至连威尼斯城也委托他制作巴尔托洛梅奥·科莱奥尼［Bartolommeo Colleoni］的纪念碑。科莱奥尼是威尼斯的一位将军，人们感念他，是因为他兴办了许多慈善事业，而不是某项特殊的赫赫战功。韦罗基奥制作的科莱奥尼骑马像（图188、图189），表明他是多纳太罗传统的当之无愧的继承者。我们看出他研究马的解剖是多么精细，观察肌肉和血脉是多么清楚。但是其中最值得赞扬的是骑士的姿势，他好像是骑马走在部队前头，一副勇敢地睥睨万物的神气。以后各个时代的青铜骑士像逐渐布满我们的市镇，表现一些多少值得纪念的皇帝、君主、王侯和将军，我们对它们已经司空见惯，以至可能需要花费一些时间才能看出韦罗基奥这件作品的伟大和简朴——雕像中几乎处处都着意呈现的清楚轮廓，以及给全身披挂的骑士和坐骑贯注的活力。

在一个能够制作这种杰作的作坊里，年轻的莱奥纳尔多无疑能够学到许多东西。他将看到铸造品和其他金属制品的技术奥秘，他将学会根据裸体和穿衣的模特儿画习作来细心地为绘画和雕像做准备。他将学会画植物和珍奇的动物习作，以备收入他的画幅，而且他将在透视光学和用色方面接受全面的基础训练。对于其他有才华的孩子，这种训练足以使他成为高明的艺术家，事实上也有许多优秀的画家和雕刻家出自韦罗基奥的兴旺的作坊。但是莱奥纳尔多不仅仅是个有才华的孩子，他是一个非凡的天才，智慧无穷，永远为人们所惊叹和赞美。莱奥纳尔多的才智既广泛又多产，我们能够了解，因为他的学生和崇拜人小心翼翼为我们保存下他的速写和笔记本，有几千页之多，满布文字和素描，上面有他读过的书的文字摘录和他打算写的书的方案。这些册页人们读得越多，就越发不能理解一个人怎么会在那么多不同的领域都独秀众侪，而且几乎处处都有重大贡献。原因之一大概

在于莱奥纳尔多是一位佛罗伦萨的艺术家，而不是专门培养出来的学者。他认为艺术家的职业就要像他的前辈那样去探索可见世界的奥妙，只是要更全面、更专心、更精确。他对学者的书本知识不感兴趣，跟莎士比亚一样，他大概也是"不大懂拉丁语，希腊语更差"。正当大学的博学之士信赖享有盛誉的古代作者的权威之时，莱奥纳尔多这位画家却从不盲从仅仅耳闻而未经目验的东西。每当他遇到问题，他不依赖权威，而是通过实验予以解决。自然界里没有一样东西不引起他的好奇心，没有一样东西不激发他的创造力，他解剖过三十多具尸体去探索人体（图190）。他是观察孩子在子宫发育奥秘的先驱者之一；他研究过水波和水流的规律；还长年累月地观察和分析昆虫和鸟类的飞翔，这有助于他设计一部飞行机，他确信总有一天飞行机会成为现实。岩石和云彩的形状，大气对远处物体颜色的影响，支配植物生长的法则，声音的和谐，所有这一切都是他孜孜不倦探索的对象，也为他的艺术奠定了基础。

同代的人把莱奥纳尔多看作古怪、神秘的人。君主和将军们想让这位惊人的奇才当军事工程师，去修建防御工事和运河，制造新奇的武器和装置。而在和平时期，他还会发明独特的机械玩具，为舞台演出和盛大场面设计新奇效果，供他们开心。他受尊为伟大的艺术家，给当作了不起的音乐家，但尽管如此，却很少有人能对他的思想的重要性和知识的广泛性窥见一二。原因是莱奥纳尔多从不发表著作，甚至几乎没有人知道他有著作。他是左撇子，习惯于从右向左写，所以他的笔记只能对着镜子阅读。很可能是害怕泄露他的发现，怕他的观点被人看作异端邪说。于是我们在他的文章发现有"那太阳不动"五个字，这表明莱奥纳尔多早就发现了哥白尼的学说，后来伽利略就是坚持这一学说而被捕入狱。但是，也很可能进行研究和实验只是由于他有无限的好奇心，一旦亲自解决了一个问题便会失掉兴趣，因为还有许许多多别的奥秘要去探索。

最重要的大概还是莱奥纳尔多自己无意于被人看作科学家。在他看来，所有对自然的探索，主要仍是寻求视觉世界的知识，那才是他的艺术需要。他认为给艺术奠定科学的基础就能使自己心爱的绘画艺术从微不足道的手艺变成高贵体面的职业。如

190
莱奥纳尔多·达·芬奇
解剖研究
（喉头和腿部）

1510年
蘸水笔、褐色墨水、黑粉笔画于纸上，
26 cm×19.6 cm
Royal Library,
Windsor Castle

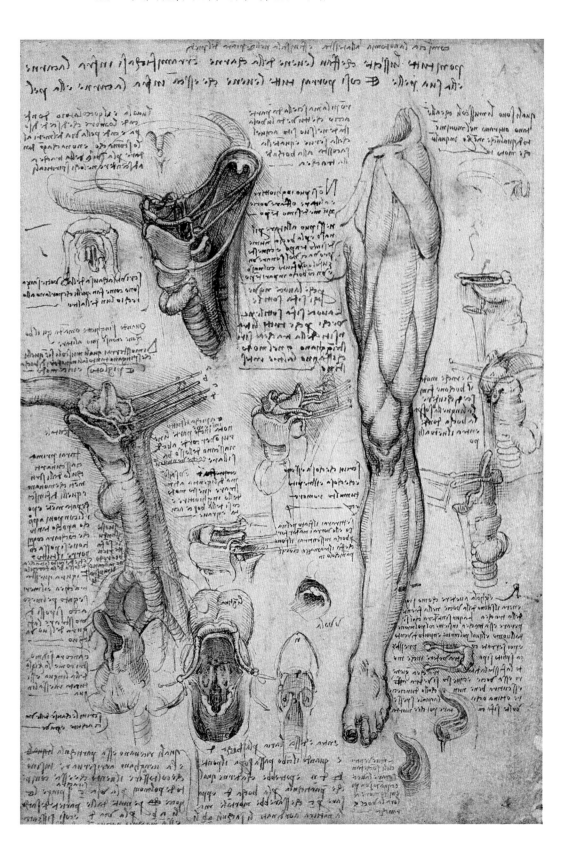

此关注艺术家的社会地位，我们可能难以理解，但是我们已经看到这对那个时期的人多么重要。如果想起莎士比亚的《仲夏夜之梦》［A Midsummer Night's Dream］和他安排给细木工斯纳格［Snug］、织工波顿［Bottom］和补锅匠斯诺特［Snout］的角色，大概就能理解那一场斗争的背景了。亚里士多德已经记载了古希腊的势利性，属于"自由教育"［liberal education］的一些学科（即所谓自由学科［Liberal Arts］，例如文法、辩证法、修辞或几何）有别于动手工作的一些职业，动手职业因是"手工操作"，所以"卑下"，有失高贵人士的身份。正是由于像莱奥纳尔多那样的一些人胸怀大志，才证明了绘画是一种自由学科，手工劳动在绘画中的重要性就跟诗歌的书写劳动一样。可能就是这个观点经常影响着莱奥纳尔多跟赞助人的关系。大概他不想被人看作一个普通的店主人，什么人都可以到店里来定制绘画。无论实情如何，我们知道莱奥纳尔多经常不能完成别人委托的工作。他常常在一幅画上开了个头，而不去画完，不管赞助人的要求多么迫切。而且，他显然坚持认为，对于他的作品何时才算完工，需要做出决定的人只能是他自己，除非他对作品感到满意，否则他就不肯交出。无怪乎莱奥纳尔多的作品很少全部完工，无怪乎同代人要对他的做法表示遗憾。这位杰出的天才好像是把自己的时间白白地耗费掉，他不停地奔走，从佛罗伦萨到米兰，又从米兰回佛罗伦萨，为声名狼藉的冒险家切萨雷·博尔贾［Cesare Borgia］工作，然后又到罗马，最后到了法国的法兰西斯一世国王［King Francis I］的宫廷，1519年在那里去世，得到的是赞美而不是理解。

非常不幸，莱奥纳尔多成熟时期完成的少数作品失于保护，传到我们手里已经很糟糕了。于是，当我们观看现存的莱奥纳尔多的著名壁画《最后的晚餐》［The Last Supper］（图191、图192），就不得不努力想象一下这幅画当初出现在要求他创作的那些修道士面前可能会是什么样子。在米兰的圣马利亚慈悲修道院［Monastery of Santa Maria delle Grazie］的修道士用作餐厅的长方形大堂，这幅壁画占了一面墙。人们必须在脑海中想象一下，壁画展现出来的时候，跟修道士的长餐桌并排出现了基督和他的使徒的餐桌，景象是什么样子。这个宗教故事以前从来没有那么

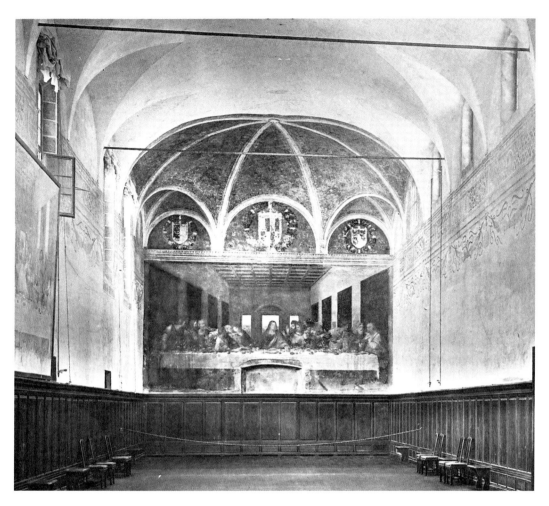

191
米兰的圣马利亚慈
悲修道院的餐厅，
墙上有莱奥纳尔多
的《最后的晚餐》

接近、那么逼真地出现在人们面前。仿佛是在他们的大厅之外又增
添了另一个大厅，"最后的晚餐"就以可感可触的真实形式出现
在那里。落在餐桌上的光线多么明亮，它多么增进人物的立体感
和坚实感。大概修道士首先是对它的逼真感到吃惊，所有细部都
描绘得那么真实，那台布上的盘子，还有那衣饰的褶皱。当时跟
现在一样，普通人评价艺术作品往往根据作品的逼真程度。然而
这只能是第一感。充分赞赏了这一非同寻常的真实感以后，修道
士的注意力就要转向莱奥纳尔多画那个《圣经》故事使用的方法
了。这幅作品中没有一处跟先前表现同一主题的作品雷同。在传
统画本中，我们看到使徒们安静地在餐桌旁边坐成一排——只有

犹大跟其他人隔开——基督平静地分发圣餐。这幅新画跟那些画大不相同，画中有戏剧性，还有激动。莱奥纳尔多跟其前的乔托一样，追摹《圣经》原文，尽力想象当时事件发生的必定景象。基督说道："'我实话告诉你们，你们中间有一个人要出卖我了。'他们就甚为忧愁，一个一个地问他，'主，是我么?'"（《马太福音》第二十六章，第21—22节）；《约翰福音》还记载说："有一个门徒，是耶稣所爱的，侧身挨近耶稣。西门彼得点头对他说，你告诉我们，主是指着谁说的。"（《约翰福音》第十三章，第23—24节）就是这一询问和点头示意的行动使场面产生了运动。基督刚刚讲过那些悲剧性的话，听到这一启示，他身边的使徒吓得退缩回去。有一些人好像在表示他们的敬爱与清白，另外一些人似乎在严肃地争论主说的可能是谁，还有一些人好像期待主解释一下他说的话。圣彼得比别人性急，冲向坐在耶稣右边的圣约翰。他跟圣约翰悄声耳语却无意中把犹大推到前面。犹大没有跟其余人隔开，可却像是孤立的。只有他一个人不做手势，不加询问，探身向前，怀疑或愤怒地仰视，跟平静、听其自然地安坐在强烈骚乱之中的基督形成戏剧性对比。人们不知道第一批观众花了多长时间来理解支配这全部戏剧性行动的尽善尽美的艺术。尽管基督的话已经引起激动，画面上却毫无杂乱之处。十二个使徒似乎很自然地分成了三人一组的四组群像，由相互之间的姿势和动作联系在一起。变化之中那么有秩序，秩序之中又那么有变化，人们绝对不能把起始动作和呼应动作之间相互和谐完全探究清楚。如果我们回想一下前面讲述波拉尤洛的"圣塞巴斯提安"（见263页，图171）时所讨论的问题，大概就不能不深深地认识到莱奥纳尔多的构图获得的巨大成就。我们记得当初那一代艺术家是怎样努力把写实主义的要求跟图案设计的要求结合在一起；记得波拉尤洛解决问题的方法在我们看来多么生硬，多么造作；比波拉尤洛稍微年轻一些的莱奥纳尔多显然轻松地解决了这个问题。人们暂时不考虑画的是什么内容，也仍然可以欣赏人物形象构成的美丽的图案。他的构图好像有一种轻松自然的平衡与和谐，这一点正是哥特式绘画所具有的性质，是罗吉尔·凡·德尔·韦登和波蒂切利之类艺术家曾经用各自的方法力图在艺术中重新恢复的性质。但是莱奥纳尔多发现，无须牺牲素描的正确性

192
莱奥纳尔多
最后的晚餐
1495—1498年
石膏底蛋胶画，
460 cm × 880 cm
refectory of the
Monastery of Sta Maria
delle Grazie, Milan

和观察的精确性，就能达到轮廓悦目的要求。如果人们不考虑这幅画的构图之美，就会突然感觉是面对现实世界的一角，像我们在马萨乔或多纳太罗的任何一件作品中所看到的画面那样真实，那样引人注目。即使是看到这一成就，也还很难说是触及了作品的真正伟大之处。因为超乎构图和素描法之类的技术之外，我们更要赞美莱奥纳尔多洞察人们行为和反应的敏锐眼力，和他把场面活灵活现地置于我们眼前的强大想象力。一个目击者告诉我们说，他经常去看莱奥纳尔多绘制《最后的晚餐》。画家经常爬上脚手架，整天整天地抱着双臂挑剔，打量已经画出的部分，而后才画出下一笔。他留给我们的就是这种深思的成果，甚至在严重破损的情况下，《最后的晚餐》仍然是人类天才创造的伟大奇迹之一。

　　莱奥纳尔多另一幅作品可能比《最后的晚餐》更著名。那是佛罗伦萨的一位妇人的肖像画《蒙娜丽莎》［*Mona Lisa*］（图193）。对于一件艺术作品，像《蒙娜丽莎》这样享有显赫的名声不完全是福分。我们在明信片上，甚至在广告上，已经司空见惯，以致很难再用崭新的眼光把它看作一个现实中的男子所画的一个有血有肉的现实中的女子肖像。然而，抛开我们对它了解或者自信了解的一切，像第一批看到它的人那样去观赏它，还是大有裨益的。最先引起我们注意的是蒙娜丽莎看起来栩栩如生，足以使人惊叹。她像是正在看着我们，而且有她自己的心意。她似乎跟真人一样在我们面前不断地变化，我们每次到她面前，她的样子都有些不同。即使从翻拍的照片，我们也能体会到这一奇怪的效果，如果站在巴黎罗浮宫的原作面前，那简直就神秘而不可思议。有时她似乎嘲弄我们，而我们又好像在她的微笑之中看到一丝悲哀。这一切听起来有些神秘，它也确实如此，一件伟大艺术作品的效果往往就是这样。但是，莱奥纳尔多无疑知道他怎样能获得这一效果，知道运用什么手段。对于人们用眼睛观看事物的方式，这位伟大的自然观察家比以前的任何一个人知道的都多。他清楚地看到了征服自然后有一个问题已摆在艺术家面前，它的复杂性绝不亚于怎样使正确的素描跟和谐的构图相结合。意大利15世纪效法马萨乔的作品，有一个共同之处：形象看起来有些僵硬，几乎像是木制的。奇怪的是，显然不是由于缺

193
莱奥纳尔多
蒙娜丽莎
约1502年
木板油画，
77 cm × 53 cm
Louvre, Paris

乏耐心或缺乏知识才造成这种效果。描摹自然，没有一个人能比
杨·凡·艾克（见241页，图158）更有耐心；素描和透视的正确
性，没有一个人能比曼泰尼亚（见258页，图169）了解得更多。
尽管他们表现自然的作品壮观而感人，可是他们的人物形象看起
来却像雕刻而不像真人。原因可能是我们一根线条一根线条、一
个细部一个细部地去描摹一个人物，描摹得越认真，就越不大可
能想到它是活生生的人，有实际的行动和呼吸，于是看起来就像
是画家突然对人物施了符咒，迫使它永远站在那里一动不动，像

《睡美人》［The Sleeping Beauty］中的人物一样。艺术家们已经试验过各种方法打破这个难关，例如波蒂切利（见265页，图172）曾在画中尝试突出人物形象的秀长头发和飘拂衣衫，使人物轮廓看起来不那么生硬。然而，只有莱奥纳尔多找到了解决问题的有效办法：画家必须给观众留下猜想的余地。如果轮廓画得不那么明确，如果形状有些模糊，仿佛消失在阴影中，那么枯燥生硬的印象就能够避免。这就是莱奥纳尔多发现的著名画法，意大利人称之为"sfumato"［渐隐法］——这种模糊不清的轮廓和柔和的色彩使得一个形状融入另一个形状，总是给我们留下想象的余地。

如果回头再看《蒙娜丽莎》，就可以对它的神秘效果有些省悟了。我们看出莱奥纳尔多极为审慎地使用了他的"渐隐法"。凡是尝试勾画或涂抹出一个面孔的人都知道，我们称之为面部表情的东西主要来自两个地方：嘴角和眼角。这幅画里，恰恰是在这些地方，莱奥纳尔多有意识地让它们模糊，使它们逐渐融入柔和的阴影之中。我们一直不大明确蒙娜丽莎到底以一种什么心情看着我们，原因就在这里，她的表情似乎总是叫我们捉摸不定。当然仅仅是模糊还产生不了这种效果，它后面还大有文章，莱奥纳尔多做了一件十分大胆的事情，大概只有像他那样高超才艺的画家才敢于如此冒险。如果我们仔细观看这幅画，就能看出两侧不大相称，在背景的梦幻般的风景，这一点表现得最为明显，左边的地平线似乎比右边的地平线低得多。于是，当我们注视画面左边，这位女人看起来比我们注视画面右边要高一些，或者挺拔一些。而她的面部好像也随着这种位置的变化而改变，因为即使是面部两侧也不大相称。然而，如果莱奥纳尔多不能准确地掌握分寸，如果不是近乎神奇地表现出活生生的肉体来矫正他对自然的大胆违背，那么他使用的这些复杂的手法很可能创造出一个巧妙的戏法，而不是一幅伟大的艺术作品。让我们看看他怎样塑造手，怎样塑造带有微细褶皱的衣袖吧！在耐心观察自然方面，莱奥纳尔多狠下苦功，不亚于任何一位前辈。不过他已经不仅仅是自然的忠诚奴仆了。在遥远的往昔，人们曾经带着敬畏的心情去看肖像，因为他们认为艺术家在保留形似的同时，也能够以某种方式保留下他所描绘的人的灵魂。现在伟大的科学家莱

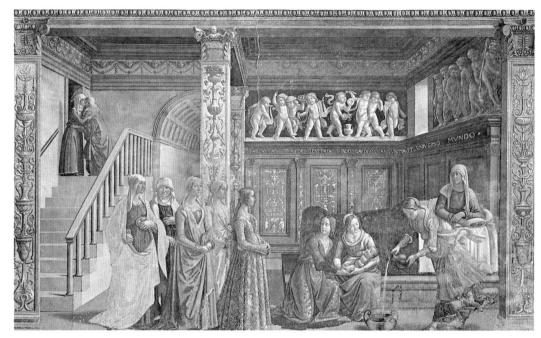

奥纳尔多已经使远古制像者的梦想和恐惧变成了现实，他会施行
符咒，用他那神奇的画笔使色彩具有生命。

第二位为16世纪意大利艺术增光的伟大的佛罗伦萨人是米开
朗琪罗·博纳罗蒂 [Michelangelo Buonarroti]（1475—1564）。
他比莱奥纳尔多小二十三岁，在莱奥纳尔多身后又活了四十五
年。漫长的一生，他目睹了艺术家地位的彻底改变，其实多少还
是他本人促成了这个变化。年轻时代，米开朗琪罗跟其他工匠
一样受过训练，十三岁时，进入多梅尼科·吉兰达约 [Domenico
Ghirlandaio]（1449—1494）繁忙的作坊，当了三年学徒。吉兰
达约是15世纪后期佛罗伦萨重要的艺术家之一。有一些大师，
我们欣赏他们的作品反映丰富多彩的当代生活所使用的方式，而
不是欣赏他们的卓绝天才，吉兰达约就是这么一位。他的赞助人
是梅迪奇圈子里的佛罗伦萨富人，他懂得怎样快人心目地叙述宗
教故事，使得故事仿佛就发生在赞助人中间。图195画的是圣母
马利亚诞生，圣母的母亲圣安妮 [St Anne] 的亲戚们正来探望
和祝贺。我们在15世纪后期一座时髦的寓所内部，目睹了上流
社会贵妇们的正式拜会。吉兰达约的作品证明他知道怎样有效地

195
吉兰达约
圣母诞生
1491年
湿壁画
Church of Sta Maria
Novella, Florence

安排画上的群像，怎样使之赏心悦目。他的趣味跟同代人一样都喜爱古代艺术的主题，所以在房间的背景仔细描绘出一种古典风格的跳舞儿童的浮雕。

在他的作坊，年轻的米开朗琪罗必然能学到本行业的所有技术手法，画湿壁画的扎实技巧和全面的素描基础。但是，就我们所知，米开朗琪罗在那位成功的画家的作坊里学徒并不愉快。他持有不同的艺术观念。他不是追随吉兰达约的省事做法，而是出去研究往昔大师的作品，研究乔托、马萨乔、多纳太罗，还有他在梅迪奇的藏品中能够看到的希腊和罗马的雕刻。他试图钻研透彻古代雕刻家的奥秘，那些人懂得怎样表现运动中的美丽人体，还有身上的全部肌肉和筋腱。像莱奥纳尔多一样，根据古典雕像间接地学习解剖学的法则，他也不满意。他研究人体结构，解剖尸体，画模特儿的素描，直到他认为已洞彻了人体的所有秘密。但是他跟莱奥纳尔多不同，莱奥纳尔多仅仅把人体看作大自然的许许多多迷人的奥秘之一，而米开朗琪罗是令人难以置信的专一精神，单纯研究这个问题，并要彻底解决它。他的专注力，他的记忆力，必定卓绝超群，所以很快就能轻而易举地画出任何一种姿势或动作。事实上，种种难题似乎倒引起了他的兴趣。15世纪许多伟大的艺术家曾经踌躇、害怕不能真实可信地表现画图中的那些姿态和角度，反而激起了他的艺术雄心，而且不久便传说这位青年艺术家不仅赶上古典时期的大师，实际上还超过了他们。青年艺术家们要在艺术学校里花费几年的时间去研究解剖学、人体、透视法和全部素描技巧的时代，当时还未到来；今天，恐怕有许多平庸的商业艺术家也学会了从各个角度去熟练地画人体，这样，对于米开朗琪罗在他的时代单凭技术和知识博得极大赞美一事，也许就难以理解。可在那时，他刚三十岁，人们就普遍承认他是最杰出的大师之一，在他的行业可以跟天才的莱奥纳尔多并驾齐驱。佛罗伦萨市给予他荣誉，委托他和莱奥纳尔多用佛罗伦萨的历史故事在他们议会堂的墙上各画一幅壁画。这是艺术史上的戏剧性时刻，两位巨人在争强斗胜，整个佛罗伦萨都在沸腾，兴奋地注视着他们工作的进展。可惜作品没有完成。莱奥纳尔多返回了米兰，米开朗琪罗也接到一个激起他更大热情的邀请，教皇尤利乌斯二世叫他到罗马去修建一座陵墓，要求陵

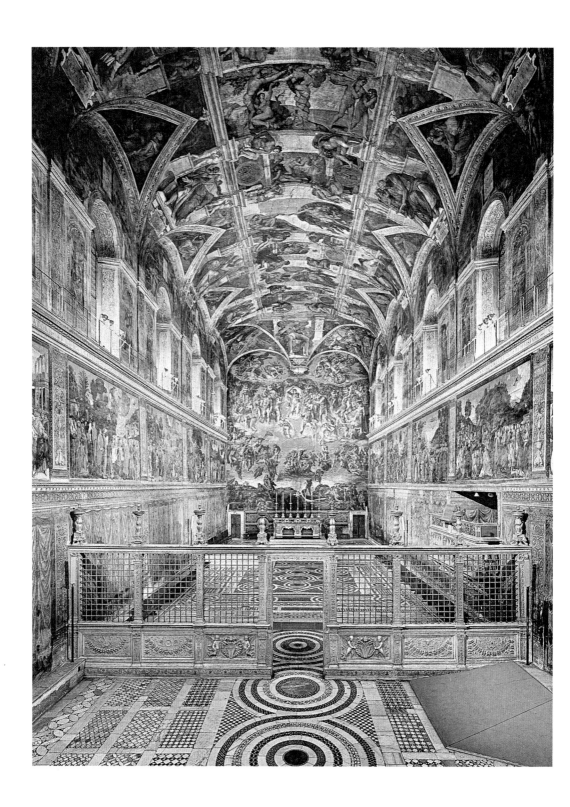

墓跟教会世界最高统治者的身份相称。我们在上文已经知道，这位志大心狠的教会统治者有野心勃勃的计划，不难想象，给一个有资财、有意志去实现宏伟大计的人工作，米开朗琪罗一定是无限神往。得到教皇的允许，他立刻出发，前往著名的卡拉拉［Carrara］大理石场去精选石块，为巨大的陵墓做雕刻。这位青年艺术家见到那一块块大理石，激动得不能自已，石块好像是静待他的凿子把它们凿成人世间前所未见的雕像。他在采石场内采购石块，斟酌取舍，一直住了六个多月，内心翻腾着各种形象。他要把沉睡在岩石中的人物形象解放出来。但是，当他回去着手工作，很快就发现教皇对这项宏伟事业的热情明显冷淡。我们现在知道教皇为难的一个主要原因，就是他修建陵墓的计划跟他更为心爱的计划发生了冲突，那个计划是建造新的圣彼得教堂。因为陵墓原定建在旧的教堂内，如果旧建筑要拆除，陵墓该建在哪座建筑物里呢？米开朗琪罗无限失望，猜想着种种不同的原因。他觉得其中有阴谋，进而害怕他的对手会毒死他，尤其担心设计新的圣彼得教堂的建筑师布拉曼特。在恐惧与愤怒之下，他离开罗马回到佛罗伦萨，给教皇写了一封粗鲁的信，告诉教皇想用他时自己再来找他。

196

梵蒂冈的西斯廷礼拜堂

壁画清洗之前的内部景观

这个事件中，很值得注意的是教皇没有发火，却开始跟佛罗伦萨的执政者正式协商把年轻的雕刻家劝回去。有关的各方面似乎都认为，应该跟处理微妙的国务问题那样来考虑米开朗琪罗的行动和打算。佛罗伦萨人甚至担心，如果继续庇护他会遭到教皇的迁怒。于是执政者说服米开朗琪罗回去给尤利乌斯二世工作，并给他一封推荐信。信中说他的艺术在全意大利无与伦比，大概全世界也无与伦比，而且说，只要以善意相待，"他就会做出震惊全世界的奇迹"。这一次，人类外交辞令还真的吐露了真言。米开朗琪罗回罗马后，教皇叫他接受另一项差事。梵蒂冈有一座教皇西斯图四世［Pope Sixtus IV］修建的小礼拜堂，因此叫西斯廷礼拜堂［Sistine Chapel］（图196）。礼拜堂的墙壁已经由前一代最著名的画家们装饰过，其中有波蒂切利、吉兰达约和其他一些人。拱顶仍然空白，教皇提议叫米开朗琪罗去画。米开朗琪罗尽力推脱这个差事，说他自己实际上不是画家，而是雕刻家。他确信硬塞给他这一吃力不讨好的差事是对手们的阴谋

策划。由于教皇坚持原议，他就开始动手制订出一个平凡的方案，只画壁龛中的十二使徒，还要从佛罗伦萨雇用助手帮助他作画。可是突然间，他把自己关在礼拜堂里，不让任何人走近，开始独自一人完成计划，而这一计划从它出现以来一直是"震惊全世界"的壮举。

米开朗琪罗在罗马教皇的礼拜堂的脚手架上独自干了四年，完成的工作十分宏伟，普通人很难想象一个凡人竟然能够完成那样一项宏图大业（图198）。巨大的壁画，要准备和勾勒出它们的详细草图，然后把它们画上天顶，仅仅是体力消耗也是相当巨大的。米开朗琪罗不得不在脚手架上仰卧着去画。在那一段时期，他实际已经变得非常习惯于这种大受束缚的姿势，甚至收到信，也不得不举到头上，向后仰着身子去读。但是，一个人孤立无援去画满那么广大的空间这项体力奇迹，若跟他的智力和艺术成就相比，就微不足道了。那些永远新奇的大量发明，各个细部准确无误的精妙画法，尤其是米开朗琪罗展示给后人的宏伟景象，使人类对天才的非凡魄力有了崭新的认识。

人们经常看到这一宏伟作品的细部的图示，而且从来都看不够。但是，当我们步入礼拜堂，整体印象还是跟我们集合全部照片的效果大为不同，礼拜堂很像一个非常高大的集会厅，拱顶平缓。在高高的墙壁上，我们看到米开朗琪罗的前辈们用传统手法画的一排摩西的故事和基督的故事。但当我们往上看，就好像看到了另一个世界的内部，那个世界的形象超乎人的大小。礼拜堂两侧各有五扇窗户，互相对称，在横跨它们之间的筒拱，米开朗琪罗画上了先知们的巨型画像，他们是《旧约》中的先知，告诉犹太人救世主即要降临。其间穿插着一些女预言家，根据古老的传说，她们向异教徒预言过基督将要到来。米开朗琪罗把他们画成雄伟的人物，正坐着沉思、读书、写字、辩论，或者仿佛倾听内心的声响。这几排超过真人大小的形象之间是天顶的中心，他画了创世纪和诺亚［Noah］的故事。然而，这繁重的任务仿佛不曾满足他创造永远新奇形象的强烈愿望，在这些画之间的边框他又填满了铺天盖地的大批人物，有一些像雕刻，有一些像美不可即的活生生的青年人，手持垂花饰和刻有更多的故事的圆雕饰。这些还只是位于中央的装饰。除此之外，在筒拱及其正下方，他

197
米开朗琪罗
西斯廷礼拜堂天
顶画的局部

198
米开朗琪罗
西斯廷礼拜堂天
顶画
1508—1512年
湿壁画，
13.7 m × 39 m
Vatican

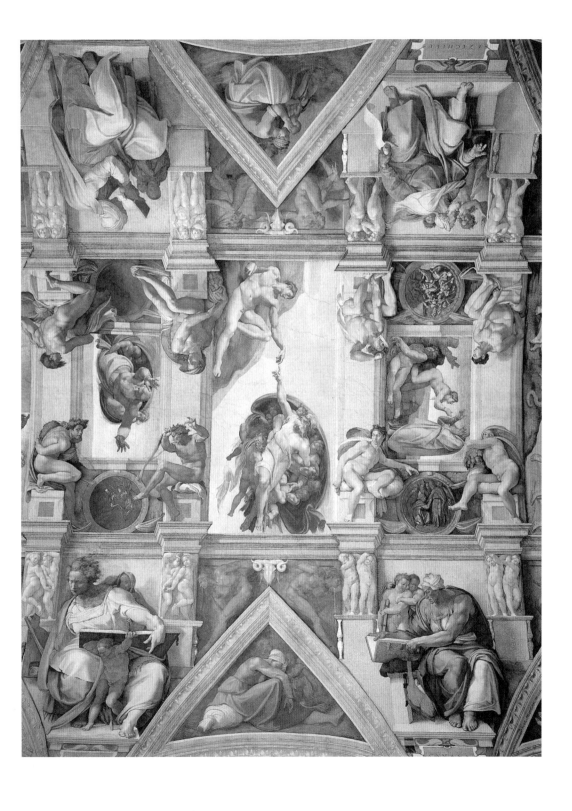

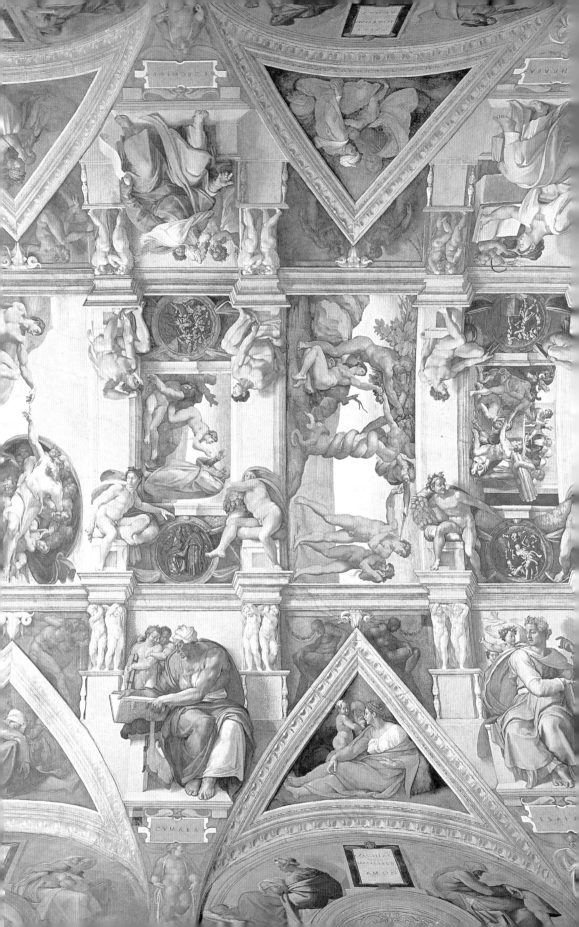

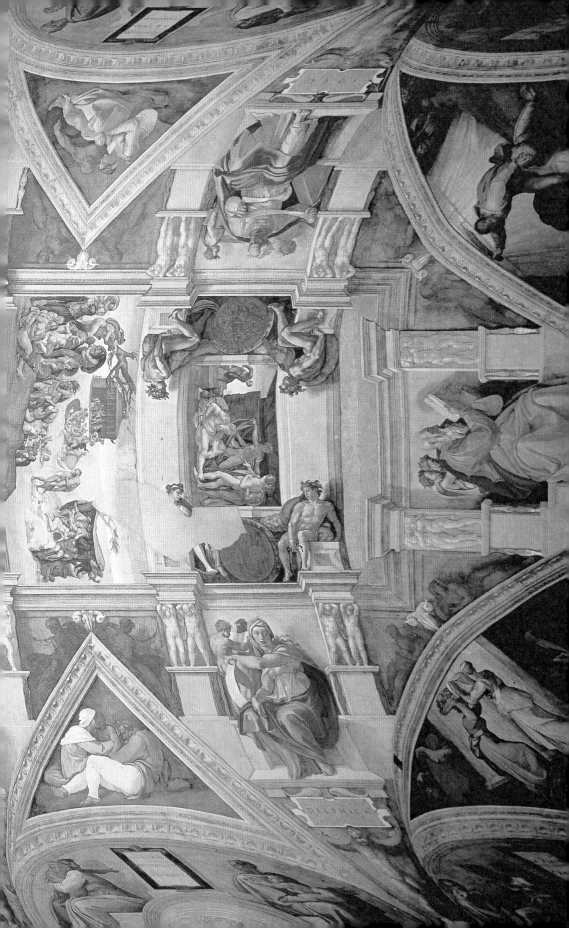

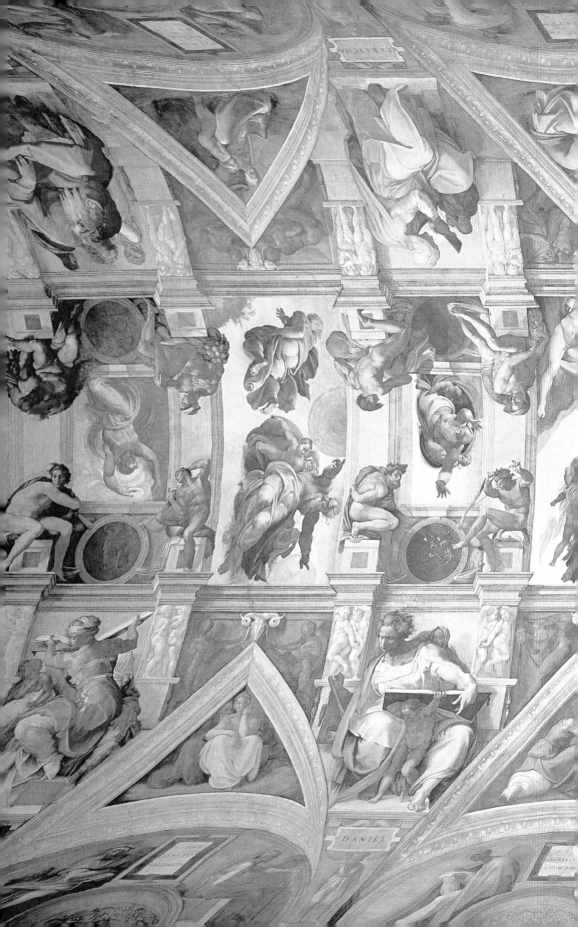

还无休无止地画了一长列千变万化的男男女女，都是《圣经》里列举过的基督的祖先。

当我们从照相复制品看到这么多人物形象，大概要担心整个天顶会显得拥挤不堪，失去均衡。可是，最令人惊讶的是，我们进入西斯廷礼拜堂仰观天顶，即使只把天顶当作一幅壮丽的装饰作品，也会觉得它是那么单纯那么和谐，整体布局又是那么清晰。20世纪80年代，人们清除了天顶上多层的烛灰和尘垢，它又重新现出强烈明亮的色彩，在窗户不多的狭窄礼拜堂，要想让人们能够看清天顶，唯有如此用色。现在，人们在强烈电灯光的照射下欣赏，很难会考虑到这一点。

图197展现的是一个成弧形越过天顶的片断。它代表了米开朗琪罗在创世纪场景旁边分配人物的方式。一边是先知但以理，把一个小孩托住的书放在他双膝上，转身去记下读过的文句。旁边是库马伊城的女预言家专注着手中的书。另一边是"波斯的"女预言家，一位东方打扮的老妇，把书拿到眼睛前——同样专心致志地研究圣书。还有《旧约》中的先知以西结，猛然地转身，似乎在辩论。他们坐着的大理石座上，画着玩耍儿童的雕像，在儿童的雕像上面，一边一对快活的人体，正要把圆雕饰系到天顶上。三角拱肩上描绘的是《圣经》中述及的基督的祖先，为很多弯转的人体所围绕。这些惊人的形象表现了米开朗琪罗能够以任何一个姿势、从任何一个角度去画人体的全部技艺；他们是肌肉健美的青年运动员，身体朝着各个可能想到的方向扭动、旋转，然而总是保持着形象的优美。这样的人物，在天顶上至少有二十个，一个比一个精彩。毫无疑问，当米开朗琪罗在西斯廷礼拜堂画天顶时，那些应该从卡拉拉的大理石中苏醒过来的形象一定大量地涌上了他的心头。人们能够感觉到他是多么欣赏他的伟大技艺，当他受到阻挠不能继续用他更为喜爱的材料进行工作，他的失望和愤怒是怎样激励他更加奋发，向他的真正的和猜想的对手表明，既然要逼迫他作画——好吧，他就索性画给他们看看！

我们知道，米开朗琪罗研究每一个局部是多么缜密入微，用素描准备每一个人物形象是多么认真仔细。图199是他速写本中的一页，他在上面画了一个女预言家的模特儿的各种造型。我们看到，自从古希腊大师以后还从无一人像他这样观察和描绘过肌肉

199
米开朗琪罗
为西斯廷礼拜堂天顶画中的女预言家所作的草图
约1510年
红粉笔，浅黄色纸，
28.9 cm × 21.4 cm
Metropolitan Museum of Art, New York

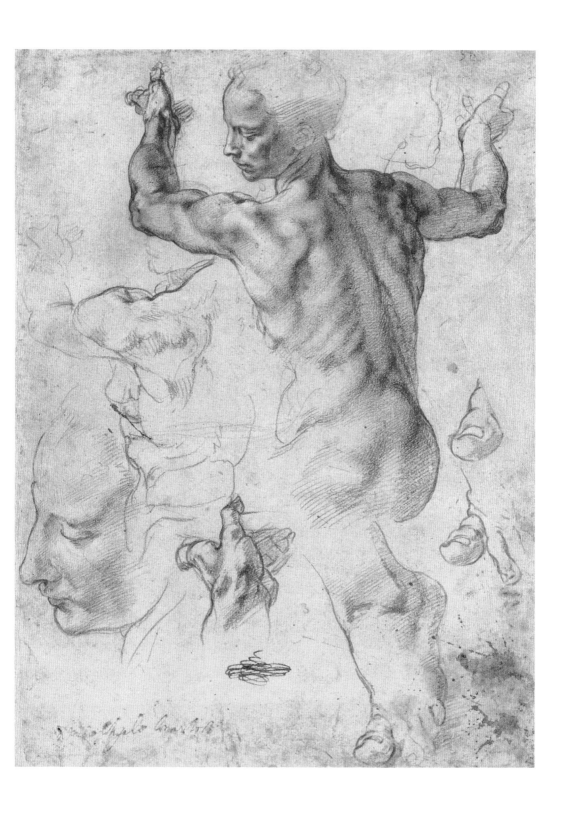

的相互作用。但是，要用这些著名的"裸体人物"表明他是卓绝的艺术巨匠，那么天顶中央描绘的《圣经》主题所证明的就远过于此了。在那里，以有力的手势唤起了植物、天体、动物和人的创世主形象，真是叫人过目难忘，以至我们说，世世代代的人不仅包括艺术家而且也包括可能从未听过米开朗琪罗大名的平民百姓在内，是直接或间接地受到了米开朗琪罗的这个伟大创世景象的影响，才形成了心中的圣父形象，也许并不为过。在这些大面积的画中，最著名、最动人的大概是《创造亚当》（图200）。米开朗琪罗之前的艺术家也曾画过躺在地上的亚当给上帝之手一触获得生命的景象。然而像米开朗琪罗这样单纯、这样生动地表现创世玄义的伟大，他们之中却没有一个人能得其仿佛。画中没有任何东西分散人们对主题的注意力。亚当躺在地上，充满了第一个男子的全部活力和美丽；圣父由天使负载着从对面飞来，宽大的斗篷被风吹开像鼓起的风帆，表现出飞越太虚的神速和自在。当他伸出手，连亚当的手指都没有触及，我们就看到人类的第一个男子好像是从沉睡中苏醒，凝视着创世者的慈父面容。我们也许奇怪，米开朗琪罗是怎样想出了这种办法，让圣手的一触成为画面的中心和焦点，又是怎样通过造物手势的轻松和有力让我们体会到全能全知［omnipotence］的观念，这的确是艺术中最伟大的奇观。

1512年，米开朗琪罗刚刚完成西斯廷天顶画的伟大作品，就急不可待地奔向他的大理石块，继续从事尤利乌斯二世陵墓的工作。

200
米开朗琪罗
创造亚当
图198的局部

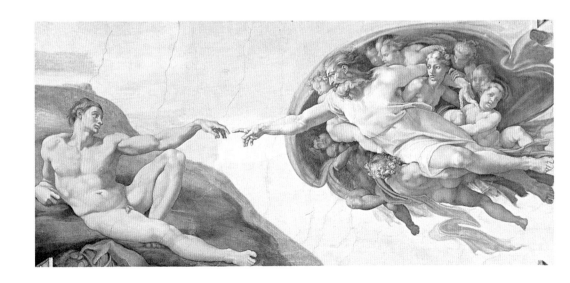

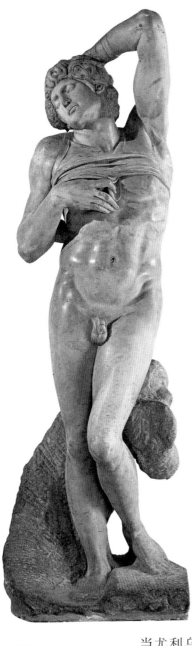

201
米开朗琪罗
垂死的奴隶
约1513年
大理石，高229 cm
Louvre, Paris

他已经想好用他在罗马古迹上看见过的一批囚犯的雕像来装饰陵墓——不过很可能他打算给予那些人物形象一种象征性的意义。其中之一就是图201的《垂死的奴隶》〔Dying Slave〕。

如果有人认为经过西斯廷礼拜堂的一番繁重的操劳，米开朗琪罗的想象力已经趋于枯竭，那么很快就证明他完全想错了。当米开朗琪罗重新回到他心爱的材料旁，他的才能似乎空前的巨大。在《创造亚当》中，他描绘出生命进入一个精力充沛、年轻美丽的人体的刹那；在《垂死的奴隶》中，他选择的是生命正在消逝、身躯逐渐被无生命的质素所支配的时刻，从生活的奋斗中得到了最终松弛和解脱的临终一瞬，那种无力和顺从的姿势，却有种难以形容的美。我们站在巴黎罗浮宫这座雕像面前，很难把它想象为一尊冰冷、无生命的石像。它好像在我们面前移动，然而仍然保持静止，这大概就是米开朗琪罗所追求的效果。他的艺术奥秘中，有一个奥秘一直受到赞美，这就是不管他让人物的躯体在剧烈运动中怎样扭动和旋转，轮廓总是保持着稳定、单纯和平静。其原因是，从一开始米开朗琪罗总是试图把他的人物想象为隐藏在他所雕刻的大理石石块之中：他给自己确立的任务不过是把覆盖着人物形象的石层去掉而已，这样，石块的简单形状就总是反映在雕像的轮廓线上，并把轮廓线约束在清楚的设计中，而不管人物形象怎样活动。

当尤利乌斯二世召米开朗琪罗去罗马时，米开朗琪罗已经闻名遐迩，完成那些作品之后，他的名声之高已是以前的艺术家从未享有的了。但是，盛名好像开始成为他的灾难，从此断送了他年轻时的梦想，使他无法完成尤利乌斯二世的陵墓。尤利乌斯去世以后，另一位教皇也需要这位最负盛名的艺术家为其服务，而且每一位继任的教皇都好像比前任更急于把自己的名字跟米开

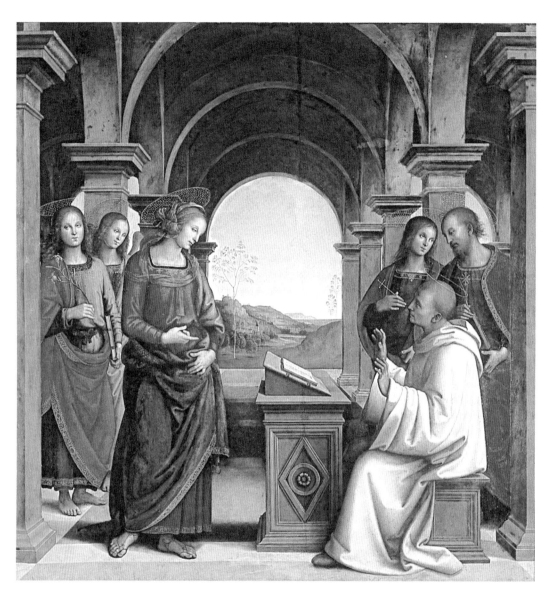

朗琪罗的名字联系起来。然而，尽管君主和教皇竞相抬价来争取
这位年事日高的大师去为他们工作，他却好像越来越退隐避世，
越来越严守自己的准则了。他写下的诗篇表明他烦恼不安，怀疑
自己的艺术是否犯下了罪过；而他的信件则表明他越受世界的尊
重，就变得越愤懑，越难相处。他不仅使人赞扬，还使人畏惧，
因为他脾气很大，不论高低贵贱概不宽恕。毫无疑问，他充分意

202

佩鲁吉诺
圣母出现在圣贝尔
纳面前

约1490—1494年
祭坛画；木板油画，
173 cm×170 cm
Alte Pinakothek, Munich

识到自己的社会地位，那已经跟他记忆中的年轻岁月有天渊之别了。他七十七岁时甚至断然回绝了一位同胞，因为那人信上写的是寄给"雕刻家米开朗琪罗"。"告诉他，"他写道，"不要让他的信上称我雕刻家米开朗琪罗，因为这里只知道我是米开朗琪罗·博纳罗蒂……我从来不是开过作坊的画家和雕刻家……虽然我曾经为教皇们服务，但那是被迫去干的。"

下面这件事充分体现出他这种为独立自主而骄傲的感情真挚到什么程度。他拒绝接受给他最后一件伟大作品的报酬，那是他老年时操劳创作的作品，完成了他从前的对手布拉曼特的工作——圣彼得教堂的大圆顶。这位年迈的大师认为这是为基督教世界的最重要的教堂工作，是为上帝的更大荣誉服务，不应该被尘世的利益玷污。教堂的大圆顶在罗马城上升起，似乎被一圈成对的柱子支撑着高耸入云，外观整齐威严，它是一座合适的丰碑，纪念着这位超凡的艺术家的伟大精神，他的同代人称他为"神"。

当1504年米开朗琪罗和莱奥纳尔多在佛罗伦萨相互争胜，有一位青年画家从翁布里亚［Umbria］地区的小城乌尔比诺来到这里，他就是拉斐尔·桑蒂［Raphael Santi］（1483—1520），早在"翁布里亚"流派的领袖彼得罗·佩鲁吉诺［Pietro Perugino］（1446—1523）的作坊学徒，就表现出巨大的发展前途。跟米开朗琪罗的师傅吉兰达约和莱奥纳尔多的师傅韦罗基奥一样，拉斐尔的老师佩鲁吉诺也是那一代极为成功的艺术家，他们都需要一大批技术熟练的学徒帮助完成所接受的许许多多订单。佩鲁吉诺是以真诚可爱的手法画祭坛画赢得普遍尊敬的大师之一。较早的15世纪艺术家曾经热情地为之殚精竭虑的问题在他已经没有多大的困难。他的最成功的作品至少有一些表明他知道怎样获得某种程度的景深感却不破坏画面的平衡，同时表明他已经学会了莱奥纳尔多的"渐隐法"，以避免人物形象出现僵直、生硬的外观。图202是奉献给圣贝尔纳［St Bernard］的一幅祭坛画。圣徒的眼光离开书向上仰望，看见圣母站在面前。画的布局简朴，无以复加——然而这一近乎对称的设计没有任何生硬、造作之处。人物分布开形成和谐的构图，个个都在安详、轻松地活动。不错，佩鲁吉诺是牺牲了另外一些东西才达到这一美丽和谐的，他牺牲的是15世纪的大师们热情追求的忠实地为自然写照。如果我们观看

佩鲁吉诺的天使，就会发现他们或多或少都遵循着同一个类型。
那是佩鲁吉诺发明的一种美的类型，他把它日新月异不断变化地
运用在自己的画中。我们看他的作品太多了，可能厌倦这些手
法，然而当初他的画不是打算并排起来陈列在画廊给人参观的。
单独取出欣赏，他的一些最佳之作就能使我们一窥另一个世界，
那个世界要比我们的世界宁静而和谐。

　　年轻的拉斐尔就在这种气氛中成长起来，不久就掌握和吸收
了老师的手法。他到佛罗伦萨以后，面临的是激动人心的挑战。
莱奥纳尔多比他大三十一岁，米开朗琪罗比他大八岁，他们正在
建立前人从未想到的崭新的艺术标准。别的青年艺术家可能慑于
两位巨人的名声而变得灰心丧气，拉斐尔却不然，他立志学习。
他想必已经知道自己有些条件不利，既没有莱奥纳尔多那么广博
的知识，又缺乏米开朗琪罗那样巨大的才能。但是那两位天才人
物难以相处，普通人对他们无法捉摸，无法接近，而拉斐尔的性
格温和，这就使他结交了一些颇有影响的赞助人。此外，他又很
能干，并且要一直干到与那两位年长的大师并驾齐驱为止。

　　拉斐尔最伟大的作品好像丝毫不费力气，以至人们往往想不
到那是惨淡经营、精勤不懈的结果。在许多人心目中，他只是个
会画优美圣母像的画家。对那些圣母像人们太熟悉了，很难再把
它们当作绘画来鉴赏。因为拉斐尔想象出的圣母形象，已经得到
后人承认，就像一提起上帝，人们就想起米开朗琪罗构思的圣父
一样。我们常常在简朴的房间里看到这类圣母像的廉价复制品，
所以很容易得出结论，以为这种人人都喜爱的画必然有些"浅
显"。事实上，它表面上的单纯，全都结晶于深邃的思想、仔细
的计划和巨大的艺术智慧（见34—35页，图17、图18）。像拉斐
尔的《大公爵的圣母》［Madonna del Granduca］（图203）这么
一幅画，如同菲狄亚斯和波拉克西特列斯的作品，已经被世世代
代当作完美的标准，它确实是"古典的"；另一方面，它不需要
任何讲解，又确实是"浅显的"。但是，如果我们把它同以前表
现同一主题的无数作品比较一下，就会发觉，那些作品一直寻求
的恰恰就是拉斐尔已经获得的这种单纯。我们可以看出拉斐尔的
确得益于佩鲁吉诺人物类型的平静之美。但师傅的作品端整却相
当空虚，而学生的作品则洋溢着生命，二者的差别多么巨大！圣

203
拉斐尔
大公爵的圣母
约1505年
木板油画，
84 cm × 55 cm
Palazzo Pitti, Florence

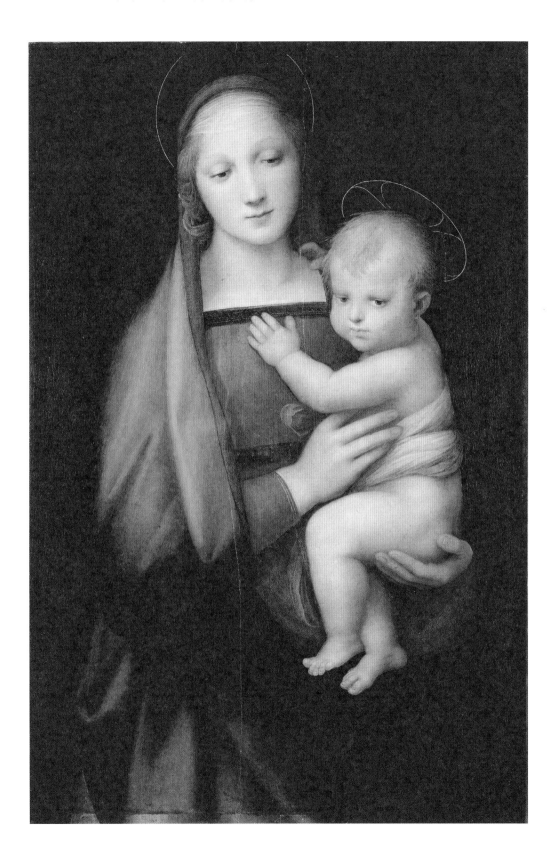

母面部的造型和隐没在阴影中的方式，自然垂落的斗篷裹着有实体感的身体的方式，圣母抱着圣婴基督的稳定而温柔的方式，这一切都有助于获得一种完美的姿态。我们觉得即使稍加变动，也会破坏这组形象整体的和谐。可是在构图中丝毫没有勉强、矫饰的地方，它看起来似乎理所当然，仿佛从创世以来就一直是这个样子。

在佛罗伦萨住了几年以后，大概1508年拉斐尔又去罗马，正是米开朗琪罗刚刚动手画西斯廷天顶壁画的时候。尤利乌斯二世不久也给这位年轻、和蔼的艺术家找到了差事。他请拉斐尔装饰梵蒂冈的一些房间的墙壁。在那些被称为 *Stanze*［房间］的墙壁和天顶上，他画了一系列湿壁画，表现出对完美的设计和均衡的构图十分谙熟。为了充分欣赏作品的优美，人们必须置身于那些房间，多花费些时间，才能体会出动作与动作、形式与形式相呼应的整体配合中所洋溢的和谐性与多样性。如果离开原作的环境，缩小画面的尺寸，它们就会缺乏生气，因为当我们面对着壁画，这些以真人般大小站在我们面前的个别人物形象，是与群像融为一体的。相反，把它们从特定的环境中抽出来作为"局部"印成插图，形象就失掉了它们作为整个构图优美旋律的一个组成部分的主要作用。

204
拉斐尔
海中仙女伽拉特亚
约1512—1514年
湿壁画，
295 cm × 225 cm
Villa Farnesina, Rome

这种情况对于拉斐尔为富有的银行家阿戈斯蒂诺·基吉［Agostino Chigi］的别墅（现称法尔内西纳［Farnesina］别墅）画的一幅较小的湿壁画（图204），就不那么明显。湿壁画取材于佛罗伦萨诗人安杰洛·波利齐亚诺［Angelo Poliziano］诗歌中的一节，那首诗也曾激发过波蒂切利的灵感而创作了《维纳斯的诞生》。拉斐尔选取的几行诗句描写笨拙的巨人波吕斐摩斯［Polyphemus］怎样对美丽的海中仙女伽拉特亚［Galatea］唱情歌，伽拉特亚又怎样乘坐两只海豚拉的双轮车越过波浪，在一群欢乐的海神和仙女的簇拥之下，讥笑波吕斐摩斯的情歌的粗鄙。湿壁画表现了伽拉特亚和欢乐的同伴们在一起的情景。巨人波吕斐摩斯画在大厅的其他地方。不管人们对这幅可爱、欢快的画观看多久，也还是能够在那丰富、错综的构图中发现新的美丽之处。似乎每一个人物都与另外一个人物相配合，每一个运动都与另外一个反运动相呼应。我们在波拉尤洛的画中（见263页，图

171）已经看到过这种方法，但是比起拉斐尔来，他的办法显得多么生硬呆板！先看那些小男孩，他们拿着小爱神的弓箭，对着仙女的心；不仅左右两边的孩子彼此动作相仿，就连双轮车旁游泳的孩子也跟画面上方飞翔的孩子相应。一群海神也是如此，他们似乎正在仙女周围"旋转"。画面两旁的边缘处，两个海神正吹海螺，前后各有一对海神在相互调情。尤其值得赞美的是，所有这些不同的动作不知怎么在伽拉特亚自己的形象上也有所反映，有所采用。她的双轮车从左边被拉向右边，纱巾被吹到后面，当听见那古怪的情歌她便转身微笑。画面上所有的直线，从爱神的箭到她抓住的缰绳，都聚向她的美丽面孔，而面孔正处在画面的中央。通过这些艺术手段，拉斐尔已经画出一种不停的运动，遍及整个画面，却不破坏画面的宁静和平衡。正是由于拉斐尔具有这种安排人物的高超造诣和构图的完美技艺，以后的艺术家才一直赞赏拉斐尔。正如米开朗琪罗被认为在精通人体方面达到巅峰一样，拉斐尔被认为已经实现了老一代人曾极力追求的目标：用完美而和谐的构图表现自由运动的人物形象。

205
图204的局部

拉斐尔的作品还有另一个性质受到同代和后代的赞扬，即他的人物形象的纯粹美。当他画完《伽拉特亚》，有个朝臣问他在世界哪个地方发现了如此美丽的模特儿。他回答说他并不模仿任何一个具体的模特儿，只是遵循心中已有的"某个理念"。这样看来，某种程度上，拉斐尔跟他的老师佩鲁吉诺一样，已经把15世纪许多艺术家的志向抛弃，不再忠实地为自然写照了。他有意地使用了一种想象的标准美的类型。如果回顾一下波拉克西特列斯（见102页，图62）时代，就会想起我们所说的"理想的"美，是怎样从图式化的形式〔schematic forms〕渐渐趋近自然而发展起来。现在，发展方向恰好相反。艺术家试图让自然趋近他们观看古典雕像时所形成的美的理想——他们把模特儿"理想化"了。这个趋势并非没有危险，如果艺术家有意识地去"改善"自然，那么他的作品就很容易显得造作或乏味。但是，如果我们再看一看拉斐尔的作品，就会看出，无论怎样，他在理想化的同时，最终还是丝毫无损于生动性和真实性。伽拉特亚的可爱之中毫无图式化或精心计算的地方，她是一个生活在充满爱和美的更光明的世界中的人——那是16世纪意大利赞赏者心目中的古典的世界。

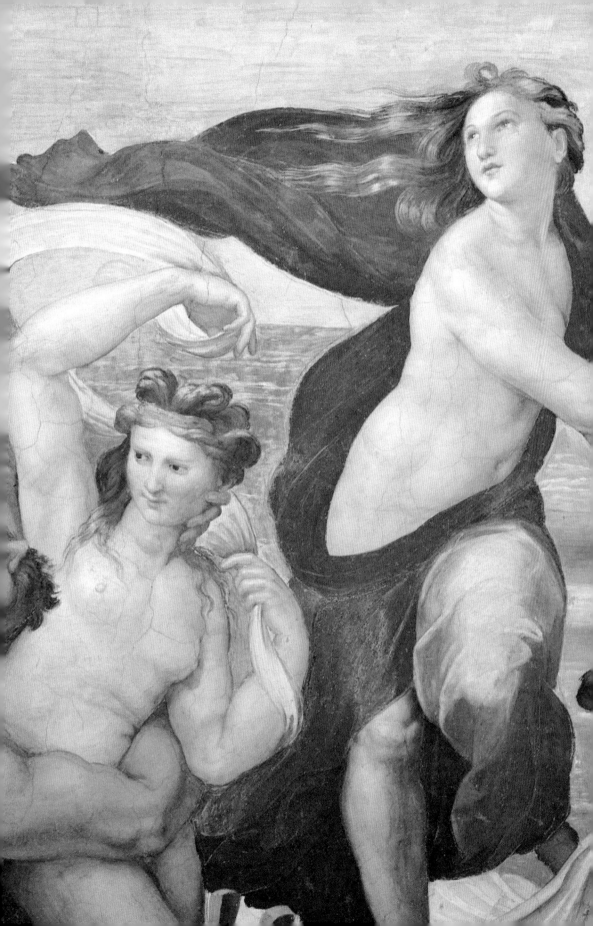

正是由于这一成就，几百年来拉斐尔一直享有盛名。不过，那些只能把他的名字跟来自古典世界的美丽圣母和理想化人物联系在一起的人，看到拉斐尔给他的伟大赞助人梅迪奇家族的教皇莱奥十世［Pope Leo X］和两个陪同的红衣主教画的一幅肖像（图206），也许会大吃一惊。近视眼的教皇刚刚查看过一部古代写本（写本的风格和时期有些近于《玛丽女王诗篇》，见211页，图140），他稍微臃肿的头，丝毫没有理想化的地方。色调富丽的天鹅绒和锦缎加重了浮华和权势的气氛，但是人们大可认为这些人并不自在。那是多事的年月，我们记得就在画这幅肖像的期间，路德已经攻击教皇为修建新的圣彼得教堂筹集款项。碰巧，布拉曼特去世后，莱奥十世派去负责建设那项工程的就是拉斐尔，这样他就又成了一位建筑家，设计教堂、别墅和宫殿，并研究古罗马的建筑遗迹。然而跟他的强大对手米开朗琪罗不同，他跟人们相处得很好，经营的作坊生意兴隆。由于他性喜交际，罗马教廷的学者和要人都跟他交往，甚至当时还有让他当红衣主教之说。就在那时，在他三十七岁生日那天，他去世了，几乎跟莫扎特一样年轻。他的短暂的一生满载各种艺术成就，门类之广令人震惊。当时最著名的学者之一红衣主教本博［Cardinal Bembo］为他在罗马万神庙的陵墓撰写的墓志铭说：

此乃拉斐尔之墓，自然之母当其在世时，深恐被其征服；当其谢世后，又恐随之云亡。

206
拉斐尔
教皇莱奥十世和两位红衣主教

1518年
木板油画，
154 cm × 119 cm
Uffizi, Florence

拉斐尔作坊的成员正在凉廊上涂灰泥、作画、装饰
约1518年
灰泥浮雕
Loggie, Vatican

16

光线和色彩
威尼斯和意大利北部，16世纪初期

　　我们现在必须转向另一个伟大的意大利艺术中心：自豪而繁荣的威尼斯市，它的重要性仅次于佛罗伦萨。由于贸易关系，威尼斯跟东方有紧密的联系，接受文艺复兴风格，采取布鲁内莱斯基使用古典建筑形式的做法，比其他意大利城市的步伐要慢，但是它一旦采用，文艺复兴风格就在那里产生了一种欢乐、辉煌而热情的新面貌，可能比任何现代建筑都强烈地使人想起希腊化时期的商业城市亚历山大或安提俄克的宏伟壮观气象。这种风格最典型的建筑物之一就是圣马可图书馆［Library of San Marco］（图207），它的建筑师是佛罗伦萨人雅各布·桑索维诺［Jacopo Sansovino］（1486—1570）。不过，他已经改变了自己的原有风格和手法，使它完全适应当地的天赋特征，适应威尼斯的明亮光辉，适应潟湖［lagoon］反射出来的夺目光线。这样一座欢乐而单纯的建筑物，要对它进行分析似乎有卖弄学问之感，但是仔细看看它就会帮助我们了解那些大师多么熟练地把一些简单的成分组织为日新月异的图形。建筑物的下面一层使用了雄劲的多立安柱式，是最正统的古典手法。桑索维诺恪守罗马圆形大剧场（见118页，图73）所示范的建筑规则。他遵循这一传统，把上面一层布置为爱奥尼亚柱式，承载着一个所谓的"顶层"［attic］，顶层上面是一列栏杆，顶端有一排雕像。但是不像罗马圆形大剧场那样把柱式之间的拱形开口部分架在立柱上，桑索维诺用另外一套小型爱奥尼亚式圆柱来支撑它们，从而达到柱式连锁在一起的富丽效果。他使用了栏杆、花饰和雕像，使建筑物的外观跟威尼斯总督府的哥特式建筑立面（见209页，图138）上使用过的花饰窗格相仿。

　　这座建筑具有一种特殊的艺术趣味，正是这种特点使16世纪的威尼斯艺术闻名于世。潟湖反射出灿烂的光辉，似乎使物体的鲜明轮廓变得朦胧不清，调和了它们的色彩。可能是这种环境的

207

雅各布·桑索维诺
威尼斯的圣马可
图书馆

约1536年
文艺复兴盛期建筑

208

乔瓦尼·贝利尼
圣母和圣徒

1505年
祭坛画；木板油画，
转移至画布上，
402 cm × 273 cm
Church of S. Zaccaria,
Venice

原因，威尼斯画家运用色彩要比其他意大利画家更为深思熟虑，精细入微。或许，他们跟君士坦丁堡及其镶嵌画工匠有联系，因而产生了这一倾向。准确地谈论或描述色彩很困难，从彩色插图也很难了解一幅画实际是什么样子。但十分清楚的是，中世纪画家不关心事物的"实际"形状，也不关心事物的"实际"颜色，他们的细密画、珐琅作品和木板上的绘画，喜欢使用他们能找到的最纯净、最珍贵的色彩——光辉闪闪的金色和完美无瑕的蓝色是他们最喜爱的配合。佛罗伦萨伟大的艺术改革者对色彩的兴趣也不如对素描的兴趣大。当然这不是说他们的绘画作品不精美——事实上正好相反——但是他们很少有人把色彩当作主要手段，用它把画面上的各种人物和形状结合成统一的图案。他们比较喜欢在画笔甚至还不曾蘸上颜料之前，先用透视法和构图法的手段去组织画面。威尼斯画家好像就不这样，他们不把色彩看作是作品完工以后再添加的装饰。人们进入威尼斯的圣·扎卡里亚[San Zaccaria]小教堂以后，面对伟大的威尼斯画家乔瓦尼·贝利尼[Giovanni Bellini]（1431?—1516）于1505年在那里作的祭坛画（图208），立刻就发觉他用色的方法大不相同。这幅画不是特别明亮或光芒四射，但它的色彩柔和富丽，人们甚至还来不及看看画中的内容就产生了深刻的印象，我认为连照片都能把充满壁龛内部的温暖而富丽的气氛传达出几分。壁龛里圣母坐在宝座上，幼小的耶稣正举起小手为祭坛前面的礼拜者祝福，一个天使在祭坛脚下轻柔地演奏小提琴，圣徒们则安静地站在宝座两

边：有拿着钥匙和书的圣彼得，有拿着象征殉难的棕榈和破车轮
的圣凯瑟琳［St Catherine］，有圣露西尼娅［St Lucy］，还有圣
哲罗姆［St Jerome］，那位学者把《圣经》译成拉丁文，所以贝
利尼把他画成正在读书。在这以前和以后，意大利和其他地方都
画过许多表现圣母和圣徒在一起的像，但是很少能如此高贵如此

沉静。拜占庭传统的圣母画，一贯是两边生硬地排列着圣徒（见140页，图89）。而贝利尼懂得怎样使这种简单对称的布局既有生气又不破坏它的秩序。他还知道怎样把传统的圣母和圣徒形象改变为现实中活生生的人物，却不剥夺他们的神性和尊严，他甚至也没有牺牲现实生活的多样性和个别性，我们记得佩鲁吉诺对此就有一定的牺牲（见314页，图202）。圣凯瑟琳隐约的微笑和老学者哲罗姆聚精会神的读书，各有其独特的真实之处。然而他们跟佩鲁吉诺的人物一样，似乎也属于另一个更宁静、更美丽的世界，那个世界已倾注了温暖而神奇的光线，充满了整个画面。

乔瓦尼·贝利尼跟韦罗基奥、吉兰达约和佩鲁吉诺是同一代人，那一代人的学生和追随者都是著名的16世纪的大师。贝利尼也是一家非常繁忙的作坊的主人，从他门下出现了威尼斯16世纪著名画家乔尔乔内［Giorgione］和提香［Titian］。如果说意大利中部的古典风格画家以完美的设计和平衡的布局为手段，已经使他们的整个画面达到了新的和谐，那么威尼斯画家势必要效法乔瓦尼·贝利尼，他已经如此巧妙地用色彩和光线统一了画面。就是在这个领域，画家乔尔乔内（1478？—1510）取得了最革命的成果。我们对于这位艺术家所知寥寥，能够断定出自他手的真迹至多不过五幅，然而足以确保他获得盛名，几乎可以跟那场新艺术运动的伟大领导者们匹敌。相当奇怪的是，连这些画中也包含有某种谜的成分。我们还不能肯定他最出色的一幅画《暴风雨》［The Tempest］（图209）画的是什么，它可能取材于某个古典作家或仿古典的作家所描绘过的场面，因为当时威尼斯艺术家已经认识到希腊诗人的魅力和他们的旨趣。他们喜欢用图画表现牧歌式的田园爱情故事，喜欢描绘维纳斯与仙女的美丽。这里表现的故事有可能在将来的某一天找到出处——故事大概是说一个未来的英雄的母亲，带着孩子从城里被赶到荒野，给一位善良的年轻牧人发现。似乎这就是乔尔乔内想表现的内容。然而并非由于内容才使它成为最奇妙的艺术珍品。它成为佳作的原因在小尺寸的插图可能不易看出，然而即使是小插图至少也能略略展现一点他的革命性成就。虽然人物形象勾画得不十分仔细，虽然构图也不太工巧，然而它显然是由充满了整个画面的光和空气才融合为一个整体。正在画面上活动的人物身后的风景，由于雷雨的奇异

209
乔尔乔内
暴风雨
约1508年
画布油画，
82 cm × 73 cm
Accademia, Venice

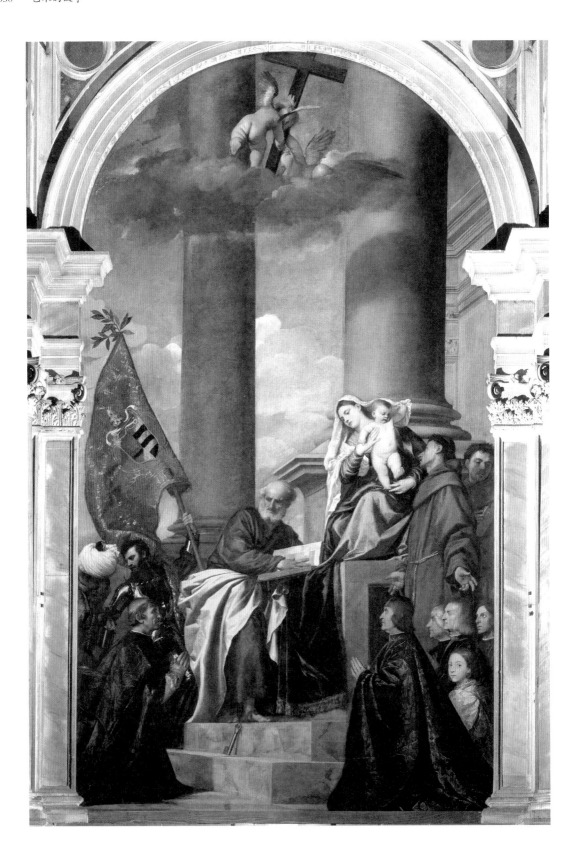

闪光，也似乎使我们第一次不再把它当作单纯的背景，风景本身凭其资格已成了这幅画的真正题材。我们的眼光从人物身上转向占据着画面主要部分的景色，然后再返回来，不知怎么会感觉乔尔乔内不同于他的前辈和同代人。他不是勾画出物体和人物，然后再把它们布置到空间，他实际上是把自然界中的大地、树木、光、空气和云，跟人连同他们的城市和桥梁都想象为一个整体。这似乎是向新领域进军迈出的一大步，几乎像过去发明透视法迈出的步伐那样伟大。从此以后，绘画就不仅仅是素描加色彩，它成为一种有其独特的奥妙法则和手段的艺术了。

乔尔乔内死的时候太年轻，还来不及把这一伟大发现发挥得淋漓尽致。完成此项大业的是威尼斯最负盛名的画家提香（约1485—1576）。提香出生在阿尔卑斯山南部的卡多尔［Cadore］，传说九十九岁时死于瘟疫。漫长的一生，他获得了很高的声誉，几乎可以跟米开朗琪罗平分秋色。他较早的传记作者敬畏地告诉我们，连查理五世大帝［Emperor Charles V］也曾为他拾起掉在地上的画笔，表示对他的敬意。我们可能认为拾起画笔没有什么了不起，但是想一想那个时代宫廷的严厉法规，就不难明白，人们认为那是人间权力的至高代表在天才的威严面前做出的象征着屈尊降贵的举动。从这个意义来看，对于其后的时代，这段小逸事不论真假都意味着艺术的一种胜利。提香不是莱奥纳尔多那样包罗万象的学者，不是米开朗琪罗那样超群出众的名人，也不是拉斐尔那样多才多艺、博雅迷人的人物，就更加证明这是艺术的一个胜利。提香主要是个画家，但却是个驾驭颜色可以跟米开朗琪罗的精通素描法相匹敌的画家。这种至高无上的技艺使他能够无视任何久负盛名的构图规则，而依靠色彩去恢复显然被他拆散了的整体统一。我们只要看一看图210（开始动手的时间仅仅比乔瓦尼·贝利尼的《圣母和圣徒》晚十五年左右），就能认识到他的艺术对当时的人必然要产生什么效果。几乎是前所未闻，他竟把圣母移出画面的中央部位，而且两个侍奉圣徒——带有圣痕标记（十字形伤记）的圣芳济［St Francis］，把钥匙放在圣母宝座台阶上的圣彼得（钥匙是他的尊严的标记）——也不像乔瓦尼·贝利尼那样对称地画在两边，而是描绘成场面中的积极参与者。这幅祭坛画本为感恩祈祷而作，用来纪念威尼斯贵族雅各布·佩萨

210
提香
圣母、圣徒和佩萨罗家族成员

1519—1526年
祭坛画；画布油画，
478 cm × 266 cm
Church of Sta Maria
dei Frari, Venice

211
图210的局部

212
提香
男子肖像，即所谓
的"年轻的英国人"
约1540—1545年
画布油画，
111 cm×93 cm
Palazzo Pitti, Florence

罗〔Jacopo Pesaro〕跟土耳其人作战的一次胜利。因此提香不得不
恢复供养人肖像的传统（见216—217页，图143），但用全新的方
式来处理。提香把佩萨罗描绘为跪在圣母前面，身后是一个身穿
甲胄的旗手拖着一个土耳其俘虏。圣彼得和圣母慈祥地向下看着
佩萨罗，而圣芳济正在另一边指引圣婴基督去注意佩萨罗家族的
其他成员，他们都跪在画面的角落里（图211）。整个场面好像是
一个露天的庭院，两根巨大的圆柱直入云端，云中有两个小天使
正在顽皮地举起十字架。提香的同代人可能对他的胆大妄为感到
吃惊，这不是没有原因的，他竟敢推翻久已确定的构图规则。一
开始，他们一定认为在这样一幅画上能找出不匀称、不平衡的地
方。事实恰恰相反，出人意料的构图反而使画面欢快而活泼，又
无损于整体的和谐。主要的原因是提香设法用光、空气和色彩把
场面统一起来。画中只让一面旗帜去平衡圣母的形象，这种想法
大概会使上一代人感到震惊，然而这面旗帜的色彩富丽而温暖，
画得那样了不起，使这场冒险获得了彻底的成功。

213
图212的局部

214
提香
教皇保罗三世和亚
历山大与奥塔维奥·
法尔内塞兄弟
1546年
画布油画，
200 cm × 173 cm
Museo di Capodimonte,
Naples

　　提香在同代人中以肖像画博得最伟大的名声，只要看看图212
《年轻的英国人》［*Young Englishman*］的肖像画的头部，就不
难体会他画的肖像的魅力。我们也许会徒劳地去分析画中的魅力
来自何处。跟以前的肖像画相比，画中处处都那么单纯、那么平
易，丝毫没有莱奥纳尔多的《蒙娜丽莎》那种微妙的造型——然
而这位不知其名的青年男子看来跟她同样神秘地生气十足。他似
乎凝视着我们，热切而深情，让人几乎不能相信那柔和怡神的眼
睛不过是涂在一块粗糙画布上的颜料（图213）。

　　难怪社会上的权贵为了求取这位大师为他们画像的荣誉而竞
相争夺。这倒不是因为提香愿意画美化、讨好的画像，而是因为
提香的画使他们产生了一种信念，相信通过他的艺术他们就可以
永生不灭。他们的确没有死亡，至少当我们在那不勒斯站在他的
教皇保罗三世［Pope Paul Ⅲ］肖像画（图214）的前面就如此感
觉。这幅画表现的是年老的教会统治者转身朝向一位年轻的亲戚
亚历山大·法尔内塞［Alexander Farnese］，法尔内塞正要向教皇
请安，而他的兄弟奥塔维奥［Ottavio］则平静地看着我们。显然
提香知道并且赞赏拉斐尔大约二十八年前画的肖像画《教皇莱奥

十世和两位红衣主教》［*Pope Leo X with Two Cardinals*］（见322页，图206），但是他必定也想比拉斐尔更为生动地描绘出人物的特点。这些名人的会见是那么真实，那么有戏剧性，我们不禁要推测一下他们的内心活动：红衣主教们是不是在捣鬼？教皇看穿了他们的把戏没有？这大概是无聊的问题，然而这些问题说不定也在当时人们的心头萦绕过。不过，此画未及完成，艺术家就离开罗马应邀去德国给查理五世大帝画像了。

　　不是只有身在威尼斯那样伟大艺术中心的艺术家才起步寻找新天地和新方法。意大利北部的小镇帕尔马［Parma］孤独地生活着一位画家，他也被后世认为是一段时期内最"先进的"大胆革新家。他叫安东尼奥·阿莱格里［Antonio Allegri］，人称科雷乔［Correggio］（1489？—1534）。当科雷乔创作比较重要的作品时，莱奥纳尔多和拉斐尔已经去世，提香也已经成名，我们不知道他对当时的艺术究竟了解多少。他大概有机会在意大利北部邻近城市研究莱奥纳尔多的某些弟子的作品，也学会了莱奥纳尔多处理明暗的方法，正是在这个方面他取得了完全新颖的效果，极大地影响了后来的画派。

　　图215是他最著名的作品之一《圣诞之夜》［*The Holy Night*］。画面上，天使们正在空中唱着"光荣归于至高上帝"，高大的牧人正好瞥见了这一天国幻象。我们看到，天使们快活地在云中到处盘旋，看着下面手执长棍的牧人疾步走进马厩，牧人眼前突现奇迹——在黑暗的破马厩，新生的圣婴向四处放光，照亮了那位幸福的母亲的美丽面孔。牧人收住脚步，摸着他的帽子，准备跪下礼拜。有两个使女，一个被牲口槽发出的光照得眼花目眩，另一个高兴地看着牧人。圣约瑟在外面的黑暗中正忙着照管驴子。

215
科雷乔
圣诞之夜
约1530年
木板油画，
256 cm × 188 cm
Gemäldegalerie Alte
Meister, Dresden

216
科雷乔
圣母升天（为帕尔马主教堂藻井画的草图）
约1526年
红粉笔，纸本，
27.8 cm × 23.8 cm
British Museum, London

乍一看，这个布局显得十分笨拙、十分随意。左边场面很拥挤，似乎右边没有任何对应的部分加以调节，仅仅是用光来突出圣母和圣婴借以取得平衡。如此地以色彩和光线去平衡形状和引导眼睛视线的方向，这项发现，科雷乔甚至比提香运用得更多。我们也仿佛跟着牧人一起闯入马厩，被引导着看见了牧人所看见的奇迹——《约翰福音》所说的在黑暗之中照耀的光。

科雷乔的作品有一个为后人代代追摹的特色，那就是他彩绘教堂的天顶和圆顶的方法。他试图给站在中殿往上观看的礼拜者一种幻觉，好像屋顶已经洞开，他们一直往上看到了天堂的荣耀。他控制光线效果的技艺，使他能在天顶上画出阳光照耀的云彩，云彩之间的天使群好像双腿悬垂着在翱翔。这看起来也许不大庄严，当时也的确有人反对。然而当你站在帕尔马城黑暗、阴郁的中世纪的主教堂里，向上仰望圆顶，仍然会产生深刻的印象（图217）。可惜这种效果不易在插图中复制。不过，幸运的是，我们依然拥有一些他准备此画的素描。图216是他表现圣母的最初构思：圣母乘云升天，出神地望着从等待她的天国倾泻下来的光线。这幅素描显然比湿壁画中的形象易于理解，因为湿壁画中的人物变形得更为厉害。此外，我们还可以看到科雷乔以寥寥的几道粉笔线条就暗示出了那么耀眼的光线，手法是多么简洁。

217
科雷乔
圣母升天
湿壁画
cupola of Parma
Cathedral

威尼斯画家管弦乐队：保罗·韦罗内塞《迦拿的婚礼》局部
1562—1563年
画布油画；从左到右依次为韦罗内塞（持次中音提琴）、雅各布·巴萨诺（持高音短号）、丁托列托（持小提琴）和提香（持低音提琴）
Louvre, Paris

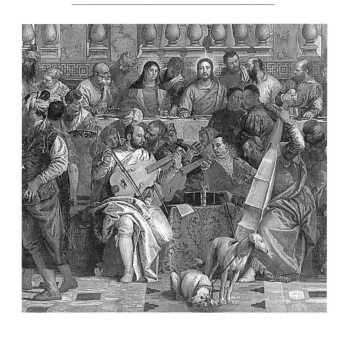

17

新知识的传播
日耳曼和尼德兰，16世纪初期

　　文艺复兴时期意大利艺术家的伟大成就和发明对阿尔卑斯山以北的民族产生了深刻的影响，乐于复兴学术的人都已习惯于面向意大利，古典时期的才智和珍品当时正在意大利陆续重现于世。我们十分清楚，不能像谈学术的进步那样去谈艺术的进步。一件哥特式风格的作品可以跟一件文艺复兴风格的作品不相上下，同样伟大。然而，那时的人们已经接触到南方的杰作，认为自己的艺术一下子显得陈旧、粗糙，这大概也是很自然的事。他们能够指出意大利大师的三项实质性成就：第一项是科学透视法的发现；第二项是解剖学的知识——美丽的人体就是靠它才得以完美地表现出来；第三项是古典建筑形式的知识，对于那个时期，古典建筑形式似乎代表着一切高贵、美丽的东西。

　　一个令人神往的奇观是去观察各种各样的艺术家和艺术传统对新学术冲击做出的反应，看一看他们是怎样地肯定自己，而有时又是怎样地低首屈服——反应的差异取决于他们性格的强弱和眼界的广狭。建筑家的处境大概最为困难。他们所习惯的哥特式传统和新复兴的古代建筑，二者至少在理论上都完全符合逻辑，并不自相矛盾，但是在目标和精神方面彼此的差异之大却无以复加。所以经过很长的一段时间，阿尔卑斯山以北才在建筑中采用了新式样，而且，往往都是在访问过意大利并想赶上时代的王公贵族的坚决要求之下采用的。即使这种情况，建筑家也常常是按照新风格的要求从表面上敷衍一下。他们为了显示自己熟悉新观念，就在这里放上一根圆柱，在那里放上一条饰带——换句话说，是给他们丰富的装饰母题再添加一些古典的形式。多数情况是，建筑物的主体部分完全不变。法国、英国和德国有那么一些教堂，要么其中支撑拱顶的支柱已附加了柱头，因而表面上变成圆柱；要么仍是哥特式窗户的花饰窗格，但窗户的尖拱已经让

218
皮埃尔·索希尔
卡昂的圣彼得教堂
的唱诗班席外观

1518—1545年
哥特式变体建筑

步，改成圆拱（图218）。有一些老式的修道院用古怪的瓶形圆柱支撑，有一些满布塔楼和扶垛的城堡却用古典的细部装饰，有一些带山墙的城镇住宅上还出现了饰带和胸像（图219）。一个认为古典规则尽善尽美的意大利艺术家，大概会对那些东西大为惊诧，掉头而去。但是，如果我们不用任何迂腐的学究标准去衡量它们，那么就会常常赞赏他们的聪敏和才智，竟把那些互不一致的风格调和在一起。

对于画家和雕刻家，情况大为不同，因为他们面临的不是零零碎碎地引进一些像圆柱或拱那样固定的形式。只有小画家才会满足于从手中的意大利铜版画中借用一个形象或一个姿势。任何真正的艺术家必然会感到迫切需要全面理解新的艺术原理，并且对它们的用途做出自己的判断。我们可以在最伟大的德国艺术家阿尔布雷希特·丢勒［Albrecht Dürer］（1471—1528）的作品中研究这一富有戏剧性的过程，他的整个一生，时时刻刻都充分意识到新原理对于未来的艺术有重大意义。

阿尔布雷希特·丢勒是一位杰出的金匠的儿子，他父亲来自匈牙利，定居在繁荣的纽伦堡市。早在儿童时期，丢勒就表现出惊人的绘画天资——他那时的作品有一些一直保留到今天——他在一家最大的制作祭坛和木刻插图画的作坊中当过学徒。作坊是

219
杨·沃洛特和克
利斯蒂安·西克
斯丹尼尔
布鲁日的旧公署
1535—1537年
北方文艺复兴建筑

纽伦堡的艺匠米歇尔·沃尔格穆特〔Michel Wolgemut〕开设。他
学徒期满，就按照中世纪所有青年工匠的惯例，成为一个流动工
匠〔journeyman〕到处旅行，以开阔眼界，并寻找一个定居之处。
丢勒的本意是参观当时最伟大的铜版画家马丁·舍恩高尔（见283
页）的作坊，但到了科尔马，发现那位画家已在几个月前去世。
不过，他还是留下来跟已经接管作坊的舍恩高尔的兄弟们一起住
了一段时间，接着又转向当时的学术和书业中心瑞士的巴塞尔。
在那里他给书籍作过木刻画，然后又继续旅行，越过阿尔卑斯山
到达意大利北部。整个旅程中他一直注意观察，在阿尔卑斯山风
景如画的山谷作过水彩画〔watercolour〕，还研究过曼泰尼亚的
作品（见256—259页）。当他返回纽伦堡结婚并开设自己的作
坊时，已经掌握了一个北方艺术家想向南方艺术家学习的全部技
术，很快就表现出他不仅仅具有本行业中复杂手艺的技术知识，

220
丢勒
圣米迦勒大战恶龙
1498年
木刻，39.2 cm × 28.3 cm

221
丢勒
野草地
1503年
水彩，蘸水笔和墨水，
铅笔和染过的纸
40.3 cm × 31.1 cm
Albertina, Vienna

而且还具备十分丰富的感情和想象力，足以成为伟大的艺术家。他最早的作品之一是一套大型木刻画圣约翰的《启示录》的图解。那是成功之作，世界末日的恐怖及其前夕的迹象和凶兆等等可怕的景象从来没有表现得那样生动有力。毫无疑问，丢勒的想象力和公众的兴趣产生于对教会制度的普遍不满，这种情绪在中世纪末遍及德国，最终在路德的宗教改革运动中爆发出来。在丢勒和他的观众看来，"启示录事件"的神秘幻象已经有些像关乎时事的大事了，因为有许多人盼望着那些预言在他们的有生之年成为现实。图220就是《启示录》第十二章第7节的一个插图：

在天上就有了争战：米迦勒［Michael］同他的使者与龙争战；龙也同他的使者去争战，并没有得胜；天上再没有他们的地方。

　　为了表现这一重大的时刻，丢勒彻底抛弃了传统上一直用以表现英雄跟仇人战斗的优雅、轻松的姿势。丢勒的圣米迦勒毫不装腔作势，他极为严肃认真，用双手全力把长矛戳进龙的喉咙，这个有力的姿势控制了整个场面。在他四周有其他手执刀剑或弓箭的天使军，正在跟奇形怪状难以形容的残忍怪物们战斗。这个战场在天上，下面有一片风景未受惊扰，显得和平宁静。此外还有丢勒的著名的签字。

　　虽然丢勒已经证明自己是一位富于奇思玄想的大师，是以前建造巨大教堂门廊的哥特式艺术家的真正继承人，可是他并没有止步，为这一成就而踌躇满志。他的习作和速写表明他还力求认真地注视自然之美，力求像杨·凡·艾克以来的任何一位艺术家那样耐心而忠实地把它描摹下来，因为正是杨·凡·艾克曾经表明，北方艺术家的任务就是像镜子一样反映自然。丢勒的习作有一些已经非常著名，例如他画的野兔（见24页，图9），他描绘一片草地的水彩习作

（图221）。看来丢勒虽然努力掌握描摹自然的熟练技能，但与其说那本身是他要达到的目标，还不如说是作为一条较好的途径，以便呈现出他要用绘画、铜版和木刻去图示宗教故事中的真实可信的景象。他画出那些速写所凭借的耐心，同样也使他成为天生的版画家，他总是不厌其烦地在细部上再添加细部，在铜版上构成一个真实的小世界。他的《耶稣诞生图》（图222）作于1504年（大约就是米开朗琪罗以他的人体知识震惊了佛罗伦萨的时候），描绘了前辈艺术家舍恩高尔已经在他的可爱的铜版画（见284页，图185）表现过的主题。舍恩高尔带着特殊的爱在画中描绘过的破马厩的断壁颓垣，乍一看，似乎就是丢勒的主要题材。一个古老的农家院落，灰浆破裂，砖块松散；一面破裂的墙壁，还有树木从裂缝里生长出来；摇摇欲坠的木板代替屋顶，鸟儿在上面建了巢。这个院落被设想、被描绘得那样平静深沉，饱含耐心，人们能够感觉到艺术家是多么欣赏这个富于画趣的古老建筑的构思。相比之下，人物形象显得很小，几乎无关紧要：马利亚把旧马厩当作庇身之处，跪在她的圣婴前面，而约瑟正忙着把井水小心地倒入一个长水罐。人们必须仔细观看才能发现背景中有一个正在礼拜的牧人，几乎要用放大镜才能发现空中照例有一个天使在向人间宣布这个愉快的消息。然而没有人会郑重其事地说丢勒不过是想显示显示描绘古老的断壁颓垣的技能罢了。这座废置不用的农家旧院和卑微来客，表现出一种宁静的田园气氛，使我们跟画家创作此画时一样以虔诚的心情去沉思圣夜的奇迹。在这种版画中，丢勒好像已经把哥特式艺术转向摹写自然以来的发展都集中起来，提高到尽善尽美的境界。然而与此同时，他的心灵又忙于为意大利艺术家提出的新艺术目标而奋斗。

有一个几乎已被哥特式艺术全然摒弃的目标，现在又为众目所瞩，那就是用古典艺术曾经赋予人体的理想美来表现人体。

在这方面，丢勒不久就发现单纯模拟真实的自然，不论模拟得多么勤奋多么虔诚，都不足以产生南方艺术作品独有的不可捉摸之美。拉斐尔面对这个问题时求助于他心灵中出现的美的“某个理念”，那是他在研究古典雕刻和美丽的模特儿的岁月里受到熏陶而形成的观念。对丢勒来说，这个问题就不简单了。不仅他进行研究的机会不那么多，而且对这种问题也没有坚定的传统

222
丢勒
耶稣诞生图
1504年
铜版画，
18.5 cm × 12 cm

和可靠的天赋。正是因为这一点，他才去寻求一个可以言传的规则，仿佛是可靠的处方能够说明人体形式美何在，而且他相信自己已经从古典作者论述人体比例的教导中找到了这样一种准则。古典著作的措辞和所述的尺寸相当模糊，但是这种困难吓不倒丢勒。正像他所说的，他要为前辈（他们不明了艺术准则，但创作出了生动有力的作品）的模糊的惯例奠定一个可以言传的恰当基础。观察丢勒实验各种比例规则，看到他有意地改变人体骨架结构，把身体画得过长或过宽以便发现正确的匀称性与和谐性，足以令人感动。他终生忙于此道，第一批研究成果之中有一幅画的

是亚当和夏娃，体现了他对美与和谐的全部新观念，他骄傲地用拉丁文签署他的全名：ALBERTUS DURER NORICUS FACIEBAT 1504〔纽伦堡的阿尔布雷希特·丢勒作于1504年〕（图223）。

我们要想马上看出这幅铜版画中的成就也许不大容易。因为艺术家使用的是另一种语言，跟我们前面引以为例的画中使用的语言相比，他对目前这种语言还不那么熟悉。他辛勤地用圆规和直尺度量，经过平衡后取得的和谐形状，不像它们的意大利和古典模特儿那么真实、美丽。不仅形状和姿势，而且构图的对称也有一些造作的形迹。但是丢勒不像二流艺术家那样，他没有失去自身的本色去崇拜新的偶像，一旦认识到这一点，认为这幅画笨拙的第一感很快就会消失。当他引导着我们进入画中的伊甸园〔Garden of Eden〕，看到老鼠安静地躺在猫的身旁，麋、牛、野兔和鹦鹉也不畏惧人的足音；一旦我们的视线深入到生长着知识之树的树丛，看到蛇在给夏娃命运之果，而亚当伸手去接；一旦我们注意到丢勒怎样努力使精心塑造的白皙身体的清晰轮廓，在长有粗糙树木的暗影之中显现出来；我们就会开始赞赏他把南方的理想移植到北方土壤上的第一次认真的尝试。

可是丢勒本人却不会轻易满足。他在发表这幅铜版画一年以后，就到威尼斯去开阔眼界，学习更多的南方艺术的奥秘。对这样一位杰出对手的到来，小艺术家并不十分欢迎，丢勒给一位朋友写信说：

> 许多意大利朋友告诫我不要跟他们的画家在一起吃喝。那些画家中有不少是我的敌人，他们到处临摹我的作品，在教堂里，在他们能够看到我的作品的一切地方。然后他们诋毁我的作品，说它没有用古典手法，所以一无是处。但是乔瓦尼·贝利尼向许多贵族人士高度赞扬过我。他想要一些我画的东西，亲自来找我，请我给他画些什么——他将付重酬。人人都告诉我他是多么诚挚的人，所以我很喜欢他。他很老了，可是作画还是最高明的。

正是从威尼斯寄出的一封信中，丢勒写下了那句十分动人的话，表现出他是怎样强烈地感觉到他这个纽伦堡行会严格制度管理下的艺术家，跟他的享受自由的意大利同道之间境况悬殊，"为这荣耀我该怎样颤抖，"他写道，"在这里我是老爷，在家

乡我是食客。"但是丢勒后来的生活并不像他担心的那样。一开
始他的确不得不像工匠那样去跟纽伦堡和法兰克福的富人讨价还
价，争长论短。他不得不向他们保证在画板上只使用最高级的颜
料，而且还要涂上许多层。但是他的名声逐渐传开，相信艺术是
增光生色的重要工具的马克西米连皇帝［Emperor Maximilian］罗
致他去为一系列重大的计划服务。当丢勒五十岁那年游历尼德兰
时，他确实像老爷一样受到接待。他深受感动，记下了安特卫普
［Antwerp］的画家们是怎样尊敬他，在他们的行会大厅隆重设宴
招待他："我被引到餐桌前面时，人们站在两边，仿佛是谒见一
位大老爷，他们中间的许多名流也都以最谦恭的方式低着头。"
即使在北方国家，对手工劳作者加以鄙视的势利眼光也被伟大的
艺术家打倒了。

在伟大和才能方面，唯一的一位可跟丢勒媲美的德国画家，
竟然被我们遗忘到连他的名字都不敢肯定的地步，真是件莫名
其妙的怪事。17世纪有一位作者糊里糊涂地提到了阿沙芬堡
［Aschaffenburg］的一位马蒂亚斯·格吕内瓦尔德［Matthias
Grünewald］，他称之为"日耳曼的科雷乔"，并生动地描述了
他的一些画。从此以后，那些画和其他一些必定也是出自同一位
伟大艺术家之手的作品通常就被贴上"格吕内瓦尔德"的标签。
可是当时的记载和文献根本没提到任何叫格吕内瓦尔德的画家，
我们不得不认为那位作者可能把事情弄混了。因为归给这位艺
术家的绘画中有一些带有姓名的开头字母"M.G.N."，而且我们
知道有一位画家马西斯·戈特哈德·尼特哈德［Mathis Gothardt
Nithardt］跟阿尔布雷希特·丢勒约略同时，曾在德国靠近阿沙
芬堡的地方居住而且工作过，现在认为那位大师实际上叫这个名
字，而不叫格吕内瓦尔德。但是这种推测对我们帮助不大，因为
我们对马西斯画师也所知不多。简单来讲，丢勒像个活生生的人
一样站在我们面前，对他的习性、信仰、趣味和独特手法我们非
常熟悉，而格吕内瓦尔德对我们来说却像莎士比亚，其生平完全
是个谜。出现这种情况未必纯属巧合。我们之所以对丢勒那么了
解恰恰是由于他把自己看作他本国艺术的一个革新家。他考虑
自己正在做什么和为什么要去做，他记录自己的旅行和研究，而
且他著书教授同时代的人。没有任何迹象说明创造"格吕内瓦尔

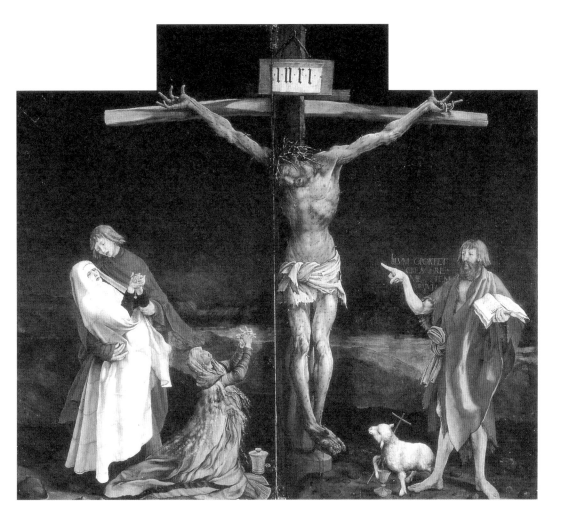

224
格吕内瓦尔德
碟刑图

1515年
伊森海姆祭坛组画
之一；木板油画，
269 cm × 307 cm
Musée d'Unterlinden,
Colmar

德"艺术杰作的画家也用类似的眼光看待他自己。恰恰相反，我们现在拥有的很少几幅他的作品，是安置在大大小小的地方教堂中的传统类型的祭坛嵌板画，包括给阿尔萨斯的伊森海姆村[Isenheim]的大祭坛（所谓伊森海姆祭坛）画的一些祭坛"翼部"。他的作品既没有任何迹象表明他像丢勒那样努力地争取跟区区一名工匠有所不同，也没有迹象表明他被哥特时代晚期发展成的固定的宗教艺术传统所束缚。尽管他一定熟悉意大利艺术的某些伟大发现，但是只有那些发现跟他对艺术功能所持的观念一致，他才加以使用。他对这一点似乎没有任何怀疑。对他来说，艺术不在于寻求美的内在法则，艺术只能有一个目标，也就是中世纪所有宗教艺术所针对的目标——用图画布道，宣讲教会教导的神圣至理。伊森海姆祭坛的中央嵌板画（图224）表明他为了

这个压倒一切的目标，其他一切概不考虑。这幅僵硬、残酷的救世主受刑图，毫无意大利艺术家眼中的优美可言。格吕内瓦尔德俨然一位耶稣受难期［Passiontide］的传教士，不遗余力地叫我们对这一受难场面深感恐怖：基督垂死的身体受十字架的折磨已经变形；刑具的蒺刺扎在遍及全身的溃烂的伤痕之中。暗红色的血和肌肉的惨绿色形成鲜明的对比。通过面貌和双手的难忘的姿势，这忧患的人［Man of Sorrows］向我们表明他在髑髅地受难［His Calvary］的意义。他的痛苦反映在按照传统程式安排的一些人物——马利亚是居孀的装束，昏倒在福音书作者圣约翰的手臂里，主已经嘱咐过圣约翰照顾马利亚；也反映在抹大拉的马利亚的瘦小的形象上，她带着玉膏瓶，悲哀地绞着双手。十字架的另一边站着强壮有力的施洗约翰，还有携着十字架的羔羊，它是一个古老的标志，正把它的血滴入圣餐杯。施洗约翰用下命令的严厉姿势指着救世主，上面写着他所讲的话（根据《约翰福音》第三章，第30节）："他必兴旺，我必衰微。"

　　毫无疑问，艺术家想叫观看祭坛的人沉思一番，想一想他以施洗约翰指着救世主的手所强调的那几句话，也许他甚至还想叫我们看到基督必定怎样生长而我们怎样衰微。因为这幅画把现实描绘得十分恐怖却有一个奇怪的不真实之处：人物形象的大小差别很大。我们只要比较一下十字架下面的抹大拉的马利亚的双手跟基督的双手，对它们的大小悬殊就十分清楚了。在这些地方，格吕内瓦尔德显然反对从文艺复兴发展起来的现代艺术规则，他有意重新返回中世纪画家和原始时期画家的原则，他们本是按照人物形象在画面的重要性来决定大小的。这样，他为了祭坛的精神寓意就牺牲了悦目之美，并且根本不管比例正确的新要求，因为只有如此，才更有助于他表达圣约翰那句话的神秘玄义。

　　于是，格吕内瓦尔德的作品就再次提醒我们，一个艺术家确实能够做到既十分伟大又不"先进"，因为艺术的伟大不在于有新的发现。每当新发现能帮助格吕内瓦尔德表现出他所要传达的东西时，他便会在作品中清楚地显示出他充分熟悉那些发现。正如他用画笔去描绘基督痛苦死去的尸体，他也用画笔在另一块嵌板上表现出基督复活时幻化为一片天光的神奇变容（图225）。这幅画难以描述，因为它的效果又是大大依赖于色彩。看起来基督

225

格吕内瓦尔德
基督复活

1515年
伊森海姆祭坛组画
之一；木板油画，
269 cm×143 cm
Musée d'Unterlinden,
Colmar

226

克拉纳赫
逃往埃及途中的
休息

1504年
木板油画，
70.7 cm × 53 cm
Gemäldegalerie,
Staatliche Museen, Berlin

仿佛刚从墓中飞起，身后拖着一条明亮的光带——那是裹住身体
的尸衣，反射出灵光轮的彩色光线。基督跃升在场面上方，突然
出现的光辉把地上的士兵照得眼花缭乱，不知所以，飞翔的基督
和兵士们的无能为力形成鲜明的对比，我们能感受到兵士们在甲
胄中扭动时那种强烈的震惊程度。我们无法判定前景和背景之间
的距离，所以坟墓后面的两个士兵看起来就像刚刚翻倒的木偶，
他们扭曲的形状进一步衬托了基督变容后的安详和崇高。

　　丢勒那一代的第三位著名的德国艺术家是卢卡斯·克拉纳赫
[Lucas Cranach]（1472—1553），他一开始作画就大有希望。
年轻时，他在德国南部和奥地利住了几年。当出生于阿尔卑斯山
南麓丘陵地带的乔尔乔内发现了山地景致之美的时候（见328页，
图209），这位青年画家正在神往于富有古老森林和浪漫景色的

227
阿尔特多夫尔
风景

约1526—1528年
羊皮纸油画，裱贴于
木板，30 cm × 22 cm
Alte Pinakothek, Munich

北麓丘陵地带。1504年，也就是丢勒发表他的版画（图222、图223）那年，克拉纳赫在画中表现了逃往埃及路上的圣家族（图226）：在树木丛生的山区，圣家族正在泉水旁边休息。这是荒野中的一个迷人的地方，生长着一些表皮粗糙的树木，沿着美好的绿色山谷下去是一片广阔的景色。一群群小天使围拢在圣母身边，一个给圣婴基督草莓，一个用贝壳取水，其他的已经坐下来演奏管笛，让这些疲乏的难民恢复精神。这个富有诗意的构思保留了一些洛赫纳的抒情艺术的气息（见272页，图176）。

　　在后来的岁月，克拉纳赫在萨克森［Saxony］成为相当机灵而时髦的宫廷画家，他的成名主要是由于他跟马丁·路德的友谊。但是他在多瑙河地区的小住似乎已经足以促使阿尔卑斯山区居民打开眼界，看到他们周围环境的美丽。雷根斯堡

［Regensburg］的画家阿尔布雷希特·阿尔特多夫尔［Albrecht
Altdorfer］（1480?—1538）就曾进入山林研究风霜剥蚀的松树和
岩石的形状。他的许多水彩画和蚀刻画［etching］，至少还有他
的一幅油画（图227），根本不叙述故事，也没有人物。这是一个
相当重大的转变。即使热爱自然的希腊人，也不过仅仅画出风景
作为田园场面的环境而已（见114页，图72）。在中世纪，一幅画
不去明确地图解一个神圣或世俗的主题，几乎不可想象。只有当
技艺本身开始引起人们的兴趣，画家才有可能出售一幅除记录他
对一片美丽景色的喜爱以外没有其他用意的画。

　　16世纪开头几十年的伟大时期，尼德兰出现的杰出艺术家不
像15世纪那么多，在15世纪像杨·凡·艾克（见236—243页）、
罗吉尔·凡·德尔·韦登（见276页）和胡戈·凡·德尔·格斯（见
276—279页）那样的大师已名满全欧。而这一段时期的艺术家，
至少像德国的丢勒一样去努力接受新学术的艺术家，往往既忠于
旧的方法，又热爱新的方法，想让二者兼顾。图228是一个典型
的例子，作者是画家杨·格塞尔特［Jan Gossaert］，人称马布斯
［Mabuse］（1478? —1532）。根据传说，福音书作者圣路加的
职业是画家，所以在画中他被表现为正在画圣母和圣婴的肖像。
马布斯画这些人物形象的方法相当符合杨·凡·艾克及其追随者
的传统，但是背景完全不同了。他似乎想显示一下他了解意大利
的艺术成就，显示一下他掌握了科学的透视法，熟悉古典建筑，
精通明暗技术。结果这幅画无疑有巨大的魅力，但它缺乏北方样
板和意大利样板二者所具有的那种单纯的和谐。人们奇怪为什么
圣路加就找不到一个更合适的地方，非要在这个虽然华丽但是难
免凉风飕飕的宫廷院落里画圣母不可。

　　于是就产生了一种情况：这个时期最伟大的尼德兰艺术家不
是出现在坚持新风格的人当中，而是出现在像德国的格吕内瓦尔
德那样不肯被拖入兴起于南方的新艺术运动的艺术家当中。在荷
兰城市海尔托亨博斯［Hertogenbosch］就住着那样一位画家，名
叫希罗尼穆斯·博施［Hieronymus Bosch］。我们对他所知无几，
也不知道他1516年去世时有多大年岁，然而1488年他成为一个
独立的画师以后必定又活跃了很长的一段时间。正如格吕内瓦尔
德那样，博施的作品也表明，当时已经发展起来的最真实地再现

228
马布斯
圣路加画圣母
约1515年
三连画的左右两翼；
木板油画，
230 cm × 205 cm
Národní Galerie, Prague

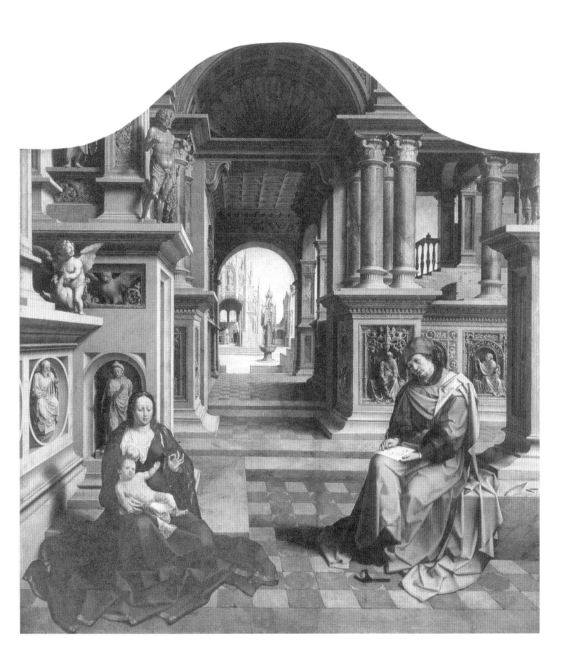

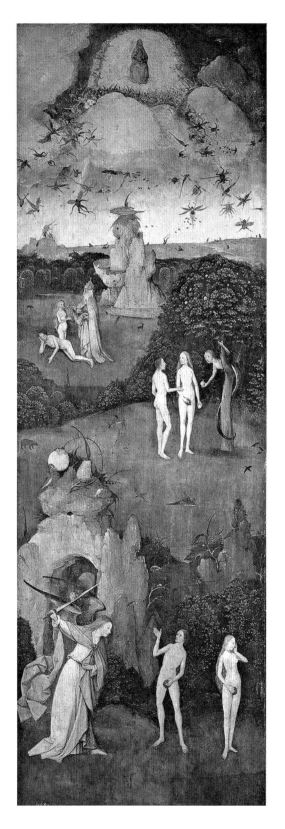

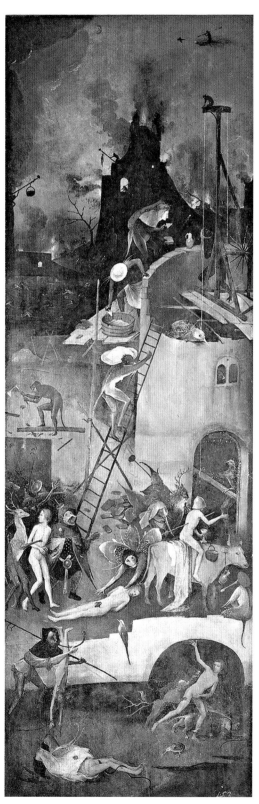

现实的绘画传统和成就能够反转方向，掉过头去描绘人眼从未目睹的事物，画出同样合情合理的图画。博施的成名就是由于他对邪恶的力量做了恐怖的表现。大概不是出于偶然，在那个世纪后期，忧郁的西班牙国王菲力普二世［King Philip Ⅱ］特别喜欢这位艺术家，他非常关心人的邪恶。图229和图230就是他购买的博施画的一套三连画［triptych］的两翼，至今还在西班牙。在左翼，我们看到邪恶正在侵犯人间。创造夏娃之后就是诱惑亚当，然后他俩被逐出乐园。而从高高在上的天空，我们看到反叛天使的堕落，他们被猛力逐出天堂，像一群可憎的昆虫。在另一翼，我们看到地狱的一个景象，那里是恐怖加恐怖，有烈焰、刑罚和各种各样半兽、半人或半机械的可怕的恶魔，它们永不停息地折磨、惩罚那些可怜的有罪的灵魂。一个艺术家成功地把曾经萦绕于中世纪人们心灵中的恐惧，转化为可感知的具体形象，这还是第一次，大概也是唯一的一次。这一项成就大概只能恰恰出现在那一时刻，那时旧的观念仍然强大，而近代精神已经为艺术家提供了把他们所看见的事物再现出来的方法。看来希罗尼穆斯·博施本来可以在他的某一幅地狱画中，写上杨·凡·艾克在阿尔诺芬尼订婚的宁静场面中写出的那句话："我曾在场。"

229, 230

博施

天堂与地狱

约1510年

三连画的左右两翼；

木板油画，

各为135 cm × 45 cm

Prado, Madrid

正在研究短缩法原理的画家

1525年

丢勒所作的木刻；

13.6 cm × 18.2 cm，取自丢勒论透视和比例的教科书 Underweysung der Messung mit dem Zirckel und Richtscheyt

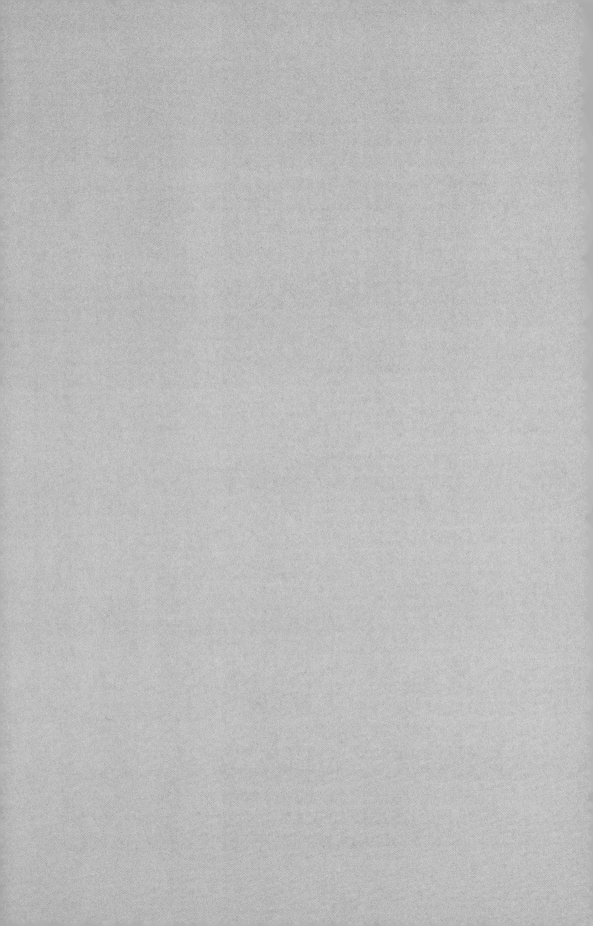

18

艺术的危机
欧洲，16世纪后期

　　1520年前后，意大利各城市的艺术爱好者似乎一致认为绘画已经达到完善的巅峰。像米开朗琪罗和拉斐尔、提香和莱奥纳尔多那样一些人，实际已经解决了前人力图解决的所有问题。在他们手中，没有解决不了的素描难题，没有不能表现的复杂题材。他们告诉人们怎样既能达到美与和谐又不失描绘的正确性，据说他们甚至已经超过了古希腊和古罗马时代最负盛名的雕像的水平。对于一个盼望自己有朝一日成为伟大画家的孩子，听到这种普遍看法大概不会十分愉快。不管他多么赞赏当代大师的绝妙之作，总还会怀疑：到底是不是已经发掘出了艺术的全部潜力，因而确实没有任何未竟之业留给后人？但也有一些人似乎把时人的看法当作天经地义深信不疑，努力研究米开朗琪罗已掌握的东西，竭力模仿他的手法。米开朗琪罗喜欢画姿态复杂的人体——好，既然理当如此，就去描摹他的人体，然后放到自己的画中，管它适合不适合。这样的结果常常有些荒唐可笑——《圣经》场面上满满的一批人物，似乎是正在集训的青年运动员，后世的批评家看到那些青年画家误入歧途，是因为模仿米开朗琪罗的手法，而不是模仿它的精神，就把那种风气盛行的时期叫作手法主义〔Mannerism〕。但是，当时的青年艺术家还不是人人都那么愚蠢，竟至相信对艺术的全部要求就是学到一些姿态难画的人体。艺术是否有可能停滞不前，上一代大师是否怎样也不能超越，如果在他们掌握的人体刻画方面后人难以取胜，那么在其他方面是否也不可能？对这些问题，当时实际有许多人怀疑时论的正确性。有些人想在创造发明方面超过上一代，他们想画出一些充满意义和智慧的画——实际上除了博学渊识者，那种智慧谁都莫名其妙。他们的作品几乎是图画谜语，除了懂得当时学者对埃及象形文字和许多行将湮没的古代著作的原意如何解释的人，没有人

能解开他们的谜。另外一些人则想把作品弄得不像大师的作品那么自然、那么清晰、那么单纯和谐，以求引人注目。他们似乎辩论说：艺术大师的作品确实完美——但是完美并不永远吸引人，一旦你看多了，就不会再动心；我们所企求的是动人心弦、出人意料、前所未闻的东西。当然，青年艺术家为超越古典的大师入了魔，就略微有些不正常，甚至他们中间最杰出的人物也被引入古怪、复杂的实验之路。然而从某种意义上讲，他们为了超越前人而狂热地奋斗，正是对前辈艺术家的最大的敬意。莱奥纳尔多自己不是讲过"一个笨拙的学生才不能超越他的师傅"吗？在某种程度上，伟大的"古典的"艺术家自身也已经开始而且鼓励新的、生疏的实验了。他们的名声和他们后期享有的荣誉，使他们能够在布局或用色方面试用新奇的打破常规的效果，去探索艺术新前景。特别是米开朗琪罗，偶尔会表现出大胆地蔑视一切程式——建筑方面尤为明显，他有时抛弃神圣不可侵犯的古典传统规则，而遵循自己的心情和兴致。正是他自己叫公众习惯于赞赏一个艺术家的"随想曲"［caprices］和"创意曲"［inventions］，而且树立了一个精进不已的天才的榜样，不满足于自己早期杰作的无比完美性，坚持不懈地寻求艺术表现的新方式和新形式。

青年艺术家理所当然地把这个事实作为许可证，用他们自己"创新的"构思去轰动公众。由于他们的努力，出现了一些有趣的设计。建筑家兼画家费代里科·祖卡罗［Federico Zuccaro］（1543—1609）设计的脸形窗（图231）就很好地体现了随想曲类型的观念。

其他建筑家则比较急于显示他们有渊博的知识和精通古典著作，事实上在这方面他们确实超过了布拉曼特那一代艺术家。

231
祖卡罗
罗马祖卡里宫的窗户
1592年

其中最伟大、最博学的是建筑家安德烈亚·帕拉迪奥［Andrea Palladio］（1508—1580）。图232是他的著名的 *Villa Rotonda*，即圆厅别墅，在维琴察［Vicenza］附近，某种程度上也是一个"随想曲"，因为它四面相同，每一面都有一个跟神庙立面形式相同的有柱的门廊，四面合起来围着中央大厅，那大厅令人回想起罗马的万神庙（图75）。无论这种结合怎样美，它却很难成为一座人们乐于居住的建筑。寻求新奇性和外观效果已经干扰了建筑物的正常用途。

这个时期的一位典型艺术家，是佛罗伦萨的雕刻家兼金匠本韦努托·切利尼［Benvenuto Cellini］（1500—1571）。切利尼有一本著名的自传，丰富多彩、生动活泼地描绘了他的时代。他爱说大话，冷酷而自负，但很难跟他生气，因为他叙述自己的冒险和成功的经历，兴致勃勃，让你觉得仿佛在读大仲马［Dumas］的小说。他爱虚荣、自命不凡而且坐不住，从这个城市到那个城市，从这个宫廷到那个宫廷，到处惹是非，捞荣誉，真是那个时

232

帕拉迪奥
维琴察附近的圆厅别墅

1550年
意大利16世纪的别墅

233
切利尼
盐盒
1543年
雕花黄金，珐琅，黑檀
底座，长33.5 cm
Kunsthistorisches
Museum, Vienna

234
帕尔米贾尼诺
长颈圣母
1534—1540年
画家去世时左部未完
成；木板油画，
216 cm × 132 cm
Uffizi, Florence

代的典型产物。对他来说，艺术家已经不再是一个稳重而可敬的作坊主，应该是君主和红衣主教们争相邀宠的"艺术巨匠"。他的作品流传下来很少，其中有一件是1543年为法国国王制作的金制盐盒（图233）。切利尼详详细细地告诉了我们盐盒的故事。我们听到他是怎样斥退了两位胆敢给他推荐题材的著名学者，又是怎样用蜡做了一个他自己构思的模型，代表大地和大海。为了表现大地和大海相互接合，他把两个人物形象的腿联结在一起。他说："把大海塑造为男人，手持三叉戟，掌握着一条精致的船，船里能够装上足够的盐，在下面我放上四只海马。把大地塑造为美女，尽我所能使她优雅可人。在她身边，我放上一座装饰富丽的神庙来盛胡椒。"然而这一切微妙的设计读起来不如他运黄金的故事有趣，书中叙述他怎样从国王的宝库里运走黄金，途中遭到四个歹徒的袭击，他只身一人把他们全部打跑。有些人可能觉得，切利尼盐盒的人物圆柔秀美，显得有些刻意求工，虚伪造作。但是，一旦知道它们的作者原来这样孔武有力，不像他雕塑的形象缺乏强健的体魄，或许会得到安慰。

切利尼的观点是那一时代的典型代表：忙碌地、热切地力求创造比前人作品更有趣、更不凡的东西。我们可以在科雷乔的追随者之一帕尔米贾尼诺［Parmigianino］（1503—1540）的一幅

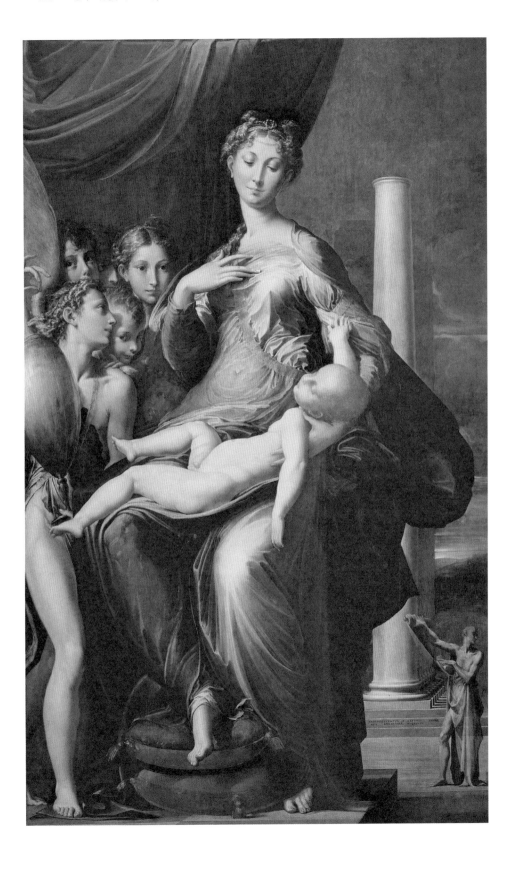

画中看到同样的精神。我大可猜想有些人会觉得这幅圣母像（图234）几乎不堪入目，一个神圣的题材竟画得这么矫揉造作，丝毫不像拉斐尔处理这个古老的主题那么自然而单纯。它的画名叫作《长颈圣母》［Madonna with the Long Neck］，因为画家渴望使圣母显得文雅而优美，就把圣母的脖子画得像天鹅一样。他莫名其妙地随意加大人体的比例。圣母的纤指长手，前景中天使的长腿，拿着一卷羊皮纸文稿的瘦弱而憔悴的先知——我们仿佛是通过一面变形镜来观看这一切。然而无可怀疑的是，艺术家获得这一效果既不是由于无知妄作，也不是由于漫不经心。他花费心力要让我们看到他喜欢这些不自然的加长形状，所以在画面的背景放上一根形状古怪的高大圆柱，比例同样反常，加倍地保证了他所追求的效果。画面的布局，也向我们表明他不信从传统的和谐。他不把人物一对一对地平均分配在圣母两边，而是把一群簇拥在一起的天使塞到一个狭窄的角落，留下另一边大片空白去表现高高的先知形象，由于距离远，先知的高度已经缩得还不及圣母的膝盖高。这就毫无疑问，如果说是胡来，那么其中自有条理。画家想打破常规，想表明为了达到十全十美的和谐，古典方法不是唯一可设想的方法：自然的单纯确实是达到美的一条途径，但是还有不那么直接的途径，也能取得有经验的艺术爱好者感兴趣的效果。不管我们是否喜欢他走的这条路，都不得不承认他始终如一。实际上，帕尔米贾尼诺和当时的一批力图新颖出奇而不惜牺牲艺术大师所确立的“自然”美的艺术家，大概是第一批“现代派”艺术家。我们将会看到，今天所谓的“现代派”艺术可能来源于类似的愿望，亦即企图避开一目了然的东西，追求跟程式化的自然美不同的效果。

　　这一不寻常的时期，在艺术巨匠的笼罩下，其他艺术家按照普通的技艺和兴趣标准去超越巨匠还不是那么绝望。我们可能对他们所做的并不样样赞同，但是，我们也不得不承认他们的某些努力相当惊人。一个典型的例证就是佛兰德斯雕刻家琼·得·布洛尼［Jean de Boulogne］（1529—1608）创作的众神的信使《墨丘利》［Mercury］（图235）。意大利人管这位雕刻家叫乔瓦尼·达·波洛尼亚［Giovanni da Bologna］或贾姆波洛尼亚［Giambologna］。他给自己规定的任务是实现不可能实现的目

235
贾姆波洛尼亚
墨丘利
1580年
青铜，高度187 cm
Museo Nazionale del
Bargello,Florence

标——制作一个雕像，要它克服无生命躯体的重量而产生凌空疾飞之感。他在一定程度上获得了成功。这件著名的墨丘利雕像仅用一个脚趾尖接触地面——更确切地讲，还不是地面，而是一个代表南风的面具从口中喷出的一团气。整个雕像经过了细心的平衡，所以它像是在空中翱翔——几乎是破空飞驰，又轻快，又优美。大概一个古典的雕刻家，甚或米开朗琪罗，就可能觉得这种效果不适用于雕像，因为雕像应该叫人联想起制作雕像的沉重的大块材料——但是贾姆波洛尼亚跟帕尔米贾尼诺一样，宁愿否定那些根深蒂固的规则，偏要显示一下到底能够取得哪些惊人的效果。

这些16世纪后半叶的艺术家中，最伟大的一位也许是住在威尼斯的雅各布·罗布斯蒂［Jacopo Robusti］，绰号叫丁托列托［Tintoretto］（1518—1594）。他也厌烦提香展现给威尼斯人的简单的形色之美，然而他的不满一定不仅仅是想创作独特的作品。他似乎已感觉到无论提香怎样无与伦比地善于表现美，笔下的画却倾向于媚人而不是动人：那些画缺乏震撼人心的力量，不足以把伟大的《圣经》故事和圣迹传奇生气十足地重现在我们面前。无论他这个看法是否正确，他必定还是下定决心用不同的方式描绘那些故事，使观看者感受他所画的惊心动魄的戏剧性事件。图236表现出他确实成功地画出了独特而动人心魄的画。乍一看画面显得混乱，使人茫然。跟拉斐尔等人的画法不同，主要人物不是清楚地布置在画中的平面上，而是让我们一直看到一个奇特的拱顶深处。左边角落有位高个子男人带有光环，举起手臂仿佛在制止某事发生——我们顺着他的手势看去，就能看到他关注的是画面另一边靠近拱顶处发生的事情。那里有两个男子已经掀开墓盖，正要从墓里把一个尸体搬出来，另一个人戴着头巾，正帮助他们，背景中有个贵族拿着火把，想看看另一座墓上的刻辞。这些人显然在盗墓。有一具尸体直挺挺躺在地毯上——是用奇特的短缩法画的，一位尊贵的老人穿着华丽的衣服跪在旁边看着尸体。画面右角有一群男女在打手势，惊讶地看着那位圣徒——带光环的人物必定是代表圣徒。如果我们细看一下，就能看出他带着一本书——这是福音书作者圣马可，威尼斯的保护圣徒。这里发生了什么事？原来画中描绘的是威尼斯建起圣马可教堂的著名圣陵后，如何从亚历山大（"异教的"伊斯兰信徒的

236
丁托列托
发现圣马可遗体
约1562年
画布油画，
405 cm × 405 cm
Pinacoteca di Brera,
Milan

城市）把圣马可的圣骨运回威尼斯安放的故事。据说圣马可曾在
亚历山大做过主教，死后葬于当地的一所墓穴。一伙威尼斯人接
受寻找圣徒遗体的虔诚使命，他们破墓而入，不知道墓穴里的那
么多墓哪一座安放着珍贵的圣骨。但当他们找到墓时，圣马可突
然现身指出了他在尘世生活的遗骸。这就是丁托列托所选择的时
刻。圣徒指示人们不要再搜索其他的墓，他的遗体已经找到了，
就躺在他的脚旁，浸沐在光线之中。遗骸的出现还产生了奇迹，
右边翻滚的那个人已摆脱掉缠住他的魔鬼，魔鬼好像一缕轻烟从

他口中逃走。跪下来礼拜鸣谢的贵族是供养人，宗教团体中的一员，是他委托艺术家作这幅画的。当时的人必定认为整幅画怪异。对于不调和的明暗对比与远近对比，对于不和谐的姿势与动作，他们可能感到震惊。然而他们一定很快发现，如果使用普通的方法，丁托列托就不可能创造这种效果，使我们觉得眼前正在展现的事情极为神秘。为了达到这个目的，丁托列托甚至不惜牺牲柔和的色彩美，而那本来是威尼斯画派，是乔尔乔内和提香最为自豪的成就。他的一幅现藏伦敦的画《圣乔治大战恶龙》〔*St George's Fight with the Dragon*〕（图237），就表现出他怎样用奇异光线和松散色调〔broken tone〕去加强气氛的紧张和激动。我们看到戏剧正当高潮，公主好像即将冲出画面朝我们奔来，而画中的主人公却完全违反规则，被远远地移到场面的背景之中。

当时一位伟大的佛罗伦萨批评家和传记作家乔治·瓦萨里〔Giorgio Vasari〕（1511—1574）评论丁托列托说："如果他不是打破常规，而是遵循前辈们的优美风格，他就会成为威尼斯所见的最伟大的画家之一。"实际上，瓦萨里认为他的作品所以被弄糟是由于制作马虎和趣味古怪。他不理解丁托列托对作品不予"完成"的做法。他说："丁托列托的速写是那么粗糙，以致他的笔触显示的是力量而不是判断，好像信笔而出。"这就是从瓦萨里时代起经常对现代艺术家进行的指责。这样的指责并非完全不可理解，因为那些伟大的艺术革新家往往专心于主要的东西，不肯为通常理解的技术完美多费心思。在丁托列托的时代，技术操作已经达到很高的水平，凡是具有一些机械操作天分的人都能掌握它的某些诀窍。丁托列托是想以新的观点表现事物，想探索表现古老的传说和神话的新方式。当他已然传达出传奇场面的景象，就认为他的画已经完成。进行一番圆润、仔细的修饰，提不起他的兴趣，因为那不仅对他的意图无助，反而有可能分散我们对画面上戏剧性事件的注意力，所以他就不再加工，任凭人们去惊奇、迷惑。

16世纪的艺术家对这些方法大加采用的，没有一个人能超过来自希腊克里特岛的一位画家多梅尼科·狄奥托科普洛斯〔Domenikos Theotokopoulos〕（1541？—1614），名字简短些就叫埃尔·格列柯〔El Greco〕（意为希腊人）。他从一个孤立的

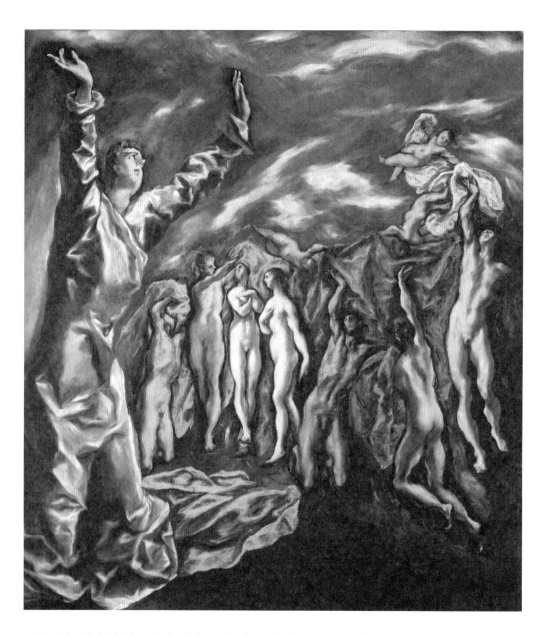

地区来到威尼斯，从中世纪以来克里特就没有出现任何新型的
艺术。在故乡，他必定看惯了古代拜占庭手法的圣徒像，它们
庄严、生硬，跟自然形象的外观相去甚远。他没有养成观画时
留心正确设计的习惯，所以丁托列托的艺术非但不让他惊讶，
反而觉得它非常迷人，因为他也似乎是热情而真诚的人，也渴

埃尔·格列柯
霍尔滕西奥·费利
克斯·帕拉维奇诺
修士

1609年
画布油画,
113 cm × 86 cm
Museum of Fine Arts,
Boston

238

埃尔·格列柯
揭开启示的第五印

约1608—1614年
画布油画,
224.5 cm × 192.8 cm
Metropolitan Museum of
Art, New York

望使用激动人心的新手法去叙述神圣故事。在威尼斯停留了一段时间之后，他定居在西班牙的托莱多［Toledo］，这是欧洲的一个边远地方，住在那里不容易遭到要求设计正确和自然的批评家的打扰和攻击。当时的西班牙，中世纪的艺术观念仍然迁延未消，这就可以解释为什么埃尔·格列柯的艺术在大胆蔑视自然的形状和色彩上，在表现激动人心和戏剧性的场面上，甚至超过了丁托列托。图238是他的最令人震惊而激动的画作之一。描绘的是圣约翰《启示录》中的一段经文，我们看到，站在画面的一边，沉迷在幻觉之中，眼望天国，以发表预言的姿势举起双臂的就是圣约翰本人。

《启示录》中的经文说道，羔羊召唤圣约翰来看七印的揭开，"揭开第五印的时候，我看见在祭坛底下，有为神的道并为作见证被杀之人的灵魂，大声喊着说：'圣洁真实的主啊，你不审判住在地上的人给我们伸流血的冤，要等到几时呢？'于是有白衣赐给他们各人。"（《启示录》第六章，第9—11节）所以这些姿态激动的裸体人物就是起来接受天赐礼物白衣的殉教者。毫无疑问，任何精确无误的素描也未曾以这样神奇、这样令人信服的生动形式表现出当世界末日来临，圣徒们要求世界毁灭时的恐怖景象。不难看出埃尔·格列柯深深地受益于丁托列托一反常规的不平衡构图法，而且像帕尔米贾尼诺矫饰的圣母一样，也采用了拉长人物形象的手法主义。但是我们也能看出，埃尔·格列柯是把这种艺术方法运用于新的意图。他当时居住的西班牙，对宗教有种不可思议的热情，其他任何地方都难以见到。在这种环境，"矫饰"的"手法主义"艺术大大丧失了它的专供识家鉴赏的艺术本性。虽然我们感觉他的作品是那样惊人地"现代化"，

可是当时的西班牙人似乎不像瓦萨里对待丁托列托的作品，没有人提出什么类似的反对意见。他的最伟大的肖像画（图239）实际上可以跟提香的肖像画（见333页，图212）并列。他的画室总是一片繁忙，似乎雇用了许多助手去应付接到的大批订单，这就可以解释为什么有他署名的作品不都是同样出色。过了一代以后，人们才开始批评他画出的形状和色彩不自然，把他的画当作糟糕的笑料。直到第一次世界大战以后，现代派艺术家告诉我们不要用同一个"正确性"标准去衡量所有的艺术作品，这时埃尔·格列柯的艺术才重现于世，得到理解。

在北方的国家，德国、荷兰和英国的艺术家遭遇到的危机比意大利和西班牙的同行所遭遇的危机更现实。因为那些南方人只是不得不考虑用惊人的新手法去作画；而北方艺术家很快就面临着绘画到底是否能够而且应该继续下去的问题。这个巨大的危机是宗教改革运动引起的。许多新教教徒反对教堂里的圣徒画像和雕像，认为它们是天主教偶像崇拜的一个明证。这样，新教地区的画家就失去了画祭坛画这宗最大的经济来源。比较严格的加尔文教徒〔Calvinists〕，甚至反对其他种类的奢侈品，例如房屋的华丽装饰之类，即使在教义上对那些东西不加禁止的地方，地区的气候和建筑风格通常也不适合使用意大利贵族为他们的府邸定制的大型湿壁画装饰。艺术家的固定经济来源只剩下书籍插图和肖像绘画，是否足以维持生计就大可怀疑了。

从那一代的一位最伟大的德国画家小汉斯·霍尔拜因〔Hans Holbein the Younger〕（1497—1543）的生涯，我们能够看到上述危机的影响。霍尔拜因比丢勒小二十六岁，只比切利尼大三岁。他出生在奥格斯堡〔Augsburg〕，那是一座富有的商业城市，跟意大利贸易关系密切。后来他搬到巴塞尔，一个著名的新学术中心。

这样，丢勒一生热情地奋力以求的知识自然就传给了霍尔拜因。他出身于画家家庭（父亲是一个受人尊敬的画师），为人又机敏不凡，不久就兼收并蓄，掌握了北方艺术家和意大利艺术家二者的成就。刚过三十岁他就画出奇妙的祭坛画圣母和供养人巴塞尔市长一家（图240）。供养人像是各国都有的传统形式，我们已经看到威尔顿的双连画（见216—217页，图143）和提香的"佩萨罗的圣母"（见330页，图210）。但是霍尔拜因的画仍然是同

240
小霍尔拜因
圣母和供养人巴
塞尔市长一家

1528年
祭坛画；木板油画，
146.5 cm × 102 cm
Schlossmuseum,
Darmstadt

类画中最完美的作品之一。平静而高贵的圣母形象以古典形状的壁龛为界框，两边的供养人自然地聚为群像，这种布局方式使我们回想起乔瓦尼·贝利尼（见327页，图208）和拉斐尔（见317页，图203）之类的意大利文艺复兴的最和谐构图。但是从认真注意细部和漠视某种传统的美来看，霍尔拜因学的仍是北方的手艺。当他正走向德语国家第一流大师的地位，宗教改革的动荡把他成功的希望全部化为泡影。

241

小霍尔拜因

托马斯·莫尔爵士的儿媳安妮·克莱萨尔像

1528年
黑色和彩色粉笔，纸本，37.9 cm × 26.9 cm
Royal Library, Windsor Castle

242

小霍尔拜因

理查德·索思韦尔爵士像

1536年
木板油画，
47.5 cm × 38 cm
Uffizi, Florence

1526年，他离开瑞士去英国，随身带着伟大的学者鹿特丹市的埃拉斯穆斯［Erasmus］的一封推荐信。"这里的艺术正在冻结"，埃拉斯穆斯写信把他推荐给自己的朋友们，其中就有托马斯·莫尔爵士［Sir Thomas More］。霍尔拜因在英国的第一批工作，有一件就是给这位伟大的学者莫尔一家画大型肖像，他为此所作的一些局部画稿还保存在温莎堡［Windsor Castle］（图241）。如果霍尔拜因原本希望逃避宗教改革运动的骚扰，那么后来发生的事情必定使他失望。不过他最后永久定居英国，被亨利八世授予宫廷画家［court painter］的职位，至少还找到了一个允许他生活和工作的地方。他不能再画圣母像了，不过，宫廷画家的任务是多种多样的。他设计过珠宝和家具、盛会服装和厅堂装饰、武器和酒杯。然而他的主要工作是为皇室画肖像画。正是由于霍尔拜因的眼光敏锐，我们现在还能看到如此生动的亨利八世时期的男男女女的形象。图242是他作的《理查德·索思韦尔爵士像》［Sir Richard Southwell］，这是参与解散修道院的一位朝臣。霍尔拜因的这些画像丝毫没有戏剧性，丝毫不引人注目，但我们观看的时间越长，似乎画像就越能揭示被画者的内心和个性。我们完全相信霍尔拜因实际是忠实地记录了他所见到的人物，不加毁誉地把

.X̊. IVLII. ANNO.
.H. VIII. XXVIII.̊

ETATIS SVÆ
ANNO XXXIII.

他们表现出来。画面上安排人物的方式显示出他的准确可靠的技
法。没有任何一处是信手而为，整个构图十分匀称，我们很可能
觉得有些"浅显"。但这正是霍尔拜因的意图。他稍早的画像，
仍然试图去显示描绘细部的奇妙技艺，借助于被画者的环境，

借助于他生活身边的事物，去刻画人物的特点（图243）。他年纪越来越大、技术越来越成熟，似乎也就越来越不需要那样的诀窍了。他不想突出自我去转移人们对被画者的注意力，正是由于这种高明的自我克制，我们才对他给予高度的赞美。

霍尔拜因离开讲德语的国家以后，那里的绘画开始衰退到惊人的程度；霍尔拜因去世以后，英国的艺术也处于类似的困境。事实上，宗教改革运动之后，那里留下的唯一绘画分支就是霍尔拜因如此坚定地建立起来的肖像画。即使这个分支，南方手法主义式样也越来越明显了，宫廷气派的精致优美的格调取代了霍尔拜因的较为单纯的风格。

伊丽莎白时代的一位年轻贵族的肖像（图244）是可以使我们了解这种新型肖像画法的最佳之作。这是跟锡德尼［Sidney］和莎士比亚同代的英国名家尼古拉斯·希利亚德［Nicholas Hilliard］（1547—1619）画的一幅"细密画"。看着这位优雅的青年，他右手放在胸前，懒洋洋地倚着树，周围是带刺的野玫瑰，我们确实可能想起锡德尼的田园诗或莎士比亚的喜剧。大概这幅细密画是这位青年男子打算送给他正在追求的女子的一件礼物，因为上面有拉丁文题词"*Dat poenas laudata fides*"［嘉令诚意，自贻伊戚］，意思大致是"我的美好诚意使我痛苦"。我们不便追问那些痛苦到底是不是比这幅细密画上的玫瑰刺更真实一些。那些年代，就是期望一个求爱的青年表现出悲伤和单恋。那些叹息和那些十四行诗都是一种优美、精巧的游戏的一部分，没有一个人会认真对待，但是人人都想从这种游戏中发明出新的花样和新的优雅使自己超群出众。

如果我们把希利亚德的细密画看作为这种游戏所设计的玩意儿，可能就不再感到虚伪而不自然了。我们且来盼望那位姑娘收到这件装在锦匣中的情深意长的信物，看到她那优雅、高贵的求爱者的可怜相时，他的"美好诚意"最终没有落空。

245
老布吕格尔
画家和买主
约1565年
蘸水笔，黑墨水，褐
色纸，25 cm × 21.6 cm
Albertina, Vienna

　　全欧洲只有一个新教国家的艺术安然无恙地渡过了宗教改革
运动的危机，那就是尼德兰。那里的绘画已经兴旺了许多年，艺
术家找到了一条道路摆脱他们的困境。他们不是仅仅致力于肖像
绘画，凡是新教不可能反对的题材类型，他们都有过专门研究。
自早期的凡·艾克时代以来，尼德兰艺术家一直被公认是精于模
仿自然的大师。虽然意大利人为他们独擅的美丽的人体运动形象
踌躇满志，但是不能不承认以无比的耐心和精确去描绘一朵花、
一棵树、一座仓房或一群羊，"佛兰德斯人"［Flemings］会胜

过他们。所以，当人们不再需要他们去画祭坛画和其他表现宗教信仰的画，北方艺术家自然而然地就去努力为他们世所公认的专长寻找市场，画出一些旨在显示他们再现事物外观绝技的作品。对于这些地区的艺术家来说，连专门化也不是完全新颖的东西。我们记得艺术危机发生之前，希罗尼穆斯·博施（见358页，图229—230）已经专门研究画地狱和恶魔了。此时，绘画的范围变得更为狭窄，画家们进一步走上了专门化道路。他们力图发展北方艺术传统，这种传统一直可以回溯到中世纪写本页边的*drôleries*［诙谐画］（见211页，图140）和15世纪艺术中所表现的现实生活的场面（见274页，图177）。画家有意识地画一些作品来发展某一分支的题材或某一种类的题材，特别是日常生活场面，这种画后来就叫 "*genre picture*"（门类画，*genre*是法语词，原意为分支或种类）。

16世纪最伟大的佛兰德斯 "门类画" 大师是老皮特尔·布吕格尔［Pieter Bruegel the Elder］（1525？—1569）。对他的生平我们所知不多，只知道他跟当时许许多多北方艺术家一样，去过意大利，在安特卫普和布鲁塞尔居住过工作过，在那里画出了他的绝大部分作品，其时为16世纪60年代，冷酷的阿尔瓦公爵［Duke of Alva］就是在那时期来到尼德兰。布吕格尔可能跟丢勒或切利尼一样，认为艺术的尊严和艺术家的尊严至关紧要，因为他的一幅绝妙的素描，显然一心要表现出骄傲的画家和愚蠢相的戴眼镜男人之间的对比，那个人从艺术家的肩膀上面向前注视时，在摸自己的钱包（图245）。

布吕格尔专攻的绘画 "门类" 是农民生活的场面。他画出了农民的狂欢、宴饮和工作，于是现在人们就以为他是佛兰德斯的一位农民。这种误会很常见，对于艺术家们，我们很容易犯这个毛病。我们往往会把他们的作品跟他们自身混淆在一起，以为狄更斯是匹克威克先生［Mr Pickwick］那帮快活伙伴中的一员，以为儒勒·凡尔纳［Jules Verne］是个大胆的发明家和旅行家。假如布吕格尔本人是个农民，他就不可能那样去画农民。无疑他是个城里人，对乡村农家生活的态度跟莎士比亚极为相似，莎士比亚笔下的木匠昆斯［Quince］和织工波顿［Bottom］是一种 "丑角"。那时习惯于拿乡下佬开心。我认为无论莎士比亚还是布吕

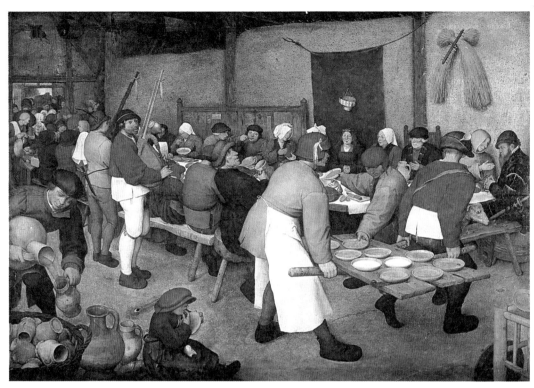

格尔都不是由于势利眼而沾染了这种习惯，而是因为跟希利亚德描绘的贵人生活和作风相比，生活在乡村的人本性较少伪装，较少隐匿于人为惯例的虚饰。这样，剧作家和艺术家想暴露人类的愚蠢，就往往取材于下层生活。

　　布吕格尔最完美的人间喜剧作品之一是著名的《农家婚宴图》［*Peasant Wedding*］（图246）。像大多数绘画作品一样，它在复制品中严重失真——局部细节都大大缩小，因此我们观看时就不得不加倍小心。宴会设在一座仓房，稻草高高地堆积在背景，新娘坐在一块蓝布前面，头顶上方悬挂着一种花冠。她双手交叉平静地坐在那里，愚蠢的脸上露出十分满意的笑容（图247）。椅子上坐着的老头和新娘身边的女人大概是新娘的父母，更靠里面正拿着汤匙狼吞虎咽忙着吃饭的男人可能是新郎。席上的人们大都只顾吃喝，而我们注意到，这还仅仅是个开始。左边角落有个男人在斟酒，篮子里还有一大堆空罐子，两个系着白围裙的男人抬着临时凑合的木托，上面放着十盘肉饼或是粥。一

246
老布吕格尔
农家婚宴图
约1568年
木板油画，
114 cm×164 cm
Kunsthistorisches
Museum, Vienna

位客人把盘子向餐桌递过去。此外还有许多事情正在进行。背景中有一群人想进来；还有一批吹鼓手，其中的一个在注视抬过去的食物，眼里流露出一种可怜、凄凉、饥饿的神色；餐桌角有两个局外人，是修道士和地方官，正聚精会神地谈话；前景一个孩子，小小的头上却戴着一顶插着羽毛的大帽子，手里抓着一只盘子，全神贯注地舔吃那香喷喷的食物——一副天真贪婪的样子。但是跟所有这一切丰富的趣事、才智和观察相比，更值得赞扬的是布吕格尔使画面避免拥挤和混乱的组织方式，连丁托列托也不可能把这样一种挤满人群的空间画得比布吕格尔更为真实可信了。布吕格尔使用的手段是，让餐桌向后延伸到背景，人们的动作从仓房门旁的人群开始，一直导向前景和抬食物的人的场面，然后再向后通过照料餐桌的男人的姿势，把我们的眼睛直接引向形象虽小却地位重要的人物，那是正在咧着嘴笑的新娘。

在这些欢乐然而绝不简单的画中，布吕格尔已经为艺术找到了一个新的王国，他身后的尼德兰的各代画家，将对那个艺术王国进行全面的探索。

在法国，艺术的危机又转到一个不同的方向。法国位于意大利和北方各国之间，兼受双方的影响。起初是意大利式样的涌

247
图246的局部

248
让·古戎
纯洁喷泉的
山林水泽女神
1547—1549年
大理石；每块
240 cm × 63 cm
Musée National des
Monuments Français,
Paris

入，威胁着法国中世纪艺术的强大传统，法国画家跟尼德兰同道
们的感觉一样，发现意大利式样很难采纳（见357页，图228）。
不过，最终法国上层社会还是接受了意大利的艺术形式，那是切
利尼类型的优雅、精致的手法主义形式（见364页，图233）。我
们可以在一座喷泉的生动的浮雕上看到这种影响，那是法国雕刻
家让·古戎［Jean Goujon］（卒于1566?）的作品（图248）。它的
精致优美的形象，它把人物恰当地装入留给他们的狭长条幅的方
式，多少兼有帕尔米贾尼诺的高度优雅和贾姆波洛尼亚的精湛技
艺这二者的特点。

过了一代以后，法国出现了一位艺术家，他的蚀刻画把意
大利手法主义者的古怪发明用皮特尔·布吕格尔的精神表现出

249
雅克·卡洛
两个意大利丑角
约1622年
取自蚀刻组画《斯费沙尼亚之舞》中一幅的局部

来，这位艺术家是洛林的雅克·卡洛［Jacques Callot］（1592—1635）。跟丁托列托甚或埃尔·格列柯一样，他也爱表现最惊人的组合，例如瘦高个子的人物形象和扁宽出奇的街道，然而也跟布吕格尔相似，他运用上述手段以流浪者、士兵、残疾人、乞丐和江湖艺人的生活场面去表现人类的愚蠢（图249）。但是，及至卡洛把这些闹剧［extravaganza］在他的蚀刻画中普及开来的时候，当时大多数画家已经把注意力转向一些新问题了，那些新问题是罗马、安特卫普和马德里的画室中纷纷谈论的话题。

年迈的米开朗琪罗正羡慕地望着在一座府邸的脚手架上工作的塔代奥·祖卡罗。名誉女神吹起喇叭向全世界宣告祖卡罗的胜利
约1590年
费代里科·祖卡罗作的素描；蘸水笔，墨水，纸本，26.2 cm×41 cm
Albertina, Vienna

19

视觉和视像

欧洲的天主教地区，17世纪前半叶

艺术史常常给描述为一系列不同风格更迭变换的故事。我们已经知道12世纪带有圆拱的罗马式或诺曼底式风格怎样被带有尖拱的哥特式风格所替换，哥特式风格又怎样被文艺复兴风格所取代。文艺复兴风格15世纪初期兴起于意大利，慢慢扩展到所有欧洲国家，它后面的风格通常叫作巴洛克风格〔Baroque〕。用明确的辨认标志来鉴别以前的风格没有什么困难，但是鉴别巴洛克风格却不那么简单。事实是从文艺复兴以后，几乎直到今天，建筑家一直使用同样的基本形式——圆柱、壁柱、檐口、檐部和线脚，当初都是借自古典时期的建筑遗迹。因此，如果说文艺复兴的建筑风格从布鲁内莱斯基时代一直延续到今天，也不是毫无道理，许多论述建筑的书也把这整个一段时期都说成文艺复兴风格。但是这样长的一段时期，建筑中的各种趣味和各种式样自然要发生相当可观的变化，用不同的标签把这些变化之中的风格区分开也有方便之处。非常奇怪的是，我们看作风格名称的那些标签，有许多原来是误用或嘲讽的词语。"哥特式"最初是文艺复兴意大利艺术批评家用来指称粗野的风格，他们认为那种风格是摧毁罗马帝国并洗劫它的城市的哥特人带到意大利来的。许多人头脑中，"手法主义"仍然保留着它的造作和肤浅仿效的本来含义，17世纪的批评家就是以这种意思指责16世纪后期的艺术家。"巴洛克"一词是后来反对并讽刺17世纪艺术倾向的批评家使用的名称。它的实际意思是荒诞或怪异，使用此词的人坚持认为，只有采用希腊人和罗马人的方式才能应用和组合古典建筑物的形式。在那些批评家眼中，不尊重古代建筑的严格规则似乎就是可悲的趣味堕落，因此他们把这种风格叫作巴洛克。但要区别这些风格不大容易。我们对自己城市里那些无视或者完全误解古典建筑规则的建筑物已经司空见惯，所以对此已经丧失了敏

锐的感觉，那些陈旧的论争也似乎跟我们感兴趣的建筑问题相距
十万八千里。我们可能觉得像图250的教堂立面不会振奋人心，因
为我们已经看见过许许多多仿效的建筑物，好的坏的都有，难得
还转过头去看看。然而，1575年这座建筑初在罗马落成，却是一
座极端革新的作品。罗马现在有许多教堂，而这座教堂当年不仅
仅被看作罗马增添的又一座新教堂，它还是当时新成立的耶稣会
［Order of the Jesuits］的教堂，耶稣会被寄托着很高的期望，要
对抗当时遍及整个欧洲的宗教改革运动，因此它的形状就应该用
新颖、非凡的平面图。这样，文艺复兴时期的圆形对称教堂被认
为不适于神圣仪式而遭到否定，于是就设计出一种简单、巧妙的
新平面图，后来整个欧洲都加以采用。这座教堂呈现出十字形，
上面盖着一个高耸、雄伟的圆顶。在一个巨大的长方形空间即中殿
里，会众可以毫无阻碍地集会，望到主祭坛。主祭坛在长方形中殿
的尽头，它的后面是半圆壁龛，跟早期的巴西利卡式教堂的半圆壁
龛形式相似。为了适应私人对个别圣徒的虔敬和崇拜的需要，中殿
两边都有一排小礼拜堂；每个礼拜堂都有自己的祭坛，有两个较大
的礼拜堂分布在十字形的两臂尽头。这是个简单、巧妙的教堂设计
方法，此后一直被广泛采用。它兼有中世纪教堂的主要特征——长
方形，突出主祭坛——和文艺复兴时期的设计成果——特别注重巨
大、宽敞的内部，光线通过雄伟的圆顶射入内部。

　　耶稣会教堂［Il Gesù］由著名的建筑家贾科莫·德拉·波
尔塔［Giacomo della Porta］（1541？—1602）建成，仔细看一
看它的立面，马上就明白它当年必曾给予人们极为新颖、巧妙的
印象，丝毫也不逊于教堂内部。我们立刻看出它由古典建筑要素
组成，具有全部定型部件：圆柱（更确切地说，半圆柱和壁柱）
负载着"额枋"，额枋顶部冠以高高的"顶楼"，而顶楼又负载
着上面一层。连这些定型部件的分布也使用了古典建筑的一些特
征：巨大的中央入口用圆柱做框架，两侧辅以较小的入口，使人
回想起凯旋门的图式（见119页，图74），这里再说一遍，这个
图式牢固地树立在建筑家心中，跟音乐家心中的主和弦一样。单
纯、雄伟的立面，没有任何为了追求矫饰的随想而故意蔑视古典
规则的迹象。然而，使古典要素融合为一个图案［pattern］的方
法却表明罗马和希腊甚至还有文艺复兴的规则已经被抛弃。这个

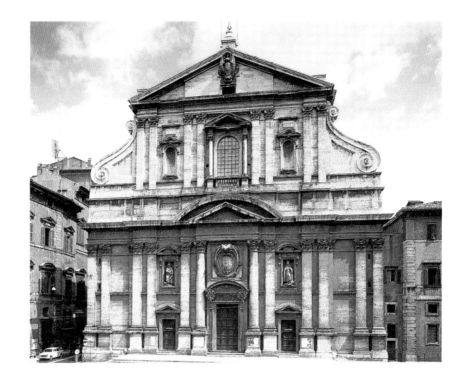

250
波尔塔
罗马耶稣会教堂
约1575—1577年
初期巴洛克教堂

建筑立面的第一个特点是，它惊人地把单根的圆柱或壁柱都改为双根，使整个的建筑结构更富丽、更多变、更庄重。第二个特点是，艺术家苦心孤诣地避免重复和单调，以求各部分能在中央形成高潮，于是就把中央的主要入口运用双重框架给予突出。如果我们回头再看以前用相似的要素组成的建筑，立刻能看出性质发生了多么巨大的变化。比较之下，布鲁内莱斯基的"帕齐小教堂"［Cappella Pazzi］（见226页，图147）出奇的单纯，显得无比轻松优美，而布拉曼特"小神庙"［Tempietto］（见290页，图187）的清楚、直率的布局则显得近乎质朴。连桑索维诺的复杂盛饰的"威尼斯图书馆"（见326页，图207）与之相比也显得简单了，因为那里反复使用同一个图案，只要看到它的一部分，也就看到它的全部了。波尔塔这个第一座耶稣会教堂的建筑立面，处处都显示出了整体给予它的效果，它全部融合在一起，成为一个巨大而复杂的图案。大概在这一方面最典型的特点是建筑家费心把建筑物的上层和下层连接起来的方式。他使用了一种古典建筑中未曾出现的卷涡纹。我们只要想象一下，就不难体会这种卷涡纹放在希腊神庙或罗马剧场的某个地方看起来该是多么不恰当了。事实上，维护纯粹古典传统的人对巴洛克风格建筑家的许多

责难，就该由曲线和卷涡纹负责。但是，如果我们用纸片盖住那些引起责难的装饰，尝试看一下建筑中没有它们会是什么样子，我们就不得不承认它们并不仅仅是装饰而已，没有它们，建筑物就要"分崩离析"。它们有助于实现艺术家的意图，给予建筑物必要的聚合性和统一性。随着时间的流逝，巴洛克风格的建筑家不得不使用空前大胆非凡的手段给予大型的图案必要的统一性。孤立地看，那些手段往往令人莫名其妙，但是在所有的优秀建筑物中，它们都是达到建筑家意图的必要手段。

摆脱了手法主义停滞不前的做法以后，绘画走向了一种比以前大师们的风格具有更丰富前景的风格，这种发展的某些方面跟巴洛克建筑的发展相似。从丁托列托和埃尔·格列柯的伟大作品，我们已经看到了一些观念正在发展，它们在17世纪的艺术中越来越重要，这就是：强调光线和色彩，漠视单纯的平衡，偏爱比较复杂的构图。然而17世纪的绘画不是手法主义风格的继续。至少那时候的人们不认为是它的继续，他们感到艺术已经走向一条墨守成规的危险道路，必须另辟蹊径。那个时代的人们喜欢谈论艺术。特别是在罗马，一些有修养的绅士乐于讨论当时艺术家中间出现的各种"运动"［movement］，喜欢把他们跟较老的艺术家比较，而且参与艺术界的争吵和密谋。对于艺术界来说，这样一些讨论本身就颇为新颖。它始于16世纪，开始是讨论这么一些问题，例如绘画与雕刻孰优孰劣，或者设计与色彩孰重孰轻（佛罗伦萨人重设计，威尼斯人则重色彩）。到了17世纪，话题就不同了，转而讨论当时从意大利北部来到罗马的两位艺术家，他俩的方法完全不同。一位是来自波洛尼亚［Bologna］的安尼巴莱·卡拉奇［Annibale Carracci］（1560—1609），另一位是来自米兰附近一个小地方的米凯兰杰洛·达·卡拉瓦乔［Michelangelo da Caravaggio］（1573—1610）。两位艺术家好像都厌烦手法主义，但是他们克服手法主义矫饰的方式大不相同。安尼巴莱·卡拉奇出身于研究威尼斯艺术和科雷乔艺术的画家家庭。他到罗马以后，对拉斐尔的作品入了迷，并大加赞赏。他立志学习拉斐尔作品的单纯和美丽，不像手法主义者故意反其道而行之。后来的批评家说他有意模仿以前所有伟大画家的长处，其实，他未必就曾设计出那样一种绘画方案。所谓的"折中主义"作画方案是后

251

卡拉奇

圣母哀悼基督

1599—1600年

祭坛画；画布油画，

156 cm × 149 cm

Museo di Capodimonte,

Naples

来拿他的作品当作样板的学院和艺术学校设想出来的。卡拉奇本人是一位真正的艺术家，接受不了那样一种愚蠢的观念。但是在罗马派系之中，他那一派的战斗口号却是培育古典美。他的祭坛画《圣母哀悼基督》〔*The Virgin mouring Christ*〕（图251）能让我们看出他的意图。我们只要回想一下格吕内瓦尔德画的饱受痛苦折磨的基督的身体，就能理解安尼巴莱·卡拉奇是怎样煞费苦心地不让我们想到死亡的恐怖和痛苦的折磨。画面本身就像一个初期文艺复兴画家的安排那样单纯而和谐，然而我们不大会把它错认为是文艺复兴的作品。画家让光线照射救世主身体的方式，

激起我们感情的全部魅力，都和以前的作品完全不同，它是巴洛克式的。人们很容易把这样一幅画斥为情调感伤，但是我们绝对不能忘记作画的意图。它是一幅祭坛画，供祈祷和礼拜者在它前面点上蜡烛沉思默想的。

无论我们对卡拉奇的方法感觉如何，卡拉瓦乔及其支持者对它的评价无疑不高。这两位画家的关系的确很好——对于卡拉瓦乔来说，那可非常难得，因为他脾气狂放暴躁，动不动就发火，甚至还用匕首捅人。但是卡拉瓦乔的作品却跟卡拉奇走的路子不同。卡拉瓦乔认为，害怕丑陋似乎倒是个可鄙的毛病，他要的是真实，像他眼见的那样真实。他丝毫不喜欢古典样板，也丝毫不重视"理想美"。他要破除程式，用新眼光考虑艺术（见30—31页，图15、图16）。有些人认为他主要是力图震惊公众，认为他蔑视一切美和传统。他是最先遭到这种指责的画家之一。而且是艺术观点被批评家们归纳为一句口号的第一位画家，他被贬斥为

252
卡拉瓦乔
多疑的多马
约1602—1603年
画布油画，
107 cm × 146 cm
Stiftung Schlösser und
Gärten, Sanssouci,
Potsdam

"自然主义者"［naturalist］。实际上，卡拉瓦乔是一位伟大、严肃的艺术家，无意靡费时间去引起轰动，在批评家们说长道短时，他正忙着工作。他的作品问世以来至今已三个多世纪，丝毫没有丧失它的大胆性。我们来看一看他画的圣多马［St Thomas］（图252）：三位使徒凝视着耶稣，其中的一个把手指戳进耶稣肋下的伤口，看起来真是异乎寻常。可以想象，这样一幅画必然使虔诚的信徒感到大为不敬，甚至不可容忍。他们习惯于看到形象高贵、服饰上有美丽衣褶的使徒，而这里的使徒们看起来却像一些普通劳动者，面孔饱经风霜，前额布满皱纹。但是卡拉瓦乔会说，他们就是年迈的劳动者，普通的老百姓——至于疑惑的圣多马的不体面的姿势，《圣经》上本来就有十分清楚的叙述。耶稣对他说："伸出你的手来，探入我的肋旁：不要疑惑，总要信。"（《约翰福音》，第二十章，第27节）

卡拉瓦乔不管我们认为美不美，他都要忠实地描摹自然，这种"自然主义"态度比卡拉奇强调美的态度更为虔诚。卡拉瓦乔一定反复阅读过《圣经》，深入思考过它的字句。他是像以前的乔托和丢勒那样伟大的艺术家，他要把《圣经》中的神圣事件看作像发生在邻居家里一样，能目睹那些神圣事件。他尽最大的努力使古老经文中的人物看起来更真实、更可感可触，连他掌握的明暗法也有助于达到这个目的。他的光线不是让身体看起来优美柔和，而是让光线晃眼，几乎刺目，跟深深的阴影形成对比。他使用的光线是那样执拗而忠实地把整个奇异的场面凸显出来，其忠实的程度当时很少有人能够赏识，然而对后世的艺术家却有决定性的影响。

安尼巴莱·卡拉奇和卡拉瓦乔在19世纪曾不合时尚，如今又恢复了应有的地位。但是他们俩给予绘画艺术的巨大推动却是我们难以想象的。他们都在罗马工作，当时罗马是世界文明的中心。欧洲各地的艺术家都去罗马，加入绘画的讨论，参与各派的争辩，研究前辈大师的作品，然后带着最新"运动"的消息返回本国——很像现代艺术家以前在巴黎的情况。根据本民族的传统和个人性格，艺术家会爱上在罗马相互竞争的某一学派，杰出的人物会从那些艺术运动中学到东西，发展出个人特色。罗马当时的地位最优越，从那里可以扫视依附罗马天主教的各国画坛的壮

丽全景。许多意大利艺术家也在罗马发展出自己的风格，其中最
著名的大概是圭多·雷尼［Guido Reni］（1575—1642），他是
波洛尼亚的一位画家，经过短暂的踌躇以后，投身于卡拉奇画
派。像他的老师一样，他的名声一度高得不可估量（见22页，图
7），有一段时期可以跟拉斐尔并列。如果我们看一看图253，就
可以理解原因何在。这是雷尼1614年在罗马的一座宫殿画的天
顶湿壁画。它表现奥罗拉［Aurora］（曙光女神）和坐在双轮车
里的年轻的太阳神阿波罗，双轮车周围是美丽的少女们即时序女
神［Horae］，她们跳着欢快的舞蹈，前面是一个举着火炬的孩
子，即晨星［Morning Star］。这幅绚丽的黎明图画如此优雅而
美丽，人们能够理解它曾怎样使人回想起拉斐尔及其法尔内西纳
别墅的壁画（见318页，图204）。实际上雷尼的确要人们想起
他所追摹的那位大师。如果现代批评家较低地评价雷尼的成就，
原因可能就在这里，他们认为并担心，这样努力追摹另一位艺术
家已经使雷尼的作品过于不自然，过于有意识地去追求纯粹的
美。我们没有必要为此争论。毫无疑问，雷尼的整个处理方式跟
拉斐尔不同。对于拉斐尔，我们觉得他的美感和宁静是他整个天
性和艺术的自然流露；对于雷尼，我们觉得他是从原则出发才决
定如此作画，如果卡拉瓦乔的门徒能说服他，使他相信自己的路
子不对，他也许会采用另一种不同的风格。但是，那些原则问题
当时已经提出，已经弥漫于画家的心灵和言谈，这个事实却不是
雷尼的过错。事实上，不是任何人的过错。艺术已经发展到那样

253

圭多·雷尼
曙光女神

1614年
湿壁画，
约280 cm × 700 cm
Palazzo Pallavicini-
Rospigliosi, Rome

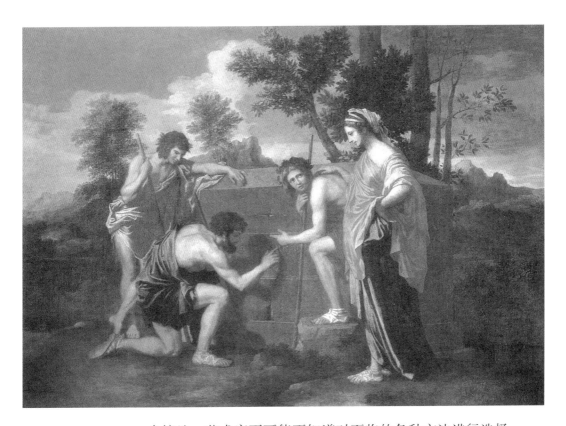

254
尼古拉·普森
"甚至阿卡迪亚亦有我在"

1638—1639年
画布油画，
85 cm × 121 cm
Louvre, Paris

一个境地，艺术家不可能不知道对面临的各种方法进行选择。一旦承认这一点，我们就会充分地赞赏雷尼怎样把他关于美的方案付诸实现，怎样有意地把他认为的低下、丑恶或者不适合崇高观念的自然事物统统抛开，又是怎样成功地表现出比现实完美的理想形式。正是安尼巴莱·卡拉奇、雷尼和他的追随者，制定出了按照古典雕像树立的标准去理想化、去"美化"自然的方案，这种方案我们称为新古典派或者"学院派"方案［the neo-classical or "academic" programme］，以区别于根本不依靠任何方案的古典艺术。关于新古典派的论争不大可能很快停止，但是没有人否认，新古典派的提倡者中出现了一些大师，通过他们的作品，人们看到了一个纯洁而优美的世界，失去这样一个世界，我们就会感到贫乏。

最伟大的"学院派"大师是法国人尼古拉·普森［Nicolas Poussin］（1594—1665），他以罗马为第二故乡，满怀热情地研究古典雕像，因为他想以古典雕像的美来表达心目中淳朴而高贵的昔日乐土的景象。图254是他持续进行研究所取得的一项最著名的成果，展现的是阳光明媚的南方宁静风景。一些漂亮的青年

男子跟一个美丽、高贵的少女围拢在一个巨大的石墓周围。他们是牧民，我们看到他们戴有花环，拿着牧杖。一位牧民已经跪下来试图辨认墓碑上的刻辞，另外一位牧民指着刻辞看着美丽的牧羊女，牧羊女跟她对面的同伴一样，安静而忧郁地站在那里。刻辞是拉丁文，写着ET IN ARCADIA EGO［甚至阿卡迪亚亦有我在］，意思是：我，死神，连阿卡迪亚这个牧歌中的梦幻之乡也听凭我的主宰。我们现在就明白站在两边凝视着坟墓的两个人为什么是那么一副畏惧和沉思的奇妙姿态，而我们更为赞赏的是阅读刻辞的两个人动作之间的相互呼应之美。布局似乎相当简单，但那简单是来自渊博的艺术知识。只有这样的知识才能唤起一个恬静、安谧的怀旧景象，死亡在这里已经丧失了恐怖感。

　　另一位意大利化的法国人以同样的怀旧之美，为作品赢得了盛名。他名叫克劳德·洛兰［Claude Lorrain］（1600—1682），

255
克劳德·洛兰
向阿波罗献祭场面的风景
1662—1663年
画布油画，
174 cm × 220 cm
Anglesey Abbey,
Cambridgeshire

比普森小六岁。克劳德研究了罗马附近的坎帕尼亚〔Campagna〕景色，那是罗马周围的平原和山丘，具有可爱的南方色彩，有一些雄伟的古迹引人缅怀伟大的往昔。跟普森一样，克劳德的速写表明他是如实再现自然的高手，他的树木习作给人极大的乐趣。但是在精致的油画和蚀刻画中，他仅仅选择跟往昔梦幻美景中的场所相称的母题，而且他把景色全部浸染上金色光线或银色空气，从而使整个场面理想化了（图255）。正是克劳德首先打开了人们的眼界，使人们看到自然的崇高之美。在他身后几乎有一个世纪之久，旅行者习惯于按照他的标准去评价现实世界中的景色。如果某个地方使他们联想起克劳德的景象，他们就认为那个地方美丽，坐下来野餐。一些富有的英国人甚至决定把自己拥有的自然景色，即他们地产上的园林，仿照克劳德的美丽梦境加以改造。就这样，英国许多大片的美丽乡村实际上应该加上这位定居在意大利、奉行卡拉奇方案的法国画家的签名。

　　跟卡拉奇和卡拉瓦乔时代的罗马气氛有过最直接接触的唯一的北方艺术家，是佛兰德斯人彼得·保罗·鲁本斯〔Peter Paul Rubens〕（1577—1640），他比普森和克劳德早一代，大约跟圭多·雷尼年纪相仿。他1600年来到罗马，当时二十三岁，是最易受影响的年龄。在罗马、热那亚和曼图亚（他在那里停留过一段时间），他必定听过许多关于艺术的热烈讨论，研究过大量古今作品。他兴致勃勃地又听又学，然而好像不曾参加任何"运动"或团体。内心深处，他还是一位佛兰德斯艺术家，来自杨·凡·艾克、罗吉尔·凡·德尔·韦登和布吕格尔工作过的国度。从尼德兰来的画家总是对色彩缤纷的事物外观抱有极大的兴趣，他们尝试使用所知的各种艺术手段去表现织物和肌肤的质感，尽可能忠实地画出眼睛能看见的一切。他们不曾劳心于被他们的意大利同道视为如此神圣的美的标准，甚至也不永远关心高雅的题材。鲁本斯成长于这种传统，虽然十分赞赏正在意大利发展起来的新艺术，可基本信念似乎没有动摇，他坚信画家的职业就是去画他周围的世界，画他喜爱的东西，让人们感觉到他欣赏事物的多样而生动的美。卡拉瓦乔和卡拉奇的艺术，丝毫没有跟这种做法抵触的地方。鲁本斯既赞赏卡拉奇和他的流派复兴古典故事和神话的绘画方式，赞赏他们绘制教诲信徒的感人的祭坛画

的布局方式，也赞赏卡拉瓦乔不屈不挠地研究自然的真诚之心。

　　1608年鲁本斯回到安特卫普时三十一岁，该学的东西都学到手了；不论掌握笔法和色彩，还是表现人体和衣饰、甲胄和珠宝、动物和风景，他都是那么纯熟，在阿尔卑斯山以北独步一时。他的佛兰德斯前辈们通常是画小幅画。他在意大利养成的嗜好是以巨大的画幅去装饰教堂和宫殿，这正适合上层教会人士和君主的趣味。他已经学会在大面积的画幅上布置人物以及使用光线与色彩去加强总体效果的技术。图256是为安特卫普某教堂的主祭坛所作的一幅画而准备的速写，显示出鲁本斯对意大利前辈们研究得多么精深，发展他们的观念有多么大胆。这又是圣徒环绕圣母的久负盛名的古老主题，在威尔顿双连画（见216—217页，图143）、贝利尼的"圣母"（见327页，图208）或者提香的"佩萨罗的圣母"（见330页，图210）等作品的创作年代，艺术家已经为这个主题费过心血。为了说明鲁本斯多么自由而轻松地解决这项古老的任务，再翻出前面那些插图看一看还是很有意义。一看就清楚，跟以前那些画相比，鲁本斯这幅画有更多的动作，更多的光线，更大的空间，更多的人物。一群兴高采烈的圣徒正向圣母高踞的宝座拥去，前景中有主教圣奥古斯丁［St Augustine］、殉教者圣劳伦斯［St Lawrence］（手里拿着他曾在上面受刑的炮烙架）和托伦提诺［Tolentino］的修道士圣尼古拉斯［St Nicholas］，他们把看画者一直引向礼拜的对象。圣乔治带着龙，圣塞巴斯蒂安带着箭筒和箭，满怀激情地互相对视，一个武士手拿殉难的棕榈叶，就要在宝座前下跪。左边有一组妇女（其中一个是修女）欣喜若狂地仰望着中心场面。一位年轻姑娘由一个小天使扶助，正在跪下去接受小圣婴的指环，圣婴在母亲膝上向她弯下身来。那是圣凯瑟琳订婚的传说，她在幻景中看到了这样的场面，认为自己就是基督的新娘。圣约瑟从宝座后面仁慈地看着，圣彼得和圣保罗二人，一个可以由钥匙辨认，一个可以由佩剑辨认，正站着沉思，他们跟另一边圣约翰的高大形象形成鲜明有力的对比。圣约翰独自而立，全身浸沐着光线，欣喜地举臂赞美，两个可爱的小天使向宝座的台阶上拖着不愿意走的羔羊，另一对小天使从天上冲下来正把一顶桂冠放到圣母的头上。

　　看完局部，我们必须再一次端详整个画面，欣赏那股大气磅

256

鲁本斯

加冕的圣母与
圣婴和圣徒

约1627—1628年
为一幅大祭坛画作
的速写；木板油画，
80.2 cm × 55.5 cm
Gemäldegalerie,
Staatliche Museen, Berlin

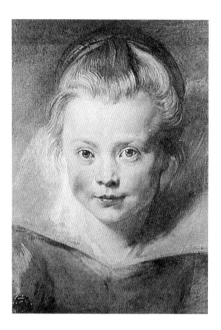

257
鲁本斯
女孩头像，可能是
画家的女儿克拉
拉·塞拉娜

约1616年
画布油画，裱贴于木
板，33 cm × 26.3 cm
Sammlungen des Fürsten
von Liechtenstein, Vaduz

磙的动势，鲁本斯用这动势竟然把所有的人物都结合在一起，给予整个画面一种欢乐的节日的隆重气氛。能够以这样准确的手法设计如此巨大画面的画家，自然很快就有许多订制绘画的生意，以致一个人应付不了。然而这难不倒他。他有巨大的组织能力和巨大魅力，许多有天资的佛兰德斯画家都以能在他的指导下工作，能跟他学习为荣。如果订制一幅新画的要求来自某个教堂，或者来自欧洲的某个国王或君主，他有时会只画一幅彩色小稿（图256），再由学生和助手把他的想法摹绘到巨大的画布上。只有在他们按照他的想法涂出底色、着上色彩以后，他才可能再拿起画笔在这里修润一个面孔，在那里修润一件绸衣，或者把对比过于生硬之处修润得柔和一些。他自信他的笔法转瞬就能赋予任何东西以生命，事实也确实如此。这正是鲁本斯的最大的艺术奥秘——他的魔法般的技巧能使所有的东西都栩栩如生，热情而欢快地活起来。从他遣兴而作的某些简单的素描（见16页，图1）和绘画，我们能够很好地评价和欣赏这种技艺。图257是一个小姑娘的头像，可能是鲁本斯的女儿。这里根本没有构图的诀窍，没有华服盛装和缕缕光线，只有一个孩子的简单的 *en face*［迎面］肖像。然而她似乎在呼吸，心也在跳动，好像活人一样。跟这幅画一比，前几个世纪的肖像看起来不知怎么显得冷淡而不真实——不管它们可能是多么伟大的艺术品。试图分析鲁本斯怎样赋予画面欢快的生命是枉费心机，但那必然跟大胆、精细地处理光线有一定关系，他用光表示出了嘴唇的湿润和面部与头发的造型。他使用画笔作为主要工具，比前辈提香更胜一筹。他的绘画不再是用色彩仔细塑造的素描，而是运用"涂绘性的"［painterly］手段，加强了生命和活力的感觉。

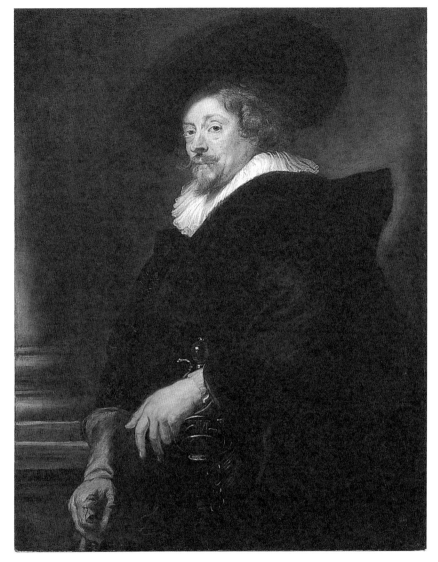

258
鲁本斯
自画像
约1639年
画布油画，
109.5 cm × 85 cm
Kunsthistorisches
Museum, Vienna

　　不论安排色彩缤纷的大型画面，还是赋予画面充沛的活力，他都有无与伦比的天赋，这些天赋相互结合使鲁本斯获得了以前的画家望尘莫及的声誉和成功。他的艺术是那么适合为宫殿增添豪华和壮丽，为人间的权势增光生色，在这方面，他仿佛占据垄断者的地位。当时欧洲的宗教和社会的紧张局势达到了危急关头，大陆是可怕的三十年战争，英国是内战。一边是专制君主和他们的宫廷，大都有天主教的支持；另一边为新兴的商业城市，大都是新教徒。尼德兰自身就分裂为抗拒西班牙"天主教"控制的新教荷兰和忠于西班牙的安特卫普市统治的天主教的佛兰德斯。鲁本斯身为天主教阵营的画家登上了他的独一无二的高位。

他接受的业务来自安特卫普的耶稣会会士和佛兰德斯的天主教统
治者，来自法国国王路易十三和他狡诈的母亲玛丽亚·德·梅迪
奇［Maria de' Medici］，来自西班牙国王菲力普三世和英国国王
查理一世，他们授予他爵士称号。他以贵宾的身份从一个宫廷到
另一个宫廷，经常带有微妙的政治和外交使命，其中最重要的，
就是为我们今天称为"保守"同盟的利益在英国和西班牙之间
进行调停。同时他还跟当时的学者们保持接触，进行拉丁文的学
术通讯，讨论考古和艺术的问题。他带着贵族佩剑的自画像（图
258）表明他完全意识到自己独一无二的地位。可是他的敏锐的目
光中，却丝毫没有自大虚浮的地方，他仍然是个真正的艺术家。
那些技艺绚丽夺目的画作，不断从他在安特卫普的画室中大量倾
泻出来。他创作的古典寓言画和寓意画，跟他自己女儿的画像一
样栩栩如生，令人叹服。

寓意画［Allegorical pictures］通常被认为相当枯燥而抽象，
但在鲁本斯的时代却是表达思想观念的便利手段。图259就是这

259
鲁本斯
和平赐福的寓意
1629—1630年
画布油画，
203.5 cm×298 cm
National Gallery, London

样一幅画，据说鲁本斯是把它作为礼物带给查理一世的，当时他
正试图劝说查理一世跟西班牙媾和。这幅画对比了和平的赐福和
战争的恐怖。司智慧和才艺的女神密涅瓦［Minerva］在驱逐战神
玛尔斯［Mars］，玛尔斯正要退却——他的可怕的同伴复仇女神
［Fury］已经转身而走。在密涅瓦的保护之下，和平的快乐展现在
我们跟前，这些象征丰饶富足的标志只有鲁本斯能够想象出来：
和平之神［Peace］正要给一个孩子喂奶，一个农牧神快乐地注
视着鲜美的水果（图260），还有酒神巴克科斯［Bacchus］的同
伴——带着金银财宝跳舞的两个女祭司［maenad］和像大猫一样
正在安静玩耍的豹；另一边有三个孩子不安地瞪着眼睛从战争的
恐怖之下逃到和平与富足的庇护之地，一位幼小的守护神给他们
戴上花冠。人们只要沉浸在这幅画的丰富细部、生动对比和鲜艳
的色彩之中，就能看出这些观念对于鲁本斯来讲已不是软弱无力
的抽象之物，而是生动的现实。大概就是因为这个特点，有些人
必须首先习惯他的作品，才能开始热爱和理解他的作品。他不喜
欢古典美的"理想"形式，对他来说，它们太生疏、太抽象。他
所画的男男女女是他眼见心爱的活生生的人。这样，由于他那时
代的佛兰德斯并不流行苗条身材，于是今天就有一些人不喜欢他

260
图259的局部

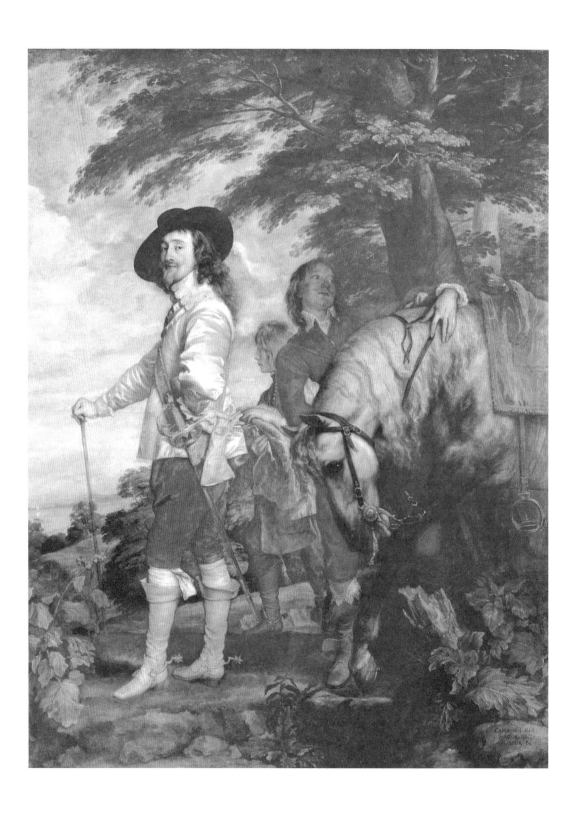

画中的"肥胖女人"。这种批评自然跟艺术没有多大关系，所以我们不必认真对待。不过，由于经常有人提出这种批评，所以有必要认识到鲁本斯对于活泼而近乎喧闹的生活的形形色色的表现都深有所喜，这就使他不致成为纯粹卖弄精湛技术的艺匠。也正是这个原因，他的绘画才从娱乐处所的巴洛克装饰品一变而为艺术的杰作，甚至在博物馆冷冷清清的气氛中仍然保持着充沛的生命力。

鲁本斯的许多著名学生和助手中，最伟大、最能卓然自立的是安东尼·凡·代克〔Anthony van Dyck〕（1599—1641），他比鲁本斯小二十二岁，是普森和克劳德·洛兰那一代人。他很快就学会鲁本斯表现事物的质地和外表的全部绝技，不管是丝绸还是人体肌肤。但是他跟师傅的气质和性情大不相同，凡·代克似乎不是健康的人，他的画经常流露出无精打采和略带忧郁的心情。也许就是这种特点引起热那亚〔Genoa〕的苦行贵族和查理一世的王党成员的共鸣。1632年，他当上了查理一世的宫廷画家，名字也英国化了，称为安东尼·凡代克爵士〔Sir Anthony Vandyke〕。我们应该感谢他给那个上流社会做了艺术的记录，记录下目空一切的贵族举止和崇尚宫廷风度的时尚。他画的查理一世出征打猎刚刚下马的肖像（图261），表现出这位斯图亚特〔Stuart〕王朝的君主渴望永垂青史的形象：一个无比优雅、有无上的权威和受过高等教养的人物，是艺术的赞助人，是神授王权的维护者，是一个无须用外部服饰来标志权力以衬托其天然尊贵的人。一位画家能够这样完美地用肖像画出这些特点，无疑要受到社会的急切追求。事实上，凡·代克接到许许多多请求画肖像的委托，像他师傅鲁本斯一样，已经独力难支。他也有许多助手，助手们按照放在假人上的服装画好被画者的服饰，再由他画头部，有时甚至头部也不完全由他动笔。这类肖像画中有一些近乎后世美化的时装假人，令人不舒服。无疑，凡·代克开创了一个危险的先

263
委拉斯克斯
塞维利亚的卖水人
约1619—1620年
画布油画，
106.7 cm × 81 cm
Wellington Museum,
Apsley House, London

例，对肖像画害处很大。但是这一切无损他的最佳肖像画的卓绝之处，也不能使我们忘记他比其他人更有力地把理想中的贵族血统的高贵和绅士派头的潇洒形象化（图262），这丰富了我们心目中的人物形象，贡献之大丝毫不逊于鲁本斯画的生气洋溢的强健有力的形象。

在去西班牙的一次旅途中，鲁本斯遇见了一位青年画家，跟他的学生凡·代克生于同一年，在马德里的菲力普四世宫廷中占有一席位置，跟凡·代克在查理一世宫廷的情况相似，他是迭戈·委拉斯克斯［Diego Velázquez］（1599—1660）。当时委拉斯克斯还没有去过意大利，但通过模仿者的作品，卡拉瓦乔的发现和手法给他留下很深的印象。这样，他吸收了"自然主义"的

264
委拉斯克斯
教皇英诺森特
十世像
1649—1650年
画布油画，
140 cm×120 cm
Galleria Doria Pamphilj,
Rome

方案，无视那些陈规旧例，用他的艺术表现了对自然的冷静观察。图263是他的早期作品之一，画的是一位老人正在塞维利亚〔Seville〕的街头卖水。这幅画属于尼德兰人为显示技巧而开创的门类画类型，但是它的画法却具有卡拉瓦乔的"圣多马"（图252）的全部强烈性和观察力。老人满布皱纹的憔悴面容和褴褛的衣衫，圆形的大陶壶，带釉的水罐表面，透明的玻璃杯上闪动的光线，这一切画得那样令人信服，我们觉得不妨用手摸一摸。站在这幅画前面，谁也不想问一问它画的这些事物美不美，也不想问一问它画的场面重要不重要。甚至连色彩本身也不完美，画面以棕色、灰色、微绿的色调为主，然而整体联结在一起却是那么瑰丽和谐，只要在它前面稍作停留，它就留在记忆中难以忘怀。

委拉斯克斯听从了鲁本斯的劝告，求得宫廷准许到罗马去研究大师们的绘画。1630年到达罗马，但不久又返回马德里。除了后来重去一次，一直留在马德里，是菲力普四世宫廷著名的受尊敬的成员。他的主要任务是给国王和王室成员画肖像。那些人很少有漂亮的面容，连有趣的面孔也很少。他们是一帮自命高贵的男女，服饰僵硬全不合身。对于一个画家来说，给这样一些人画肖像似乎不是诱人的工作。但是委拉斯克斯仿佛使用魔法，把那些肖像一变而为人间所曾见过的最迷人的绘画杰作。他早就不再亦步亦趋地追随卡拉瓦乔的手法了，他已经研究过鲁本斯和提香的笔法，但是他描绘自然的方式丝毫不是"转手货"。图264是委拉斯克斯的《教皇英诺森特十世像》［Pope Innocent X］，1650年画于罗马，晚于提香的《保罗三世像》（见335页，图214）一百多年，它使我们想起艺术史上的时间推移不一定总要引起观点的改变。委拉斯克斯必定感觉到那幅杰作的挑战，跟提香当年曾被拉斐尔画的群像（见322页，图206）所激励的情况非常相似。但是，正因为他掌握了提香的手段，又精通描绘物质光泽的方式和捕捉教皇表情的准确用笔，我们才会立刻确信这就是被画者本人，而不是一个熟练的公式。去罗马的人都不应该错失机会，不能不去多里亚·潘菲利宫［Palazzo Doria Pamphilj］体验一下目睹这幅杰作的非凡感受。实际上，委拉斯克斯的成熟作品高度地依靠笔法的效果和色彩的微妙的和谐，插图仅仅能使人对原作的面貌略有印象而已。他有一幅巨型绘画（大约3.1米高），名为 Las Meninas［《宫女》］（图266），大抵也有上述特点，我们在画中看到委拉斯克斯本人正在画一幅大型绘画，细看之下，还能发现他正在画什么。画室后墙上的镜子反射出

266
委拉斯克斯
宫女
1656年
画布油画，
318 cm × 276 cm
Prado, Madrid

265
图266的局部

国王和王后的形象（图265），他们正坐在那里让画家为他们画像。由此我们就能看到他们所看见的场面——一群人进了画室。那是他们的小女儿玛格丽塔公主［Infanta Margarita］，她两侧各有一个宫女，一个正在给她茶点，另一个则向国王夫妇屈膝行礼。我们知道她们的姓名，也知道那两个矮子的情况（一个丑陋

267
委拉斯克斯
西班牙王子菲力
普·普罗斯佩尔
1659年
画布油画，
128.5 cm × 99.5 cm
Kunsthistorisches
Museum, Vienna

的女子和一个逗狗的男孩），他们是被养着供开心取乐的。背景
中的严肃的成年人好像是在查明这帮参观者的举动是否规矩。

　　这到底是什么意思呢？我们也许永远不得而知。但是我想把
它设想为远在照相机发明之前委拉斯克斯所捕捉住的现实的一个瞬
间。大概公主被带到御前消除国王夫妇静坐画像的烦闷，而国王或
是王后对委拉斯克斯说，这就是值得一画的题材。君主的话总是被
当作命令，我们可以把这一幅杰作的出现归因为君主有这么一个偶

然的愿望，而这个愿望只有委拉斯克斯才有能力将其转化为现实。

但是，委拉斯克斯并不经常依靠这种意外的插曲才把所记录的现实变为伟大的绘画作品。他画的两岁的西班牙王子菲力普·普罗斯佩尔［Philip Prosper］肖像（图267）丝毫没有异乎寻常的地方，第一眼看去没有什么动人之处。但是在原作中，各种不同深度的红色（从富丽的波斯地毯到天鹅绒座椅、帷幕、孩子的衣袖和红润的面颊），还有属于冷色调和银色调的白色与灰色渐渐化入背景，产生了独特的和谐感。即使像红色椅子上的小狗那样一个小小的母题，也表现出一种不易为人察觉的奇妙技艺。如果我们返回去看杨·凡·艾克的阿尔诺菲尼夫妇肖像画中的小狗（见243页，图160），就能看出伟大的艺术家们能够使用多么大为不同的手段取得他们的效果。杨·凡·艾克下苦功描摹小动物的每一根鬈毛，而两百年以后委拉斯克斯仅仅试图抓住小狗给人的独特印象。他引动我们的想象去追随他的引导，补足省略的东西，在这一点上比莱奥纳尔多更进一步。虽然他连一根单独的毛也没有画，可是他的小狗看起来比杨·凡·艾克的小狗更毛茸茸，更自然。正是由于这样的一些效果，19世纪巴黎印象主义的奠基者赞赏委拉斯克斯超过赞赏以往的其他画家。

用永远新鲜的眼光去观看、去审视自然，发现并且欣赏色彩和光线的永远新颖的和谐，已经成为画家的基本任务。在这种新热情中，欧洲天主教地区的大师们发现自己跟政治屏障另一边信仰新教的尼德兰的伟大艺术家完全一致。

17世纪罗马一家艺术家的小酒馆，墙上画满了漫画

约1625—1639年
皮特尔·凡·拉尔画的素描；蘸水笔、墨水和染过的纸，
20.3 cm × 25.8 cm
Kupferstichkabinett,
Staatliche Museen, Berlin

20

自然的镜子
荷兰，17世纪

　　欧洲分裂成天主教和新教两个阵营，这甚至影响了尼德兰一些小国的艺术。今天称为比利时的尼德兰南部，一直还是天主教的天下；我们已经看到安特卫普的鲁本斯是怎样接到来自教堂、君主和国王的不计其数的委托，叫他画巨大的油画，为他们的权势增光生色。可是尼德兰的北部省份已经起来反对它们的天主教领主西班牙人，北部富有的商业城市居民大都归附了新教信仰。荷兰新教商人的趣味跟边境另一边的一般眼光大不相同。他们很像英国的清教徒，是诚恳、勤勉、节俭的人，大都不喜欢放纵浮华的南部作风。尽管随着安全感增强和财富增多，17世纪的荷兰商人的观点也和缓下来，但是从未接受支配着欧洲天主教诸国的纯粹的巴洛克风格。甚至建筑方面，他们也比较喜欢采取一定的自我克制。17世纪中期，荷兰的繁荣达到顶峰，阿姆斯特丹市决定修建一座大型市政厅来反映他们的新生国家的荣耀和成就，他们所选择的样板尽管壮观，可是看起来还是轮廓简单，装饰节俭（图268）。

　　我们已经看到新教的胜利对绘画的影响更为显著（见374页）。也已经知道那场从天而降的灾难是多么巨大，以致在英国和德国两地，画家和雕刻家的职业已经不再引起本地人的兴趣，而在中世纪期间艺术本来十分繁荣，跟什么地方相比都不逊色。我们记得，在手艺传统那么卓绝牢固的尼德兰，画家竟不得不专心去搞不遭教会指责的绘画分支。

　　跟霍尔拜因当年遇到的情况一样，能够在一个新教社会继续存在下去的绘画分支当中，最重要的是肖像绘画。许多发了财的商人想要把自己的画像留传给后人，许多被选为市政官和市长的体面公民想被画成佩戴官职标志的形象。此外，还有许多地方委员会和董事会，在荷兰城市生活中起重要作用，他们遵循可嘉

268
雅各布·凡·卡姆彭
阿姆斯特丹的皇宫
（前市政厅）

1648年
荷兰17世纪市政厅

的惯例，为他们在那些尊贵组织的会议室和集会场所画团体肖像〔group portrait〕。所以，一个风格投其所好的艺术家就能够指望得到较为稳定的收入，可是一旦他的风格不再时髦，就可能面临破产。

自由荷兰的第一位杰出的艺术家弗兰斯·哈尔斯〔Frans Hals〕（1580？—1666）就不得不过着这样一种朝不保夕的生活。哈尔斯跟鲁本斯是同一代人。他的父母是新教徒，所以离开尼德兰南部，定居在繁荣的荷兰城市哈勒姆〔Haarlem〕。我们对哈尔斯的生平所知很少，只知道他经常欠面包师和制鞋匠的钱。他一直活到八十多岁，晚年得到市救济院给他的微薄救济，他给那家救济院的理事会成员画过肖像。图269是他艺术生涯初期的作品，显示了他处理这类工作的才华和独创。自豪独立的荷兰市民

都要轮流在军队服兵役，通常是由最富裕的市民来统帅。这些军官退役，以盛大的宴会招待他们是哈勒姆的习俗，因此，用巨幅的画面描绘这些欢快的场面以资纪念也成为一种传统。对一个艺术家来说，要在一幅画内记录下这么多人的肖像，而又不显得僵硬和做作，绝非易事。在这方面，以前画家的努力都未成功。

哈尔斯从一开始就懂得如何传达这种欢快场面的气氛，懂得如何才能既把一个仪式性团体描绘得活灵活现，又把在场的十二名成员都画得栩栩如生，以至让我们觉得一定跟他们见过面。从在餐桌一端主持宴会的魁梧上校到他对面一端的年轻步兵旗手少尉，个个都是如此：上校举着酒杯，少尉虽未分到座位，但他自豪地看着画外，仿佛想让人们赞美他的华丽军服。

如果我们看一看为哈尔斯和他的家庭带来微薄收入的单人肖像画，大概就会更加赞赏他的技艺。跟以前的肖像画相比，图270几乎像是一张快照，我们似乎认识这位皮特尔·凡·登·布勒克[Pieter van den Broecke]，17世纪的一位地地道道的投机商人。这里我们不妨回想一下将近一个世纪前霍尔拜因画的理查德·索思韦尔爵士肖像（见377页，图242），甚至回想一下同一时期鲁本斯、凡·代克或委拉斯克斯在欧洲天主教地区画的肖像。尽管

269
弗兰斯·哈尔斯
圣乔治军团的官
员盛宴

1616年
画布油画，
175 cm × 324 cm
Frans Halsmuseum,
Haarlem

那些肖像既生动又忠实，人们还是感到画家已经细心地布置过被画者的姿势，以便传达出贵族教养的高贵性。而哈尔斯不同，他能够在一个特定的瞬间，"捕捉到"他所画的人，并把他永远地固定在画布上。我们很难想象这些作品在当时公众的心目中会是怎样大胆，怎样打破常规。哈尔斯运用色彩和画笔的方式说明，他是迅速抓住了一个转瞬即逝的印象。以前的肖像画看得出是耐心画成——时常让人感觉被画者必定静坐了许多次，而画家则细而又细地精心记录细节。哈尔斯却决不让他的模特儿感到厌倦或疲惫不堪。我们好像亲眼看到他迅速、灵巧地运笔挥洒，用几笔浅色和深色就展示出蓬松的头发和弄皱的衣袖。而偶然的一瞥中，他又让我们看到了处于特殊动作和心情中的被画者，当然，没有惨淡经营，哈尔斯绝不可能给予我们这种印象。乍一看是听其自然的方法，实际上是出自深思熟虑。虽然这幅肖像画没有以前的肖像画经常具备的对称性，可是它并没有失去平衡。像巴洛克时期其他艺术家一样，哈尔斯懂得怎样给人平衡的印象，却不显露遵循什么规则的痕迹。

对肖像画没有兴趣或没有天赋的新教荷兰画家就不得不打消主要依靠应邀作画谋生的念头了。跟中世纪和文艺复兴时期的艺术家不同，他们不得不先做出画来，然后去寻找买主。我们现在对这种情况习以为常，很自然地认为一个艺术家天经地义就是躲在画室作画，画室里满满地堆着他渴望出售的作品，所以不大可能想象到当时的局面引起的变动。一方面，艺术家由于摆脱了那些干预他们工作有时还欺侮他们的赞助人，可能感到高兴；另一方面，为了这种自由艺术家也付出了高昂的代价，因为他们现在不得不与之周旋的不再是单个的赞助人，而是一个更为残暴的主人——市场的公众。艺术家不得不到市场和公众集市到处兜售他的货物，要不就依靠中间人，依靠能帮助他解脱出售之苦的画商。但是画商买画要尽可能地压低价格，以便卖出高价，从中获利。此外，竞争也很激烈，每一座荷兰城镇都有许多艺术家在货摊上摆出他们的画，较小的画家要想求个名声，唯一的机会就是专精一个特殊的绘画分支，一种绘画门类［genre］。那时跟现在一样，公众喜欢打听大家都在买什么。一旦某个画家以画战争作品闻名，那么最有把握的是出售战争作品；如果他以月夜风景画

270
弗兰斯·哈尔斯
皮特尔·凡·
登·布勒克像
约1633年
画布油画，
71.2 cm × 61 cm
Iveagh Bequest,
Kenwood, London

271
西蒙·德·弗利格
微风中的荷兰战士
和各种船只
约1640—1645年
木板油画,
41.2 cm × 54.8 cm
National Gallery, London

获得成功,那么比较安全可靠的办法还是坚持下去,画更多的月夜风景画。就这样,16世纪北方国家已经开始出现的专门化倾向(见381页)在17世纪更加走向极端。有一些较差的画家就满足于反复地绘制同一门类的画。他们这样做,有时确实把手艺发展到高度完美的境地,我们不能不加以赞扬。这些搞专门化的画家是地地道道的专家。专门画鱼的画家懂得怎样去描绘银白色的、湿漉漉的鳞片,画技的绝妙足以使许许多多较为全面的艺术家相形见绌;专门画海景〔seascapes〕的画家不仅精通画波浪和云彩,而且还能十分精确地描绘船只和船上的索具,以至他们的画至今仍然被认为是英国和荷兰海上扩张时期的宝贵的历史文献。图271是专画海景的画家中最年长的一位西蒙·德·弗利格〔Simon de Vlieger〕(1601—1653)的一幅画。它表明荷兰艺术家怎样用简单而平实的奇妙手法去表达海上的气氛。这些荷兰画家是艺术史上首先发现天空之美的人,不需要任何戏剧性或惊人的东西就能画出引人入胜的画。他们只是按照他们看到的样子把世界的一角表现出来,就足以使一幅画赏心悦目,不逊于任何描绘英雄故事或喜剧主题的作品。

这些发现新天地的最早一批人中,有一位是杨·凡·格因〔Jan van Goyen〕(1596—1656),他是海牙人,大致跟风景画家克劳德·洛兰是同代人。把克劳德的著名风景画之一,那片静谧优美的田园的怀旧景象(图255),跟杨·凡·格因画的单纯、直率的画(图272)比较一下是很有趣的。二者的区别太明显了,不必费力就能看出来。这位荷兰画家不画崇高的神殿,画了一架

272
杨·凡·格因
河畔风车

1642年
木板油画，
25.2 cm × 34 cm
National Gallery, London

简朴的风车；不画迷人的林中空地，画了他本国的一片毫无特色的乡土。但是凡·格因知道怎样使平凡的场面一变而为宁静之美的景象。他美化了大家熟悉的母题，把我们的目光引向烟雾朦胧的远方，使我们觉得自己仿佛站在一个合适的地方正向暮色之中纵目眺望。我们已经看到，克劳德设想出来的景色是怎样强烈地抓住了英国赞赏者的心灵，使得他们竟至试图改变本土的实际景致，去追摹画家的创作。一片风景或一片庭园能使他们想起克劳德的画，他们就说它"如画"［picturesque］，即像一幅画。后来我们形成习惯，不仅把"如画"一词用于倾圮的古堡和落日的景象，而且用于帆船和风车那样简单的东西。细想起来，我们之所以说简单的东西"如画"是因为那些母题使我们联想到一些画，然而不是克劳德的画，而是德·弗利格和凡·格因这样一些画家的画。正是他们教导我们在一个简单的场面中看到"如画"的景象。许多在乡间漫游的人对眼前的景物油然而生喜悦之情，自己

并不知道，他的快乐也许要归功于这些卑微的画家，他们首先打开了我们的眼界，使我们看到平实的自然之美。

荷兰最伟大的画家，同时也是世界历史上最伟大的画家之一，是伦勃朗·凡·莱茵［Rembrandt van Rijn］（1606—1669），他比弗兰斯·哈尔斯和鲁本斯要年轻一代，比凡·代克和委拉斯克斯小七岁。伦勃朗不像莱奥纳尔多和丢勒那样写下自己的观察，他根本不是米开朗琪罗那样为人钦佩的天才，后者有言论留传于世，也根本不像鲁本斯那样书写外交信件，跟当时的重要学者交流思想。可是我们感觉，我们对伦勃朗大概要比对上述任何一位大师都更熟悉，因为他留给我们关于他生平的一份令人惊异的记录，那是一系列的自画像：从他年轻时是一个成功的甚至是时髦的画家开始，一直到他孤独的老年为止，他晚年的面貌反映出破产的悲剧和一个真正伟人的不屈不挠的意志。那些肖像画组成了一部独一无二的自传。

伦勃朗生于1606年，是莱顿［Leiden］大学城里一位富有的磨坊主的儿子。他曾被城里的大学录取，但不久就放弃学业去当画家。他的一些最早作品得到同代学者的极大赞赏。二十五岁那年，伦勃朗离开莱顿前往富饶的商业中心阿姆斯特丹。在那里他迅速成为一位肖像画家，跟富家的姑娘结了婚，买了房子，他收集艺术品和古董，而且不停地工作。1642年，他的第一个妻子去世，遗留给他一笔可观的财产，然而伦勃朗在公众中的声望下降，开始负债了。十四年后，他的债主们卖了他的房屋，拿他的藏品去拍卖。只是由于忠诚的情人和儿子的帮助，他才免于彻底毁灭。他们做出安排，让他名义上成为他们艺术商号的雇员。就这样，他画出了一生中最后的伟大杰作。但是，这些忠实的伴侣都在他之前去世。1669年他的生命结束，除了一些旧衣服和绘画用具，再也没有留下任何财产。图273给我们展现出伦勃朗晚年的面貌。这不是一副漂亮的面孔，而且无疑，伦勃朗也根本无意隐藏自己面部的丑陋，他绝对忠实地在镜子里观察自己。正是由于忠实，我们很快就不再问它漂亮不漂亮，可爱不可爱了。这是一个真实人物的面貌，丝毫没有故作姿态的痕迹，没有虚夸的痕迹，只有一位画家的尖锐凝视的目光，他在仔细地观察自己的面貌，也时时刻刻准备看出人类面貌的更多的奥秘。没有这种真知

273
伦勃朗
自画像
约1655—1658年
木板油画，
49.2 cm × 41 cm
Kunsthistorisches
Museum, Vienna

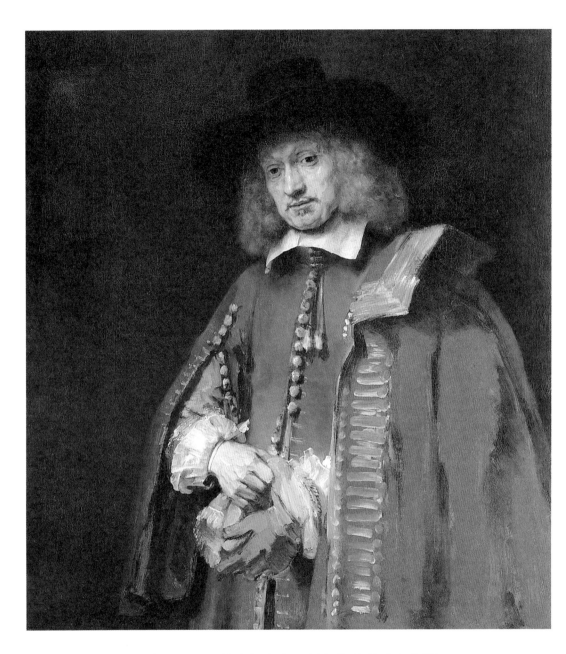

灼见，伦勃朗就创作不出那些伟大的肖像，例如他的赞助人和朋
友后来当上阿姆斯特丹市长的杨·西克斯［Jan Six］的画像（图
274）。若把它跟弗兰斯·哈尔斯的栩栩如生的肖像相比，几乎是
不恰当的，因为哈尔斯给予我们一种好像是真实的快像之感，而
伦勃朗似乎总是让我们看到整个的人。像哈尔斯一样，他也有精
湛的技艺，用这种技艺他能够表现出衣服上金色镶边的光泽或者
皱领上光线的闪烁。他坚持一个艺术家只要像他说的那样，"当

274
伦勃朗
杨·西克斯像
1654年
画布油画，
112 cm × 102 cm
Collectie Six, Amsterdam

275
伦勃朗
冷酷仆人的寓言
约1655年
芦秆笔，褐色墨水，纸
本，17.3 cm × 21.8 cm
Louvre, Paris

他达到了目的"，就有权力宣告一幅画已经完成。正是这样，他就让西克斯的一只手仍戴着手套，把它画得仅仅像个速写而已。不过，这一切反倒加强了人物身上焕发出的生命力，我们觉得我们认识这个人。我们已经看过出自其他大师笔下的肖像，它们之所以令人难以忘怀，在于它们概括一个人的性格和角色的方式。然而连它们之中最伟大的作品也可能使我们联想起小说中的人物或舞台上的演员。它们令人信服，感人至深，但是它们只能表现一个复杂人物的一个侧面。甚至蒙娜丽莎也不可能总是刚刚笑过的样子。而伦勃朗的伟大肖像画让我们觉得是跟现实的人物面对面，我们感觉出他们的热情，他们所需要的同情，还有他们的孤独和他们的苦难。我们在伦勃朗自画像中已经非常熟悉的那双敏锐而坚定的眼睛，想必能够洞察人物的内心。

　　我认识到这种讲法听起来可能感情用事，但是伦勃朗对希腊人所谓的"心灵的活动"（见94页）似乎具有近乎神奇的真知灼见，这一点我不知道还有什么方式能够加以描述。像莎士比亚一样，他似乎也能够透过各种各类人的外表，了解他们在特定的情况下会怎样行动。这种天赋使他的《圣经》故事图解全然不同于以前的图解。他身为一个虔诚的新教徒，一定反复读过《圣经》。他进入了《圣经》故事的精神境界，而且试图准确无误地想象出故事中的情景必定是什么样子，人们在那样一个时刻会有什么行动，有什么表现。图275是伦勃朗的一幅素描，画的是冷酷

仆人的寓言（《马太福音》第十八章，第21—35节）。这幅素描根本不需要解释，它自己就解释了自己。我们看到了那位主人，当时是算账的日子，管家正在一本大账簿中查找仆人的欠债。我们从仆人站立的姿势，他的头低着，手深深地在口袋里摸索，就可以看出他无力付款。这三个人相互之间的关系，忙碌的管家、高贵的主人和有罪的仆人，寥寥几笔就表达出来了。

　　伦勃朗几乎不需要什么姿势或动作就能表达出一个场面的内在含义。他从不使用戏剧化的手法。图276描绘的是大卫王［King David］跟他的坏儿子押沙龙［Absalom］和好，这是以前几乎没有人画过的一个《圣经》故事。伦勃朗当年阅读《旧约全书》，试图用他心灵之眼看到圣地［Holy Land］的君王和族长，想必记起了他在繁忙的阿姆斯特丹港口见过的东方人。这就解释了为什么他要给大卫戴上一条大头巾，打扮得像印度人或土耳其人，给押沙龙画上把东方的弯刀，他那双画家的眼睛已经被这些瑰丽的服装，被这些服装给予他表现贵重织品光彩闪烁和黄金珠宝光辉灿烂的机会迷住了。我们可以看出伦勃朗在展示这些闪光质地的效果方面跟鲁本斯或委拉斯克斯同样杰出。伦勃朗用色不像他们二人那样鲜明，他的许多画给人的第一印象是一种深暗的棕色。但是这些暗色调能够更有力、更生动地跟几种明亮闪光的颜色形成对比，结果他某些画中的光线看起来几乎炫人眼目。不过，伦勃朗从不纯粹为了产生这些神奇的明暗而使用明暗，它们总是用来加强场面的戏剧效果。跟把脸藏在他父亲胸前的这个华服盛装的青年王子的姿势相比，或者跟平静而难过地接受儿子归顺的大卫王的姿势相比，还有什么比这更动人？虽然我们没有看见押沙龙的脸，但是我们却感觉出了他心中必有的滋味。

　　像他的前辈丢勒一样，伦勃朗不仅是一个伟大的油画家，而且还是一个伟大的版画家。他使用的技术已经不再是木刻法和铜版雕法（见282—283页），而是一种工作起来比用推刀更自由、更迅速的方法。这种技术叫作蚀刻法［etching］，它的原理很简单，艺术家不必辛苦地刻画铜版的版面，他只需用蜡覆盖铜版，用针在上面画。凡是针到之处，蜡就被划掉，露出铜版。以下他要做的全部工作就是把铜版放进一种酸液，让酸腐蚀铜版上划掉蜡的地方，这样线条就会留在铜版上，这块铜版就可以跟雕刻铜

276
伦勃朗
大卫与押沙龙
和解
1642年
木板油画，
73 cm × 61.5 cm
Hermitage, St Petersburg

版一样用来印刷图画了。分辨蚀刻画跟铜版画的唯一手段是判别
线条的性质。推刀用起来费力而缓慢，蚀刻家的针挥洒起来自由
而轻松，二者的区别是可以看出来的。图277是伦勃朗的蚀刻画之
一——又一个《圣经》的故事场面。画面上基督正在讲道，贫穷
和卑微的人聚集在他周围听讲。这一次伦勃朗转向他自己的城市
选取模特儿。他在阿姆斯特丹的犹太居民区住了很长时间，研究
过犹太人的外表和衣着，以便把他们用于宗教故事画。这幅画上
的人们或站或坐，挤在一起，一些人出神地倾听，另一些人则默
默地沉思耶稣说的话，还有一些人（像后面的那个胖子）可能由
于基督斥责法利赛人［Pharisee］而被激怒。习惯于意大利艺术
的美丽形象的人，第一次看到伦勃朗的画，有时会感到震惊，因
为伦勃朗好像丝毫不关心美，甚至连地地道道的丑陋也不回避。
从某种意义上讲，情况确实如此。跟他那时期的其他艺术家一
样，伦勃朗通过受到卡拉瓦乔影响的荷兰人了解到卡拉瓦乔的作
品，从中得到了启示。跟卡拉瓦乔一样，他珍重真实与诚挚胜过
珍重和谐与美，基督向贫困者、饥馑者和伤心者布道，而贫穷、
饥馑和眼泪都不美。这当然主要取决于我们赞同以什么东西为
美。一个孩子常常觉得他奶奶的仁慈、布满皱纹的脸比电影明星
五官端正的面孔更美，他这样想有什么不可呢？同样，这幅蚀刻
画右边角落那位畏畏缩缩的憔悴老人一只手放在脸前，全神贯注
地仰望着，若说他是历史上画出的最美的形象之一，也未尝不合
情理。至于我们用什么字眼来表达我们的赞美，实际上却可能无
关紧要。

伦勃朗打破常规的创作方法有时倒使我们忘记了他在一组组
的人物安排上使用了多少艺术才智和技能。没有什么比那环绕着
耶稣但却尊敬地保持一段距离的构图，平衡得更细致的了。他把
一群人分配成几组，表面上看来漫不经心，实际上却十分和谐，
这种艺术要大大地归功于他毫不藐视的意大利艺术传统。如果设
想这位大师是个孤独的造反者，他的伟大之处在当时的欧洲不被
赏识，那就荒谬到极点了。当他的艺术变得更深刻、更执著时，
身为一个肖像画家他的确不那么受人欢迎。但是，不管他个人的
悲剧和破产的原因是什么，他的艺术家声誉却很高。那时跟现在
一样，实际的悲剧是：单靠声誉本身不足以维持生计。

277
伦勃朗
基督传道
约1652年
蚀刻画，
15.5 cm × 20.7 cm

278

杨·斯特恩

命名宴

1664年

画布油画，

88.9 cm × 108.6 cm

Wallace Collection,

London

　　伦勃朗在荷兰艺术的所有分支中都占有重要的地位，当时的其他画家不能跟他相提并论。然而这不等于说新教的尼德兰就没有多少画家值得我们研究和欣赏。他们之中有许多人遵循北方的艺术传统，用快乐、质朴的画面表现了人们的现实生活。我们记得这个传统可以一直追溯到中世纪的细密画，例如第211页的图140和第274页的图177。我们还记得这个传统是怎样被布吕格尔所采用（见382页，图246），在农民生活的幽默场面展示他的画家技能和他对人类本性的认识。17世纪，把这种气质完美地表现出来的艺术家是杨·斯特恩［Jan Steen］（1626—1679），他是杨·凡·格因的女婿。跟当时许多艺术家一样，斯特恩也不能专靠他的画笔维持生活，他开了一家客店挣钱。人们几乎可以想象他是喜欢这个副业的，因为这给他机会去观察人们的宴饮作乐，增加他的喜剧类型的丰富性。图278就是人们生活中的一个快乐的场面——命名宴。我们可以看到一间舒适的房间内部，有个凹进

处放有床，床上躺着母亲，而亲友们则围住抱着婴儿的父亲。很值得看一看各种类型的人物和他们的娱乐方式，但是我们观察过全部细节以后，却不应该忘记欣赏一下艺术家把各种小事融合为一幅画的技艺。前景中背朝我们的人物画得很奇妙，鲜明的色彩温暖而柔和，人们看到原作以后很难忘记。

　　杨·斯特恩画中的快乐、舒适的气氛，往往让我们以为这就是17世纪的荷兰艺术，其实，荷兰还有别的艺术家代表着大不相同的情调，很接近伦勃朗的精神。突出的例证是另一个"专家"、风景画家雅各布·凡·雷斯达尔［Jacob van Ruisdael］（1628？—1682）。雷斯达尔年龄大约跟杨·斯特恩相同，就是说他属于第二代伟大的荷兰画家。他长大成人之后，杨·凡·格因的作品，甚至伦勃朗的作品都已经享有盛名，肯定要影响他的趣味和对主题的选择。前半生他住在哈勒姆，那是一座美丽的城市，林木丛生的沙丘连绵不断，把城市跟海隔开。他喜欢研究那些地带多节而又饱经风霜的树木的外表和阴影，而且越来越专注于如画的林景（图279）。雷斯达尔就成为这样一位名家，善画阴沉幽暗的云彩、天色渐暗的暮光、倾圮的古堡和奔流的小溪。总

279
雷斯达尔
林木环绕的池塘
约1665—1670年
画布油画，
107.5 cm × 143 cm
National Gallery, London

而言之，他发现了北方风景的诗意，跟克劳德发现了意大利景色的诗意非常相像。也许此前还没有一个艺术家能像他那样充分地把感情和心境通过它们在自然中的反映而表现出来。

我称此章为"自然的镜子"，不仅仅想说荷兰的艺术已经学会像镜子那样忠实地去复制自然。艺术也好，自然也罢，都不会像镜子一样平滑、冰冷。艺术反映的自然总反映着艺术家本人的内心、本人的嗜好、本人的乐趣，从而反映了他的心境。正是这个压倒一切的事实使得荷兰绘画中一个最"专门化"的分支妙趣横生，那就是静物画分支。静物画通常画的是盛着葡萄酒和鲜美水果的美丽器皿，或者其他诱人地摆布在可爱的瓷器中的精致美食。它们挂在餐室里很合适，不愁没有买主。然而它们却不光是叫人联想到酒菜的乐趣，在静物画中，艺术家能够自由地选择他们喜欢画的各种物体，按照爱好布置在餐桌上。这样，静物画就成了画家对专门问题进行实验的奇妙领域。例如威廉·卡尔夫〔Willem Kalf〕（1619—1693）喜欢研究光线由彩色玻璃反射和折射的方式，图280表明，他研究色彩和质地的对比与和谐，试图在富丽的波斯地毯、闪光的瓷器、色泽鲜艳的水果和锃光瓦亮的金属之间获得新的和谐。这些专家自己却不知道，他们逐渐证明了绘画的题材远远不像人们所曾想象的那么重要。正如平凡的词语可能给一支美妙的歌曲提供歌词一样，平凡的事物也能构成一幅尽善尽美的图画。

这种讲法可能让人感到奇怪。因为我刚刚强调过伦勃朗画中题材的重要性。但实际上我认为并不矛盾。为一首伟大的诗篇而不是为平凡的歌词配曲的作曲家，要我们理解那首诗，以便欣赏他的音乐阐释。同样道理，画《圣经》故事场面的画家要我们理解那个场面，以便欣赏他的想象力。但是正如存在着没有歌词的伟大音乐一样，也存在着没有重大题材的伟大绘画。这正是17世纪的艺术家们发现了可见世界的纯粹之美时（见19页，图4）一直在探索的发明。耗费终生的心血去画同一种题材的荷兰专家们最后证明：题材是次要的。

这类艺术家中最伟大的一位晚于伦勃朗一代，他叫杨·维米尔·凡·德尔弗特〔Jan Vermeer van Delft〕（1632—1675）。维米尔好像是个慢工出细活的人。他一生没画过多少画，也很少表

280
威廉·卡尔夫
有圣塞巴斯蒂安射手协会的角状杯、红虾和玻璃杯的静物
约1653年
画布油画，
86.4 cm × 102.2 cm
National Gallery, London

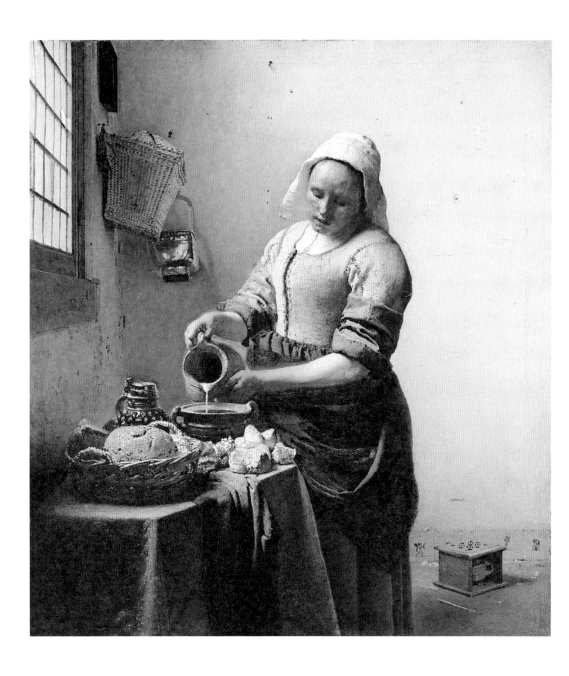

现什么重大的场面，大都是一些站在典型的荷兰住宅里的简朴人物。有的不过是独自一人从事简单的工作，例如一个妇女正在倒牛奶这幅画（图281）。维米尔的门类画已经完全失去了幽默图解的残余痕迹。他的画实际上是有人物的静物画。很难论述到底是什么原因使这样一幅简单而平实的画成为古往今来最伟大的一幅杰作。但是对于有幸看过原作的人，我说它是某种奇迹，就很少有人会反对。它的一个神奇特点大概还能描述出来，不过很难解释清楚。这个特点就是维米尔的表现手法，他在表现物体的质地、色彩和形状上达到了煞费苦心的绝对精确，却又不使画面看起来有任何费力或刺目的地方。像一位摄影师有意要缓和画面的强烈对比却不使形状模糊一样，维米尔使轮廓线柔和，然而却无损其坚实、稳定的效果。正是柔和与精确二者的奇特无比的结合使他的最佳之作如此令人难以忘怀。它们让我们以新的眼光看到了一个简单场面的静好之美，也让我们认识到艺术家在观察光线洒进窗户、加强了一块布的色彩时有何感觉。

281
维米尔
厨妇
约1660年
画布油画，
45.5 cm × 41 cm
Rijksmuseum, Amsterdam

寒微的画家在他的
小阁楼里冷得发抖
约1640年
皮特尔·布鲁特画的素
描；黑粉笔，犊皮纸，
17.7 cm × 15.5 cm
British Museum, London

21

权力和荣耀（一）
意大利，17世纪后期至18世纪

我们记得巴洛克建筑手法开始于德拉·波尔塔的耶稣会教堂（见389页，图250）那样一些16世纪晚期的艺术作品。为了获得更多样的变化和更宏伟的效果，波尔塔不理会所谓的古典建筑规则。一旦艺术走上这条道路，就自然会坚持下去。如果多样的变化和惊人的效果被认为不可或缺，那么为了使作品仍能给人深刻的印象，后来的建筑家就不能不做出更复杂的装饰物，不能不想出更令人吃惊的主意。17世纪前半期，意大利仍然在建筑及其装饰品上打主意，增添越来越令人眼花缭乱的新花样，到17世纪中期，我们所说的巴洛克风格就充分发展起来了。

图282是一座典型的巴洛克教堂，由著名的建筑师弗朗切斯科·博罗米尼［Francesco Borromini］（1599—1667）和他的助手们建成。不难看出，博罗米尼使用的形式实际也是文艺复兴式。如同德拉·波尔塔，他也使用神庙立面的形状去构成中央入口的框架，而且跟他一样，两侧也用双重壁柱制造更为富丽的效果。但是跟博罗米尼的建筑立面比较，德拉·波尔塔的立面看起来就近乎朴素而有节制了。博罗米尼不再满足使用取自古典建筑的柱式去装饰墙壁。他的教堂用巨大的圆顶、两侧的塔楼和建筑立面构成一组不同形式的教堂，弯曲的立面仿佛用黏土塑造。如果我们看一看局部，就会发现惊人的东西。塔楼第一层是正方形，第二层却是圆形，而且两层之间用一个断断续续的古怪檐部联系在一起，这个檐部会使传统派的建筑学教师个个瞠目结舌，然而放在这里却胜任愉快。主要门廊两侧大门的框架更为惊人。他用入口上面的弧形檐饰构成一个椭圆形窗户的框架，这种方式在以前任何建筑之中都没有先例。巴洛克风格的卷涡纹和曲线，在总体设计和装饰细部都已成为主要成分。有人说，这样的巴洛克建筑太花哨，舞台化。而博罗米尼本人对此肯定会莫名其妙，不知道

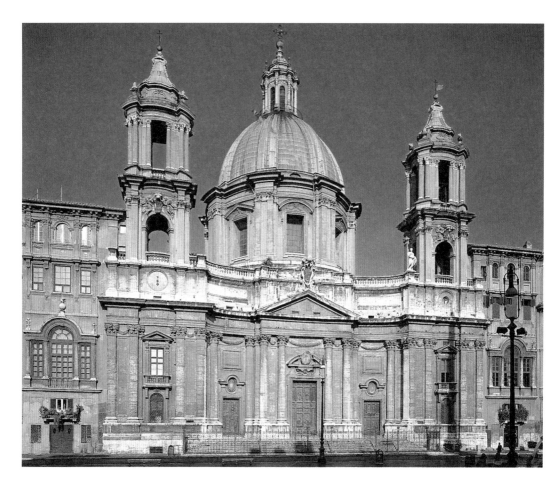

为什么应该招致指责。他想让一座教堂看起来喜庆热闹，成为一座壮丽辉煌、变化多姿的建筑物。如果说舞台的目的是用一种光辉、壮观的神话世界让我们快活，那么为什么设计教堂的建筑师就没有权力让我们感受到一种更夺目的华丽和光荣而想起天堂呢？

我们进入这些教堂以后，就能更好地理解用宝石、黄金和灰泥变幻出华丽的效果是怎样被有意识地用来做出天堂荣耀的景象，它比中世纪的主教堂给予我们的景象要具体得多。图283是博罗米尼的教堂的内部，我们有些人看惯了北方国家教堂的内景，大可认为这一令人目眩的壮丽景象世俗气太浓，不合我们的趣味。但是当时的天主教教会却不这么想。新教徒越是反对教堂的外在排场，罗马教会［Roman Church］就越是渴望借助艺术家

282
博罗米尼和卡罗·拉伊纳尔迪
罗马纳沃纳广场的圣阿涅塞教堂
1653年
罗马盛期巴洛克式的教堂

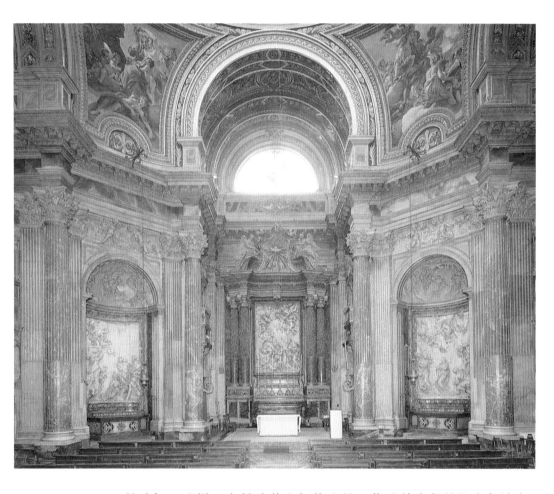

283
博罗米尼和卡罗·
拉伊纳尔迪
罗马纳沃纳广场
的圣阿涅塞教堂
的内部
约1653年

的才智。这样，宗教改革和烦扰人的圣像及其崇拜的整个争端本来已经十分频繁地影响过艺术进程，现在又间接地影响着巴洛克风格的发展。天主教世界已经发现艺术能更多地为宗教服务，并不限于中世纪初期分派给它的向文盲宣讲教义的简单任务，艺术还能帮助游说和劝化那些大概是读书太多心存怀疑的人皈依宗教。建筑家、画家和雕刻家被召来把教堂布置成宏伟的展品给人们看，它们的壮观和景象使你激情澎湃，几乎不能自已。这些教堂的内部，细节的作用不像整体的效果那么重要。我们要想理解它们的效果或者正确地予以评价，就必须在心目中想象一下罗马教会在其中举行的壮丽仪式，必须看到在其中举行的大礼弥撒〔High Mass〕，那时祭坛上烛光闪耀，中殿里飘弥着香气，风琴

和唱诗班的乐声把我们带进了另一个世界。

这种舞台化装饰艺术的最高代表是艺术家吉安·洛伦佐·贝尔尼尼［Gian Lorenzo Bernini］（1598—1680）。他跟博罗米尼是同代人，比凡·代克和委拉斯克斯大一岁，比伦勃朗大八岁。跟这些艺术家一样，他也是一位著名的肖像艺术家。图284便是他的一件青年女子胸像，具有贝尔尼尼最佳之作的一切新颖和不落常套的特点。我上一次在佛罗伦萨博物馆看到它的时候，一缕阳光正好闪耀在这座胸像上，整个人像仿佛呼吸着苏醒过来。我们确信这必定是贝尔尼尼所要再现的最独特的表情。在这方面，贝尔尼尼的艺术大概无与伦比。像伦勃朗运用他对人物行为的深邃认识一样，贝尔尼尼运用刻画面部表情的技术，以具体可见的形式，传达了他的宗教体验。

284
贝尔尼尼
科斯坦扎·
博纳里利像
约1635年
大理石，高72 cm
Museo Nazionale del
Bargello, Florence

285
贝尔尼尼
极乐的圣特雷莎
1645—1652年
大理石，高350 cm
Cornaro Chapel, church
of Sta Maria della
Vittoria, Rome

图285是贝尔尼尼给一所罗马小教堂侧廊的礼拜室制作的祭坛，奉献给西班牙圣徒特雷莎［Theresa］。特雷莎是16世纪的一个修女，在一本著名的书中她描述了所见到的神秘幻象。她讲到天堂的夺魄销魂的一瞬间，上帝的天使用一枚火红的金箭刺入她内心，她充满了痛苦，然而也获得了极乐。贝尔尼尼敢于表现的正是这一幻象。我们看到那位圣徒迎着从上面以金光的形式倾泻下来的束束光线，在一片云彩上被带向天堂；天使温柔地走近她身边，她晕倒在极乐的忘我之中。这组群像安置在祭坛的雄伟边框里，却像毫无依傍地翱翔在祭坛上，接受着从上面一个看不见的窗户射来的光线。北方的参观者乍一看，可能又会感到整个布局太容易使人联想起舞台效果，群像的感情太过分了。这当然是

286
图285的局部

287
高里
耶稣圣名的崇拜
1670—1683年
天顶湿壁画
Church of Il Gesu, Rome

关系到趣味和教育的问题，进行争论没有用处。但是，只要我们承认，完全有理由使用像贝尔尼尼祭坛之类的宗教艺术作品，去激起强烈的喜悦和神秘的销魂之情，而这又是巴洛克艺术家的目标所在，那么就不得不承认贝尔尼尼已经用巧妙的方式达到了这个目的。他有意识地抛开所有的约束，把我们的感情提高到艺术家一直回避的高度。把他的晕倒的圣徒面部跟以前各世纪的作品相比较，我们就能看出他所表现的强烈的面部表情，此前还没有人在艺术中进行过尝试。从图286回顾拉奥孔的头部（见110页，图69），回顾米开朗琪罗的《垂死的奴隶》（见313页，图201），就能认识到这一差异。连贝尔尼尼对衣饰的处理在当时也完全新颖，他不用公认的古典手法让衣饰下垂形成庄严的衣褶，而是让它们缠绕、回旋，增加激情和运动的效果。不久，欧洲各地都竞相模仿他的这些效果。

如果说，像贝尔尼尼的《极乐的圣特雷莎》［The Ecstasy of St Teresa］那样的雕刻作品只能在它们原定环境才能进行评价，那么巴洛克教堂中的绘画装饰品就更是如此。图287是罗马的耶稣会教堂的天顶画，出于追随贝尔尼尼的画家乔瓦尼·巴蒂斯塔·高里［Giovanni Battista Gaulli］（1639—1709）之手。这位艺术家想

给我们教堂的拱顶已经打开的感觉，一种让我们直接看到天堂荣耀的幻觉。以前科雷乔有把天空画在天顶上的念头（见338页，图217），但是高里的效果无可比拟地更为舞台化。画题是《耶稣圣名的崇拜》[*The Worship of the Holy Name of Jesus*]，圣名用放光的字母刻在教堂的中央，四周围着无数翼童[cherub]、天使和圣徒，个个狂喜地凝视着光线，而一群群恶魔和堕落的天使带着绝望的神情，被整批赶出天界。拥挤的场面似乎要冲破天顶的边框，天顶上到处都是云彩，载着圣徒和罪人直奔教堂而来。艺术家想使我们在画面冲破边框的情况下茫茫然而不知所措，结果我们就再也分辨不出哪儿是现实，哪儿是错觉了。像这样的绘画离开它原定的所在就毫无意义。所以，巴洛克风格充分发展起来以后，所有艺术家都通力合作，去创造某种效果，而作为独立艺术的绘画和雕刻在意大利和欧洲整个天主教地区就衰微了，大概这不是偶然的巧合。

　　18世纪，意大利的艺术家主要是一些卓越的内部装饰家，他们的灰泥装饰技术和伟大的湿壁画驰名全欧，能把一座城堡或一座修道院的任何大厅粉饰为盛典嘉会的场所。其中最著名的是威尼斯的乔瓦尼·巴蒂斯塔·蒂耶波罗[Giovanni Battista Tiepolo]（1696—1770），他不仅在意大利工作，还在德国和西班牙工

288
蒂耶波罗
克娄巴特拉的盛宴
约1750年
湿壁画
Palazzo Labia, Venice

289
图288的局部

作。图288是他给威尼斯一座宫殿所做的部分装饰，大约画于1750
年，题材是款待埃及女王克娄巴特拉［Cleopatra］，这给了蒂耶
波罗各种机会去显示鲜艳的色彩和豪华的服装。传说马克·安东
尼［Mark Antony］设宴招待埃及女王，宴会一定要ne plus ultra
［无比］豪华。最名贵的菜一道道接连而上，无止无休。女王无
动于衷。她跟骄傲的主人打赌，说她要做一道菜，比他已经摆上
的菜肴要珍贵得多。她从耳环上摘下一颗著名的珍珠，溶解在醋
里，然后喝掉。在蒂耶波罗的湿壁画上，我们看到她给马克·安
东尼看珍珠，而一名黑奴则拿给她一个玻璃杯。

　　像这样一些湿壁画必定是画起来有趣，观赏起来也是一种享
受。然而我们会觉得这些焰火式的东西的持久价值要低于以前比
较冷静的作品。意大利艺术的伟大时代正在终结。

　　18世纪初期，意大利艺术仅仅在一个专门化的分支产生了
新的思想。那是相当独特的风景油画和风景铜版画。旅行者们从

290
瓜尔迪
威尼斯圣乔治·马
乔雷教堂景色
约1775—1780年
画布油画，
70.5 cm × 93.5 cm
Wallace Collection,
London

欧洲各地到意大利来欣赏意大利昔日的光辉伟大，往往要随身带走一些纪念品。特别是在景色令艺术家如此神往的威尼斯，产生了一派迎合游客需要的画家。图290是一幅威尼斯风景画，作者是那一派画家弗朗切斯科·瓜尔迪［Francesco Guardi］（1712—1793）。跟蒂耶波罗的湿壁画一样，它也表现出威尼斯艺术还没有失去它的华丽感、它的明亮感和色彩感。把瓜尔迪的威尼斯潟湖风景画跟一个世纪以前西蒙·德·弗利格画的冷静、忠实的海景画（图271）比较一下是很有趣的。我们可以认识到，巴洛克风格的精神对于动作和大胆效果的嗜好，甚至能够表现在一幅简单的城市风景画中。瓜尔迪已经完全掌握了17世纪画家研究过的那些效果。他知道，画家一旦把某个场面的总体印象描绘给人们，人们就相当乐于自己去提供和补足其中的细节。如果仔细看一看他的贡多拉船夫，就会意外地发现他们不过是由几个巧妙布置的色块构成——可是如果我们往后退几步看，它们就会产生完全成功的错觉。这些保留在意大利艺术后期成果中的巴洛克的发现，在继起的时期，还将赢得新的重要性。

聚集在罗马的鉴赏
家和古董家

1725年
P. L. 盖齐画的素描；
蘸水笔，黑墨水和浅黄
色纸，27 cm × 39.5 cm
Albertina, Vienna

22

权力和荣耀（二）
法国，德国，奥地利，17世纪晚期至18世纪初期

罗马教会发现，艺术有感染和征服人心的威力。同样，17世纪欧洲的国王和君主也急于显示强权，从而加紧对人心的控制。他们也想成为一种不同凡俗的人出现，根据神授王权的观念高踞于普通人之上。17世纪后半期最强大的统治者法国的路易十四表现得尤其突出，他的政策处心积虑地夸示王权的辉煌气派。他邀请洛伦佐·贝尔尼尼到巴黎去设计王宫，绝不是偶然的事。那个宏伟的规划没有实现，但是路易十四的另一座王宫却成为他的巨大权力的真正象征。那就是凡尔赛宫〔palace of Versailles〕，建于1660年到1680年之间（图291）。凡尔赛宫非常巨大，图片难以让人对它的外观有正确的认识。它的每一层至少有一百二十三个窗户朝向花园。花园本身有修剪整齐的林荫道、石瓮和雕像（图292），连同台地和池塘，向乡下延伸达数英里。

凡尔赛宫之所以是巴洛克建筑，在于它的规模巨大，而不在于它的装饰细部。凡尔赛宫的建筑师主要致力于把建筑物的若干庞大部分组合成几个不相混同的翼部，让翼部的外部都是那么高贵而宏伟。他们利用一排爱奥尼亚圆柱来突出主楼层的中间部分，圆柱负载着一个顶端有一排排雕像的檐部，而这个强有力的中间部分的两侧，又辅以同一类型的装饰物。如果只是纯粹的文艺复兴形式的简单结合，就很难成功地避免如此开广的建筑立面的单调，然而他们借助于雕像、石瓮和战利品组成的图案却造成了一定的多样之感。所以，通过这样的建筑，人们才能最好地理解巴洛克形式的真正功能和目的。如果凡尔赛宫的设计者当初能够更为大胆一些，使用更为打破常规的手段去联结和组合这座巨大的建筑物，他们本来可以更为成功。

只是到了下一代，建筑家们才完全吸收了这个经验教训，因为巴洛克的罗马教堂和法国城堡，已激发了当时的想象力。德国

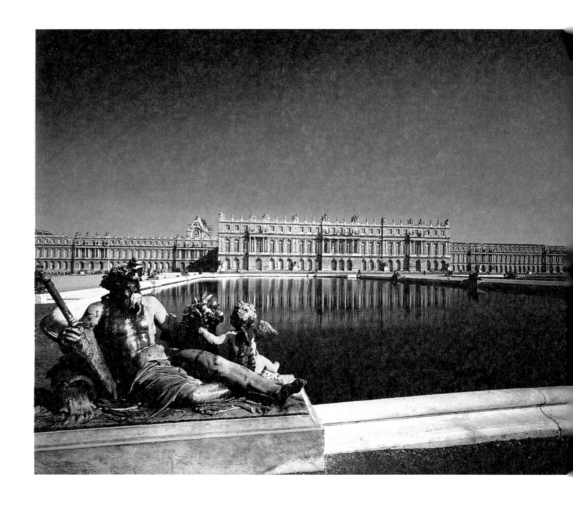

291
路易·勒瓦和朱
勒·阿杜安—芒萨尔
巴黎附近的
凡尔赛宫

1655—1682年
巴洛克式宫殿

南部的每个小君主都想拥有一座他自己的凡尔赛宫；在奥地利和西班牙，每一座小修道院都想跟博罗米尼和贝尔尼尼的感人至深的壮丽设计争奇斗胜。1700年前后的一段时期是最伟大的建筑时代之一，而且还不单单是建筑的伟大时代。当时的城堡和教堂不是简单地设计成建筑物，而是要求所有的艺术部门都做出贡献，以便建成一个异想天开的人造世界。整座整座的城镇仿佛都成了舞台布景，大片大片的田园被改造成花园，溪流则改造成小瀑布。艺术家得到充分自由去尽情地设计，用石头和金色的灰泥，把他们最出人意表的想象化为现实。虽然往往计划还未实现，金钱就已花光，但在爆发了一阵奢侈的创造热潮之后，毕竟促进了

292
凡尔赛宫的花园
右边群像为拉奥孔的摹
品，参见110页图69

欧洲天主教地区许多城镇和风景面貌的改观。特别是在奥地利、波希米亚和德国南部，意大利和法国的巴洛克观念融合成为最大胆、最一致的风格。图293是奥地利建筑家卢卡斯·冯·希尔德布兰特［Lucas von Hildebrandt］（1668—1745）在维也纳为马尔波罗［Marlborough］的盟友萨瓦［Savoy］王侯欧根［Eugene］建造的城堡。它矗立在一座山上，好像轻盈地翱翔于一个有喷泉和矮树篱的梯形花园之上。希尔德布兰特把建筑明确地组合成七个不同的部分，使人联想到花园中的亭阁。有五个窗户的中央部分向前突出，两边辅以两个略矮的翼部，而这个组合又在两侧辅以较矮的部分和四个构成整个建筑边框的塔楼式的角亭。中央的亭

293
希尔德布兰特
维也纳观景楼
1720—1724年

294
希尔德布兰特
维也纳观景楼的
门厅和楼梯间
1724年
18世纪的铜版画

阁和两边的角亭是装饰最富丽的部分，建筑物形成一个复杂的图形，然而轮廓仍然十分清楚、明晰。就连希尔德布兰特用来装饰细部的奇特的怪诞装饰，那向下渐细的半柱、窗户上断续的卷涡式弧形檐饰和沿屋顶排列的雕像与战利品装饰，也完全没有破坏建筑物的清晰性。

　　只有进入建筑物以后，我们才能感觉到那种奇异装饰风格的全部效果。图294是欧根王侯的宫殿门厅，图295是希尔德布兰特设计的一座德国城堡的楼梯部分。我们不可能恰当地评价这些内部设计，除非我们能够想象出它们在使用时的景象——某一天主人正在举行宴会，或举行招待会，宫殿里灯火通明，打扮得又华丽又高贵的时髦男女莅临以后走上楼梯。在那样一个时刻，外面的街道黑暗无灯，肮脏污秽，气味熏人，而这里的贵族之家却是光芒四射的神话世界，二者的鲜明对比必定极为强烈。

　　教会的建筑物也使用了类似的惊人效果。图296是奥地利多瑙河畔的梅尔克修道院［Melk Monastery］。当人们顺流而下的时候，修道院，还有它的圆顶和奇异的塔楼，矗立在山上，好像是虚渺的幻影。它由名叫雅各布·普兰德陶尔［Jakob Prandtauer］（卒于1726年）的本地建筑师修建，装饰则出于一些意大利的旅行virtuosi［艺师］之手；艺师们备有从巴洛克画谱的丰富宝藏中得来的新颖想法和设计。这些卑微的艺术家能把这样一座建筑物分组地组织起来，形成高贵而不单调的外观，所掌握的艰深技术真是精湛！他们也细心地

295
希尔德布兰特和
丁岑霍夫尔
德国波梅斯费尔登
城堡的楼梯间

1713—1714年

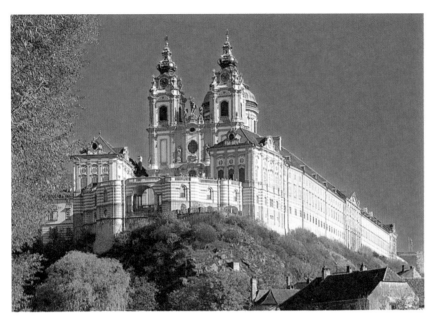

296
普兰德陶尔
梅尔克修道院
1702年

把装饰分成等级，把更奢侈的装饰成分节俭然而更有效地使用在
他们想加以突出的建筑部位。

297
**普兰德陶尔、贝杜
兹和蒙根纳斯特**
梅尔克修道院的教
堂内部
约1738年

然而在内部，却丝毫不加节制。即使贝尔尼尼或博罗米尼兴
致最高时也不会那样放手去干。我们不得不再次想象一下，当一
个淳朴的奥地利农民离开农舍，进入这个古怪的奇境（图297），
对他意味着什么。这里到处都是云彩，天使们在天堂的福乐之中
奏乐或以姿示意，一些已经在布道坛上安顿下来，另一些则在唱
经楼的卷涡饰上定住身躯。样样东西都似乎在活动、在飞舞——
甚至连墙壁也不能静止不动，仿佛随着欢腾的韵律来回摇摆。这
样的一座教堂，没有一样东西是"自然"或是"正常的"——根
本没有这种意图。那是打算让我们预先领略一下天堂的光荣。它
可能不尽符合每个人意象中的天堂，但是当你站在当中，这一切
全都把你包围起来，使你消释了所有疑虑，你会觉得自己来到另
一世界，我们人间的规则和标准简直无法在这里派上用场。

人们可以理解，阿尔卑斯山以北的情况也绝对不落后于意大
利，每一种艺术形式都卷入放纵的装饰活动，大大地丧失了它们
独自的重要性。当然1700年前后那一段时期，也不是没有知名的
画家和雕刻家，然而大概只有一位画家的艺术可以跟17世纪前半

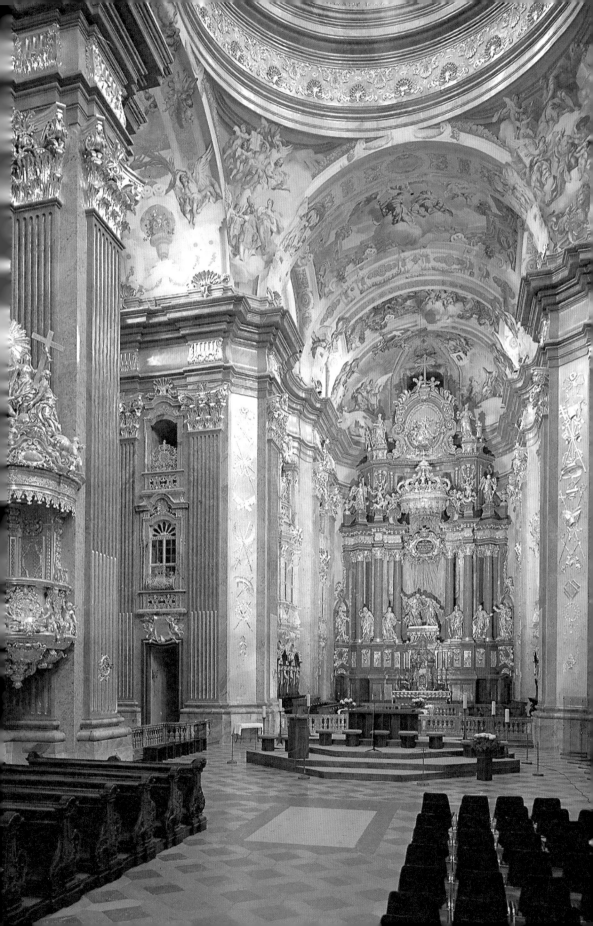

期的大师相比。他是安托万·华托［Antoine Watteau］（1684—
1721）。华托来自佛兰德斯的一个地区，在他出生前几年那个
地区被法国占领，于是，他就定居巴黎，一直到三十七岁在巴黎
故去。他也为贵族的城堡设计内部装饰，为上流社会的节庆和盛
会设置合适的环境。但是现实的欢宴仿佛不足以使他的想象力得
到满足，他开始描绘远离了一切苦难和琐事的生活景致，画梦一
样的美好生活：明媚无雨的仙境里的快乐野餐，或是淑女个个美
丽、情郎个个优雅的音乐集会，那样的一个社会，人人都穿着光
彩闪烁的绫罗绸缎，然而却一点都不浮华，牧民和牧女的生活好
像是一连串的小步舞。从这番描述人们可能得到一个印象，以为
华托的艺术过分精美而不自然。许多人认为华托的艺术已经开
始反映18世纪初期法国贵族的罗可可［Rococo］趣味：一种喜欢
优美色彩和精巧装饰的时尚，它代替了巴洛克时期较为刚健的风
格，表现出一种快乐的轻浮。但华托是个伟大的艺术家，不可能
就是他那个时代的时尚的代表。可以说他以他的美梦和理想助长

298
安托万·华托
游园图
约1719年
画布油画，
127.6 cm × 193 cm
Wallace Collection,
London

了我们所谓的罗可可时尚的形成。正如凡·代克曾经帮助产生了联想起王党成员的绅士派头的潇洒观念（见405页，图262），华托也用优美风流的景象丰富了我们的想象宝库。

图298画的是一幅花园聚会。场面中丝毫没有杨·斯特恩的欢乐喧闹（见428页，图278），它呈现的是一种美妙而近乎忧郁的平静景象。青年男女席地幻想，抚弄花木或者相互对视。光线在他们闪光的服装上跳跃，把这片小树林美化成了人间的天堂。华托的艺术特点，他精细的笔法与和谐的色彩，在印刷图片上都不容易看出，只有在原作里才能真正看到并欣赏他那极为敏感的敷色和素描。跟他所赞赏的鲁本斯一样，华托也能够仅仅用一点白垩或色彩就传达出有生命的、颤动着的肌肤感。可是他的习作具有的情调跟鲁本斯的大不相同，就像他的绘画不同于杨·斯特恩一样。华托笔下的美丽景象，总有一丝伤感难以描述，难以说明，但却把他的艺术境界提高到超出了单纯技术和漂亮的范围。华托身体不好，年纪轻轻就死于肺病。可能他意识到美的稍纵即逝，才让他的艺术表现出那样强烈的感情，这一点他的爱好者和模仿者谁也不能与之匹敌。

皇家赞助下的艺术：1667年路易十四视察皇家哥白林花毯工场
花毯
Musée de Versailles

23

理性的时代
英国和法国，18世纪

　　1700年前后，欧洲天主教地区的巴洛克运动已经达到了顶点。新教国家难免不受这种无所不入的风尚的感染，然而实际上却没有采用它。甚至王政复辟时期［Restoration Period］，英国也还是这种情况，尽管当时的斯图亚特王朝向法国看齐，憎恨清教徒的趣味和观点。正是在那个时期，英国产生了自己最伟大的建筑家克里斯托弗·雷恩爵士［Sir Christopher Wren］（1632—1723）。1666年的巨大火灾之后，他受命重建伦敦的教堂。此处把他的圣保罗主教堂（图299）跟仅仅二十年前罗马修建的一座巴洛克教堂（见436页，图282）比较一下会十分有趣。我们看出雷恩肯定受到巴洛克建筑家的各种组合与各种效果的影响，不过他本人当时没有去过罗马。雷恩的规模巨大的主教堂，跟博罗米尼的教堂一样，也有一个中央的圆顶和两侧的塔楼，一个略具神庙式的立面形成了主要入口的框架。博罗米尼的巴洛克塔楼跟雷恩的塔楼之间甚至还有明显的相似之处，尤其是第二层。然而两个立面给人的总体印象却迥然相异。圣保罗主教堂的立面没有曲线，没有运动的意味，而是给人有力而稳定的感觉。成对的圆柱用来显示立面的雄伟和高贵，使人联想到凡尔赛宫（见448页，图291）而不是罗马的巴洛克建筑。看一看细部，我们甚至会迷惑，不知道要不要把雷恩的风格叫作巴洛克。他的装饰中丝毫没有奇特或异想天开之处。他的所有形式都是亦步亦趋地遵照意大利文艺复兴时期的最佳样板，建筑物的每一个形式和每一个部分都能单独观看而不失去内在的意义。跟博罗米尼或者梅尔克修道院的建筑师兴致勃勃的样子相比，雷恩给予我们的印象是节制和庄重。

　　观察一下雷恩设计的教堂内部，新教建筑跟天主教建筑的对比更为鲜明，例如可以看看伦敦的圣斯蒂芬·沃尔布鲁克［St Stephen Walbrook］教堂的内部（图300）。像这样的一座教堂主

299
雷恩
伦敦圣保罗主教堂
1675—1710年

300
雷恩
伦敦圣斯蒂芬·沃
尔布鲁克教堂内部
1672年

要是被设计为一座大厅，供信徒们聚会做礼拜用。它的目标不是
呈现出另一个世界的景象，而是让我们集中意念。雷恩设计的许
多教堂都以这样一种高贵而单纯的大厅做主题，并尽力使它富有
永远新颖的变化。

城堡的情况跟教堂的情况一样。没有一个英国国王能够筹集
巨大的款项去修建一座凡尔赛宫，也没有一个英国贵族想跟德国
的小君主在豪华奢侈方面一较高下。不错，建筑热潮的确到达了
英国。马尔波罗的布雷尼姆宫［Blenheim Palace］的规模比欧根王
侯的观景楼［Belvedere］还大。但这都是例外。英国18世纪的完
美典型不在城堡而在乡间宅第［country house］。

设计乡间宅第的建筑家一般都摒弃巴洛克风格的奢侈放纵。
他们的愿望是恪守心目中的"高雅趣味"［good taste］，所以尽
可能严格地遵循真正的或是号称的古典建筑法则。意大利文艺复
兴时期的建筑家已经用严肃认真的科学态度研究并且丈量过古典
建筑遗迹，在教科书中发表他们的发现，给建筑者和工匠提供了

图谱。其中最有名的是安德烈亚·帕拉迪奥的著作（见363页）。
18世纪，帕拉迪奥的书在英国已被认为是关于建筑的全部艺术趣
味规则的绝对权威。用"帕拉迪奥手法"［Palladian manner］建
筑某人的别墅被认为是最时髦的样式。伦敦附近的奇兹威克府邸
［Chiswick House］（图301）就是一座帕拉迪奥式别墅。它的中央
部分由它的主人、当时趣味和时尚的伟大倡导者伯林顿勋爵［Lord
Burlington］（1695—1753）设计，由他的朋友威廉·肯特［William
Kent］（1685—1748）做装饰，这的确是紧紧地模仿了帕拉迪奥的
圆厅别墅（见363页，图232）。跟希尔德布兰特和欧洲天主教地区
的其他建筑家不同（见451页），英国别墅的设计者丝毫没有违背
古典风格的严格规则。那雄伟的有柱门廊符合用科林斯柱式建造的
古典神庙立面的形式（见108页）。建筑物的墙壁简单朴素，没有
曲线和卷涡纹，没有雕像加在屋顶，也没有怪诞的装饰。

　　伯林顿勋爵和亚历山大·蒲柏［Alexander Pope］时期的英
国，趣味的规则事实上也是理性的规则。当时国民的整个倾向
是反对巴洛克设计的放纵幻想，反对一种立意支配感情的艺术。

凡尔赛风格的规整花园有无休无尽的矮树篱和小路，它们扩展建筑家的设计，越出了实际建筑物远远地进入周围的土地，这种花园当时遭到谴责，认为不合理，不自然，而一个庭园或花园应该反映出自然美，应该集中一些使画家神往的美好景色。于是像肯特那样的一些人，就创造了英国的“风景庭园”［landscape garden］作为他们的帕拉迪奥式别墅的理想的周围环境。正如他们曾经求助于一位意大利建筑家的权威来树立建筑中的理性趣味的规则，他们也求助于一位南方画家来树立风景美的标准。他们对理想的自然面貌的认识，主要出于克劳德·洛兰的画。把18世纪中叶以前设计的威尔特郡［Wiltshire］秀丽的斯托海德［Stourhead］园地的景色（图302），跟那两位大师的作品比较一下会饶有兴味。背景中的“神庙”又使人联想到帕拉迪奥的“圆厅别墅”（圆厅别墅又是以罗马万神庙为模型建造），而整个景色有湖、有桥，还能使人想起罗马建筑物，这就进一步证实了我的评论，克劳德·洛兰的画（见396页，图255）影响了英国的风景之美。

　　受这种趣味和理性规则的制约，英国画家和雕刻家的地位

就未必令人羡慕。前面已经看到，新教在英国的胜利和清教徒对圣像与奢侈的敌视，给予英国艺术传统一个沉重的打击。画肖像几乎成了唯一还需要绘画的工作，而且连这一任务也主要由霍尔拜因（见374页）和凡·代克（见405页）那样的外国艺术家来承担，他们在国外声名鹊起以后就被请到了英国。

在伯林顿勋爵时代，时髦的绅士们却不是根据清教徒的主张而反对绘画和雕刻，但是他们也不想把工作交给还不曾名扬国外的本地艺术家。如果宅第需要一幅画装饰，他们宁可去买一幅有意大利某名家署名的画。他们以自己是鉴赏家而得意，有些人收藏最令人赞赏的前辈大师的作品，但是不大雇用当代的画家。

这种情况大大激怒了一位年轻的英国版画家，他不得不靠给书籍作插图为生。他的名字是威廉·贺加斯［William Hogarth］（1697—1764）。他觉得自己已经具备了优秀画家的条件，跟花几百英镑从国外买来的绘画的作者相比并不逊色。但是他知道当代的艺术在英国没有公众市场，所以他精心创作了一种足以迎合同胞口味的新型绘画。他知道他们会问："画有什么用途？"他得出结论，为了使清教徒传统教养出来的人士动心，艺术必须有明确的目的。因而他设计了一批画，画中告诫人们善有善报，恶有恶报。他要画出《浪子生涯》［Rake's Progress］，从放荡和懒惰直到犯罪和死亡，或者画《残暴四部曲》［The Four Stages of Cruelty］，从一个孩子折磨猫直到一个成人的残忍谋杀。他要清清楚楚地画出这些劝勉的故事和警戒的事例，使得任何人看到这一系列画后都会理解画中所告诫的全部事例和教训。他的画其实类似一种哑剧，剧中所有的人物都有特定的任务，通过姿势和使用舞台道具把寓意表现得清清楚楚。贺加斯自己把这种新型绘画比作剧作家和舞台演出家的艺术。他尽一切力量描绘出他所说的每个人物的"性格"，不仅通过他的脸还通过他的服装和行为。他的每一套组画都能当作一篇故事来读，或者更确切地说，当作一次布道。就此而言，这种艺术类型不大像贺加斯想象的那么新颖。我们知道中世纪艺术就用图像传授教训，而且直到贺加斯的时代，图画布道的传统一直保存在通俗艺术当中。集市上一直出售粗糙的版画，表现酒鬼的末路或赌博的危险，而且叫卖唱本的也出售讲述类似故事的小册子。可是贺加斯完全不是这样的通俗

303
威廉·贺加斯
浪子生涯：浪子沦
落疯人院

1735年
画布油画，
62.5 cm × 75 cm
Sir John Soane's
Museum, London

艺术家。他仔细地研究过以前大师的作品和他们获得绘画效果的
方式，他熟悉杨·斯特恩之类的荷兰画家，他们用人们生活中的
幽默插曲布满画面，擅长描绘某个类型人物性格的表现（见428
页，图278）。他也知道当时意大利艺术家的方法，知道瓜尔迪
（见444页，图290）之类的威尼斯画家的方法，他们已经教给他
用寥寥几道生气勃勃的笔触就呈现出一个人物形象的诀窍。

图303是《浪子生涯》中的一个故事，可怜的浪子已经走到末
路，成为疯人院中胡言乱语的疯子。这是个赤裸裸的恐怖场面，再
现了各种各样的疯癫：第一室里的宗教狂正在稻草上翻滚，很像
巴洛克圣徒像的滑稽模仿品；下一室里可以看到妄想狂戴着他的
王冠，白痴在向疯人院墙上乱画世界的景象，瞎子拿着他的纸制

望远镜，一组古怪的三人群像聚集在楼梯旁边——小提琴手露齿傻笑，歌手憨态可掬，还有那个感情空茫者的可怜相，他刚刚坐下来，直勾勾地瞪着两眼——最后是垂死浪子的一组人物，除了他当年丢下不管的使女，没有人怜悯他，因为他病倒了，已去掉了镣铐，那相当于残酷的拘束狂人的紧身衣，可现在已经不需要了。这是一幕悲剧场面，况且还有正在嘲笑他的怪相矮子，与浪子得意时结识的两位优雅访客两相对照，更加重了场面的悲剧气氛。

画中的每个人物和每段插曲在贺加斯所讲的故事中都有作用，可是仅仅如此还不足以使它成为一幅好画。贺加斯的过人之处在于，虽然他对题材有各种先入之见，但他仍然不失为一个真正的画家，他的用笔以及配置光线和色彩的方式，还有他布置各组人像方面显示的高超技艺，在在都是如此。围着浪子的一组人物尽管怪异恐怖，然而构图仔细，不逊于任何古典传统的意大利绘画。事实上，贺加斯很以懂得这一传统而自豪。他确信他已经发现了决定美的法则，写了一本书，叫作《美的分析》［*The Analysis of Beauty*］，书中说明一条波浪线永远比一条有棱角的线要美。贺加斯也属于理性时代的人，所以相信有可以教授的趣味规则，不过，他没有能够成功地扭转同胞们喜爱前辈大师作品的偏见。他的组画的确为他赢得了盛名和可观的收入，但是实际绘画作品为他赢得的名声，不如他根据那些画去雕版复制的作品为他赢得的名声，公众争相购买的是他的版画。当时的鉴赏家不重视他这个画家，他终生都在进行一场反对时髦趣味的不屈不挠的斗争。

等到贺加斯的下一代才出现一位英国画家，以他的艺术迎合了18世纪英国文雅社会的口味，他是乔舒亚·雷诺兹爵士［Sir Joshua Reynolds］（1723—1792）。跟贺加斯不同，雷诺兹去过意大利，跟当时的鉴赏家们观点一致，认为意大利文艺复兴的大师——拉斐尔、米开朗琪罗、科雷乔和提香——是不可企及的真正艺术典范。他接受卡拉奇的教导（见390—391页），对艺术家的唯一希望是认真地研究和模仿所谓古代艺术家的高明之处，包括拉斐尔的素描法和提香的赋彩法。他后期在英国以艺术家自称，担任了新建立的皇家美术学院［Royal Academy of Art］第一任院长，他还做过一系列讲演，阐述"学院派"的观点，至今读

起来仍然趣味盎然。讲演表明雷诺兹跟同代人一样（例如约翰逊博士［Dr Johnson］），信奉趣味规则，信奉艺术权威的重要性。他相信，只要学生有便利条件研究公认的意大利绘画杰作，那么艺术创作的正确程序很大程度上就能够教授。他的讲演充满为高贵题材而奋斗的告诫，因为他认为只有伟大而感人的题材才称得上伟大艺术［Great Art］。雷诺兹的第三篇《讲演》［Discourse］说："真正的画家不该以作品描摹得精细美观去取悦人类，而应致力以其理想的崇高促使人类进步。"

这段引文很可能使人觉得雷诺兹自负而可厌，但是，如果我们去读他的讲演稿，看过他的画，马上就会消除偏见。事实上他接受了17世纪权威批评家文章中流露的艺术观点，那些批评家都很注重"历史画"［history painting］的高贵性。上文已经写到，艺术家被迫跟社会上的势利眼光进行了多么艰苦的斗争，只要有势利眼光，就会看不起画家和雕刻家，因为他们靠双手工作（见287—288页）。我们知道艺术家怎样被迫坚持认为他们的工作不是手工劳动，而是脑力劳动，坚持认为他们有条件被上流社会接纳，根本不比诗人或学者差。正是由于那些讨论，使得艺术家强调富有诗意的创造在艺术中的重要性，强调他们所关心的高尚题材。他们辩论道："尽管画肖像写生或风景写生，手仅仅临摹眼睛之所见，可能有某种卑下之处，但是画雷尼的《曙光女神》或普森的《甚至阿卡迪亚亦有我在》（见394—395页，图253、图254）之类的题材所需要的无疑不仅仅是手艺，更需要学问和想象力。"我们今天知道这个论述中存在的谬误。我们知道任何一种手工劳动都毫不卑下，要想画一幅优秀的肖像画和风景画需要的也不仅仅是眼睛好使，手有把握。但是，每个时代和每个社会的艺术和趣味都有它的偏见——我们现在当然也不例外。研究这些连昔日大智之人也如此视为天经地义的观念，使人感到如此有趣，正是因为我们从中学会了以同样的方式来观察我们自己。

雷诺兹是知识分子，是约翰逊博士及其周围人士的朋友，但是在达官豪富雅致的乡间宅第和城市府邸他也同样受人欢迎。虽然他毫不怀疑历史画的优越性，希望它在英国复兴，但是他也不能不承认这些圈子里唯一实际需要的艺术是肖像艺术。凡·代克已经树立了上流社会肖像画的标准，后来各代时髦画家都曾尝试

305
雷诺兹
鲍尔斯小姐
和她的狗
1775年
画布油画，
91.8 cm × 71.1 cm
Wallace Collection,
London

304
雷诺兹
约瑟夫·巴雷蒂像
1773年
画布油画，
73.7 cm × 62.2 cm
Private collection

达到那个标准。雷诺兹能像那些绝顶高手画得一样悦人而优雅，但是他喜欢给他的人物画添加额外的趣味，表现出他们的性格和他们的社会角色。例如，图304就是表现约翰逊圈子里的一位知识分子、意大利学者约瑟夫·巴雷蒂〔Joseph Baretti〕，他编过一部英意词典，后来还把雷诺兹的《讲演》翻译成意大利文。这件作品是一个亲近而得体的真实记录，也是一幅好画。

即使画小孩子的时候，雷诺兹也细心地选择背景，力求作品不仅仅是一幅肖像。图305是他画的《鲍尔斯小姐和她的狗》〔Miss Bowles with her Dog〕。我们记得委拉斯克斯也曾画过一个孩子和狗的肖像画（见410页，图267），但是委拉斯克斯感兴趣的是他看到的东西的质地和色彩，而雷诺兹是要我们看到小姑娘对她宠物的感人之爱。我们听说他在开始作画之前费了很大力气才取得孩子的信任。他被请到家里，坐在小姑娘身边吃饭，"在餐桌上他讲故事，变戏法，逗得小姑娘高兴地把他当作天下最可爱的人。他让小姑娘看远处的东西，趁机偷走她的盘子，然后又假装去找，设法把盘子悄悄放回小姑娘身边，弄得小姑娘莫名其妙。第二天小姑娘就很高兴地给领到雷诺兹家里，十分高兴地坐下来，他立刻把那个表情抓住不放了"。毫无疑问，跟委拉斯克斯的直接布局相比，这幅作品不那么自然，精心设计的味道要浓得多。如果从运用色彩和描绘小孩肌肤和毛茸茸狗毛等方面跟委拉斯克斯比较，雷诺兹可能的确令人失望。但是，要求雷诺兹达到他本人并不在意的效果，就说不上公平合理。他想表现的是孩子的可爱性格，想把她的温柔和她的魅力生

气十足地呈现在我们面前。今天由于摄影师经常使用这样的诀
窍，我们已经习惯于看到一个孩子处在类似的环境，所以可能不
容易充分欣赏雷诺兹处理方法的创造性。然而，我们绝不能因为
纷起效尤已经破坏了他的效果就去责备这位艺术家。雷诺兹从来
不肯为了题材有趣而扰乱画面的和谐。

　　鲍尔斯小姐的肖像挂在伦敦的华莱士收藏馆［Wallace
Collection］，馆里还有一幅年龄相仿的姑娘的肖像，是雷诺兹肖像
画方面最大的劲敌、比他小四岁的托马斯·盖恩斯巴勒［Thomas
Gainsborough］（1727—1788）所画。那是哈弗费尔德小姐［Miss
Haverfield］的肖像（图306）。盖恩斯巴勒画的这位小淑女正在系
斗篷带子，动作中毫无特别动人、特别有趣的地方。我们猜想她正
穿着整齐要出去散步。但是盖恩斯巴勒懂得怎样把这个简单的动作
画得优美而迷人，使它跟雷诺兹构思的抱狗小姑娘同样怡人。盖恩
斯巴勒对于"发明"［invention］的兴趣比雷诺兹小得多。他生在
萨福克［Suffolk］农村，有绘画天才，不曾感觉有必要到意大利去
向大师学习。跟雷诺兹及其强调传统重要性的全部理论相比，盖恩
斯巴勒几乎是白手起家。他们之间的差异有些地方使人联想到另外
两个人，一位是想复兴拉斐尔手法的博学的安尼巴莱·卡拉奇，另
一位是只想以自然为师的革新者卡拉瓦乔。无论怎样，雷诺兹多少
是以这种眼光去看盖恩斯巴勒的，认为他是不肯临摹大师的天才。
虽然他欣赏这位对手的技艺，但是他觉得必须告诫自己的学生要反
对他的原则。现在，几乎已经过了两个世纪，我们认为，两位艺
术家不是那么截然不同，大概我们比他们还更清楚地认识到他们两
位有多少是受益于凡·代克的传统，有多少是受益于他们时代的风
尚。但是，通过这番比较，返回头再看哈弗费尔德小姐的肖像，我
们就会明白有哪些特殊性质把盖恩斯巴勒的新鲜、朴素的方法跟雷
诺兹的较为造作的风格区别开来。我们现在看出盖恩斯巴勒无意表
现自己"博学多识"，他想直截了当地画出不依程式的肖像画，这
就能显示出他的才气焕发的笔法和准确的观察力。于是雷诺兹令人
失望之处正是他最为成功之处。他描绘孩子娇嫩的肤色和斗篷光辉
闪烁的质料，处理帽子的皱边和结带，处处显示出他处理可见物体
的质地和外观具有无比高超的技艺。快速、急切的笔法几乎使我们
联想到弗兰斯·哈尔斯的作品（见417页，图270）。但是盖恩斯巴

306
盖恩斯巴勒
哈弗费尔德小姐
约1780年
画布油画，
127.6 cm × 101.9 cm
Wallace Collection,
London

勒是体质较差的艺术家，他的许多肖像画有一些微弱的阴影和一种精细的笔触，使人联想到华托描绘的景象（见454页，图298）。

雷诺兹和盖恩斯巴勒二人本想画别的题材，却被画肖像的委托压得喘不过气来，很不愉快。雷诺兹渴望有空闲去画大家风范的古代历史神话场面或故事，而盖恩斯巴勒则恰恰想画对手看不上眼的题材风景画。盖恩斯巴勒跟雷诺兹不同，雷诺兹是个城里的绅士，而盖恩斯巴勒热爱安静的乡村，他真正喜爱的很少几

307
盖恩斯巴勒
乡村景色

约1780年
黑粉笔，锥形擦笔，浅
黄纸，用白色使其醒
目，28.3 cm×37.9 cm
Victoria and Albert
Museum, London

308
夏尔丹
餐前祈祷

1740年
画布油画，
49.5 cm×38.5 cm
Louvre, Paris

种娱乐之中有室内乐。可惜盖恩斯巴勒找不到许多人买他的风景画，所以他的大量作品一直是聊以自娱的速写稿（图307）。在速写中，他把英国乡村的树木丘陵布置成如画的场面，使我们想起当时正是风景园艺家的时代，不过，盖恩斯巴勒的速写根本不是直接写生画下的景色，它是用以激发和反映一种心情而有意设计的风景"构图"。

　　在18世纪，英国的制度和英国的趣味成为所有追求理性规则的欧洲人一致赞扬的典范，因为英国的艺术没有用来加强那些神化的统治者的权力和光荣。贺加斯所迎合的公众，甚至摆好架子给雷诺兹和盖恩斯巴勒画肖像的人，都是普通人。我们还记得凡尔赛宫强烈的巴洛克式宏伟风格在法国到18世纪初期已经过时，接着受欢迎的是华托比较雅致和亲昵的罗可可风格（见454页，图298）。而如今，贵族式的梦境世界也渐渐退隐。画家们开始观察当代普通人民的生活，画一些可以扩展成故事的动人或逗人的插曲。其中最伟大的一位是法国画家让—巴蒂斯特—西梅翁—夏尔丹〔Jean-Baptiste-Siméon-Chardin〕（1699—1779），他比贺加斯小两岁。图308是他的可爱的作品之一：一个简单的房间，有位妇女正把饭放到餐桌上，叫两个孩子做感恩祷告。夏尔丹喜爱这些普通人生活中充满宁静的瞬间景象。他善于体会家庭场面中的诗意并且把它描绘下来，不追求惊人的效果或明显的暗示，方式跟荷兰的维米尔相似（见432页，图281）。连他的色彩也是平静

309
乌东
伏尔泰胸像
1781年
大理石，高50.8 cm
Victoria and Albert
Museum, London

而克制的，比起华托的光辉四射的作品，可能显得不够辉煌。但是，如果我们观看原作，立刻发现他的色调有微细的变化，场面布局朴实无华，隐然含有功力，这使他成为18世纪最有魅力的画家之一。

法国也跟英国一样，新的兴趣是关心普通人而不是关心炫耀权势者的排场，所以有益于发展肖像艺术。法国最伟大的肖像艺术家大概不是画家，而是一位雕刻家，名叫让—安托万·乌东［Jean-Antoine Houdon］（1741—1828）。乌东奇妙的胸像继承了一百多年前贝尔尼尼开创的传统（见438页，图284）。图309是《伏尔泰胸像》［*Voltaire*］，它使我们从这位理性斗士的面部看到一个伟大人物冷嘲热讽的才智，洞察毫末的颖悟，还有发自肺腑的同情心。

310
弗拉戈纳尔
蒂沃利的埃斯特
别墅花园
约1760年
红粉笔，纸本，
35 cm × 48.7 cm
Musée des Beaux-Arts et
d'Archéologie, Besançon

　　最后我们说，对于自然的一些"如画"趣味的喜爱，在英国激发了盖恩斯巴勒画速写的灵感，在法国18世纪也有这种爱好。图310是让－奥诺雷·弗拉戈纳尔［Jean-Honoré Fragonard］（1732—1806）的一幅画，他跟盖恩斯巴勒是同代人。弗拉戈纳尔继承了华托描绘上流社会主题的传统，是一位有巨大魅力的画家。他的风景素描有惊人的效果。这幅画的景色取自罗马附近蒂沃利［Tivoli］的埃斯特别墅［Villa d'Este］，表明他多么善于发现一个实际景致中的宏伟和妩媚。

皇家美术学院的
人体写生课，其
中画有重要艺术
家，包括雷诺兹
（戴助听器者）
1771年
佐伐尼画；画布油画，
100.7 cm × 147.3 cm
Royal Collection,
Windsor Castle

24

传统的中断
英国，美国，法国，18世纪晚期和19世纪初期

在历史书中，近代是从1492年哥伦布发现美洲开始的。我们还记得它对艺术的重要性，那是文艺复兴时期，当时画家和雕刻家已经成为不一般的职业，不再那么平庸无奇了。也是那个时期，由于宗教改革运动反对教堂的图像，绘画和雕刻在欧洲较大的地区失去了它们最常见的用途，迫使艺术家去寻找新市场。但是，不管那些事件有多么重大，它们也没有造成艺术活动的突然中断。艺术家大都还是组织成行会和团体，还是跟其他手艺人一样雇用学徒，还是主要为富有的贵族服务，贵族们仍需要艺术家装饰城堡和庄园，把他们自己的肖像加进祖先的画廊。换句话说，即使1492年以后，艺术在有闲阶层的生活中还十分自然地占有一席之地，而且普遍认为艺术绝非可有可无。尽管风气已经改变，尽管艺术家给自己提出了不同的问题，有的比较关心人物形象的和谐布局，有的比较关心配色或达到戏剧性的表现，但是，大体上绘画和雕刻的目的依然未变，也没有什么人当真怀疑过这一点：艺术的目的就是把美丽的东西给予需要它们和欣赏它们的人。确实有过各种各样思想学派的相互争论："美"［Beauty］到底是什么；卡拉瓦乔、荷兰画家或者盖恩斯巴勒等人已经享誉于对自然的高超模仿，光欣赏这一点是否已经足够；真正的美是否并不有赖于艺术家把自然"理想化"的能力——而人们认为拉斐尔、卡拉奇、雷尼或雷诺兹是进行过理想化的。但是我们无须由于他们有这些争论就忽视争论者之间、忽视他们心爱的艺术家之间有多么大的共同基础。即使"理想主义者"也赞同艺术家必须研究自然，学习画人体；即使"自然主义者"也赞同古典时期的作品美不可及。

18世纪快结束时，他们的共同基础似乎逐渐崩溃了。我们已经到了名副其实的近代时期，一开始是1789年法国革命废除了

许多假设的东西，那些假设很久以来一直被当作天经地义，即使
没有几千年，也有几百年的历史了。法国大革命的根源在理性时
代［Age of Reason］，人们的艺术观念的改变也是如此。在各种
变化之中，第一个变化关系到艺术家对于所谓"风格"［style］
的态度。莫里哀的一部喜剧中有那么一个人物，当人家说他讲了
一辈子散文而不自知以后，他大吃一惊。18世纪艺术家发生的
事情与此有些类似。以前的时代，风格就是指做事情的方式，事
情之所以那样做是因为人们认为那是达到某些预期效果的最佳方
式。到理性时代，人们对风格本身和各种具体的风格已经开始有
所觉悟。我们上面看到，许多建筑家仍旧相信帕拉迪奥在书中确
定的规则能保证精美的建筑物有"合适"的风格。但是，一旦你
求助于教科书解决问题，几乎必然要有另外一些人说："为什么
必须用帕拉迪奥的风格？"这就是18世纪英国发生的情况。最有
经验的鉴赏家中有些人想要不同凡俗。那些花费时间思考风格和
趣味规则的英国有闲绅士，有位最特殊的人物是大名鼎鼎的霍勒
斯·沃波尔［Horace Walpole］，他是英国第一任首相的儿子。沃
波尔认为把他在草莓山［Strawberry Hill］的乡间宅第建成地道的

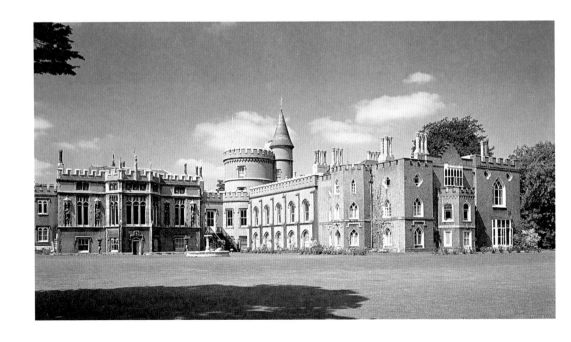

312
帕普沃思
切尔滕纳姆的多尔
赛特府邸
约1825年
摄政王式建筑
正面外观

311
**沃波尔、本特利和
丘特**
伦敦特威克纳姆的
草莓山别墅
约1750—1775年
新哥特式别墅

帕拉迪奥式别墅令人厌烦。他欣赏古怪和浪漫的东西，以想入非非闻名，做出的决定完全符合他的性格，他要把草莓山别墅建成哥特式风格，让它像浪漫时代的一座城堡（图311）。1770年前后，沃波尔的哥特式别墅被认为是有炫耀古董癖的人搞出来的古怪名堂。但是后来的发展趋势证明事情并不这么简单。那是人们具有自我意识的最初信号之一，标志着人们意识到选择建筑风格就像挑选糊墙纸的图案一样。

这类表现当时不止一个。在沃波尔为他的乡间宅第选择哥特式风格的时候，建筑家威廉·钱伯斯［William Chambers］（1726—1796）正在研究中国建筑和庭园的风格，在丘园［Kew Gardens］建成了中国式塔［Chinese Pagoda］。的确，大多数建筑家还遵循文艺复兴建筑的古典形式，但是连他们也越来越为合适的风格发愁。他们对文艺复兴以来的建筑实践和传统并非毫不怀疑，发现有许多做法在古希腊建筑中根本没有得到证实。他们惊讶地认识到从15世纪以来一直被当作古典建筑规则的东西，其实是取自罗马已见衰败时期的几处遗迹。热心的旅行者还发现了伯里克利治理雅典时建造的神庙，并把它们制成版画，跟帕拉迪奥书中的古典设计有惊人的差异。从此，建筑家开始一心考虑正确的风格。跟沃波尔的"哥特式复兴"成双作对的是摄政时期［Regency period］（1810—1820）盛极一时的"希腊式复兴"。当时正是英国许多主要矿泉胜地最兴旺的时期，如今人们可以在那些城镇很好地研究希腊式复兴的建筑。图312是切尔滕纳姆矿泉地［Cheltenham Spa］的一座房屋，它成功地仿造了希腊神庙的纯粹的爱奥尼亚式风格（见100页，图60）。图313是多立安

柱式复兴的一个实例，使用了在帕特侬神庙（见83页，图50）中
见识过的柱式原型，是著名建筑家约翰·索尼［Sir John Soane］
（1752—1837）为一所别墅做的设计。如果把它跟大约八十年
前威廉·肯特建造的帕拉迪奥式别墅（见460页，图301）比较一
下，那么表面的相似反而正突出了它们的内在区别。肯特用他见
到的传统形式自由地构成建筑，相比之下，索尼的设计像是练习
怎样正确地使用希腊风格的建筑要素。

　　把建筑看成是对严格而简单的规则的实践，这种观念必然
受到理性主义斗士的欢迎，当时理性斗士的力量和影响正在世界
各地发展壮大。于是有些事情就不足为奇了，像美利坚合众国
的缔造者之一、第三任总统托马斯·杰斐逊［Thomas Jefferson］
（1743—1826）那样一个人，也用这种清楚的新古典主义风格设

313
约翰·索尼爵士
乡村宅第设计图
取自《建筑画集》，
伦敦，1798年

314
托马斯·杰斐逊
弗吉尼亚的蒙蒂塞洛住宅
1796—1806年

计他自己的住所蒙蒂塞洛〔Monticello〕（图314）。华盛顿市和它的公共建筑也都采用了希腊复兴形式设计。在法国也是一样，法国大革命以后保障了这种风格的胜利。巴洛克和罗可可建筑者和装饰者的随心所欲的旧传统，被归入刚刚清除掉的往日陈迹；它们过去一直是皇家和贵族城堡的风格，而革命者却愿意把自己看作新生的雅典自由民。当拿破仑以革命思想斗士的姿态在欧洲一跃登台的时候，"新古典派"建筑风格就成为帝政〔Empire〕风格。在欧洲大陆，哥特式复兴也跟这种纯粹希腊风格的复兴并行共存。这特别投合那些浪漫派人物的需要，他们正对理性改革世界的力量感到绝望，渴望重新回到他们所谓的信仰时代〔Age of Faith〕。

在绘画和雕刻中，传统锁链的中断现象大概不像建筑那样一目了然，但却可能有更为重大的后果。这里，问题的根子也要追溯到18世纪前期。我们已经看到贺加斯怎样不满意他面前的艺术传统（见462页），他又怎样有意识地着手为一批新公众创作一种新绘画。我们还记得雷诺兹怎样急切地去维护传统，仿佛他意识到传统已经处于危险之中。危险来自前面讲过的那个事实：绘画已经不再是一桩通过师徒授受使知识流传下去的普通手艺；相反，绘画已经像哲学一样是在学院教授的科目。"学院"〔academy〕一词就表示出这种新的趋势。它源于一座别墅的名称，希腊哲学家柏拉图曾在那里开课授徒，后来渐渐用于学者探讨学问的聚会。16世纪的意大利艺术家开始把他们的聚会场所叫作"学院"以强调跟学者的平等性，他们对这一点非常重视。然而，直到18世纪学院才逐渐承担了传授学生艺术的任务。这样，过去伟大的艺术家通过研磨颜料和协助长辈去学会手艺的古老方法就衰落下去。难怪雷诺兹之类的学院教师会觉得必须敦促青年学生去努力研究昔日的杰作，去吸收它们的技艺。18世纪的学院是在皇家赞助之下，表现出国王对王国中的文艺形式的兴趣。但是对于文艺的兴盛来说，更重要的不是要在皇家美术学院授课教学，而是要有足够多的人愿意去买当代艺术家的绘画和雕刻作品。

主要的困难就出现在这里，因为学院本身喜欢强调往日大师的伟大，使得顾主愿意购买前辈大师的作品，而不愿向当代艺术家订购画作。作为一种补救措施，首先是巴黎的学院，然后是伦

敦的学院，开始组织年度展览会［exhibitions］，展出成员的作品。我们可能难以理解这一变化有多么重大，因为我们习惯成自然，已经认为画家作画和雕塑家造像主要是想把作品送到展览会上引起批评家的注意，招徕顾客。然而，当时那些年度展览会却是社会性事件，成为上流社会交谈的话题，能树人声誉，也能坏人声誉。这时，艺术家不再为他们熟知其意愿的个别主顾服务，不再为他们能够判断其嗜好的一般公众工作，他们不得不为展出获得成功而努力。这种展览会总有一种危险，壮观而做作的作品会压倒单纯而真诚的作品。于是为了在展览中引人注目，选择一些夸张通俗的题材去作画，依靠大尺寸和艳色使人动心，便成了对艺术家的巨大诱惑。这就难怪有些艺术家鄙视学院的"官方"艺术，难怪天性能迎合公众趣味的艺术家和感觉自己受排挤的艺术家发生了观点分歧，整个艺术一直赖以发展的共同基础面临着崩溃的危险。

　　这个深远的危机所产生的最直接、最明显的后果大概是各地的艺术家都去寻求新的题材。在以前，绘画的题材一直受到成见的限制。如果我们到美术馆或博物馆走一圈，很快就发现许多作品是图解同一个画题。大部分较古老的作品当然是表现《圣经》和圣徒传说的宗教题材。即使世俗的作品也大都局限于几个精选的主题：有叙述诸神的爱情和争执的古希腊神话；有表现英勇和献身的罗马英雄传说；最后还有通过拟人手段阐述某个普遍真理的寓意题材。奇怪的是，18世纪中叶以前，艺术家几乎很少超出这些狭隘的图解范围，难得有人去描绘传奇场面、中世纪逸事或当代历史。不过，这些情况在法国大革命时期迅速地改变了，艺术家突然感觉选择什么做题材都没有限制了，可以从莎士比亚的戏剧场面直到一个时论事件，事实上可以选任何引起想象和激发兴趣的东西。这种无视传统艺术题材的做法可能是当时走红的艺术家和孤独的造反者之间唯一的共同之处。

　　欧洲艺术能够摆脱既定传统一事，有一部分要归因于越洋到欧洲的艺术家，尤其在英国工作的美国人。这很难说是偶然的事。显然他们很少受旧大陆神圣习俗的约束，比较愿意进行新的尝试。美国的约翰·辛格尔顿·科普利［John Singleton Copley］（1737—1815）就是他们的一个典型。图315是他的大型绘画之

一，1785年首次展出时轰动一时。它的题材确实不同一般，是政治家埃德蒙·伯克［Edmund Burke］的朋友、莎士比亚学者马隆［Malone］推荐给画家的，并供给他一切必要的历史知识。科普利要画出一个著名的事件：查理一世要求下院逮捕五名被弹劾的议员，而议长否认国王的权力，拒绝交出他们。这样一个近期历史事件以前还从没有作过大型绘画的题材，同样，科普利选择的画法也前无古人。他的意图是尽可能准确地重构当时的场面——跟事件当初呈现在目击者面前的样子一样。他不遗余力地搜集史实，请教文物家和历史家，打听17世纪议院会议厅的实际形状和人们的穿着服装；他从一座府邸到另一座府邸，把据说在那重大时刻身为下院议员的人的肖像尽可能都搜集起来。总之，他的所作所为跟今天一个认真负责的导演为了创作历史影片或历史剧必须重组一个场面所做到的一样。我们可能认为值得如此花费精力，也可能认为不值得。然而事实却是，此后一百多年中，许多大艺术家和小艺术家都认为研究文物是他们的任务，能帮助人们把历史的重大时刻形象化。

　　不过，科普利的作品有意让人回忆国王跟民众代表的戏剧性冲突，肯定不只是纯粹文物家的工作。仅仅两年前，乔治三世［George III］就屈服于殖民地人民的挑战，跟美国签署了和约。科普利画的题材出自伯克一派人的建议，而伯克始终如一地反对那场战争，认为是陷入灾难的不义之举。现在，科普利让人回忆往日议会拒绝王室的要求，大家当然都了解它的意义。据说王后看了画后，又惊异又痛苦地转过脸，经过长久的不祥沉默，才对那位年轻的美国画家说："科普利先生，你挑选了一个极为不幸的题材去作画。"当时她不可能知道那一次追忆往事的结果将是何其不幸。熟悉那几年历史的人将会感到震惊，再过不到四年，画中的场面就要在法国重演。这一次是米拉波［Mirabeau］否认国王有权干涉民众代表，从而发出了1789年法国大革命开始的信号。

　　法国大革命大大促进了人们的历史兴趣，大大推动了英雄题材的绘画。科普利已在英国民族的历史上寻找过事例。他的历史画中有浪漫主义的情调，可以比作建筑中的哥特式复兴。法国革命者爱把自己看作再生的希腊人和罗马人，他们的绘画丝毫不落后于他们的建筑，同样反映出对所谓罗马的宏伟有所偏

315
科普利
1641年查理一世要求交出五名被弹劾的下院议员

1785年
画布油画，
233.4 cm × 312 cm
Public Library, Boston,
Massachusetts

好。这种新古典风格的第一流艺术家是画家雅克—洛易·达维德〔Jacques-Louis David〕（1748—1825），他是革命政府的"官方艺术家"；罗伯斯庇尔〔Robespierre〕曾以自命的大祭司〔High Priest〕身份主持过"最高主宰节"〔Festival of the Supreme Being〕，达维德给那样一些宣传盛会设计过服装和会场。那些人觉得他们生活在英雄时代，觉得他们的当代事件跟希腊和罗马历史事件一样值得画家注目。法国革命领袖之一马拉〔Marat〕在浴室被一个狂热的青年妇女杀死以后，达维德把他画成一个为了事业而死的烈士（图316）。马拉习惯在浴室工作，他的浴盆配有一个简单的书桌。刺客呈上一份请愿书，他正要签署，被刺客杀死。这种情境好像不大容易画成高贵而宏伟的画，但是达维德成功地使画面显出英雄气概，却又保持着一个警方记录的现场细部。他从希腊和罗马雕刻中学会了怎样塑造躯体的肌肉和筋腱，怎样赋予躯体外形高贵的美，他也从古典艺术中学会了舍弃所有无助于主要效果的枝节细部，学会了力求单纯。画中没有繁杂的色彩，也没有复杂的短缩法。跟科普利的大型展品相比，达维德的画显得质朴。这是感人至深的纪念，一位谦卑的"人民之友"——马拉这样自称——正在为公共福利工作的时候成为烈士。

达维德的同代人中摈弃旧式题材的艺术家，还有伟大的西班牙画家弗朗西斯科·戈雅〔Francisco Goya〕（1746—1828）。戈雅精通曾经产生过埃尔·格列柯（见372页，图238）和委拉斯克斯（见407页，图264）的西班牙绘画的优秀传统，所画的阳台群像（图317）跟达维德不同，没有丢掉近代技艺去追求古典的宏伟。当时，伟大的18世纪威尼斯画家乔瓦尼·巴蒂斯塔·蒂耶波罗（见442页，图288），身为马德里的宫廷画家已经故去，但在戈雅的画中还有他的一些光彩。然而戈雅的人物毕竟属于另外一个世界。画中的两个相当凶恶的情郎处身背景，两个女人挑逗地注视着路人，可能比较接近贺加斯的世界。使戈雅在西班牙获得宫廷画师地位的肖像画（图318），表面上看起来很像凡·代克或雷诺兹传统的正式肖像画。他表现丝绸和黄金闪光的技艺使人回想起提香或委拉斯克斯。但是他还用一种不同的眼光去观察他所画的人。前辈大师不谄媚权贵，戈雅则更不留情。他画的人物面貌把他们的虚夸和丑陋、贪婪和空虚暴露无遗（图319）。前无古

317
戈雅
阳台群像
约1810—1815年
画布油画，
194.8 cm × 125.7 cm
Metropolitan Museum of
Art, New York

318
戈雅
西班牙国王费迪
南德七世像
约1814年
画布油画，
207 cm × 140 cm
Prado, Madrid

319
图318的局部

320
戈雅
巨人
约1818年
飞尘蚀刻法，
28.5 cm × 21 cm

人，也后无来者，再没有一个宫廷画家会为他的顾主留下这样一份记录。

　　戈雅不仅是不受已往程式约束的油画家，跟伦勃朗一样，他还制作了一大批蚀刻画，大都使用一种既能蚀刻线条又能涂布阴影的新技术，叫作飞尘蚀刻法［aquatint］。戈雅版画最惊人的一点就是它们不图解任何一种已知的题材，不管是《圣经》、历史，还是风俗场面。他的版画大都是巫婆和怪诞幽灵的奇异怪相。一些是谴责他在西班牙目击的愚昧、反动、残酷和压迫的势力，另外一些似乎只是描绘艺术家的噩梦。图320是他最为萦怀不忘的梦境之一：一个坐在世界边缘上的巨人形象。我们可以从前景微小的风景推测巨人的庞大身躯，可以看到他把房屋和城堡画得跟巨人相比仅仅像个微粒。我们不妨就这个可怕的幽灵随便发挥想象，而它却有清楚的轮廓，一如写生的画稿。庞然大物坐在月夜的景色下，就像某个邪恶的梦魇。戈雅是想到了国家的厄运，想到战争和人类的愚行对国家施加的压迫，还是仅仅在创造一个像诗一样的意象？这是传统发生中断的最突出的后果——艺术家觉得有自由把他们的个人幻象画在纸上，以前只有诗人才如此去做。

　　对艺术的这种新态度最突出的范例是英国诗人和神秘主义者威廉·布莱克［William Blake］（1757—1827），他比戈雅小十一岁，是个笃信宗教的人，生活在自己的精神世界。他鄙视学

院的官方艺术，拒绝接受它的标准。一些人把他看作疯子；另一些人把他当作与世无争的怪人；只有几个同代人相信他的艺术，救济他免于饥饿。他以版画为生，有时给别人制作，有时给自己的诗篇绘图。图321就是他给自己的诗篇《欧罗巴，一个预言》[Europe, a Prophecy]作的插图，题为《永恒之神》[The Ancient of Days]。据说布莱克住在兰贝思[Lambeth]之际，在楼梯顶端幻见一个盘旋在头上的不可思议的老人，正探身向下用圆规测量地球。《圣经》里有一段文字（《箴言》第八章，第22—27节），其中智慧[Wisdom]说道：

在耶和华造化的起头，在太初创造万物之先，就有了我……大山未曾奠定，小山未有之先，我已生出……他立高天，我在那里。他在渊面的周围，画出圆圈，上使穹苍坚硬，下使渊源稳固。

布莱克图解的就是耶和华在渊面的周围画出圆圈的宏伟景象。这个创世的图像中有米开朗琪罗的上帝形象的影迹（见312页，图200），而布莱克又是赞赏米开朗琪罗的。但在他的手中，创世者形象已经变得有如梦幻，古怪离奇了。事实上布莱克已编成他自己的一套神话，眼前这幅幻象中的人物，严格来讲不是上帝自身，而是布莱克想象中的一个存在，他称之为尤里森[Urizen]。虽然布莱克把尤里森想象为创世者，但是他把人世看得很坏，所以创世者也成了一个邪神恶魔。从而这个幻象就有神秘梦魇的特征，圆规似乎是漆黑的暴风雨之夜的雷电闪光。

布莱克一头扎进他的幻象，不肯写生，完全信赖他内心的眼睛。指摘他素描法上的缺点并不困难，但是这样一来就失去了他的艺术要旨。布莱克跟中世纪的艺术家一样，不注意精确再现，因为他认为他的梦境中的每一个形象都有无比重要的意义，仅仅讲画得正确与否似乎毫不相干。他是文艺复兴以后第一位这样自觉地反抗公认的传统标准的艺术家，我们很难责备当时认为他可恶的人。几乎过了一个世纪，才普遍承认他是英国艺术中最重要的人物之一。

有一个绘画分支大大受益于艺术家选择题材的新自由，那就是风景画。以前，风景画一直被看成是艺术的小分支，尤其是以

321
威廉·布莱克
永恒之神

1794年
凸版蚀刻并加水彩，
23.3 cm × 16.8 cm
British Museum, London

画乡间宅第、花园或如画的风光之类的"景色图"［views］为生的画家，并不被真正当作艺术家。18世纪晚期的浪漫主义精神多少起了一些作用，促使态度发生了转变，而且有些伟大的艺术家一生的目标就是把风景画类型提升到高贵的新地位。在这里，传统既是动力，又是阻力，看看同一代的两位英国风景画家处理这个问题有多大差异，是非常有意思的。一位是J.M.威廉·特纳［J.M.William Turner］（1775—1851），另一位是约翰·康斯特布尔［John Constable］（1776—1837）。在比较他俩人时，有些地方使人想起雷诺兹跟盖恩斯巴勒的差异，但是两代人之间相隔五十年，年轻一辈的对手在创作方式上的鸿沟已经大大加宽了。特纳像雷诺兹一样，是个名望很高的艺术家，他的画经常在皇家美术学院引起轰动。又像雷诺兹一样，也念念不忘传统，他一生的宏图是，如果不能超过，也要赶上克劳德·洛兰的著名风景画（见396页，图255）。当他把绘画和速写捐赠给国家时，明确地提出条件，其中的一幅画（图322）必须永远跟克劳德·洛兰的一幅作品并排展出。特纳要求做此比较，其实很难充分展现他自己的长处。克劳德的画作之美在于静穆、单纯和安宁，在于梦境世界的清晰和具体，在于没有任何庸俗的效果。特纳也有幻想世

322
特纳
狄多建立迦太基
1815年
画布油画，
155.6 cm × 231.8 cm
National Gallery, London

323
特纳
暴风雪中的汽船
1842年
画布油画，
91.5 cm × 122 cm
Tate Gallery, London

界的景象，浸沐着光线，闪耀着美丽，但那世界却不是安宁，而是运动，不是单纯和谐，而是壮丽炫目。他的画中洋溢着能够迸发震撼力和戏剧效果的气氛，如果他不是那样伟大的艺术家，这种想给公众强烈印象的愿望就可能造成不可收拾的后果。然而他是一个高超的舞台监督，他抱着这样的兴致和技艺去工作，使他成功地化险为夷，他的最佳之作的确使我们感受到大自然的最浪漫、最崇高的壮丽和宏伟。图323是特纳极其大胆的画作之一《暴风雪中的汽船》［*Steamer in a Snowstorm*］。把这个旋转的构图跟德·弗利格的海景画（见418页，图271）比较一下，我们就能认识到特纳的方法有多么惊人。那位17世纪的荷兰艺术家画出的是他一瞥之下的所见，但也多少画出一些他知道存在于其中的东西。他知道一条船怎样建造，怎样装配，看着他的画，我们也许能够重造那些船只。然而依照特纳的海景画却没有人能够重造一

324
康斯特布尔
树干画稿
约1821年
画纸油画，
24.8 cm × 29.2 cm
Victoria and Albert
Museum, London

艘19世纪的汽船，他给予我们的仅仅是黑暗的船体和勇敢地飘扬在桅杆上的旗帜——一个跟狂风怒涛搏斗的印象。我们几乎感觉到狂风在疾吹，波涛在冲击，根本没有时间去寻求细节，细节已经被吞没在耀眼的光线和阴云的暗影之中。我不知道海上的暴风雪是不是看起来确实如此，但却知道我们读浪漫主义的诗篇或听浪漫主义的音乐，所想象的风暴也是这样让人悚然生畏和势不可当。在特纳的画中，自然总是反映和表现人的感情。面对无法控制的力量时，我们感觉到自己渺小和束手无策，就不能不赞美随意支配自然力量的艺术家。

康斯特布尔的想法就大不相同了。在他看来，特纳想赶超的那个艺术传统有害无益。他不是不赞美往日的大师，但是他想画自己的所见而不是克劳德·洛兰的所见。可以说他是接着盖恩斯巴勒（见470页，图307）当初的路子继续走下去。但是连盖恩斯巴勒也还是选择一些符合传统标准的"如画"母题，也还把自然看作是给田园诗准备的可爱的环境。康斯特布尔认为那些想法都

不重要。除了真实性以外他别无所求。1802年他写信给朋友说：
"一个天才的画家有足够的天地，而当前最大的毛病是*bravura*
〔胆大妄为〕，企图做出超越真实的东西。"那些仍然以克劳德
为样板的时髦风景画家已经创造了许多省事的诀窍，任何业余
爱好者都能用它们构成一幅生动悦人的画。比如，前景画一棵动
人的树，可以跟画面中央展开的远景形成惊人的对比。色彩图式
〔the colour scheme〕也井井有条地制定出来，前景中应该涂暖
色，最好用棕色和金黄色调，背景应该褪为淡蓝色彩。画云彩有
配方，描摹布满瘤节的橡树皮也有特殊的诀窍。康斯特布尔鄙视
这一切定型画〔set-piece〕。据说，有一位朋友抱怨他没有把前
景涂上必不可少的有如古老的小提琴一般柔和的棕色，康斯特布
尔当即拿了把小提琴放在他面前的草地上，让他看看我们眼睛看
到的鲜绿色和惯常要求的暖色调有多么不同。但是康斯特布尔绝
对无意用大胆的创新来骇人听闻，他仅仅想忠实于自己的视觉而

325
康斯特布尔
千草车

1821年
画布油画，
130.2 cm × 185.4 cm
National Gallery, London

326
弗里德里希
西里西亚群山景色
约1815—1820年
画布油画，
54.9 cm × 70.3 cm
Neue Pinakothek, Munich

已。他先去乡间作写生速写，然后再到画室细心加工。他的一些速写（图324）往往比他的完工之作更为大胆，但是时代还没有到来，公众还不承认把瞬间印象记下来就是一幅值得在展览会展出的作品。尽管如此，他完成的作品初次展出时还是引起了骚动。图325是他的一幅画，1824年他把这幅画送到巴黎，就在那里出了名。它表现一个简单的乡村场面，一辆运干草的马车正在涉水过河。当我们注视着背景草地上的一块块阳光与飘移着的云彩，一定会陶醉其中；我们还可以跟随河水的流动，停留在磨坊附近，打量一下小屋画得多么克制，多么简朴，去欣赏艺术家的无比纯真，他不肯加深自然给人的印象，毫不造作，毫不虚饰。

艺术跟传统决裂，使艺术家面临着两种可能性，具体地表现在了特纳和康斯特布尔的身上。他们能够变成以绘画为手段的

诗人，去寻求动人的戏剧性效果，例如特纳；否则就决心固守面前的母题，用全部毅力和诚实去探索它，例如康斯特布尔。欧洲的浪漫主义画家中的确有像特纳那样的伟大艺术家，例如跟他同时代的德国画家卡斯帕尔·达维德·弗里德里希〔Caspar David Friedrich〕（1774—1840）。弗里德里希的风景画反映了当时浪漫主义抒情诗的情趣，通过舒伯特的歌曲，我们对那些抒情诗已经熟知。他的一幅光秃秃的山地景色画（图326）甚至可以使我们联想起近乎诗意的中国山水画精神（见153页，图98）。但是，不管浪漫主义画家有一些人在极盛时期获得的声名多么伟大、多么当之无愧，我还是认为沿着康斯特布尔的道路、试图探索可见世界而不去唤起诗意情趣的艺术家取得的成果有更持久的重要性。

官方画展的新角色；法国国王查理十世在1824年巴黎沙龙画展上指示展品的布置

海姆画；画布油画，
173 cm × 256 cm
Louvre, Paris

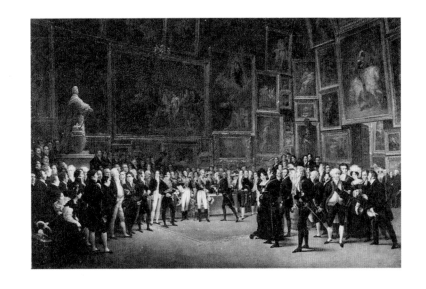

25

持久的革命
19世纪

　　我所谓的传统中断是法国大革命时期的特色，它必然要改变艺术家生活和工作的整个处境。学院和展览会，批评家和鉴赏家，已经尽了最大的力量在艺术和纯技术操作——不管是绘画技术还是建筑技术——之间划分界限。这时，艺术自从诞生以来一直赖以立足的基础，还在另一个方面遭到了削弱：工业革命开始摧毁可靠的手艺传统，手工让位于机器生产，作坊让位于工厂。

　　在建筑中可以看到这个变化的最直接的后果。由于缺乏可靠的技术，再加上莫名其妙地坚持"风格"和"美"，几乎把建筑毁掉。19世纪所造的建筑物的数量大概比以前各个时期的总和还要多。那是英国和美国城市大扩展的时代，整片整片的土地变成了"房屋密集区"［built-up areas］。但是这个建筑工作无休无尽的时代根本没有它自己本然的风格。那些源于经验的规则和建筑范本一直到乔治王朝时期都在良好地发挥作用，这时却被认为太简单，太"不艺术"，普遍遭到摒弃。而负责规划新工厂、火车站、校舍或博物馆的企业家或者市政委员会，又要寻求艺术来消费他们的金钱，因此，在其他细节完工以后，建筑家就会受命建造一个哥特式立面，或者让建筑物变得像诺曼底城堡，像文艺复兴时期的宫殿，甚至像东方的清真寺。他们多少采用了某些程式，但是对于改善全局没有多大帮助。教堂多半建成哥特式风格，因为在所谓信仰时代那曾是流行的式样。对于剧场和歌剧院来说，舞台化的巴洛克风格往往得到认可，而宫殿和政府各部的大楼则采用意大利文艺复兴时期的雄伟形式，看起来最为高贵。

　　说19世纪没有天才的建筑家是不客观的。当然有！但是他们的艺术处境非常不利。他们越是认真研究模仿过去的风格，做出的设计就越不可能跟雇主的心意合拍。而且，如果他们决意跟自己不甘采用的风格程式过不去的话，那么，后果也往往令

人不快。但有一些19世纪的建筑家却在这两种不快的抉择中找
到了出路，成功地创作出既不冒牌仿古又不纯属奇特发明的作
品。他们的建筑物已经变成所在城市的地标建筑，人们简直要
把它们当作自然景色的一部分。例如伦敦的国会大厦［Houses of
Parliament］（图327）就是这样，它的建筑过程很能说明当时的
建筑家摆脱不开的特殊困难。1834年原议院被烧毁时就组织了一
场设计竞赛，评审团选中了文艺复兴风格专家查尔斯·巴里爵士
［Sir Charles Barry］（1795—1860）的方案，然而却认定英国的
国民自由有赖于中世纪的成就，因而正确妥当的做法是把象征大
英帝国的自由圣殿建成哥特式风格——顺便说一句，第二次世界
大战以后，讨论修复被德国飞机炸毁的议院时，这种观点仍然得
到普遍赞同。因此，巴里就不得不征求哥特式建筑细部专家帕金
［A.W.N.Pugin］（1812—1852）的意见，帕金是最坚定不屈的哥
特式复兴斗士中的一员。他们的合作大致如下：巴里决定建筑的
整体形状和组合，而帕金负责装饰立面和内部。在我们看来，这

327
巴里和帕金
伦敦国会大厦
1835年

套做法大概很难叫人十分满意，但是结果却不很坏。透过伦敦的雾气远远看去，巴里的建筑外形不乏一定的高贵之处；而从近处看，哥特式细部仍然保持着一些浪漫主义的魅力。

在绘画或雕塑中，"风格"的惯例所起的作用不那么突出，于是，有可能以为传统的中断对这些艺术形式影响较小，然而事实并非如此。虽然艺术家的生活从来都不曾无忧无虑，可是在"美好的往昔"却有一件事可说：没有一位艺术家需要问问自己到底为什么来到人间。从某些方面看，他的工作一直跟其他职业一样有明确的内容。总是有祭坛画要作，有肖像要画，有人要为自己的上等客厅买他的画，有人要请他给自己的别墅作壁画。这一切工作，他多少都可以按照既定的方法去干，把雇主期待的货品交出去。的确，他可以干得稀松平常，也可以干得无比绝妙，让接手的差使成为一件卓越佳作的来由。但他一生的职业大致上是安全的。到了19世纪艺术家失去的恰恰就是这种安全感。传统的中断已经给他们打开了无边无际的选择范围。要画风景画还是要画往日的戏剧性场面，取材于弥尔顿［Milton］还是取材于古典作品，采用达维德的古典主义复兴式的克制风格还是浪漫主义大师的奇幻手法，这些都得做出抉择。而选择范围变得越大，艺术家的趣味就越不可能跟公众的趣味吻合。买画的人通常心里总有某种想法，他们想要的是跟他们在别处看见过的画几乎相像的东西。过去，这种要求艺术家很容易给予满足，因为尽管他们的作品在艺术价值上大有区别，同一时期的作品却有许多地方彼此雷同。但这时，传统的一致性既然不在，艺术家跟赞助人的关系也就出现了紧张状态，赞助人的趣味在某种程度上固定不变，而艺术家却不想一直跟着他的要求。如果他缺钱花，不得不遵命，就会觉得自己是"让步"，失去了自尊，也失去了别人的尊敬。如果他决定只听从自己内心的呼声，拒绝一切跟他的艺术观点相左的差事，就有忍饥挨饿的危险。这样，性格或信条允许他们去循规蹈矩从而满足公众需要的艺术家，就跟以自我孤立为荣的艺术家产生了分裂，这种分裂在19世纪发展成鸿沟。情况更糟糕的是，由于工业革命的崛起和手工技术的衰落，由于缺乏传统教养的暴发户的冒头，再加上贱货次品生产出来伪充"艺术"，公众的趣味遭到了严重的败坏。

艺术家跟公众之间的不信任一般是相互的。在一个得意的商人眼中，艺术家简直跟拿不地道的货色漫天要价的骗子差不多。另一方面，去"吓唬有钱人"［shock the bourgeois］，打掉他的得意感，让他无所适从，已成为艺术家公认的消遣方式。艺术家开始把自己看作特殊的人物，留长发，蓄长胡子，穿天鹅绒或灯芯绒服，头戴宽边帽，脖挂松领带，普遍地强调自己蔑视"体面的"习俗。这种情况很难说健康，然而却难以避免。当然也要承认，虽然艺术家的生涯布满危险的陷阱，但是新形势也有其补偿之处。陷阱显而易见：出卖灵魂、迎合乏味者所好的艺术家迷路了；同样迷路的还有一种艺术家，他夸大地宣扬自己的处境，仅仅因为他的作品根本找不到买主就自认为是天才。但是危险的局面仅仅是对意志薄弱者而言。花费高昂的代价换来的广阔选择范围，摆脱了赞助人奇思异想的约束，也有它的优越之处；大概艺术还是第一次真正成为表现个性的完美手段——假设艺术家有个性可表现的话。

许多人听来，这可能像个悖论。他们认为凡属艺术都是一种"表现"［expression］手段，他们的看法有一定的正确性。但事情不完全像设想的那样简单。一个埃及艺术家显然没有什么机会去表现他的个性。风格的规则和程式那样严格，他很少有选择的余地。实际上，没有选择的地方也就没有表现。举个简单的例子来说明这一点：如果我们说一个女人的穿着"表现了她的个性"，意思是说她的选择表明她的鉴赏和嗜好。我们只要观察一个熟人买帽子就可以了，设法搞清楚为什么她不要这顶而选择另一顶，那总是关系到她怎样看她自己和她要别人怎样看她，正是选择行为向我们透露了她的某些个性。倘使她不穿制服不行，当然还有一些"表现"的余地，不过显然已大为减少。风格就是这样一套制服。我们知道，随着时间的推移，风格给予艺术家个人的选择范围扩大了，艺术家表现个性的手段也增加了。人人都能看出，安杰利科修士跟马萨乔是不同类型的人物，伦勃朗跟维米尔·凡·德尔弗特也是不同的人物。可是，他们都不曾有意识地做出抉择来表现他们的个性。他们不过是附带地表现一下个性，就跟我们做的每一件事能表现我们自己一样——不管是点烟斗，还是追公共汽车。认为艺术的真正目的是表现个性的观念，只有

在艺术放弃其他目的之后，才能被人们接受。然而，随着情况的发展变化，艺术表现个性已是既合理又有意义的讲法，因为艺术爱好者在展览会和画室中寻求的已经不再是表演平常的技艺——那些已经非常普通，不能吸引人了——他们想要通过艺术去接触一些值得结识的人：那些在作品中表现出真诚不移的人，那些不满足于拾人牙慧、先问是否有违艺术良心然后下笔的艺术家。在这一点上，19世纪的绘画史跟我们前面接触过的艺术史有相当大的差别。以前的时代，接受重要的差事、从而赢得盛名的，通常是那些重要的大师，是那些技艺至高无上的艺术家。只要想一想乔托、米开朗琪罗、霍尔拜因、鲁本斯基或戈雅，就明白了。这并不是说绝不可能出现悲剧，也不意味着每一个画家都在国内受到应有的尊敬，但是大体上讲，艺术家跟他的公众都有一些共同的认识，因而在判断优劣高下的标准方面也有一致的意见。只是19世纪，从事"官方艺术"的成功艺术家跟一般在身后才受赏识的离经叛道者之间才出现了真正的鸿沟。结果就是一个奇怪的悖论，连当今历史学家对19世纪"官方艺术"的了解也微乎其微。的确，我们大都十分熟悉"官方艺术"的某些产物，诸如公共广场上伟人的纪念碑、市政厅的壁画和教堂或学院里的彩色玻璃窗。但是对于我们来说，这些大都已经变得十分陈旧，我们已经视若无睹，就像我们不去注意旧式旅馆休息室中还能见到的那些模仿昔日著名展品的版画一样。

这样视若无睹也许有它的理由。前面讨论过科普利画的查理一世对抗议会（见483页，图315），我曾说，他努力把一个戏剧化的历史时刻尽可能准确地视觉化，给人留下了持久的印象，整整一个世纪，许多艺术家都花费心血去画古装的历史名人，例如但丁、拿破仑和乔治·华盛顿，表现他们生平中的戏剧化转折时刻。现在应该补充说，这些舞台画通常在展览会上会大获全胜，但很快就失去魅力。我们对历史的看法变得飞快。精致的服装和背景很快就觉得装模作样，英雄的姿态转眼就看着"表演过火"。将来很可能出现一个时代，到那时这些作品被重新发现，并再次把真正的次品跟佳作区分开来。因为它们显然不都像我们今天通常想象的那样空虚和陈腐。然而永远颠扑不破的真理也许是，自从法国大革命以来，**艺术**一词在我们心目中已经具有不同

的含义，而19世纪的艺术史，永远不可能变成当时最出名、最赚钱的艺术家的历史。反之，我们却是把19世纪的艺术史看作少数孤独者的历史，他们有胆魄、有决心独立思考，无畏地、批判地检验程式，从而给他们的艺术开辟了新的前景。

在这个发展过程中，最富有戏剧性的事件发生在巴黎。因为巴黎已经成为19世纪欧洲艺术的首府，跟15世纪的佛罗伦萨和17世纪的罗马的地位十分相似。世界各地的艺术家都到巴黎来学习，更重要的是，他们还参与艺术本质的讨论，当时在蒙马特区［Montmartre］的咖啡馆中一直盛行这种讨论，艺术的新概念就是在那里经过苦心推敲形成的。

19世纪前半叶最重要的保守派画家是让-奥古斯特-多米尼克·安格尔［Jean-Auguste-Dominique Ingres］（1780—1867）。他曾是达维德（见485页）的学生和追随者，跟达维德一样，也喜欢古典时期的英雄式艺术。他教学时，在写生课上坚持绝对精确的训练，鄙视即兴创作和凌乱无序。图328表现出他自己精于形状的描绘和冷静、清晰的构图。不难理解为什么会有许多艺术家羡慕安格尔技术上的造诣，甚至跟他意见不同时也尊重他的权威性。但也不难理解为什么当时比他热情的人觉得不能忍受这样圆熟的完美性。

他的对头以欧仁·德拉克洛瓦［Eugène Delacroix］（1798—1863）的艺术为中心。德拉克洛瓦是这个革命国家所产生的一大批革命者中的一员。他本身是个富有同情心的复杂人物，优美的日记表明，他不愿意被归为狂热的反叛者。如果他被分派为反叛者的角色，那是因为他不能接受学院派的标准，不能容忍当时关于希腊人和罗马人的一切讲法，不能容忍强调正确的素描法和不断模仿古典雕像的做法。他相信绘画中的色彩比素描重要得多，想象力比知识重要得多。安格尔和他的学派培养高贵风格［Grand Manner］，赞赏普森和拉斐尔，而德拉克洛瓦则喜欢威尼斯画派和鲁本斯，这使鉴赏家惊骇不已。他厌倦学院派要求画家们图解的学究性题材，1832年到北非去研究阿拉伯世界的鲜明色彩和浪漫服饰。在丹吉尔［Tangier］他看到骑兵作战的场面之后在日记中写道："那些马一下子就直立起来恶斗，真叫我为骑手们担忧，然而壮丽宜画。我确信我目击的场面非凡而奇异……鲁本斯

328
安格尔
浴女
1808年
画布油画，
146 cm × 97.5 cm
Louvre, Paris

所能想象的场面也不过如此。"图329就是这次旅行的成果之一。画中处处都否定达维德和安格尔的教导,没有清晰的轮廓,没有仔细区分明暗色调层次的人体,构图也不讲究姿态和克制,甚至不用爱国或教谕的题材。画家只要求我们也亲自体验一个惊心动魄的时刻,跟他一起来欣赏场面的运动性和浪漫性,看那阿拉伯骑兵飞驰而过,看那骏马良骑在前景中直立而起。曾在巴黎对康斯特布尔的画(见495页,图325)喝彩赞扬的正是德拉克洛瓦,不过从他的个性和对浪漫题材的选择来看,他也许更像特纳。

即便如此,我们知道德拉克洛瓦真正赞美他同时代的一位法国风景画家,可以说,这位画家在两种对立的描绘自然的方式之间架起了一座桥梁,他就是让-巴蒂斯特·卡米耶·柯罗〔Jean-Baptiste Camille Corot〕(1796—1875)。像康斯特布尔一样,柯罗开始作画时决心尽可能忠实地描绘现实,但是他希望捕捉到的真实却有些不同。图330表明他更为关注的不是细节,而是母题的总体形式和色调,以传达出南方夏日的火热和宁静。

碰巧大约一百年前弗拉戈纳尔也选择过罗马附近的埃斯特别

329
德拉克洛瓦
冲锋的阿拉伯骑兵
1832年
画布油画,
60 cm × 73.2 cm
Musée Fabre,
Montpellier

330
柯罗
蒂沃利的埃斯特
别墅花园

1843年
画布油画，
43.5 cm × 60.5 cm
Louvre, Paris

墅花园作为母题（见473页，图310），因而此处值得花费一点时间把这些图像和其他图像作一比较，特别是在风景画日益成为19世纪艺术最重要分支的情况下就更有必要。显然，弗拉戈纳尔在寻求变化，而柯罗则寻找清晰和平衡，这让我们想起普森（见395页，图254）和克劳德·洛兰（见396页，图255），但是柯罗的画中充满了闪耀的光线和空气，则有赖于完全不同的手法。这里跟弗拉戈纳尔进行比较，我们会有所获益，因为弗拉戈纳尔使用的材料迫使他去注意色调的细腻层次。身为一个素描家，由他随意支配的只有纸张的白色和深浅不同的棕色；不过，我们只要看看前景的墙，就能够看出这些色彩如何足以传达出阴影和阳光的对比。而柯罗利用他的调色板也获得了类似的效果，而且画家懂得这不是个小小的成就，因为他的颜色常常会与弗拉戈纳尔可以依赖的色调层次发生冲突。

我们可能还记得康斯特布尔拒绝接受把前景画成柔和棕色的

劝告，可那正是克劳德和其他画家的所作所为。这种常规的见解依赖的是观察：鲜绿色不易和其他颜色协调。一张照片对我们来说无论多么真实（例如461页的图302），它的强烈色彩肯定会破坏色调的柔和层次，而这种色调曾经帮助卡斯帕尔·达维德·弗里德里希获得了一种距离的印象（见496页，图326）。的确，如果我们看一看康斯特布尔的《干草车》［*Haywain*］（见495页，图325），就会注意到他也减弱了前景和树叶的颜色，把它们保持在统一的色调范围之内。柯罗似乎以新的手法用他的一套颜色捕捉到了景色中闪烁的光线和发光的烟雾。他在银灰色的基调内作画，不仅没有完全淹没颜色，反而不背离视觉的真实保持了颜色的和谐。确实，就像克劳德和特纳一样，他也从不迟疑地将古典或《圣经》人物请上舞台，事实上，正是这种诗意的倾向使他最终获得了国际声望。

　　柯罗精雅的技艺受到了年轻同行的喜爱和赞美，但他们不想追随他的道路。事实上，接下来的一场革命主要涉及的是支配着题材的程式。当时的学院仍然盛行过去的观念，认为高贵的画必须表现高贵的人物，工人和农民的题材仅仅适合荷兰艺匠传统的门类画场面（见381、428页）。1848年革命时期，一批艺术家聚集在法国农村巴比松［Babizon］，遵循康斯特布尔的方案，用新鲜的眼光去看自然。其中有一位叫让－弗朗索瓦·米勒［Jean-François Millet］（1814—1875），他决意把这种方案从风景画扩展到人物画。他想画出跟现实情况一样的农民生活，画出男男女女在田地里干活的场面。这样做竟会算是革命，真是莫名其妙，但在过去的艺术中，农民一般被看作逗笑的乡下佬，像布吕格尔曾经画的那样（见382页，图246）。图331是米勒的名画《拾穗者》［*The Gleaners*］，它没有表现戏剧性的故事，丝毫没有逸事趣闻的意思。画面上不过三个人而已，正在一片平坦的田地里辛勤地劳动，她们既不美丽也不优雅。画中没有美好的田园生活情调。这些农妇行动缓慢吃力，都在专心干活。米勒全力强调她们宽阔结实的体格和不慌不忙的动作。映衬着阳光明媚的平原，她们的形象被塑造得坚实稳定，轮廓简单。这样，他的三个农妇形象具有一种比学院派的英雄形象更自然、更真实的气派。乍一看，画面布局好像漫不经心，其实却加强了安定、平衡的感觉。

331
米勒
拾穗者
1857年
画布油画，
83.8 cm×111 cm
Musée d'Orsay, Paris

人物的动作和分布中隐含着一种精心计算的韵律，使整个设计保持稳定，使我们觉得画家把收割工作看作是有庄严意义的场面。

为这场运动命名的画家是居斯塔夫·库尔贝［Gustave Courbet］（1819—1877）。1855年，他在巴黎的一座棚屋开个人画展的时候，给展览取名为《现实主义——G. 库尔贝画展》［Le Réalisme, G. Courbet］。他的"现实主义"就成为一场艺术革命的标志。库尔贝不想以任何人为师，他仅仅以自然为师。在某种程度上，他的性格和方案跟卡拉瓦乔相似（见392页，图252）。他要的不是好看，而是真实。图332画的是他自己背着画具徒步走过乡村，朋友和顾主正在尊敬地向他打招呼。他给画起名为《库尔贝先生，您好》［Bonjour, Monsieur Courbet］。对于看惯了学院派煌煌大作的人，这幅画必定显得十分幼稚。它根本没有优美的姿态，没有流畅的线条，也没有动人的色彩。它的质朴布局，让米勒《拾穗者》的构图也显得是有意设计。在"体面的"艺术家及其捧场者看来，一个画家把自己画成不穿外衣的流浪汉模样，想必大逆不道。无论怎样，库尔贝就是希望给人这种印象。他想用自己的画去抗议当时公认的程式，"吓唬有钱人"，打掉他们的得意感，跟熟练地处理传统俗套的作品相比，他的相反的毫不妥协的艺术真诚才具有重大的意义。毫无疑问，库尔贝的画是真诚的。他写于1854年的一封颇有特色的信说："我希望永远用我的艺术维持我的生计，一丝一毫也不偏离我的原则，一时一刻也不违背我的良心，一分一寸也不画仅仅为了取悦于人、易于出售的东西。"库尔贝有意抛弃容易取得的效果，决意把世界画成他眼睛看见的样子，这鼓励着许多人去蔑视程式，只凭他们的艺术良心办事。

关心真诚和厌恶官方艺术的舞台化造作，把巴比松画派和库尔贝引向了"现实主义"，同样的态度却驱使一批英国画家走上了大不相同的道路。他们深入思索有哪些原因把艺术引上危险的陈陈相因之路。他们知道，学院自称代表拉斐尔的传统和所谓的"高贵风格"，如果此话不假，那么艺术显然是通过拉斐尔之手误入歧途的。把自然"理想化"（见320页）和不惜牺牲真实性去追求美的方法正是被拉斐尔及其追随者抬高了身价。如果艺术应该加以改革，就必须回到拉斐尔以前的时代，一直回到艺术家还是"忠于上帝"的工匠时代，那时是尽力描摹自然，只考虑上帝

332
库尔贝
邂逅，或"库尔贝
先生，您好"
1854年
画布油画，
129 cm × 149 cm
Musée Fabre,
Montpellier

的荣耀，不考虑世俗的荣誉。他们确信艺术通过拉斐尔之手已经变得不真诚了，确信自己应该返回"信仰时代"，这一批朋友们就自称"前拉斐尔派兄弟会"［Pre-Raphaelite Brotherhood］。最有天资的成员之一是但丁·加布里埃尔·罗塞蒂［Dante Gabriel Rossetti］（1828—1882），一位意大利流亡者的儿子。图333是他画的"圣母领报"。这个主题通常用第213页图141那样的中世纪艺术作品的图案来表现。罗塞蒂想复兴中世纪艺匠的精神，却不意味着他要描摹他们的画。他是想学习他们的创作态度，诚心诚意地去读《圣经》的叙述，把当时的场面想象出来：天使来到圣母身边向她致意，"马利亚因这话就很惊慌，又反复想这样问安是什么意思"（《路加福音》第一章，第29节）。我们可以看出罗塞蒂的新处理是怎样力求单纯和真诚，可以看出他多么想让我们用新眼光去看这个古老的故事。但是，尽管他打算像人们盛称的 Quattrocento［15世纪］佛罗伦萨艺术家那样忠诚地再现自然，还是有人会觉得前拉斐尔派兄弟会给自己树立了一个无法达到的目标。赞赏所谓"原始派"［Primitives］（当时莫名其妙地称呼15世纪画家为"原始派"）的观点朴素自然，是一回事，自己去身体力行又是另一回事。因为这正是唯一不能靠世间最坚强的意志去求取的美德。所以，虽然他们的出发点跟米勒和库尔贝相似，但是我认为他们的真诚努力反而把他们送进了一条死胡同。维多利亚时代的艺术家们渴望返璞归真，未免过于自相矛盾，所以难以兑现。而跟他们同时的法国人想在探索可见世界方面取得进展，结果在下一代人那里获得了更多的成果。

接着德拉克洛瓦的第一个高潮和库尔贝的第二个高潮，法国艺术革命的第三个高潮由爱德华·马内［Édouard Manet］（1832—1883）和他的朋友们掀起。那些艺术家很认真地采用库尔贝的方案，力除陈旧、失效的绘画程式。他们发现，传统艺术所谓已经发现了把自然再现为我们看到的样子的宣称，是立足于一个误解；传统艺术至多不过是发现了一种手段，在人为的条件下去再现人或物体罢了。画家是让他们的模特儿在光线穿窗而入的画室里摆好姿势，再利用由明渐暗的变化来画出坚实的立体感。艺术学院的学生从一开始接受的就是这种依据明暗交互作用为绘画基础的训练。起初，他们通常描绘取自古典雕像的石膏模

333
罗塞蒂
圣母领报

1849—1850年
画布油画，裱贴于木
板，72.6 cm×41.9 cm
Tate Gallery, London

型，苦心经营地画出素描，使阴影
获得不同程度的明暗。一旦养成习
惯，就把它运用于一切物体。公众
对于用这种手段再现事物已经惯见
熟闻，竟至忘记在户外不常看到那
么均匀地由暗转明的变化。而阳光
下的明暗对比是十分强烈的。一旦
离开艺术家画室中的人为环境，物
体看起来就不像古典作品的石膏模
型那么丰满，那么有立体感。受光
的部分显得比画室中明亮得多，连
阴影也不是一律灰色或黑色，因为
周围物体反射的光线影响了那些背
光部分的颜色。如果我们相信自己
的眼睛，不相信学院规则所说的
物体看起来应该如何如何的先入之
见，那么我们就会有最振奋人心的
发现。

这种想法最初被认为是极端
的异端邪说，也不足为奇。通过这
种艺术的故事，我们已经看到，大
家是多么愿意凭所知而不是凭所见
去品评绘画。我们记得埃及艺术家
认为不从最能体现事物特点的角度去表现人物的各个部分，是多
么不可想象。他们**知道**一只脚、一只眼或者一只手"看起来像"
什么样子，他们把那些部分装配在一起构成一个完整的人。如果
把一个人物形象表现为有一只手臂隐藏在后面看不见，或者有一
只脚因短缩法而变形，他们就会看着不顺眼。我们还记得是希腊
人成功地打破了这种偏见，允许画中出现短缩法（见81页，图
49）。我们也记得在早期基督教艺术和中世纪艺术（见137页，图
87），知识的重要性怎样被重新提到首位，而且这局面一直维持
到文艺复兴时期为止。即使在文艺复兴时期，通过发现科学的透
视法和重视解剖学（见229—230页），世界看起来**应该**如何的理

论知识，其重要性也是得到提高，而不是降低。后来各时期的伟大艺术家一项接一项地有新发现，使得他们有能力呈现出可见世界的令人信服的图画，但是他们没有一个人认真地怀疑过一个信条，这个信条就是：世界上的物体个个都有明确不变的形式和色彩，置之画中，形式和色彩必须一目了然。所以可以说，马内及其追随者在色彩处理方面发动了一场革命，几乎可以媲美希腊人在形式表现方面发动的革命。他们发现，如果我们在户外观看自然，看见的就不是各具自身色彩的一个一个物体，而是在我们的眼睛里——实际是在我们的头脑里——调和在一起的颜色所形成的一片明亮的混合色。

这些发现不是全在一瞬间，也不是全然出自同一个人。但是马内最初抛弃柔和的传统明暗法而改用强烈、刺目的对比做出第一批画时，就引起了保守艺术家的强烈反对。1863年，学院派画家在叫作沙龙的官方展览会上拒绝展出他的画。他们跟着就进行煽动，怂恿当局在叫作"落选者沙龙"［Salon of the Rejected］的特别展览会上展出所有遭到评审团摈弃的作品。公众到那个展览会，主要是为了嘲笑不肯服从评委裁决、误入歧途的可怜新手。这个插曲标志着一场将近三十年斗争的第一个阶段。我们很难想象当时艺术家跟批评家之间的争吵有多么激烈，特别是因为马内的画今天给予我们的印象本质上近似于较早时期的名画，例如弗兰斯·哈尔斯的画（见417页，图270）。马内的确坚决否认他想成为艺术革命者。他有意识地从前拉斐尔派画家所摈弃的大师的伟大传统中寻求灵感，那个传统开始于威尼斯画派大师乔尔乔内和提香，经过委拉斯克斯（见407—410页，图264—图267）到19世纪的戈雅成功地在西班牙坚持下去。显然戈雅有一幅画（见486页，图317）刺激马内去画一组类似的在阳台上的人物，以便探究户外强光跟隐没室内形象的暗影之间的对比（图334）。但是马内在1869年把这一探索引向深入，远远超出六十年前戈雅的限度。跟戈雅不同，马内的淑女头部没有用传统的手法造型，只要跟莱奥纳尔多的《蒙娜丽莎》（见301页，图193）、鲁本斯为自己孩子作的画像（见400页，图257）或者盖恩斯巴勒的《哈弗费尔德小姐》比较一下（见469页，图306），就能看出这一点。不管那些画家使用的方法有多么大的差异，他们都想画出躯体的

334
马内
阳台
1868—1869年
画布油画，
169 cm × 125 cm
Musée d'Orsay, Paris

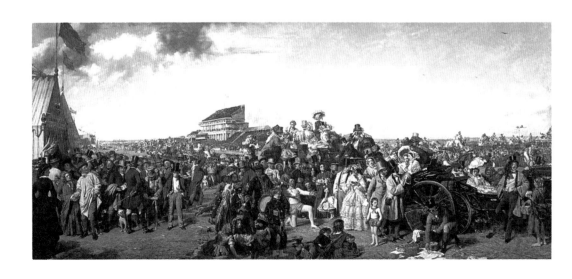

立体感，并且通过明暗的交互作用实现自己的意图。跟他们相比，马内画的头部看起来是扁平的。背景中的淑女连个像样的鼻子都没有。我们不难想象为什么在不了解马内意图的人看来，这种处理方法好像十分幼稚无知。然而事实却是，在户外，在阳光普照之下，圆凸的形象有时**确实**看起来是扁平的，仅仅像一些色斑。马内要探索的正是这种效果。当我们站在画前观看时，反而会觉得它要比任何一位前辈大师的作品都更为真实。我们甚至有种错觉，好像自己正跟这组阳台上的人物对面而立。整幅画的总体印象并不扁平，而是相反，它有真实的深度感。产生这种惊人效果的一个原因，是阳台栏杆的色彩鲜明。鲜绿色的栏杆，横切画面，全然不顾色彩和谐的传统规则。结果栏杆显得非常抢眼，突出于前，场景就退到它后面去了。

　　新的理论不仅关系到处理 *plein air*［户外］的色彩，也关系到处理运动的形象。图335是马内的一幅石版画［lithography］——这是一种把直接画在石版上的素描印出来的方法，发明于19世纪初期。乍一看，这幅赛马图可能除了一片混乱的涂抹，什么也没有，仅仅于混乱中隐约暗示出一些形状，让我们感觉到场面中的光线、速度和运动。马匹正朝我们全速奔驰，看台上挤满了兴奋的观众。比其他任何画都清楚地显示了马内表现形状时是怎样地不肯被他的知识所左右。他画的马没有一匹是四条腿的。在这样的场面，我们不可能目光一瞥就看见马的四足。我们也看不清观众的细部。大约十四年前，英国画家威廉·包威尔·弗里思［William Powell Frith］（1819—1909）也画了赛马场面《德比赛马日》［*Derby Day*］（图336），它是用狄更斯式的幽默描绘事件中的各类人物和各个插曲，在维多利亚时代很受欢迎。那类画让我们闲暇时逐一揣摩其中的种种娱人场面，的确让人喜爱。但是现实生活中，那些场面自然不能一览无余。任何一瞬间，我们都只能把目光集中在一处——其余的地方则杂然不清。我们也许**知道**它们是什么，但是我们没有**看见**它们。以此而论，马内的赛马场石版画确实比那位维多利亚幽默家的作品"真实"得多。它在一瞬之间就把我们带进了艺术家目击的喧闹、激动的场面，而艺术家记录下来仅仅是他保证在一瞬间能看见那些东西而已。

　　马内有一位朋友帮助他发展了这些观念，他是来自勒阿弗

335
马内
隆香赛马
1865年
石版画，
36.5 cm×51 cm

336
弗里思
德比赛马日
1856—1858年
画布油画，
101.6 cm×223.5 cm
Tate Gallery, London

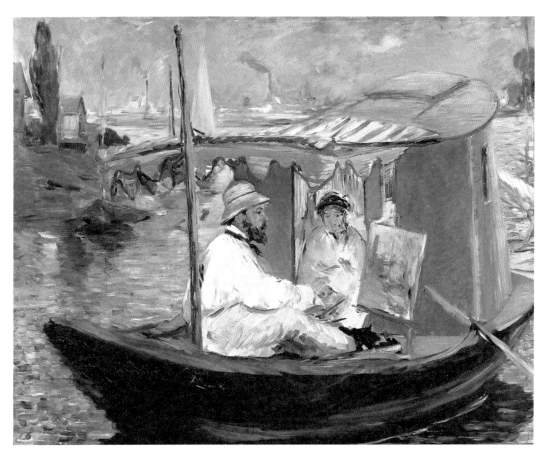

尔［Le Havre］的一个贫穷、顽强的青年，名叫克劳德·莫奈
［Claude Monet］（1840—1926）。正是莫奈催促他的好友们完
全抛弃画室，不面对"母题"就不动画笔。他把一条小船装备成
画室，载着他去探索江河景色的情趣和效果。马内拜访他，确信
这位比他年轻的人方法对头，为表敬意，他画下莫奈在户外画室
中工作的肖像（图337）。这幅画同时也是用莫奈倡导的新手法作
画的一个实践。莫奈认为对自然的一切描绘都必须"在现场"完
成，这种看法不仅要求改变工作习惯，不考虑舒适与否，还必然
要产生新的技术方法。因为，当浮云掠过太阳，或者阵风吹乱水
中的倒影，"自然"或者"母题"时时刻刻都在变化。画家要想
抓住一个具有特点的方面，就没有时间去调配色彩，更谈不上像
前辈大师那样把色彩一层层地画到棕色的底色上。他必须疾挥画

337
马内
在小船上
作画的莫奈

1874年
画布油画，
82.7 cm × 105 cm
Neue Pinakothek,
Munich

笔把颜色直接涂上画布，更多地关注画幅的总体效果，而较少顾及枝节细部。这种画法缺乏修饰、外表草率，因此经常惹得批评家大发雷霆。即使马内本人以肖像画和人物构图获得了公众的一定认可以后，莫奈周围的年轻风景画家觉得要使"沙龙"接受他们这些打破常规的画，仍然无比困难。因此他们在1874年联合起来，在一位摄影师的工作室举办了一次画展。其中有莫奈的一幅画，目录标为《印象：日出》［Impression: Sunrise］，画的是透过晨雾看到的港湾景色。一位批评家觉得这个标题非常可笑，就把这一派艺术家叫作"印象主义者"［Impressionist］。他想用这个名称去表示这些画家不依赖可靠的知识，竟然以为瞬间的印象就足以成为一幅画。这个名称一直称呼下去，很快忘记了它的嘲弄含义，正如"哥特式"、"巴洛克"或"手法主义"之类名称的贬义现在已被忘记一样。过了一个时期，这批朋友们自己也接受了印象主义的名称，从此以后他们一直以此为名。

读一读某些报刊对印象主义者头几次画展的报道是很有趣的。1876年的一份幽默周刊写道：

帕尔提埃路［rue le Peletier］是一条灾难之路。继歌剧院火灾之后，那里又新起了一场灾难。有个展览在迪朗－吕厄［Durand-Ruel］的店铺开幕，据说那里有"画"。我一进门，迎面就是一些可怕的东西，让我大吃一惊。五六个狂人，其中还有个女人，合伙展出了他们的东西。看到人们站在画前笑得前仰后合，我痛心极了。这些自封的艺术家们自称为革命者，或者什么"印象主义者"，他们拿来一块画布，抄起画笔用颜料胡乱涂抹一通，最后还要签上大名。真是想入非非，跟精神病院的疯子一样，从路旁拣起石块就以为自己发现了钻石。

惹得批评家如此义愤填膺的还不仅是绘画的技术，还有他们所选择的母题。过去是期待画家去寻找大家认为"如画"的自然的一角，很少有人认识到这个要求有些无理。我们所谓的"如画"的母题是我们曾在画中看见过的母题。如果画家对那些母题恪守不移，那么他们就不得不永远辗转沿袭。我们知道，是克劳德·洛兰使罗马的建筑遗迹"如画"（见396页，图255），

是杨·凡·格因使荷兰的风车变成了"母题"（见419页，图272）。在英国，康斯特布尔和特纳各行其道，发现了新的艺术母题。特纳的《暴风雪中的汽船》（见493页，图323），题材跟手法一样新颖。克劳德·莫奈了解特纳的作品，普法战争期间（1870—1871）他住在伦敦，见过特纳的画。特纳坚定了他的信念，使他相信光线和空气的神奇效果比一幅画的题材更重要。然而像图338那样一幅表现巴黎火车站的画，批评家还是认为它纯属无耻妄为。这里是一个日常生活场面的实际"印象"。莫奈对于车站是人们聚散的场所这一点不感兴趣，他是神往于光线穿过玻璃顶棚射向蒸汽烟云的效果，神往于从混沌之中显现出来的机车和车厢的形状。画家记录这一目击的场面毫无漫不经心之处。他平衡了画面的调子和色彩，深思熟虑得可以跟往昔任何一位风景画家相比。

这批年轻的印象主义画家不仅把他们的新原理运用于风景画，还运用在各种现实生活的场面。图339是1876年奥古斯特·雷诺阿［Auguste Renoir］（1841—1919）画的巴黎的露天舞会。如果杨·斯特恩（见428页，图278）表现这样的狂欢场面，他是渴

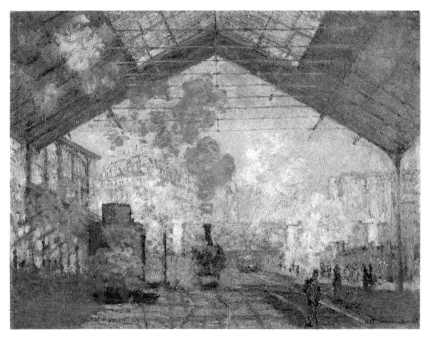

338
莫奈
圣拉扎尔火车站
1877年
画布油画，
75.5 cm × 104 cm
Musée d'Orsay, Paris

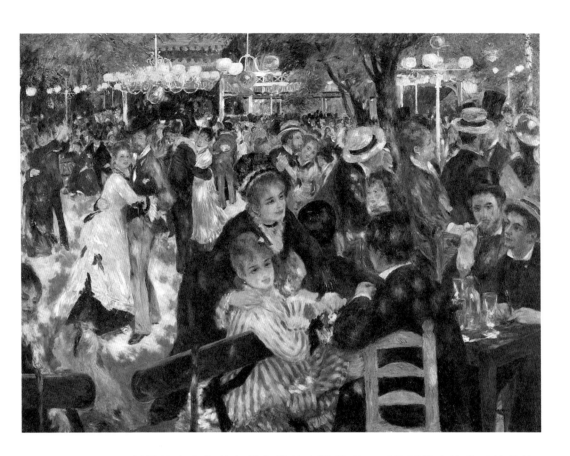

339
雷诺阿
煎饼磨坊的舞会
1876年
画布油画，
131 cm × 175 cm
Musée d'Orsay, Paris

望描绘出人们的各种各样的幽默类型。而华托的贵族节日的梦境场面（见454页，图298）则企图捕捉一种无忧无虑的生活情趣。雷诺阿的画就有些二者兼得，他既能欣赏欢乐的人群的行动，也陶醉于节日之美。但是他的主要兴趣还在别处，他想呈现出鲜艳色彩的悦目混合，研究阳光射在回旋的人群上的效果。即使与马内画的莫奈的小船相比，这幅画也还是"速写化"，似乎没有完成，仅仅前景中人物的头部表现出了一些细节，然而连那里也是用极其违反程式、极其大胆的手法画的。前景里坐着的女士，眼睛和前额处在阴影中，而阳光照在她的嘴和下巴上，她的明亮的衣服用粗放的笔触，甚至比弗兰斯·哈尔斯（见417页，图270）和委拉斯克斯（见410页，图267）的笔触更为大胆。然而这些人物正是我们集中注意的对象。他们身后，形象就越来越隐没在阳光和空气之中。让我们回想起弗朗切斯科·瓜尔迪（见444页，

图290）用几片色块呈现出威尼斯船夫形象的方式。时隔一个世纪，我们现在已很难理解为什么这些画当时会激起那样一场嘲笑和愤慨的风波。我们不难认识到，这种外观速写化跟轻率从事风马牛不相及，而是伟大艺术智慧的结晶。如果雷诺阿详细画出每个细节，画面就会显得沉闷、缺乏生气。我们记得，15世纪艺术家破天荒第一次发现怎样反映自然时，就曾面对一个类似的冲突局面。我们记得，由于自然主义和透视法的胜利使他们画的人物看起来有些生硬和呆板，只有天才的莱奥纳尔多才克服了困难，让形象有意识地融入阴影之中——那个发明叫作"渐隐法"（见300—303页，图193—图194）。可是，印象主义者发现，莱奥纳尔多用来造型的阴影在阳光和露天之下并不存在，这就阻碍他们运用那个传统方式。所以他们不得不进一步有意识地把轮廓弄得模糊不清，以前哪一代人都没有达到如此程度。他们知道人的眼睛是奇妙的工具，只要给它恰当的暗示，它就给你组成它知道存在于其处的整个形状。但是人们必须懂得怎样去看这样一些画。最初参观印象主义者画展的人显然是把鼻子凑到画面上去了，结果除了一片漫不经心的混乱笔触以外毫无所见。因此他们认为印象主义画家必定是疯子。

这个运动中最年长、最讲究方法的斗士之一卡米耶·毕沙罗〔Camille Pissarro〕（1830—1903）在图340中表现了巴黎一条林荫路在阳光下给人的印象。面对这样的画，那些义愤填膺的人们就会质问："如果我漫步在这条林荫路，难道我看来就是这个样子？难道我就会失去双腿、双眼和鼻子，变为一个不成人形的色块？"这又是他们的知识在作怪，因为他们知道哪些东西"属于"人之所有，这就妨碍了他们判断眼睛实际看见的到底是什么样子。

过了一些时间，公众才知道要想欣赏印象主义的绘画就必须后退几码，去领略神秘的色块突然各得其所在我们眼前活跃起来的奇迹。创造这样的奇迹，把画家亲眼所见的实际感受传达给观众，这就是印象主义者的真正目标。

这些艺术家感觉自己有了新的自由和新的能力，必然是地地道道的赏心乐事，一定大大地补偿了他们所遭受的嘲弄和敌视。整个世界骤然间都给画家笔下提供合适的题材了。色调的美妙组

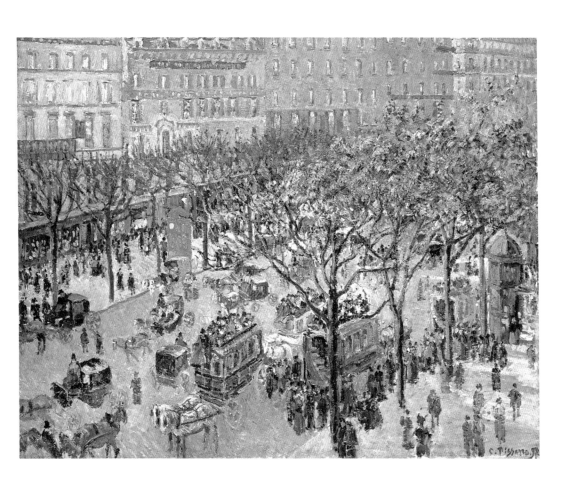

340
毕沙罗
清晨阳光下的
意大利大道

1897年
画布油画，
73.2 cm × 92.1 cm
National Gallery of Art,
Washington, DC, Chester
Dale Collection

合，色彩和形状的有趣排布，阳光和色影［coloured shade］的悦
人而鲜艳的搭配，不论艺术家在哪里有所发现，都能安下画架尽
力把他的印象摹绘到画布上。"高贵的题材"、"平衡的构图"、"正
确的素描"，这些古老的"魔鬼"统统被抛到一边。艺术家在考虑
画什么和怎样画时只遵照自己的敏感性，再也不对什么人负责。
回顾这场斗争，青年艺术观点遭到的抵制比起它们很快就被视为
理所当然，我们也许已不觉得奇怪。因为斗争越激烈，当事的
艺术家越艰苦，印象主义的胜利就越彻底。那些青年造反者中有
一些人，特别是莫奈和雷诺阿，至少有幸活到享受胜利果实的时
候，他们在整个欧洲享有盛名，受到人们尊敬，亲眼看到他们的
作品进入公家的收藏，或成为令人垂涎的富户藏珍。这个变化给

341
葛饰北斋
透过水槽架看到
的富士山

1835年
木板版画，取自《富岳
百景》，22.6 cm×15.5 cm

艺术家和批评家留下了同样不可磨灭的印象。过去嘲笑印象主义
的批评家结果证明他们确实容易出错。如果他们当初去买下那些
画而不是去嘲笑，他们本来会变成富翁。评论家的威信从而遭到
损害，再也无法恢复。印象主义者的斗争成为所有艺术革新者珍
惜的传奇，他们什么时候都可以拿这次公众失于赏识新奇手法的
显著失败来警告时人。在某种意义上，批评家声名狼藉的大失败
跟印象主义方案的最后胜利在艺术史上具有同样重大的意义。

　　如果不是两个帮手促成19世纪的人用不同的眼光去看世界，
这场斗争也许不会那么迅速、那么彻底地获胜。一个帮手是摄影
术。这个发明在初期主要用于拍摄肖像。它需要很长的曝光时
间，坐着拍照的人不得不被支撑住摆出生硬的姿势，才能保持长
时间的静坐不动。便于携带的照相机和快拍的出现跟印象主义绘
画的兴起都在同一年代。照相机帮助人们发现了偶然的景象和意
外的角度富有魅力，而摄影术的发展必然要把艺术家沿着他们探

索和实验的道路推向前方：机械能干得更出色、更便宜的工作，毫无必要再让画家去做。我们绝不要忘记绘画艺术在过去是为一些实用的目的服务，它被用来记录下名人的真容或者乡间宅第的景色。画家就是那么一种人，他能战胜事物存在的短暂性，为子孙后代留下任何物体的面貌。如果17世纪荷兰一位画家不曾在渡渡鸟绝种前不久挥笔画下它的标本，我们今天就不会知道渡渡鸟像个什么样子。19世纪的摄影术即将接手绘画艺术的这个功能，这对艺术家地位的打击绝不亚于新教废除宗教图像（见374页）。摄影术发明之前，几乎每个自尊的人一生都至少坐下来请人画一次肖像。摄影术出现以后，人们就很少再去受那份罪了，除非他们想施惠和帮助一位画家朋友。于是艺术家就受到越来越大的压力，不得不去探索摄影术无法仿效的领域。事实上，如果没有这项发明的冲击，现代艺术就很难变成如今这个样子。

　　印象主义者在冒险追求新的母题和新的配色法时发现的第二个帮手，是日本的彩色版画。日本艺术源于中国艺术（见155页），而且沿着那条路线又继续了近一千年。可是到了18世纪，也许是受到欧洲版画的影响，日本艺术家抛弃了远东艺术的传统母题，从下层社会生活中选择场景当作彩色版画的题材，把大胆的发明跟高度的技术完美地结合在一起。但日本鉴赏家对这些便宜货评价不高，他们还是偏爱严格的传统手法。19世纪中期日本被迫跟欧美通商时，这些版画经常被用作包装纸和填料，可以在小吃馆里廉价买到。最早欣赏这些版画之美并且急切收集它

342
喜多川歌麿
帘卷红梅图
1790年代后期
木板版画，
19.7 cm × 50.8 cm

们的人就有马内周围的艺术家。当时，不少法国画家在奋力清除
学院派的陈规陋习，而正是从日本版画，马内等人发现了一个未
遭学院规则污染的传统。不仅如此，日本版画还帮助他们觉察到
自己身上还不知不觉地保留着多少欧洲的程式。日本人乐于从
各种意外和违反程式的角度去领略这个世界。他们的艺术家葛
饰北斋［Katsushika Hokusai］（1760—1849）会把富士山画成
偶然从架子后面看见的景象（图341）；喜多川歌麿［Kitagawa
Utamaro］（1753—1806）会毫不迟疑地把一些人物画成被画幅边
缘截断，或被画中的帘幕边缘切断的样子（图342）。这种大胆蔑
视欧洲绘画基本规则的做法给予印象主义者深刻印象，帮助他们
发现知识支配视觉的古老势力还有最后的残余隐藏在他们的艺术

343
德加
亨利·德加和他
的侄女露西
1876年
画布油画，
99.8 cm × 119.9 cm
The Art Institute of
Chicago

当中：为什么一幅画非要把场面中每个形象的整体和相关部分都表现出来呢？

对这些潜在能力感受最深刻的画家是埃德加·德加［Edgar Degas］（1834—1917）。德加比莫奈和雷诺阿年长一些，跟马内同代，而且像马内一样，跟印象派保持一定的距离，尽管他赞成他们的大部分目标。德加对设计和素描法有强烈的兴趣，真诚地赞美安格尔。他的肖像画（图343）想画出空间感，画出从最意外的角度去看立体形状的印象。因此，他喜欢取材芭蕾舞剧院，而不大想画室外场景。观看芭蕾舞排练，德加有机会从各个方面看到最富有变化的躯体姿势。从舞台上面向下看时，他能看到少女们的跳舞或休息，能研究复杂的短缩法和舞台照明在人体造型中的效果。图344是德加用色粉笔画的速写之一，画的布局看起来再随便不过了。一些跳舞者，我们只看到她们的腿，另一些只看到她们的身体。只有一个人物能完全看到，可她的姿势却复杂难辨。我们是从上面看到她的，她的头向前低去，左手抓住踝部，一副有意放松的样子。德加的画里根本没有故事。他对芭蕾舞女演员感兴趣，不是因为她们是漂亮的少女。她们的心情他好像并不关心，他只用印象主义者观察周围风景的冷漠、客观的态度去

344
德加
等候出场
1879年
色粉笔，纸本，
99.8 cm × 119.9 cm
Private collection

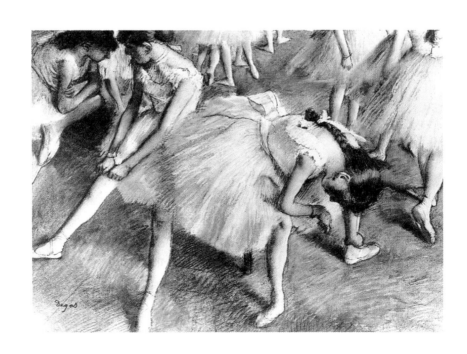

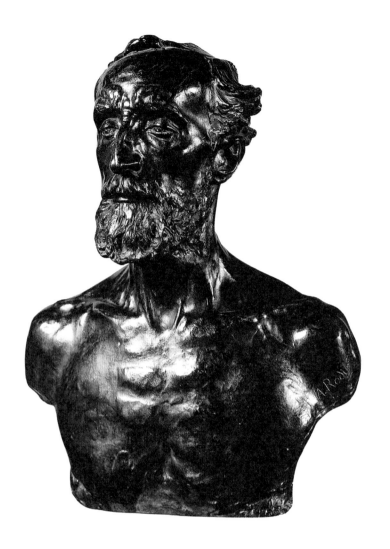

345
罗丹
雕刻家朱尔·
达卢像

1883年
青铜，高52.6 cm
Musée Rodin, Paris

346
罗丹
上帝之手

约1898年
大理石，高92.9 cm
Musée Rodin, Paris

观察她们。他只看重明暗在人体上的相互作用，看重他可以用来
表现运动或空间的方式。他向学院派证明，年轻艺术家的新原理
不是跟完美的素描法势不两立，而是正在提出一些只有最高明的
素描大师才有能力解决的新问题。

这场新运动的主要原则只有在绘画中才能得到充分的表
现，但是不久雕刻也被拉入这场拥护还是反对"现代主义"
［modernism］的斗争之中。伟大的法国雕刻家奥古斯特·罗丹
［Auguste Rodin］（1840—1917）跟莫奈同年出生。因为他热情
地研究古典雕像和米开朗琪罗的作品，所以跟传统艺术之间无须
产生什么根本冲突。事实上，罗丹很快就成为公认的大师，享有
很高的社会名望，跟当时任何一位艺术家相比，至少也是毫不逊

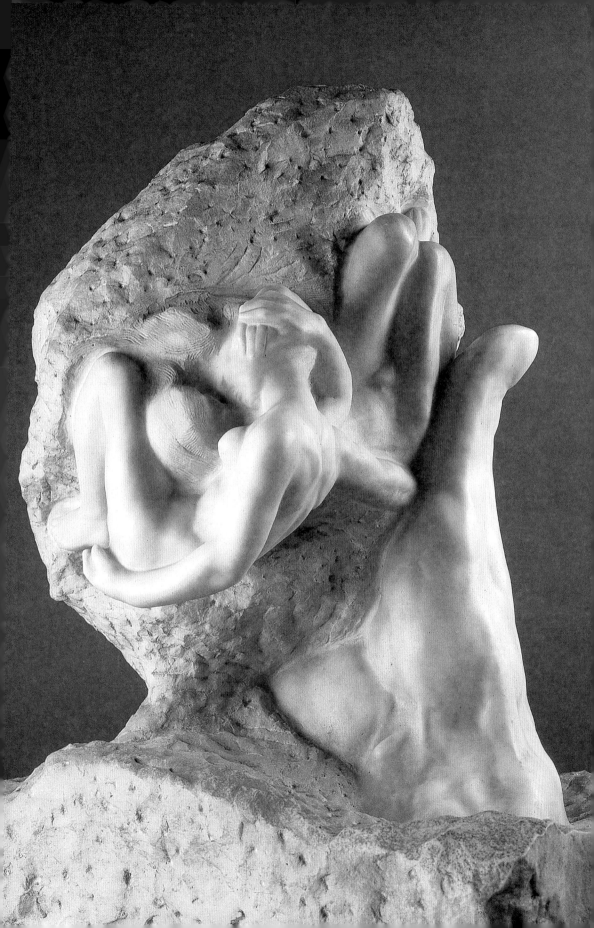

色。然而连他的作品也成为批评家们激烈争吵的对象，经常跟印
象主义造反者的作品归在一起。我们看一看他雕刻的肖像（图
345），原因可能就很清楚了。跟印象主义者一样，罗丹不重视
外形的"完成"，也跟他们一样，喜欢把一些东西留给观者去想
象。有时他甚至让石块的一部分立在那里，让人看到他的人物正
在出现和成形。在一般公众眼里，这不是彻头彻尾的懒惰，也是
古怪得令人气恼。他们反对罗丹的意见跟以前非难丁托列托的意
见（见371页）相同，对他们来说，艺术的完美性仍然意味着处处
精洁洗练。罗丹表现他对神圣创世行为的想象（图346），完全蔑
视这些小气的程式，这就帮助维护了伦勃朗当年坚持认为自己所
拥有的那种权力（见423页）——一旦达到他的艺术目标就宣布作
品完成。因为谁也不能说罗丹的创作程序是出于无知，所以他的
影响对印象主义在法国赞赏者的小圈子之外得到承认，起了铺平
道路的巨大作用。

　　艺术家从世界各地来到巴黎跟印象主义接触，然后随身带
走新发现，同时带走艺术家身为造反者反对有钱人的偏见和习俗
的新态度。在法国以外，这一信条的最有影响的鼓吹者之一是美
国的詹姆斯·艾博特·麦克尼尔·惠斯勒［James Abbott McNeill
Whistler］（1834—1903）。惠斯勒参加过这场新运动的第一次
战斗，跟马内一道参加过1863年"落选者沙龙"的画展，和他
的画家同道都对日本版画满腔热情。严格地讲，他跟德加和罗丹
一样，都不是印象主义者，因为他最关心的不是光线和色彩的效
果，而是优雅图案的构图。他跟巴黎画家的共同之处，是鄙视公
众对富于感情的逸事趣闻所怀有的兴趣。他强调的论点是，关乎
绘画的不是题材，而是把题材转化为色彩和形状的方式。惠斯勒
画的最有名的作品是他母亲的肖像（图347），这大概也是他迄今
为止最受欢迎的画作之一。1872年展出时，惠斯勒使用的标题是
《灰色与黑色的布局》［Arrangement in Grey and Black］，这一点
很有特色。惠斯勒避免流露任何"文学"趣味和多愁善感。实际
上，他所追求的形状和色彩的和谐跟题材的情调毫无抵触。正是
由于细心地平衡简单的形状，赋予了画面悠闲的性质；它的"灰
色与黑色"的柔和色调从妇人的头发和衣服直到墙壁和背景，加
强了画面的温顺、孤独感，使此画具有广泛的感染力。奇怪的

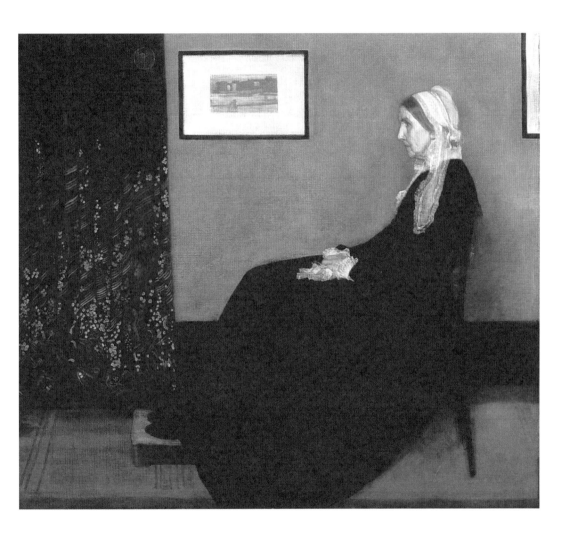

是，创作这幅敏感、文雅之作的画家，由于他的刺激性手法，由于他实践他所谓的"树敌的文雅艺术"，落得声名狼藉，这一点真是令人难以理解。他定居在伦敦以后，内心感到一种呼唤，几乎要他单枪匹马地为现代艺术而战。他习惯于用人们认为古怪的名称给画命名，他蔑视学院派的准则，激起了拥护过特纳和前拉斐尔派的大批评家约翰·拉斯金的愤怒。1877年，惠斯勒展出了一组具有日本手法的夜景画，名为《夜曲》〔Nocturnes〕（图348），每幅索价二百畿尼。拉斯金写道："我从未料到，会听见一个花花公子拿桶颜料当面嘲弄公众就要二百畿尼。"惠斯勒控告他犯了诽谤罪，这个案件又一次表现出公众和艺术家在观点上存在着深深的鸿沟。关于作品是否"完成"的问题立即被提出讨论，惠斯勒被盘问是否确实"为两天的工作"索取巨额高价。对此，他回答道："不，我是为一生的知识开的价目。"

出人意外的是，在这一不幸的诉讼案中，双方实际上有许多共同之处：他们都对周围事物的丑恶和肮脏深为不满。但是拉斯金这位长者希望唤起同胞们的道德感，使他们对美有高度的觉悟；而惠斯勒则成了所谓"唯美主义运动"〔aesthetic movement〕的一位领袖，企图证明艺术家的敏感是人世间唯一值得严肃对待的东西。在19世纪接近尾声的时候，这两种观点都更加重要了。

26

寻求新标准
19世纪晚期

从表面上看，19世纪末期是非常兴旺的时期，甚至是自鸣得意的时期。可是那些觉得自己是局外人的艺术家和著述家对取悦公众的艺术目的和方法日益不满，于是，建筑就成了他们最方便攻击的靶子。当时，建筑术已经发展成一套无意义的常规。我们还记得，在大规模扩建的城市怎样矗立起巨大的公寓楼、工厂和公共建筑物，它们使用的风格五花八门却跟建筑物的目的毫无联系。通常是由工程师首先确定适合建筑物内部要求的结构，然后再从论述"历史风格"的范本中找到一种装饰形式，在建筑立面上粉饰出一点**"艺术"**。出人意料的是建筑家那么多年竟然大都对这种程序感到满足。因为公众需要圆柱、半柱、腰线和线脚，建筑家就供应给他们。但是19世纪行将结束时，越来越多的人意识到这种风气荒唐可笑。特别是英国，批评家和艺术家对工业革命造成的手工技艺的普遍衰落感到伤心，讨厌那些根据曾经具有意义和价值的装饰品仿造的廉价、俗气的机制装饰品。约翰·拉斯金和威廉·莫里斯［William Morris］等人都梦想彻底改革工艺美术，用认真的富有意义的手工艺去代替廉价的大批生产。他们的批评有广泛的影响，尽管所提倡的简陋手工艺在现代环境已被证明是最大的奢侈。他们的宣传不可能废止工业大生产，但却把人们的眼光引向他们提出的问题，使更多的人爱好真实、单纯和"手工的"产品。

拉斯金和莫里斯本来还指望通过恢复中世纪的创作条件使艺术获得新生。但是许多艺术家看到那是不可能的。他们渴望以一种新感受对待设计和材料自身所具有的潜力，去创造一种"新艺术"。于是在19世纪90年代举起了这面新艺术［Art Nouveau］的旗帜。建筑家开始采用新型材料和新型装饰进行建筑实验。如前所述，希腊柱式本是从原始的木头结构发展而来（见77页），从

文艺复兴时期以后建筑装饰业一直用作开业的家当（见224、250页）。然而现在，当一种使用铁和玻璃的新建筑已经不知不觉地出现在火车站和工业建筑中时（见520页），难道不正是这种新建筑演化出它自身装饰风格的大好时机吗？如果西方建筑过于墨守旧的建筑法成规，那么东方能不能提供一套新样式和新观念呢？

这种推理一定隐含在比利时建筑家维克托·霍尔塔［Victor Horta］（1861—1947）设计方案的背后，他的设计一出世就获得成功。霍尔塔从日本艺术中学会放弃对称构图，学会欣赏我们记忆中的东方艺术所具有的弯曲弧线的效果（见148—150页）。但他并不仅仅模仿，他把那些线条移植到跟现代要求十分相宜的铁结构当中（图349）。从布鲁内莱斯基以后，这还是第一次给欧洲建筑者提出一种全新的风格。难怪这些发明创造会被归入新艺术运动。

这样自我意识到"风格"，这样盼望日本能够帮助欧洲摆脱绝境的不只限于建筑，19世纪末，青年艺术家对19世纪的绘画产生的不舒服、不满意的感觉，不容易解释清楚。不过，重要的是我们应该了解它的根源，因为今天通称"现代艺术"的各种运动正是产生于这种感觉。有些人可能认为印象主义者是第一批现代派，因为他们不承认学院里教授的一些绘画规则。然而最好还是记住，印象主义者的艺术目标跟文艺复兴时期发现自然以来建立的艺术传统并无二致。他们也想把自然画成我们看见的样子，他们跟保守派艺术家的争论在艺术目标方面少，在达到艺术目标的手段方面多。他们探索色彩的反射，实验粗放的笔法效果，目的是更完美地复制视觉印象。事实上，直到出现印象主义，才完全彻底地征服了自然，呈现在画家眼前的东西才样样可以作为绘画的母题，现实世界的各个方面才都成为值得艺术家研究的对象。大概正是由于他们的方法获得了这种彻底的胜利，一些艺术家才不肯贸然予以接受。有那么片刻时间，以描摹视觉印象为目标的艺术好像已经解决了它的全部问题，再进一步追求似乎也不会有任何收获了。

可是我们知道，在艺术中，只要一个问题得到解决，就会有一大堆新问题来代替它。大概第一个对新问题的性质有明确感觉的仍然属于印象主义艺术家那一代，他是保罗·塞尚［Paul

349
霍尔塔
布鲁塞尔保罗—埃米尔·让松街的塔塞尔大厦
1893年
新艺术建筑

Cézanne］（1839—1906）。他只比马内小七岁，比雷诺阿还大
两岁。塞尚年轻时参加过印象主义画展，但他十分讨厌人们后
来对他们的态度，所以归隐于故乡普罗旺斯的埃克斯小城［Aix-
en-Provence］，在那里研究他的艺术问题，没有被批评家的叫
喊所打扰。他有足够维持闲居生活的收入，有固定的生活习惯，
也不必给他的画找买主糊口。这样，他就能以毕生的精力解决他
给自己提出的艺术问题，并且能把最严格的标准运用于自己的作
品之中。外表上他过着幽静而闲散的生活，实际上他一直热情地
奋斗，力求在画中达到他所追求的艺术完美的理想。他根本不喜
欢谈理论，但是，当他在几个赞赏者中间名声渐起时，他的确有
时打算用寥寥数语向他们说明自己打算做什么。传闻有一段议论
说明他的目的是"依据自然画出普森"［Poussin from nature］。
他的意思是说，普森等前辈古典大师的作品已经达到了奇妙的平
衡和完美。像普森的《甚至阿卡迪亚亦有我在》（见395页，图
254）表现了一个美丽的和谐图案，画中的形状彼此呼应。画中
的样样东西都各得其所，没有丝毫轻率、含糊之处。每个形象都
鲜明突出，人们可以把它想象成稳定、坚实的人体。整个画面清
寂、静穆，流露出一种自然的单纯。塞尚追求的目标就是这种宏
伟、平静性质的艺术。但是他认为再用普森的方法已经不能如愿
以偿。前辈大师毕竟是花费了巨大的代价才取得了那种平衡和坚
实的效果，他们不是一定要尊重眼前看见的自然面貌，相反，他
们是在画中安排了一些通过研究古典作品而学到的形状。连他们
获得空间感和立体感的手段，也是运用固定的传统规则，而不是
重新观察每一个物体。塞尚同意他的印象主义朋友的意见，认为
这些学院式的方法是违反自然的。他赞赏印象主义者在色彩和造
型领域的新发现，他也想向他的印象投降，画他看见的形状和色
彩，不画他知道的和学到的东西。但是他对他们的绘画方向感到
不安：印象主义者的确是描绘"自然"的真正大师，但是那样做
确实毫无欠缺了吗？那追求和谐设计的努力，那昔日第一流名画
特有的坚实的单纯性和完美的平衡感现在都在哪里？绘画的任务
是描绘"自然"，要使用印象主义艺术家的新发现，但也要重现
标志着普森艺术特点的秩序感和必然感。

　　对艺术来说，这个问题本身不是什么新问题。我们还记得意

大利15世纪征服自然和发明透视法曾经危及中世纪绘画作品的清楚布局，产生了只有拉斐尔那一代人才能解决的问题（见260—262、319页）。现在同样的问题又在一个不同的发展阶段上重复出现。印象主义者把坚实的轮廓线解体于闪烁的光线之中，并且发现了色影，这就又提出了一个新问题：怎样才能既保留这些新成就又不损害画面的清晰和秩序？简单些讲就是：印象主义的画光辉夺目，但是凌乱不整。塞尚厌恶凌乱。可是正如他不想重新使用"组配的"风景画去求取和谐的设计一样，他也不想重新使用学院派的素描和明暗程式去制造立体感。他在考虑正确用色时，面临一个更迫切的问题。跟他渴望清楚的图案一样，塞尚也渴望强烈、浓重的色彩。我们还记得中世纪的艺术家（见181—183页）能够随心所欲地满足这个愿望，因为他们不必尊重事物的实际面貌。然而当年艺术重新走上观察自然的道路时，中世纪彩色玻璃和书籍插图的纯净、闪光的色彩就已经让位于柔和的混合色调，威尼斯（见326页）和荷兰（见424页）的最伟大的画家就是使用混合色调表现出光线和大气。印象主义者已经不在调色板上调色，而是把颜色一点一点、一道一道分别涂到画布上，描绘"户外"场面的种种闪烁的光线反射。他们的画在色调上比前人要明亮得多，但是其结果还不能让塞尚满意。他想表现出在南方天气中大自然的丰富、完整的色调。不过他发现，简单地走老路使用纯粹的原色去画出画面上整块整块的区域，就损害了画面的真实感。用这种手法画出的画好像平面图案，不能产生景深感，这样，塞尚似乎已经陷入矛盾的重围之中。他既打算绝对忠实于他在自然面前的感官印象，又打算像他所说的那样，使"印象主义成为某种更坚实、更持久的东西，像博物馆里的艺术"，这两个愿望似乎相互抵触。难怪他经常濒临绝望的地步，难怪他拼命地作画，一刻不停地去实验。真正的奇迹是他成功了，他在画中获得了看起来不可能获得的东西。如果艺术是一项计算工作，就不会出现那种奇迹，然而艺术当然不是计算。使艺术家如此发愁的平衡与和谐跟机械的平衡不一样，它会突然"出现"，却没有一个人完全了解它的来龙去脉。论述塞尚艺术奥秘的文章已有许许多多，对他的意图和成就提出了各种各样的解释。但是解释还很不成熟，甚至有时听起来自相矛盾。即使我们对批评家的论述

很不耐烦，却永远有画来使我们信服。这里跟其他各处一样，最好的建议永远是"去看原画"。

　　不过，我们使用的插图至少还能部分地表现出塞尚取得的巨大成功。图350画的是法国南部圣维克托山［Mont Sainte-Victoire］，它的景色浸沐在光线中，但稳定而坚实；既呈现出清楚的图案，又使人感觉到有巨大的深度和距离。塞尚标示位于中央的旱桥和道路的水平线以及前景房屋的垂直线的方式，有一种秩序感和恬静感，然而，我们并不觉得那是塞尚强加给自然的一种秩序。甚至他的笔触也安排得跟画面的主要线条一致，加强了画面的自然

350
塞尚
从贝尔维所见的
圣维克托山
约1885年
画布油画，
73 cm × 92 cm
Barnes Foundation,
Merion, Pennsylvania

351
塞尚
普罗旺斯的山峦
1886—1890年
画布油画，
63.5 cm × 79.4 cm
National Gallery, London

和谐。塞尚无须借助勾画轮廓线就能改变笔触的方向，这种方式也能在图351看到，图中表现了艺术家是多么有意地强调前景中岩石的坚固的实体形状，借以消除上半部画面本来可能出现的平面图案的扁平效果。塞尚给他妻子画的奇妙肖像（图352），表现出他一心注意简单、轮廓分明的形状多么有助于让画面显得平稳和沉静。跟这样平静的名作相比，像马内的莫奈肖像（见518页，图337）那样一些印象主义作品往往看起来纯属机智的即兴之作。

应当承认，塞尚有些作品不这么容易理解。他的一幅静物画（图353），从插图看可能没有多大成功的希望。如果我们把它

352
塞尚
塞尚夫人
1883—1887年
画布油画，
62 cm × 51 cm
Philadelphia
Museum of Art

跟17世纪荷兰静物画家卡尔夫（见431页，图280）把握十足的画
法作一比较，它显得太笨拙了！水果盘画得那么差劲，连底座都
没放在当中。桌子不仅从左向右倾斜，看起来还仿佛向前倾斜。
卡尔夫描绘柔软蓬松的表皮，表现得格外出色，而塞尚画的则是
色点的杂凑之物，把餐巾画得就像锡箔制品。难怪塞尚的画最初
被嘲笑为可悲的涂鸦。可是，造成外观笨拙的原因恰恰是塞尚已
经不再把任何传统的画法看成理所当然的画法。他已经决心从涂

鸦开始，仿佛在他以前根本没有绘画这回事。卡尔夫画静物是为了显示他惊人的艺术绝技；而塞尚选择母题是研究他想解决的一些特殊问题。我们知道他沉迷于色彩跟造型的关系，像苹果那样具有鲜艳色彩的圆形实体就是探究他的问题的理想母题。他对平衡的设计很感兴趣，这就是他把水果盘向左延伸去填补空白的原因。因为他想研究桌子上各个物体在相互关联情况下的形状，所以他就把桌子向前倾斜，让物体都能被看到。这个例子大概能够表明塞尚为什么会成为"现代艺术之父"。他力求获得深度感但不牺牲色彩的鲜艳性，力求获得有秩序的布局但不牺牲深度感，在他这一切奋斗和探索当中，如果必要，有一点他是准备牺牲的，那就是传统的轮廓"正确性"。他不是一心要歪曲自然，然而，如果能够帮助他达到向往的效果，他就不大在乎某个局部细节是否变形。他对布鲁内莱斯基发明的"直线透视"（见229页）并不过分看重，发现它有碍工作，就把它抛开。当初发明科学透视法毕竟是要帮助画家制造空间的错觉——像马萨乔在圣马利亚·诺韦拉教堂的湿壁画中所画的那样（见228页，图149）。

353
塞尚
静物
约1879—1882年
画布油画，
46 cm × 55 cm
Private collection

而塞尚不打算制造空间错觉。他是想表现坚实感和深度感，而且他发现他放弃符合程式的素描法就能达到目的。他几乎没有意识到，这个无视"正确素描"的实例竟会在艺术中引起山崩地裂。

当塞尚摸索着调和印象主义手法和画面秩序感的时候，一位年岁小得多的艺术家乔治·修拉［Georges Seurat］（1859—1891）却几乎把这个问题当作数学方程式来着手解决。他从印象主义绘画方法出发，研究色彩视觉的科学理论，决定用非松散色［unbroken colour］的规则小点像镶嵌画一样组成他的绘画。他指望这就能使色彩在眼睛里（或者更确切地说是在头脑里）混合起来，而不失去强度和明度。不过，这种叫作点彩法［pointillism］的技术是一种极端措施，它去掉了所有的轮廓，把每个形状都分解成了彩色小点构成的区域，自然使形象难以辨识。于是，修拉不得不设法补救他这种绘画技术的复杂性，对形象进行根本的简化，比塞尚所曾设想的还要简化（图354）。修拉强调直线和水平线，几乎有埃及艺术风味，这使他越来越远地离开忠实描绘自然的道路，走向了探索有趣的、富有表现力的图案的道路。

1888年冬天，修拉在巴黎引起人们的注意，塞尚在埃克斯的隐居地埋头工作，这时一位热情的荷兰青年离开巴黎，到法国南部去追寻南方的强烈的光线和色彩，他是文森特·凡·高［Vincent van Gogh］。凡·高1853年生于荷兰，是一位牧师的儿子。他深深地信仰宗教，在英国和比利时矿区当过俗人传教士。他对米勒的艺术（见508页）和它的社会寓意深有所感，决定自己也当个画家。他有个弟弟叫提奥［Theo］，在一家艺术商店工作，把他介绍给印象派画家。这个弟弟很不寻常，虽然自己很穷，但总是毫不吝啬地帮助哥哥文森特，甚至资助他去法国南部的阿尔勒［Arles］。凡·高指望能在阿尔勒专心致志地工作几年，有朝一日卖掉自己的画，报答慷慨大方的弟弟。于是，他在阿尔勒选择了一个僻静的地方住下，在寄给提奥的信中写下了他的全部想法和希望，读起来好像一本连续的日记。这些信件出自一位几乎是自学的寒微的艺术家之手，他根本不知道自己会享有盛名；这些信件也是全部文学作品中最感人、最振奋人的作品之一，我们能够从中感觉到他的使命感，他的奋斗和胜利，他的极端孤独和渴望知音，而且我们意识到他在无比热情、极为紧张地

354
修拉
库尔波伏瓦之桥
1886—1887年
画布油画，
46.4 cm × 55.3 cm
Courtauld Institute
Galleries, London

工作着。不到一年，1888年12月他身体垮了，得了精神病。1889
年5月，他进入精神病院，但还有清醒的时候，可以继续作画。
凡·高痛苦地挣扎着又持续了十四个月，1890年7月结束了自己的
生命——跟拉斐尔一样，只活了三十七岁，他的画家生涯还没有
超过十年；成名作在三年之中画成，那三年时间还夹杂有病危和
绝望的时期。今天大多数人都知道其中的一些画，他的向日葵、
空椅子、丝柏和一些肖像画用彩色版复制出来，到处流传，在许
多简朴的房屋里都能见到。这正是凡·高所希望的结果。他想让
他的画具有他激赏的日本彩色版画那种直接而强烈的效果（见525
页），他渴望创造一种纯真的艺术，不仅要吸引富有的鉴赏家，
还要能给所有的人快乐和安慰。然而事情并不仅此而已。复制品

都不会尽善尽美，廉价的复制品使凡·高的画看起来比原画要粗糙，人们有时可能会厌烦。一旦发生这种情况，就要到凡·高的原作前面，看看即使他使用最强烈的效果也画得多么微妙，多么深思熟虑，这样，就会有全然意外的感觉。

　　事实上，凡·高也从印象主义方法和修拉的点彩法中吸取了教益。他喜欢用纯色点和纯色笔触的绘画技术，但在他手中，这种绘画技术已跟巴黎艺术家所设想的大不相同。凡·高使用一道一道的笔触，不仅使色彩化整为零，而且传达了他自己的激情。从阿尔勒写出的信中他描述了灵感涌现时的状态，"感情有时非常强烈，使人简直不知道自己是在工作……笔画接续连贯而来，好像一段话或一封信中的词语连绵"。这个比喻再清楚不过了。那种时刻，他作画有如别人写文章。就像一页手稿的笔迹能流露出作者的某种态度，一封信在强烈感情的驱使下写成，我们可

355
凡·高
有柏树的玉米地
1889年
画布油画，
72.1 cm × 90.9 cm
National Gallery, London

以本能地感觉到——凡·高的笔触就能告诉我们他的一些心理状态。在他之前还没有任何艺术家曾经那样始终一贯、那样卓有成效地使用这种手段。我们记得在较早的画中，在丁托列托（见370页，图237）、哈尔斯（见417页，图270）和马内（见518页，图337）的作品中，有大胆、粗放的笔法，但是他们的作品是表现艺术家绝妙的技艺、敏捷的知觉和呈现一个景象的魔力。凡·高的画则是帮助艺术家传达他的振奋心情。凡·高喜欢画一些能给这个新手段充分天地的物体和场面，他画的母题不仅能用画笔涂色，而且能勾线，还能像一个作家强调词语一样把色彩涂厚。所以，凡·高是第一个发现断株残茬、灌木树篱和庄稼地之美，发现多节的橄榄树枝和深色的火焰般的丝柏的形状之美的画家（图355）。

凡·高处于一种狂热的绘画冲动之中，不仅要画光芒四射的太阳（图356），而且还要画简陋、平静、常见的东西，以前还没有一个人认为它们值得艺术家注意。他画下了阿尔勒的狭窄居室（图357），给兄弟写的信中很好地说明了他的创作意图：

　　我头脑里有个新想法，下面就是新想法的梗概……这一次所

356
凡·高
圣马里德拉梅尔
风光

1888年
羽毛笔，印度墨和纸，
43.5 cm × 60 cm
Sammlung Oskar
Reinhart, Winterthur

想的是我的卧室，但在这里色彩要包办一切，让单纯的色彩给予事物更为庄重的风格，总体上给人休息或睡眠的感觉。一句话，观看这幅画应该让脑力得到休息，或者更确切些，让想象力得到休息。

墙壁是淡紫罗兰色。地面是红砖色。床和椅子的木头是鲜奶油般的黄色，被单和枕头是淡淡的发绿的柠檬色。床罩是大红色。窗子是绿色。梳洗台是橙色，脸盆是蓝色。门是淡紫色。

全部如上——这间遮门关闭的屋子里别无他物了。家具的粗线条也必须表现出绝对的休息。墙上有肖像，还有镜子、毛巾和几件衣服。

画框——因为画中毫无白色——将是白色。这是对我被迫休息一事的报复。

我又要整天画这幅画了，但是你看得出这个构思多么简单。明暗和投影都抑隐不露，用自由的平涂淡彩来画，就像日本的版画那样……

357
凡·高
艺术家在阿尔勒的寓所
1889年
画布油画，
57.5 cm × 74 cm
Musée d'Orsay, Paris

显然，凡·高的重点不是关心正确的表现方法。他用色彩和形状来表达自己对所画之物的感觉和希望别人产生的感觉。他不大注意他所谓的"立体的真实"，即大自然的照相式的精确图画。只要符合他的目标，他就夸张甚至改变事物的外形。这样，他通过一条不同的道路走到一个路口，跟同一年代里塞尚发现自己走到的地方相似，两个人都采取了重要的一步，有意识地抛弃"模仿自然"的绘画目标。当然他们所持的理由不同。塞尚画静物时，是想探索形状和色彩的关系，至于"正确的透视法"的使用，则以他的特殊实验所需要的程度为限。凡·高想使他的画表现他的感受，如果改变形状能够帮助他达到目的，他就改变形状。他们两个人都走到了这一步，但无意推翻过去的艺术标准。他们并不摆出"革命者"的姿态，不想惊吓那些洋洋自得的批评家。事实上，他们俩几乎都不再指望别人注意他们的画——他们要画下去只是因为他们不能不画。

1888年在法国南部还能见到第三位艺术家，他名叫保罗·高更［Paul Gauguin］（1848—1903），情况跟前面两个人很不相同。凡·高非常渴望知音，他梦想有一个像英国的前拉斐尔派所

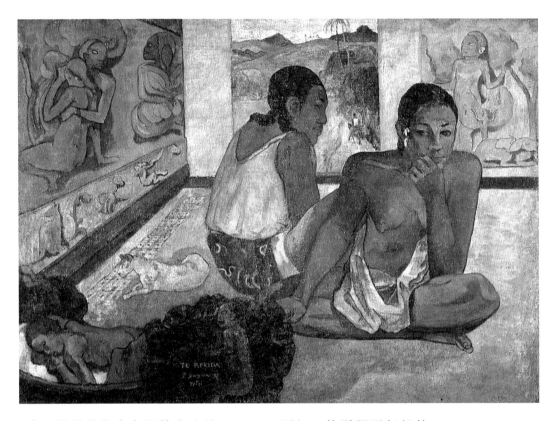

358

高更

白日梦

1897年

画布油画,

95.1 cm × 130.2 cm

Courtauld Institute

Galleries, London

建立的那种艺术家兄弟会(见511—512页),他说服了年长他五岁的高更与他在阿尔勒合伙。可是高更这个人跟凡·高大不一样,他根本不像凡·高那样谦卑,也没有他的使命感。相反,他自视甚高,雄心勃勃。但是两人之间仍有一些共同之处。高更跟凡·高一样,也是年岁较大才开始作画(他过去是富有的证券经纪人),而且也像凡·高那样,几乎是自学。但是两人的友谊关系却以不幸而告终。凡·高在发疯时打了高更,高更就跑到巴黎。两年后,高更索性离开欧洲,到了众所周知的"南太平洋诸岛",在塔希提岛[Tahiti]上寻求简朴的生活。因为他越来越相信艺术处于华而不实的危险之中,欧洲已经积累起来的全部聪明和知识剥夺了人的最高天资——感情的力量和强度,以及直接表现感情的方式。

当然高更不是第一个对文明产生这些疑虑的画家。自从艺术家自觉地意识到"风格"以后,他们就讨厌单纯的技巧,感觉

传统程式不可信赖。他们渴望着一种不是由可以学会的诀窍组成的艺术，渴望着这么一种风格，使它不仅属于风格，还是跟人的激情相似的某种强有力的东西。德拉克洛瓦到过阿尔及尔〔Algiers〕，去寻求强烈的色彩和无拘的生活（见504页）；英国的前拉斐尔派希望从"信仰时代"的未遭破坏的艺术中找到那种直率性和单纯性。印象主义者赞赏日本人的作品，但是他们自己的艺术跟高更渴望的强烈而单纯的艺术比较起来，就显得矫饰。高更最初研究农民艺术〔peasant art〕，但农民艺术吸引他的时间不长。他不得不离开欧洲。作为一个成员生活在南太平洋的土著人中间，自寻出路。他从那里带回欧洲的一些作品甚至使他从前的一些朋友都感到迷惑不解：作品看起来非常粗野，非常原始。而那恰恰是高更所需要的。他对自己被称为"野蛮人"很自豪，连他的色彩和素描法也是"野蛮的"，用以正确地表现他逐渐赞赏的塔希提岛的纯真的自然之子。今天再来看那些画中的一幅（图358），我们也许不大能重新体会这种心情，我们已经习惯于远远比它"粗野"的艺术了。然而还是不难看出高更奏出了新声。他画的题材不仅奇特而有异国情调，而且还试图进入土著的精神境界，像他们那样观看事物。他研究土著工匠的手法，经常把他们的作品画入自己的画中。他力求使笔下的土著肖像跟当地的"原始"艺术协调一致，所以他简化了形象的轮廓，也不怕使用大片强烈的色彩。跟塞尚不同，他不在乎简化的形状和配色会不会使他的画看起来平面化。当他认为有助于描绘土著的高度纯真时，乐于不考虑西方艺术的古老问题。他也许不是总能完全成功地达到他向往的直率和单纯的效果，但他渴望达到那一目标，跟塞尚渴望新的和谐、凡·高渴望新的寓意同样热情和真诚，因为高更也是把他的生命奉献给了他的理想。他觉得自己在欧洲没有人理解，决心回到南太平洋诸岛定居，永住不返。他孤独而失望地度过了几年以后，因体弱和贫困，在那里去世。

　　塞尚、凡·高和高更三人都极为孤独，他们持续不断地工作，但没有什么指望会被人理解。然而已有越来越多年青一代的艺术家看到了他们三人如此强烈地意识到的艺术问题，这些年轻人已经不再满足从艺术学校学到的技艺，尽管他们已经学会了怎样表现自然、怎样正确地画素描、怎样用色和用笔，甚至已经吸

359
博纳尔
餐桌

1899年
画板油画，
55 cm × 70 cm
Stiftung Sammlung E.G.
Bührle, Zurich

360
赫德尔
图恩湖

1905年
画布油画，
80.2 cm × 100 cm
Musée d'Art et
d'Histoire, Geneva

取了印象主义革命的教益，精于表现阳光和空气的闪烁颤动。事实上，在印象主义仍然遭受强烈抵制的国家，有些伟大的艺术家确实坚持走这条道路，为维护新方法而斗争。不过，年青一代的许多画家要寻求崭新的方法去解决问题，或者至少也要避开塞尚所感觉到的一些困难。那些困难的起因基本上在于：要求运用色调层次去暗示深度感跟希望保留我们所见到的美丽色彩之间的冲突（见494—495页上的讨论）。日本艺术已经使他们确信，如果为了大胆的简化而牺牲立体造型和细节描绘，一幅画就会给人强烈的印象。凡·高和高更都沿着这条路线去加强色彩而忽略深度，修拉的点彩法实验甚至走得更远。皮埃尔·博纳尔［Pierre Bonnard］（1867—1947）则以特有的技巧和敏感去表现光线和色彩在画布上的闪烁，仿佛画布是一块织锦。《餐桌》［*At the Table*］（图359）一画说明了他怎样避免对透视与深度的强调，以便让我们欣赏一幅色彩的图案。而瑞士画家费迪南德·赫德尔［Ferdinand Hodler］（1853—1918）描绘的家乡景色，简化的手法更为大胆，以至获得了招贴画般的清晰效果（图360）。

　　这里让我们想到招贴画绝非偶然，因为事实证明，欧洲从日本学来的方法特别适合广告艺术。19世纪进入20世纪之前，德加（见527页）的天才追随者亨利·德·图卢兹–劳特累克［Henri de Toulouse–Lautrec］（1864—1901）就采用了简洁的手段去创造新

型的招贴画艺术（图361）。

　　同样，插图艺术也从这种效果的发展中获益。像威廉·莫里斯（见535页）那样的人，记得以前人们在印书上所倾注的爱心和精心，绝不容忍只管讲故事而不管印刷效果的印制粗劣的书籍和插图。年轻的奇才奥布里·比亚兹莱［Aubrey Beardsley］（1872—1898）从惠斯勒和日本画家那里汲取灵感，以他绝妙的黑白插图（图362）在整个欧洲一跃成名。

　　在这个新艺术运动时期，人们常用的赞美词是"装饰性"［decorative］。绘画和版画应该在我们看清它的再现内容之前就向我们呈现悦目的图案。因此，追求装饰性的时尚逐渐而坚实地为一种新的探索方向铺平了道路。忠于母题或讲述一个动人的故事已无关宏旨，要的只是图画或版画具有悦目的效果。然而，一些艺术家也日益感到，有些东西在艺术中已经看不到了，那却正是他们拼命恢复的东西。我们记得，塞尚感觉到失去了秩序感和平衡感，感觉到因为印象主义者专心于飞逝的瞬间，使得他们忽视自然的坚实和持久的形状。凡·高感觉到，由于屈服于视觉印

361
图卢兹—劳特累克
在大使饭店的歌唱家阿里斯蒂德·布律昂

1892年
石版招贴画，
141.2 cm × 98.4 cm

362
比亚兹莱
王尔德《莎乐美》插图

1894年
线刻并施灰调子于日本犊皮纸；
34.3 cm × 27.3 cm

象，由于除了光线和色彩的光学性质以外别无所求，艺术处在失去强烈性和激情的危险之中，只有依靠那种强烈性和激情，艺术家才能向同伴们表现他自己的感受。最后，高更就完全不满意他看到的生活和艺术了，他渴望某种更单纯、更直率的东西，指望能在原始部落中有所发现。我们所称的现代艺术就萌芽于这些不满意的感觉，这三位画家已经摸索过的解决办法就成为现代艺术中三次运动的理想典范。塞尚的办法最后导向起源于法国的立体主义［Cubism］；凡·高的办法导向主要在德国引起反响的表现主义［Expressionism］；高更的办法则导向各种形式的原始主义［Primitivism］。无论这些运动乍一看显得多么"疯狂"，今天已不难看到它们始终如一，都是企图打开艺术家发现自己所处的僵持局面。

画向日葵的凡·高
1888年
高更画，画布油画，
73 cm × 92 cm
Rijksmuseum Vincent
van Gogh, Amsterdam

27

实验性美术
20世纪前半叶

　　谈论"现代艺术"，人们通常想的是，现代艺术已经跟过去的传统彻底决裂，它试图做的是以前艺术家未曾梦想过的事。有些人喜欢进步的观念，认为艺术也必须跟上时代的步伐。另外一些人则比较喜欢"美好的往昔"，认为现代艺术一无是处。然而我们已经看到实际情况不这么简单，现代艺术跟过去艺术一样，它的出现是对一些明确问题的反应。哀叹传统中断的人就不得不回到1789年法国革命以前，可是很少有人会认为还有这种可能性。我们知道，正是在那时，艺术家已经自觉地意识到风格，已经开始实验和开展一些新运动，通常总要提出一个新的"主义"作为战斗口号。很奇怪，恰恰是建筑这一受尽"语言混乱"之苦的艺术分支，最为成功地创造了一种持久的新风格；现代建筑虽然姗姗来迟，但是它的原理如今已经牢固地生根立足，难得有人会去兴师发难。我们记得，为了探索出一种建筑和装饰的新风格所进行的新艺术实验，实验中采用铁结构的新技术仍然跟滑稽的装饰相结合（见537页，图349）。但是20世纪的建筑不产生于创新实验。未来是属于当时决心从头做起的人，他们不执着于风格或装饰，不斤斤计较于创新还是守旧。年轻的建筑家否定建筑是一种"美的艺术"的观念，他们完全抛弃装饰，打算根据建筑的目的来重新看待自己的任务。

　　这种新态度在世界若干地方都有反映，但是没有一个地方像美国那样始终如一。在美国，技术进步受传统重压的束缚要少得多。当然，建造于芝加哥的高层建筑，它上面覆盖着欧洲样式的装饰品，这本身很不协调。但是一个建筑家要想说服他的主顾接受一座全然打破常规的房舍，就需要强大的毅力和坚定的信念。在这方面最成功的建筑家是美国的弗兰克·劳埃德·赖特［Frank Lloyd Wright］（1869—1959）。他看到一所建筑的要紧部分是房

间，而不是建筑立面。如果房屋内部宽敞，设计良好，符合主人的要求，它的外观也一定能被接受。我们看来，这可能不是什么革命性的观点，然而实际情况却恰恰相反，因为它引导赖特抛弃了古老的建筑程式，特别是传统所要求的严格对称。图363是赖特设计的第一批房屋中的一座，在芝加哥的一个富裕的郊区。他已经清除掉所有的普通装饰附件、线脚和檐口，而且房屋建造得完全符合设计图。可是，赖特并没有把自己看成一个工程师。他相信他所谓的"有机建筑"［Organic Architecture］，他的意思是，一所房屋必须像一个有生命的有机体一样，从人们的需要和地区的特点中产生。

当时，工程师们有一些主张更有力、更诱人，赖特却不肯接受，对此人们能够赞赏。因为，如果莫里斯当初的想法正确，机器绝对不能成功地跟手工制品争胜，那么我们现在的出路显然就是弄清机器能够做什么，按照机器的特长调整我们的设计。

有些人以为，这一原则有伤趣味和风雅，似乎要不得。然

363
赖特
*伊利诺伊州橡树
园费尔奥克大街
540号住宅
1902年*
没有"风格"的建筑

364
莱因哈德·霍夫迈
斯特等人
纽约洛克菲勒中心
1931—1939年
现代工程的风格

而，正是去掉了一切装饰品，现代建筑家就决心跟许多世纪以来
的传统决裂。去掉布鲁内莱斯基时代以来发展起来的一套臆定的
"柱式"系统，去掉密如蛛网的虚饰线脚、卷涡纹和半柱，人们
最初见到那些房屋，觉得它们赤裸裸地一丝不挂，不可容忍。但
是我们现在都已经习惯这种外形，已经能够欣赏现代工程风格的
清楚轮廓和简单形式（图364）。我们在趣味方面的这种改变要归
功于几个先驱者，他们最早使用现代建筑材料做实验，但是经常

招致耻笑和敌视。图365就是一座实验性建筑，引发了反对还是支持现代建筑之争的宣传风暴。它是德绍市［Dessau］的包豪斯［Bauhaus］学校，德国的沃尔特·格罗皮乌斯［Walter Gropius］（1883—1969）建造，后来被纳粹党徒关闭取缔。建造这座建筑物是要证明艺术和工程不必像19世纪那样相互疏远，而是相反，它们能够相得益彰。学校里的学生也参与了设计建筑物和附设装置。他们受鼓励去发挥想象，大胆实验，然而绝对不要忽视设计应该为之服务的目的。就是这所学校，首先发明了我们日常使用的钢管座椅和类似的家具。包豪斯所提倡的理论有时被概括为一句口号"功能主义"［functionalism］——其宗旨是，只要设计的东西符合它的目的，美的问题就可以随它去，不必操心。这一信条当然大有道理，至少帮助我们摆脱了无用乏味的花饰，19世纪的艺术观念曾经用花饰把我们的城市和房屋搅得乱七八糟。但是所有的口号都一样，这个口号也难免过分简化：无疑有一些东西功能不差，可是相当难看，至少也是貌不出众。功能主义风格的最佳作品之所以美，不仅由于它们刚巧适合它们的功能，还由于它们是出自富有机智和鉴赏力的人之手，那些人知道怎样使建筑物不仅符合目的，而且看起来"合适"。为了发现和谐形式

的奥秘所在，就需要做大量实验，反复摸索。建筑家必须用不同的比例和不同的材料放手实验，尽管有一些实验也许把他们引入绝路，获得的经验却未必毫无可取之处。艺术家们谁也不能永远"稳扎稳打"，最重要的是应该认识到，即使那些明显出格或古怪的实验，也曾在我们今天几乎已经视为当然的新设计的发展过程中起过作用。

在建筑中，人们普遍承认大胆的发明和革新的价值，但是很少有人认识到在绘画和雕刻中情况相似。许多人不喜欢他们所谓的"极端现代化的玩意儿"，一旦知道它们已经大量渗入人们的生活，影响了人们的趣味和爱好，我们一定会大吃一惊。极端现代化的造反者在绘画中创造出的形状和配色已经成为商业艺术通用的开业家当，当我们在招贴画、杂志封面和纺织品上见到它们的时候，并不觉得有什么不顺眼之处。甚至不妨说现代艺术已具有一种新的功能，可以作为实验场所去试验形状和图案的新型组合方式。

但是画家应该拿什么做实验，而他又为什么不能满足于在自然面前坐下来尽其所能去描绘它呢？答案似乎是，艺术家已经发现他们应该"画其所见"这个简单的要求自相矛盾，所以艺术已经不知所从。这种讲法听起来就像现代艺术家和批评家捉弄久受其苦的公众时喜欢使用的一个悖论，但是，从本书的开端一直读到现在的人对这一点应该有所理解。我们记得原始艺术家的习惯做法，例如他们用简单的形状去构成一张面孔，而不是描摹一张实际的脸（见47页，图25）；我们还经常回顾埃及人和他们在一幅画中表现所知而不是表现所见的手法。希腊和罗马艺术赋予图式化的形状以生气，中世纪艺术接着使用它们来讲述神圣的故事，中国艺术使用它们来沉思静想。总之，这些场合都不要求艺术家去"画其所见"，直到文艺复兴，这一观念才开始形成。最初似乎一帆风顺，科学透视法，"渐隐法"，威尼斯派色彩，运动和表情，它们一起丰富了艺术家表现周围世界的手段。然而每一代人都发现仍然有意料之外的"反抗堡垒"，那就是程式［convention］，它驱使艺术家使用所学的形式，而非画其实际所见。19世纪的造反者打算把程式全部清除出去；当障碍一一排除之后，印象主义者终于宣布：他们的方法可以帮助他们把视觉所

见以"科学的准确性"描绘在画布上。

根据这种理论的绘画相当引人入胜，但是我们不应该因此无视一个事实：他们立足的观念只有一半是真理。从那时以来，已经越来越认识到我们永远不能把所见和所知整整齐齐地一分为二。一个人生下来目盲，后来有了视力，就不得不学习观看。进行一些自我限制和自我观察，即能发现我们所谓的所见，其色彩和形状毫无例外都来自我们对所见之物的知识或信念。一旦二者有了出入，这一点就变得十分明显。我们看东西偶尔会出现差错，例如我们有时看到近在眼前的微小物体仿佛是地平线上的一座大山，一张抖动的纸仿佛是一只鸟。一旦知道自己看错，就再也不能看到原先看见的样子。如果我们要把某个物体画下来，那么在发现事实真相之前和之后，使用的形状和色彩必定不会相同。事实上，我们拿起铅笔动手一勾画，被动地服从于我们所谓的感官印象的想法实际上就是荒谬的。如果从窗户向外看，我们看到的窗外景象可以有一千种不同的方式。哪一个是我们的感官印象呢？然而我们要画窗外的景象就必须做出选择，必须从某处着手，必须用街道对面的房屋和房屋前面的树木构成一幅图画。无论怎样做，我们总是不能不从某种有如"程式的"线条或形状之类的东西下手。我们内心的"埃及人"本性可以被压抑，但是绝对不能被彻底摧毁。

我认为这就是企图追随和超越印象主义者的那一代人隐约感觉到的困难，最后促使他们抛弃了整个西方传统。因为既然"埃及人"或小孩子的本性还顽固地保存在我们内心，那么为什么不老老实实地正视制像这个基本事实呢？新艺术运动的实验曾经引进日本版画来解除危机（见536页），然而为什么仅仅借用那样成熟的后世作品呢？从头开始，寻找真正"原始"的艺术，寻找吃人的原始人的物神和野蛮部落的面具，岂不更好？在第一次世界大战前达到高潮的艺术革命中，赞赏黑人雕刻确实成为把各种倾向的青年艺术家联合在一起的种种热情之一。黑人艺术品可以在古董铺里廉价买到，于是非洲部落的某个面具，就会取代过去陈设在学院派艺术家工作室的"观景楼的阿波罗"模型（见104页，图64）。我们观看一件非洲雕刻杰作（图366），不难理解这样的形象对正在寻求出路摆脱西方艺术绝境的一代人何以有那么强烈

366
西非丹族人
面具
约1910—1920年
木头，眼皮周围
有高岭土，
高17.5 cm
Von der Heydt
Collection,
Museum Rietberg,
Zurich

的吸引力。欧洲艺术的一对孪生主题——"忠实于自然"和"理想的美"，似乎哪一个也不曾打扰过部落工匠的心灵，然而他们的作品却具有欧洲艺术在长期求索过程中已经失掉的东西——强烈的表现力、清楚的结构和直率单纯的技术。

我们今天知道，部落艺术传统比当初发现它的人所想象的要复杂，不那样"原始"，我们甚至看到，模仿自然一事绝对没有被排除在它的目标之外（见45页，图23）。尽管如此，部落仪礼用品的风格仍然可以作为新运动的共同兴趣中心，去继续追求表现力、结构和单纯性，那是从三位孤独的造反者凡·高、塞尚和高更的实验中继承下来的奋斗目标。

不论是好是坏，20世纪的艺术家都得成为发明家。为了引人注目，他们不得不追求独创性，而不是我们仰慕的往昔大师的高超技艺。任何使批评家感兴趣并能吸引追随者奔波的背离传统行为，都会被欢呼成领导未来的新"主义"。可是未来总是没有维持多久。然而，20世纪的艺术史不能不注意这种无休无止的实验，因为本世纪中许多最有天赋的艺术家都加入了实验的阵营。

表现主义的实验大概最容易用语言说明。名称本身可能选得不够恰当，因为我们知道我们已做的事情和遗留未做的事情件件都在表现自己。然而表现主义［Expressionism］这个词由于跟印象主义［Impressionism］对比容易记忆，就成为一个方便的名称，而且也是相当有用的名称。凡·高已在一封信中说明了他怎样动手给一位好友画肖像。画出符合程式的写真像还只是第一步。画出一幅"正确"的肖像以后，他就开始改变色彩和背景：

　　我夸张头发的金黄色，用橘黄、铬黄、柠檬黄；在头部的后面，不画房间的普通墙壁，而画无限［the Infinite］，我用调色板所能调出的最强烈、最浓重的蓝色画了一个单纯的背景。金黄色放光的头衬着强烈的蓝色背景，神秘得好像碧空中的一颗明星。哎呀，我亲爱的朋友，公众只能认为这种夸张手法是漫画，但对你我而言，那又有什么关系呢？

　　凡·高说他选择的方法可以比作漫画家的方法，说得不错。漫画过去一直是"表现主义"的，因为漫画家要弄他所画的人，让对象歪曲变形，以便恰好表现他对所画者的感觉。只要对自然形象的歪曲打着幽默的旗号，似乎谁也不认为它们难于理解。幽默艺术是准许为所欲为的场所，人们对待它跟对待艺术不同，并不带有成见。但是一种严肃的漫画，一种不是为了表现优越感，而是为了表现热爱、赞美或恐惧之情去有意改变事物外形的艺术，人们却难以接受，就像凡·高所断言的那样。然而画家如此行事，没有任何自相矛盾之处。我们对于事物的感情的确影响我们对它们的看法，甚至还影响它们留在我们记忆中的形状，这是毫无渲染的事实。想必人人都有体会，以我们高兴时和伤心时相比，同一个地方看起来可能迥然不同。

　　第一批比凡·高更深入地探索这些前景的艺术家，有挪威画家爱德华·蒙克［Edvard Munch］（1863—1944）。图367是他1895年创作的一幅石版画，名为《尖叫》［The Scream］，目的是表现突然的刺激怎样改变了我们的一切感觉印象。所有线条似乎都趋向版画上唯一的中心——那个高声呼喊的头部。看起来仿佛全部景色都分担着尖叫的痛苦和刺激。正在高叫的人面孔实际已变形，好像一幅漫画面孔。圆睁的双眼和凹陷的面颊使人想起象征死亡的骷髅头。这里必定发生了什么可怕的事，但因为我们永远不知道那尖叫意味着什么，这幅版画就更加使人不安。

　　表现主义艺术使公众烦恼之处与其说是自然遭到歪曲，不如说是作品失去了美。漫画家可以揭示人的丑陋，这被视为理所当然——那是他的工作。但是，如果自称是严肃的艺术家，在必须改变事物的外形时就不要忘记应该把事物理想化而不要丑化，否则就要引起强烈的不满。但是蒙克也许会反驳说，痛苦的呐喊并

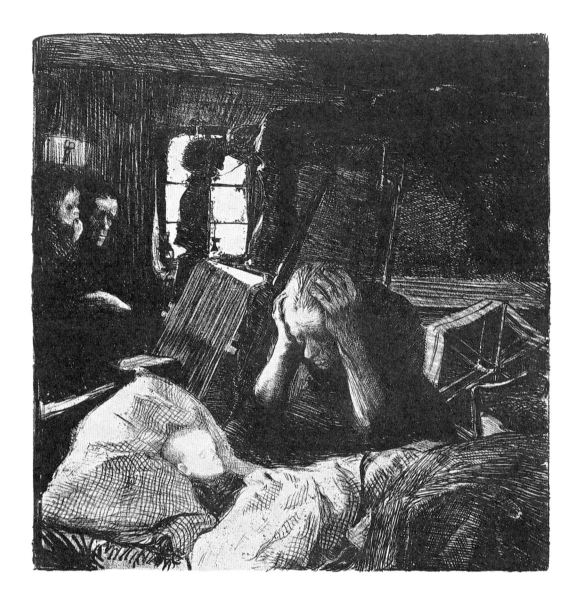

不美，仅看生活中娱人的一面就不诚实。因为表现主义者对于人类
的苦难、贫困、暴力和激情深有所感，所以他们倾向于认为固执于
艺术的和谐与美只是由于不肯老老实实而已。在他们看来，古典大
师的艺术，拉斐尔或科雷乔的作品，显得虚假、伪善。他们想正视
我们生活中真实的一面，表现他们对被剥夺权利的人和丑陋的人的
同情，避开任何具有美丽和优雅之感的东西，打掉"有钱人"实有
的或设想的自鸣得意，这几乎成为他们名誉所关的大事。

德国艺术家凯绥·珂勒惠支［Käthe Kollwitz］（1867—
1945）创作的感人的版画和素描，绝不是为了耸人听闻。她深深

368
珂勒惠支
需求
1893—1901年
石版画，
15.5 cm × 15.2 cm

369
诺尔德
先知
1912年
木刻，
32.1 cm×22.2 cm

同情那些贫穷和受压迫的人，希望为他们尽力。图368是19世纪90年代所作的组画之一，灵感来自一部剧本，描写西西里纺织工人失业和反抗的苦难生活。剧本中本来没有孩子奄奄一息的场面，但有了它更增加了画面的沉痛感。这套组画获得某项评比的金牌，负责的大臣却劝皇帝拒绝他们的推荐，因为"从作品的主题和它的自然主义手法来看，完全没有缓和或调解的成分"。当然，这正是凯绥·珂勒惠支的本意所在。她不像米勒，米勒的《拾穗者》想让我们看到劳动的尊严（见509页，图331）。而她认为除了革命无路可走。难怪她的作品鼓舞了东欧的许多艺术家和宣传者，她在那儿比在西欧更有名。

在德国，常常听到彻底变革的呼声。1906年一群德国画家结成团体，取名Die Brücke［桥社］，要与往昔彻底决裂，为迎接新曙光而战。埃米尔·诺尔德［Emil Nolde］（1867—1956）在桥社虽时间不长，但也抱有这种志向。图369是他的一幅令人难忘的木刻《先知》［The Prophet］，它刻画有力，几乎像招贴画给人的印象，这正是那些艺术家的目标。不过，他们现在追求的不是装饰性的效果。简化手法完全是为了增强表现力，因此一切都集中于预言者［man of God］的出神凝视上。

表现主义运动在德国找到了最丰饶的土壤，事实上在那里成功地激起了"小人物"对社会的愤怒和仇恨。1933年纳粹党徒上台执政，现代艺术遭到禁止，表现主义运动的最伟大的领导者们

370
巴拉赫
"请赐怜悯!"
1919年
木头,高38 cm
Private collection

不是被流放,就是被禁止创作。表现主义雕刻家恩斯特·巴拉赫〔Ernst Barlach〕(1870—1938)遭到的就是这种厄运,图370展现的是他的木雕《"请赐怜悯!"》〔"Have Pity!"〕。他让这个乞妇又衰老又瘦骨嶙峋的双手的简单姿势含藏着极其强烈的表现力,不允许任何东西分散我们对这个统摄性主题的注意。乞妇把斗篷拉起遮住面孔,被简化的头部形状,更能激起我们感情上的共鸣。我们对这样的作品该说丑还是该说美,这个问题在此毫不相干,这跟伦勃朗的作品(见427页)、格吕内瓦尔德的作品(见350—353页)或者表现主义者激赏的"原始"作品情况相同。

奥地利画家奥斯卡·科柯施卡〔Oskar Kokoschka〕(1886—1980)也是一位以不肯仅看事物的光明面而震惊公众的画家,1909年他在维也纳展出第一批作品,激起了一场愤怒的风暴。图371是他的早期作品之一,画的是两个正在玩耍的孩子。我们看来,这幅画惊人地逼真可信,然而也不难理解为什么这种类型

的肖像会激起极大的反感。如果回想一下鲁本斯（见400页，图257）、委拉斯克斯（见410页，图267）、雷诺兹（见467页，图305）或者盖恩斯巴勒（见469页，图306）之类伟大艺术家画的儿童肖像，就会明白它产生震动的由来。往昔，画中的儿童必须看起来漂亮、可爱、心满意足。成年人本来不想了解儿童的伤心和痛苦，如果向他们展示这种悲痛的主题，他们就要大为反感。但是科柯施卡却不赞同这种习俗的要求。我们感觉他以极大的同情和怜悯观察儿童，抓住了他们的向往和梦想，行动的笨拙和身体发育的不均衡。为了把这一切都表现出来，他无法依赖公认正确的素描法，然而正因为他不追求循规蹈矩的精确性，作品就更加逼真。

　　巴拉赫和科柯施卡的艺术都很难叫作"实验性"艺术。但是，要检验这种表现主义的信条，就必然鼓舞实验之风。假设这个信条正确，艺术不是重在模仿自然，而是重在通过色彩和线条的选择去表现感情，那么就有理由去追问一下：抛开一切题材，仅仅依靠色调和形状的效果，是否就不能使艺术更为纯粹？音乐

371
科柯施卡
玩耍的孩子
1909年
画布油画，
73 cm × 108 cm
Wilhelm Lehmbruck
Museum, Duisburg

不用词语做拐杖也发展得非常良好，这个例子经常使艺术家和批评家梦想一种纯粹的视觉音乐。要记住惠斯勒已经朝这方向走了一段路，他用音乐名称命名自己的画（见532页，图348）。但是泛泛地谈论视觉音乐是一回事，实际展出一幅什么具体形象也看不出来的画就是另一回事了。第一位着手实践的艺术家是当时身居慕尼黑的俄国画家瓦西里·康定斯基［Wassily Kandinsky］（1866—1944）。康定斯基跟他的许多德国画友一样，实际上是个神秘主义者，厌恶进步和科学的益处，渴望通过一种纯"心灵性"的新艺术使世界更新。他撰写了一本有些混乱但热情洋溢的书《论艺术中的精神》［Concerning the Spiritual in Art］（1912年），书中强调纯色的心理效果，强调鲜红颜色如何像号声一样使我们动心。他相信以这种方式在心灵与心灵之间进行交流是可能而且必要的，这个信念推动他展出了色彩音乐的第一批作品（图372），开创了后来所谓的"抽象艺术"［abstract art］。

经常有人说"抽象"一词选择不当，有人建议用"非客观"［non-objective］或"非具象"［non-figurative］之类词语去替代。然而艺术史上流行的名称大都事出偶然（见519页），重要的是艺术作品，而不是它的名称。人们也许怀疑康定斯基最初实验色彩音乐是否完全成功，然而却不难理解色彩音乐所激起的兴趣。尽管如此，"抽象艺术"还是不大可能仅仅凭借表现主义理论就形成一种运动。为了理解抽象艺术的成功和第一次世界大战前几年艺术局面的整个变化，我们不得不再次回到巴黎。因为在巴黎兴起了立体主义运动，它甚至比康定斯基实验的表现主义的色彩和弦更为彻底地脱离了西方绘画传统。

然而，立体主义并不打算彻底废除形象再现，它仅仅是想加以改造。为了理解立体主义实验企图解决的问题，我们必须回想一下前章讨论过的那些骚动和危机的征兆。我们记得，印象主义用"快照"捕捉瞬间的景象，结果是一片凌乱的辉煌色彩，引起了不舒服的感觉；于是，就导致了对秩序、结构和图案的热切追求，它激励了那些强调"装饰性"简化的新艺术运动的插图画家，犹如当年激励了修拉和塞尚之类的艺术大师一样。

这种探索暴露了一个具体的问题——平面的图案和立体的真实之间的冲突。我们知道，艺术是通过标明光线强弱的明暗法获

372
康定斯基
哥萨克人
1910—1911年
画布油画，
95 cm × 130 cm
Tate Gallery, London

得立体感。因此图卢兹–劳特累克的招贴画和比亚兹莱的插图（见554页，图361、图362），大胆的简化图案虽然相当动人，但是缺乏明暗的效果，形象平扁。我们看到像赫德尔（见553页，图360）和博纳尔（见552页，图359）一类的艺术家可能欢迎这种性质，因为这使艺术家能够把重点放在构图形式上。但是这种无视立体感的做法，必然使他们碰到文艺复兴时期引入透视法而产生的那类问题：描绘现实要跟清楚的构图取得协调（见262页）。

现在问题又反过来了：给予装饰性图案以优先地位，就牺牲了长期实践的用光影塑造形体的方法。的确，这种牺牲也能够体验为一种解放。最终，优美而纯粹的明亮色彩不再受阴影的干扰，而早在中世纪，这样的明亮色彩就曾给玻璃窗（见182页，图121）和细密画带来光荣。凡·高和高更的作品开始引起人们注意的时候，正是在这个方面显示出了它们的影响。他们两人都曾鼓舞着艺术家抛弃过分精致的华而不实的艺术，在形状和配色中

做到直截了当。他们引导艺术家厌弃微妙性而去寻求强烈的色彩和大胆、"野蛮"的和谐。1905年，一批青年画家在巴黎举办画展，他们后来被称为 *Les Fauves*，意思是"野兽"或"野蛮人"。获得这个名称是由于他们公然蔑视实际的形状，欣赏强烈的色彩。其实他们本身倒没有什么野蛮之处。这一批人中最著名的是亨利·马蒂斯 [Henri Matisse] （1869—1954），他年长比亚兹莱两岁，也同样具有装饰性简化的才能。他研究东方地毯和北非景色的配色法，发展成一种对现代设计有巨大影响的风格。图373是他1908年的作品，叫作《餐桌》[La Desserte]。我们能够看出马蒂斯继续沿着博纳尔探索过的路线前进，不过，博纳尔仍然想保留光线和闪光的印象，而马蒂斯则大大前进了一步，把眼前的景象改变为装饰性的图案。壁纸的纹样和摆着食物的台布纹样相互作用，形成主要的母题。连人物和通过窗户看到的风景也变成画面图案的一部分，于是妇女和树木的轮廓也大为简化，甚至歪曲其形状去配合壁纸的花朵，以求完全协调一致。实际上，艺术家将此画称为《红色的和谐》[Harmony in Red]，令我们回想起惠斯勒的绘画题目（见530—533页）。这些作品的鲜艳色彩和简单轮廓有儿童画的某些装饰性效果，尽管马蒂斯本人从来也没有放弃复杂化。这就是他的力量，然而也是他的弱点，因为他没有指出一条摆脱困境的出路。直到1906年塞尚去世后，在巴黎举办了一个大型的回顾展览，塞尚做出的榜样普遍传开并得到了研究，才有可能摆脱困境。

艺术家对这次展览的启发感受之深，莫过于西班牙的青年画家巴勃罗·毕加索 [Pablo Picasso] （1881—1973）。毕加索是一位图画教师的儿子，在巴塞罗那艺术学校 [Barcelona Art School] 中颇有神童之风。他十九岁来到巴黎，画过一些大概为表现主义者所喜爱的题材，有乞丐、流浪者、江湖艺人和马戏演员。但是他显然没有得到满足，于是开始研究原始艺术。原始艺术通过高更，可能还有马蒂斯，已经引起人们的注意。我们可以想象他从那些作品中学到的东西，他知道了怎样用几个简单的要素去构成一张面孔或一个物体的图像（见46页）。这跟前辈艺术家使用的简化视觉印象的方法有些不同。前辈艺术家是把自然的形状简化为平面图案。然而，也许有些办法，既能避免平面性，又能构成

简单物体的图画而不失去立体感和深度感。正是这个问题引导毕加索返回塞尚。在给一位青年画家的信中，塞尚曾劝告那位画家以球体、圆锥和圆柱的观点去观察自然。他的意思大概是，在组成图画时，应该永远不忘那些基本实体形状。但是毕加索和朋友们决定遵循这个劝告的字面意思。我猜想他们的推想过程可能如下："我们久已不再宣称要按照事物出现在眼前的样子去再现它们。那是难以捉摸的东西，追求它没有用处。我们不想把一个转瞬飞逝的假象固定在画布上。让我们效法塞尚的范例，把我们的母题画面组织得尽可能地有立体感，持久不朽。为什么不始终如一，为什么不接受我们的实际目标是构成某物而不是描摹某物这一事实呢？如果我们想到一个物体，比方说一把小提琴，它的形象出现在我们心灵之眼，跟我们的肉眼看见的小提琴不同。我们能够，事实上也确实同时想到它的各个方面。有些方面非常明显突出，以至我们觉得能够触摸它们；另外一些方面就有些模糊。然而这奇怪的混杂形象跟任何一张快照或任何一幅精细的绘画所能包含的东西相比，却更接近于'真实的'小提琴。"我猜想图374这幅毕加索的小提琴静物画，就是在这个推理过程引导下创作的。这种做法在一定程度上标志着重返我们所谓的埃及人的原则：从最能表现物体独特形式的角度去描绘对象（见61页）。小提琴的涡卷形顶端和弦轴是从侧面看，正是我们想起一把小提琴时它浮现在我们头脑中的样子。但是，音孔却是从前面看去的样子——从侧面就看不见音孔。提琴边缘的弧线已大大地加以夸张，这是可以理解的，我们想起用手沿着乐器的边缘触摸有何感受时，很容易对弧线的陡度估计过分。弓和弦在空中飞扬；弦甚至出现了两次，一次正面观，一次接近涡卷形音孔。尽管表面上这是一些互不连接的混杂形状——还不止我刚才指出的那些——画面看起来却不混乱。因为艺术家构成画面的各个组成部分多少还是统一的，所以呈现出协调一致的整体外形，可以跟美洲图腾柱（见48页，图26）之类的原始艺术作品相比。

当然，立体主义的创始人很清楚，用这种方法组成的物体形象有一个缺点，它只能用于多少还是熟悉的形状，看这幅画的人必须知道小提琴的样子才能把画中的各个片断联系起来。就是由于这个缘故，立体主义画家通常总是选用熟悉的母题，有吉他、

374
毕加索
小提琴和葡萄
1912年
画布油画，
50.6 cm × 61 cm
The Museum of Modern
Art, New York.
Mrs David
M. Levy Bequest

瓶子、水果盘，偶尔还有人物。对于这些，我们能毫不费事地在画中找出头绪，了解各部分之间的关系。并非人人都喜欢这种游戏，也没有理由要求大家都喜欢，然而却有充分理由要求他们不要误解艺术家的意图。批评家认为，指望他们相信一把小提琴"看起来是那个样子"，简直是侮辱他们的智力。然而这里绝不存在任何侮辱的意思。如果说有什么意思的话，那么艺术家给予他们的是敬意。他认为他们知道一把小提琴是什么样子，到他的画前也不是想了解这种基本常识。事实上，艺术家是请观众跟他共同做一个复杂的游戏，用画布上的几块平面片断在心目中构成一把可感可触的小提琴的实体形象。我们知道各个时期的艺术家都盼望想出办法解决绘画的基本悖论：绘画是在一个平面上表现深度。立体主义是一种尝试，它不去掩饰这个悖论，而是利用这

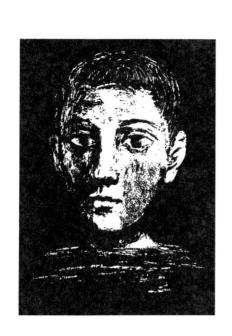

个悖论取得新的效果。然而，当野兽派为了色彩的愉悦而牺牲明暗法时，立体主义者走的却是一条相反的道路：他们抛弃了那种乐趣，宁可与传统的"形式"塑造技巧玩捉迷藏的游戏。

　　毕加索从来没有伪称立体主义手法能代替其他一切表现可见世界的方式，恰恰相反，他时刻都准备改变手法，不时地从最大胆的制像实验回到各种传统的艺术（见26—27页，图11、图12）。可能很难相信图375和图376两幅表现头部的画出自同一位艺术家之手。为了看懂第二幅画，我们必须返回我们的"涂鸦"实验（见46页），返回图24的原始物神，或者图25的面具。显然毕加索想弄清用最不可能的材料和形状去构成一个头像的想法到底能走到哪一步。他用粗糙的材料切出"头"的形状粘贴到画面，然后把图式化的眼睛放到边缘上，两只眼睛离得尽可能地远。他用折线表示嘴和一排牙齿，还设法加上一个波浪形状表示

375
毕加索
小孩子头像
1945年
石版画，29 cm × 23 cm

376
毕加索
头像
1928年
画布油画并拼贴，
55 cm × 33 cm
Private collection

面部轮廓。不过，他又会脱离这些简直无可作为的边缘探险，回到图375那样坚实、可信而动人的形象。哪一种方法，哪一种技术，都不能长期使他满意。他有时放弃绘画，去制作陶器。乍一看，很少有人能猜想出图377的盘子是当代最老练的大师之一的作品。可能恰恰是毕加索对素描的惊人的纯熟和卓绝的技巧，使他渴望简单明了。他抛弃一切机敏和聪颖，用自己的双手制作使人联想到农民画或儿童画的作品，必定给他带来了一种特殊的满足。

毕加索本人不承认他是在进行实验，他说他不是探索，而是发现。他嘲笑那些想理解他的艺术的人："人人都想理解艺术，为什么不设法去理解鸟的歌声呢？"当然他是正确的，绘画都无法用语言"解释"清楚。但是语言有时是有益的标志，它们有助于清除误解，至少能给我们一些线索，借以了解艺术家对于自己所处境地的认识。我相信引导毕加索走向他的种种不同"发现"的处境是20世纪艺术中非常典型的处境。

理解这一处境最好的方法大概是再一次看看它的由来。对于身处"美好的往昔"的艺术家来说，题材居于首位。他们接到委托以后，比如说画一幅圣母像或一幅肖像，就着手工作，尽其所能把它画得尽可能的美好。当这种委托工作少见时，艺术家就不得不自行选择题材。一些人专攻能吸引预期买主的主题，画狂欢宴饮的修道士，月下的情侣，或爱国史实中的戏剧性事件。另外一些艺术家则拒绝当这种图解者，如果不得不自己选择题材，他们就选择能够着手研究个人手艺中专门问题的母题。这样，喜欢户外光线效果的印象主义者就不画有"文学"感染力的场面，而画郊区道路或干草垛，使公众震惊。惠斯勒把他母亲的肖像画（见531页，图347）叫作《灰色与黑色的布局》，也炫耀了这样一个信念：在一个艺术家看来，任何题材都不过是研究怎样使色彩和图案达到平衡的机会。像塞

377
毕加索
鸟
1948年
陶盘，32 cm × 38 cm
Private collection

尚那样一位大师，甚至可以不公开宣布这一点。我们记得他的静
物画（见543页，图353）只能理解为一个画家为研究各种各样的
艺术问题而做的尝试。立体主义者沿着塞尚的路子继续走下去。
从此以后，越来越多的艺术家认为，艺术天经地义就是发现新办
法去解决所谓的"形式"问题。于是在他们看来，永远是"形
式"第一，"题材"第二。

　　瑞士画家兼音乐家保罗·克利 [Paul Klee]（1879—1940）
对这种创作程序作了最好的描述。他是康定斯基的朋友，1912年
在巴黎也对立体主义者的实验留下了深刻的印象。他认为那种实
验没有充分指明再现现实的新方法，而是表明玩弄形状的新可能
性。他在包豪斯（见560页）的一次讲演中告诉我们，他怎样从线
条、阴影和色彩的联系入手，这里加强一下，那里减弱一些，来
获得每个艺术家都追求的平衡感或"合适"感。他叙述了笔下出
现的形状是怎样给他的想象力逐渐提供某个现实或幻想的题材，
当他感觉到把已经"发现"的形象完成以后就能有助于而不是有
碍于画面的和谐时，他又是怎样遵循那些暗示前进。他的信念
是，这种创造形象的方式比任何依样画葫芦的描摹都更为"忠实
于自然"，因为自然本身是透过艺术家去自我创造，那种创造了
奇形怪状的史前生物和深海动物的迷幻世界的神秘力量，今天依
然活跃在艺术家的心灵，并使艺术家笔下的创造物茁壮成长。克
利跟毕加索一样，很欣赏这种方式形成的各种各样的形象。仅仅
看他的一幅画，的确很难领略他的丰富幻想。然而图378至少可以
使我们对他的才智和老练有一些印象，他称之为《小矮人的小故
事》[A Tiny Tale of a Tiny Dwarf]，从中我们可以观察这个矮人的
神话般的变形，这个小人的头部叠现在上面那张较大面孔的下部。

　　克利动手画这幅画之前，恐怕不可能想好这个诀窍。然而他
好像梦幻一般随心所欲地玩弄形状，这就把他引向了随后完成的
发明。我们当然可以确信，即使是以前的艺术家，有时也曾信赖
一时的灵感和运气。然而，尽管他们欢迎这样的偶然巧合，却总
是设法加以控制。许多怀有克利这种信念、相信自然有创造性的
现代艺术家认为，企图进行有意识的控制是错误的，应该允许作
品按照它自身的法则去"生长"。这个方法又使我们想起涂鸦实
验，我们曾被那信笔而为的游戏产物吓了一跳，不过在艺术家看

378
克利
小矮人的小故事
1925年
木板水彩并上光油，
43 cm × 35 cm
Private collection

来，却能成为一件严肃的大事。

不用说，一个艺术家想让玩弄形状的做法引导着他走到这种幻想境界的哪一步为止，始终跟气质和趣味大有关系。美国的莱昂内尔·法宁格［Lyonel Feininger］（1871—1956）也在包豪斯工作过，他的画为这种创作方式提供了很好的范例，表明艺术家主要为了揭示一些形式问题会如何选择题材。像克利一样，法宁格也在1912年去过巴黎，发现那里的艺术界"热衷于立体主义"。他看到立体主义运动已经对解决古老的绘画之谜提出了如何在平面上表现出空间而不破坏构图清楚性的新办法（见540—544页、574页）。他做出了一项独特的巧妙设计，用重叠的三角形构成画面，三角形仿佛是透明的，表现出一系列层次——很像人们有时在舞台上看到的纱幔。因此，图形似乎一个跟在一个后面，既传达出深度感，又使艺术家能在画面不显平面化的情况下去简化物体的轮廓。法宁格喜欢选择中世纪城市有山墙的街道或者成群结队行驶的帆船之类母题，使他的三角形和斜线有发挥的余地。从他画的帆船比赛（图379），我们看到他依靠这种方法不仅能表达出空间感，而且能表达出运动感。

379
法宁格
帆船

1929年
画布油画，
43 cm × 72 cm
Detroit Institute of
Arts, gift of
Robert H. Tannahill

380
布朗库西
亲吻

1907年
石头，高28 cm
Muzeul de Artǎ,
Craiova, Romaniǎ

对于我所谓的形式问题抱着同样的兴趣，促使罗马尼亚雕刻家康斯坦丁·布朗库西［Constantin Brancusi］（1876—1957）抛弃他在艺术学校以及当罗丹（见528—530页）助手时学得的技巧，以便获得最大限度的简化。多年来他致力于用立体形式表现"吻"的群像（图380）。虽然解决方法非常激进，可能让我们再次想到漫画，但是，他要处理的却不是全新的问题。我们记得米开朗琪罗的雕刻观念是把仿佛正在大理石中沉睡的形象唤起（见313页），既给予人物形象以生命和动态，又要保留下石块的简单轮廓。布朗库西似乎决定从另一端处理这个问题。他想弄清雕刻家可以保留多少原来的石块，而仍能把它转化成一组人像。

这样日益关注形式问题几乎不可避免地要给康定斯基在德国

381
蒙德里安
红，黑，蓝，黄和灰
的构图
1920年
画布油画，
52.5 cm × 60 cm
Stedelijk Museum,
Amsterdam

开创的"抽象绘画"实验增加新的兴趣。我们记得他的思想是从表现主义发展而来，目标是一种可以与音乐的表现性相匹敌的绘画。立体主义激起了人们对结构的兴趣，这就向巴黎和俄国的画家，不久也向荷兰的画家，提出了一个问题：绘画难道不能变为像建筑一样的构成艺术？荷兰的皮特·蒙德里安［Piet Mondrian］（1872—1944）就企图用最简单的要素——笔直的线条和纯粹的颜色——构成他的作品（图381）。他渴望一种具有清楚性和规则性的艺术，能以某种方式反映出宇宙的客观法则。因为蒙德里安跟康定斯基和克利一样，有些神秘主义者的思想，想让他的艺术去揭示在主观性外形不断变化的背后隐藏着的永恒不变的实在。

怀着同样的心情，英国艺术家本·尼科尔森［Ben Nicholson］（1894—1982）专心于他所选择的问题。不过，蒙德里安探索基本颜色之间的关系，尼科尔森则专门研究圆形和长方形之类的简单形状，他常常把它们刻画在白板上，予以略为不同的深度（图

382
尼科尔森
1934（浮雕）

1934年
在镌刻的板上着油彩，
71.8 cm × 96.5 cm
Tate Gallery, London

382），他也深信他正在寻求"实在"，在他看来艺术和宗教体验是同一事物。

　　不管我们对这种哲学的看法如何，都不难想象究竟是什么心情促使一个艺术家全神贯注于这么一个神秘的问题，要把一些形状和色调联结起来，直到它们看起来合适为止（见32—33页）。很可能一幅画除了两个正方形之外别无所有，创作者却劳心费神，比以前的艺术家画圣母像还困难。因为画圣母像的画家知道自己的目标，并有传统作指导，面临的选择也毕竟有限。画两个正方形的抽象画家的处境就不那样值得羡慕了，他可能要把它们在画布上到处移动，试验无数种可能性，也许永远也不知道应该在何时何地停手。尽管我们没有他们那种兴趣，却不必嘲笑他们自找苦吃。

　　有位艺术家发现了一条非常独特的道路来摆脱这种处境，他就是美国雕刻家亚历山大·考尔德［Alexander Calder］（1898—

1976）。考尔德受过工程师的专业训练，对蒙德里安的艺术有深刻印象，1930年在巴黎参观过蒙德里安的画室。跟蒙德里安一样，他也渴望用艺术去反映宇宙的数学法则，但是他认为这样一种艺术不能是僵硬和静止的。宇宙不停地运动，同时又被神秘的平衡力量约束在一起。最初就是这种平衡观念鼓舞着考尔德去构成他的活动雕刻［mobile］（图383）。他把各种形状、各种颜色的东西悬挂起来，让它们在空中旋转和摆动。这样，"平衡"一词就不仅仅是修辞了。创造这一微妙的平衡必须要有大量的思考和经验。当然，这个诀窍一旦设想出来，也就能用来制造时髦的玩具。欣赏活动雕刻的人难得还去想宇宙，正如已经把蒙德里安的长方形构图用于书籍封面设计的人难得还去想他的哲学一样。可能恰恰就是这种无用之感最有助于说明其他20世纪的艺术家为什么逐渐反对这种观念，不同意艺术应该仅仅关心解决"形式"问题。专心于平衡和方法之谜，无论多么微妙、多么引人入胜，终究使他们感到空虚，他们几乎是拼命地设法克服空虚感。他们跟毕加索一样，也在探索不那么矫饰、不那么任意而为的东西。然而，如果兴趣既不在"题材"，跟往昔不同，又不在"形式"，跟近日不同，那么作品的目的何在呢？

答案容易意会而不易言传，因为这种解释极易沦为故作高深，或者纯属胡说。然而，如果非说不可，我认为真正的答案是现代艺术家想创造事物：重点在于创造**而且**在于事物。他想感觉自己已经制作出了前所未有的事物。不是仅仅仿拟一个实物，不管仿拟得多么精致；也不仅仅是一件装饰品，不管是多么巧妙的装饰品；而是比二者更重要、更持久的东西，是他认为比我们的无聊生活所追求的虚伪目标更为真实的东西。如果我们想理解这种心情，就必须回到我们自己的童年时代，回到我们还愿意用砖块或砂土制作东西的时候，回到我们用扫帚棍当魔杖、用几块石头当魔宫的时候。有时我们自己制造的东西对我们有无比重要的意义——大概不亚于图像对于原始人具有的重大意义。我相信雕刻家亨利·摩尔［Henry Moore］（1898—1986）就是想让我们站在他的作品（图384）面前强烈地感受这种人手的魔力所造之物的独特性。摩尔不是从观察模特儿而是从观察石头入手，他想用石头"制作某种东西"，他不是把石头打碎，而是摸索道路，尝试看出岩石"想要"怎样。如果它显出人物模样，那也好，但是，即使这种人物形象，摩尔也想保留石头的一些实体性和单纯性。他并不尝试制作一个石头女人，而是制作一块显出女人模样的石

头。正是这种态度使20世纪的艺术家对原始人的艺术价值有了新
的感受。其中有些人实际上几乎羡慕原始部落的工匠，那些工匠
制作的图像被部落人认为具有魔力，预定要在最神圣的部落仪式
上发挥作用。古老的神像和蛮荒的物神激起这些艺术家的浪漫向
往，要逃避似乎已被商业主义败坏了的文明。原始人也许野蛮残
忍，但至少他们似乎还没有背上伪善的包袱。这一浪漫的向往当
初曾促使德拉克洛瓦到北非（见504页），促使高更到南太平洋
（见551页）。

　　从塔希提岛发出的一封信中，高更曾经说他感觉自己必须向
后回溯，越过帕特侬神庙的石马，回到他童年的木马。嘲笑现代
艺术家醉心于单纯和孩子气是轻而易举的，然而理解他们的心情
也不应该有困难。因为艺术家觉得直率和单纯是唯一不能学而得
之的东西。其他任何一种手艺诀窍都能学到手，任何一种效果只
要让人看到，就很容易依样模仿。不少艺术家觉得博物馆和展览
会中充满了显示惊人的灵巧和技术的出色之作，因此继续沿着那
些老路走下去就毫无所获，他们觉得处于失去灵魂、沦为熟练的
画匠或石匠的危险，除非他们变成小孩子。

　　高更提倡的这种原始主义对于现代艺术的影响大概更为持
久，超过凡·高的表现主义，也超过塞尚的立体主义。它预示着
一场彻底的趣味的革命将要到来，革命大约始于举办第一次"野
兽派"画展的1905年（见573页）。由于这场革命，批评家才开始
发现第165页图106或第180页图119之类中世纪早期作品的优美。
正如前面所述，这时艺术家已开始研究部落土著的作品，跟学院
派艺术家研究希腊雕刻那样热情。也正是趣味的这一改变促使20
世纪初巴黎的青年画家们发现了一位业余画家的艺术。那位业余
画家是一位海关官员，在郊区过着不为人注意的恬静生活，他叫
亨利·卢梭［Henri Rousseau］（1844—1910）。亨利·卢梭的创
作向他们证明，职业画家所受的训练可能毁掉他们成功的机会，
绝不是一条出路。卢梭本人丝毫不了解正确的素描法，也不了解
印象主义的诀窍。他用简单、纯粹的色彩和清楚的轮廓画出树上
的片片树叶和草地上的根根草叶（图385）。可是不管在老练的人
看来多么笨拙，他的画却有非常生动、非常单纯、非常诗意的东
西，人们不能不承认他是一位大师。

385
卢梭
约瑟夫·
布龙纳肖像
1909年
画布油画，
116 cm × 88.5 cm
Private collection

在当时兴起的追求天真、淳朴的奇特竞赛中，跟卢梭一样对简朴生活已有直接经验的艺术家得天独厚。例如马尔克·夏加尔［Marc Chagall］（1887—1985），他是第一次世界大战前不久从俄国一个乡下的犹太居民区来到巴黎的一位画家，他不允许自己由于了解了现代派实验而抹掉童年的记忆。他的乡村场面和乡村类型的画，例如他画的与乐器合为一体的音乐家（图386），成功地保留着真正民间艺术的某些特殊风味和孩童奇趣。

赞美卢梭，赞美"业余画家"的朴素、自学的手法，这使得其他艺术家把"表现主义"和"立体主义"的复杂理论当作不必要的负担而抛弃。他们想遵照"普通人"的理想，画出清晰而直率的画，使得树上的每一片树叶、地里的每一条犁沟都历历可数。要"回到实际"和"事实真相"，也去画普通人能够欣赏和理解的题材，成为他们的骄傲。在纳粹德国和苏联，这种创作态度都得到政界的热烈支持，但却根本不能证明这种创作态度该拥护还是该反对。美国的格兰特·伍德［Grant Wood］（1892—1942）去过巴黎和慕尼黑，他以这种有意识的单纯性去赞扬他的故乡衣阿华［Iowa］的美丽。为了画《春回大地》［Spring Turning］（图387），他甚至还制作了一个黏土模型，使他能从意料不到的角度去研究景色，给他的作品增添一种玩具风景的魅力。

人们对于20世纪艺术家偏爱直率和真诚的趣味大可表示赞同，然而却感觉到他们刻意追求天真和单纯，必然会把他们引向自相矛盾。一个人不能随心所欲地变成"原始人"。在追求儿童化的狂热愿望驱使之下，艺术家中有些人竟故作愚昧。

386
夏加尔
大提琴家
1939年
画布油画，
100 cm × 73 cm
Private collection

387
伍德
春回大地
1936年
画板油画，
46.3 cm × 102.1 cm
Reynolda House
Museum of
American Art,
Winston-Salem,
North Carolina

388
基里科
爱之歌
1914年
画布油画，
73 cm × 59.1 cm
The Museum of Modern
Art, New York. The
Nelson A. Rockefeller
Bequest

　　不过有一条路过去很少有人探索：创造幻觉图像和梦幻图像。的确，曾经有过恶魔和鬼怪的图画，例如希罗尼穆斯·博施擅长的那种（见358页，图229、图230），也有像祖卡罗的窗户之类的怪诞装饰（见362页，图231），但是也许只有戈雅成功地创造出了神秘视像，他画的那个坐在世界边缘的巨人完全令人信服（见489页，图320）。

　　正是这种雄心促使希腊出生而父母为意大利人的乔治·德·基里科［Giorgio de Chirico］（1888—1978）去捕捉我们处在意外和全然谜一般的情况下那种压迫着我们的奇异感觉。运用传统的表现技巧，他把巨大的古典头像和一只很大的胶皮手套一起放在一座废弃的城市，称之为《爱之歌》［The Song of Love］（图388）。

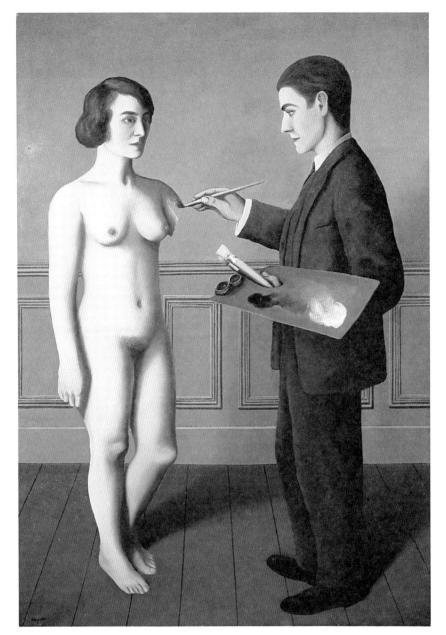

389
马格里特
知其不可而为之
1928年
画布油画，
105.6 cm × 81 cm
Private collection

我们听说，比利时画家勒内·马格里特［René Magritte］
（1898—1967）第一次看见这幅画的复制品，就感到如他后来
所写的那样："它代表了跟那些被才能、技艺和一切狭小审美
特性所囚禁的艺术家的心理习惯的彻底决裂：这是一种新的视
像……"他大半生都追随着这种视像的引导，许多梦幻般的图像
都用精细准确的手法画成，用令人迷茫的题目展出，使人难以
忘怀，因为它们无法解释。图389画于1928年，名为《知其不可

390
贾戈麦谛
头像
1927年
大理石，高41 cm
Stedelijk Museum,
Amsterdam

391
达利
面部幻影和水果盘
1938年
画布油画，
114.2 cm × 143.7 cm
Wadsworth Atheneum,
Hartford, Connecticut

而为之》［*Attempting the
Impossible*］。它几乎可以用作本章的章首题词。毕竟我们已经看到（见562页），要求艺术家应该画其所见的提法有其难处，正是感觉有值得追求的东西，艺术家才不断地进行新的实验。马格里特笔下的艺术家（其实是幅自画像）试图完成学院派的标准任务：画人体。但他认识到，他所做的不是模仿现实而是创造一种新的现实，很像我们梦中所做的那样：我们是怎么做的，我们却不知道。

马格里特是一群自称为"超现实主义者"［Surrealist］艺术家中的著名成员。名称创于1924年，表达了我前面述及的许多年轻艺术家的渴望，即创造比现实本身更为真实的东西（见582页）。这个团体的早期成员之一是意大利—瑞士的年轻雕刻家阿尔贝托·贾戈麦谛［Alberto Giacometti］（1901—1966），他的头像雕刻（图390）尽管追求的不是简化而是用最少的刻画获得的表现力，但还是能够让我们想起布朗库西的作品。尽管我们在石板上所见到的只是两道凹沟，一竖一横，但是它却一直在凝视着我们，很像第一章讨论的部落艺术作品（见46页，图24）。

许多超现实主义者对西格蒙德·弗洛伊德［Sigmund Freud］的著作深有所感，弗洛伊德曾说，当我们的清醒头脑麻木之后，潜藏在身上的童心和野性就会活跃起来。这种想法使超现实主义者宣布艺术作品不能用清醒不惑的理智来创作。他们或许会承认理智有利于科学，但却认为只有非理智才有利于艺术。即使这个理论也不全像听起来那么新颖。古人说，诗是一种"神性的迷狂"，像柯尔律治［Coleridge］和德·昆西［De Quincey］之类浪漫主义作家曾有意识地用鸦片和其他药物驱逐理智，放任想象力去支配一切。超现实主义者也追求那些让我们内心深处的东西得

以显露出来的心理状态。他们跟克利意见一致，认为一个艺术家不能设计他的作品，必须让作品自由生长。在局外人看来，其结果可能离奇古怪，但若能抛弃成见，发挥幻想能力，也有可能进入艺术家的奇异梦境。

我认为这种理论不正确，实际上也不符合弗洛伊德的思想。尽管如此，绘制梦幻图画的实验确然值得一为。在梦境中，我们经常产生奇怪的感觉，觉得人和物体互相融合，互易其位。我们的猫可以同时又是我们的大妈，我们的庭园也可以同时又是非洲。超现实主义重要画家之一、曾在美国居住多年的西班牙人萨尔瓦多·达利［Salvador Dali］（1904—1989）就企图仿效我们梦境中奇异的混乱现象。他的一些画把现实世界不连贯的惊人片断混合在一起，画得跟格兰特·伍德的风景画那样细致而精确，使我们心头萦回着一种感觉，仿佛在外表迷狂的画面之中定然含

有什么道理。例如，仔细观看图391，我们就发现右上角的梦幻风景，那海湾和波浪，那座山和隧道，同时又呈现出一个狗头形状。狗脖子上的颈圈又是跨海的铁路高架桥。狗的躯体浮现在半空——它的中部由一个盛着梨的水果盘构成，水果盘又融合进一个姑娘的面孔，姑娘的眼睛由海滩上一些奇异的海贝组成，海滩上充满了神秘莫测的怪形异象。正如梦中一样，有些东西，像绳子和台布，意外清楚地显露出来，而另一些形状则朦胧难辨。

像这样一幅画再一次使我们清楚地认识到为什么20世纪的艺术家不满足于简单地表现"他们的所见"。他们已经是那样清楚地认识到隐藏在这个要求后面的许多问题了。他们知道想"表现"现实的（或想象的）东西的艺术家并不是从睁开眼睛向四处观察入手，而是从运用色彩和形状以及构建所需要的形象入手。我们之所以常常忘记这个简单的道理，是因为在以前的大多数画中，每一个形状和每一种色彩碰巧只表示现实中的一种事物：一些棕色的笔触表示树干，绿色的点子表示树叶。达利让每一个形状同时表示几种事物，这种方式可以使我们注意到每种色彩每种形状可能具有的多种意义——其方式很像一个巧妙的双关语，可以使我们领会到词语的功能和意义。达利的海贝又是一只眼睛，他的水果盘又是一个姑娘的前额和鼻子，这可能使我们回想到本书的第一章，回想到阿兹特克的雨神特拉劳克，雨神的面貌就是由响尾蛇组成的（见52页，图30）。

然而，如果我们真的不怕麻烦，翻出那个古代神像来，就可能有些吃惊：尽管方法可能相似，它们的精神却有多么大的差异啊！两个形象都可能出现于梦境，然而我们觉得特拉劳克是整个民族的梦，是支配他们命运的可怕的力量的梦魇形象；而达利的狗和水果盘则反映了个人的迷惑难解的梦，我们茫茫然不得要领。由于有这个差别而责怪艺术家显然不公道，差别的产生是因为两个作品的创作环境已经截然不同了。

牡蛎要制造一颗完美的珍珠，需要一些物料，需要一颗砂粒或一块小东西，以便围绕它形成珍珠。没有一个坚硬的核心，就可能长出一团不成形状的东西。如果艺术家的形式感和色彩感结晶成完美的作品，他也需要一个坚硬的核心：一项明确的任务，使他能够集中才智去承担起来。

我们知道，在更遥远的往昔，所有艺术作品都是围绕着一

个必要的核心形成，是社会给予艺术家任务——不管是制作仪礼面具还是建筑主教堂，是画肖像还是画书籍插图。相对而言，我们对于那些任务赞同与否，关系微乎其微。一个人不必赞同用巫术猎取野牛，不必赞同颂扬不义的战争或夸耀财富和权力，就可以欣赏当初为了那种目的而创作的艺术作品：珍珠已经把核心完全掩盖住了。艺术家的奥秘是，他能把作品创作得无比美好，使得我们由于单纯欣赏他的做法几乎忘记问一问他的作品打算做什么用。在一些比较琐屑的小事中我们经常遇到这种着眼点发生转移的情况。如果说一位小学生是个吹牛艺术家，或者说他已经把逃避义务变成了一种纯粹的艺术，就是这种意思——他在一些无谓的事上表现得如此足智多谋，以至我们不得不赞扬他的技艺，不管我们多么不赞成他的动机。当人们都是如此集中地注意艺术家怎样把绘画或雕塑发展成为一种纯粹的艺术，竟至于忘记给予艺术家较为明确的任务时，这在艺术发展史上就是一个命运攸关的重大时刻。我们知道向这个方向迈出的第一步是希腊化时期（见108—111页），另一步是文艺复兴时期（见287—288页）。然而不管听起来可能如何惊人，这种步调毕竟还没有剥夺画家和雕塑家必不可少的任务核心，仅有任务核心就足以激发他们的想象力。甚至在明确的工作已经比较少见时，仍然有给艺术家留下的一大堆问题，艺术家解决那些问题就能显示他们的技能。在社会没有提出问题的地方，就由传统提出。正是制像的传统仿佛是在它的溪流之中运载着必不可少的任务砂粒。我们知道艺术应该模仿自然的要求跟传统有关，并非出于艺术的内在必要性。这种要求在从乔托（见201页）到印象主义者（见519页）这段艺术史上的重要性，跟人们有时认为的不同，根本不在于模仿现实世界乃是艺术的"本质"或"职责"。但说这个要求与模仿现实毫不相干我认为也不真实。因为正如我们所看到的，这个要求所提出的乃是一种无法解决的问题，这种问题向艺术家的才智挑战，让他去做不可能办到的事情。此外，我们还频频看到，在那些问题中，某个问题的各种解决办法无论怎样激动人心，都毫无例外地在别处激起了新问题，给青年人带来了展示他们能够运用色彩和形状创造些什么的机会。甚至连反对传统的艺术家也依靠它做刺激，从而找到努力的方向。

正是由于这个原因，我已经努力把艺术的故事叙述成各种

传统不断迂回、不断改变的故事，每一件作品在故事中都既回顾过去又导向未来。因为艺术的故事中哪一方面也不如这个方面奇妙可观——一条有生命的传统锁链还继续把我们当前的艺术跟金字塔时代的艺术联系在一起。阿克纳顿的旁门异教（见67—68页）、黑暗时期的混乱骚动（见157页）、宗教改革时期的艺术危机（见374页）和法国大革命时期传统的中断（见476页），一个一个都威胁着这条连续的锁链。危险经常是十分现实的。无论如何，大家毕竟都知道，当最后一环折断时，各种艺术形式在一个个的国家和一个个的文明中就绝迹了。然而，最后的灾难总是以某种方式、在某个地方被躲开了。旧任务绝迹，新任务就应运而生，给予艺术家方向感和目的感，没有方向感和目的感，他们就创作不出伟大的作品。我相信在建筑中这个奇迹已经再次出现。经过19世纪的摸索和迟疑之后，现代建筑家已经找到了他们的方向，他们知道他们想做什么，而公众也已经开始把他们的作品看作理所当然之事接受下来。对于绘画和雕刻，危机还没有过去。尽管已有一些颇有希望的实验，但在日常生活中包围我们的是所谓"应用"艺术［Applied art］和"商业"艺术［Commercial art］，我们许多人觉得难以理解的是展览会和美术馆里的"纯粹"艺术，它们之间还有一道不愉快的鸿沟。

"支持现代艺术"跟"反对现代艺术"一样，都是轻率的。造成现代艺术赖以成长的环境，我们自己所起的作用不比艺术家所起的作用小。如果不是生在当今这个时代，当代画家和雕塑家中一定有一些已经做出了为时代增光生色的事业。如果我们不邀请他们做什么具体的事情，那么他们的作品流于晦涩而漫无目标，我们有什么权利责备他们呢？

一般公众已经安于一种观念，认为艺术家就应该创作**艺术**，跟鞋匠制作靴子没有多大差别。这等于说，一个艺术家应该创作他曾看见过被标名为**艺术**的那种绘画或雕塑。人们能够理解这个含糊的要求，但是很遗憾，这正是艺术家唯一做不到的事情。因为前人已经做过的东西已不存在什么问题，也就没有任何任务能够激发艺术家的干劲。批评家和"博学之士"有时也有类似的误解之过。他们也叫艺术家去创作**艺术**，惯于把绘画和雕像当作留给未来博物馆的样品，他们向艺术家提出的唯一任务就是创造"新东西"——如果艺术家可以随心所欲，那么每一件作品都会

代表一种新风格、一种新"主义"。在缺乏比较具体工作的情况下，即使最富有天资的现代艺术家有时也同意这些要求。他们解决怎样创新这个问题的办法有时聪敏而卓越，不会遭到鄙视，但从长远来看，却很难算是值得从事的工作。我相信这就是现代艺术家为什么频繁地求助于论述艺术本质的各种新旧理论的根本原因。现在说"艺术是表现"或说"艺术是构成"，大概跟过去说"艺术是模仿自然"同样不真实。但是任何一种这样的理论，即使是最晦涩的理论，都可能包含着一种格言式的真理颗粒，也许对形成珍珠有益。

在这里，我们终于回到我们的出发点。实际上根本没有**艺术**这回事，只有艺术家，他们是些男男女女，具有惊人的天赋，善于平衡形状和色彩以达到"合适"的效果。更稀罕的是具有正直性格的人，他们不肯在半途止步，时刻准备放弃所有唾手可得的效果，放弃所有表面上的成功，去踏踏实实地经历工作中的辛劳和痛苦。我们相信永远都会有艺术家诞生。但是会不会也有艺术？这在同样大的程度上也有赖于我们自己，也就是艺术家的公众。通过我们的冷漠或我们的关心，通过我们的成见或我们的理解，我们还是可以决定事情的结局。恰恰是我们自己，必须保证传统的命脉不致中断，保证艺术家仍然有机会去丰富那串宝贵的珍珠，那是往昔留给我们的传家之宝。

画家和他的模特儿
1927年
蚀刻画，毕加索作，
19.4 cm × 28 cm；
为巴尔扎克《不知名的杰作》一书作的插图，出版者
Ambroise Vollard, 1931

28

没有结尾的故事
现代主义的胜利

本书写于第二次世界大战结束后不久，1950年首次出版。最后一章述及的大部分艺术家还在世，我所选用的几幅插图也是当时的新作。随着时间的推移，人们又要求我增写一章以讨论目前的发展。现在读者眼前的几页实际上大部分为第十一版所增，原来的标题是《后记：1966年》。转眼之间这日期又逝为过去，这样我便把标题改为《没有结尾的故事》。

我承认我现在后悔这样做，因为我发现这里讲述的艺术故事跟按时间顺序讲述时尚变迁的做法混在了一起。当然这种混乱不足为奇。毕竟只要翻一翻本书，就会记起艺术品曾多次地反映流行时尚的优雅和精巧——不论是林堡弟兄《时祷书》中欢庆五月到来的华丽仕女（见219页，图144），还是安托万·华托的罗可可式的梦境世界（见454页，图298）。但是我们观赏这些作品也一定不要忘记，它们反映的时尚多么迅速地成了明日黄花，而作品本身的魅力至今依然。像杨·凡·艾克笔下穿着时髦的阿尔诺菲尼夫妇（见241页，图158）在迭戈·委拉斯克斯所画的西班牙宫廷（见409页，图266）会被视为滑稽可笑，另一方面，委拉斯克斯的紧身饰花的公主又可能被乔舒亚·雷诺兹爵士画中的儿童（见467页，图305）无情地嘲弄。

所谓"时尚的回旋"的确可以继续翻转，只要周围的人们拿出足够的金钱和闲暇，以新奇的古怪行为去哗众取宠。如果这样，可真堪称是一个"没有结尾的故事"。但是告诉想赶时髦者今日应该如何穿戴的时尚杂志，它本身也像日报一样，不过是新闻报道而已。当天的事件，只有过了相当的时间，知道它们对日后发展所起的作用，它们才能够转变成"故事"。

本书讲述的艺术故事如何运用这些反思，此处无须详细说明：艺术家的故事，只有经过一段时间，等他们的作品产生了影

响，等他们本人对艺术的故事做出什么贡献等诸如此类的事情明朗以后，才能讲述。因此我试图从千载之后仍为我们所知的大量建筑、雕塑和绘画中选出很少一部分作品，使它们在我讲述的故事中发挥重要作用：这个故事主要关注的是某些艺术问题的解决方案，也就是说，关注的是那些决定了艺术未来发展路线的解决方案。

越走近我们自己的时代，就越难以分辨什么是恒久的成就，什么是短暂的时尚。我前面描述了艺术家征服自然外貌的斗争，而寻求替代的方案必然会导致一些旨在引人注目的偏离行为。不过，这同时也为色彩与形式的实验打开了一个广阔的天地，留待人们探索。结果如何，我们还难以预料。

由于这个原因，我对艺术的故事能够"一直写到当前"的想法感到不安。不错，人们能够记载并讨论那些最新的样式，那些在他写作时碰巧引起公众注意的人物。然而只有预言家才能猜出那些艺术家是不是确实将要"创造历史"，而一般来说，批评家已经被证实是蹩脚的预言家。可以设想一位虚心、热切的批评家，在1890年试图把艺术史写得"最时新"，即使有天底下最大的热情，他也不可能知道当时正在创造历史的三位人物是凡·高、塞尚和高更：第一个是一位古怪的荷兰中年人，正在法国南部孜孜不倦地工作；第二个是一位衣食无忧的退隐绅士，久已不再把作品送去参加展览；第三个是一位证券经纪人，年岁较大时才成为画家，不久就远去南太平洋。与其说问题在于我们的批评家能不能欣赏他们三人的作品，倒不如说问题在于他能不能知道有那么三个人。

任何一位历史学家，只要他寿命够长，经历过新发生的事情逐渐变成往事的阅历，那么对于事情的梗概是怎样随着时间的流逝而变化，就有故事可讲。本书的最后一章就是一个恰当的例子。当初我着笔叙述超现实主义，还不知道当时在英国的湖泊区[Lake District]住着一位年长的德国避难者，后来证明他的作品在以后影响扩大。我说的是库特·施威特尔[Kurt Schwitters]（1887—1948），我认为他是19世纪20年代初那些和蔼可亲的怪人之一。施威特尔把废汽车票、剪报、破布和其他零碎东西黏合在一起，形成颇为有趣、娱人的花束（图392）。他不肯使用普通的颜料和画布，这种态度跟第一次世界大战期间在苏黎世开始

的一种极端主义运动有关系。我本来可以在最后一章谈原始主义的一节讨论这个"达达派"［Dada］团体。我在那里引用过高更的信（见586页），信中说他认为他必须越过帕特侬神庙的石马，回到他童年的木马。那孩子气的声音达–达［Da-da］就能代表这样一件玩具。那些艺术家无疑是想变成小孩子，而且蔑视艺术的严肃和自大。这种感情不难理解。然而我一直认为，以他们曾经嘲笑和抛弃的那种严肃态度（虽然谈不上自大）去记载、分析和讲授这种"反艺术"［anti-art］的态度，终究有些不大相宜。我还是不能责备自己轻看或忽视过激励了这个运动的情绪。我力图描述出一种心态，在这种心态下，儿童世界的日常东西可以具有生动的意义（见585页）。的确，我并未料到，回到儿童心态的做法竟然达到如此程度，以致模糊了艺术作品跟其他人工产品之间的区别。法国艺术家马塞尔·杜尚［Marcel Duchamp］（1887—1968）可以随意拾取任何物体（他称之为"现成之物"［ready-made］）签上自己的名字而获誉或遭谴。在德国，一位年岁小得多的艺术家约瑟夫·博伊于斯［Joseph Beuys］（1921—1986）步

其后尘，声称他已扩展了"艺术"的观念。

我真诚地希望当我以"没有艺术这回事"的评语（见15页）开始撰写本书时，我并未对这种时尚添砖加瓦——因为它已经成为一种时尚。我的意思当然是说，"艺术"这个词在不同的时期指称不同的东西。例如，在远东，书法是最令人尊重的"艺术"。我论述过（见595页），只要一件事情做得无比美好，我们由于单纯欣赏他的做法几乎忘记问一问他的意图，这时我们就会谈到艺术。我表示过，在绘画中这种情况越来越甚。第二次世界大战以后的发展已证实了我的话。如果说绘画仅仅指把颜色涂到画布，那么你就能找到只欣赏涂布方式而不管其余的鉴赏家。即使在过去，艺术家对颜色的运用、笔触的活力或笔法的微妙也不是不受珍视，然而一般是在这些技巧所造成的总体效果中去评价它们。回到第334页图213去欣赏提香怎样运用颜色表示皱领，第403页图260去欣赏鲁本斯画农牧神胡须那种可靠的笔触，或者看看中国画家的绝技（见153页，图98），他们在绢上运笔，层次无比微妙，却不露浮华烦琐痕迹。尤其在中国，纯粹的笔法技能最为人们津津乐道，最受欣赏。我们还记得中国画家的理想是掌握一种运笔用墨的熟练技艺，以便能趁着灵感犹在之机画下他们心意中的景象，很像诗人草草记下他的诗句。对于中国人来说，写和画确实大有共同之处。我谈中国的"书法"艺术，但实际上中国人欣赏的主要还不是文字的形式美，而是必须赋予每一笔的技巧和神韵。

于是，这里就是绘画的一个还没有被探讨的方面——纯粹的笔墨，不考虑任何内在的动机或目的。在法国，对于笔触留下的痕迹或墨点的专门研究叫作*tachisme*［斑渍画法］，此词从*tache*［斑渍］而来。以新奇的用色引起大家注意的画家，最突出的是美国艺术家杰克逊·波洛克［Jackson Pollock］（1912—1956）。波洛克曾经沉迷于超现实主义，但是他逐渐抛弃了经常出现在他画中的怪异图像，转而去做抽象艺术的练习。他对因袭程式的方法感到厌烦，就把画布放在地板上，把颜料滴在上面、倒在上面或泼在上面，形成惊人的形状（图393）。他可能记得使用这种反常画法的中国画家的故事，记得美洲印第安人为了施行巫术在沙地上作画。如此产生的一团纠结线条，正好符合20世纪艺术的两个相互对立的标准：一方面是向往儿童般的单纯性和

393
波洛克
一体（31号，1950）
1950年
油彩、瓷漆于未打底色画布，269.5 cm × 530.8 cm
The Museum of Modern Art, New York. Sidney and Harriet Janis Collection Fund

394
克兰
白色形体
1955年
画布油画，
188.9 cm × 127.6 cm
The Museum of Modern
Art, New York. Gift of
Philip Johnson

自发性，使人想起连图像还不能组成的幼儿乱画；另一方面是对"纯粹绘画"问题的高深莫测的兴趣。这样，波洛克就被欢呼为所谓"行动绘画"［action painting］或抽象表现主义［Abstract Expressionism］新风格的创始人。波洛克的追随者不都使用他那么极端的方法，但都认为需要听从自发的冲动。他们的画跟中国的书法一样，必须迅速完成，不应该事先计划，应该跟一阵突如其来的自行发作一样。不用说，艺术家和批评家之所以提倡这种方法，事实上不仅受中国艺术的影响，而且也完全受远东神秘主义的影响，特别是以佛教禅宗为名在西方流行起来的神秘主义。在这点上，抽象表现主义新运动也继续着20世纪初期的艺术传统。我们记得康定斯基、克利和蒙德里安都是神秘主义者，他们想突破现象的帷幕进入更高度的真实（见570页、578页、582页）；我们也记得超现实主义者企求"神性的迷狂"（见592页）。没有被惊得失去思维推理习惯的人，谁也不能对此大彻大悟，这一点正好是禅宗教义的一部分（虽然不是最重要的一部分）。

395
苏拉热
1954年4月3日

1954年
画布油画，
194.7 cm × 130 cm
Albright–Knox Art
Gallery, Buffalo.
Gift of Mr and Mrs
Samuel M. Kootz, 1958

　　我在前一章提出一个论点，人们不必接受艺术家的理论也能欣赏他的作品。如果一个人有耐心、有兴趣去多看看这一类绘画，最终就必然会比较喜欢其中的某些作品，而不那么喜欢另外一些，而且逐渐会意识到艺术家所追索的问题。甚至把美国艺术家弗朗兹·克兰［Franz Kline］（1910—1962）跟法国 *tachiste*［斑渍派画家］皮埃尔·苏拉热［Pierre Soulages］（生于1919年）的作品比较一下，也不无教益（图394、图395）。克兰把他的画叫作《白色形体》［*White Forms*］，这一点很有特色。他显然要求我们不仅注意他的线条，还要注意被线条以某种方式改变了形状的画布，因为，尽管他的笔画简单，但是它们的确产生了一种空间布局的印象，仿佛下半部正在向中心退去。不过我认为苏拉热的画显得更有趣。他强劲笔触的层次变化也产生了三维空间的印象，然而除此以外，在我看来，颜料的性质显得更为悦目——不过这些差别很难在插图中表现出来。甚至这种不准照相复制的性质也可能恰恰是吸引某些当代艺术家的地方。在这样一

个世界，许许多多东西都是机制的、标准化的，他们希望得到一种心理满足，觉得他们的作品实际上独一无二，是他们亲手制作的东西。有一些人爱画巨幅作品，仅仅规模之大就足以产生一种冲击力，而在插图中这种规模显然无法传达。然而最重要的是，许多艺术家神往于他们所谓的"质地"［texture］——一种物质感，光滑或者粗糙，透明或者稠密。所以他们抛开普通颜料，改用别的材料，例如，泥团、锯末或者沙子。

　　这就是人们对施威特尔和其他达达主义者的拼贴之作再次感兴趣的原因之一。麻袋布的粗糙性、塑料的光泽性、锈铁的粒面纹理，都可以用新颖的方式加以利用。这些制品介于绘画作品和雕刻作品之间。因此，住在瑞士的匈牙利人佐尔坦·克梅尼

396
克梅尼
波动
1959年
铜和铁，
130 cm × 64 cm
Private collection

397
施特尔
阿格里琴托景色
1953年
画布油画，
73 cm × 100 cm
Kunsthaus, Zurich

［Zoltan Kemeny］（1907—1965）就用金属组成他的抽象作品（图396）。这类作品能使我们认识到我们的城市环境给予我们各种各样意想不到的视觉和触觉感受，于是就可以声称它们对于我们的作用就跟风景画对于18世纪的鉴赏家的作用一样，那时风景画使鉴赏家们得以在自然的本来面目中发现了"如画"之美（见396—397页）。

我相信读者们谁也不会以为，这么几个例子就足以说完在各种近期艺术藏品中可能遇到的情况和范围。例如，有一些艺术家特别喜欢形状和色彩的光学效果，喜欢研究它们怎样在画布上相互作用产生意料不到的耀眼效果或闪烁效果——这种运动已被命名为"光效应艺术"［Op Art］。不过，把当代的艺术局面叙述成仿佛完全是单纯试验颜料、质地或者形状的天下，也会引起误会。一个艺术家要想获得年青一代的尊敬，的确必须用有趣而独特的方式去掌握材料。但是在战后时期已经引起普遍注意的画家中有一些人已经不时从抽象艺术的探索中返回来重新制像，我讲这话时，尤其想到俄国移民尼古拉·德·施特尔［Nicolas de Staël］（1914—1955），他的简单而微妙的笔画常常组合起来，

398
马里尼
骑马的人
1947年
青铜，高163.8 cm
Tate Gallery, London

399
莫兰迪
静物
1960年
画布油画，
35.5 cm × 40.5 cm
Museo Morandi,
Bologna

构成令人信服的风景画，奇迹般地给予我们一种光线感和距离感，同时又使我们感觉到颜料的性质（图397）。这类艺术家继续着上一章论述的制像的探索（见561—562页）。

战后这一时期，另外一些艺术家被一个萦回在他们心头的形象吸引住了。意大利雕刻家马里诺·马里尼［Marino Marini］（1901—1980）用战时留在他脑海里的一个母题创作了许多变体作品，因而闻名于世。这个母题是粗壮的意大利农民在空袭时骑着农场的马逃离村庄的情景（图398）。这些焦急的人物和诸如韦罗基奥的《科莱奥尼》（见292页，图188）一类的传统英雄骑马像形成的对比，使这些作品具有一种奇特的悲怆。

读者可能觉得奇怪，是否这些孤立的例子合在一起就是艺术的故事的延续，或者是否过去的那条大河，现在已分成了许多支流和小河。对此我们不敢断言，但是从这些多样化的努力当中，我们可能会感到欣慰。这一方面的确没有理由悲观。在前一章的

结论我表达过我的信念（见597页）：总是会有艺术家，"他们是些男男女女，具有惊人的天赋，善于平衡形状和色彩以达到'合适'的效果。更稀罕的是具有正直性格的人，他们不肯在半途止步，时刻准备放弃所有唾手可得的效果，放弃所有表面上的成功，去踏踏实实地经历工作中的辛劳和痛苦"。

切合这种描述的艺术家是另一位意大利人乔治·莫兰迪［Giorgio Morandi］（1890—1964）。莫兰迪曾经受过德·基里科绘画（图388）的短暂影响，但他很快就拒斥一切跟时尚运动有关的东西而顽强地专注于技艺的基本问题。他喜欢绘制和蚀刻简单的静物，从不同的角度、用不同的光线去描绘画室中的一些花瓶和器物（图399）。他如此敏锐地作画，一心一意地追求完美，慢慢地但是必然地赢得了同代艺术家、批评家和公众的尊敬。

献身于自己所设定的问题，而对争吵着要大家注意的各种"主义"不屑一顾，就此而言，莫兰迪当然不是本世纪的唯一的

一位大师。但是，我们时代的其他艺术家总想追随时尚，或者更有甚者去开创新的时尚，对此，我们也无须惊讶。

就拿叫作"流行艺术"［Pop Art］的运动来说，在它背后的观念不难理解。我说过"在日常生活中包围我们的是所谓'应用'艺术和'商业'艺术，我们许多人觉得难以理解的是展览会和美术馆里的'纯粹'艺术，它们之间还有一道不愉快的鸿沟"（见596页），我说这些话就在暗示那些观念。对于艺术学生而言，永远站在为"风雅"之士所鄙视的一边，已经理所当然，上面讲的那道鸿沟自然就对他们提出了挑战。因为如今，一切形式的反艺术都成了玄深之物，并且分享了它们所憎恨的纯艺术观念才有的排他性和神秘的自负。可人家音乐为什么就不这样呢？有种新音乐曾经征服了大众，引起了他们的兴趣，达到歇斯底里般的狂热程度，那就是流行音乐［Pop Music］。难道我们就不能也有流行艺术，简单地使用连环画或广告中人人都熟悉的图像就不能达到那种效果吗？

把实际发生的事情讲得明白易懂是历史家的工作，评论发生的事情是批评家的工作。在试图写当前历史时，最严重的问题之一是两种职责纠缠在一起。幸运的是，我已经在前言中说过我打算"排除一切只作为一种趣味或时尚的标本看待才可能有些意思的作品"。我认为，现在还没有看到那些实验有什么成果不归此例。然而读者应该不难拿定主意，因为如今许多地方都在举办最新动向的展览会。这也是一个新发展，而且是一个可喜的新发展。

艺术革命从来没有比第一次世界大战前开始的那一次更为成功的了。我们当中熟悉第一批斗士的人，回想起他们的勇气，回想起他们藐视报刊评论的敌视和公众的嘲笑所经受的苦难，今天再看到昔日造反者的展览会得到了官方的支持，看到热情的人群围着展览会急于学习和吸收那些新的表现方法，真不敢相信自己的眼睛了。这是我经历的一段历史，而且在某种程度上，本书也说明了这段变化。我最初设想撰写本书的导论和论述实验性美术的一章时，想当然地认为批评家和历史家义不容辞的责任是，面对敌意的批评去为一切艺术实践进行解释和辩护。今天的问题却是，当年对新作品的震惊感已经消失，报刊评论和公众，几乎对任何实验性的事物都不妨接受。如果今天有人要找个斗士，那就是回避了造反者架势的艺术家。我相信，从本书1950年初版以来，我所目击的艺

术史中最重要的事件就是这种戏剧性的转变，而不是任何特殊的新运动。各界观察家已评述过这一意外的时尚潮流。

下面的话引自昆廷·贝尔［Quentin Bell］教授的"美的艺术"［The Fine Arts］，刊于1964年出版的《人文学科的危机》［*The Crisis in the Humanities*］（J.H.普卢姆［J.H. Plumb］编辑）：

1914年，后印象主义［post-Impressionist］艺术家不加区别地叫作"立体主义者"、"未来主义者"［futurist］或"现代主义者"［modernist］，他们被看作是怪人或骗子。那时公众熟悉而且赞赏的画家和雕塑家拼命反对根本的革新。金钱、影响和赞助统统在他们一边。今天，情况几乎整个反过来了。一些公共团体，像艺术委员会［Arts Council］、英国文化委员会［British Council］、广播协会［Broadcasting House］，以及大企业、新闻社、教会、电影界和广告界都站在（恕我滥用名称）所谓的反规范［nonconformist］艺术一边……公众什么都能够接受，至少一大群极具影响力的公众是这样……任何一种古怪的绘画形式都不能激怒批评家，甚至连惊异都引不起……

下面是当代美国绘画的有影响的斗士哈罗德·罗森堡［Harold Rosenberg］先生对大西洋彼岸局面的评述，他曾创造"行动绘画"这个名称，在1963年4月6日《纽约客》［*New Yorker*］周刊的一篇文章中，他认真讨论了1913年纽约举办的第一次先锋派［avant-garde］艺术展览——军械库画展［The Armory Show］——的公众和一种新型公众，他称之为"先锋派观众"［Vanguard Audience］对艺术的不同的反应：

……先锋派观众什么都能接受。他们的热情的代表——美术馆策展人、博物馆馆长、艺术教育家和画商——争先恐后地组织展览会，画布上的颜料未干或塑像的黏土未硬就加上了说明和标签。通力合作的批评家像个超级的猎奇者一样搜索艺术家的工作室，准备发现未来的艺术，带头树名延誉。艺术史家准备好了照相机和笔记本，确信每一个新奇的细节都可以记载。这个求新的传统已经使一切其他传统都变得微不足道了……

罗森堡先生暗示我们这些艺术史家帮助促成了形势的变化，他讲的很可能是对的。我的确认为现在写艺术史，特别是写当代

艺术史的人，都有责任提醒读者注意，他的有意叙述会有一种无意的后果。在本书的导论（见37页），我谈到了这样一本书可能产生的危害。我说过妙趣横生地讲艺术是诱人一为的事，然而，相对而言这还是小事，更严重的是，这样一个概观通论可能给人错误的印象，以为艺术中事关紧要的就是变化和新奇。正是由于对变化感兴趣，才使得变化加速到令人眼花缭乱的地步。当然，把所有不称心的后果——不仅称心的后果——都归在艺术史的门下，也不公平。从某种意义上讲，艺术史上的这种求新兴趣是许多因素造成的结果，这些因素已经改变了我们社会中的艺术和艺术家的地位，并使艺术比它在往昔更流行。最后我想列举其中的几个因素。

1

第一个因素无疑跟大家所经历的进展和变化有关。这已经使我们把人类的历史看作一连串的若干时期，相互承接走向我们所处的时代，而且还要进一步走向未来。我们知道有石器时代和铁器时代，我们知道有封建时代和工业革命时代。我们对于这个过程也许已经不乐观了。我们可能已经意识到，在这已经把我们带进太空时代的一连串变化之中，不仅有得，而且有失。然而从19世纪以来，认为时代的前进是不可抗拒的信念已经深入人心。人们觉得艺术绝对不比经济和文学落后，也被这种不可抗拒的变化推向前方。实际上，艺术被看作主要的"时代表现"［expression of the age］。尤其是艺术史学（甚至像这样一本书）的发展更扩大了这个信念。当我们回翻书页时，难道我们大家并不感觉希腊神庙、罗马剧场、哥特式主教堂或现代摩天楼都"表现"了不同的心态，都标志着不同的社会类型吗？如果把这个信念简单地理解为希腊人不可能建成洛克菲勒中心［Rockefeller Center］，而且也不可能想去建造巴黎圣母院，那么它不无几分道理。但是它蕴涵的意思往往却是，希腊人的时代条件，或者所谓时代精神，必然要开出帕特侬神庙这个"花朵"，封建时代不可避免地要建造主教堂，而我们则注定要建造摩天楼。根据这种观点——我并不持这种观点——一个人不接受他所在时代的艺术，当然就既徒劳又愚蠢。于是任何风格或实验只要被宣布为"当代的"，就足以使批评家感到有责任去理解和提倡。由于这种变化哲学，批评家已经失掉批评的勇气，转而变成事件编年实录的作者。他们指出以前的批评家因未能认识和接受新兴风格而招致声名狼藉的失败

事实，来证明态度应该发生这一变化。批评家最初以敌视的态度
对待印象主义（见519页），而印象主义后来却一跃享有那样的盛
名，赢得那样高的身价，这件事尤其使批评家害怕，因而变得缩手
缩脚。还有一种讲法，说过去伟大的艺术家无一例外总是在他们
的时代遭到反对和嘲笑，这种奇谈不胫而走，于是公众现在做出
值得佩服的努力，尽量不再反对和嘲笑任何东西。艺术家是代表
未来时代的先锋，如果我们不去赏识，那么看起来可笑的就是我们
而不是他们，这种观点至少已经支配了数目相当可观的少数派。

2

促成这种局面的第二个因素也跟科学和技术的发展有关。
大家都知道现代科学的观念往往显得极其深奥难解，然而事实却
证明了它们的价值。最惊人的例子当然是爱因斯坦的相对论，它
似乎跟所有普通经验性的时空概念都不一致，可是却推导出据以
制成原子弹的质量和能量的方程式。艺术家和批评家过去及现在
都受到科学威力的极大震撼，由此不仅产生了信奉实验的正常思
想，也产生了不那么正常的思想，信奉一切看起来深奥的东西。
不过遗憾得很，科学不同于艺术，因为科学家能够用推理的方法
把深奥跟荒谬分开。艺术批评家根本没有一刀两断的检验方法，
却感觉再也不能费时去考虑一个新实验有无意义了。因为那样
做，就会落伍。对过去的批评家来说，这一点可能无关紧要，但
在今天，几乎已经普遍相信墨守成规、不肯改变的人必将走投无
路。在经济学中，一直告诫我们必须适应形势，否则就要灭亡。
我们必须放开心胸，给已经提出的新方法一个机会。没有一个实
业家能豁出去，不怕戴上保守主义的帽子。他不仅必须跟着时代
跑，而且必须被人家看见他在跟着时代跑，保证做到这一点的一
个方式就是用最时髦的作品装点他的董事会议室，越革命越好。

3

形成当前局面的第三个因素，乍一看可能跟前面讲过的矛
盾，因为艺术不仅要跟上科学和技术的步伐，还要留出退路离开
那两个怪物。像我们所看到的，正是因为这一点，艺术家才开始
回避理性和机械性的东西，才有那么多人信奉强调自发性和个性
价值的神秘主义信条。确实，人们觉得机械化和自动化、生活的
过分组织化和标准化，以及它们所要求的乏味的盲从主义给他们
带来了威胁，这一点是很容易理解的。于是，艺术似乎成了唯一

的避难所，它允许甚至珍惜任意随想和个人怪癖。从19世纪以来，许多艺术家宣称他们通过揶揄有钱人（见511页），打了一场反对保守因袭主义的漂亮仗。遗憾得很，有钱人却同时发现这种揶揄相当好玩。当我们看到有些人一派孩子气，不肯正视社会现实，却还在当今的世界里找到了合适的安身立命的所在，我们不是也会感到某种乐趣吗？如果我们可以通过对于揶揄不吃惊、不发呆的方式来宣扬我们并无偏见，这岂不是给我们增添了一种美德吗？于是技术效率界和艺术界双方达成 modus vivendi［暂时协定］。艺术家可以退回他的个人世界，专心于他的手艺之谜，专心于他的童年梦幻，只要他遵从公众对于艺术何所事事的看法。

4

对于艺术何所事事的看法，深深地受到关于艺术和艺术家的心理学假设的影响，我们在本书进程中已经看到一些假设的发展。有自我表现的观念，它可以回溯到浪漫主义时期（见502页）；有弗洛伊德的发现造成的深刻影响（见592页），它被用来说明艺术和精神苦闷之间的联系比弗洛伊德本人所能承认的更为直接。这些信念跟日益增强的艺术是"时代表现"的信仰相结合，就能导出一个结论：放弃一切自我控制不仅是艺术家的权利，而且也是艺术家的责任。如果由此产生的感情爆发不美，那是因为我们的时代也不美。重要的是必须正视严峻的现实，才有助于我们诊断当前的困境。与此相反的观点是，只有艺术可以让我们在这个很不完美的世界一瞥完美的景色，这种观念一般被斥之为"逃避主义"［escapism］而不予考虑。心理学激起的兴趣无疑已经驱使艺术家和他们的公众都去探索人的一些精神领域，而从前这些精神领域被认为可恶或者是禁区。由于怕被戴上逃避主义的帽子，许多人就把目光盯在前人看到就会回避的景象上而不旁顾。

5

上面列举的四个因素对文学和音乐产生的影响之大，绝不亚于对绘画和雕塑产生的影响。其余五个我想考虑的因素多少是艺术实践所特有的。因为艺术较少依赖中间的媒介物，跟其他的创作形式不同。书籍必须印刷出版，戏剧和乐曲必须演出；对设备有这种要求，就刹住了极端实验的车。所以，在一切艺术中绘画对于彻底的革新反应最快。如果你喜欢泼色，就可以扔掉画笔；如果你是个新达达主义者，也可以拿一点垃圾去展览，看组织者

们敢不敢拒收。无论他们怎样做，你都能取乐。艺术家最终确实也还需要中间的媒介物，需要商人去展示和宣传他的作品。不用说，这仍然是个问题。然而前面讨论过的一切影响很可能对商人的作用比对批评家和艺术家的作用还要大。如果说有什么人必须注意形势变化的晴雨表，注视着动向，留心崛起的天才，那就是商人。如果他押宝时没有把马选错，那么他不仅能够发财，他的主顾也会永远感激他。老一辈的保守批评家总是抱怨"这种现代艺术"完全是商人的骗局。然而商人始终想赚钱，他们并不是市场的主人，而是奴仆。也许有某些时刻，一个正确的估计会使个别的商人一时有能力、有威望去给人延誉或毁誉。但是，商人刮不起变革之风来，正如风车刮不起大风来一样。

6

对于教师来说，情况可能就不同了。在我看来，艺术教学是形成当前局面的第六个因素，也是一个很重要的因素。正是儿童艺术的教学，最先引发了现代教育革命。20世纪开始时，艺术教师开始发现，如果他们抛弃破坏心灵的传统练习法，就能在儿童那里获得远为巨大的收获。当然在那个时期，由于印象主义的成功和新艺术运动的实验（见536页），传统方法已经横竖都遭到了怀疑，这个解放运动的先驱者们，特别是维也纳的弗朗茨·西切克［Franz Cizek］（1865—1946）希望儿童的才能自由发挥，一直到他们能够理解艺术的标准为止。他获得的成果非常惊人，以至儿童作品的创造力和魅力引起了训练有素的艺术家的羡慕（见573页）。另外，心理学家也开始重视儿童玩弄颜料和黏土所感到的彻底开心。正是在艺术课上，"自我表现"的理想目标首次得到许多人的赞赏。今天我们理所当然地使用"儿童艺术"一词，甚至不曾意识到它跟前人所持的各种艺术概念都有抵触。大多数公众接受过这种教育的训练，已经养成了一种新的容忍精神。他们许多人体验到自由创作的乐趣，把绘画当作松弛身心的消遣。业余爱好者［amateur］的数目激增必然从很多不同的方面影响艺术。一方面培养出了对艺术的兴趣，艺术家必然欢迎，另一方面许多专业者也急于强调艺术家作画的笔法和业余爱好者的笔法不同。专家的笔触之所以奥妙可能跟这一点有关。

7

在这里，我们可以很方便地列出第七个因素——绘画的敌

手摄影术的普及，它本来也可以列为第一个因素。过去的绘画不曾完全地、排斥一切地以模仿现实为目标。但是正如我们看到的（见595页），跟自然的联系给绘画提供了某种立足之地，给天才的艺术家们提出了一个令他们操劳了几百年的挑战性问题，同时批评家根据艺术品再现自然的水平至少也有了一个外观的标准。不错，摄影术从19世纪初期就出现了，然而当今每个国家都有几百万人拥有照相机，每个假期拍出的彩色照片必定达到几十亿张。其中一定有许多巧拍，跟许多普通的风景画一样美丽而让人动心怀旧，跟许多绘制的肖像一样生动且令人难以忘怀。无怪乎"照相式"已经在画家和传授艺术欣赏的教师中间成为一个贬义的字眼。关于这种反感的原因，他们所做的解释，有时可能荒诞偏颇，但是现在艺术必须探索跟再现自然不同的其他可取之道，这个论点却有许多人觉得有理。

8

谈到形成目前局面的第八个因素，我们不要忘记，在世界的很大地方，艺术家被禁止探索其他可取之道。苏联所阐扬的马克思主义理论认为，20世纪艺术的全部实验不过是资本主义社会没落的征象罢了。一个健康的共产主义社会的征象是一种画愉快的拖拉机手或健壮的矿工来歌颂生产劳动快乐的艺术。那种从上而来控制艺术的企图，当然使我们意识到，我们的自由给予我们的实际幸福。不幸，这就把艺术拉上了政治舞台，变成冷战的武器。如果不是为了利用这个机会把自由社会和极权社会之间很现实的对比摆清楚的话，西方阵营的官方政策对极端主义造反者的支持也许不会这样急切。

9

现在我们就讲到形成新局面的第九个因素了。从极权主义国家的单调乏味的一致性和自由社会的快活开心的多样性之间的对比中，确实可以得出一个教训。凡是用同情和理解的态度观察当前局面的人都必须承认，甚至公众急切地追求新奇和对时尚的迅速反应，也给我们的生活增加了风趣。它在艺术和设计中激起了创造和冒险的快乐，老一代人大可因此羡慕青年一代。我们有时可能很想把抽象绘画的最新成就斥之为"娱人的窗帘布"不加重视，但不应该忘记在这些抽象实验的激励下，富丽而多样的窗帘布已经变得多么令人愉快。新的容忍态度，连同批评家和工厂主

乐于给新观念和新色彩组合以试验的机会，都确实丰富了我们的环境，甚至连时尚的迅速翻转也对这种乐趣有所帮助。我相信许多年轻人就是以这种精神去观看他们觉得属于自己时代的艺术，而不过多地为展览目录前言中的神秘难解之处烦恼。这是应该的。只要真正得到快乐，即使抛弃一些家底，我们也会高兴。

另一方面，这种屈服于时尚的危险不需要什么强调就很清楚。危险在于它恰恰威胁着我们喜爱的那种自由。当然威胁不是来自警方，这还是可以庆幸的，威胁来自盲从主义的压力，来自害怕落伍、害怕被戴上"老古板"或者其他各种类似的帽子。仅仅不久以前，还有一家报纸告诉读者说，如果想"继续参加艺术赛跑"，就要注意当前的一次个人画展。其实，根本没有这样的赛跑，如果有的话，那么我们最好还是记住龟兔赛跑的寓言。

在当代艺术中，罗森堡所描述的"求新传统"〔the tradition of the new〕（见611页）已被当作天经地义的东西，这种态度的确令人惊异。如果谁对此提出疑义，那么就会被看成"十足的土包子"，因为他否定了明显的事实。然而，我们最好记住，艺术家必须跑在时代进步前列的观念并非一切文化所共有。许多时代，地球上的不少地区根本没有这种纠缠不清的观念。如果我们要求制作美丽地毯（见145页，图91）的工匠发明一种前所未见的新图案，那么他会对此惊讶不已。无疑，他所想做的不过是制造一块好地毯。倘若这种态度能在我们中间广为传播，难道不是一件幸事？

西方世界的确应该大大地感激艺术家们互相超越的野心，没有这种野心就没有"艺术的故事"。然而，现在比任何时候都有必要牢记：艺术跟科学技术之间存在着多么大的差异。艺术史有时确实可以追踪一下某些艺术问题的解决办法的发展过程，本书已经试图把这些讲清楚。但是本书也试图表明在艺术中我们不能讲真正的"进步"，因为在某一个方面有任何收获都可能要由另一个方面的损失去抵消（见260—262页、536—538页）。这一点在当前跟在过去同样正确。例如在容忍方面有宽大胸怀，同时也就有丧失标准的后果。追求新刺激，就不能不危害往昔的专心耐性，正是那种耐性促使过去的艺术爱好者在公认的杰作前苦思冥想，直到能领略其中的奥妙为止。尊重往昔的态度当然也有毛病，它有时促使人们忽视在世的艺术家。我们也绝不能保证，新的敏感性就不会忽视我们中间那些不屑于赶时尚和出风头而精进

不懈的真正天才。此外，如果我们仅仅把过去的艺术看作陪衬，用它来烘托出新胜利所具有的意义，那么专心于当代就很容易使我们脱离传统的遗产。说来好像是个悖论，博物馆和艺术史书竟会增加这种危险，它把图腾柱、希腊雕像、主教堂窗户、伦勃朗绘画和杰克逊·波洛克的作品集中在一起，极容易给人一种印象，以为这一切都是**艺术**，尽管它们出于不同的时期。只有当我们看出为什么情况并非如此，为什么画家和雕塑家以迥然不同的方式对不同的局面、制度和信念做出反应，然后，艺术的历史才开始具有意义。正是因为这一点，我才在这一章集中讨论艺术家今天可能对其做出反应的局面、制度和信念。至于将来——谁能预言呢？

潮流的再次转向

1966年，我用了一个问句结束了上面的部分，1989年，当我准备本书的又一个新版本，过去所说的又一次变成了往昔，因此，人们觉得，我也应该对那个问题做出回答。显然，这期间，对20世纪艺术具有牢固影响的"求新传统"并未得到削弱。不过，就是出于这一原因，人们感到现代艺术运动已被如此普遍地接受，又如此令人尊敬，以致求新传统已然成了"一项旧帽子"。显然，应该是另一次潮流转向的时刻了。"后现代主义"〔Post-Modernism〕这个口号就凝结着这一期待。没人会说"后现代主义"是个好名称，它毕竟只是说，依附这一潮流的人觉得"现代主义"已然过时，可如今这种感觉蔓延的程度的确出乎我的预料。

我在上节曾引用著名的批评家的观点，以证实现代艺术运动已经取得无可置疑的胜利（见611页），在此，我想引用巴黎《国立现代艺术博物馆杂志》〔*Les Cahiers du Musée National d'Art Moderne*〕（编辑伊夫·米绍〔Yves Michaud〕）1987年12月号编辑的一些话：

我们不难察觉后现代时期的征象。现代市郊住宅设计中吓人的立方体往往被转化成本身依然为立方体的结构物，不过如今已盖上了风格化的装饰。严格拘谨、乏味不堪的各类抽象画（"硬边的"〔hard edged〕、"色域的"〔colour field〕或"后绘画的"

[post-painterly]），业已为寓意绘画或手法主义绘画所取代，其通常为具象形式……充满了传统和神话的引喻。在雕刻中，"高技巧"[high-tech]或嘲讽式[mocking]的混合物取代了追求材料的真实性和追求惑人的三维性的作品。艺术家不再规避叙事、布道或道德说教……与此同时，艺术管理员和艺术官员，博物馆人员，艺术史家和批评家已经失去或放弃了自己对形式史的坚定信仰，而前不久他们还将这种形式史与美国抽象画联系起来。不管好歹，他们已经能够接受不再关心先锋派的多样化艺术了。

1988年10月11日，约翰·拉塞尔·泰勒[John Russell Taylor]为《泰晤士报》[*The Times*]撰文写道：

十五或二十年前，如果去参观一个宣称是拥护先锋派的展览，我们很清楚"现代"一词的含义，可以预期大致在那里能看到什么。然而，如今我们生活在一个多元化的世界，最先进者——可能是后现代——往往可能看起来最传统也最退化。

如果还要引用别的著名批评家的言论，那是轻而易举的。他们的言辞读起来像在现代艺术墓旁的演讲。不错，我们可能会想起马克·吐温[Mark Twain]家喻户晓的双关语，说他去世的消息被过分夸大了，但是，不可否认，旧的信念已经有点动摇。

对于这种发展，本书的细心读者不会过于惊奇。我在前言中说过："每一代人都有反对先辈准则的地方；每一件艺术作品对当代产生影响之处都不仅仅是作品中已做之事，还有它搁置不为之事。"如果那时的情况如此，就只能意味着：我所描述的现代主义的胜利不可能永远保持下去。对于初涉艺术领域的人来说，进步的观念、先锋派的观念，似乎有点微不足道，令人生厌，而谁又知道本书就是否没有为这种潮流的再次转向起过作用呢？

1975年，年轻的建筑家查尔斯·詹克斯[Charles Jencks]在讨论中首先使用"后现代主义"一词，当时他讨厌"功能主义"的信条，而"功能主义"是现代建筑的标志。我曾在本书第560页对它作过论述和批评，我说这种信条"帮助我们摆脱了无用乏味的花饰，19世纪的艺术观念曾经用花饰把我们的城市和房屋搅得乱七八糟"。但是跟其他口号一样，这个口号也难免过分简化。应当承认，装饰可能微不足道，枯燥乏味，但也能给我们带来乐

400
约翰逊和伯奇
纽约电话电报大楼
1978—1982年

401
斯特林和威尔福德
伦敦塔特美术馆
的克洛里美术馆
入口处

1982—1986年

趣，现代艺术运动中的"清教徒们"不愿给予公众这种乐趣。如果这种装饰如今使较为老练的批评家们感到震惊，那就很好，因为"令人震惊"毕竟已被他们视为独创性的胜利。从道理上说，跟功能主义一样，使用好玩的形式可能是明智的也可能是轻浮的，这要看设计者的禀赋。

无论如何，如果读者从图400回翻到图364（见559页），就不会对菲利普·约翰逊［Philip Johnson］（1906—2005）1976年为纽约设计的一座摩天楼所引起的不小骚动感到吃惊了。这场骚动不仅发生在批评家中间，甚至牵动了每日新闻。约翰逊的设计没有采用常见的方盒加平顶，而是重新启用了古代发明的三角额墙，使人隐约想起利昂·巴蒂斯塔·阿尔贝蒂约1460年设计的立面（见249页，图162）。这种大胆违背纯粹功能主义的做法引起了实业家们的兴趣，我在上节提到他们想要表明自己在跟着时代跑（见613页），出于明显的原因，博物馆的馆长们也是如此。克洛里美术馆［Clore Gallery］便足供佳例（图401）。它由詹姆斯·斯特林［James Stirling］（1926—1992）设计，供伦敦塔特美术馆的特纳藏馆［Turner Collection of the London Tate Gallery］专用。这位建筑师反对包豪斯（见560页，图365）之类建筑的严肃冷峻，赞赏更轻巧灵动、更富有色彩、更动人心弦的东西。

402
斯坦·亨特
"你为什么非像
别人一样是个反
规范者？"
1958年
素描；取自
《纽约客》杂志

　　不仅许多博物馆的外貌发生了变化，而且连供人观看的展品
也是如此。不久前，现代艺术运动把19世纪的所有艺术形式斥责
为不值一看的东西，特别是官方的沙龙艺术遭到拒斥，被扔进了
博物馆的地下室。在本书第503页，我曾大胆提出这种态度不可能
持久，重新发现这些作品的一天总会到来。纵然如此，不久前奥
赛博物馆［The Musée d'Orsay］在巴黎开放时，仍使我们大部分
人感到吃惊。这座新博物馆设置在从前的一座新艺术风格的火车
站中，并排展出了保守派和现代派的绘画，以便让参观者自行判
断和修正原来的偏见。不少人惊奇地发现，一幅描绘逸事或纪念
历史事件的画并非不光彩，也可能有好坏之分。

　　认为这种新的容忍对开业艺术家的观点也会产生影响，在当
初只是预料而已。1966年，我用《纽约客》杂志上的画（图402）
做了上节结语的尾图。从某种程度上说，画中怒气冲冲的女子向
那位有胡子的画家提出的问题预示了今天转化的心境，这不足
为奇。显然，已有一段时间，我所谓的现代主义的胜利将反规范
者们置于一个矛盾的境地。年轻的艺术学生被常规的艺术观点激
怒，要创造"反艺术"，完全可以理解。不过，一旦反艺术得到
官方的支持，便成了大写的**艺术**，还有什么东西可反呢？

　　正如我们所见，建筑师们也许仍然指望借助背离功能主义
来引起某种冲击，但是，具有不精确称谓的"现代绘画"从未采
用过这种简单的原则。20世纪重要的艺术运动和潮流都有一个共
同点，那就是反对研究自然形象。并非说其间的所有艺术家都甘
愿如此，但是大多数批评家深信，唯有最彻底地摆脱传统，才能

403
卢西安·弗洛伊德
两种植物
1977—1980年
画布油画，
149.9 cm × 120 cm
Tate Gallery, London

导致进步。我在本节开头引用的近期对当前艺术情境的评论恰恰说明，那种信念已经丧失了基础。正是不断的容忍造成了一种可喜的副作用，使得东西方社会在艺术态度上的明显对比大为减弱（见617页）。今天，批评意见呈现出更加多样化的面貌，使更多的艺术家有机会得到承认。其中有些艺术家已经重归具象艺术，并且（正如前面的引文所说）"不再规避叙述、布道或道德说教"。约翰·拉塞尔·泰勒讲到"在一个多元化的世界，最先进者……往往可能看起来最传统……"（见619页），说的也就是这个意思。

今天，艺术家新找到了权力，能享受这种多样化，但他们并非全都接受"后现代"的标签。正是这个原因，我才宁愿讲

"一种转化的心境"而不愿讲一种新风格。我在上节强调指出，将各种风格设想成像"士兵游行"那样互相接续而来，总易引起误解。不可否认，阅读艺术史著作的人和撰写艺术史著作的人都喜欢这样整齐的排列，但是如今人们更加普遍地认识到艺术家有权走自己的路。这样，"如果今天有人要找个斗士，那就是回避了造反者架势的艺术家"（见610页），这话在1966年适用，而今就失效了。一个突出的例子是画家卢西安·弗洛伊德［Lucian Freud］（1922—2011），他从不反对研究自然外貌。他的画《两种植物》［*Two Plants*］（图403）也许使人想到丢勒作于1502年的《野草地》［*Great Piece of Turf*］（见345页，图221）。他们的画

405

霍克尼

我的母亲，约克
郡布拉德福德，
1982年5月4日

1982年，偏振片拼贴，
142.1 cm × 59.6 cm
Collection of the artist

都表明了艺术家专心致志地表现普通的植物之美，但丢勒的水彩画是供自己使用的画稿，而弗洛伊德的大幅油画却是如今挂在伦敦塔特美术馆的一件自身独立的作品。

我在上节还提到，对于传授艺术欣赏的教师来说，"照相式"已经成为贬义的字眼（见616页）。与此同时，对摄影术的兴趣却大大增加，收藏家们竞相获取过去和现在的重要摄影家的作品。我们的确可以证明，像亨利·卡蒂埃–布雷松［Henri Cartier-Bresson］（1908—2004）这样的摄影家与他的时代的任何画家一样令人尊敬。许多游客也可能拍下如画的意大利村庄景色的快照，但哪一位都绝不可能创造出像卡蒂埃–布雷松的《阿布鲁齐的阿奎拉即景》［Aquila degli Abruzzi］那样令人信服的图像（图404）。卡蒂埃–布雷松随身带着小型相机，体验了手扣扳机、静伏等待"射击"那一时刻的猎人的兴奋。但他也承认"酷爱几何学"，这使他精心选择取景器中的场景。如此拍出的照片使我们有身临其境之感，我们感觉到搬运面包的妇女在陡坡道中上上下下，同时仍然为整个构图——栏杆和台阶、教堂和远处的房舍——所吸引，其趣味盎然，能与更为精心设计的绘画比美。

近年来，艺术家也采用了摄影手段，以创造出先前为画家们所独占的新奇效果，因此，大卫·霍克尼［David Hockney］（生于1937年）喜欢用自己的照相机创造复合图像，它们有点使人想到毕加索作于1912年的《小提琴和葡萄》［Violin and Grapes］之类的立体主义绘画（见575页，图374）。大卫·霍克尼的母亲肖

像（图405）即以角度略微不同的各种照片拼贴而成，人们也许预料到这种拼贴会产生混乱，不过，这幅肖像肯定具有唤起作用。归根结底，我们看一个人时，目光绝不会停留许久，我们想一个人时，心里形成的图像也总是合成的图像。霍克尼设法在自己的摄影实验中捕捉到的就是这种体验。

就目前来看，这种摄影师和艺术家之间的和好在今后几年会变得越来越重要。诚然，甚至19世纪的画家也大量使用照片，但如今的所作所为在追求新奇效果上得到了承认和普及。

新近的发展再次使我们深切地感到，艺术中有趣味的潮流，就像时装和装饰中有时尚的潮流一样。当然，许多我们赞美的老大师和许多往昔的风格没有为前几代感觉敏锐而又博学多识的批评家所赏识。此话不假。尽管任何批评家和史学家都不可能完全摆脱偏见，但我认为，如果据此得出艺术价值全然是相对的结论，那就大错特错了。即使我们很少停下来寻找那些不能立即吸引我们的作品或风格的客观价值，也并不能证明我们的欣赏全然是主观的。我依然深信，我们能够识别艺术造诣，而这种识别能力与我们个人的好恶没有什么关系。本书的某位读者可能喜欢拉斐尔，讨厌鲁本斯，或者正好相反。但是，如果本书的读者不能认识那两位画家都是卓越的大师，那么本书就没有达到目的。

改变着的历史

我们的历史知识永远不会完备，永远有新事实尚待发现，它们可以改变我们对往昔的认识。读者手上这本《艺术的故事》也未尝设想为无所不有之作，相反，正如我原来在书后的"艺术书籍举要"中所说，"连本书这样简略的著作也可以说是关于古往今来一大批历史学者所从事研究的报告，这些学者帮助阐明了时期、风格和人物的概况"。

大略追寻一下本书据以立论的作品何时为我们所知，也许确实有益。古物爱好者是在文艺复兴开始有计划地搜索古典艺术遗迹的，1506年发现了《拉奥孔》（见110页，图69），同期还发现了《观景楼的阿波罗》（见104页，图64），这给艺术家和艺术爱好者深刻的印象。在17世纪反宗教改革［Counter Reformation］的狂热之中，早期基督教地下墓室（见129页，图84）第一

次得到有计划的考察。随之而来，18世纪发现了赫库兰尼姆〔Herculaneum〕（1719年）、庞贝（1748年）及其他一些城镇，它们早已被埋葬在维苏威火山的灰烬之下，在那几年如此众多的美妙绘画（见112—113页，图70、图71）重见天日。说来也怪，直到18世纪，希腊瓶画之美才破天荒第一次得到赞赏，它们有许多是在意大利国土的墓室中发掘出来的（见80—81页，图48、图49；95页，图58）。

　　拿破仑出征埃及（1801年）使埃及对辨认象形文字的考古学家打开了大门，由此学者得以逐渐理解了一些纪念物的含义和功用，这也为许多国家所热切探索（见56—64页，图31—图37）。19世纪初期，希腊仍是土耳其帝国的一部分，旅游者不能随便进入。雅典卫城的帕特侬神庙已成了一座清真寺，在驻君士坦丁堡的英国大使埃尔金勋爵〔Lord Elgin〕获准把神庙上的一些雕刻（见92—93页，图56、图57）运往英国之前，那些古典雕刻久已无人过问。不久以后，1820年《米洛的维纳斯》（见105页，图65）在米洛斯岛偶然给人发现，运到巴黎罗浮宫以后，立即声名鹊起。19世纪中期，英国外交官兼考古学家奥斯汀·莱亚德爵士〔Sir Austen Layard〕是美索不达米亚沙漠（见72页，图45）考察工作的一员主将。1870年，德国业余考古爱好者海因里希·施利曼〔Heinrich Schliemann〕开始寻找荷马史诗中颇负盛名的一些地方，发现了迈锡尼的陵墓（见68页，图41）。到那时，考古学者已经不愿再把考察工作让给非专业人员。各国政府和国立研究院划分出值得勘察的地区，组织起有计划的发掘工作，往往还是按照谁发现归谁的原则办事。就是在那时，在以前法国人仅仅零零散散地进行一些发掘工作的地方，德国考察队开始发掘出奥林匹亚的遗迹（见86页，图52），1875年发现了赫赫有名的赫耳墨斯雕像（见102—103页，图62、图63）。四年以后，另一支德国派遣队发掘出帕加蒙的祭坛（见109页，图68），运往柏林。1892年，法国人开始发掘古老的德尔菲（见79页，图47；88—89页，图53、图54），为此不得不把一座希腊村庄整个迁移。

　　19世纪晚期，最初发现史前洞窟绘画时，事情更为振奋人心，因为1880年阿尔泰米拉山洞的绘画（见41页，图19）首次公之于世时，只有少数学者同意艺术史不能不向前推几千年。不消说，跟1905年奥斯贝尔格〔Oseberg〕地区的维金人墓室的种种

发现（见159页，图101）相比，我们之所以能了解墨西哥和南美的艺术（见50、52页，图27、图29、图30）、印度北部艺术（见125—126页，图80、图81）和中国古代艺术（见147—148页，图93、图94），同样有赖于博雅有志之士。

在本书中附有插图的中东地区的艺术品有一些是后来的考古发现，我想提一下1900年前后法国人在波斯发现的胜利纪念碑（见71页，图44），在埃及发现的一些希腊化时期的肖像（见124页，图79），英国考察队和德国考察队在埃及阿玛尔那地区的发现（见66—67页，图39、图40），当然还有1922年卡尔纳冯勋爵〔Lord Carnarvon〕和霍华德·卡特〔Howard Carter〕在图坦卡门墓中发现的震惊世界的地下宝藏（见69页，图42）。乌尔地区古代苏美尔人的墓地（见70页，图43）从1926年开始由伦纳德·伍利〔Leonard Woolley〕进行考察。当年我在写作本书时得以收入的最新发现是，1932年至1933年出土的杜拉—欧罗玻斯犹太会堂的壁画（见127页，图82），1940年偶然发现的拉斯科山洞（见41—42页，图20、图21），还有尼日利亚发现的奇妙的青铜头像（见45页，图23）——当时至少发现了一个，同期还有更多的头像发现。

上面列举的并不完全，其中有一处故意略去的是阿瑟·埃文斯爵士〔Sir Arthur Evans〕1900年前后在克里特岛上的一些发现。细心的读者想必已经注意到我在文中确曾提到那些重大的发现（见68页），但是唯独这一次却违背了给我所论述的作品附上插图的原则。参观过克里特岛的人大可对此明显的疏忽愤愤然，因为他们一定对那里的克诺索斯〔Knossos〕宫及宫墙上的伟大壁画留有深刻的印象。我也深深为其感动，但是对于本书是否要图示它们则踌躇不决，因为我不能不怀疑我们所见到的壁画到底有多少古代克里特人当年曾经寓目。那位发现者无可指责，他一心想让人们追忆宫殿的壮丽，于是请瑞士画家埃米尔·吉里雍〔Émile Gilliéron〕父子用已发现的残部重建壁画。如果让它们维持当年被发现时的原样不动，那么相比之下，肯定不如今天壁画的样子更能使大多数参观者感到赏心悦目。无奈，吹毛求疵的疑云却迟迟不散。

因此，希腊考古学家斯波罗斯·马里那托斯〔Spyros Marinatos〕在1967年开始的一系列发掘工作中，把发现于桑托林岛〔Santorini〕（古代的提拉〔Thera〕）遗迹中的壁画更为完好地保存下来，就特

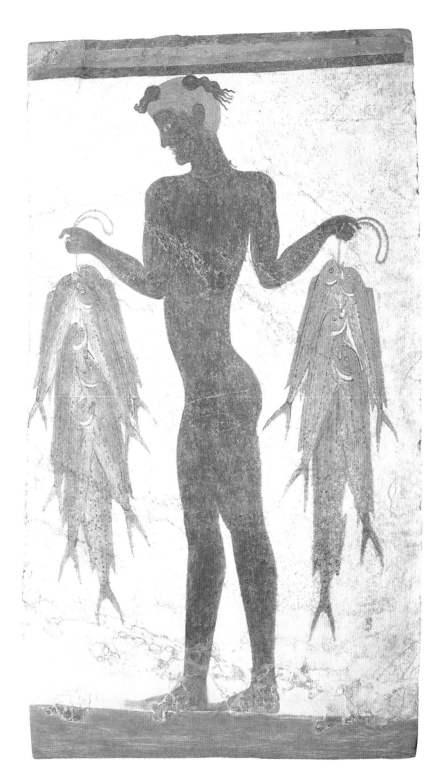

406
渔夫
约公元前1500年
壁画，出自希腊桑托林
岛（古名提拉岛）
National Archaeological
Museum, Athens

407
图409的局部

408，409
英雄或运动员
公元前5世纪
发现于意大利南
部的海中；青铜，
各高197 cm
Museo Archeologico,
Reggio di Calabria

别值得感谢。那个渔夫的形象（图406）非常符合其前的一些发现
所给予我的印象，我曾提到它们自在优雅的风格，远远不像埃及
艺术风格那么僵硬。这些艺术家显然不大受宗教习俗的束缚，虽
然他们还不曾在希腊人之前对短缩法进行系统的探索，更谈不上
明暗法，但是今天在《艺术的故事》中，却不应该对他们的可喜
创造略而不论。

　　讨论古希腊的伟大发现时期，我曾希望读者注意我们对希腊
艺术的描述有些失真，因为我们要想了解米龙之类大师创造的著
名青铜雕像，就不得不如此信赖后来为罗马收藏家制作的大理石
摹品（见91页，图55）。正是因此，我才选用镶着眼睛的德尔菲
驭者头像（见88—89页，图53、图54），而不用更著名的作品，
以免读者认为在希腊的雕刻之美中有些缺乏表情。同时，1972年8
月，一对雕像从靠近意大利南端的里阿斯［Riace］村旁的近海中
被打捞上来，它们能更加有力地证明这一点（图408、图409）。
这两尊英雄或运动员的等身大青铜雕像，想必一定是给罗马人用
船从希腊运来，大概遭遇风暴之灾被抛在那里。考古学者对它们
当初可能出于何时何地还没有最终定论，然而它们的模样已经足

以向我们展示它们的艺术性质和感人的活力。肌肉丰满的身体和胡须浓密的头部（图407），其造型技术我们绝不会看错。艺术家表现眼睛和嘴唇，甚至还有牙齿都使用其他材料制作，其精心从事可能已使一些希腊艺术爱好者瞠目结舌，他们总是期望看到他们所谓的"理想"形象。然而跟一切伟大的艺术作品一样，这两尊新发现的雕像也驳斥了批评家的一些信条（见35—36页），成功地表明了我们对艺术越加概括就越容易出错。

　　我们的知识有一块空白，每一位希腊艺术爱好者对此都有极深切的感受。我们不知道希腊伟大画家创作的作品，而那本为古代作家所津津乐道。例如亚历山大大帝时代的阿佩莱斯［Apelles］，他的名字闻名遐迩，可却没有任何作品传世。我们对希腊绘画所了解的一切，向来依赖希腊的陶器（见76页，图46；80—81页，图48、图49；95、97页，图58），还有在罗马或埃及出土的摹品或变体（见112—114页，图70—72；124页，图79）。现在情况已有显著的变化，这是由于希腊北部弗吉那［Vergina］地区发现了一座王室陵墓，那里曾属亚历山大大帝的故国马其顿。事实上，有充分证据说明主墓室中发现的尸体是亚历山大的父王菲力普二世［King Philip II］，他在公元前336年被人谋杀。20世纪70年代，马诺利斯·安德罗尼科斯［Manolis Andronikos］教授的辉煌的发现不仅包括陈设、珠宝和织品，还有显然出于真正艺术家之手的壁画。在一间较小侧室外面的墙上有幅壁画，表现古代神话故事《掳掠珀耳塞福涅》［*Rape of Persephone*］（罗马人称她为普洛塞耳皮那［Proserpina］）。根据神话传说，阴间之王普路托［Pluto］很少巡游世间，有一次却在世间看见一位少女跟伙伴们采摘春天的花朵。他动了心，把少女抓到阴世王国，做他的妻子统治冥界，不过在春夏两季约好的月份准许她回去看望悲痛的母亲得墨特尔［Demeter］（或称刻瑞斯［Ceres］）。这个显然适合装饰墓穴的主题成为壁画的母题，图410所示是它的中央部分。1979年11月，安德罗尼科斯教授在英国学士院［British Academy］作讲演"弗吉那的王室陵墓"［The Royal Tombs at Vergina］，有完整的描述：

　　作品展现在一个3.5米长、1.01米高的墙面上，构图特别奔放、大胆和轻松。左上角尚可辨别出有如闪电的东西（宙斯的雷

410
掳掠珀耳塞福涅
约公元前366年
希腊北部弗吉那
一座皇陵壁画
的中央部分

电）；赫耳墨斯跑在战车前面，手执双蛇杖（魔杖）。战车是红色的，由四匹白马拉着；普路托右手执节杖和缰绳，左手拦腰抓住了珀耳塞福涅。珀耳塞福涅绝望地伸出双臂，身子后挺。冥王右脚已在车内，左脚还踩着地面，人们可以看到地面上散落着珀耳塞福涅和她的女友克亚妮［Kyane］采集的鲜花……在战车后面，克亚妮跪在地上，惊恐万状。

　　除了画得美妙的普路托头部、短缩的战车轮和遭难者外衣上飘拂的衣饰，这里所展现的细部也许在乍看之下不大容易辨认。但是过一会儿，我们就能看出被普路托左手抓住的珀耳塞福涅的半裸的身体，以及她伸出手臂的绝望姿势。这组形象至少能向我们透露一点公元前4世纪大师们所具备的力量和激情。

　　这位强大的马其顿国王施行政策，实际为儿子亚历山大大帝的辽阔帝国奠定了基础。当我们听到上述有关他陵墓的消息时，中国西北部的西安市附近，考古学家们也有了极为惊人的发现，那里靠近一位更为强大的统治者的陵墓——那是中国的第一位皇帝，其名称常常拼做 Shi Hwang-ti［始皇帝］，中国人现在愿意我们称之为 Qin Shi Huangdi［秦始皇］。这位强大的军事首

411
秦始皇兵马俑
约公元前210年
发现于中国北方
西安附近

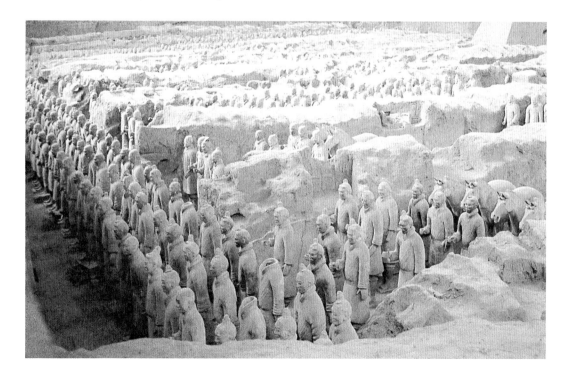

412
兵马俑中一个士
兵的头部
约公元前210年

领在公元前221年到210年统治中国（亚历山大大帝之后一百年左右），历史学家认为他是首次统一中国的人，而且他还修建长城保卫国土，以防西边的游牧民族入侵。我们说"他"修建长城，实际上应该说他驱使国民建起那道巨大的防御工事——这样讲比较中肯，因为新的发现表明当时必然还有足够的剩余人力，能够艰苦地从事一项更不寻常的事业，制作今日所称的"兵马俑"〔terracotta army〕，一队队真人大小的陶制兵士（图411）排列在他的陵墓周围，他的陵墓迄今还未打开。

本书写到埃及金字塔时（见56—57页，图31），曾提醒读者注意那些墓地必然需要国民付出巨大的劳动，宗教信仰必然推动过那些惊人的事业。我曾说过，一个表示雕刻家的埃及词的意思是"使人生存的人"，陵墓中的雕像大概是替代品，代替那些曾为陪伴有权势的主人进入冥界而殉葬的奴仆。我们讨论中国汉代（秦始皇之后的一个朝代）古墓时，甚至还说过它的葬礼习俗多少使人想起埃及习俗。然而谁也想不到一个人能令他的工匠们制做出一支七千多人的军队，还配备着马匹、兵器和服饰。而且任何人也不可能知道我们曾赞美过的生动的罗汉头部（见151页，图96），提前

一千二百年就以如此惊人的规模使用在这里。跟新发现的希腊雕像一样，这些士兵像也由于使用颜色而更为逼真，还可以看出颜色的痕迹（图412）。可是使用这一切技术并不是想叫我们凡人赞叹不已，而是为那位自命的超人的目的服务，他大概一想起还有一个他无法抗拒其威力的对头——死神——存在，就无法忍受。

我想介绍的新发现中最后一项碰巧也跟这个对图像威力的普遍信仰有关，在题为《奇特的起源》的第一章已经提到这个信仰。我说到如果图像被认为体现敌对的力量，就能引起毫无道理的仇恨。在法兰西革命时期（见482—485页），巴黎圣母院（见186、189页，图122、图125）有许多雕像就成为这种仇恨的牺牲品。打开第十章看一看圣母院立面图，我们可以辨认出在三个门廊上面展现的一横排人像。它们是要表现《旧约全书》中的国王，所以其形象是头上戴着王冠。啊呀，后来它们被认为是描绘法国国王，自然要把革命者激怒——它们跟路易十六一样被斩首。我们今天在建筑物上所见的已是19世纪修复者维奥尔–勒–迪克［Viollet-le-Duc］的作品，他奉献出生命和精力让这座中世纪法国建筑恢复原来的形状，用意跟修复克诺索斯受损壁画的阿瑟·埃文斯爵士没有什么两样。

显然，损失了1230年前后为巴黎圣母院制作的雕像，过去和现在都给我们的知识造成一块空白——所以，1977年4月在巴黎市中心给一所银行挖地基时，偶然发现一堆碎块埋在地下，至少有三百六十四块，显然是18世纪遭到破坏后被抛在那里（图413），艺术史家这才理所当然地为这项发现欣喜不已。虽然雕像的头部损坏严重，但是它们仍然值得观察和研究，以追寻它们的技艺以及它们高贵而镇静的风度的遗韵，那使人想起其前的沙特尔主教堂的雕像（见191页，图127）和大致同期的斯特拉斯堡主教堂的雕像（见193页，图129）。相当奇怪，它们的损坏被埋反而有助于保留下我们已在另外两处提过的一个特点——它们被发现时也显露出着色和涂金的痕迹，倘若一直暴露于光照之下，那些痕迹也许会消失。实际情况可能是：跟中世纪的许多建筑（见188页，图124）一样，中世纪雕刻方面的其他丰碑杰作原来也是着色的；跟我们对希腊雕刻的观念一样，我们对中世纪作品样式的观念很可能也需要修改。然而，时时修改我们的观念不正是研究历史所感到的种种激动之一吗？

413

《旧约》中的国王头像

约1230年
残块，原在巴黎圣母院正立面上（见图125）；
石头，高65 cm
Musée de Cluny, Paris

艺术书籍举要

我在本书正文对于许多限于篇幅无法展示、无法讨论的东西一向不反复提起，以免读者恼火。然而这里却不得不破例，强调而且不无遗憾地指出，本书上文受益于如此众多的专家学者，绝无可能一一声明。我们对过去的一些认识，是经过大量通力合作所取得的结果，连本书这样简略的著作也可以说是关于古往今来一大批历史学者所从事研究的报告，这些学者帮助阐明了时期、风格和人物的概况。一个人会有多少事实、总结和观点分明来自他人却不自知啊！我偶然想起我曾论及希腊运动会起源于宗教活动（见89页），就是受教于吉尔伯特·默里［Gilbert Murray］1948年在伦敦奥林匹克运动会期间的广播讲话，可是直到我重读 D.F. 托维［D.F.Tovey］《音乐的整体性》［The Integrity of Music］（London: Oxford U.P., 1941），才意识到书中有多少观念已被我用于本书的导论之中。

尽管难以奢望一一列举我可能阅读或参考过的著作，然而在前言中，我分明说过希望本书能帮助初学者打下基础，以便参考比较专门的书籍时获益更大。因此还要介绍一下怎样去查找那些书。可是，不能不补充说明，自这本《艺术的故事》问世以来，情况已经发生了根本的变化。书籍名目大量增加，这就更要精选。

根据某种简便方法把我们的图书馆和书店里入橱插架的各种艺术书籍分门别类，以此入手可能有益。有供阅读的书，有供参考的书，有供观赏的书。上述第一类书，我们欣赏它们的原因在于它们的作者，这些书不会过时，因为即使书中的观点和解释不再时兴，作为当年的文献，作为名家个性的表述，它们仍有价值。此处我只给出英文书目，理由很明显，能够阅读原文的人一定明白，翻译永远是不得已的替代品。对于那些有意加深自己对艺术世界的一般认识而无意精研某一个别领域的人，我首先推荐这类书籍。在这些书中，我还要选出一些古代文献，作者有的是艺术家，有的不是，不过，都跟他们所描述的对象有密切的接触。它们并非册册易懂，但是为了认识一个跟我们自己的想法有巨大差异的观念世界，我们做出的任何努力都将由于对往昔有了更为深入细致的了解，而获得丰富的回报。

此处的书录分成五个部分，第五部分列入有关个别时期与个别艺术家的书籍并分隶于相关的章节标题之下（见646—655页）。前四部分以各自的不同副题，处理比较一般性的论题。在引录书名时，我完全根据实际考虑而不强求一致。无须讳言，许多优秀著作本可列入却没有选进，而未列哪一本书也并非从质量方面考虑。

有星号（*）者表示此书有平装普及本。

原始资料

选集

想要探古寻幽，并想阅读跟本书论及的艺术家同时代的作者的著述，有几部精彩的选集可以当作进入这一研究领域的最佳导论。Elizabeth Holt 曾将这类文章以英文的形式辑为三卷，*A Documentary History of Art*（new edition, Princeton U.P., 1981—1988*），而且译为英文，包括了从中世纪到印象主义者的文献。她还要编另外三卷选集 *The Expanding World of Art 1874—1902*，她从报纸和其他资料中选择了大量的文章，为我们提供了展览会和批评家在19世纪逐渐兴起的实录。第一卷书名是 *Universal Exhibitions and State-Sponsored Fine Arts Exhibitions*（New Haven and London: Yale U.P., 1988*）。Prentice-Hall（general editor, H.W.Janson）出版了更为专业化的文献资料丛书，按照国家、时期甚至风格编排，取材范围极广，例如当时人们的描述和评论、法律文件与信札，等等，由不同的编者解说和评注。这些选集包括 *The Art of Greece*, 1400—31BC, ed.J.J.Pollitt（1965; 2nd edition, 1990）; *The Art of Rome*, 753 BC—337 AD, ed.J.J.Pollitt（1966）; *The Art of Byzantine Empire*, 312—1453, ed.Cyril Mango（1972）; *Early Medieval Art*, 300—1150, ed.Caecilia Davis-Weyer（1971）: *Gothic Art*, 1140—c.1450, ed.Teresa G.Frisch（1971）; *Italian Art*, 1400—1500, ed.Creighton Gilbert（1980）; *Italian Art*, 1500—1600, ed.Robert Enggass and Henri Zerner（1966）; *Northern Renaissance Art*, 1400—

1600，ed.Wolfgang Stechow（1966）；*Italy and Spain，1600—1750*，ed.Robert Enggass and Jonathan Brown（1970）；*Neoclassicism and Romanticism*，ed.Lorenz Eitner（2 vols.，1970）；*Realism and Tradition in Art，1848—1900*，ed.Linda Nochlin（1966），以及 *Impressionism and Post-Impressionism，1874—1904*，ed.Linda Nochlin（1966）。一部文艺复兴原始资料选集是 D.S.Chambers 英译的 *Patrons and Artists in the Italian Renaissance*（London：Macmillan，1970）。取材范围更广的选集见于 *Artists on Art*，compiled by Robert Goldwater and Marco Treves（London：Routledge & Kegan Paul，1947）。

关于近现代文献，有用的选集为：*Nineteenth-Century Theories of Art*，ed.Joshua C.Taylor（Berkeley：California U.P.，1987）；*Theories of Modern Art: A Source Book by Artists and Critics*，ed.Herschel B.Chipp（Berkeley：California U.P.，1968；reprinted 1970*），以及 *Art in Theory: An Anthology of Changing Ideas*，ed.Charles Harrison and Paul Wood（Oxford：Blackwell，1992*）。

个人文集

以下系有英文版的原始资料选编。

Vitruvius on Architecture 是一部影响巨大的专论，作者为奥古斯特时代的建筑师，有 M.H.Morgan 的译本（New York：Dover，1960*）。关于古典世界的资料，另见 the elder Pliny's *Chapters on the History of Art*，K.J.Bleake 译，E.Sellers 评注，最初于 1896 年出版，现在收入 Loeb Classical Library 丛书的译本由 H.Rackham 所编，Pliny's *Natural History*，见 vol.IX，books 33—35（London：Heinemann，1952）。这是我们关于希腊、罗马绘画与雕刻的最为重要的原始资料，由那位罹难于庞贝毁灭（见 113 页）之中的著名学者据古代记载编辑而成。Pausanias's *Description of Greece* 的译者和编者为 J.G.Frazer（6 vols.，London：Macmillan，1898），有平装本为 *Guide to Greece*, ed.Peter Levi（2 vols.，Harmondsworth：Penguin，1971*）。中国古代艺术论述最易见到的是 "Wisdom of the East" 丛书中的一册，题为 *The Spirit of the Brush*，translated by Shio Sakanishi（London：John Murray，1939）。关于伟大的中世纪主教堂建筑者的观点（见 185—

188 页），最重要的文献是 Abbot Suger 对第一座伟大的哥特式教堂建造的记述，现有标准本 *Abbot Suger on the Abbey Church of Saint Denis and its Art Treasures*，translated，edited and annotated by Erwin Panofsky（Princeton U.P.，1946；revised edition，1979*）。Theophilus's *The Various Arts* 的译者和编者为 C.R.Dodwell（London：Nelson，1961；2nd edition，Oxford U.P.，1986*）。对中世纪后期画家的技法和训练有兴趣的读者，可参阅同样具有学术价值的版本 Cennino Cennini，*The Craftsman's Handbook*，by Daniel V.Thompson Jr.（2 vols.，New Haven and London：Yale U.P.，1932—1933；reprinted New York：Dover，1954*）。第一代文艺复兴艺术家对数学和古典的兴趣（见 224—230 页），具体的例子见于 Leon Battista Alberti's *On Painting and Sculpture*，translated and edited by Cecil Grayson（London：Phaidon，1972；reprinted Harmondsworth：Penguin，1991*）。莱奥纳尔多著作的标准版本是 J.P.Richter，*The Literary Works of Leonardo da Vinci*（Oxford U.P.，1939；reprinted with new illustrations, London: Phaidon,1970*）。凡是要深入研究莱奥纳尔多著述的人，也应该参考 Carlo Pedretti 所写的两卷本对 Richter 版本的评注 *Commentary*（Oxford：Phaidon，1977）。莱奥纳尔多的 *Treatise on Painting*，translated and annotated by A.Philip McMahon（Princeton U.P.，1956）是根据这位大师在 16 世纪写的一批重要笔记编成的，部分原件现已失失。*Leonardo on Painting*，ed.Martin Kemp（New Haven and London：Yale U.P.，1989*）是一部非常有用的选集。米开朗琪罗的书信集（见 315 页）有 E.H.Ramsden（2 vols.，London：Peter Owen，1964）翻译的全本。*Complete Poems and Selected Letters of Michelangelo*，translated by Creighton Gilbert，也容易得到（Princeton U.P.，1980*）。有原文和 James M.Saslow 译文的 *The Poetry of Michelangelo*（New Haven and London：Yale U.P.，1991*）亦可参阅。米开朗琪罗同代人写的他的传记为 Ascanio Condivi，*The Life of Michelangelo*，translated by Alice Sedgwick Wohl and edited by Hellmut Wohl（Baton Rouge：Louisiana State U.P.，1976）。

The Writings of Albrecht Dürer（见 342 页）为 W. M. Conway 编译，书前导言的作者系 Alfred Werner（London：Pater Owen，1958）；另一种丢

勒的书为 The Painter's Manual by W.L.Strauss（New York：Abaris，1977）。

　　关于意大利文艺复兴时期艺术，最为重要的资料书是 Giorgio Vasari's Lives of the Painters, Sculptors and Architects，有 Everyman's Library 丛书的四卷本，编者为 William Gaunt（London：Dent，1963*）；Penguin 出版了 George Bull 编选的两卷有用的选集（Harmondsworth，1987*），原书出版于1550年，1568年增订。本书可以当作一批逸闻趣事和短篇故事供浏览消遣，其中有些部分可能实有其事。如果我们把它视做手法主义时期的有趣文献，就会有更大的收益和兴致。在手法主义时期，艺术家们意识到，甚至过分意识到压在他们身上的以往年代的伟大成就（见361页以下）。在那个动荡不安的时代，有位佛罗伦萨的艺术家写了另一本引人入胜的书《切利尼自传》（见363页），这部自传的英文本有：George Bull 编辑的本子（Harmondsworth：Penguin，1956*）；John Pope-Hennessy，The Life of Benvenuto Cellini（London：Phaidon，1949；2nd edition，1995*）；Charles Hope，The Autobiography of Benvenuto Cellini（abridged and illustrated；Oxford：Phaidon，1983）。Antonio Manetti's Life of Brunelleschi 已由 Catherine Enggass 译出，由 Howard Saalman 编辑（University Park：Pennsylvania State U.P.，1970）。Enggass 还翻译了 Filippo Baldinucci's Life of Bernini（University Park：Pennsylvania State U.P.,1966）。其他17世纪艺术家的生平见 Carel van Mander，Dutch and Flemish Painters，translated and edited by Constant van de Wall（New York：McFarlane，1936；reprinted New York：Arno，1969）；and Antonio Palomino，Lives of the Eminent Spanish Painters and Sculptors，translated by Nina Mallory（Cambridge U.P.，1987）。鲁本斯信札（见397页）的编者为 Ruth Saunders Magurn（Cambridge，Mass.：Harvard U.P.，1955；new edition，Evanston，Ill.：Northwestern U.P.，1991*）。

　　以大量的智慧和常识锤炼出来的17和18世纪学院派传统，阐述在 Sir Joshua Reynolds：Discourses on Art（见463页），ed.Robert R.Wark（San Marino，Cal.：Huntington Library，1959；reprinted New Haven and London：Yale U.P.，1981*）。威廉·贺加斯的非正统的 The Analysis of Beauty（1753）可以得到影印本（New York：Garland，1973）。康斯特布尔与学院派的对立态度（见494—495页）最好通过他的书信和讲演予以评价，这些书信和讲演可见 C.R.Leslie's Memoirs of the Life of John Constable（London：Phaidon，1951；3rd edition，1995*），也可得到 R.B.Beckett 编辑的八卷书信全集（Ipswich：Suffolk Records Society，1962—1975）。

　　浪漫主义的观点最清楚地反映在奇妙的 Journals of Eugène Delacroix 当中（见504页），译者为 Lucy Norton（London：Phaidon，1951；3rd edition，1995*）。另有一卷本的书信集，选译者为 Jean Stewart（London：Eyre & Spottiswode，1971）。歌德的艺术论述被便用地裒集在 Goethe on Art，编译者为 John Gage（Berkeley：California U.P.，1980）。现实主义画家库尔贝的书信最近已由 Petra ten-Doesschate Chu 编译出版（Chicago U.P.，1992）。一部关于印象主义者（见519页）的资料书是一位跟那些画家大都相识的画商 Théodore Duret 所著，名为 Manet and the French Impressionists（London：Lippincott，1910），但是很多人都会发现研究他们的书信更有收获。英译本有毕沙罗（见522页）的书信，选编者为 John Rewald（London：Kegan Paul，1944；4th edition，1980），德加（见527页）的书信编者为 Marcel Guérin（Oxford：Cassirer，1947），塞尚（见538、574页）的为 John Rewald（London：Cassirer，1941；4th edition，1977）。雷诺阿（见520页）的个人叙述，参见 Jean Renoir's Renoir, my Father，translated by Randolph and Dorothy Weaver（London：Collins，1962；reprinted London：Columbus，1988*）。The Complete Letters of Vincent van Gogh（见544、563页）系三卷本，用英文出版（London：Thames & Hudson，1958）。高更的书信（见548、586页）有 Bernard Denvir 的选译本（London：Collins & Brown，1992），高更的半自传式的书为 Noa Noa: Gauguin's Tahiti, the Original Manuscipt，ed.Nicholas Wadley（Oxford：Phaidon，1985）。惠斯勒的 Gentle Art of Making Enemies（见530页）初版于1890年（reprinted New York：Dover，1968*）。最近出版的传记包括科柯施卡（见568页）My Life（London：Thames & Hudson，1974），达利的 Diary of a Genius（London：Hutchinson，1966；2nd Edition，1990*）。赖特（见557页）的 Collected Writings 也在最近

出版（2 vols., New York: Rizzoli, 1992*）。格罗皮乌斯（见 560 页）的讲演 *The New Architecture and the Bauhaus* 由 P.Morton Shand 翻译（London: Faber, 1965），还有一本取材更为广泛的文献选集 *The Bauhaus: Master and Students by Themselves*（London: Conran Octopus, 1992）。

在那些以著述的形式阐述自己艺术信念的现代画家中，我可以提到的有克利（见 578 页）*On Modern Art*, translated by P.Findley（London: Faber, 1948: new edition, 1966*），和 Hilaire Hiler, *Why Abstract?*（London: Falcon, 1948），后者对美国艺术家皈依"抽象"绘画的过程作了清楚易懂的说明。Robert Motherwell 主持的两套丛书 Documents of Modern Art（New York: Wittenborn, 1944—1961）和 Documents of 20th-Century Art（London: Thames & Hudson, 1971—1973）以原文和译文重印了多位抽象和超现实主义艺术家的论文和议论，包括康定斯基（见 570 页）*Concerning the Spiritual in Art*, 此书也有单行本（New York: Dover, 1986*）。另见 *Matisse on Art*, translated and edited by J.Flam（London: Phaidon, 1973; 2nd edition, Oxford, 1978; reprinted 1990*），*Kandinsky: The Complete Writings on Art*, ed.Kenneth Lindsay and Peter Vergo（London: Faber, 1982）。"World of Art"丛书（London: Thames & Hudson）收有关于达达派（见 601 页）*Dada* by H.Richter（1966）和超现实主义宣言（见 592 页）*Surrealism* by P.Waldberg（1966）。Guillaume Apollinaire's *The Cubist Painters: Aesthetic Meditations*, 初版于 1913 年，可在丛书"Documents of Modern Art"中得到，译者为 Lionel Abel（New York: Wittenborn, 1949; reprinted 1977*），其时，André Breton's *Surrealism and Painting* 已由 Simon Watson Taylor 译出（New York: Harper & Row, 1972）。Robert L.Herbert's *Modern Artists on Art*（New York: Prentice-Hall, 1965*）收有十篇论文，其中有蒙德里安（见 582 页）的两篇和亨利·摩尔（见 585 页）的若干言论，关于后者，另见 Philip James, *Henry Moore on Sculpture*（London: Macdonald, 1966）。

重要批评家著作

阅读此类书或是因为作者出名，或是因为包含的信息有用，它们也包括一些伟大批评家的著作。关于相应的价值则因人而异，因此下列的书目仅是一个入门的阶梯。

那些想从艺术文献中理清自己的艺术观、想从往昔的艺术热情中获益的人，也许会出错，不如把 19 世纪艺术批评大家的著作抽出几本来读，例如拉斯金的著作（见 533 页），他的 *Modern Painters* 有容易找到的简编本，编者为 David Barrie（London: Deutsch, 1987），以及威廉·莫里斯（见 535 页）或英国唯美主义（见 533 页）的代表人物瓦尔特·佩特［Walter Pater］的著作。佩特最重要的书 *The Renaissance* 常见的为 Kenneth Clark 作导言并注释的版本（London: Fontana, 1961; reprinted 1971*），Clark 也负责从拉斯金的大量著作中编辑了一部吸引人的选集，名为 *Ruskin Today*（London: John Murray, 1964; reprinted Harmondsworth: Penguin, 1982*）。另见 *The Lamp of Beauty: Writings on Art By John Ruskin*, selected and edited by Joan Evans（London: Phaidon, 1959; 3rd edition, 1995*）。*The Letters of William Morris to his Family and Friends* 已为 Philip Henderson（London: Longman, 1950）编辑出版。那一时期法国批评家碰巧和我们现在的观点有些接近，并且波德莱尔［Charles Baudelaire］、弗罗芒坦［Eugène Fromentin］和龚古尔兄弟［Edmond and Jules de Goncourt］的艺术论著与法国绘画艺术革命有关。波德莱尔的两本文集，编译者为 Jonathan Mayne, 出版社 Phaidon Press, 分别为 *The Painter of Modern Life*（London, 1964; 2nd edition, 1995*），*Art in Paris*（London, 1965; 3rd edition, 1995*）。Phaidon 也出版了弗罗芒坦著作的英译本 *The Masters of Past Time*（London, 1948; 3rd edition, 1995*）和龚古尔兄弟的 *French Eighteenth-Century Painters*（London, 1948; 3rd edition, 1995*）。龚古尔兄弟的日记选 *Journal*, 由 Robert Baldick 编辑、翻译并撰写导言，也已出版（Oxford U.P., 1962; reprinted Harmondsworth: Penguin, 1984*）。要了解上述这些作家和另外一些伟大的法国艺术批评家的侧影，请见 Anita Brookner's *Genius of the Future*（London: Phaidon, 1971: reprinted Ithaca: Cornell U.P., 1998*）。

在英国，后印象主义艺术的代言人是弗莱［Roger Fry］，请参见他的 *Vision and Design*（London:

Chatto & Windus，1920；new edition，ed.J.B.Bullen，London：Oxford U.P.，1981*），*Cézanne: a Study of his Development*（London：Hogarth Press，1927；new edition，Chicago U.P.，1989*），and *Last Lectures*（Cambridge U.P.，1939）。20 世 纪 30 年代到 50 年代的英国实验艺术的忠诚斗士是赫伯特·里德爵士［Sir Herbert Read］，他的书有 *Art Now*（London：Faber，1933；5th edition，1968*）与 *The Philosophy of Modern Art*（London：Faber，1931；reprinted 1964*）。美国"行动绘画"（见 604 页）的鼓吹者是罗森堡［Harold Rosenberg］，著有 *The Tradition of the New*（New York：Horizon Press，1959；London：Thames & Hudson，1962；reprinted London：Paladin，1970*）和 *The Anxious Object: Art Today and its Audience*（New York：Horizon Press，1964：London：Thames & Hudson，1965），以及格林堡［Clement Greenberg］，他写有 *Art and Culture*（Boston：Beacon Press，1961；London：Thames & Hudson，1973）。

哲学背景著作

下列书目可以帮助读者理解隐藏在古典传统和学院传统背后的哲学论点：Anthony Blunt，*Artistic Theory in Italy 1450—1600*（Oxford U.P.，1940*）；Michael Baxandall，*Giotto and the Orators*（Oxford U.P.，1971；reprinted 1986*）；Rudolf Wittkower，*Architectural Principles in the Age of Humanism*（London：Warburg Institute，1949；new edition，London：Academy，1988*）；Erwin Panofsky，*Idea: A Concept in Art Theory*（New York：Harper & Row，1975）。

艺术史研究取向

艺术史是历史的一个分支，历史在希腊文的原意是"探问"。因此，我们应当把有时描述为不同的艺术史研究"方法"理解成：为了回答人们所提出的各种不同的历史问题所做的种种努力。我们在特定的时候想提出的问题取决于我们和我们的兴趣，而答案却有赖于历史学家所掌握的证据。

鉴定学

提起任何一件艺术作品，我们可能想知道何时、何处、何人所作。那些为了回答这些问题而提炼出方法的人被称为鉴定家。在这一类人中有些是过去时代的杰出人物，他们评判作品"归属"的断言曾经是（或依然是）法令。例如 Bernard Berenson's *Italian Painters of the Renaissance*（Oxford：Clarendon Press，1930；3rd edition，Oxford：Phaidon，1980*）已成为一部经典之作。另见他的 *Drawings of the Florentine Painters*（London：John Murray，1903; expanded edition，Chicago U.P.，1970）。Max J.Frieländer's *Art and Connoisseurship*（London：Cassirer，1942）是这类鉴定家方法的最好概论。

我们时代的许多重要鉴定家编纂了公私收藏目录及展览目录，使我们获益匪浅，其中最好的目录可让读者检验其得出结论的依据。

鉴定学必须与之搏斗的潜藏敌人是造伪者。关于这个领域的一部简明的导论是 Otto Kurz 的 *Fakes*（New York：Dover，1967*）。也可参看一本引人入胜的大英博物馆展览目录，*Fake? The Art of Deception*（London：British Museum，1990*），编者为 Mark Jones。

风格史

总有些艺术史家希望超越鉴定家所提出的问题，渴望去说明或解释艺术风格的变化，而这也是本书的主题。对这个问题的兴趣在 18 世纪德国占据了重要的地位，1764 年温克尔曼［Johann Joachim Winckelmann］出版了第一部古代艺术史。如今没有多少读者愿意去啃那部著作，但是，不妨一读他有英译本的书 *Reflections on the Imitation of Greek Works in Painting and Sculpture*（London：Orpen，1987），以 及 David Irwin 编辑的选集 *Writings on Art*（London：Phaidon，1972）。

在 19 世纪与 20 世纪之中，温克尔曼开创的传统在说德语的国家里得到了生机勃勃的延续，但是出版的著作很少被翻译成英文。论述这方面的不同理论或观念的一部有价值的概论是 Michael Podro，*The Critical Historians of Art*（New Haven and London：Yale U.P.，1982*）。关 于 这 些 风 格

史问题的最佳切入点依然是瑞士历史学家沃尔夫林 [Heinrich Wölfflin] 的著作，他善于用比较进行描述，大部分著作都有英译本：*Renaissance and Baroque*，附有一篇资料丰富的导言，作者为 Peter Murray（London：Fontana，1964*）；*Classic Art: an Introduction to the Italian Renaissance*（London：Phaidon，1952；5th edition，1994*）；*Principles of Art History*（London：Bell，1932；reprinted New York：Dover，1986*）and *The Sense of Form in Art*（New York：Chelsea，1958）。沃林格 [Wilhelm Worringer] 试图研究风格心理学，他的 *Abstraction and Empathy*（English translation，London：Routledge & Kegan Paul，1953）与表现主义运动（见 567 页）步调一致。法国学者对风格的研究，值得一提的是弗西雍 [Henri Focillon] 的 *The Life of Forms in Art*，translated by C.B.Hogan and G.Kubler（New York：Wittenborn，Schultz，1948；reprinted New York：Zone Books，1989）。

主题研究

对艺术的宗教内容和象征内容的兴趣肇始于 19 世纪的法国，在马尔 [Emile Mâle] 的毕生工作中达到了顶峰。他的 *Religious Art in France: the Twelfth Century* 有加注的英译本（Princeton U.P.，1978），另有 *Religious Art in France: the Thirteenth Century*（Princeton U.P.，1984）。其他著作的一些篇章被收入 *Religious Art from the Twelfth to the Eighteenth Century*（London：Routledge & Kegan Paul，1949）。对艺术中神话主题的研究肇始于瓦尔堡 [Aby Warburg] 及其学派，最佳的导论有 Jean Seznec，*The Survival of the Pagan Gods*（Princeton U.P.，1953；reprinted 1972*）。对文艺复兴艺术中象征主义解释的辉煌范例有潘诺夫斯基 [Erwin Panofsky] *Studies in Iconology*（New York:Harper & Row，1972*），*Meaning in the Visual Arts*（New York：Doubleday，1957；reprinted Harmondsworth：Penguin，1970*），以及札克斯尔 [Fritz Saxl] *A Heritage of Images*（Harmondsworth：Penguin：1970*）。我也出版了一卷论述这个主题的文集：*Symbolic Images*（London：Phaidon，1972；3rd edition，Oxford，1985；reprinted London，1995*）。

在解释基督教和异教的象征主义方面也有不少的辞书，例如：James Hall，*Dictionary of Subjects and Symbols in Art*（London: John Murray，1974*），以及 G. Ferguson，*Signs and Symbols in Christian Art*（Oxford U.P.，1954）。

克拉克 [Kenneth Clark] 丰富并激励了西方艺术史对单个主题和母题的研究，特别见他的下述著作：*Landscape into Art*（London：John Murray，1949；revised edition，1979*），*The Nude*（London：John Murray，1956；reprinted Harmondsworth：Penguin，1985*）。斯特林 [Charles Sterling] *Still Life Painting: From Antiquity to the Twentieth Century*，translated by James Emmons（London：Harper & Row，1981）也属于这一范围。

社会史

怀抱马克思主义信念的历史学家经常提出关于导致某种风格和运动产生的社会条件的种种问题，在这方面涉猎最广的是 Arnold Hauser，*A Social History of Art*（2 vols.，London：Routledge & Kegan Paul，1951；new edition，4vols.，1990*），另见我对此书的评论，收在 *Meditations on a Hobby Horse*（London：Phaidon，1963；4th edition，Oxford，1985；reprinted London，1994*）。更具体的研究著作有：Frederick Antal，*Florentine Painting and its Social Background*（London：Routledge & Kegan Paul，1947）；T.J.Clark，*Image of the People: Gustave Courbet and the Revolution of 1848*（London：Thames & Hudson，1973*）。近来提出了妇女在艺术中的角色的问题，如 Germaine Greer，*The Obstacl Race*（London：Secker & Warburg，1979；reprinted London：Pan，1981*） 和 Griselda Pollock，*Vision and Difference: Femininity: Feminism and the Histories of Art*（London：Routledge，1988）。最近，有些历史学家强调应该关注社会的各个方面，他们已采纳了"新艺术史"这个名称，参看 A.L.Rees and Frances Borzello 所编的 *New Art History*（London：Camden，1986*）。他们把审美评价看成过于主观的东西，因而旨在回避这种判断。可以说，在这一方面考古学家早已先此而行，那些考古学习惯于研究往昔的人工制品，以期从中得到一个特定文化的信息。另见更近期的一本选集 *Art in Modern Culture*，ed.Francis Frascina and Jonathan Harris（London：

Phaidon，1992；reprinted 1994*）。

心理学理论

不同的心理学流派提出的问题随学派而异。我在几篇论文中讨论过弗洛伊德的理论及其对艺术的意义：'Psycho-Analysis and the History of Art'，in *Meditations on a Hobby Horse*（London：Phaidon，1963；4th edition，Oxford，1985；reprinted London，1994*），pp.30—44；'Freud's Aesthetics'，in *Reflections on the History of Art*（Oxford：Phaidon，1987），pp.221—239；and 'Verbal Wit as a Paradigm of Art：the Aesthetic Theories of Sigmund Freud（1856—1939）'，in *Tributes：Interpreters of our Cultural Tradition*（Oxford：Phaidon，1984），pp.93—115。Peter Fuller 在 *Art and Psychoanalysis*（London：Hogarth Press，1988）中采取了弗洛伊德的路线，而 Richard Wollheim 的 *Painting as Art*（London：Thames & Hudson，1987*）则选择了 Melanie Klein 所修正的弗洛伊德理论。Adrian Stokes 的著作属于同一学派，仍有很大的吸引力，例如 *Painting and the Inner World*（London：Tavistock，1963）。《艺术的故事》中常常涉及的视知觉心理学问题在我的下述著作中得到了更全面的探索：*Art and Illusion*（London：Phaidon，1960；5th edition，Oxford，1977；reprinted London，1994*），*The Sense of Order*（Oxford：Phaidon，1979；reprinted London，1994*）and *The Image and The Eye*（Oxford：Phaidon，1982；reprinted London，1994*）。Rudolf Arnheim，*Art and Visual Perception*（Berkeley：California U.P.，1954*）基于格式塔知觉理论，关心的是形式平衡的原理。David Freedberg's *The Power of Images：Studies in the History and Theory of Response*（Chicago U.P.，1989*）讨论了图像在礼仪、巫术和迷信行为中的作用。

趣味与收藏

在此最后提到的是收藏史和趣味史的问题，在这方面最全面的论述是 Joseph Alsop's *The Rare Art Tradition：The History of Art Collecting and its Linked Phenomena*（Princeton U.P.，1981）。Francis Haskell and Nicholas Penny 在他们的 *Taste and the Antique*（New Haven and London：Yale U.P.，1981*）里探索了一个具体的主题。下列著作讨论的是个别时期的相关问题：Michael Baxandall，*Painting and Experience in Fifteenth-Century Italy*（Oxford U.P.，1972；2nd edition，1988*）；Martin Wackernagel，*The World of the Florentine Renaissance Artist：Projects and Patrons，Workshop and Art Market*，translated by Alison Luchs（Princeton U.P.，1981）；Francis Haskell，*Patrons and Painters*（London：Chatto & Windus，1963；revised and enlarged edition，New Haven and London：Yale U.P.，1980*）and *Rediscoveries in Art*（London：Phaidon，1976；reprinted Oxford，1980*）。关于变化莫测的艺术市场，见 Gerald Reitlinger，*The Economics of Taste*（3 vols.，London：Barrie & Rockliff，1961—1970）。

技术

此处列举几部讨论艺术的技术和实践方面的著作：Rudolf Wittkower，*Sculpture*（Harmondsworth：Penguin，1977*）是最好的综览；Sheila Adam，*The Techniques of Greek Sculpture*（London：Thames & Hudson，1966）；Ralph Mayer，*The Artist's Handbook of Materials and Techniques*（London：Faber，1951；5th edition，1991*）；A.M.Hind，*An Introduction to the History of Woodcut*（2 vols.，London：Constable，1935；reprinted in I vol.，New York：Dover，1963*），以及同一作者的 *A History of Engraving and Etching*（London：Constable，1927；reprinted New York：Dover，n.d.*）；Francis Ames-Lewis and Joanne Wright，*Drawing in the Italian Renaissance Workshop*（London：Victoria & Albert Museum，1983*）；John Fitchen，*The Construction of Gothic Cathedrals*（Oxford U.P.，1961）。伦敦的国家美术馆在 "Art in the Making" 丛书中收入了为三项展览而出的书，讨论的是通过科学检验而揭示的绘画技术：*Rembrandt*（1988*），*Italian Painting before 1400*（1989*）and *Impressionism*（1990*）。*Giotto to Dürer：Early Renaissance Painting in the National Gallery*（1991*）这部概述著作处理的也是技术问题，并有许多其他内容。

手册以及风格与时期概述的著作

对于我们在查找一个具体的时期、技法或艺术家的资料时要阅读或翻检的书，指点一下门路很容易，尽管也许要费心实践一下才能达到目的。包含主要事实并指明进一步阅读方向的优秀手册日益增多，各种丛书当中最重要的是"Pelican History of Art"，原为 Nikolaus Pevsner 主编，现为 Yale University Press 出版，多数有平装本，有几册已修订出版，其中一些对它们的论述主题作了很好的综述。这套丛书由 T.S.R.Boase 编辑出版的 11 卷 Oxford History of English Art 而得到补充。"Phaidon Colour Library"丛书为广泛地了解艺术家和艺术运动提供了权威而易行的门径，并附有精美的彩图。Thames & Hudson 出版的 "World of Art"丛书也是这样。

用英文出版的大量权威性的手册，我想列举下述书目：Hugh Honour and John Fleming, *A World History of Art*（London：Macmillian，1982；3rd edition，London：Laurence King，1987*）；H.W.Janson，*A History of Art*（London：Thames & Hudson; and New York：Abrams，1962；4th edition，1991）；Nikolaus Pevsner, *An Outline of European Architecture*（London：Penguin，1943；7th edition，1963*）；Patrick Nuttgens, *The Story of Architecture*（Oxford：Phaidon，1983；reprinted London，1994*）。关于雕刻，见 John Pope-Hennessy, *An Introduction to Italian Sculpture*（3 vols., London：Phaidon，1955—1963；2nd edition，1970—1972；reprinted Oxford，1985*）。关于东方艺术，见 *The Heibonsha Survey of Japanese Art*（30 vols., Tokyo：Heibonsha，1964—1969；and New York：Weatherhill，1972—1980）。

寻求详细、时新资料的学者并不常求助于书籍，而是喜欢在各种期刊中猎取资料，包括欧美各地的研究机构和学术团体所出版的年刊、季刊和月刊。其中最重要的是 *Burlington Magazine* 和 *Art Bulletin*。在这些期刊，专家撰文给专家阅读，并且发表文献和解说去构成历史的拼花图。这样做需要依靠一个大型图书馆，在那里敞开的书架上，研究者肯定会发现许多他经常要用的参考书。其中的一部 *Encyclopedia of World Art*，原为意大利人筹划，McGraw-Hill（New York，1959—1968）用英文出版。另外一部 *Art Index*，是美术期刊和博物馆报告的文章作者与篇名汇总索引，每年出版一卷。它的补充工具书为 *International Repertory of the Literature of Art*（RILA），1991 年改为 *Bibliography of the History of Art* 而为人所知。

词典

有用的词典和参考书列举如下：Peter and Linda Murray, *The Penguin Dictionary of Art and Artists*（Harmondsworth：Pengiun，1959；6th edition，1989*）；John Fleming and Hugh Honour, *The Penguin Dictionary of Decorative Arts*（Harmondsworth：Penguin，1979；new edition，1989*）以及他们和 Nikolaus Pevsner, *The Penguin Dictionary of Architecture*（Harmondsworth：Penguin，1966；4th edition，1991*）；*The Oxford Companion to Art and The Oxford Companion to the Decorative Arts*, both edited by Harold Osborne（Oxford U.P.，1970 and 1975）。即将出版的 *Macmillan Dictionary of Art* 计划出 30 多卷，汇集了到目前为止的广泛的参考资料。（译者按：此书已出版，共 34 卷，名为 *The Dictionary of Art*, edited by Jane Turner, Macmillan Publishers Ltd., 1996）

旅游

毋庸讳言，如果说有一个研究领域光靠阅读是无法精通的话，那就是艺术史。艺术爱好者都会寻找机会去旅行，花费尽可能多的时间亲自考察建筑遗迹和艺术作品。我们不可能也没有必要在此罗列所有的导游手册，但可以提到其中的几部丛书："Companion Guides"（published by Collins），"Blue Guides"（A.&C.Black）以及 "Phaidon Cultural Guides"。关于英格兰建筑的精彩之作是 Nikolaus Pevsner's Penguin series，"The Buidings of England"（by county）。

至于其他——*bon voyage*（祝你旅行愉快）！

各章参考书目

下列著作均按各章所讨论的艺术家和论题为序。

1
奇特的起源
史前期和原始民族；古代美洲

Anthony Forge, *Primitive Art and Society*（London: Oxford U.P., 1973）

Douglas Fraser, *Primitive Art*（London: Thames & Hudson, 1962）

Franz Boas, *Primitive Art*（New York: Peter Smith, 1962）

2
追求永恒的艺术
埃及，美索不达米亚，克里特

W.Stevenson Smith, *The Art and Architecture of Ancient Egypt*（Harmondsworth: Penguin, 1958; 2nd edition, revised by William Kelly Simpson, 1981*）

Heinrich Schäfer, *Principles of Egyptian Art*, translated by J.Baines（Oxford U.P., 1974）

Hurt Lange and Max Hirmer, *Egypt: Architecture, Sculpture, Painting*（London: Phaidon, 1956; 4th edition, 1968; reprinted 1974）

Henri Frankfort, *The Art and Architecture of the Ancient Orient*（Harmondsworth: Penguin, 1954; 4th edition, 1970*）

3
伟大的觉醒
希腊，公元前 7 世纪至公元前 5 世纪

Gisela M.A.Richter, *A Handbook of Greek Art*（London: Phaidon, 1959; 9th edition, Oxford, 1987; reprinted London, 1994*）

Martin Robertson, *A History of Greek Art*（2 vols., Cambridge U.P., 1975）

—, *A Shorter History of Greek Art*（Cambridge U.P., 1981*）

Andrew Stewart, *Greek Sculpture*（2 vols., New Haven and London: Yale U.P., 1990）

John Boardman, *The Parthenon and its Sculptures*（London: Thames & Hudson, 1985）

Bernard Ashmole, *Architect and Sculptor in Classical Greece*（London: Phaidon, 1972）

J.J.Pollitt, *Art and Experience in Classical Greece*（Cambridge U.P., 1972）

R.M.Cook, *Greek Painted Pottery*（London: Methuen, 1960; 2nd edition, 1972）

Claude Rolley, *Greek Bronzes*（London: Sotheby's, 1986）

4
美的王国
希腊和希腊化世界，公元前 4 世纪至公元 1 世纪

Margarete Bieber, *Sculpture of the Hellenistic Age*（New York: Columbia U.P., 1955; revised edition, 1961）

J.Onians, *Art and Thought in the Hellenistic Age*（London: Thames & Hudson, 1979）

J.J.Pollitt, *Art in the Hellenistic Age*（Cambridge U.P., 1986*）

5
天下的征服者
罗马人，佛教徒，犹太人和基督教徒，1 至 4 世纪

Martin Henig, ed., *A Handbook of Roman Art*（Oxford: Phaidon, 1983; reprinted London, 1992*）

Ranuccio Bianchi Bandinelli, *Rome: the Centre of Power*（London: Thames & Hudson, 1970）

—, *Rome: the Late Empire*（London: Thames & Hudson, 1971）

Richard Brilliant, *Roman Art: From the Republic to Constantine*（London: Phaidon, 1974）

William Macdonald, *The Pantheon*（Harmondsworth: Penguin, 1976*）

Diana E.E.Kleiner, *Roman Sculpture*（New Haven and London: Yale U.P., 1993）

Roger Ling, *Roman Painting*（Cambridge U.P., 1991*）

6
十字路口
罗马和拜占庭，5 至 13 世纪

Richard Krautheimer, *Rome, Profile of a City*, 312—1308（Princeton U.P., 1980）

Otto Demus, *Byzantine Art and the West*（London: Weidenfeld & Nicolson, 1970）

Ernst Kitzinger, *Byzantine Art in the Making*（London: Faber, 1977）

—, *Early Medieval Art in the British Museum*

（London: British Museum, 1940* ）

John Beckwith, *The Art of Constantinople* （London: Phaidon, 1961; 2nd edition, 1968 ）

Richard Krautheimer, *Early Christian and Byzantine Art and Architecture* （Harmondsworth: Penguin, 1965; 4th editon, 1986* ）

7
向东瞻望
伊斯兰教国家，中国，2 至 13 世纪

Jerrilyn D.Dodds, ed., *Al-Andalus: The Art of Islamic Spain* （New York: Metropolitan Museum of Art, 1992 ）

Oleg Graber, *The Alhambra* （London: Allen Lane, 1978 ）

—, *The Formation of Islamic Art* （New Haven and London: Yale U.P., 1973; revised edition, 1987* ）

Godfrey Goodwin, *History of Ottoman Architecture* （London: Thames & Hudson, 1971; reprinted 1987* ）

Basil Gray, *Persian Painting* （London: Batsford, 1947; reprinted 1961 ）

R.W.Ferrier, ed., *The Arts of Persia* （New Haven and London: Yale U.P., 1989 ）

J.C.Harle, *Art and Architecture of the Indian Subcontinent* （Harmondsworth: Penguin, 1986* ）

T.Richard Blurton, *Hindu Art* （London: British Museum, 1992* ）

James Cahill, *Chinese Painting* （Geneva: Skira, 1960; reprinted New York: Skira/Rizzoli, 1977* ）

W.Willetts, *Foundations of Chinese Art* （London: Thames & Hudson, 1965 ）

William Watson, *Style in the Arts of China* （Harmondsworth: Penguin, 1974* ）

Michael Sullivan, *Symbols of Eternity* （Oxford U.P., 1980 ）

—, *The Arts of China* （Berkeley: California U.P., 1967; 3rd edition, 1984* ）

Wen C.Fong, *Beyond Representation* （New Haven and London: Yale U.P., 1992 ）

8
西方美术的融合
欧洲，6 至 11 世纪

David Wilson, *Anglo-Saxon Art* （London: Thames & Hudson, 1984 ）

—, *The Bayeux Tapestry* （London: Thames & Hudson, 1985 ）

Janet Backhouse, *The Lindisfarne Gospels* （Oxford: Phaidon, 1981; reprinted London, 1994* ）

Jean Hubert et al., *Carolingian Art* （London: Thames & Hudson, 1970 ）

9
战斗的教会
12 世纪

Meyer Schapiro, *Romanesque Art* （London: Chatto & Windus, 1977 ）

George Zarnecki, ed., *English Romanesque Art 1066 —1200* （London: Royal Academy, 1984 ）

Hanns Swarzenski, *Monuments of Romanesque Art: the Art of Church Treasures in North-Western Europe* （London: Faber, 1954; 2nd edition, 1967 ）

Otto Pächt, *Book Illumination in the Middle Ages* （London: Harvey Miller, 1986 ）

Christopher de Hamel, *A History of Illuminated Manuscripts* （Oxford: Phaidon, 1986; 2nd edition, London 1994 ）

J.J.G.Alexander, *Medieval Illuminators and their Methods* （New Haven and London: Yale U.P., 1992 ）

10
胜利的教会
13 世纪

Henri Focillon, *The Art of the West in the Middle Ages* （2 vols., London: Phaidon, 1963; 3rd edition, Oxford, 1980* ）

Joan Evans, *Art in Mediaeval France* （London: Oxford U.P., 1948 ）

Robert Branner, *Chartres Cathedral* （London: Thames & Hudson, 1969; reprinted New York: W.W.Norton.1980* ）

George Henderson, *Chartres* （Harmondsworth: Penguin, 1986* ）

Willibald Sauerländer, *Gothic Sculpture in France 1140 — 1270*, translated by Janet Sondheimer （London: Thames & Hudson, 1972 ）

Jean Bony, *French Gothic Architecture of the 12th and 13th Centuries* （Berkeley: California U.P., 1983* ）

James H.Stubblebine, *Giotto, the Arena Chapel Frescoes* （London: Thames & Hudson, 1969;

2nd edition，1993）

Jonathan Alexander and Paul Binski，ed.，*Age of Chivalry: Art in Plantagenet England 1200—1400* （London：Royal Academy，1987[*]）

11
朝臣和市民
14 世纪

Jean Bony，*The English Decorated Style*（Oxford：Phaidon，1979）

Andrew Martindale，*Simone Martini*（Oxford：Phaidon，1988）

Millard Meiss，*French Painting in the Time of Jean de Berry: The Limbourgs and their Contemporaries*（2 vols.，New York：Braziller，1974）

Jean Longnon et al.，*The Très Riches Heures of the Duc de Berry*（London：Thames & Hudson，1969；reprinted 1989[*]）

12
征服真实
15 世纪初期

Eugenio Battisti，*Brunelleschi: the Complete Work*（London：Thames & Hudson，1981）

Bruce Cole，*Masaccio and the Art of Early Renaissance Florence*（Bloomington：Indiana U.P.，1980）

Umberto Baldini & Ornella Casazza，*The Brancacci Chapel Frescoes*（London：Thames & Hudson，1992）

Paul Joannides，*Masaccio and Masolino*（London：Phaidon，1993）

H.W.Janson，*The Sculpture of Donatello*（Princeton U.P.，1957）

Bonnie A，Bennett and David G.Wilkins，*Donatello*（Oxford：Phaidon，1984）

Kathleen Morand，*Claus Sluter: Artist of the Court of Burgundy*（London：Harvey Miller，1991）

Elizabeth Dhanens，*Hubert and Jan van Eyck*（Antwerp：Fonds Mercator，1980）

Erwin Panofsky，*Early Netherlandish Painting: Its Origin and Character*（2 vols.，Cambridge Mass.：Harvard U.P.，1953；reprinted New York：Harper & Row，1971[*]）

13
传统和创新（一）
意大利，15 世纪后期

Franco Borsi，*L.B.Alberti: Complete Edition*（Oxoford：Phaidon，1977）

Richard Krautheimer，*Lorenzo Ghiberti*（Princeton U.P.，1956；revised edition，1970）

John Pope-Hennessy，*Fra Angelico*（London：Phaidon，1952；2nd edition，1974）

—，*Uccello*（London：Phaidon，1950；2nd edition，1969）

Ronald Lightbown，*Mantegna*（Oxford：Phaidon-Christie's，1986）

Jane Martineau，ed.，*Andrea Mantegna*（London：Thames & Hudson，1992）

Kenneth Clark，*Piero della Francesca*（London：Phaidon，1951；2nd edition，1969）

Ronald Lightbown，*Piero della Francesca*（New York：Abbeville，1992）

L.D.Ettlinger，*Antonio and Piero Pollaiuolo*（Oxford：Phaidon，1978）

H.Horne，*Botticelli: Painter of Florence*（London：Bell，1908；revised edition，Princeton U.P.，1980）

Ronald Lightbown，*Botticelli*（2 vols.，London：Elek，1978；revised edition published as *Sandro Botticelli: Life and Work*，London：Thames & Hudson，1989）

For *La Primavera and The Birth of Venus*，see my essay on Botticelli's mythologies in *Symbolic Images*（London：Phaidon，1972；3rd edition，Oxford，1985；reprinted London，1995[*]），pp.31—81

14
传统和创新（二）
北方各国，15 世纪

John Harvey，*The Perpendicular Style*（London：Batsford，1978）

Martin Davies，*Rogier van der Weyden: An Essay, with a Critical Catalogue of Paintings ascribed to him and to Robert Campin*（London：Phaidon，1972）

Michael Baxandall，*The Limewood Sculptors of Renaissance Germany*（New Haven and London：Yale U.P.，1980[*]）

Jan Bialastocki, *The Art of the Renaissance in Eastern Europe* (Oxford: Phaidon, 1976)

15
和谐的获得
托斯卡纳和罗马，16世纪初期

Arnaldo Bruschi, *Bramante,* translated by Peter Murray (London: Thames & Hudson, 1977)

Kenneth Clark, *Leonardo da Vinci* (Cambridge U.P., 1939; revised edition by Martin Kemp, Harmondsworth: Penguin, 1988*)

A.E.Popham.ed., *Leonardo da Vinci: Drawings* (London: Cape, 1964: revised edition, 1973*)

Martin Kemp, *Leonardo da Vinci: The Marvellous Works of Nature and Man* (London: Dent, 1981*)

See also my essays in *The Heritage of Apelles* (Oxford: Phaidon, 1976; reprinted London, 1993*), pp.39–56, and *New Light on Old Masters* (Oxford: Phaidon, 1986; reprinted London, 1993*), pp. 32–88

Herbert von Einem, *Michelangelo* (revised English edition, London: Methuen, 1973)

Howard Hibbard, *Michelangelo* (Harmondsworth: Penguin, 1975; 2nd edition, 1985*) This and the above work are useful general introductions

Johannes Wilde, *Michelangelo: Six Lectures* (Oxford U.P., 1978*)

Ludwig Goldscheider, *Michelangelo: Paintings, Sculpture, Architecture* (London: Phaidon, 1953; 6th edition, 1995*)

Michael Hirst, *Michelangelo and his Drawings* (New Haven and London: Yale U.P., 1988*)

For complete catalogues of Michelangelo's work see: Frederick Hartt, *The Paintings of Michelangelo* (New York: Abrams, 1964)

—, *Michelangelo: The Complete Sculpture* (New York: Abrams, 1970)

—, *Michelangelo Drawings* (New York: Abrams, 1970)

On the Sistine Chapel see:

Charles Seymour, ed., *Michelangelo: The Sistine Ceiling* (New York: W.W.Norton, 1972)

Carlo Pietrangeli, ed., *The Sistine Chapel: Michelangelo Rediscovered* (London: Muller, Blond & White, 1986)

John Pope–Hennessy, *Raphael* (London: Phaidon, 1970)

Roger Jones and Nicholas Penny, *Raphael* (New Haven and London: Yale U.P., 1983*)

Luitpold Dussler, *Raphael: A Critical Catalogue of his Pictures, Wall-Paintings and Tapestries* (London: Phaidon, 1971)

Paul Joannides, *The Drawings of Raphael, with a Complete Catelogue* (Oxford: Phaidon, 1983)

On the Stanza della Segnatura, see my essay in *Symbolic Images* (London: Phaidon, 1972; 3rd edition, Oxford, 1985; reprinted London, 1995*), pp.85–101; on the *Madonna della Sedia*, see my essay in *Norm and Form* (London: Phaidon, 1966; 4th edition, Oxford, 1985; reprinted London, 1995*), pp.64–80

16
光线和色彩
威尼斯和意大利北部，16世纪初期

Deborah Howard, *Jacopo Sansovino* (New Haven and London: Yale U.P., 1975*)

Bruce Boucher, *The Sculpture of Jacopo Sansovino* (2 vols., New Haven and London: Yale U.P., 1992)

Johannes Wilde, *Venetian Art from Bellini to Titian* (Oxford U.P., 1974*)

Giles Robertson, *Giorgione Bellini* (Oxford U.P.,1968)

Terisio Pignatti, *Giorgione: Complete Edition* (London: Phaidon, 1971)

Harold Wethey, *The Paintings of Titian* (3 vols., London: 1969—1975)

Charles Hope, *Titian* (London: Jupiter, 1980)

Cecil Gould, *The Paintings of Correggio* (London: Faber, 1976)

A.E.Popham, *Correggio's Drawings* (London: British Academy, 1957)

17
新知识的传播
日耳曼和尼德兰，16世纪初期

Erwin Panofsky, *The Life and Art of Albrecht Dürer* (Princeton U.P., 1943; 4th edition, 1955; reprinted 1971*)

Nikolaus Pevsner and Michael Meier, *Grünewald* (London: Thames & Hudson, 1948)

G.Scheja, *The Isenheim Altarpiece* (Cologne: DuMont; and New York: Abrams, 1969)

Max J.Friedländer and Jakob Rosenberg, *The*

Paintings of Lucas Cranach, translated by Heinz Norden(London: Sotheby's, 1978)

Walter S.Gibson, *Hieronymus Bosch* (London: Thames & Hudson, 1973) –see also my essay in *The Heritage of Apelles* (Oxford: Phaidon, 1976: reprinted London, 1993*), pp.79—90

R.H.Marijnissen, *Hieronymus Bosch: The Complete Works* (Antwerp: Tatard, 1987)

18
艺术的危机
欧洲，16 世纪后期

James Ackerman, *Palladio* (Harmondsworth: Penguin, 1966*)

John Shearman, *Mannerism* (Harmondsworth: Penguin, 1967*)

John Pope-Hennessy, *Cellini* (London: Macmillan, 1985)

Sydney J.Freedberg, *Parmigianino: His Works in Painting*(2 vols., Cambridge, Mass.: Harvard U.P., 1950)

A.E.Popham, *Catalogue of the Drawings of Parmigianino* (3 vols., New Haven and London, Yale U.P., 1971)

Charles Avery, *Giambologna* (Oxford: Phaidon-Christie's, 1987; reprinted London: Phaidon, 1993*)

Hans Tietze, *Tintoretto: The Paintings and Drawings* (London: Phaidon, 1948)

Harold E.Wethey, *EL Greco and his School* (2 vols., Princeton U. P., 1962)

John Rowlands, *Holbein: The Paintings of Hans Holbein the Younger* (Oxford: Phaidon, 1985)

Roy Strong, *The English Renaissance Miniature* (London: Thames & Hudson, 1983*) –contains essays on Nicholas Hilliard and Isaac Oliver

F.Grossmann, *Pieter Bruegel: Complete Edition of the Paintings* (London: Phaidon, 1955; 3rd edition, 1973)

Ludwig Münz, *Bruegel: The Drawings* (London: Phaidon, 1961)

19
视觉和视像
欧洲的天主教地区，17 世纪前半叶

Rudolf Wittkower, *Art and Architecture in Italy 1600—1750* (Harmondsworth: Penguin, 1958;

3rd edition, 1973*)

Ellis Waterhouse, *Italian Baroque Painting* (London: Phaidon, 1962; 2nd edition, 1969)

Donald Posner, *Annibale Carracci: A Study in the Reform of Italian Painting around 1590* (2 vols., London: Phaidon, 1971)

Walter Friedländer, *Caravaggio Studies* (Princeton U.P., 1955*)

Howard Hibbard, *Caravaggio* (London: Thames & Hudson, 1983*)

D.Stephen Pepper, *Guido Reni: A Complete Catalogue of his Works with an Introductory Text* (Oxford: Phaidon, 1984)

Anthony Blunt, *The Paintings of Poussin* (3 vols., London: Phaidon, 1966—1967)

Marcel Röthlisberger, *Claude Lorrain: The Paintings* (2 vols., New Haven and London: Yale U.P., 1961)

Julius S.Held, *Rubens: Selected Drawings* (2 vols., London: Phaidon, 1959; 2nd edition, in I vol., Oxford, 1986)

—, *The Oil Sketches of Peter Paul Rubens: A Critical Catalogue* (2 vols., Princeton U.P., 1980)

Corpus Rubenianum Ludwig Burchard (London: Phaidon: and London: Harvey Miller, 1968— ; 27 parts planned, of which 15 have been published)

Michael Jaffé, *Rubens and Italy* (Oxford: Phaidon, 1977)

Christopher White, *Peter Paul Rubens: Man and Artist*(New Haven and London: Yale U.P., 1987)

Christopher Brown, *Van Dyck* (Oxford: Phaidon, 1982)

Jonathan Brown, *Velázquez* (New Haven and London: Yale U.P.1986*)

Enriqueta Harris, *Velázquez* (Oxford: Phaidon, 1982)

Jonathan Brown, *The Golden Age of Painting in Spain* (New Haven and London: Yale U.P., 1991)

20
自然的镜子
荷兰，17 世纪

Katharine Fremantle, *The Baroque Town Hall of Amsterdam* (Utrecht: Dekker & Gumbert, 1959)

Bob Haak， *The Golden Age: Dutch Painters of the Seventeenth Century*，translated by E.Williams–Freeman（London：Thames & Hudson，1984）

Seymour Slive， *Frans Hals* （3 vols.，London：Phaidon，1970—1974）

—， *Jacob van Ruisdael* （New York：Abbeville，1981）

Gary Schwarz， *Rembrandt: His Life, His Paintings* （Harmondsworth：Penguin，1985*）

Jokob Rosenberg， *Rembrandt: Life and Work* （2 vols.，Cambridge，Mass.：Harvard U.P.，1948；4th edition，Oxford：Phaidon，1980*）

A.Bredius， *Rembrandt: Complete Edition of the Paintings* （Vienna：Phaidon，1935；4th edition，revised by Horst Gerson，London：Phaidon，1971*）

Otto Benesch， *The Drawings of Rembrandt* （6 vols.，London：Phaidon，1954—1957；revised edition，1973）

Christopher White and K.G.Boon， *Rembrandt's Etchings: An Illustrated Critical Catalogue* （2 vols.，Amsterdam：Van Ghendt，1969）

Christopher Brown，Jan Kelch and Pieter van Thiel， *Rembrandt: The Master and his Workshop* （2 vols.，New Haven and London：Yale U.P.，1991*）

Baruch D.Kirschenbaum， *The Religious and Historical Paintings of Jan Steen* （Oxford：Phaidon，1977）

Wolfgang Stechow， *Dutch Landscape Painting of the Seventeenth Century* （London：Phaidon，1966；3rd edition，Oxford，1981*）

Svetlana Alpers， *The Art of Describing: Dutch Art in the Seventeenth Century* （London：John Murray，1983*）

Lawrence Gowing， *Vermeer* （London：Faber，1952）

Albert Blankert， *Vermeer of Delft: Complete Edition of the Paintings* （Oxford：Phaidon，1978）

John Michael Montias， *Vermeer and his Milieu* （Princeton U.P.，1989）

21
权力和荣耀（一）
意大利，17 世纪后期至 18 世纪

Anthony Blunt，ed.， *Baroque and Rococo Architecture and Decoration* （London：Elek，1978）

—， *Borromini* （Harmondsworth：Penguin，1979；new edition，Cambridge，Mass.：Harvard U.P.，1990*）

Rudolf Wittkower， *Gian Lorenzo Bernini* （London：Phaidon，1955；3rd edition，Oxford，1981）

Robert Enggass， *The Paintings of Baciccio: Giovanni Battista Gaulli 1639—1709* （University Park：Pennsylvania State U.P.，1964）

Michael Levey， *Giambattista Tiepolo* （New Haven and London：Yale U.P.，1986）

—， *Painting in Eighteenth Century Venice* （London：Phaidon，1959；3rd edition，New Haven and London：Yale U.P.，1994）

Julius S.Held and Donald Posner， *Seventeenth and Eighteenth Century Art* （New York and London：Abrams，1972）

22
权利和荣耀（二）
法国，德国，奥地利，17 世纪晚期至 18 世纪初期

G.Walton， *Louis XIV and Versailles* （Harmondsworth：Penguin，1986）

Anthony Blunt， *Art and Architecture in France 1500—1700* （Harmondsworth：Penguin，1953：4th edition，1980*）

Henry–Russell Hitchcock， *Rococo Architecture in Southern Germany* （London：Phaidon，1968）

Eberhard Hempel， *Baroque Art and Architecture in Central Europe* （Harmondsworth：Penguin，1965*）

Marianne Roland Michel， *Watteau: An Artist of the Eighteenth Century* （London：Trefoil，1984）

Donald Posner， *Antoine Watteau* （London：Weidenfeld & Nicolson，1984）

23
理性的时代
英国和法国，18 世纪

Kerry Downes， *Sir Christopher Wren* （London：Granada，1982）

Ronald Paulson， *Hogarth: His Life, Art and Times* （2 vols.，New Haven and London：Yale U.P.，1971；abridged I–vol. edition，1974*）

David Bindman， *Hogarth* （London：Thames & Hudson，1981）

Ellis Waterhouse， *Reynolds* （London：Phaidon，1973）

Nicholas Penny，ed.， *Reynolds* （London：Royal Academy，1986*）

John Hayes， *Gainsborough: Paintings and Drawings* （London：Phaidon，1975，reprinted Oxford，

1978）

—, *The Landscape Paintings of Thomas Gainsborough: A Critical Text and Catalogue Raisonné* (2 vols., London: Sotheby's, 1982)

—, *The Drawings of Thomas Gainsborough* (2 vols., London: Zwemmer, 1970)

—, *Thomas Gainsborough* (London: Tate Gallery, 1980*)

Georges Wildenstein, *Chardin, a Catalogue Raisonné* (Oxford: Cassirer, 1969)

Philip Conisbee, *Chardin* (Oxford: Phaidon, 1986)

H.H.Arnason, *The Sculptures of Houdon* (London: Phaidon, 1975)

Jean-Pierre Cuzin, *Jean-Honoré Fragonard: Life and Work, Complete Catalogue of the Oil Paintings* (New York: Abrams, 1988)

Oliver Millar, *Zoffany and his Tribuna* (London: Routledge & Kegan Paul, 1967)

24
传统的中断
英国，美国，法国，18世纪晚期和19世纪初期

J.Mordaunt Crook, *The Dilemma of Style* (London: John Murray, 1987)

J.D.Prown, *John Singleton Copley* (2 vols., Cambridge, Mass.: Harvard U.P., 1966)

Anita Brookner, *Jacques-Louis David* (London: Chatto & Windus, 1980*)

Paul Gassier and Juliet Wilson, *The Life and Complete Works of Francisco Goya* (New York: Reynal, 1971; revised edition, 1981)

Janis Tomlinson, *Goya* (London: Phaidon, 1994)

David Bindman, *Blake as an Artist* (Oxford: Phaidon, 1977)

Martin Butlin, *The Paintings and Drawings of William Blake* (2 vols., New Haven and London: Yale U.P., 1981)

—and Evelyn Joll, *The Paintings of J.M.W.Turner, a Catalogue* (2 vols., New Haven and London: Yale U.P., 1977; revised edition, 1984*)

Andrew Wilton, *The life and work of J.M.W.Turner* (London: Academy, 1979)

Graham Reynolds, *The Late Life and Work and Drawings of John Constable* (2 vols., New Haven and London: Yale U.P., 1984)

Malcolm Cormack, *Constable* (Oxford: Phaidon, 1986)

Walter Friedländer, *From David to Delacroix* (Cambridge, Mass.: Harvard U.P., 1980*)

William Vaughan, *German Romantic Paintings* (New Haven and London: Yale U.P., 1980*)

Helmut Börsch-Supan, *Caspar David Friedrich* (London: Thames & Hudson, 1974; 4th edition, Munich: Prestel, 1990)

Hugh Honour, *Neo-classicism* (Harmondsworth: Penguin, 1968*)

—, *Romanticism* (Harmondsworth: Penguin, 1981*)

Kenneth Clark, *The Romantic Rebellion* (London: Sotheby's, 1986*)

25
持久的革命
19世纪

Robert Rosenblum, *Ingres* (London: Thames & Hudson, 1967)

Robert Rosenblum and H.W.Janson, *The Art of the Nineteenth Century* (London: Thames & Hudson, 1984)

Lee Johnson, *The Paintings of Eugène Delacroix* (6 vols., Oxford U.P., 1981—1989)

Michael Clarke, *Corot and the Art of Landscape* (London: British Museum, 1991)

Peter Galassi, *Corot in Italy: Open-Air Painting and the Classical Landscape Tradition* (New Haven and London: Yale U.P., 1991)

Robert Herbert, *Millet* (Paris: Grand Palais; and London: Hayward Gallery, 1975*)

Courbet (Paris: Grand Palais; and London: Royal Academy, 1977*)

Linda Nochlin, *Realism* (Harmondsworth: Penguin, 1971*)

Virginia Suttees, *The Paintings and Drawings of Dante Gabriel Rossetti* (Oxford U.P., 1971)

Albert Boime, *The Academy and French Painting in the Nineteenth Century* (London: Phaidon, 1971; reprinted New Haven and London: Yale U.P., 1986)

Manet (Paris: Grand Palais; and New York: Metropolitan Museum of Art, 1983)

John House, *Monet* (Oxford: Phaidon, 1977; 3rd edition, London, 1991*)

Paul Hayes Tucker, *Monet in the '90s: The Series Paintings* (New Haven and London: Yale U.P.,

1989*）

Renoir（Paris: Grand Palais; London: Hayward Gallery; and Boston: Museum of Fine Arts, 1985*）

Pissarro（London: Hayward Gallery; Paris: Grand Palais; and Boston: Museum of Fine Arts, 1981*）

J.Hillier, The Japanese Print: A New Approach（London: Bell, 1960）

Richard Lane, Hokusai: Life and Work（London: Barrie & Jenkins, 1989）

Jean Sutherland Boggs et al., Degas（Paris: Grand Palais; Ottawa: National Gallery of Canada; and New York: Metropolitan Museum of Art, 1988*）

John Rewald, The History of Impressionism（New York: Museum of Modern Art, 1946; 4th edition, London: Secker & Warburg, 1973*）

Robert L.Herbert, Impressionism: Art, Leisure and Parisian Society（New Haven and London: Yale U.P., 1988*）

Albert Elsen, Rodin（New York: Metropolitan Museum of Art, 1963）

Catherine Lampert, Rodin: Sculptures and Drawings（London: Hayward Gallery, 1986*）

Andrew Maclaren Young, ed., The Paintings of James McNeill Whistler（New Haven and London: Yale U.P., 1980）

K.E.Maison, Honoré Daumier: Catalogue of the Paintings, Watercolours and Drawings（2 vols., London: Thames & Hudson, 1968）

Quentin Bell, Victorian Artists（London: Routledge & Kegan Paul, 1967）

Graham Reynolds, Victorian Painting（London: Studio Vista, 1966）

26
寻求新标准
19 世纪晚期

Robert Schmutzler, Art Nouveau, translated by E.Roditi（London: Thames & Hudson, 1964; abridged edition, 1978）

Roger Fry, Cézanne: A Study of his Development（London: Hogarth Press, 1927; new edition, Chicago U.P., 1989*）

William Rubin, ed., Cézanne: The Late Work（London: Thames & Hudson, 1978）

John Rewald, Cézanne: The Watercolours（London: Thames & Hudson, 1983）

John Russell, Seurat（London: Thames & Hudson, 1965*）

Richard Thomson, Seurat（Oxford: Phaidon, 1985; reprinted 1990*）

Ronald Pickvance, Van Gogh in Arles（New York: Metropolitan Museum of Art, 1984*）

—, Van Gogh in Saint Rémy and Auvers（New York: Metropolitan Museum of Art, 1986*）

Michel Hoog, Gauguin（London: Thames & Hudson, 1987）

Gauguin（Paris: Grand Palais; Chicago: Art Institute; and Washington: National Gallery of Art, 1988*）

Nicholas Watkins, Bonnard（London: Phaidon, 1994）

Götz Adriani, Toulouse-Lautrec（London: Thames & Hudson, 1987）

—, Post-Impressionism: From Van Gogh to Gauguin（New York: Museum of Modem Art, 1956; 3rd edition, London: Secker & Warburg, 1978*）

27
实验性美术
20 世纪前半叶

Robert Rosenblum, Cubism and Twentieth-Century Art（London: Thames & Hudson, 1960; revised edition, New York: Abrams, 1992）

John Golding, Cubism: A History and an Analysis, 1907—1914（London: Faber, 1959; 3rd edition, 1988*）

Bernard S.Myers, Expressionism（London: Thames & Hudson, 1963）

Walter Grosskamp, ed., German Art in the Twentieth Century: Painting and Sculpture 1905—1985（London: Royal Academy, 1985）

Hans Maria Wingler, The Bauhaus（Cambridge, Mass.: MIT Press, 1969）

H.Bayer, W.Gropius and I.Gropius, eds., Bauhaus 1919—1928（London: Secker & Warburg。1975）

William J.R.Curtis, Modern Architecture since 1900（Oxford: Phaidon, 1982; 2nd edition, 1987, reprinted London, 1994*）

Norbert Lynton, The Story of Modern Art（Oxford: Phaidon, 1980; 2nd edition, 1989; reprinted London, 1994*）

Robert Hughes, The Shock of the New: Art and the Century of Change（London: BBC, 1980;

revised and enlarged edition, 1991）

William Rubin, ed., *'Primitivism' in 20th Century Art: Affinity of the Tribal and the Modern*（2 vols., New York: Museum of Modern Art, 1984）

Reinhold Heller, *Munch: His Life and Work*（London: John Murray, 1984）

C.D.Zigrosser, *Prints and Drawings of Käthe Kollwitz*（London: Constable; and New York: Dover, 1969）

Werner Haftmann, *Emil Nolde*, translated by N.Guterman（London: Thames & Hudson, 1960）

Richard Calvocoressi, ed., *Oskar Kokoschka 1886—1980*（London: Tate Gallery, 1987[*]）

Peter Vergo, *Art in Vienna 1898—1918: Klimt, Kokoschka, Schiele and their Contemporaries*（London: Phaidon, 1975; 3rd edition, 1993, reprinted 1994）

Paul Overy, *Kandinsky: The Language of the Eye*（London: Elek, 1969）

Hans K.Roethel and Joan K.Benjamin, *Kandinsky: Catalogue Raisonné of the Oil Paintings*（2 vols., London: Sotheby's, 1982—1984）

Will Grohmann, *Wassily Kandinsky: Life and Work*（New York: Abrams, 1958）

Sixten Ringbom, *The Sounding Cosmos*（Åbo: Academia, 1970）

Jack Flam, *Matisse: The Man and his Art, 1869—1918*（London: Thames & Hudson, 1986）

John Elderfield, ed., *Henri Matisse*（New York: Museum of Modern Art, 1992[*]）

Pablo Picasso: A Retrospective（New York: Museum of Modem Art, 1980[*]）

Timothy Hilton, *Picasso*（London: Thames & Hudson, 1975[*]）

Richard Verdi, *Klee and Nature*（London: Zwemmer, 1984[*]）

Margaret Plant, *Paul Klee: Figures and Faces*（London: Thames & Hudson, 1978）

Ulrich Luckhardt, *Lyonel Feininger*（Munich: Prestel, 1989）

Pontus Hultén, *Natalia Dumitresco, Alexandre Istrati, Brancusi*（London: Faber, 1988）

John Milner, *Mondrian*（London: Phaidon, 1992）

Norbert Lynton, *Ben Nicholson*（London: Phaidon, 1993）

Susan Compton, ed., *British Art in the Twentieth Century: The Modern Movement*（London: Royal Academy, 1987[*]）

Joan M.Marter, *Alexander Calder, 1898—1976*（Cambridge U.P., 1991）

Alan Bowness, ed., *Henry Moore: Sculptures and Drawings*（6 vols., London: Lund Humphries, 1965—1967）

Susan Compton, ed., *Henry Moore*（London: Royal Academy, 1988）

Le Douanier Rousseau（New York: Museum of Modern Art, 1985）

Susan Compton, ed., *Chagall*（London: Royal Academy, 1985）

David Sylvester, ed., *René Magritte, Catalogue Raisonné*（2 vols., Houston: The Menil Foundation and; London: Philip Wilson, 1992—1993）

Yves Bonnefoy, *Giacometti*（New York: Abbeville, 1991）

Robert Descharnes, *Dali: The Work, the Man*, translated by E.R.Morse（New York: Abrams, 1984）

Dawn Ades, *Salvador Dali*（London: Thames & Hudson, 1982[*]）

28
没有结尾的故事
现代主义的胜利；潮流的再次转向；改变着的历史

John Elderfield, *Kurt Schwitters*（London: Thames & Hudson, 1985[*]）

Irving Sandler, *Abstract Expressionism: The Triumph of American Painting*（London: Pall Mall, 1970）

Ellen G.Landau, *Jackson Pollock*（London: Thames & Hudson, 1989）

James Johnson Sweeney, *Pierre Soulages*（Neuchâtel: Ides et Calendes, 1972）

Douglas Cooper, *Nicolas de Staël*（London: Weidenfeld & Nicolson, 1962）

Patrick Waldburg, Herbert Read and Giovanni de San Luzzaro, eds., *Complete Works of Marino Marini*（New York: Tudor Publishing, 1971）

Marilena Pasquali, ed., *Giorgio Morandi 1890—1964*（London: Electa, 1989）

Hugh Adams, *Art of the Sixties*（Oxford: Phaidon, 1978）

Charles Jencks and Maggie Keswick, *Architecture Today*（London: Academy, 1988）

Lawrence Gowing, *Lucian Freud*（London: Thames

& Hudson，1982）

Naomi Rosenblum，*A World History of Photography*
（New York：Abbeville，1989*）

Henri Cartier-Bresson，*Cartier-Bresson Photographer*（London：Thames & Hudson，1980*）

Hockney on Photography: Conversations With Paul Joyce（London：Jonathan Cape，1988）

Maurice Tuchman and Stephanie Barron，eds.，*David Hockney: A Retrospective*（Los Angeles：Los Angeles County Museum of Art；and Landon：Thames & Hudson，1988）

年表（第656—663页）

正如本书 13 版序言所说，希望下面的年表有助于比较书中所讨论的各个时期与各个风格所占据的时间阶段。图表 1 横跨 5000 年（起于公元前 3000 年），也就略去了史前洞窟壁画。

构成图表 2—4 的 3 张年表更详细地标明了过去 25 个世纪的情景。应当说明，涵盖过去 650 年的年表尺寸比例有所变化。只有在正文中论及的艺术家与作品才被收入。除了少数例外，各表下方灰色部分所列入的历史事件和重要人名也一遵上述原则。

地图（第665—668页）

正如前面的年表旨在帮助读者把本书中提到的事件与人名跟时间的推移联系起来，此处选用的世界地图、西欧地区地图和法国及周边地区地图则希望让读者看到它们的空间关系。在研究地图时最好记住，地理特征总是影响文明的进程：山脉阻塞交通，河流和海岸线促进贸易，肥沃的平原有利城市的发展，其中有许多城市无视政治变迁对疆界甚至对国号的改变，数世屹立不衰。虽然航空旅行消除了距离的阻碍，但我们不应忘记，往昔的艺术家旅行到艺术中心寻找工作，或翻越阿尔卑斯山到意大利寻求启示，一般都是徒步走完全程的。

表一：每千年之艺术进展（公元前3000—公元2000年）

	公元前3000年	公元前2000年	公元前1000年
美索不达米亚	————————————— 苏美尔		————————
埃及	———————— 早期王朝		
	———————— 古王国		
		———————— 中王国	
			———————— 新王国
希腊			———————— 克里特—米诺斯的铜器时代
			———————— 希腊—迈锡尼铜器时代
罗马			•
中东			
东方			• 中国的早期铜器时代开始
中世纪欧洲			
现代欧洲和美洲			

公元元年　　　　　　　　　1000年　　　　　　　　　2000年

帝国

晚期

风时期
古典时期
———— 希腊化时期

———————— 罗马帝国结束

● 东罗马帝国建立
　　　　　　　　　　　　　———— 东罗马帝国崩溃
● 伊斯兰教兴起

文在印度兴起
● 中国统一
　　　　　　　　　　　　● 印度莫卧儿帝国开始

———— 加洛林王朝
● 神圣罗马帝国建立
———— 罗马式（诺曼底式）
● 黑斯廷斯战役
———— 歌特式
● 美洲之发现

———— 文艺复兴
———— 手法主义
———— 巴洛克
———— 罗可可
———— 新古典主义
———— 浪漫主义
— 前拉斐尔派
— 印象主义
— 新艺术
— 野兽派
— 立体主义
— 达达派
— 超现实主义
— 抽象表现主义
— 流行艺术
— 欧普艺术
— 后现代主义

表二：古代至中世纪（公元前500—公元1350年）

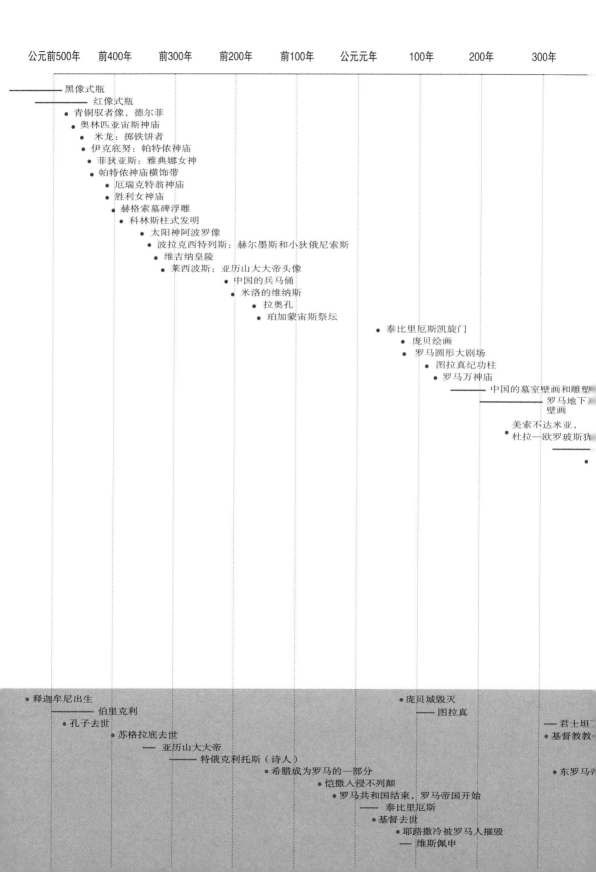

公元前500年	前400年	前300年	前200年	前100年	公元元年	100年	200年	300年

黑像式瓶

红像式瓶

• 青铜驭者像，德尔菲

• 奥林匹亚宙斯神庙

• 米龙：掷铁饼者

• 伊克底努：帕特侬神庙

• 菲狄亚斯：雅典娜女神

• 帕特侬神庙横饰带

• 厄瑞克特翁神庙

• 胜利女神庙

• 赫格索墓碑浮雕

• 科林斯柱式发明

• 太阳神阿波罗像

• 波拉克西特列斯：赫尔墨斯和小狄俄尼索斯

• 维吉纳皇陵

• 莱西波斯：亚历山大大帝头像

• 中国的兵马俑

• 米洛的维纳斯

• 拉奥孔

• 珀加蒙宙斯祭坛

• 泰比里厄斯凯旋门

• 庞贝绘画

• 罗马圆形大剧场

• 图拉真纪功柱

• 罗马万神庙

中国的墓室壁画和雕塑

罗马地下
壁画

美索不达米亚，
• 杜拉—欧罗玻斯狢

•

• 释迦牟尼出生　　　　　　　　　　　　　　　　• 庞贝城毁灭

伯里克利　　　　　　　　　　　　　　图拉真

• 孔子去世　　　　　　　　　　　　　　　　　　　　　　　　　君士坦丁

• 苏格拉底去世　　　　　　　　　　　　　　　　　　　• 基督教教

亚历山大大帝

特俄克利托斯（诗人）

• 希腊成为罗马的一部分　　　　　　　　　　　• 东罗马帝

• 恺撒入侵不列颠

• 罗马共和国结束，罗马帝国开始

泰比里厄斯

• 基督去世

• 耶路撒冷被罗马人摧毁

维斯佩申

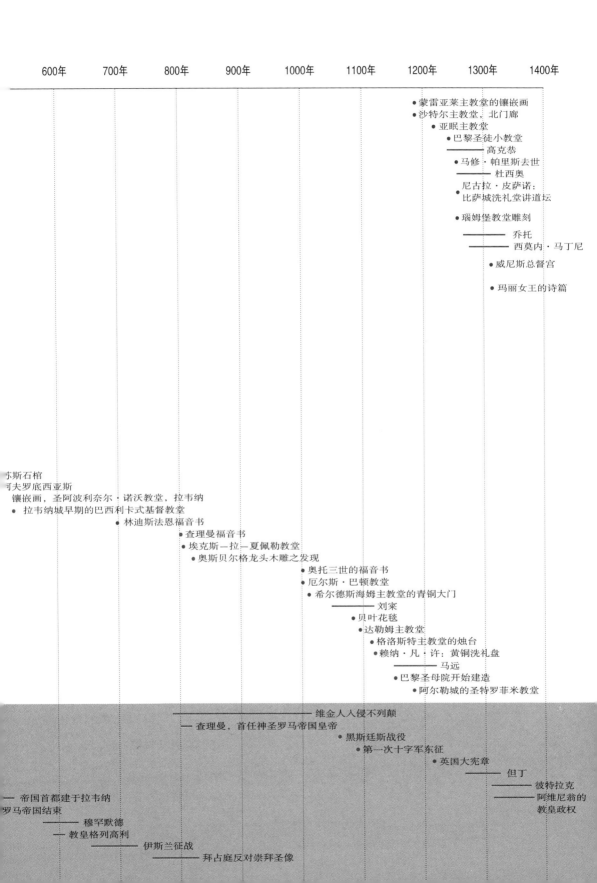

600年　700年　800年　900年　1000年　1100年　1200年　1300年　1400年

●蒙雷亚莱主教堂的镶嵌画
●沙特尔主教堂，北门廊
●亚眠主教堂
●巴黎圣徒小教堂
———— 高克恭
●马修·帕里斯去世
———— 杜西奥
尼古拉·皮萨诺：
● 比萨城洗礼堂讲道坛
●瑙姆堡教堂雕刻
———— 乔托
———— 西莫内·马丁尼
●威尼斯总督宫
●玛丽女王的诗篇

尔斯石棺
可夫罗底西亚斯
镶嵌画，圣阿波利奈尔·诺沃教堂，拉韦纳
● 拉韦纳城早期的巴西利卡式基督教堂
●林迪斯法恩福音书
●查理曼福音书
●埃克斯—拉—夏佩勒教堂
●奥斯贝尔格龙头木雕之发现
●奥托三世的福音书
●厄尔斯·巴顿教堂
●希尔德斯海姆主教堂的青铜大门
———— 刘宷
●贝叶花毯
●达勒姆主教堂
●格洛斯特主教堂的烛台
●赖纳·凡·许：黄铜洗礼盘
———— 马远
●巴黎圣母院开始建造
●阿尔勒城的圣特罗菲米教堂

———— 维金人入侵不列颠
—— 查理曼，首任神圣罗马帝国皇帝
●黑斯廷斯战役
●第一次十字军东征
●英国大宪章
———— 但丁
———— 彼特拉克
—— 帝国首都建于拉韦纳　———— 阿维尼翁的
罗马帝国结束　　　　　　　教皇政权
———— 穆罕默德
—— 教皇格列高利
伊斯兰征战
———— 拜占庭反对崇拜圣像

表三：文艺复兴时代（公元1350—1650年）

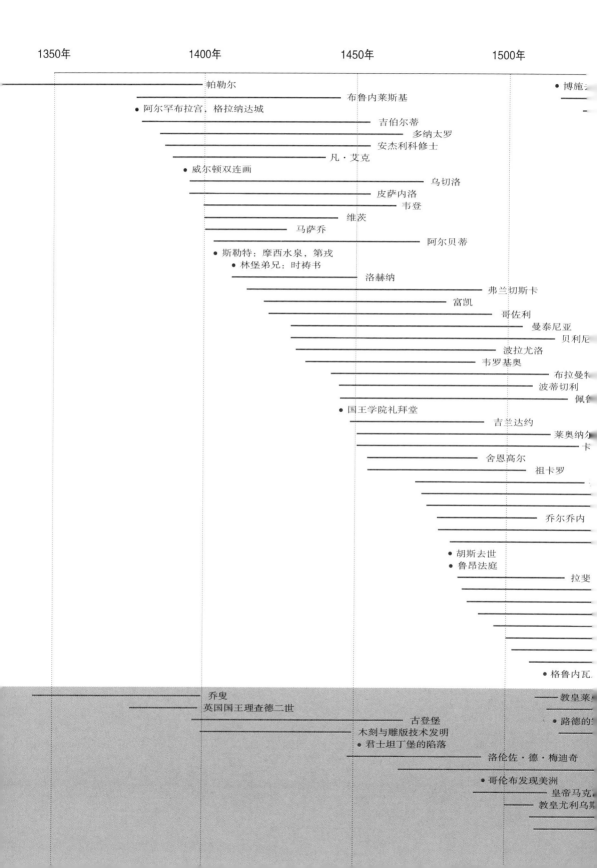

| 1350年 | 1400年 | 1450年 | 1500年 |

- 帕勒尔
- 布鲁内莱斯基
- 博施
- 阿尔罕布拉宫，格拉纳达城
- 吉伯尔蒂
- 多纳太罗
- 安杰利科修士
- 凡·艾克
- 威尔顿双连画
- 乌切洛
- 皮萨内洛
- 韦登
- 维茨
- 马萨乔
- 阿尔贝蒂
- 斯勒特：摩西水泉，第戎
- 林堡弟兄：时祷书
- 洛赫纳
- 弗兰切斯卡
- 富凯
- 哥佐利
- 曼泰尼亚
- 贝利尼
- 波拉尤洛
- 韦罗基奥
- 布拉曼特
- 波蒂切利
- 佩鲁
- 国王学院礼拜堂
- 吉兰达约
- 莱奥纳尔
- 卡
- 舍恩高尔
- 祖卡罗
- 乔尔乔内
- 胡斯去世
- 鲁昂法庭
- 拉斐

- 乔叟
- 教皇莱
- 英国国王理查德二世
- 古登堡
- 路德的
- 木刻与雕版技术发明
- 君士坦丁堡的陷落
- 洛伦佐·德·梅迪奇
- 哥伦布发现美洲
- 皇帝马克
- 教皇尤利乌其
- 格鲁内瓦

丁托列托

布吕格尔

波洛尼亚

波尔塔

埃尔·格列柯

希利亚德

卡拉奇

● 古戎去世

卡拉瓦乔

雷尼

鲁本斯

哈尔斯

卡洛

普森

戈雅

贝尔尼尼

博罗米尼

凡·代克

委拉斯克斯

洛兰

弗利格

伦勃朗

卡尔夫

斯特恩

雷斯达尔

维米尔

雷恩

高里

● 凡尔赛宫

克拉纳赫

米开朗琪罗

多夫尔

提香

桑索维诺

因

切利尼

贾尼诺

帕拉迪奥

姆祭坛画

西王法兰西斯一世

查理五世

建立

荷兰共和国的兴起

穆斯

西班牙王菲力普二世

英格兰女王伊丽莎白一世

莎世比亚

格兰王亨利八世

三十年战争

瓦萨里

英格兰查理一世

表四：现代（公元1650—2000年）

1650年	1700年	1750年	1800年

希尔德布兰特

华托

提埃坡罗

贺加斯

夏尔丹

● 梅尔克修道院

瓜尔迪

雷诺兹

盖恩斯巴勒

弗拉戈纳尔

科普利

达绯

喜多川歌麿

● 蒙蒂塞洛住宅

法兰西王路易十四

● 伦敦大火

● 美国独立宣言

● 法国大革命

皇帝拿破
一世

■ 首都及主要城市 Selected capital and major cities
● 本书提到的地名 Locations mentioned in the text
—— 边界 Borders
—— 河流 Rivers

格陵兰（丹）
GREENLAND (DEN.)

阿拉斯加
ALASKA

加拿大
CANADA

温哥华
Vancouver

密苏里河
Missouri

奥克帕克
Oak Park

蒙特利尔
Montreal

圣弗朗西斯科
（旧金山）
San Francisco

美国
UNITED STATES
密西西比河
Mississippi

纽约 New York
华盛顿 Washington
蒙蒂塞洛 Monticello

洛杉矶
Los Angeles

墨西哥
MEXICO

新奥尔良
New Orleans

大西洋
Atlantic Ocean

墨西哥城
Mexico City

秘鲁
PERU
利马
Lima

亚马孙河
Amazon

BRAZIL
巴西

里约热内卢
Rio de Janeiro

塔希提
TAHITI

太平洋
Pacific Ocean

巴拉那河
Parana

布宜诺斯艾利斯
Buenos Aires

阿根廷
ARGENTINA

*本书地图系原书插附地图

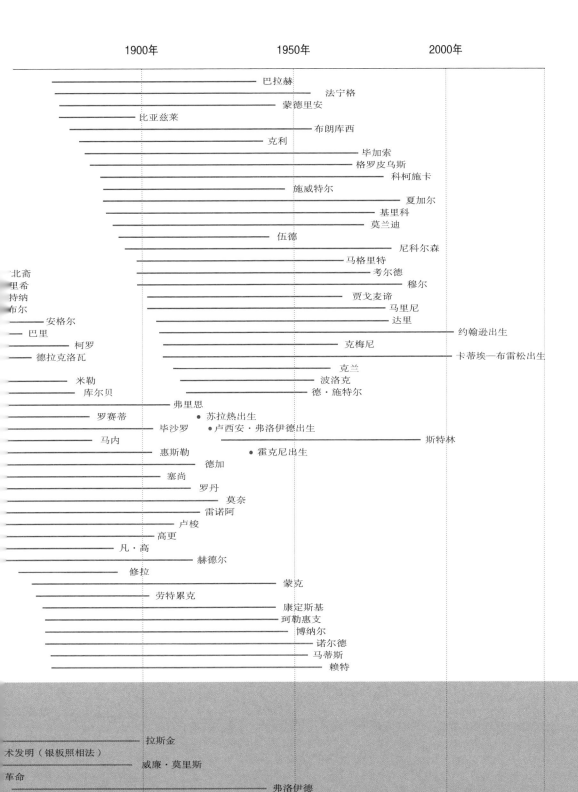

1900年　　　　　　　1950年　　　　　　　2000年

巴拉赫
法宁格
蒙德里安
比亚兹莱
布朗库西
克利
毕加索
格罗皮乌斯
科柯施卡
施威特尔
夏加尔
基里科
莫兰迪
伍德
尼科尔森
马格里特
考尔德
穆尔
贾戈麦谛
马里尼
达里
约翰逊出生
克梅尼
卡蒂埃—布雷松出生
北斋
里希
持纳
布尔
安格尔
巴里
柯罗
德拉克洛瓦
克兰
米勒
波洛克
库尔贝
德·施特尔
弗里思
罗赛蒂
● 苏拉热出生
毕沙罗
● 卢西安·弗洛伊德出生
马内
斯特林
惠斯勒
● 霍克尼出生
德加
塞尚
罗丹
莫奈
雷诺阿
卢梭
高更
凡·高
赫德尔
修拉
蒙克
劳特累克
康定斯基
珂勒惠支
博纳尔
诺尔德
马蒂斯
赖特

拉斯金
术发明（银板照相法）
威廉·莫里斯
革命
弗洛伊德
—— 第一次世界大战
—— 第二次世界大战

挪威
NORWAY
瑞典
SWEDEN
芬兰
FINLAND
斯德哥尔摩
Stockholm
圣彼得堡
St. Petersburg
伏尔加河
Volga

俄罗斯
RUSSIA

北京
Beijing
符拉迪沃斯托克(海参崴)
Vladivostok
日本
JAPAN
东京 Tokyo

黄河
Huang He
中华人民共和国
PEOPLE'S REPUBLIC
OF CHINA
南京
Nanjing
上海 Shanghai

伊朗
IRAN
沙特阿拉伯
SAUDI
ARABIA

新德里
New Delhi
恒河
Ganges
长江
Chang Jiang
香港
Hong Kong

太平洋
Pacific Ocean

尼日利亚
NIGERIA
拉各斯
Lagos
尼罗河
Nile

孟买
Bombay
印度
INDIA

肯尼亚 KENYA
内罗毕 Nairobi
刚果河
Congo

马来西亚
MALAYSIA
新加坡
Singapore
印度尼西亚
INDONESIA

巴布亚新几内亚
PAPUA
NEW
GUINEA

印度洋
Indian Ocean

澳大利亚
AUSTRALIA

南非
SOUTH AFRICA
开普敦
Cape Town

珀斯
Perth

悉尼
Sydney

新西兰
NEW
ZEALAND

墨尔本
Melbourne

惠灵顿
Wellington

南极洲
ANTARCTICA

世界地图　审图号：GS（2022）2884号

■ 首都及主要城市
Selected capital and major cities

● 本书提到的地名
Locations mentioned in the text

— 边界 Borders

— 河流 Rivers

比例尺 1 : 20 000 000

0 200 400 600 千米

爱尔兰
IRELAND

都柏林
Dublin

林迪斯法恩
Lindisfarne

达勒姆
Durham

瑞典
SWEDEN

丹麦
DENMARK

哥本哈根
Copenhagen

波罗
Balti

北海
North Sea

英国
UNITED KINGDOM

荷兰
NETHERLANDS

阿姆斯特丹
Amsterdam

柏林
Berlin

PO

伦敦
London

比利时
BELGIUM

布鲁塞尔
Brussels

科隆
Cologne

德国
GERMANY

易北河
Elbe

布拉格
Prague

大西洋
Atlantic Ocean

巴黎
Paris

塞纳河
Seine

卢森堡
LUXEMBOURG

莱茵河
Rhine

捷克
CZECH
REPUBLIC

维也纳
Vienna

SI

卢瓦尔河
Loire

巴塞尔
Basle

列支敦士登
LIECHTENSTEIN

梅尔克
Melk

布拉迪斯拉发
Bratislava

法国
FRANCE

伯尔尼
Berne

瑞士
SWITZERLAND

奥地利
AUSTRIA

斯洛文尼亚
SLOVENIA

HU

阿尔卑斯山脉
ALPS

米兰
Milan

卢布尔雅那
Ljubljana

萨格勒布
Zagreb

阿尔塔米拉
Altamira

罗讷河
Rhone

克罗地亚
CROATIA

波斯尼亚和黑
BOSNIA &
HERZEGOVIN

埃布罗河
Ebro

比利牛斯山脉
PYRENEES

安道尔
ANDORRA

阿尔勒
Arles

摩纳哥
MONACO

佛罗伦萨
Florence

圣马力诺
SAN MARINO

萨拉热窝
Sarajevo

葡萄牙
PORTUGAL

马德里
Madrid

梵蒂冈
VATICAN CITY

意大利
ITALY

MONTEN

里斯本
Lisbon

塔霍河
Tajo

托莱多
Toledo

罗马
Rome

那波利(那不勒斯)
Napoli(Naples)

亚得里亚海
Adriatic Se

地拉
Tira

西班牙
SPAIN

赫库兰尼姆
Herculaneum

庞贝
Pompeii

A

格拉纳达
Granada

地中海
Mediterranean Sea

蒙雷亚莱
Monreale

里阿斯
Riace

拉巴特
Rabat

阿尔及尔
Algiers

突尼斯
Tunis

马耳他
MALTA

摩洛哥
MOROCCO

突尼斯
TUNISIA

的黎波里
Tripoli

利比亚
LIBYA

阿尔及利亚
ALGERIA

马里
MALI

法国及周边地区地图　审图号：GS（2022）2884号

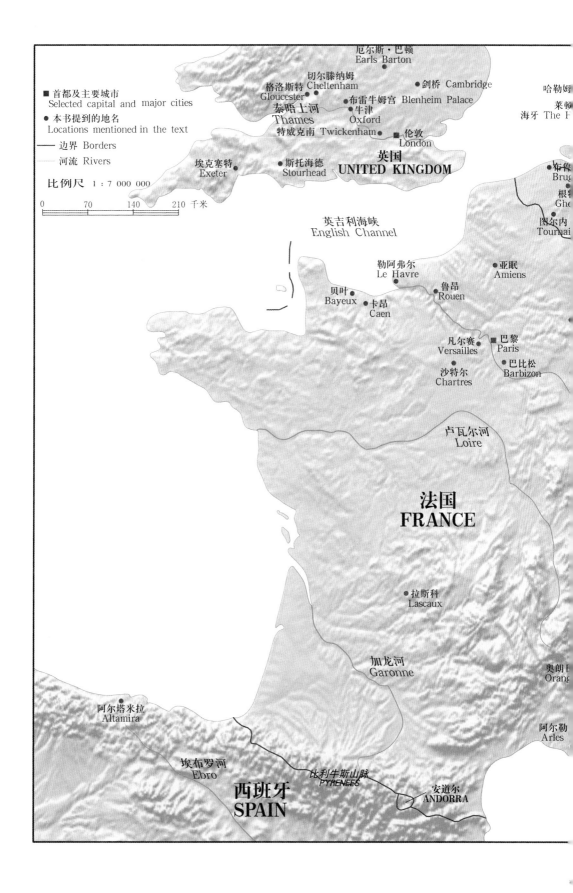

厄尔斯·巴顿
Earls Barton

切尔滕纳姆
格洛斯特 Cheltenham 剑桥 Cambridge
Gloucester 布雷牛姆宫 Blenheim Palace
泰晤士河 牛津
Thames Oxford
特威克南 Twickenham ■ 伦敦
London

埃克塞特 斯托海德 英国
Exeter Stourhead UNITED KINGDOM

哈勒姆

莱顿
海牙 The H

英吉利海峡
English Channel

布鲁
Brug
根特
Ghe
图尔内
Tournai

勒阿弗尔
Le Havre 亚眠
Amiens

贝叶 鲁昂
Bayeux 卡昂 Rouen
Caen

凡尔赛 ■ 巴黎
Versailles Paris
沙特尔 ● 巴比松
Chartres Barbizon

卢瓦尔河
Loire

法国
FRANCE

拉斯科
Lascaux

加龙河 奥朗日
Garonne Orang

阿尔塔米拉
Altamira 阿尔勒
Arles

埃布罗河
Ebro 西班牙 比利牛斯山脉 安道尔
SPAIN PYRENEES ANDORRA

西欧地区地图　审图号：GS（2022）2884号

英文插图目录

（按收藏地点排列）

索　引

专业名词及艺术运动以斜体字排印，粗体数字代表书中插图编号。

A

致　谢

感谢所有私人收藏者、博物馆、画廊、图书馆及其他机构，允许我们复制其收藏品。本书采用各机构收藏品如下（粗体数字代表书中插图编号）：

Albright-Knox Art Galley, Buffalo, New York, Gift of Mr and Mrs Samuei M. Kootz, 1958 **395**

Courtesy of the Department of Library Services, American Museum of Natural History, New York **26**

Archaeological Receipts Fund, Athens **41, 52, 59, 62, 406**

Archiv für Kunst und Geschichte, London **66, 115**

Archivi Alnari, Florence **72**

Artephot, Paris **111** (photo Brumaire), **297** (Nimatallah), **386** (A. Held)

Arti Galleria Doria Pamphilj, srl **264**

The Art Insitute of Chicago **29** (Buckingham Fund, 1955.2339), **343** (Mr and Mrs Lewis Lerned Cobum Memorial Collection 1933.429)

Artothek, Peissenberg **3, 202, 227, 326, 337**

Photograph © 1995 by The Barnes Foundation, All Rights Reserved **350**

Bastin & Evrard, Brussels **349**

Bavaria Bildagentur, Munich **104** (© Jeither), **295**

Bayerische Staatsbibliothek, Munich **107**

With the special authorization of the town of Bayeux, photos by Michael Holford **109, 110**

Bibliothèques Municipales, Besançon **131**

Bibliothèques Municipale, Epernay **106**

Bibliothèques Royale, Brussels **177**

Bildarchiv-Preussischer Kulturbesitz, Berlin **28, 30, 39, 40, 68, 226, 256**; p97, p285, p411

Bildarchiv Preussischer Kulturbexitz, Berlin, photo Jorg P. Anders **2, 178, 243**

Osvaldo Böhm, Venice **208**

The Trustees of the Boston Punlic Library, Massachusetts **315**

Bridgeman Art Library, London **5, 144, 159, 244, 263, 361, 372**

By permission of the British Library, London: **103,140**

Copyright British Museum, London **22, 23, 24, 25, 27, 33, 38, 43, 79, 95, 186, 216, 321, 368**; p433

Foundation E. G. Bührle Collection, Zurich, photo W. Drayer **359**

Collectie Six, Amsterdam **274**

The Master and Fellows of Corpus Christi Collegeg, Cambridge **132**

Courtauld Institute Galleries, London **354, 358**

William Curtis **363**

The Detroit Institute of Arts, Gift of Robert H. Tannahill **379**

Ekdotike Athenon, S.A., Athens **51, 54, 410**

English Heritage, London **270**

Ezra Stoller © Esto Photographics, Mamaroneck, NY **364**

Fabbrica di San Pietro in Vaticano **83**

Fondation Martin Bodmer, Geneva p169

Werner Forman Archive, London **34**

Foto Marburg **116, 128, 154, 268**

Frans Halsmuseum, Haarlem **269**

Giraudon, Paris **42, 124, 156, 174, 248, 253, 373, 389**

Graphische Sammlung Albertina, Vienna **1, 9, 10, 18, 221, 245**; p385b, p445

Sonia Halliday and Laura Lushington **121**

André Held, Ecublens **58**

Colorphoto Hanz Hinz, Allschwil **21**

Hirmer Verlag, Munich **108, 126, 127, 129, 182**

David Hockney 1982 **405**

Michael Holford Photographs, Longhton, Essex **31, 45, 74**; p73

Angelo Hornak Photographic Library, London **299, 300, 327**

Index, Florence **84, 133, 135, 136, 231, 282, 283, 286**

Index, Florence, photo P. Tosi **8, 284**; p221

Indian Museum, Calcutta **80**

Institut Royal du Patrimoine Artistique, Brussels **118**

A.F. Kersting, London **60, 100, 113, 114, 137, 175, 311**

Ken Kirkwood **301**

Koninklijk Museum voor Schone Kunsten, Antwerp **6**

Kunsthaus Zurich, Society of Zurich Friends of Art **397**

Kunsthistorisches Museum, Vienna **17, 32, 233, 246, 247, 258, 267, 273**

Magnum Photos Ltd, London **404**

Marlborough Fine Art (London) Ltd **392**

Metropolitan Museum of Art, New York **199** (Purchase, 1924, Joseph Pulitzer Bequest. 24. 197. 2. © 1980 by The Metropolitan Museum of Art), **238** (Rogers Fund, 1956. 56. 48 © 1979 by The Metropolitan Museum of Art), **317** (H. O. Havemeyer Collection, Bequest of Mrs H. O. Havemeyer, 1929. 29. 100. 10. © 1979 by The Metropolitan Museum of Art), **320** (Harris Brisbane Dick Fund, 1935. 35. 42 © 1991 by The Metropolitan Museum of Art); p115 (Gift of John Taylor Johnston, 1881).

Musée d'Art et d'Histoire, Geneva **161, 360**

Musée des Beaux-Arts et d'Archéologie, Besançon **310**

Musée Fabre, Montpellier **329, 332**

Musée d'Unterlinden, Colmar **224**

Musée Rodin, Paris **345** (© Adam Rzepka), **346** (© Bruno Jarret);

Musées Royaux des Beaux-Arts de Belgique, Brussels **316**

Museo Morandi, Bologna **399**

Museu del Prado, Madrid **179, 229, 230, 265, 266, 318, 319**

Courtesy, Museum of Fine Arts, Boston, lsaac Sweetser Fund **239**

The Museum of Modern Art, New York **369** (Emil Nolde, Prothet, 1912. Woodeut, printed in black, composition. 32.1×22.2 cm. Given anonymously, by exchange. Photograph © 1995 The Museum of Modern Art, New York), **374** (Pablo Picasso, *Violin and Grapes. Céret and Sorgues* (spring-summer 1912). Oil on canvas, 50.6×61 cm. Mrs David M. Levy Bequest. Photograph © 1995 The Museum of Modern Art, New York), **383** (Alexander Calder, *A Universe*, 1934. Motor-driven mobile: painted iron pipe, wire and wood with string, 102.9 cm high. Gift of Abby Aldrich Rockefeller, by exchange, Photograph © 1995 The Museum of Modern Art, New York), **388** (Giorgio de Chirico, *The Song of Love*, 1914. Oil on canvas; 73×59.1 cm. The Nelson A.Rockefeller Bequest. Photograph © 1995 The Museum of Modern Art, New York), **393** [Jackson Pollock, *One (Number 31, 1950)*, 1950, Oil and enamel on unprimed canvas, 269.5×530.8 cm. Sidney and Harriet Janis Collection Fund. Photograph © 1995 The Museum of Modern Art, New York], **394** (Franz Kline, *White Forms*, 1955. Oil on canvas, 188.9×127.6 cm. Gift of Philip Johnson. Photograph © 1995 The Museum of Modern Art, New York)

Museum Rietberg, Zurich, photo Wettstein &

修订后记

　　《艺术的故事》是我们的第一个译本。那时初涉译坛，看到不同的译家有不同的主张，为了文字精准，尊重原著，我们倾向直译，以免有失原意。如今三十年过去，重读旧译，看到《艺术的故事》在中国有如此多的读者，虽是喜悦，但关注译文的明白晓畅和平易近人的想法不觉萌动。因此，趁着新的版本付梓，有意修订。不过，中译本问世已久，它记录过一段翻译和阅读的历史，本来的面貌，还是有些珍惜。因此，我节制手笔，只是在译文追摹原文格式以致文意有欠显豁之处，才改削落墨。总的原则仍然是：直致不华。

　　贡布里希说，本书是为十五六岁的青少年而写，全书采用浅近易懂的语言，就是把话讲得听起来外行也决不高深其词。《艺术的故事》能风靡全球，思［ratio］的清正与言［oratio］的流畅，起了重要的作用。贡氏又说：给年轻人看的书无须有别于给成年人看的书；因此，本书没有降低理论的深度。难怪一位学者说：《艺术的故事》也是给成年人读的。他说："贡布里希创作了一部相对简短的艺术的故事，故事蕴含的原理补罅了细节方面的匮乏。他对艺术史的主要贡献是对方法的修正，对伦理的、科学的乃至形而上学的种种联系给予了更为细致的审视。与勤恳地厘定目录和编年相比，他试图从艺术史中挖掘出更多的东西，揭示出更为广阔的框架、功能和内涵。他将艺术史浓缩为一个故事，然而这却是一个为所有人讲的故事，一个关于所有人的故事。"（Gerry Bell）看出这一点，真是慧眼。尽管本书的确适合青少年阅读，故事讲述得一气呵成，娓娓不倦，然而实际上，学术的光泽却与《艺术与错觉》形成了辉映。两部书都从常识出发，又都力图改变我们习焉不察的常识。可是，文笔却是两路风格。

　　贡布里希是语言的大师，从小就迷上了语言的创造性。他写诗遣怀，写各种格律的德文诗，写诗体剧本，写拉丁文诗，把一些汉语古诗译成德文，这是他中学和大学时代的自设功课。他在信中告诉我，如果不改换语言，可能就去当诗人了。改用英语后，1963年出版的《木马沉思录》还获得过文学奖（W. H. Smith Literary Award, 1964）。他私下里总说自己是个作家。他觉得自

己终生受惠于语言，因此多次引用席勒的话表达对语言的感恩：Weil ein Vers dir gelingt in einer gebildeten Sprache, die für dich dichtet und denkt, glaubst du schon Dichter zu sein［当你成功写了几行好诗，就自以为是个诗人。］（*Votivtafeln-Dilettant*）其实是语言本身很高雅，是语言替你覃思，替你写诗。

贡布里希一生都在思考语言的问题。毕竟，美术史的历史也是寻求语言表达的历史。当菲洛斯特拉托斯［Philostratos Lemnios］结集出版《画说》［*Eikones*］（公元三世纪前半叶）去描述那不勒斯的私人藏画，或者当韩愈撰写《画记》去细述画中的母题，现在看来，都是文明史上了不起的大事。后来苏东坡从王维的画中读出诗意，文艺复兴的人文学者重解古典名言“诗画一律”［*Ut pictura poesis*］（Horace, Ars poetica），艺术史已到达关乎艺术家命运和艺术发展的重大时刻。

回顾西方寻求语言描述图像的历史，不妨粗略地把沃尔夫林之前的艺术史语言归类为*Ekphrasis*［艺格敷词］的传统。到了沃尔夫林，他把五对概念用于分析文艺复兴和巴洛克的绘画、雕塑和建筑，才为形式分析提供了一套工具、一套术语，开创了形式分析的新境地。贡布里希受学于德语艺术史传统，当然熟悉这套语言，不过，《艺术的故事》的主旨是寻求新的表达方式，是"用朴素的语言重新讲述艺术发展史"，它讲所见和所知，讲平面的秩序和立体的写实，把这些惯见熟闻之语写得仿佛是春水绿波上的文字，理论的深度在不露声色的笔致中栩栩而出，仿佛：

> Everything that seems clear is bent,
> And everything that seems bent is clear.
> ［一切清晰的事物都暗含深意，
> 而暗含深意的事物都很清晰。］

作者以外表浅显的言辞写深大道阔的意境，又以谦厚的善心把沉睡的大师为全世界唤起。他讲述的是故事，可是技术史、观念史、形式史、主题史、艺术家形象变化史等等，在此融为一部连贯的问题史，展现出一次难以匹敌的思想之旅。他笔下的脉络环环相生，络络相续，建起的结构则简单而又清纯，有着蓝天下白色大理石神庙的美。这样，故事又成了一件艺术品。这也许就是它堪为后世所法、终天不没的造诣。

一部通俗的著作在它出版五十年后能给列入20世纪百部影响人思想的著作，属于全人类的宏伟文献，也许只有像贡布里希这样莱奥纳尔多式的艺术史家［Leonardian historian］才能创造出如此的奇迹。当我读他写文艺复兴三杰的段落，猛然觉得他已不在旁白叙事，而是动了情怀，我也似乎体会到了他的胸襟。

三十年前翻译本书，是想以此开头，翻译一批艺术史名著，借这些他山之石提高艺术史在中国学术界的地位，那时提倡所谓的艺术史是人文科学（引潘诺夫斯基语），所谓的一个国家、一个时代的学术水平由艺术史反映（引本人的读书杂记），都是此意。岁月其徂，当初艺术史在美术学院只是附庸，在美术界只是仆人，现在，情况确然改变了。

本书人名译名，除法语姓名外，基本采用新华通讯社译名室编辑的译名手册，例如Gainsborough，译为盖恩斯巴勒，而不用庚斯勃罗。只在个别处有酌改，例如Velazquez，既不用按英语发音的委拉斯开兹，也不用译名手册的贝拉斯克斯，而是译为委拉斯克斯。地名的翻译除常见常用的之外，都给出原文，以便检核。但有一处需要说明，Germany为阅读连贯起见，一律译为德国，只在第17章标题中译为日耳曼，用作提示。

杨成凯兄忙于其他著述，无暇与事，修订本由我竭一月之力，修润一过。中央美院吴蕾女士指出英文十六版新改而原译未及的一些地方，冯波女士坚持不懈地促使本书以更佳的面貌出现，高谊嘉惠，谨此致谢！

<div align="right">范景中 2013年7月7日</div>

本书分析绘画的方法，措词浅尽而独特，关于它与传统形式分析的关系，请见我最近的一篇通俗讲稿《艺术形式与艺术欣赏》，刊于《书城》2014年第9期。又记。